2016
中国公共艺术年鉴
CHINA PUBLIC ART ANNUAL 2016

中国国家画院公共艺术中心 编

中国城市出版社

图书在版编目（CIP）数据

2016中国公共艺术年鉴 / 中国国家画院公共艺术中心编. -- 北京：中国城市出版社，2017.10
ISBN 978-7-5074-3122-3

Ⅰ. ①2… Ⅱ. ①中… Ⅲ. ①艺术—中国—2016—年鉴 Ⅳ. ①J12-54

中国版本图书馆CIP数据核字(2017)第222429号

责任编辑：欧阳东　陈夕涛　徐昌强
责任校对：焦　乐

2016中国公共艺术年鉴

中国国家画院公共艺术中心　编

*

中国城市出版社出版、发行（北京海淀三里河路9号）
各地新华书店、建筑书店经销
中国国家画院公共艺术中心制版
北京顺诚彩色印刷有限公司印刷

*

开本：880×1230毫米　1/16　印张：37¼　字数：699千字
2017年11月第一版　2017年11月第一次印刷
定价：360.00元
ISBN 978-7-5074-3122-3
（904077）

版权所有　翻印必究
如有印装质量问题，可寄本社退换
（邮政编码　100037）

编 辑

出 品

协作机构

中国少数民族教育学会

编委会

顾问：

杨晓阳　　　杜大恺　　　杨乃济　　　陈为邦

策划：

陈喆

主编：

王明贤

编委（按姓氏拼音排序）：

阿布都	包泡	曹晓昕	车飞
陈文令	崔灿灿	崔恺	董豫赣
范迪安	方力钧	冯瑛	高敬
顾振清	纪连彬	焦兴涛	金秋野
景育民	康剑飞	冷林	李虎
李象群	李占洋	刘朝辉	柳亦春
卢禹舜	吕斌	吕品晶	马克辛
马钦忠	马岩松	彭锋	邱志杰
史建	舒可文	苏丹	隋建国
孙振华	汪大伟	汪建伟	汪民安
王家增	王建国	王鲁湘	王向荣
王音	王永刚	王昀	王中
魏小安	翁剑青	吴鹤林	吴洪亮
吴为山	夏可君	萧昱	谢晓英
徐钢	杨超	杨茂源	杨奇瑞
殷双喜	曾成钢	曾来德	张江舟
张离	张晓凌	张宇	张子康
赵力	赵汀阳	赵卫	周榕
朱锫	朱其	朱青生	朱育帆

编辑：

卢远良　　　李小川　　　陈燕　　　孙江梅

设计：

王振鹏　　　杨吉星

卷首语

伴随着当代中国城市化的进程，公共艺术的发展也在日新月异。此中，公共艺术既是城市建设的产物，也是空间活化的手段及区域经济的推动者，更是引领城市文化的主导者。公共艺术不仅与社会公众的生活愈发联系紧密，同时对城市生活品质的提高也做出了积极的贡献，在落实国家文化政策和发展战略的过程中起到了不可替代的作用。为反映我国公共艺术发展的即时动向和最新拓展，呈现并分析当下我国公共艺术所存在的问题，中国国家画院公共艺术中心组织我国文化界、艺术界、建筑界、城市规划界的专家、学者、艺术家和设计师等，共同商讨，编辑出版了《中国公共艺术年鉴》。

《中国公共艺术年鉴》是我国首部以公共艺术为主题的大型专业性年鉴，全面汇总公共艺术学术动向，客观记录年度中国公共艺术创作与研究的主要成果。《2016中国公共艺术年鉴》主要栏目包括：2016公共艺术作品、公共艺术计划、艺术的"公共艺术"化、历史档案、研究论文、关于城市研究的理论探索、2016公共艺术主要出版书籍、《2015中国公共艺术年鉴》研讨会实录，以及期刊、学位论文摘要和2016年中国公共艺术大事记等，为过去一年中国公共艺术的发展进行有益的梳理，具有重要的学术价值。

为介绍2016年我国公共艺术发展的最新动态，《2016中国公共艺术年鉴》通过各栏目的设置和呈现，期望辑录发生在过去一年中鲜活的历史，并引领中国公共艺术事业的继续发展。中国公共艺术需要一个艺术对大众的塑造、大众对艺术的接受过程，也正是基于此点，公共艺术的意义与价值会在其中自然彰显。

目录

002 / 010
2016
中国公共艺术综述

012 / 101
2016
中国公共艺术作品
——项目策划

012
前海公共艺术季

038
深圳地铁"美术馆"

056
乌托邦·异托邦
——乌镇国际当代艺术邀请展

076
真实存在——BIAD@北京城

084
雨补鲁寨"艺术介入乡村"

098
楼纳国际山地建筑艺术节

104 / 187

2016
中国公共艺术作品
——作品案例

105
视界 香港/安东尼·葛姆雷

110
花草亭/展望、柳亦春

114
玻璃砖拱亭/张永和

118
远景之丘/藤本壮介

124
兔子洞/郭振江

127
浪潮/王恩来

128
为伊唱/郑波

131
C·卡车/CoLAB、非常香港

134
葫芦亭/陈文令

135
凤舞荆楚/王中

136
深呼吸/李震

141
叠浪生花/施丹

142
钱江潮涌/翟小实

144
又见敦煌剧场/朱小地

149
清华大学海洋中心/李虎、黄文菁

157
红糖工坊/徐甜甜、张龙潇、周洋、鲁勇、赵炜

164
老西门城市更新/曲雷、何勃

170
曲园/王宝珍

174
百里峡艺术小镇/吴宜夏

178
瓜田耕舞/王蔚

180
北京坊露天美术馆/CCPA、中国国家画院·主题纬度公共艺术机构

2016 中国公共艺术作品——海外实践

190
安住·平民花园/童岩、黄海涛、谢晓英、瞿志

197
格子屋童趣园/朱竞翔、韩国日、吴程辉

202
无际/马岩松、党群、早野洋介、Andrea D'Antrassi、藤野大树

208
四叶草之家/马岩松、早野洋介、党群

216
知识的浪潮/盛姗姗

220
开放的门/盛姗姗

222
N个纪念碑的联合体/焦兴涛

224
行囊——从长春到N个城市/景育民

230 / 244
2016 中国公共艺术作品
—— 案例点评

246 / 265
公共艺术计划

246

北京坊公共艺术计划

256

三峡留城·忠州老街
——忠州老街城市更新文化保护修缮项目

268 / 275
艺术的"公共艺术"化

268

写意大营盘/钟鼎+主题纬度

历史档案

278
大鹿岛岩雕

292
高州水库纪念碑

研究论文

300
公共领域及公共性理论的影响与映照
——略议中国公共艺术的相关语境
/翁剑青

314
论公共艺术的公共性价值的构成/马钦忠

324
中国公共艺术教育现状与发展策略研究
/王中

334
非典型公共艺术/孙振华

340
生活、大众、精英：景观社会中的
三类图像/王洪义

350
造型与表意/董豫赣

364
异物感/金秋野

374
日常——建筑学的一个"零度"议题
/王骏阳

396
眼前有景——江南园林的视景营造
/童明

418
自然与文化视野下的中国国土景观多样性/王向荣

434
基于城市集体记忆建构的城市公共艺术规划——一种公共艺术介入环境空间规划设计的路径/邱冰、张帆

444
地缘文化再构中的色彩语言
——2016日本濑户内国际艺术祭色彩考察研究/胡沂佳、施海

452
里约奥运公共艺术研究/汤箬梅

460
硅基文明挑战下的城市因应/周榕

473 / 522
理论探索——城市研究

474
空间叙事方法缘起及在城市研究中的应用/侍非、高才驰、孟璐、蒋志杰

482
场景理论与城市公共政策
——芝加哥学派城市研究最新动态
/吴军、特里·N.克拉克

494
文化城市研究的现状及深化路径
/刘新静

502
社会空间和社会变迁——转型期城市研究的"社会—空间"转向
/钟晓华

512
海外中国城市研究的管窥与思考
/张京祥、胡毅、罗震东

524 / 532

书籍出版

534 / 546

2016
公共艺术论文摘要

548 / 568

《2015 中国公共艺术年鉴》
研讨会实录

524

部分中文出版书目

526

部分日文出版书目

528

部分英文出版书目

534

部分公共艺术论文摘要

542

部分博士、硕士论文摘要

570
/
573 2016 中国公共艺术大事记
574 编后语

2016
中国公共
艺术综述

2016 中国公共艺术综述

《中国公共艺术年鉴》编辑部

引言

 对中国的公共艺术而言，2016年是一个特殊的，值得即时梳理其发展动向的年份。由于中国城市化发展的进程，乡村建设的号召，商业空间的需求，有关公共艺术的活动、项目、展览、研讨会在各地频频发生。公共艺术成了时下的刚需和热议的话题，其功能及社会效应随即彰显，但问题和讨论亦随之而来。从过去一年发生的事件来看，我们可以分别从公共领域中的艺术实践、理论研讨、学术出版等多方面来剖析个中的特点，从而梳理说明中国公共艺术在2016年期间整体的发展情况，以期为未来展开更多的研究工作做铺垫。

一、公共领域中的艺术实践

 2016年，发生了一系列与公共艺术相关的展览事件。其中包括"第二届中国设计大展及公共艺术专题展""乌镇当代艺术邀请展""前海公共艺术季""威尼斯建筑双年展中国馆""上海种子"等，其策划内容、作品风格、艺术观念均有所不同。通过这一系列的艺术实践，我们能从中了解到公共艺术的不同面向以及发展趋势。

 公共艺术在中国经过多年的发展，已在某种程度上形成了一定的共识。如，普遍认为，公共艺术的实践有别于我们惯常认知的艺术家个人行为，亦有别于美术馆体系的展览活动。因此，我们在遴选收录公共艺术的作品案例时，在以作品的艺术水平为标准的基础之上，综合考虑多方因素，试图从不同的角度为持续拓宽公共艺术的外延做相应的学术准备和支持。这样一来，有关公共艺术的学术研讨将会愈来愈丰富，公共艺术的参与者（公众、政府官员、学者、策划人、艺术家、建筑师、设计师等）将会认识到更多有关公共艺术的可能性以及其真正的社会价值和影响力。2016年的公共艺术实践，是过去这么多年以来，沉淀中的一次爆发，它呈现出多种艺术形态和策划模式，丰富多彩，也因此引发出对公共艺术本体语言的各种探讨。

1. 从展览到"展览"

 从展览到"展览"，我们并无意解构或阐述"展览"本身，而是为了探讨，对于公共艺术而言，"展览"意味着什么？怎样的展览才算是公共艺术的展览？而公共艺术展览的目的又是为了什么？相对于美术馆、博物馆的展览而言，在公共空间的艺术展览的

消耗是显性的；而公共艺术作品的展览状态，我们却趋向于落地或"永久性"，这又是有别于美术馆的时间系统。因此，作为公共艺术的展览，不得不面临各种新的挑战与尝试。那么，对于2016年的中国公共艺术而言，"展览"的意义是什么？

2016年第一个有关公共艺术的展览是"第二届中国设计大展及公共艺术专题展"，于1月9日在深圳揭幕。同时，这也是第一个以公共艺术为专题的国家级展览。在某种层面上看，这可视作是一种特殊的社会信号，展览执行方通过尝试梳理公共艺术的发展脉络，从而推广公共艺术的理念。这其中自然包含了政府对于公共艺术的态度与期望。这是一个在美术馆空间下的展览活动，带有浓烈的官方色彩，却在一定程度上说明了中国公共艺术的政府基因。

然而，从过去一年，各类有关公共艺术的展览的背景来看，我们可以从新城市建设、公共交通空间、美术馆的公共实践、乡镇复兴、历史街道、新青年社区等多个背景角度来阐述分析2016年的公共艺术展览状态。

例如，"前海公共艺术季"的策划角度便是"新城市建设"。深圳前海新区全称是"前海深港现代服务业合作区"，位于正在报批的《深圳城市总体规划（2008—2020）》中所确定的"前海中心"的核心区域，总占地面积约15平方公里。深圳前海是特区中的特区，是一个全新建设的城市。地域的特殊性给予了前海公共艺术季特殊的公共语境，即在建设的过程之中就开始尝试做公共艺术，主办方邀请艺术家与建筑师共同合作，根据相应的新城建设需求，创作一系列公共艺术作品。这种具有前瞻性的公共艺术实践，为中国的新城建设提供实践范本，也为公共艺术的发展可行性提供了新的思考路径。此外，前海公共艺术活动的意义还在于，一方面要让公共艺术成为塑造城市成长的文化基因，将公共艺术作为一个切入点，创造独特的城市文化语言；另一方面亦展现了城市活力，通过公共艺术呼应城市的创造性，同时通过支持艺术家，尤其是年轻艺术家参与到城市的公共艺术创造中，以此为城市输送新的创造力。

"公共交通空间"也是城市公共艺术发生最重要的场域之一，在这方面，深圳地铁三期的公共艺术项目是一个较为典型的案例。2016年，深圳地铁三期的公共艺术项目在面对诸多限制的情况下，仍然尽可能做到了艺术家的全方位参与。包括活动组织、作品投稿、方案遴选、作品制作、宣传推广等方面，现实情况来看，这个项目完全按照公共艺术的执行机制来进行，保全了艺术家在公共艺术项目中的重要角色，让艺术家在公共艺术项目执行中发挥了最大的效应，这在国内是少有的。艺术家的作品在空间上虽受限于墙体空间，却形式多样，表达丰富而多元，而在有关在地性的实践表达中，亦保持了

强烈的深圳色彩。与此同时，策划方还发展出"地铁流动美术馆"的概念，预留展览空间，不定期策划具有在地性、公共性的艺术展览，也拓宽了公共艺术尝试的丰富性。

"第15届威尼斯国际建筑双年展"中国国家馆以"平民设计，日用即道"为主题，展览以传统手工艺、城市改造和乡村建设三个部分9个案例展示了多位建筑师、景观建筑师在各自的设计实践中对中国当代建筑、环境以及社会问题的思考与解决方案。其中由"无界景观"参展的一个实际案例"安住·平民花园"（HOME·Communal Garden）以"家"为核心探索了当代中国特殊情境中的人与人的关系问题以及社区重建的可能性。这是一种倡导"建筑"回到日常生活，体现平民色彩的美学实践观念，从而引发对于作为"日常景观"而言的公共艺术，它的位置及定位的思考。

目前看来，"乌镇当代艺术邀请展"无疑是2016年度国内媒体曝光率最高的艺术展览之一。多位参展艺术家根据时下的语境以及空间环境，创作出具有公共性表达的艺术作品，如宋冬的《街广场》、约翰·考美林的《任何方向》等。形态不一的艺术作品，与当地的环境相映成趣，为公众提供了丰富的艺术体验。乌镇当代艺术邀请展便很好地说明了艺术如何影响公共空间，塑造公众生活，又参与到乡镇复兴的探索中来。

与乌镇展览有着不同策划方向的思路，"真实存在——BIAD@北京城"活动发生在胡同里。通过不同形式的文献展、艺术展、建筑论坛，试图在当代语境下与社会各界探讨北京旧城问题，综合整理出能够适应全球化背景下城市问题解决的都市营造新体系。以北京旧城的胡同作为载体，从艺术和设计的视角提出旧城未来生活发展的可能性，其中值得重点关注的是，这个活动邀请艺术家、建筑师创作了一系列具有当代观念的胡同公共艺术。这是建筑师跨界公共艺术的一次呈现，亦是未来的趋向之一。

在过去，社区公共艺术是基本被忽略的，或者可以说，中国其实没有社区公共艺术的基础和历史。而位于南方一隅的汕头大学公共艺术专业团队完成了一次关于社区公共艺术的实践，他们策划的第四届"公共艺术节"在跳出校园空间的同时，结合社区空间，策划并创作出了一系列针对社区住宅空间的公共艺术作品，在活化社区空间的同时，也提升了社区的空间价值。另外，我们注意到在各类商业空间中也频繁举办公共艺术活动，其中北京、上海尤为热烈；全国各地的艺术博览会亦纷纷开设公共艺术板块，尽管还不太成熟，但却是一个值得关注的现象。

通过以上所观察介绍的系列展览/项目/活动，均有别于日常我们所认识的艺术展览形态。从美术馆、新城市、公共交通空间、威尼斯，到乡镇、胡同、青年社区所产生的公共艺术事件/话语/作品，形成了具有一定参考价值的实践经验。这些案例在推动艺

在公共领域中发生的同时，在未来又该如何更好地深化和拓展公共艺术展览的意义呢？这将是我们需要共同面对的一个问题。

2. 从作品到"作品"

对于当下而言，我们只要基于某些对公共艺术的基础认识，就可以简单辨别什么类型的作品可以被称为"公共艺术"。但如此类推，公共艺术作品是否在未来就会有固定的艺术形态或样式？这又是一个值得思考的问题。

纵观2016年发生在中国的公共艺术创作，有一些非常有趣的特点，如跨界协作、空间对话、融合、在地性等，具体地说，艺术家与建筑师的合作，艺术家与公众的协作，作品与公共空间的对话或融合等。那从作品到"作品"，所要传达的是，公共艺术作为一种多学科协作的艺术表达形态，除了我们过去固有的艺术种类/样式，它自身也拥有强烈的不确定性。这也就要求我们（观者）需要去除过去固有的艺术观念，时常保持一种新鲜且不能固化的思考维度去认识未来的"公共艺术"作品。

例如前文提到"前海公共艺术季"中艺术家与建筑师的合作，就很好地说明了未来公共艺术生产方式的可能性——不仅是身份上的合并，还是两种不同思考方式的碰撞。前海所产生的公共艺术，就目前的阶段而言，或许是一种概念性的表达，但其所呈现的艺术形态恰恰是艺术家与建筑师思考逻辑融合的结果，为以后的公共艺术策划模式建立起一个可操作的经验模型。

同样，公共艺术的实践，往往不是艺术家单一个体所能实现的。我们需要有不同专业背景的人员参与到公共艺术的实践中来。这样，在拓展公共艺术概念和边界时，思考路径就有迹可循。

来自不同领域的策划团队、艺术家、设计师等，根据自身的理解对公共艺术进行探索。如，来自深圳的艺术机构握手302在白石洲的持续活动：艺术家进驻城中村，开展艺术实践，同时与周边居民发生互动，但又并非是一种规模化、高姿态的强行介入，而是持之以恒、融入式的发生。这样的艺术工作是否可被定义为"公共艺术"？或者说，如何从文献的角度去分析理解这类型的艺术形态。这是公共艺术领域中值得研究的课题。另一方面，来自四川美术学院的艺术家团队持续推进的羊蹬艺术计划，他们与当地居民合作，改造店铺所使用的桌椅板凳，设立"美术馆"，同时丰富当地的公共设施。随着他们工作路径的推演，获得了很多有趣的艺术经验，也丰富了当地的日常生活。如此一来，作品本身似乎已经不重要了。

在新的一期年鉴中所收录的作品里，有不少案例表达了有关在地性的思考，又或者说，艺术家如何通过某些方法或创作机制来探讨"在地性"这个话题。如郑波的《为伊唱》分别在香港、上海展出。艺术家为作品做了相应的说明：《为伊唱》作为一个巨大的交互式扩音器，也是一个卡拉OK系统，其中的歌曲是与香港和上海的边缘化群体用各自的方言录制的。我们发现，这件作品在形态不变的情况下，作品的"在地性"发生了因地制宜的变化。

安东尼·葛姆雷在香港开展的大型公共艺术项目，其作品分布在港岛中西区方圆一公里内，与建筑、公众和空间发生对话。观众可以根据地图上所标识的位置去寻找作品，又或者是与作品形成不期而遇的关系。作品激发起公众对公共空间的好奇心。使观者不仅仅看到一种特别的介入形式，还认识到艺术作品是如何在城市公共空间表达其"合适尺度"的方法。

盛姗姗作为一个公共艺术家，在海外创作多年，同时又深度参与美国的公共艺术实践，迄今已有数十件永久性的公共艺术作品落成在世界许多城市的公共建筑当中。她将个人的绘画实践拓展到公共艺术领域，时常采用建筑艺术玻璃的形态，将个人绘画语言融合到建筑中，或与公共空间进行对话。她最近在美国的一所社区学校落成的作品《开放的门》与《知识的浪潮》，便是其中典型的例子。作品与建筑融为一体，成为该所学校的日常色彩。

由OPEN建筑事务所设计的清华大学深圳研究生院的海洋中心，就尝试说明当建筑成为"公共艺术"时，该是一种怎样的形态特征。设计师指出，速生的大学城是中国近年来新城发展的一个个缩影，它们远离城市，孤岛般地与世隔绝，又常常大而无当，缺乏人性化的公共服务设施。而他们所设计的海洋中心，通过多元的设计手法，将海洋中心所需的功能性设施/空间糅合在垂直校园里。其开放的形态，给校园空间带来了流动的愉悦。建筑师又在恰当的环节中，呼应了功能的要求，完成了标志性雕塑的构建。

周边场域的空间对于公共建筑而言，影响重大，关乎建筑自身造型的塑造。朱小地新近完成的《又见敦煌剧场》为我们展示了一种如何运用当代艺术的语言去塑造建筑场景的可能性。这个公共建筑的形态被模糊化了，被艺术化了，其色彩及空间造型完全融入敦煌无垠的沙漠里。这个作品既是建筑，又是大地艺术的一种。在探索艺术与建筑之间的边界的同时，印证了艺术激活空间的意义。

艺术与建筑的边界越来越模糊，有的情况是作品融入建筑的内部，也有的情况是其

建筑本身就是公共艺术作品，当然还有一种情况是在一个建筑装置的基础上，作品、观念及其意义是不断地被叠加。

日本的建筑师藤本壮介所设计的《远景之丘》坐落在上海喜马拉雅美术馆户外的公共空间，将游人和绿植融合在景观当中。它是整个上海种子计划的场馆，在项目活动期间，远景之丘内会举办讲座、讨论会、工作坊、研讨会、行为表演和电影放映等公共项目，同时也作为小型的展览和社交空间。

北京前门大栅栏的北京坊，由于建设项目的需求，建筑师王永刚设计了一个长达300米的框架结构的构筑物，作为工地与落成建筑之间的区隔，它促成了"露天美术馆"的特有的策划机制，在这个长方形的构筑物里，不断叠加各种形态不一的艺术作品，如文本、绘画、雕塑、装置等，由此形成当下"街道的面孔"。

从以上的作品案例看来，公共艺术不再是单一化的个体，其自身意义就是不断地被叠加。而随着艺术家/建筑师身份的褪去，我们又该如何去认识"公共艺术"？

3. 从艺术实践到城乡建设

正如前文所言，"前海公共艺术季"是城市建设的初期行为，其实践意义大于永久陈列在某个地点。在过去，艺术家聚焦于自身的艺术实践，即便参与城市建设，也仅大多限于"城市雕塑"的范围。

让艺术家参与到城乡建设，不仅是经济发展的需求，也是社会进步的表现。从过去城雕以及雕塑公园的模式，拓展至整体的城市公共艺术规划、公共建筑设计、公共设施艺术化等范围，艺术家、建筑师与不同领域的公众进行协作，正是目前所迫切需要的。

如中央美术学院雕塑系第五工作室以雨补鲁村寨为研究实践的对象，以"艺术介入乡村"为课题，开展了一次具有在地性意义的乡村艺术实践，同时进行多个艺术创作项目，探讨艺术与乡村建设议题。这类工作，除了项目作品本身，关键是需要结合当地资源，与村民携手共同创作实施。其中的作品《天坑地漏》便是一个有趣的例子。这件作品创作的起点是来自雨补鲁天坑之中有四处天然"地漏"，艺术家将自然景观创作修葺成公共艺术，为当地带来了新的艺术话题以及旅游文化资源。

这样的例子还有不少，如由徐甜甜设计的红糖工坊，坐落在松阳县樟溪乡兴村。这是一座保留了红糖传统生产工艺的工坊，建筑师在设计策略上做了相应的调整，在现有生产功能上添加公共文化功能，以强调传统文化的价值，使之成为活态展示的博物馆。同时将生产空间转化成"舞台空间"，使生产过程具备了一定的观赏性，将传统的乡村

生产活动进行文化意义上的活化与创新。建筑师的理念也充分利用了建筑的特性，该建筑在秋冬季节作为红糖生产工坊，其他非生产季节兼作村里的文化礼堂，作为地方特色木偶剧表演场地，体现"乡村剧场"的多元功能。同时，这一所公共建筑大幅度提升了工坊生产红糖的经济价值，拓展了旅游文化资源，还复兴当地文化及保存传统食品工艺。由此，我们甚至可以说：当下的公共艺术实践就是一种"城乡建设"的行为。

二、论坛研讨与学术出版

1. 2016年中国公共艺术的论坛研讨简况

公共艺术有着天生的研讨基因，这是公共性所决定的。在过去的发展过程中，中国公共艺术的研讨以及学术生产仍处于不太理想的状态，甚至还形成不了批评机制，并时常拘泥于专家之间的研讨，缺乏政府官员的参与，更缺乏公众的声音。大多数论坛所产生的学术观点亦缺乏传播。公共艺术在中国的发展，仍需进行更加深层次的推广和理论建设。但纵观过去一年的论坛研讨，值得庆幸的是，情况正在逐步改善。

2016年1月8日，"发生•发声——公共艺术专题展学术论坛"在深圳市关山月美术馆举办。该论坛为第二届中国设计大展及公共艺术专题展的学术板块之一，以"发生•发声"为主题，集结了中国公共艺术大多数重要的理论专家、实践者以及教育专家。我们能够从中较为全面地了解到中国公共艺术的发展现况，也基本预示着中国公共艺术的未来将有着不同方向的演变和发展。

接着，由关山月美术馆举办的四方沙龙，馆方以公共艺术为年度主题开展的系列讲座，内容涵盖了公共艺术的多个方面或议题，其中包括社会疗伤、城市文化、地方再造、公共性、新媒体、现代性与地方性、乡村议题、艺术"介入"与"浸入"的问题、场域空间、城市美学等。这一系列主题词汇都是公共艺术的关键词，映射出公共艺术的特殊性。

目前，中国公共艺术的研讨多以"城市"为背景，其中比较重要的论坛：由中央美术学院主办的第一届公共艺术与城市设计国际高峰论坛以"艺术引领城市创新"为主题，探讨北京城市副中心通州的发展愿景，期望将通州打造为一个艺术城市，形成发展案例，倡导一种以文化导向的城市发展思路，成为新时期中国城市文明建设的一个新标杆。

由上海公共艺术协同创新中心持续推动举办的"海峡两岸暨香港公共艺术研讨会"则在浙江莫干山举办，至今已举办了三届。来自海峡两岸及香港的40余名专家、艺术家

"公共艺术与乡村转型、营造社区""文创产业激活城市工业旧区"等问题展开研讨，以期通过学术研究推动公共艺术介入地方的发展。

此外，《中国公共艺术年鉴》研讨会以《2015中国公共艺术年鉴》发布为契机，召集了多位专家、学者共同探讨中国公共艺术自2000年以来的发展状况以及相关的学术建设问题，同时以年鉴为平台，以期在以后学术工作中，逐步推动中国公共艺术的学术发展。另外，有关公共艺术的研讨还有很多，其中也有不少涉及乡村、社区的话题。但由于篇幅有限，就不作一一介绍。

中国经历了改革开放三十多年的发展，城市建设的速度一再加快，因为进程过快而形成的急剧而无法调和的城市问题正在逐渐暴露。随着政策导向，新城市建设、特色小镇、开放小区、城市更新等热议的话题，正在招引着中国公共艺术从业者的脚步。相信在各种相近的学术议题下，大家均有着共同的建设愿景——期待公共艺术的介入、融入，乃至植入，能够影响中国的城乡建设发展，让城市具有诗意的生活，让乡村拥有更值得期待的未来。

2. 2016年中国公共艺术的学术出版简况

在今天，以公共艺术为主要内容的出版物并不丰富多见，可见的亦多是公共艺术设计教程之类的书籍，内容单薄，缺乏学术深度。年鉴编辑部有意收集记录2016年中国公共艺术的出版情况，让读者了解近期的出版动态，以期获得更多有益信息。其中，值得关注的书籍有《景观中的艺术》《发生·发声——中国公共艺术学术论文集》《中国公共艺术专家访谈录（2015）》《地方重塑——公共艺术的挑战与机遇》等，杂志方面有由上海书画出版社主办的《公共艺术》。

如《景观中的艺术》探讨了城市景观中艺术角色与位置，对当下公共艺术的相关实践和研究颇具借鉴意义；《发生·发声——中国公共艺术学术论文集》分别以发展历程和案例研究为编辑方向，收录梳理了多位专家学者以及晚近的后生近期所撰写的有关公共艺术的理论文章。《中国公共艺术专家访谈录（2015）》则是国内首本以访谈的方式并结集出版的公共艺术书籍，收录了三十多位与公共艺术相关的专家学者的言论。《公共艺术》（双月刊）创刊于2009年，是国内第一本以公共艺术为主题的杂志，至今已持续发行了8年，在中国推广和传播全球的公共艺术理论、信息以及事件方面起到了重要的作用。

但就目前而言，比较遗憾的是有关公共艺术的出版物仍是极度匮乏的。除《2015中国公共艺术年鉴》之外，少有能全面反映中国公共艺术状况的出版物。在当下，尽管出

版是一个工作量大，见效慢的工作。但有关公共艺术的出版仍具有多种可能性，未来在可行的基础上，无论是以电子出版物的形式还是以实物书籍的方式，我们会尝试实践更多与公共艺术的相关出版工作。自然，这是一个任重道远的过程。

《中国公共艺术年鉴》是由中国国家画院公共艺术中心编，中国城市出版社出版。其首部年鉴的发布，标志着中国公共艺术开启了新的篇章，是2016年中国公共艺术的重要出版事件。年鉴的出版，标志着一个行业的确立。它从年鉴学派的方法论中组织呈现了公共艺术在中国的形态特征以及理论研究，为中国公共艺术的探讨和发展，划开了一片新的空间和方向。

年鉴编辑部组织全国艺术界、建筑界、城市规划界、社会科学界专家来共同讨论，拟定了《中国公共艺术年鉴》的编辑大纲。《2015中国公共艺术年鉴》实际上并不是2015一年的年鉴，而是21世纪以来，整个中国公共艺术发展状况的一个总结，它是中国第一部公共艺术年鉴。《2015中国公共艺术年鉴》从作品案例的挑选、大事记的编写、论文的选编、理论探索的编译、历史档案的梳理，均经过了严格地筛选和推敲。年鉴编辑部期望通过年鉴的学术实践，将中国的公共艺术放置在一个可进行探讨研究的学术平台，并对相关的从业人士、学生以及公众形成潜移默化的影响。为此，我们期望《中国公共艺术年鉴》的持续出版，将有助于进一步理解和拓展公共艺术在当下、过去以及未来的意义。

三、结语

中国的公共艺术经历了"2016"的发展，算是步入了一个新的历史阶段。在总结过去一年历史事件的过程中，其各种场景仍历历在目。但就目前而言，中国的公共艺术仍处于初起步的阶段，有不少艺术家和专家学者尚未认清或了解公共艺术的真正价值。随着历史的推演，我们需要形成自我要求，让艺术家进入公共艺术的语境中，进入社会建设的环节里，进入与公众互动实践中去；让公共艺术在中国大幅度地蔓延开来，使其真正成为公众的具有诗意的日常生活。

我们认为，2016年发生的展览、项目建设、学术研讨、出版以及艺术实践，它们所产生的学术价值及影响，并不仅止于"2016"；期待这些经验能让中国的公共艺术日益成熟，并在未来不断给予人们信心与希望。

2016 中国公共艺术作品

项目策划

012 / 101

前海公共艺术季

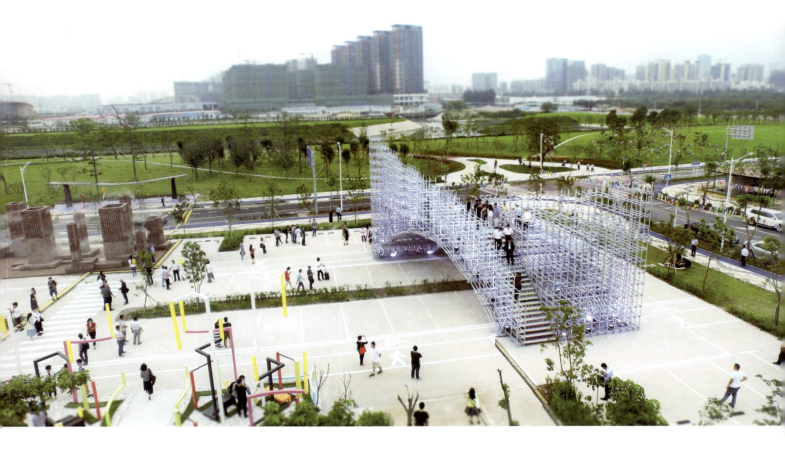

名　　　称：	前海公共艺术季
总 策 展 人：	王明贤
总 顾 问：	栗宪庭
特邀顾问：	任克雷
顾　　　问：	WINY MAAS（荷兰）、清水敏男（日本）
策 展 人：	周榕、刁中
展览总监：	左函（中国香港）、程亚妮、蔡雯瑛（中国香港）
设计总监：	王我
参展建筑师：	张永和、Benjamin Beller（法国）、尹毓俊、白宇西、刘柏坚（中国香港）、胡倩、彭乐乐、Chris Lai（荷兰）、蔡雯瑛（中国香港）、王永刚
参展艺术家：	隋建国、张兆宏、王天齐、李心路、卢远良、周力、伊藤彦子（日本）、陈文令、武权、陈育强（中国香港）、萧昱、王天农、廖振宇、崔凯、林旭辉（中国香港）、车飞

前海深港现代服务业合作区，总占地面积约18.04平方公里，位于深圳南山半岛西部，伶仃洋东侧，珠江口东岸，紧临香港国际机场和深圳宝安国际机场两大空港，包括南头半岛西部、宝安中心区，是"珠三角湾区"穗—深—港发展主轴上的重要节点。

前海深港现代服务业合作区，是深圳市目前最大待开发的区域，是深港共建国际大都会的启动区，定位为未来整个珠三角的"曼哈顿"。规划中的前海合作区将侧重区域合作，重点发展高端服务业、发展总部经济，打造区域中心，并作为深化深港合作以及推进国际合作的核心功能区。

前海地区的规划与建设意义重大，在深圳城市转型和产业升级的背景下，它既是体现高效率的一个试验田，在区域合作上也具有示范意义，同时，它还能全方位体现深港合作，既是珠三角临近香港的端点，也是香港高端服务业向内地市场拓展的起点，发挥着深圳走向世界和香港辐射内地的"双跳板"作用。而在此进程中先行先试，做公共艺术，正体现了公共艺术的核心价值——人本精神，这正是中国未来城市需要传递的最核心的内容。其意义一方面要让公共艺术成为塑造前海成长的文化基因，从公共艺术开始切入，创造前海自己独特的城市文化语言；另一方面要展现前海的活力，通过公共艺术呼应前海的创造性，通过支持艺术家，尤其是年轻艺术家参与前海的公共艺术创造，让前海具有独特的城市文化魅力。给中国的新城建设种下艺术的种子，提出了引领性的理念。

语录

 此次公共艺术活动是公共艺术时代来临的一次标志性文化事件。城市的公共艺术并不是说盖一些标志性的建筑，或者标志性的标属，它实际上是那个城市的某一个角落，跟老百姓的生活紧密联系在一起的。所以我们希望让公共艺术介入城市，让老百姓跟艺术家们共同创造一个有诗意的未来城市。

<div style="text-align:right">——总策展人　王明贤</div>

 前海是深圳特区中的特区，能不能摸索一些新的方式是我们的初衷，比如我们强调跨行业的合作。前海公共艺术如果有一些好的作品，引起公众关注："哦，艺术可以这样玩"，就OK了。我特别期望有些作品能够长期保留在前海的场地里，成为前海的一个景观就更好了。

<div style="text-align:right">——总顾问　栗宪庭</div>

 世界上都是建成的城市在搞公共艺术，我们是在建设之中就搞公共艺术，这是一个爆炸性的信息。

<div style="text-align:right">——特邀顾问　任克雷</div>

 前海公共艺术活动最大的特点，就是不满足于像其他公共艺术展那样仅仅提供一处城市公共空间来放置艺术品，而是创造一次机会让艺术能真正参与到城市未来公共空间的建构中去。

<div style="text-align:right">——联合策展人　周榕</div>

 艺术是可以叠加的，银行家可以同时是诗人，客厅可以悬挂一幅绘画，对于城市的前海来说，在现有的城市定位里面，不占用任何容积率，公共艺术"点穴"般的叠加，改变的是城市气质和城市风貌，将来影响的是这里的人群，甚至是产业。

<div style="text-align:right">——联合策展人　刁中</div>

中国制造
作者：隋建国

《中国制造》的独特意义在于，中国十多亿人的加工工厂加入到全球资本的运转体系中来，给处于进一步变异前的全球资本提供了一个超级规模的引擎。"中国制造"早已脱离简单的作品外壳，承载起艺术家最重要的文化和精神指涉。"中国制造"的概念内核将艺术家的个人艺术生产行为上升为一种对公共性的全球化问题的持续关注。它不仅仅是单纯的艺术家的观念自我表述，而更多地建构起一种关乎国家的身份形象，暗含着对国家力量的终极象征。

流动
作者：萧昱、王永刚
赞助：恒裕集团

作为城市绿地的"艺术馆"，让平民与艺术作品零距离接触，或一瞬间变成相互的一部分。且每一个"艺术馆"阵列组合，依据周边的环境变化而改变——这里设计一个膜结构的竹亭子，内部将萧昱的一件艺术作品融在其中，亭子的顶部开口，可以局部透光，同时也可以有控制地透进少量的雨，让大家感受不同天气下城市生活的乐趣。

具有自然传统记忆的亭子重新回到现代大城市，形成一系列"营"，与前海新的都市形成对话关系。

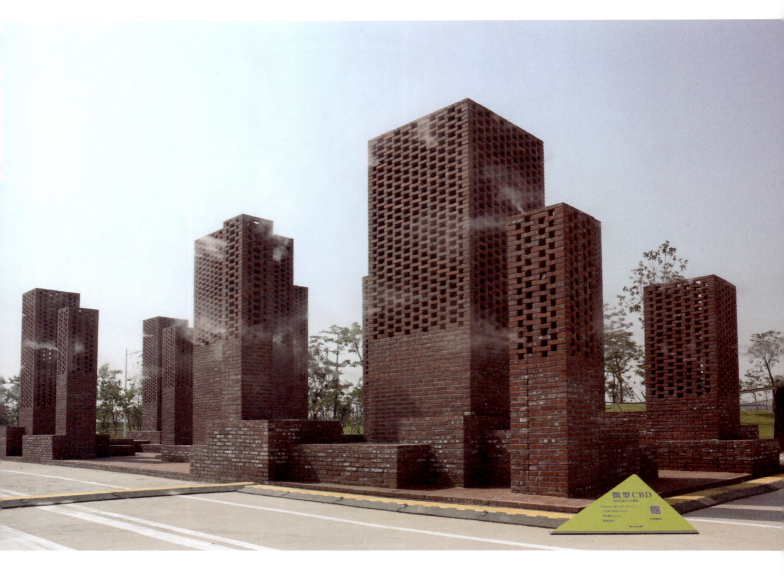

微型CBD
作者：本杰明（Benjamin Beller）（法国）、
　　　王天齐、李心路
赞助：蛇口招商

微型CBD是当代城市的一个抽象的比喻，以行人为比例的城市缩影。这个装置既是一个庆典也是一个对于漫天遍野皆是摩天大厦的城市规划（前海地区是一个贴切的案例）的一种批评，也是对垂直结构以及公共空间的探索调查。该微型CBD被设计成一个完全人造空间，使用人造砖和水泥丛林。地面、公共设施、垂直塔"大厦"等，所有这一切构成一个完整的、完全受控的环境。这种整体环境，正像它所对应的都市环境，在本质上具有其不明确性：它既统一而又多样化，既庞大又人性化，既普通又特殊，标志性而不失俏皮，既无特征而又便于识别，既有狂喜也有稳定。

这个装置是一个夸张的实验，用以去测试城市空间是如何被过度设计，过度建造，过度控制，以至于我们越来越难以找到公共生活的不确定性。街道、公园、公共场所，建筑的每一寸，皆被规划、和谐和制约。空间、物质乃至于气候皆被管理、管制，由城市设计师来操控。

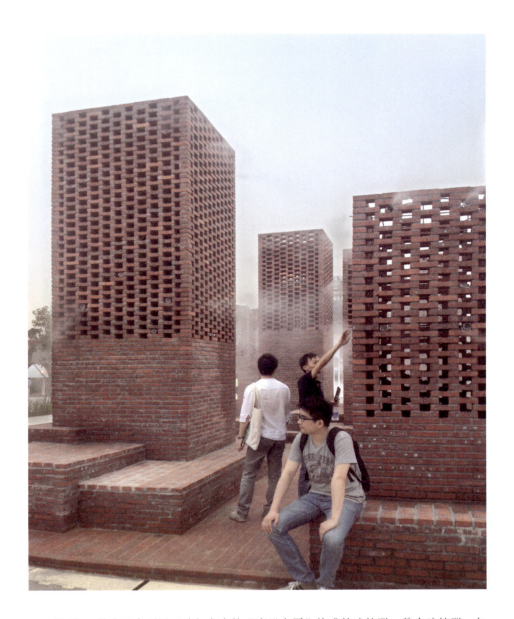

微型CBD是由13个不同尺寸与高度的"摩天大厦"构成的建筑群。整个建筑群，包括路面，皆是由同一种材料制造的：红砖。隐藏在大厦里的喷雾冷却系统会通过扩散水滴来控制气候和笼罩整个空间，成为一个朦胧的冷却云。不同高度的平台式的家具可以运用于非常广泛而自由的陈列摆放与用途。人们在这个空间里可以做什么，不做什么，并没有被制约。微型CBD是一个纯粹的抽象空间，一张空白页，公众将自己决定如何去使用他们的街道，如何去使用他们的城市。

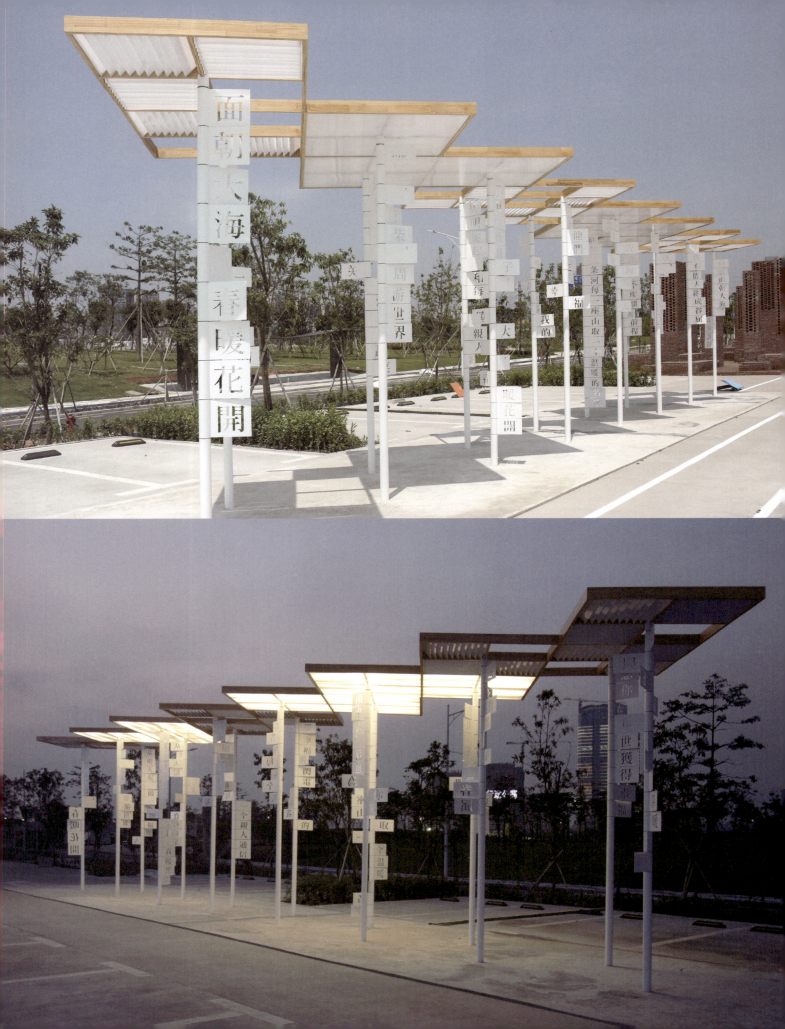

春暖花开
作者：尹毓俊、卢远良
赞助：恒昌科技

在日常生活中，存在着各种版本的"海子"：由诗人西川整理的"海子"；由他人或海子家人编辑出版的"海子"；在公共舆论下流传的"海子"；以及海子（1964年3月24日－1989年3月26日）。如今，又多了一位由建筑师尹毓俊和艺术家卢远良在深圳前海共议的"海子"。

作品《春暖花开》以风向标为基本构成元素，并全篇引用了海子的诗《面朝大海，春暖花开》。我们将每一句诗依附在柱子上，而每一个字都有它不同的朝向，可随着风与人的流动而逐个转动，以此形成一座具有文学色彩的公交车站。

在阳光或灯光的照射下，文字间形成斑驳的影子。公众在等候公车的片刻中，既可以用不同的视角、顺序来阅读这首短诗，也可以在此重构一个个新的"海子"。

作品《春暖花开》旨在一个完全由填海造地而成的新经济区域——前海中塑造关于"美好生活"的公共舆论空间，让诗意与人一同流散到各个地方。其中，既有理想主义的建构，也有关于现实社会的隐喻。

朝隙
作者：周力、白宇西
赞助：卓越置业

虹升霓散，云出径现。

恍兮惚兮，其中有象。

隮：云气升腾。《曹风·候人》："荟兮蔚兮，南山朝隮。"《毛传》："隮，升云也。"朱熹《集传》："朝隮，云气升腾也。"

隮：二，虹。《鄘风·蝃蝀》："朝隮于西，终朝其雨。"杨树达《述林卷》："隮亦谓虹，知古意虹为通称，细分之，见于东方者谓之，见于西方者谓之隮也。"

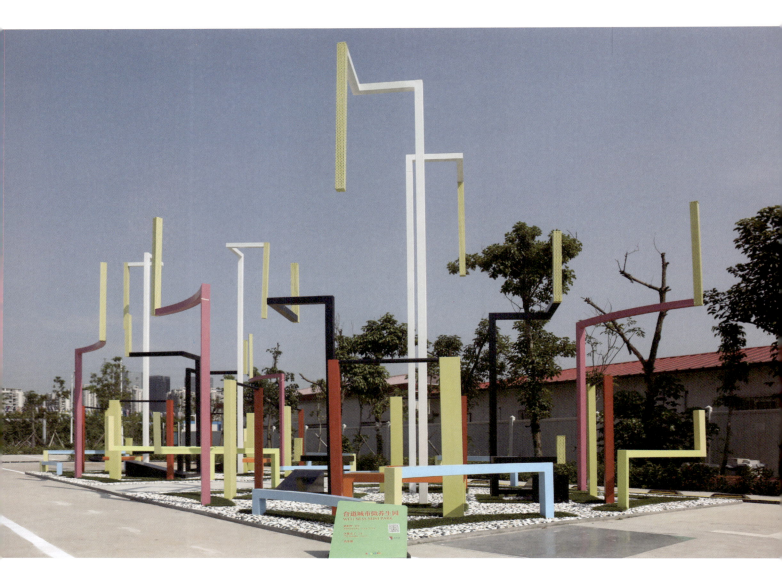

合道城市微养生园
作者：刘柏坚（中国香港）、伊藤彦子（日本）
赞助：鸿荣源集团

"合道"，谓合于自然或人事的道理，修身养性之最高境界。

理想都市是自然养生合一——在高密度城市，街道6米、宽度20米长的平面范围，从高处看下，发现街道上与合字的艺术图案原来融入了养生的空间，快与慢的融合，市民在上班休息时间下去锻炼伸展一番，人与人之间增加停留点，鼓励片刻的交流，是锻炼、是园、是坐、是休息的所在，也是通往地块绿色空间的门。

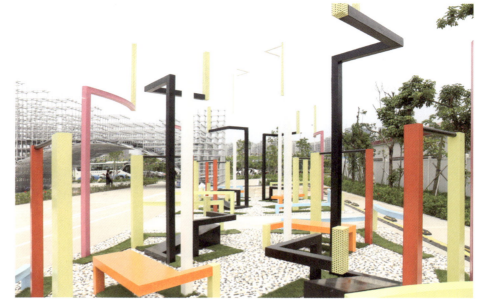
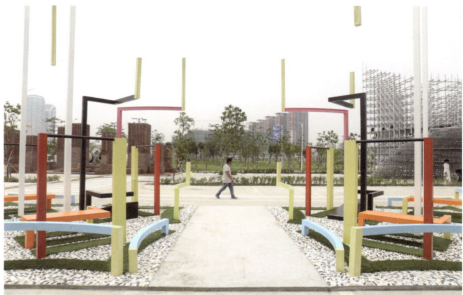
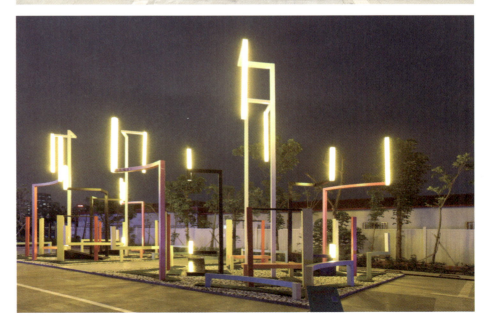

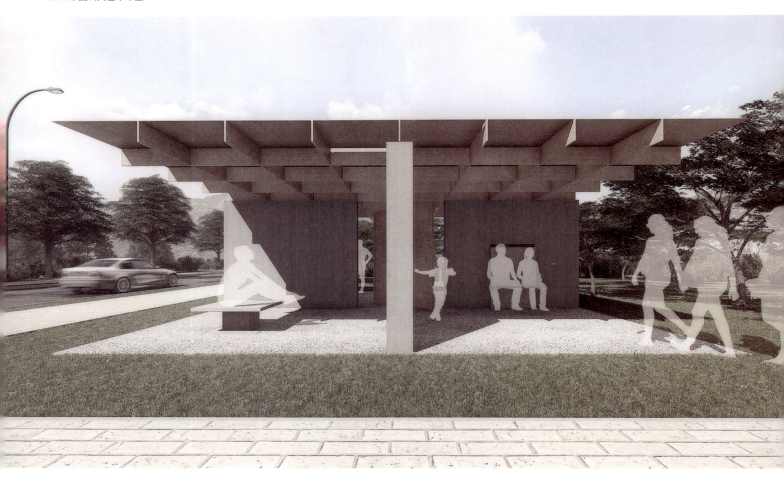

天空之城
作者：张永和、张兆宏
赞助：华润置地

　　天空之城是一个关于意外发现的故事。不管是它所创造的一组理想化的空间关系，还是其中独具艺术性和互动性的城市家具，都在诉说一种人与城市空间关系的立场，也激发了对人与社会关系的想象。在这里，不经意地发现包括娓娓道来的音乐，不断变换的空间序列，以及由使用者和内置家具共同激发的细微动态变化，它们都在试图将这两重关系以微妙方式进行连接和匹配，同时也传播着这不断探索的旅程中的乐趣。

　　方案中，两堵互为垂直的墙体将完整空间均分为四份。位于墙体交叉点的旋转门在转动的过程中逐一将其中相邻的两组空间相连，同时切断与余下空间的联系。如此，四个空间的关系不断被旋转门的运动所打断和重组，因而可定义多重空间探索方式和序列。建筑顶部设有纤薄的金属屋面体系，在材料性上与下方的厚重的混凝土墙体产生强烈对比。方案中安置了两组共四件城市家具，除旋转门外还包括情侣座椅、相向摇椅和混凝土凳。它们暗示了包括恋人、对手和独处者在内的多种社会关系，并由中间的旋转门所串联。家具中藏有八音盒、传声扩音喇叭、液压器等装置，使其通过发声、位移、摇摆等方式与使用者发生非视觉性的互动。因此，使用者可以在体验空间序列的同时接受非常规性的感知经验。

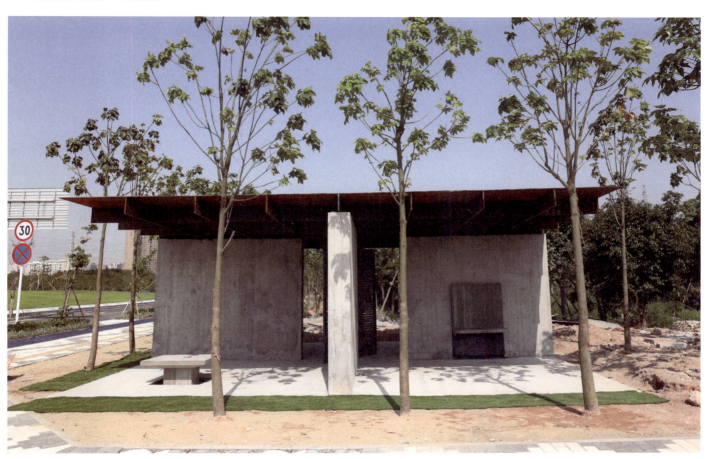
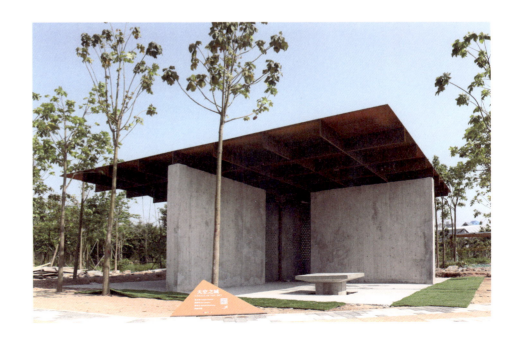

城市表情
作者：陈育强（中国香港）、Chris Lai（荷兰）、蔡雯瑛（中国香港）
赞助：嘉里建设

公用电话亭曾经作为一个城市必需的公共设施，在人们的日常生活中扮演着重要的角色，同时也是文明城市的标志。随着手机的普及，公用电话亭已逐渐地淡出了人们的视线。手机互联网的飞速发展也引发了一系列的社会问题：人们距离世界似乎越来越近了，但是人与人之间的实际互动却变得越来越疏离……这甚至衍生了一个社会性的问题——人们成了手机/移动通信装置的奴隶！路上玩手机导致的意外事故更是层出不穷，有人更是提议要给玩手机的群众开一条专用人行通道！

如何让电话亭适应这个互联网时代，更好地服务大众，重新回到人们的日常生活中，赋予它新的功能、新的使命，是我们这个方案的切入点。我们试图利用手机和电话亭相结合，创造这样一个装置，使得人们能够真正地发生联系。而这个装置还能将使用者的情绪呈现出来，形成了城市表情。

"城市表情"分成了能量站、手机通话区、灯光装置这三个区域。在这些区域内能体验到高速上网的乐趣，无形中也为人们提供了一个安全上网和通话的区域。同时我们在该区域增加了一系列感应器来加强人与城市公共空间的互动。每个亭子有九种表情变化。

能量站是通过电源剩余电量去控制LED屏幕表情切换，当剩余电量较多时，屏幕呈现开心的表情。当剩余电量很少时，屏幕呈现悲伤的表情。

手机通话区是通过人们在其中打电话声音音量的大小来控制LED屏幕表情的切换，当音量较小时，屏幕呈现开心的表情；当音量较大时，屏幕呈现悲伤的表情。

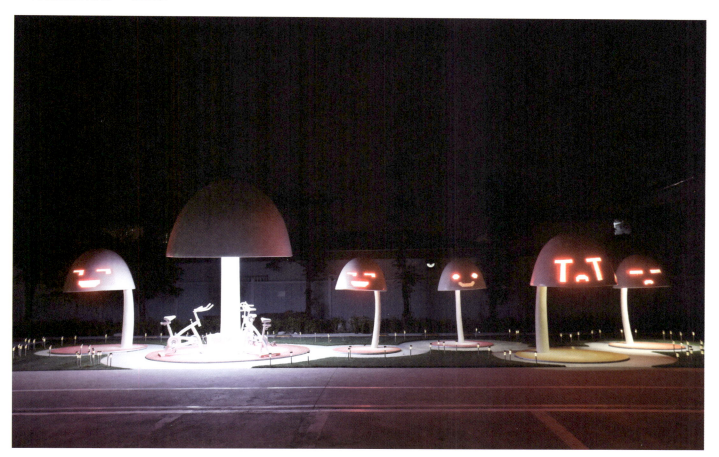
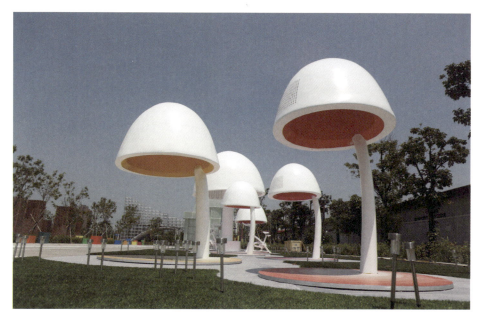

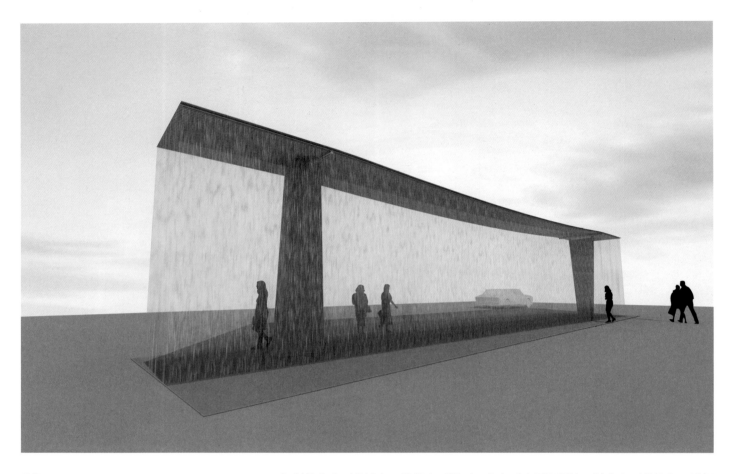

雨亭
作者：胡倩、陈文令

深圳是个多雨的城市，常常会下暴雨。方案呼应了深圳这一城市多雨的特色，希望营造这样一个空间，无雨时来感受"雨"，有雨时来避雨。

这个由立柱支撑金属薄板顶棚构成的半封闭空间，天花设置了降水系统，在不下雨的天气，顶棚下将会降下暴雨（如每小时降水量172毫米）；在下雨的天气，顶棚下停止降水，成为人们躲雨、休憩的空间。

是空间与城市的呼应，是人与空间的共情。

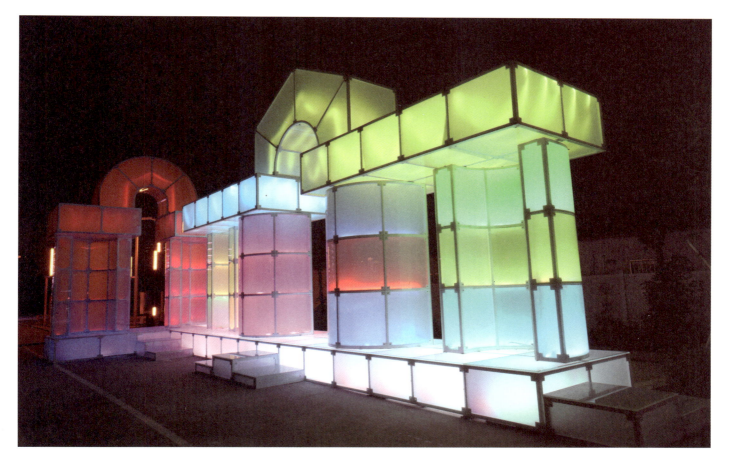

积木教堂
作者：武权、彭乐乐
赞助：前海控股

纽约的内部之所以好看是因为它在摩天楼之间间插着很多教堂，它缓冲人的精神和视觉，柔软着城市。受之启发，适时让我们回到原始，回到初级，回到最简单的形体认知和造型理解：积木。于是，这个带有童稚感的"积木式"车站"积木教堂"出现了。

以最基本的造型，最现代的材料而形成的光体门户，周遭市井的音量控制着它的光彩。彩色样式完全由车站周围的城市街景声所决定。当它最亮时，便是城市中一天最热闹的时刻，比如上下班的早晚高峰；而当城市安静下来，随着入夜它也随之寂静下来，变为幽幽的蓝色，依然为晚归的人遮风挡雨，指明前行道路。因为它不只有光彩，它同时还是个智能性的"城市多功能厅"。它除了可以承载一般性媒体的责任，其交互式视屏还可以为市民提供全方位检索、咨询、预订以及其他与城市相关的服务，比如手机充电、自动售货机等。

一切的复杂正在发生，而且还将继续发生下去。这个城市里"积木教堂"勾起人们的儿时记忆，缓冲了在城市中穿梭忙碌的人的精神和视觉，柔软着心灵，柔软着这所城市。

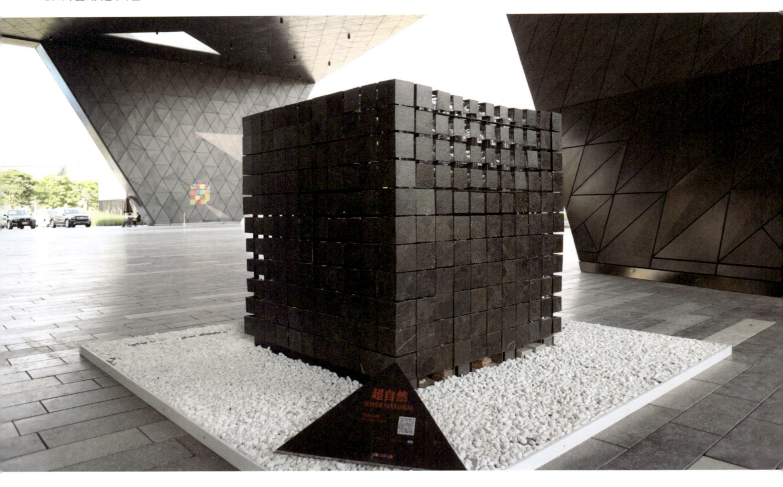

超自然
作者：蔡雯瑛+Chris Lai（中国香港、荷兰）

在人类大幅度建造和改变环境的过程中，"自然"和"非自然"这对貌似双生对立的关系事实上是以混合体的形式共同存在着的。它们并不是事物纯粹对立的两极，它们之间不停摆动、变化的关系会令现代艺术变得更加有趣。

作为建筑师的作者希望可以创造出一个可以操纵刺激观众观感的装置，这是一种在自然和非自然之间不停摇摆的观感。

"超自然"是一个装置作品，由3种元素组成：自然的材质、科技以及工艺。它是一个2米×2米×2米的立方体。它的外表皮是自然的石材，这些天然的石材被人工切割成5毫米厚的正方形薄片，并以参数化的方式排列于笛卡儿坐标系统中。这里所展现的是通过精准的数学计算产生的形态与天然粗糙的石材形成强烈的对比。与磐石般外表形成巨大反差的是它的内部，这里挂满了多重复杂的内部反光镜以及一个由电脑控制的LED系统。整个装置由一个简洁轻巧的钢结构支撑起来。通过内部构件不同的光影效果，我们尝试创造出不断变幻的状态：轻盈的磐石、可穿透的实体、柔与刚、静与动、构造与"解材"。

这个装置将静止的物件转换成多重特征的动感形态。它扭曲了观众的感识，但也展现出自然与不自然之间动态的、多重的关系。这是一个将"自然"与"非自然"相互包容的"超自然"物件。

瓶砖
作者：车飞

瓶砖的设计是以中国乡村突出的生态环境危机为背景所形成的设计思路。中国每年消费数以亿计的矿泉水瓶，其中许多难以回收，特别是中国的农村地区，为此造成了大量资源浪费与环境污染。减少这种资源浪费与降低环境污染的最好办法就是延长其使用寿命并可以循环再利用。瓶砖就是这样的设计。

花瓣状的水瓶可以用榫卯的方式插接在一起组成任何形状的简易构筑物。既节约了包装和堆放面积，同时也具有一定的建材功能。瓶砖一旦大规模投入使用，不但将会极大地降低难以降解的塑料瓶对环境的破坏，同时也会对各种灾后救援起到一物多用的巨大帮助作用。

鲤跃前海
作者：林旭辉

在香港艺术家林旭辉的指导下，数千名深圳和香港的中小学生参与绘制的八千多条鲤鱼旗，将装点包括鲤鱼门街在内的前海主要道路。此项活动旨在给深港合作的前海注入新鲜的文化活力，表达对前海飞跃未来的美好祝愿。

"鲤跃前海——艺术学堂"邀请百名深圳和香港的中小学生相聚前海，在老师的指导下现场绘制鲤鱼旗，并举行挂旗仪式。

前海碑
作者：王天农

前海是人工填海造就的岛屿，是不折不扣的人类奇迹。人类的发展，在某种程度上是与自然的"抗争"——人类在与自然界的角力中，不断地为自己争取生存的空间与资源，而前海以及其他人造岛屿，便是人类从自然界索取到的宝贵生存空间。"精卫填海"是中国人耳熟能详的神话故事，故事一方面表现了精卫的坚强与不屈，另一方面则显示出了古人对于浩瀚的自然界的深层恐惧。古人想不到的是，千年之后，他们的子孙达成了他们的夙愿，虽未将海填平，却也凭空在大海上制造出了实实在在的"土地"。作品是对人造岛地质的模仿。巨大的土堆拔地而起，成为地面的延伸，仿佛是一座纪念碑——纪念渺小的人类，在与自然的博弈中取得的胜利。作品是前海的纪念碑，而前海是人类的纪念碑，沧海桑田，当故事成为现实，无数高楼大厦从曾经的海面上拔地而起时，我们不禁感叹世界白云苍狗、今非昔比。

牛羊群
作者：廖振宇

随着城市的建设，人们对于自然与人的概念似乎越来越趋向模糊，在现代建筑包围下的每一方草坪都显得弥足珍贵，然而却荒芜得只剩下唐突的"绿"。这几百头牛羊的出现，是荒诞还是暗示？是博得一笑还是引人深思？将数码印刷出来的牛羊通过装置的方式，直接"放养"到都市"草原"中。在这具有现代特征的"草原"里，放养一批羊和牛，这种反差所暗示的内容浅显易见，却是一语中的，直指都市环境中所缺失的精神需求。

long
作者：崔凯

将头发种到地上，头皮层与地质层，生长在土地上的植被与头发，二者同时形成了形与形、意与意的置换，橡胶材质完美地复刻了头发的质感与特性，栽种于地上正如土地自然生长出一样，一阵风吹过，发丝微微浮动。

深圳地铁"美术馆"

项目名称：深圳地铁"美术馆"
委 托 方：深圳市地铁集团
承办单位：深圳市公共艺术中心
总 策 划：黄伟文
学术顾问：孙振华、夏和兴
艺术总监：杨光
策划统筹：张晓飞
策划执行：张凯琴、吴丹、王海同、陈晓绚、胡纯玲
摄　　影：梁荣

参与艺术家：（按照姓氏笔画排序）
David Gerstein（大卫·格斯坦）、Elizar Milev（保加利亚）、Nicolas Deladerriere（法国）、
王长兴、王至文、王玲玲、王海同、文华权、方兵、卢远良、叶凌、冯天成、任磊、刘吴钢、刘晓亮、李小佩、李佛君、李青、李桃涛、杨光、杨京、吴帆、吴若桐、吴德灏、何煌友、余元枫、应欹珣、宋琨、张永强、张凯琴、张晓静、陈洲、武定宇、范水军、范晓、林偶平、罗莹、孟岩、袁机、黄扬、黄伟文、梁美萍、谢文蒂、廖一伏、潘英标、魏鑫

深圳轨道三期地铁7、9、11号线公共艺术项目是深圳地铁三期工程"文化地铁"的重要组成部分，旨在实现深圳地铁由单纯的交通服务功能向城市文化的辐射，为乘客创造更好的乘车体验的同时，让艺术结合地域文化真正地与观众生活融合在一起。项目由深圳市地铁集团委托，深圳市公共艺术中心负责总体策划和监督实施。

为更好体现地铁公共艺术的公共性，深圳市公共艺术中心特将项目策划和实施过程开放给公众，最大限度地让更多的专业人员来参与，是一次艺术话语权交付公众的大胆探索与尝试，是提升城市居民整体文化素质的一次尝试，也是深圳这座城市接受新的挑战、逐渐建立完善的公共艺术机制和体系中的一个里程碑式实践活动。通过公开互动参与，该项目内容最终确定实施站点的固定艺术展示墙、流动艺术展示墙以及三条地铁线站名的"小百科"词条整理和艺术设计。这三大块内容共同构成一个新概念的地铁"美术馆"，是把当代城市公共空间中的地铁站转化为公共艺术空间，线路落成后，观众可以搭乘地铁游览地铁"美术馆"的固定和流动艺术展，甚至还能参与到流动艺术墙面空间落成后的策划与展示项目中。

项目覆盖轨道三期地铁中的50个站点，共设置了53艺术墙空间：
7号线有22个站点设置了艺术墙空间，共25个（3个艺术橱窗空间）
9号线有19个站点设置了艺术墙空间，共19个（1个艺术橱窗空间）
11号线有9个站点设置了艺术墙空间，共9个

项目运用了公共艺术创作的流程机制，以公开征集、开放评议、协同创作的方式设计作品，全新的设计创作模式开创了国内地铁建设的先河，也让真正关心城市发展，热爱艺术的人有公开平等机会参与地铁公共艺术创作和地铁公共空间的改善，体现深圳的开放、公开、公平的城市文化和国际性、包容性城市特征。

分散在三条线50个站点的艺术空间分布用整合策划的方法形成一体化的文化主题理念。是一个充分结合地域性，探索、当代性语言，整合具有实验性和创新性的艺术创作内容，以"地铁美术馆"理念构建、实现"文化地铁"目的。

轨道三期地铁公共艺术项目内容涵盖了地域文化、地铁建设文化、城市精神文化、环保文化、人文历史等等内容，是轨道交通及当代艺术发展中的一次精华的聚集，是深圳市不可多得的一道风景线，希望通过项目，也能带动公共艺术在中国的更多思考和探索。

墙面艺术展：结合装修设计主题、地铁安全规范、文化、历史等综合因素，充分实现公共参与性，展示深圳的地域文化、科技文化、沿海文化、岭南文化、建设文化等多元题材的艺术作品。

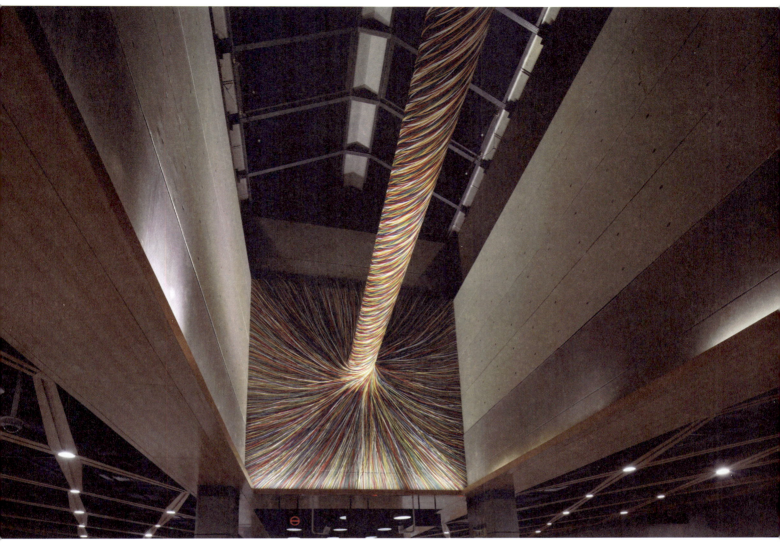

联结
作者：杨光
地点：深圳地铁7号线皇岗口岸站

作品采用五彩的金属线材料，通过编制形成一条巨大的绳索，贯穿并连接三个天井空间，呈现出强而有力的视觉冲击力；作品寓意着连结、团结、互利、凝聚的精神。

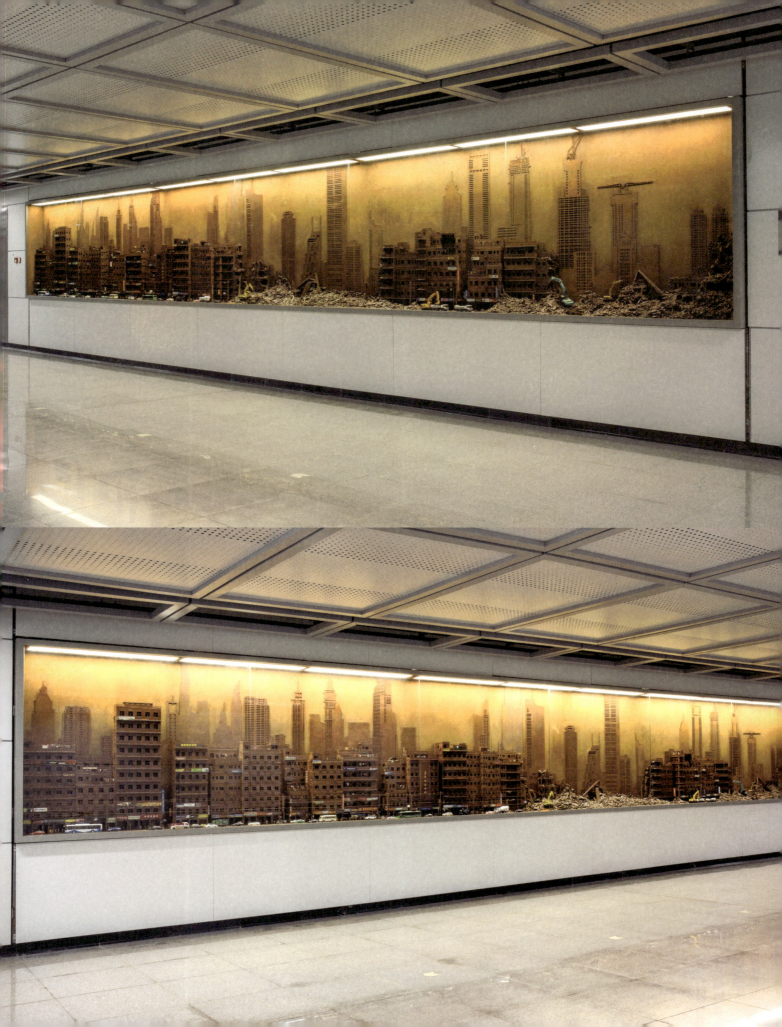

城市变迁
作者：刘晓亮
地点：深圳地铁7号线黄木岗站

　　作品以城中村为主视角，现代化城市深圳为背景，表现这座城市的发展与变迁。作品以写实性的手法反映一种社会现象，运用冰冷的金属材质和极其复杂的综合材料表现生活场景的点点滴滴。城中村就像一列火车，乘载着各种各样的人，也承载着属于各自的梦想，当那里拆迁后，带给人们更多的是回忆与思考，作者真实地把它记录了下来。

另外的景观
作者：杨光
地点：深圳地铁7号线华新站

用具有见证当下科技文明的电子废弃物为雕塑材料,塑造另外的景观,使得作品有了多重的当代意义。作品本身就已包含了人与自然的矛盾和对抗的含义,体现都市的现代文明与自然之间的语义冲突,它意味着作品不仅仅只是一个观看的对象,而且是一个思考的对象,观念化的对象。在某种意义上,电子废弃物也是一种人类缤纷生活文明的废弃物,利用它所创作的作品,本身就有一种批判和反思的意味。

凝固的绿色
作者：张凯琴
地点：深圳地铁9号线银湖站

　　深圳独特而优越的气候条件，孕育了丰富多样的植物物种。"一片树叶也算得上是一棵树的名片，辨别树叶的形状、颜色、大小，叶脉的分布，叶面和叶底的质感，叶片的排列方式，是我们认识一棵树的途径之一。"（摘自南兆旭《深圳自然笔记》P102）作品用翻制的方式呈现了深圳常见和具有特色的植物，用常见的人工材料——水泥，来表现一片片树叶的精妙与优美。观众可以通过介绍链接到每一种植物更加详细的说明。

家
作者：张晓静、陈洲
地点：深圳地铁9号线香梅站

作品收集了来自全国各地一千多块不同大小、颜色的门牌，它们承载着深厚、悠久的历史，美丽深刻的地名呈现着灿烂丰富的地方文化。这些消失的路名在深圳的公共空间得到了保留、接纳和呈现，也突出了这座城市的开放和包容。

记忆
作者：范水军
地点：深圳地铁11号线福永站

作品利用福永一带的蚝壳作为创作元素，呈现了深圳在改革开放以前作为渔村的独特记忆，体现了独特的蚝墙建筑和生蚝养殖文化。未来，随着经济的快速发展，或许这是城市给下一代留下的最美好记忆。

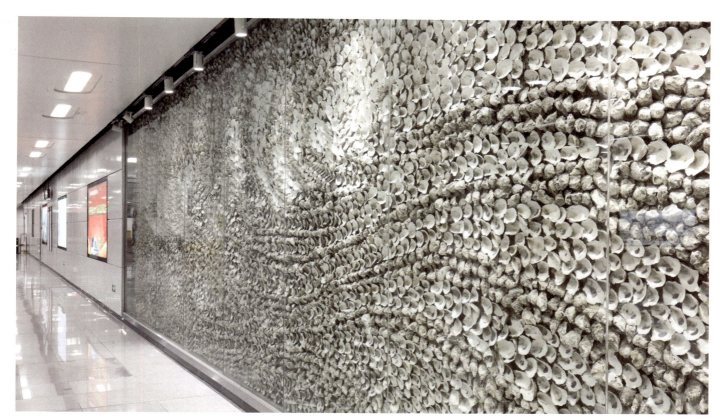
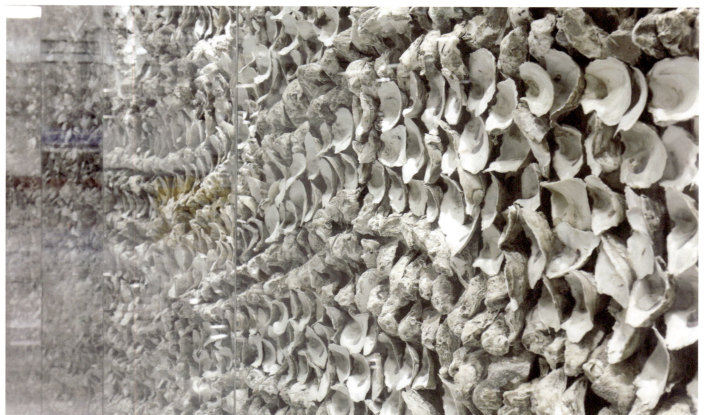

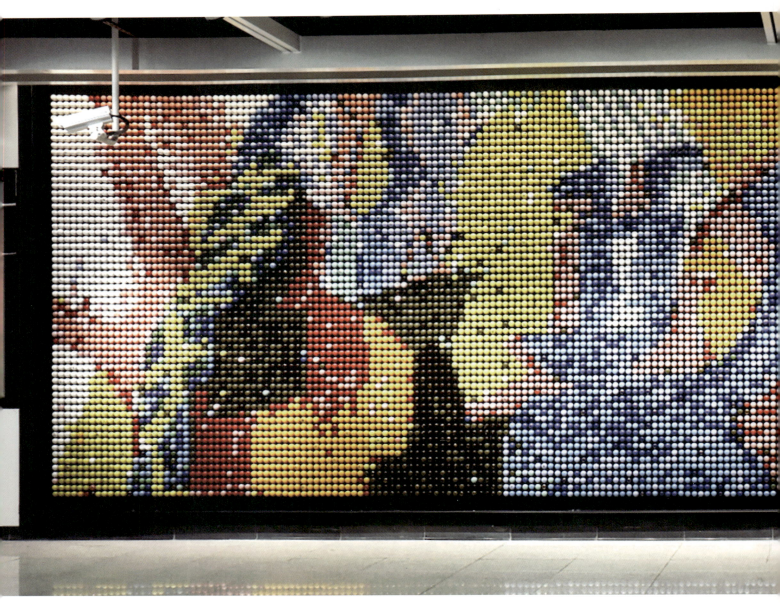

神奇的地下世界
作者：余元枫、冯天成
地点：深圳地铁9号线文锦站

　　这件画中画作品描绘的是幻想中色彩缤纷、纵横交错的地下世界和其中的居民，1000多个地下生物散布在巨幅画面的各个角落。陶瓷蘑菇钉鲜艳光洁又互相映射的釉面特别适合来展现儿童创作的纯粹性和神秘感。

　　《神奇的地下世界》来自深港两地小朋友的脑海和画笔。蘑菇钉是小朋友们热爱的创作工具，操作简单，变化无穷。在地铁里展现儿童的精神世界，是对成人世界的一种反思和召唤，愿我们永远有一颗未泯的童心。

2016中国公共艺术作品——项目策划

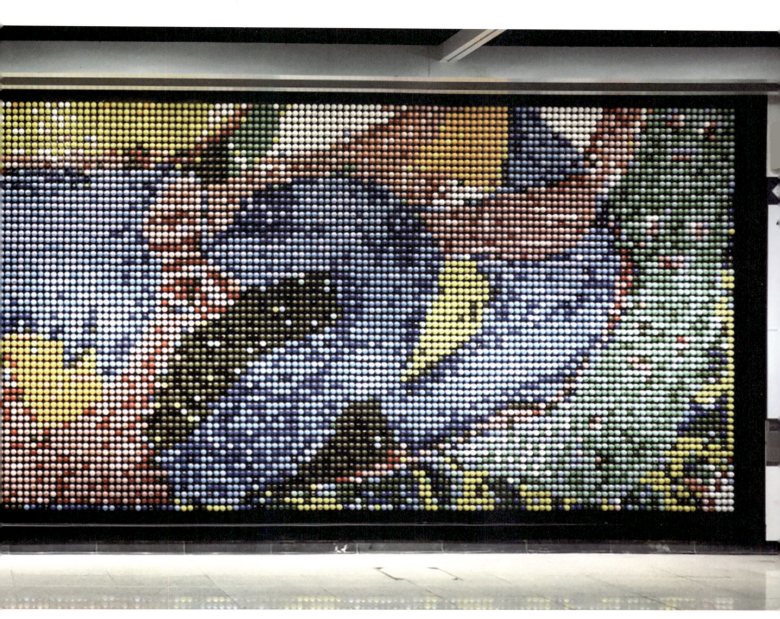

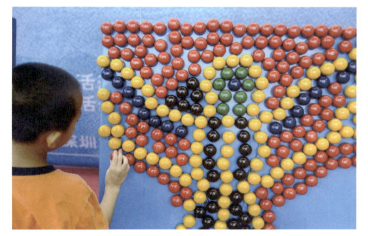

桃源村站—社会活动

流动艺术橱窗展设置在上梅林、华强南、桃源村、华新四个站点,这些空间将不定期举办艺术展览,在地铁空间打造一个推陈出新、与时俱进的"地铁美术馆"。

华强南站—生产生活

通过流动艺术橱窗空间的打造，构造可持续的流动展览空间，将更多文化艺术引进地铁，增加站点艺术的多元性，同时可以让更多的艺术家有机会在地铁公共空间中开展策划、展览活动，让市民、观众、媒体得到更多的互动，形成独特的地铁文化，产生更深远的影响。

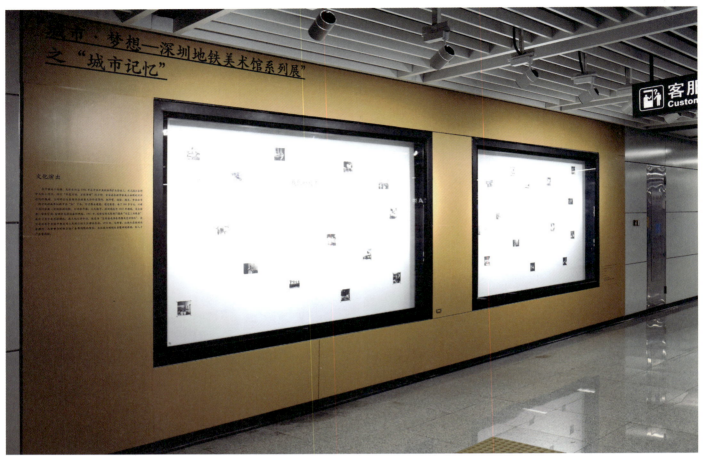

华新站—文化演出

通过公开征集，青年策展人游江的"城市·梦想"系列展览入选2016-2017展览策划资助。展览立足于本土艺术，从"城市与记忆"、"城市与经典"与"城市与创客"三个方面切入到深圳这座城市的方方面面。通过图片、装置、影像、互动二维码等形式，

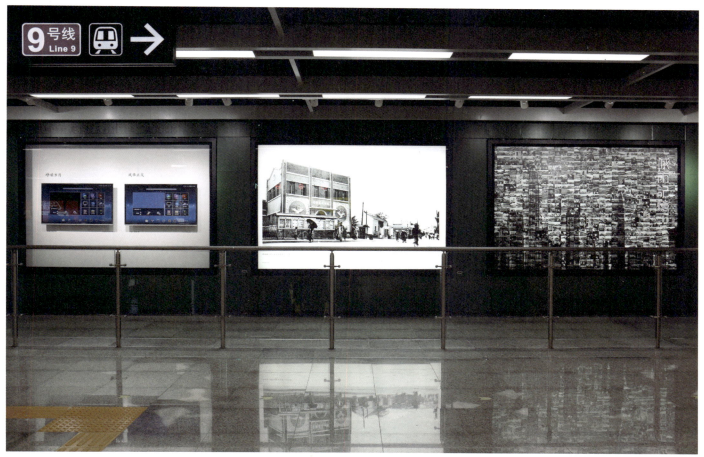

上梅林站—城市建设

展示了20世纪50至60年代深圳这座移民城市的历史与文化;从油画、水彩、水墨到版画,从一个侧面呈现了深圳美术事业的发展脉络;通过"深圳创客"单元启动展现当代都市人的创新思维和创新精神。系列展览为地铁"美术馆"打造了多样的视觉享受。

乌托邦·异托邦
——乌镇国际当代艺术邀请展

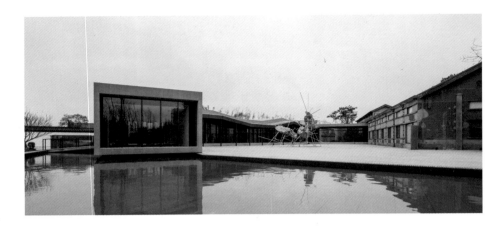

名　　　称：乌托邦·异托邦
　　　　　　——乌镇国际当代艺术邀请展
主 办 单 位：文化乌镇股份有限公司
展 览 时 间：2016年3月28日—6月26日
展 览 地 点：中国·乌镇·北栅丝厂、西栅景区
展 览 主 席：陈向宏
主策展人：冯博一
策 展 人：王晓松、刘钢
策 展 助 理：陆新、张凡、苗雨、杨杨、陈铭桦、孙志勇
展 览 统 筹：陈瑜、何国明、曹杨栋、姚建强、于潇飞、徐泊、朱颖
参展艺术家：玛丽娜·阿布拉莫维奇、艾未未、荒木经惟、陈志光、程大鹏、崔有让、理查德·迪肯、奥拉维尔·埃利亚松、安·汉密尔顿、奥利弗·赫尔宁、达明安·赫斯特、弗洛伦泰因·霍夫曼、尤布工作室、菅木志雄、约翰·考美林、赖志盛、安迪·莱提宁、李松松、厉槟源、林岚、林瓔、刘建华、毛同强、缪晓春、马丁·帕尔、彭薇、芬博基·帕图森、碧娜里·桑比塔·罗曼·西格纳、奇奇·史密斯、宋冬、隋建国、比尔·维奥拉、翁云鹏、吴俊勇、向京、徐冰、许仲敏、尹秀珍、张大力

这是一次以"乌托邦·异托邦"为展览主题，由文化乌镇股份有限公司主办，陈向宏发起并担任展览主席，冯博一、王晓松、刘钢策划的大型国际当代艺术展览。汇集了来自15个国家和地区的40位（组）著名艺术家的55组（套）130件作品，分布在乌镇的西栅景区和北栅丝厂两个展览区域。参展作品包括绘画、雕塑、摄影、装置、影像、动画、行为、声音等多媒介方式。其中，有12位艺术家是根据展览主题，并经过对乌镇的考察，而专门为这次展览精心创作的新作品；有两位艺术家的作品是在这次展览上首次公开展出；有7件大型公共艺术作品在室外呈现。

所谓的"乌托邦·异托邦"是指："乌托邦"是人类给予理想社会的期望和展现完美社会形态的虚拟，也是人类历史的一种精神存在方式，并成为改变现状，开辟未来，甚至激进的、革命的主要动力之一。乌托邦与社会现实的复杂、矛盾、差异直接相关，或者恰好相悖反。"异托邦"则是一个超越之地，又是一个真实之场。它是在想象、追求、实践乌托邦过程中，在现实层面上呈现出不同变异的现象与结果。而历史的断裂和现实的无序，乃至当今世界不断的文化冲突，正是其实质的表征，也是由"乌托邦"到"异托邦"演化过程的现实依据。而在艺术史和当代艺术创作领域，艺术家总是在乌托邦梦的情境中实现自我，并以一种乌托邦的逻辑延伸在具体的创作中。他们对乌托邦的想象，抑或对异托邦现象的表达，具有针对乌托邦与异托邦这种相互矛盾、纠缠状态的视觉转化，构成了乌托邦与异托邦关键词所指涉的一种有意味的视觉样本。

云集如此众多的国内外艺术家在乌镇展出，在中国尚属首次。乌镇在连续举办三届戏剧节和木心美术馆建成开馆的基础上，尝试着持续构建中国江南水镇的文艺复兴和艺术改变生活方式的乌托邦理想。通过引进国际当代艺术的展览机制，在乌镇进行有关文化全球化与地域文化的沟通、探索、挖掘、合作，共同拓展乡镇建设的文化生存空间和激活乡镇的活力。

观众既可以感受乌镇自然与人文的景观，还可以体验一个具有互动性的国际性当代艺术展览。正如这次展览发起人和主席陈向宏所说的："我们安身立命的精神家园，尤其是乌镇这样的千年古镇，要考虑两个方面：一是传统文化的保护和传承，二是新文化元素的加入，两者是相融的。"也因此而明确了这次展览所在"地点"本身的文化记忆和现实依存，包含在乌镇的乌托邦憧憬与实践之中。

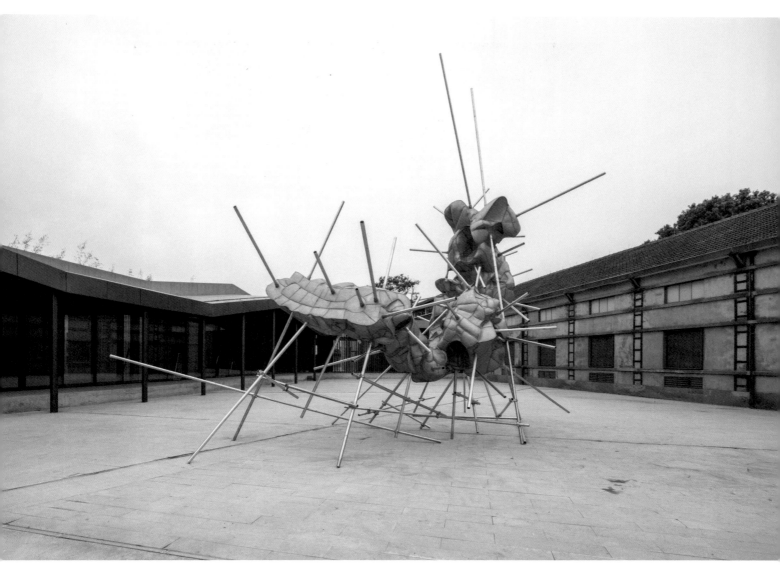

凝露
作　者：隋建国
材　料：冷锻不锈钢
尺　寸：高700cm
创作时间：2016年

以抽象的不锈钢造型材料造型，形式化地寓意象征蚕吐丝结茧的过程。

（文／隋建国）

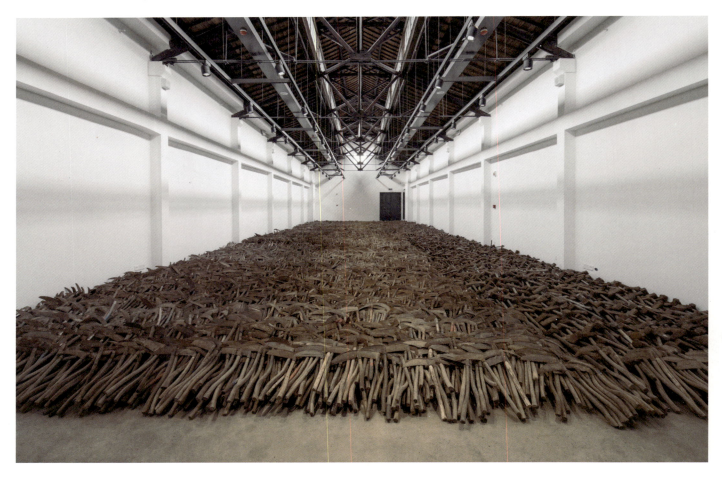

工具
作　者：毛同强
材　料：实物、现成品
尺　寸：尺寸可变
创作时间：2008年

　　毛同强的作品是从现成品的艺术框架出发，从2005年开始，花了三年时间，收集了三万把镰刀和锤子，当"镰刀"加"锤子"一起出现时，就不再是工具意义上的镰刀和锤子，而联系着一个世纪以来的共产主义运动的意识形态。当这堆锈迹斑斑、残破不堪的"镰刀和锤子"堆集在一大整屋子时，就有一种震撼感，仿佛每一把"镰刀和锤子"都诉说着不止一个故事，三万个甚至难以计数的故事，就汇成了沉默而恢宏的饮泣！因为，每一把镰刀和锤子都连接着使用过它的主人——普通甚至最底层的工人或者农民们的命运！

　　现成品源于杜尚的小便池，针对的是艺术史的线索，而现成品作为一种语言方式，在"镰刀和锤子"这件作品中所体现的，就不仅仅是一种杜尚式的智慧和幽默，揶揄的也不是人们如何看艺术和看艺术史，而是在更广泛意义上被拓展成对人类命运的关注了，这也是一种创造。

（文／栗宪庭）

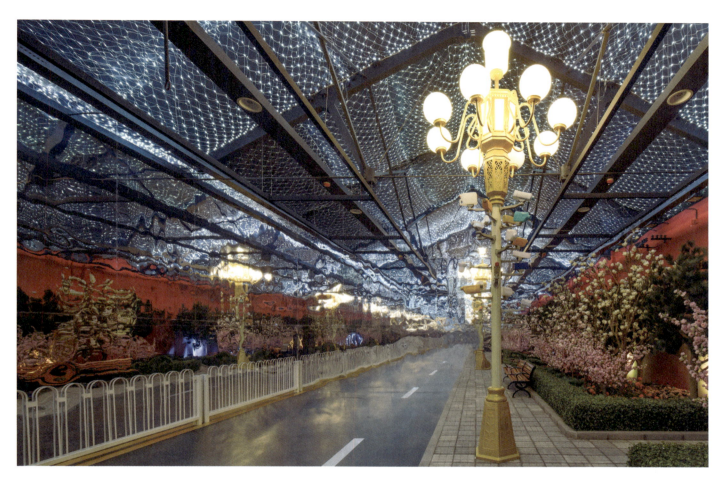

街广场

作　者：宋冬

材　料：塑料镜子、空塑料瓶、假花、假树、长凳、水晶、花灯、音箱、摄像头设备、护栏、LED等、铁架等

尺　寸：尺寸随空间而定

创作时间：2015-2016年

每个城市都有一条相似的街，是记忆的相似还是意识的相似？我创造的这条街不能通行，但可以停留，是可以被使用的自由空间。在这条道路中可以集会、聚餐、消遣、娱乐。既是乌托邦的空间，也是异托邦的空间。是一个《街广场》。

（文／宋冬）

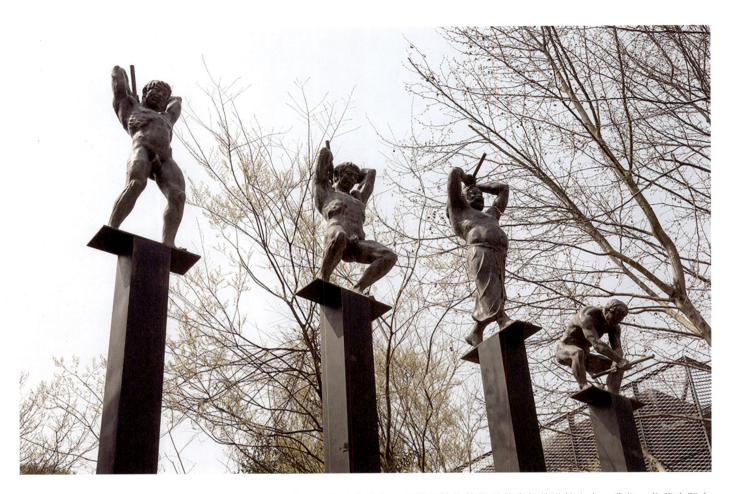

愚公移山
作　者：张大力
材　料：青铜
尺　寸：200cm×80cm×80cm，175cm×70cm×70cm，
　　　　205cm×77cm×90cm，107cm×80cm×125cm，
　　　　底座600cm×240cm，柱子高600cm

经典一直影响着我们，并潜移默化的指引着我们前进的方向，我们一代代实际上就是为了维护经典并重新解读经典而活着，这是我们的历史宿命。1970年我上小学一年级，新来的班主任是工宣队的工人，我们没有语文课本。班主任发给我们每人一本毛泽东的《老三篇》，要求我们熟读并背诵。其中有一篇是毛泽东写于1945年的文章《愚公移山》，我对愚公和智叟的对话印象深刻。再后来我在画报上看到了徐悲鸿的同名之作，这篇文章和这幅画竟然奇妙地在脑海中融为一体，成为这幅名画的理论解读，好长一段时间我都认为，是徐悲鸿读了毛泽东的文章而创作了这幅名作，理论和实践就这样颠倒了过来。今天重温经典让人喜悦，那种颠倒了的理论和实践都成了我经验的一部分。

（文／张大力）

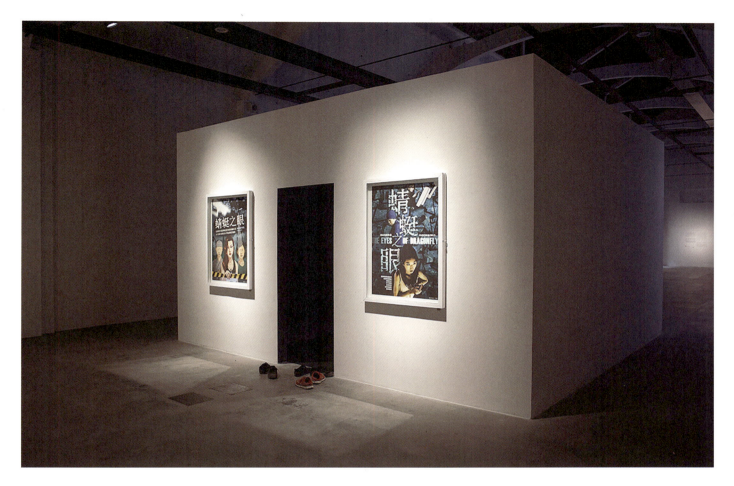

蜻蜓之眼（预告片）
作　者：徐冰
时　长：3'43"
创作时间：2015年

此预告片在这里作为一件影像作品展出，带有戏仿性。它以当今大片制作、推广、营销的架势，给观者带入一种无从判断的处境之中：这是在干什么？

这是一部正在制作中的电影。可以说是首部既没有演员，又没有摄影师的剧情长片。影片中的每一帧画面全部来自于公共渠道的监控视频。这些看似毫无关系又如此有着必然关系的真实发生过的影像碎片的连接，揭示了我们的眼睛无法看到的东西。

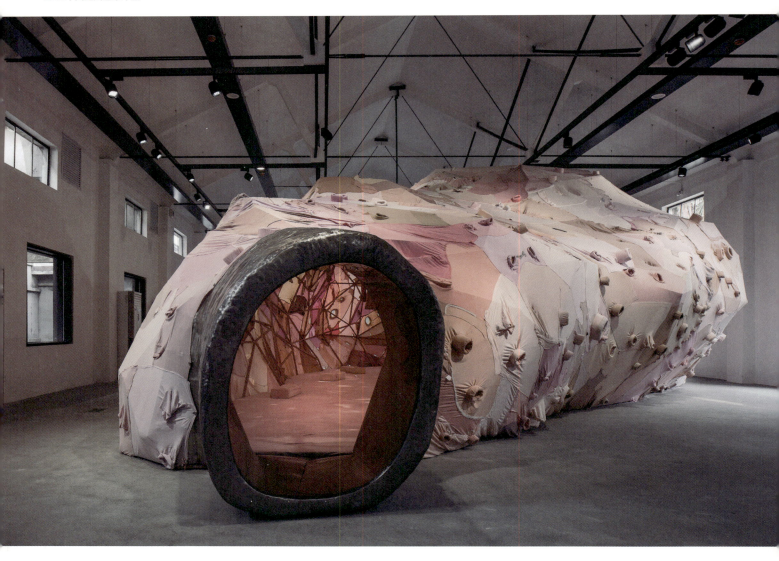

内省腔

作　者：尹秀珍
材　料：旧衣服、不锈钢、镜子
尺　寸：1500cm×900cm×425cm
创作时间：2008年/2016年

子宫是我们生命的起点，虽然我们曾经与她如此的亲密，但我们没有任何视觉和感知记忆，但她一直存在于我们内心的深处。我们渴望回到母体，回到那个温暖、静谧、安详的状态。我用收集来的不同人穿过的衣服创造一个孕育生命的空间，使我们有机会回到母体中。希望人们能回归这种状态，进行自我观照。在内心省察自我，"内省Introspection"是一种自我观照，是人对于自己的主观经验及其变化的观察；是对心理现象所遗留的"最初记忆"的观察；是对自己的思想或情感进行的考察；是对自己在受到控制的实验条件下进行的感觉和知觉经验所做的考察。现代社会中人很容易迷失，失去判断，变得茫然无从，不知道自己真正需要的是什么。回到原初，人们便受邀省察内心，探究个体的记忆、幻想和渴望。亦可暂时远离钢筋水泥、繁杂紧张的都市景观。当人们忙碌得如同机器人时，常常遗忘了自我。我们需要停下来，去休息一下。但我们又无法真正地回到原初，这个静谧幻觉之地仍然不时地被外界投射的不安所打扰，使这个器官空间染了社会的属性。

（文／尹秀珍）

2016中国公共艺术作品——项目策划

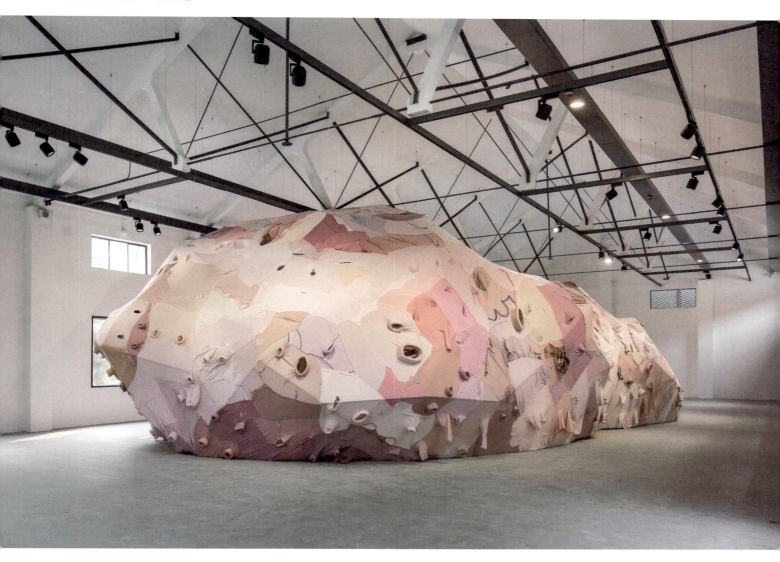

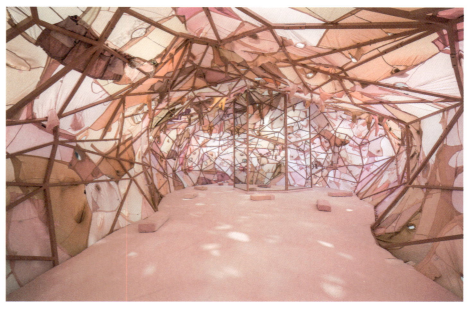

针河——长江
作　者：林璎（Maya Lin）
材　料：不锈钢针
尺　寸：165cm×484.5cm×3.8cm

我常常从飞机上向下俯瞰大地，看自然风景。我对风景的兴趣使我的作品深受自然地形和地理现象的影响，并从中得到灵感。我在岩层、冰川、水波、日食以及航空和卫星拍摄的地球景象中找到灵感。

我融入自己的作品中的是一种21世纪特有的概念风景。在这个世纪里，能够凝固和捕捉自然发生的现象的摄影影像、航空照片、卫星影像、显微镜和定格相机影像都赋予我们一种观看世界的全新方式。正是这种基于技术的分析和观看风景的方法，对我的作品产生了重要的影响，不论是工作室雕塑还是更大型的户外作品。

因我们能够从这些新的有力视角观看这个星球，我们对风景的看法以及我们同它之间的关系也发生了极大的变化。

《针河》这件作品所定制的针更长，针头可能会略微反光，针之间的间隔也不尽相同。《针河》依靠的是它所产生的影子以及针的实体动画，创造出一件既是绘画又是雕塑的作品。这件作品巧妙地让人想到了环境以及我们周遭的自然世界。

（文／林璎）

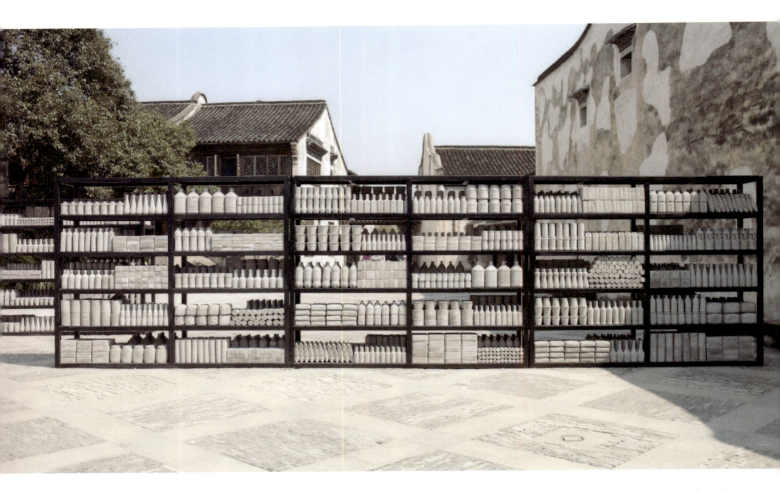

标准
作　者：刘建华
材　料：水泥、钢
尺　寸：1800cm×60cm×250cm

《标准》存在于一切社会系统之中。它与政治、经济、文化艺术等都息息相关，是抽离了内在情感之后的概念统一。它能产生冷酷和极端束缚，且暗含潜意识的盲目服从。作品的材料选择了大众在超市常见的日常生活物品，通过工业材料水泥的批量翻制，置放到冷漠的钢架上。整个作品以一种标准化和极简的方式来呈现，以期达到我们记忆中曾经感受过的某些场景。

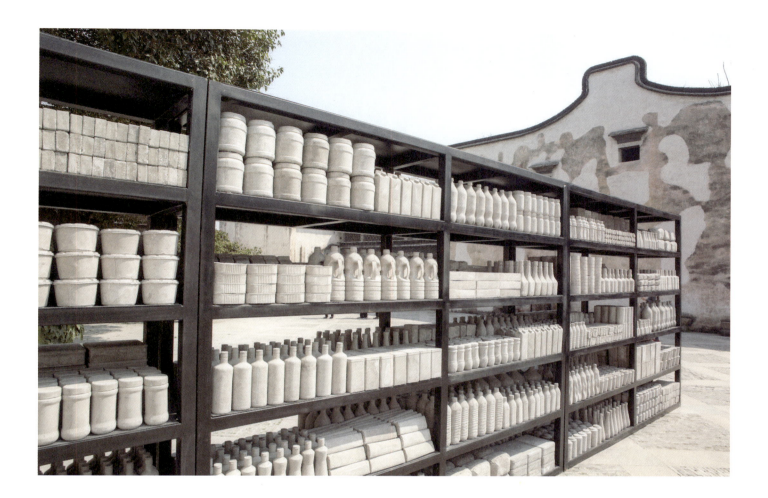

铠甲
作　者：安迪·莱提宁（Antti Laitinen）
材　料：钢、空心铆钉
尺　寸：尺寸可变
创作时间：2016年

　　用"人与自然"这样的概念来描述把家安在芬兰乡下的安迪的日常生活是再贴切不过的了，不过，若用于说明作品即使不算错，也太过空泛。《铠甲》以一棵自然生长的树为对象，用白铁皮包裹起来。当这样一棵披盔戴甲的"树"出现在你面前时，亮闪闪的白铁皮散发出一种极其荒诞的光，让手工为它披挂的艺术家长时间的虔心行为的价值被异化，所以，作品的重点其实并不是树或铁皮。这种"好心做坏事"的状况，来自于工业精神、审美和生产理性培养出的社会性心理定式的影响。但是，需要补充的是，《铠甲》的实施由之前安迪作品的自然森林环境转到乌镇景区内已被"保护"起来的树上——这是城市道路的绿化上的常规做法，使艺术家对"人与自然"下的"保护"再次折回到"保护"这一行为本身，使这件作品在人（艺术家）的行为之下又激发出了"社会行为"这一前所未有的意义。安迪在包裹时为铁皮和树身之间留了一定的距离，仍且没有任何异物与树直接接触，但是盔甲在身，路人不免会揪心它随着自身生长而必然与铁皮相遇的未来。

任何方向
作　者：约翰·考美林（John Kormeling）
材　料：钢铁、电机、青石板砖
尺　寸：直径250cm

《任何方向》是约翰·考美林考察乌镇后，专为这次展览创作的一件机械装置作品。作为室外的互动作品，它安置于门的通道与路面，与周围景致相融。当来自各地的游客在乌镇景区游览时，将会不经意地踏入到这件装置的作品之上。随着机械装置的缓慢移动，游客可以在原地感受到移步换景的视觉印象。乌镇封闭的景区可以视为乌托邦的一种体验，之外则是异托邦的一个现实。这件具有幽默方式作品是艺术家通过他对乌镇的印象，以及时间和空间位移的想象来设置完成的。而来自"任何方向"的"进"是一种离开，"出"也是一种进入，或在"之间"的栖息，成为我们此时此地、身临其境的多种真实感受。

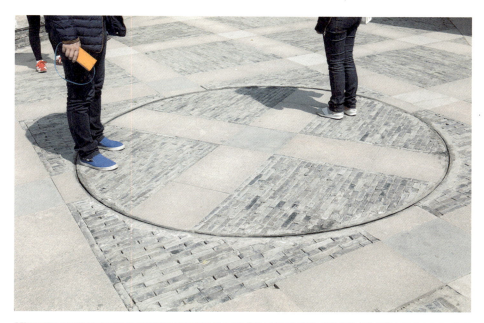

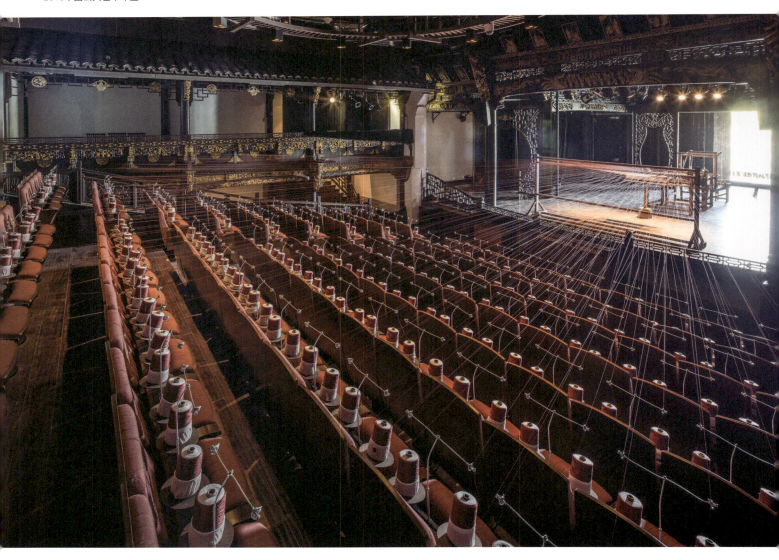

唧唧复唧唧
作　者：安•汉密尔顿（Ann Hamilton）
材　料：综合材料
尺　寸：尺寸可变
创作时间：2016年

《唧唧复唧唧》最基础的出发点来自艺术家对乌镇丝织业背景的兴趣，安在走访乌镇的缂丝技工之后，经过反复的概念推敲和材料实验，选择景区内一座有着浓郁中国传统奢华装饰的"国乐戏院"为载体，以织机、纺线、线轴为基础材料。安把一台老式织机放到舞台上，线轴连在座椅上，观众席和舞台靠绵绵的经线联系起来，戏院变成了一个手工织布场景或一台大织布机，与景区内的作为非物质文化遗产保留下来的丝号作坊相呼应。台下空无一人，椅子上的线轴被台上织工的工作牵引转动，而劳动号子在场内响起——这是安为织布的节奏特别寻找的。观众进来能够看到的是手工纺织这一传统、单一、乏味、周而复始的动作"演出"，它成为被观看的核心，而彩色的经线则重新编织了座椅、舞台、戏院之间的结构关系，被建筑性质设定的剧场空间因之而改变，我们也从只被舞台上有限时间的演出的吸引中抽离出来重新理解剧场，重新思考劳动在生活中的结构性价值。我们很难说这件作品得益于艺术家作为女性的敏感，但可以肯定的是艺术的介入改变了整个戏院的视觉功能和性质，当你走出戏院之后会更深切地领会这一点。

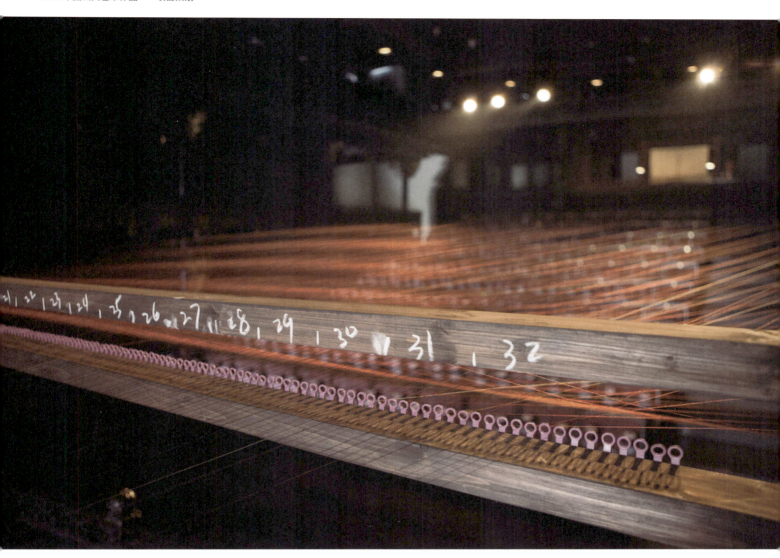

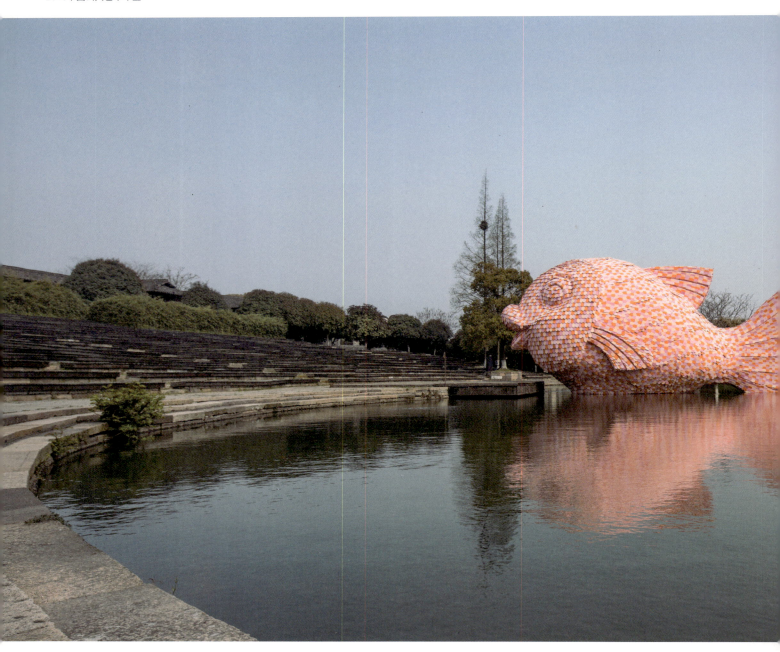

浮鱼

作　　者：弗洛伦泰因·霍夫曼（Florentijn Hofman）
材　　料：EVA浮板、镀锌管、电线
尺　　寸：700cm×700cm×1520cm
创作时间：2016年

这件作品是霍夫曼在实地考察展场后，根据乌镇西栅景区内"水剧场"的空间环境而创作。霍夫曼提出概念，由主办方在地委托制作完成，这种方式在当代艺术特别是大型装置作品中越来越普遍，艺术家的价值更集中体现在他所提出的概念上。霍夫曼的作品从材料到形式大多以日常所见所用的小型工业现成品为主——以儿童玩具最为典型，随着年龄、阅历的增大增多，之前童年世界的尺度显得有些奇怪但却无法忘记，霍夫曼作品中所创造的"熟悉的陌生感"正是以每个人都经历过的两个"不同"世界的偶遇为前提而进行机智的转换。

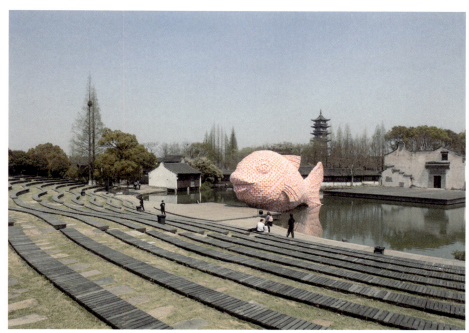
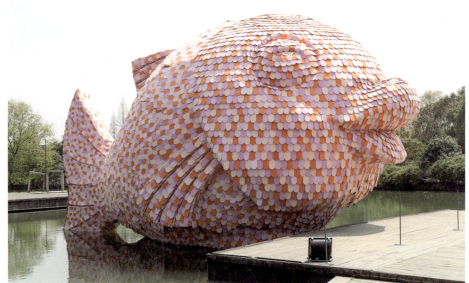

　　这条"鱼"并非实际存在的鱼,而是根据某些属于"鱼"的特征虚构出来的。主要材料则是四种颜色的游泳用泡沫浮板。鱼的世界人不懂,但霍夫曼却要用浮板让它跳出来,把观众"扔"过去——不过,在这条跃跃欲飞的鱼面前,中国观众可能还会立刻想到"鱼化龙"的传说。而当这么巨大的"游鱼""浮"出水面出现在我们面前时,刹那之间周围世界都飘入了梦幻之中——霍夫曼的作品正是利用视觉尺度的"变形"为生活加点儿善意的料。

真实存在——BIAD@北京城

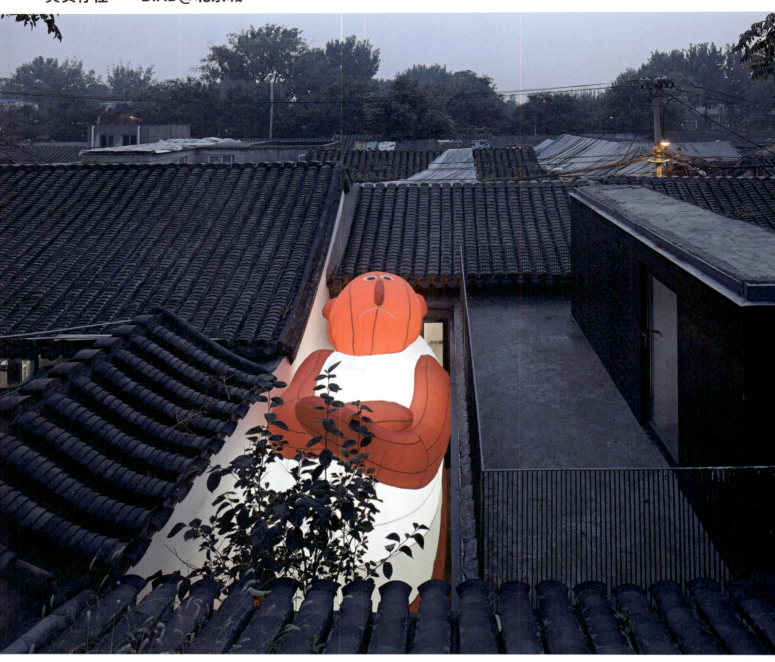

名　　　　称：	真实存在——BIAD@北京城
总　策　划：	朱小地、李桦
展览学术委员会：	朱小地、徐全胜、张宇、郑实、邵韦平、胡越、吴晨
策　展　人：	王雪语
主　办　单　位：	北京市建筑设计研究院有限公司、北京天街集团有限公司
活　动　时　间：	2016年9月27日-10月7日
活　动　地　点：	前门东区草厂胡同四条五条

2016北京国际设计周"真实存在——BIAD@北京城"活动，包括"北京旧城复兴微展览""时间轴：北京院与北京城展""胡同新语：草厂系列艺术展"及建筑论坛，试图在当代语境下与社会各界探讨北京旧城问题，综合整理出能够适应全球化背景下城市问题解决的都市营造新体系。

以前门东区草厂胡同为平台，通过艺术和设计的视角提出旧城未来生活发展的可能性；展示BIAD在北京城市发展中参与的重要建筑的极其珍贵的设计资料；创作有当代观念的胡同公共艺术。

2016中国公共艺术作品——项目策划

胡同新语：胖子·饺子
作　　者：BIAD胡越工作室
创作时间：2016年9月
参 展 方：北京市建筑设计研究院有限公司胡越工作室
项目地址：前门东区草厂胡同四条8号

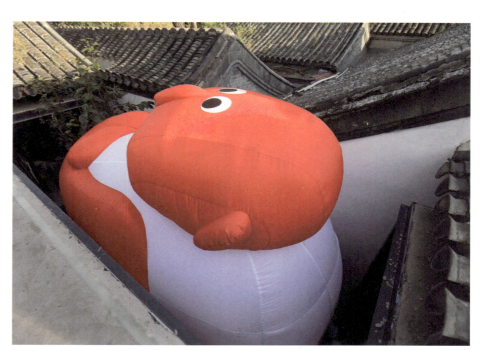

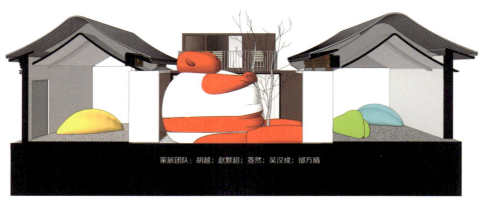

约十米高的充气人偶，充满院子。人的高度是推算出来的。过去北京一般的胡同宽度约四至六米，而现代一般的城市次级路宽度是三十米，城市主路宽达百米以上。随着技术的进步城市尺度越来越大，宜人的小空间被非人的巨大空间取代。如果按照过去人的身高与街道的宽度的比值反推，根据现在道路宽度，若要保持这种关系人的身高约达到10.2米。这就是充气人的身高。当他坐在8号院中，仿佛人在浴盆中洗澡，借助厨房屋顶，人们可以登高看到这一奇怪的场景，从而对巨大的城市和非人性化的尺度进行反思。

在室内若干五颜六色的饺子形大靠垫为参观设计周的人们提供了一处休息场所，每个垫子上用绳子固定一个文本，文本记录了工作室改造院落的过程。靠在垫子上的游客一边看文本一边看着被巨大人偶充满的院子，同样可以思考关于城市和人的尺度的问题。这些放大的被转换了功能的饺子将提醒观众思考这样的问题：传统文化在当代的意义和价值是什么？

胡同新语：异人异景
作　　者：BIAD CROSSBOUNDARIES
创作时间：2016年9月
参 展 方：北京市建筑设计研究院有限公司国际工作室
项目地址：前门东区草厂胡同五条28号

　　草厂五条28号院的设计装置意在强调人对家的情感，并表达人、空间、时间之间相互影响的理念。随着资源变化、生活水平等因素，人对家空间从过去的"被动分享"，到现在"主动占有"，在未来可能"主动共享"。此次装置中所采用的高度为人视野范围的不锈钢飘带，连贯私密和公共空间，既模糊界限，又赋予其新定义。以飘带为载体的三个装置，第一个表达人由于自身的改变从而感受到空间的灵活性，第二个则是探索人对空间环境的主动改变和影响力，最后的装置所表现出的是人对空间的影响，随着时间的积累所产生的叠加变化。

胡同新语：海绵城市计划
作　　者：辛云鹏+BIAD机电所
创作时间：2016年9月
参 展 方：北京市建筑设计研究院有限公司机电所
　　　　　+辛云鹏（艺术家）
项目地址：前门东区草厂胡同五条5号

作者简介：
艺术家辛云鹏
2007年毕业于中央美术学院雕塑系，获得学士学位。
2016年毕业于中央美术学院雕塑系MFA，获硕士学位。
现生活工作于北京。

草厂胡同五条5号院内的现成品装置作品：地面上散落"玻璃弹球"（曾经是胡同里孩子们最爱的游戏）。玻璃弹球的图像给人们带来往昔的回忆，给冰冷的建筑更多人文的关照。而"海绵城市"所涉及的地面坡度——向四周排水，玻璃弹球于玻璃窗外长廊地面上的自然滚动的趋势使得"海绵城市"设计特点一目了然。

雨补鲁寨"艺术介入乡村"

名　　称：雨补鲁寨"艺术介入乡村"
创作团队：中央美术学院雕塑系第五工作室
　　　　　&雨补鲁寨原住民
创作成员：(本科二年级)曹磊、华成、张成浩、
　　　　　段可欣、周璇、缑晴徽、
　　　　　(本科三年级)刘琛萍、孙博文、徐航伟、
　　　　　周振兴、姜嘉赫
创作地点：贵州省兴义市清水河镇雨补鲁寨
创作时间：2016年4月3日—2016年5月1日
课题执行：胡泉纯(中央美术学院雕塑系第五工作室讲师)
课题顾问：吕品晶(中央美术学院建筑学院教授)
艺术顾问：秦璞(中央美术学院雕塑系第五工作室教授)、
　　　　　孙伟(中央美术学院雕塑系第五工作室教授)、
　　　　　张德峰(中央美术学院雕塑系第五工作室教授)、张兆宏(中央美术学院雕塑系第五工作室讲师)
课题主办：中央美术学院雕塑系
课题赞助：贵州省兴义市清水河镇镇政府、清水河镇雨补鲁寨寨委会
课题助理：向昱(未己工作室艺术专员)

2016年4月中央美术学院雕塑系第五工作室(公共艺术工作室)在贵州雨补鲁寨开展了以"艺术介入乡村"为题的乡村艺术创作实践。雨补鲁寨是贵州省黔西南布依族苗族自治州兴义市清水河镇的一个自然村落。雨补鲁地处马岭河峡谷上游,清水河景区下游,距兴义市区20公里,是黔西南州的一处"世外桃源"。与其他村寨不同的是,这个寨子建在一个天坑里,天坑呈喇叭花形,大量的百年建筑在这个寨子里被完好地保存了下来,有的房子甚至没有深挖基础,建在了原生的石板上,村周边土地肥沃,树木繁茂。雨补鲁天坑属于喀斯特地貌,相对落差达610米,其间良田、山泉、石屋、古树、老井、溶洞、修竹、古河道、古营盘和茶马古道等相映成趣,和谐而自然地构筑出环抱在群山中的"世外桃源"。

2015年7月,雨补鲁寨被定为州、市"美丽乡村"示范点进行改造,并委托中央美术学院建筑学院吕品晶建筑设计工作室负责村落的整体修缮、保护、优化设计工作。经过一年的设计改造,全寨整体风貌与周边自然环境更加和谐,自然景观与人文景观相互映衬,传统的聚落空间呈现出复兴的态势,人居条件得到极大改善。

雨补鲁寨只是目前中国众多的"美丽乡村"建设示范点之一。现阶段,中国农村正在大范围地进行"美丽乡村"建设,各类"艺术乡建"试点案例层出不穷。近年来,"乡村公共艺术""艺术介入乡村"被视为"艺术乡建"的有效手段和方式开始成为国内学术界和乡村建设职能部门共同关注的话题。继雨补鲁寨乡村建筑改造和景观营造之后,中央美术学院雕塑系第五工作室以雨补鲁寨场域为研究对象,以"艺术介入乡村"为课题,开展一次根植于特定场域条件下的乡村艺术实践,以艺术创作个案的方式来探讨艺术与乡村建设议题。这次我们把"艺术介入"过程中主体的姿态、"介入"的策略、途径及方法作为首要研究任务。

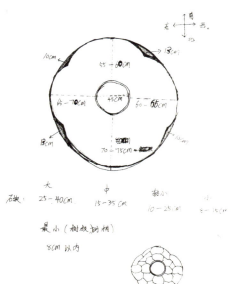
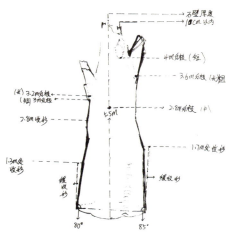
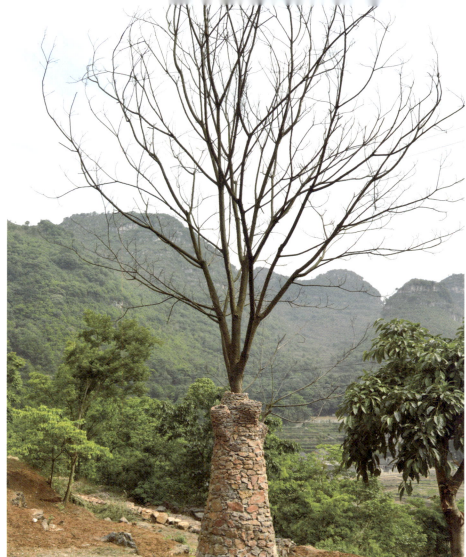

石皮树
作　者：周振兴
材　料：枯树，石头
创作场地：雨补鲁寨出马街

　　创作成员周振兴在雨补鲁的调研过程中，发现村落山野中有一些形态完整的枯树，枯树树干底部一圈树皮被人为剥去，这种非同寻常的现象引发了他强烈的好奇心。对于这一现象，村民的解释是，在他们的观念中，有些树是"好的"，有些树"不太好"，所以要先剥掉树皮，让其枯干，便于砍伐，至于什么是"不太好"的树，村民也语焉不详。对于这一现象，村干部的解释是，这是多年以前的陋习——盗伐，如果砍伐村中正常生长的树木属违法行为，偷伐者只得先将树干根部树皮剥去，让其慢慢枯萎，这样就可以以枯树的理由名正言顺的砍伐了。目前村中这种现象得到有效制止，这些遗存的枯树就是过去历史和新近有效管控的见证。

　　剥掉树皮就等于剥夺树的生命，这些枯树受风吹日晒也注定会形销迹灭。是否可以采用一种手段来延缓"形迹"毁灭宿命的到来？周振兴所使用的策略是以"强"护"弱"，采用石头垒砌为枯树再做一层"皮"，企望借助石头的坚固来维护朽木的脆弱。显然，对于摧枯拉朽的自然神力而言，这种手段注定是徒劳的。久经时日，"石皮"最终只会成为树的坟墓，但同时也是树的生命的"纪念碑"。

山之门
作　者：猴晴黴
材　料：废弃木门，石壁
创作场地：雨补鲁寨出马街

雨补鲁天坑是典型的喀斯特地貌，村落展布在天坑之中，四周群山围绕延绵不断。天坑的形成是由于岩溶地面的不断凹陷，形成漏斗状的圆形洼地。据当地人说，雨补鲁地底有暗河，山体有溶洞，但这些对于我们而言都是只能臆测而无法具体得知的"暗空间"。未知空间对于我们来说总是既具有神秘性也有恐惧感。《山门》这件作品正是以这种对于未知空间的神秘性与恐惧感为切入点。采用村民废弃的一张木门嵌入山体峭壁上，门、门框、锁、对联、入户石阶都与村中正常民居无异，现成品所营造的逼真的效果仿佛让人觉得这扇门真的能通向山体岩石之中。

2016中国公共艺术年鉴

秸秆塔
作　者：吕品晶
材　料：秸秆，木头
尺　寸：高12m
创作场地：雨补鲁寨回忆湾

这是件在第五工作室"艺术介入乡村"创作过程中受邀创作的作品，作者是雨补鲁寨"乡村建设"的总设计师吕品晶教授。这件作品创作意图非常明确，表现手法直接。现在是油菜收割的季节，由于在这里收割后的油菜秸秆并无实际用处，村民就直接在田里将其焚烧，这种"刀耕火种"的习惯是落后农耕的传统，由于这种方式产生的烟尘会污染空气，现在已明文禁止。作者将残留的油菜秸秆堆叠起来，形成"塔"状物，因此来体现和回应雨补鲁寨几百年的农耕传统。

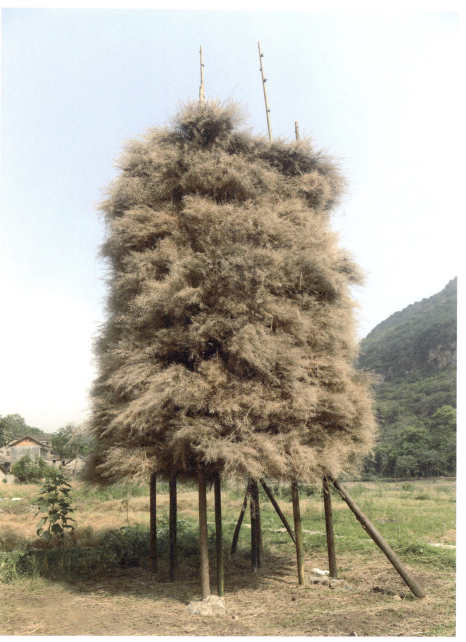

"秸秆图腾"
① 四根粗桩干将左右桩；
② 中间布置两眼梯；
③ 每一层有0.4米宽，挂杂桩秸秆；
④ 秸秆先扎成小捆，再挂；
⑤ 向围秸秆与竹扭扎牢；
⑥ 可以用骑马钉。

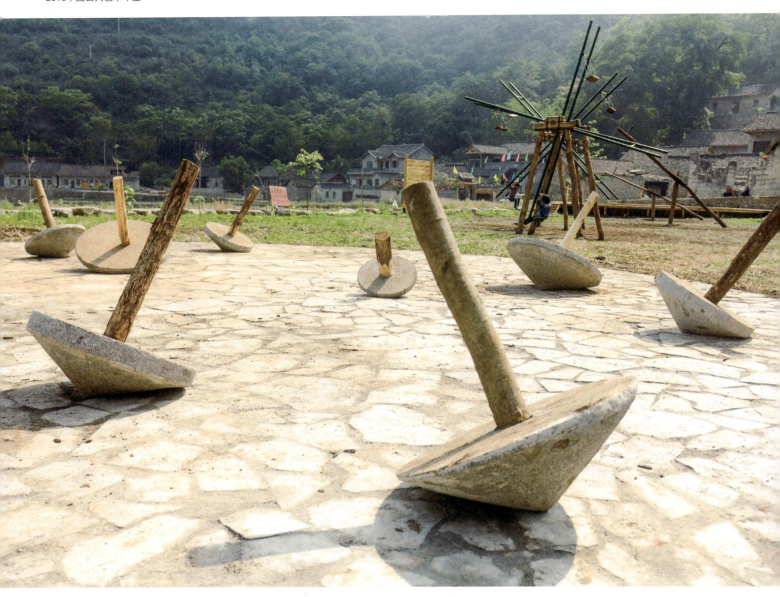

石陀螺
作　者：孙博文、姜嘉赫
材　料：本地青石，木头
创作场地：雨补鲁寨回忆湾

初到雨补鲁，让人印象最深的是村中的"游乐场"，这里总是村中人气最旺的地方，也是最欢乐的地方。这里的"旋转木马"和"摩天轮"是村民使用最简单的材料，采用最简易的方法搭建而成，装置看上去质朴而充满民间智慧。简易的游乐装置丝毫不影响"快乐"的获得，这里总是充满尖叫和欢笑声，这种氛围时时提醒人——快乐很简单。

《石陀螺》的创作想法是受这种质朴民间智慧的启发和"游乐场"欢乐氛围的感染。创作的目的是为"游乐场"添加一件新的互动游戏装置——陀螺，这件作品具备"健身"的功能。陀螺是用本地石材打制而成，陀螺上装有简易处理的木手柄，所有尺寸和倾斜角度都经过精密的计算，不同尺度的陀螺对应不同年龄层次的使用者。大大小小的石制陀螺散布在一处圆形的场地上，要想转动陀螺你必须站在它上面，手扶木柄用力摆动身体，也可两人一起协力驱动。与"旋转木马"和"摩天轮"所带给人的快乐不同，这是一件需要消耗体力的装置。

2016中国公共艺术作品——项目策划

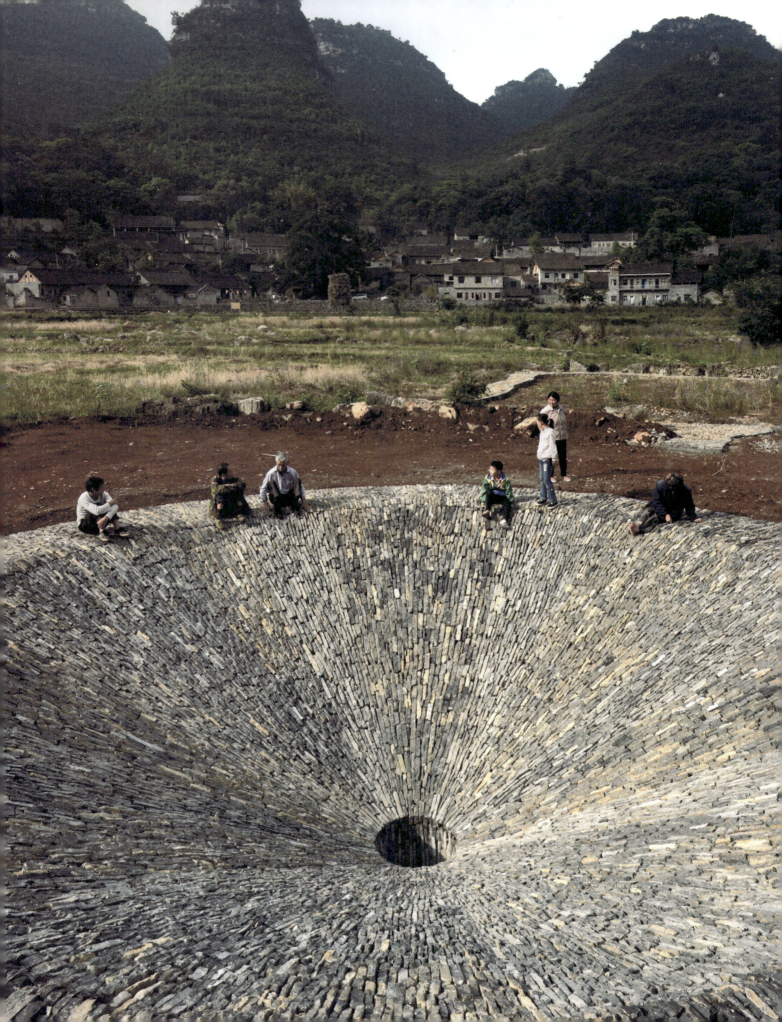

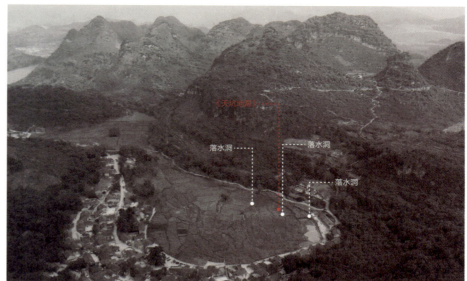

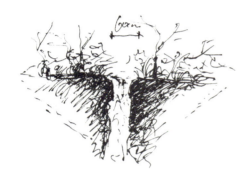

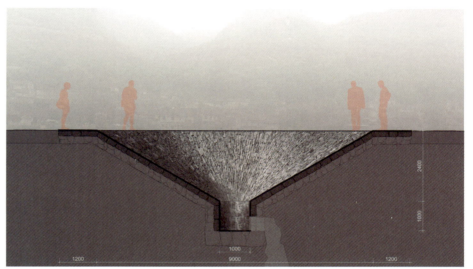

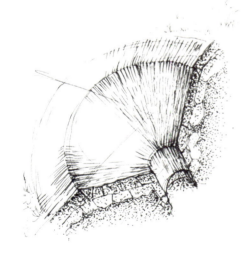

天坑地漏
作　　者：胡泉纯
材　　料：本地青石
尺　　寸：直径9m，深2.1m+1m
创作场地：雨补鲁天坑田间

　　雨补鲁天坑之中有四处天然"地漏"，"地漏"与地下暗河相通，当地人称之为"消水洞"或"落水洞"。十多年前，每逢暴雨极端天气，雨补鲁天坑就会变成"湖泊"，天坑中的积水主要靠这四处天然"地漏"消散。由于近些年连续干旱，雨补鲁也极少遭遇极端恶劣天气，"消水洞"的神奇排水功效一直处于休眠状态，目前洞口草木疯长，如果不由向导指认，一般人很难发现田野中的"消水洞"。

　　《天坑地漏》这件作品直接使用"漏斗"这一概念，将"消水洞"洞口放大呈漏斗状，以此来强化自然地质的特点。"漏斗"敞口直径为9米，底部开洞直径为1米，敞口至底部开洞的垂直高度为2.1米，底部开洞口往下还有1米深的井洞，侧壁保留了原来的排水洞，从这洞口可直通地下暗河。"漏斗"表层采用当地青石呈放射状铺砌，带给人一种强烈的吸入感甚至还有一种对未知空间的恐惧感。

　　《天坑地漏》是一件鼓励人参与、激发人探险欲的作品。人站在"漏斗"边缘，总有一种想探寻地下奥秘的冲动，这种冲动激发人走下弧形斜坡，而斜坡所设定的倾斜角度给人一种强烈的不安全感，再加上放射状线条的吸入感，人内心的恐惧感油然而生。来到"地下"，除满足探寻奥秘的好奇心外，也可静坐下来仰望群山，此时会发现，你已身处在一片更加纯净的世界之中。

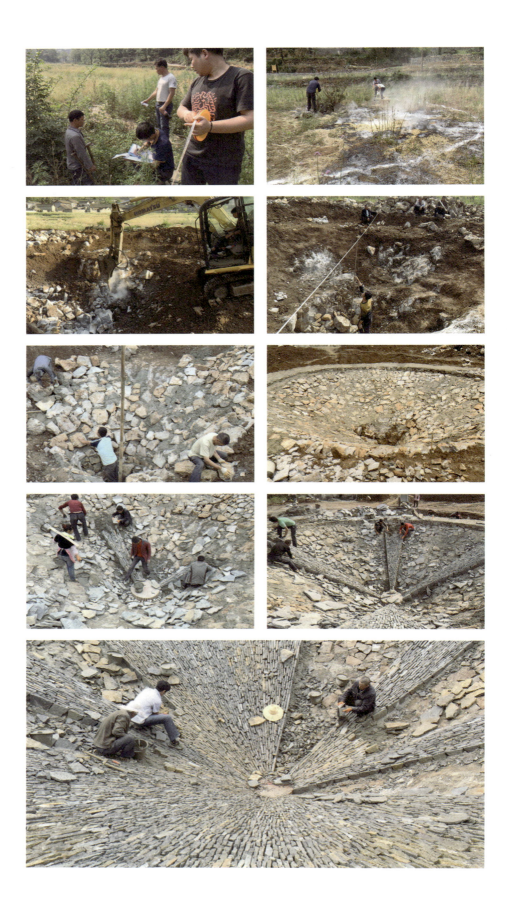

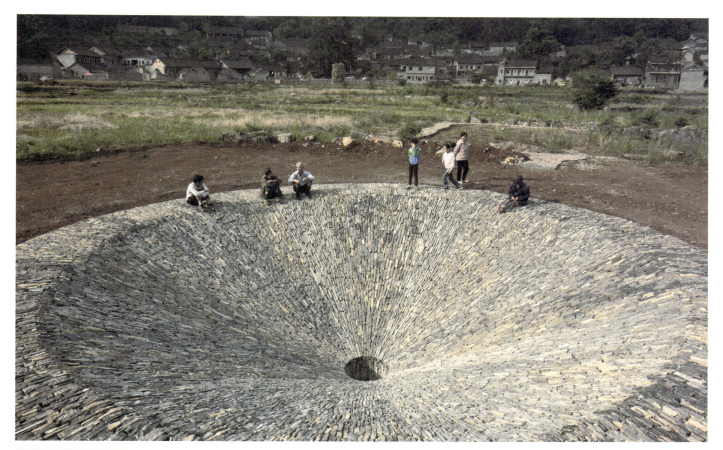
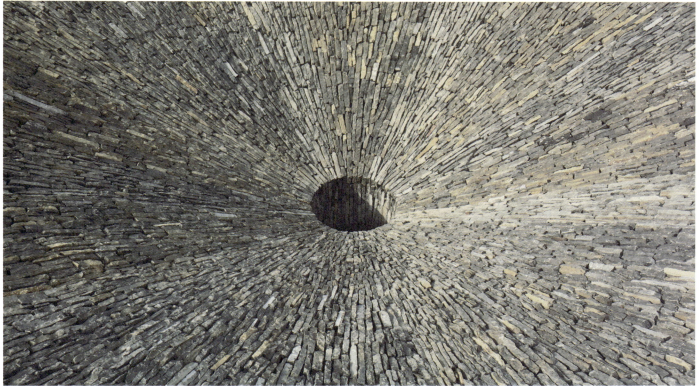

楼纳国际山地建筑艺术节

名　　称：楼纳国际山地建筑艺术节
主办单位：贵州省黔西南州义龙新区管委会
承办单位：CBC建筑中心、楼纳国际建筑师公社
协办媒体：《城市•环境•设计》（UED）杂志社
时　　间：2016年8月—2017年2月
地　　点：贵州省黔西南州义龙新区顶效镇楼纳村
资料提供：楼纳国际建筑师公社

　　楼纳国际山地建筑艺术节系列展览以"油菜花里的毛毛虫"露营装置设计展、为儿童而设计展、楼纳乡村雕塑展、赵海涛|遇见楼纳艺术展以及楼纳国际高校建造大赛五大主题的多样性姿态呈现在广大观众面前。通过文化交流、艺术互动、体验田园乡野生活等展示手段，旨在构建艺术与乡村、村民间的可能性，让艺术真正走进乡村，走近乡民，成为一个个可以交流、创造与体验的过程，同时引发各界共同参与探索未来乡村高品质的生活模式。

毛毛虫

材　　质：膜结构
作　　者：杨磊
参与展览："油菜花里的毛毛虫"露营装置设计展
工作单位：中旭建筑设计有限责任公司

作者简介：
杨磊：建筑学硕士，高级建筑师，就职于中国建筑设计研究院，现任中旭建筑设计有限责任公司室主任建筑师，形气兼和创始人。

设计的出发点是打破传统单一户外露营帐篷的模式，希望在满足露营的功能上自由拓展新的功能（休憩、社交、烹饪、洗浴、室外观景），并能适应不同的场地环境和组合关系。设计理念来源于儿童玩的彩色七彩环和多变动态的毛毛虫，以圆为母体，圆形的结构体，每个露营平面根据内部功能所需的尺度组合构成月牙形平面单元，月牙形的平面单元空间的起伏可根据毛毛虫动态造型变化，并与楼纳地域融合，互为景观。

栖涧
学校名称：重庆大学
设计建造：郭岸、王皓然、李姿默、刘之渝、伍洲、王俊懿、吕洁淳、张柠、王若涵、艾雨迪
指导老师：邓蜀阳、黄海静、阎波、汪智洋、杨威、张斌
参与展览：楼纳国际高校建造大赛

栖居于山涧之泮，醉情于清冽山泉，徘徊于林间漫道，俯仰于天地之间。旅者不只是匆匆的过客，更是远方而来的使者。他奔波而来，体会文化的多样与魅力；他寄栖山涧，感悟绵山的绿意与清凉；他随风远去，传递内心的涤净与欣喜。诗意的栖居，沉静的体悟，忘物忘己于其中。

该设计从当地的自然环境以及文化出发，充分发掘竹子的材料特性，旨在为露营者提供宜人的居住休憩环境，同时能够成为当地别具一格的开放空间。涧者，山夹水也。该方案提取楼纳当地层峦叠嶂的山峰、山间流淌的溪流等自然要素，自然形成错落有致的六个山形，山与山之间有流水通过，此之谓"涧"。露营者离开城市，拥抱自然，隐于山林，此之谓"栖"。

该方案整体造型呈现出聚合以及绽放两种态势，也象征着乡村复兴。

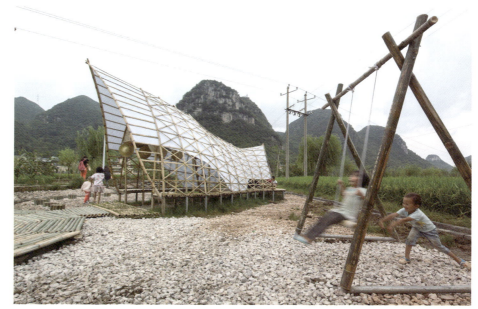

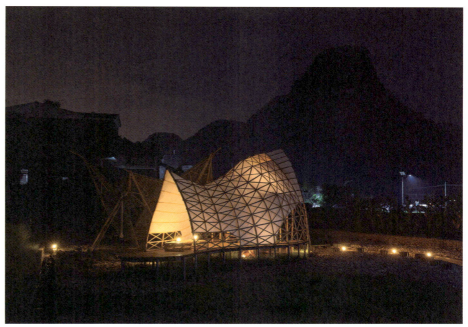

云雀
学校名称：内蒙古工业大学
设计建造：张竹林、刘洋、石凯、刘璐、苏勤、
　　　　　毛一淑、宋倩、格日勒、刘沛峰
指导教师：王崴
参与展览：楼纳国际高校建造大赛

　　本设计构思来源于停留山野中栖息的一只云雀，空灵的竹身，高歌的姿态，借以希望它伴随楼纳殷勤的庄户，为过往行者鼓劲和歌唱。装置分为上下两层空间，底层为开敞、半开敞空间，提供行者间用餐、工作、交流和远眺功能，上层为私密空间，为行者提供休息功能，空间在水平和上下间相互贯通，灵活可变。装置的搭建由结构骨架和防水层构成，骨架由竹竿、竹条相互编制而成，防水部分由整块防水布通过节点与骨架相连，较好地为旅居山野的露营者提供一个可参观、休憩、体验、接触的个性装置！

2016 中国公共艺术作品
作品案例

104 / 187

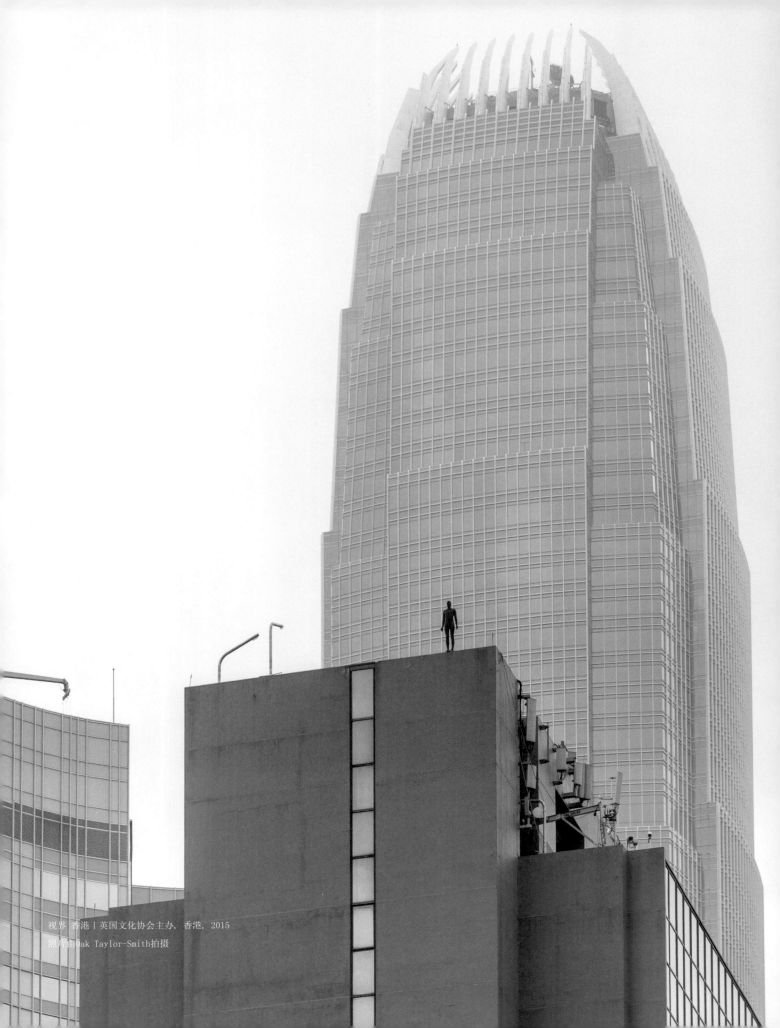

视界 香港 | 英国文化协会主办，香港，2015
照片由Oak Taylor-Smith拍摄

视界 香港

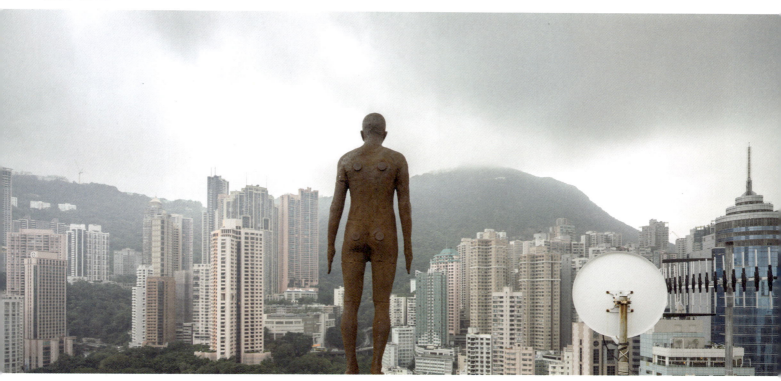

视界 香港 | 英国文化协会主办，香港，2015
照片由Oak Taylor-Smith拍摄

作品名称：视界 香港
艺 术 家：安东尼·葛姆雷（Antony Gormley）
作品地点：香港港岛中西区方圆一公里内
主办机构：英国文化协会
展览时间：2015年11月19日—2016年5月18日
资料提供：K11 Art Foundation
摄　　影：Oak Taylor-Smith

艺术家简介：
安东尼·葛姆雷（Antony Gormley），1950年生于伦敦，英国艺术家，曾在英国及世界各地举办展览。他获颁授英帝国官佐勋章，并名列2014年授勋名单中并被授予骑士爵位。他自2003年起亦为英国皇家建筑师学会的荣誉会员、剑桥大学荣誉博士、剑桥大学三一学院及耶稣学院院士。

　　由英国文化协会主办及首席合作伙伴K11 Art Foundation（KAF）携手呈献、香港史上最大规模的公共艺术装置项目Event Horizon Hong Kong，香港站名为"视界 香港"，于2015年11月19日正式揭幕，项目展出至2016年5月18日，为期6个月。香港为亚洲首个举办Event Horizon的城市，让香港市民有机会接触到这个蜚声国际的当代艺术作品，对于促进香港当代艺术的发展及公共艺术的普及化将有深远影响。

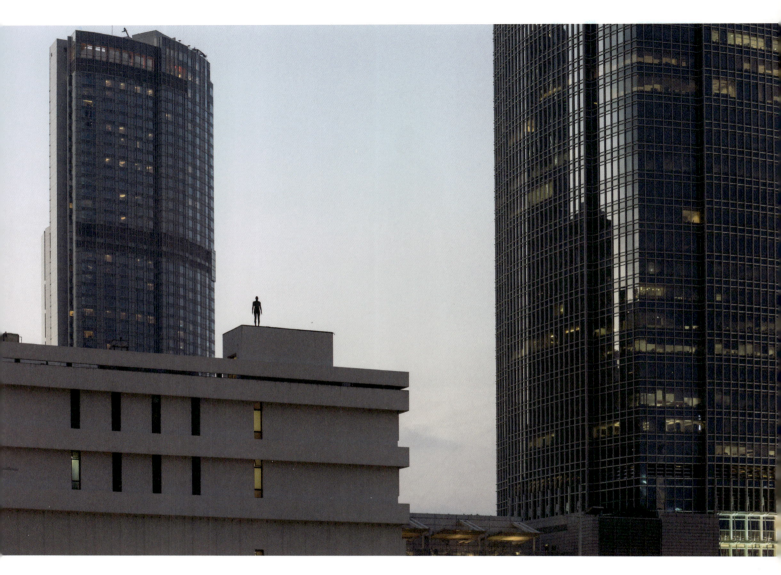

视界 香港 | 英国文化协会主办，香港，2015
照片由Oak Taylor-Smith拍摄

艺术家Antony Gormley表示："对于项目可以在香港顺利展出，我觉得十分高兴。作品主要是探索想象力和视界的关系，邀请市民参与一个有关寻找和发现的游戏。除了你亲眼看到的雕塑以外，到底还有多少个雕塑存在？天际和大地在哪里相遇？我希望透过'视界 香港'鼓励香港重新思索，引领观众以一个更广泛的角度去思考人性及我们身处的地方。观众在寻找和发现的过程中，以反思我们于这个世界上的存在状态。"

"视界 香港"将31个雕塑矗立于港岛中西区方圆一公里内，包括27个人像雕塑于大厦天台和天际间，4个人像雕塑于地面和行人路间。这个公共艺术装置希望能引发观众思考人类所建造的世界与地球本身的关系，其艺术构思源自当年首次公布全球人口中，有超过一半人居住在城市，即是说有超过一半的人口与城市有着密不可分的关系。

这个香港全城关注、史上最大规模的公共艺术项目希望可以鼓励大众抬头观望，寻找街上或大厦天台上的雕塑，以全新的视觉审视熟悉的地方。

视界 香港 | 英国文化协会主办,香港,2015
照片由Oak Taylor-Smith拍摄

视界 香港｜英国文化协会主办，香港，2015
照片由Oak Taylor-Smith拍摄

视界 香港 | 英国文化协会主办,香港,2015
照片由Oak Taylor-Smith拍摄

花草亭

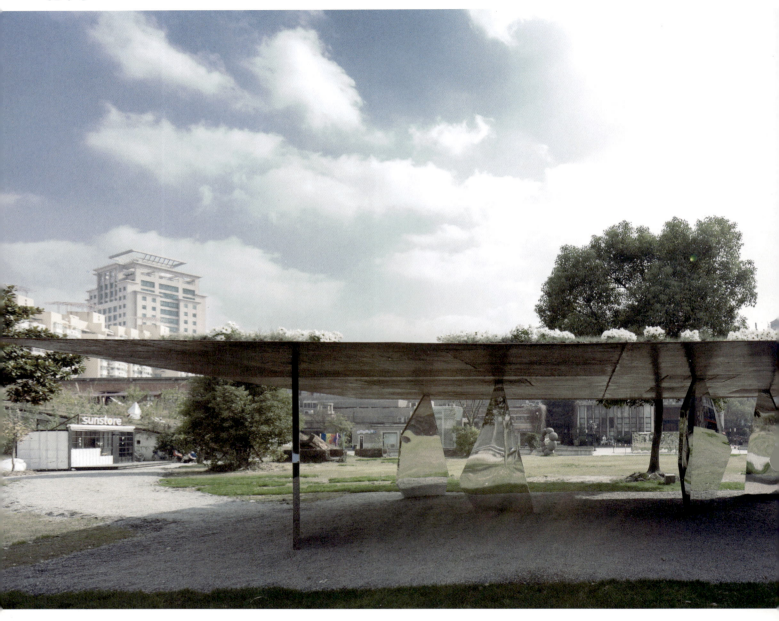

名　　　称：花草亭
建 筑 设 计：大舍建筑设计事务所
合作艺术家：展望
项目组成员：柳亦春、王龙海、丁洁如
结 构 设 计：张准
摄　　　影：陈颢、周鼎奇
建造地点：中国上海淮海西路570号
建筑面积：96m²
竣工时间：2015年11月

花草亭是建筑师柳亦春与艺术家展望共创的一件空间装置作品，是上海城市空间艺术季1+1（艺术家+建筑师）空间艺术计划的作品之一。

艺术家将平整的非常薄的抛光不锈钢铺着在自然的地面或者别的介质上，用软包的榔头将介质的肌理小心地拓至不锈钢上，在建筑师看来，这样一种方式将一个原本工业化的材料带上了自然的信息以及人工化的痕迹，这同时也充分展现了材料的自身特性。

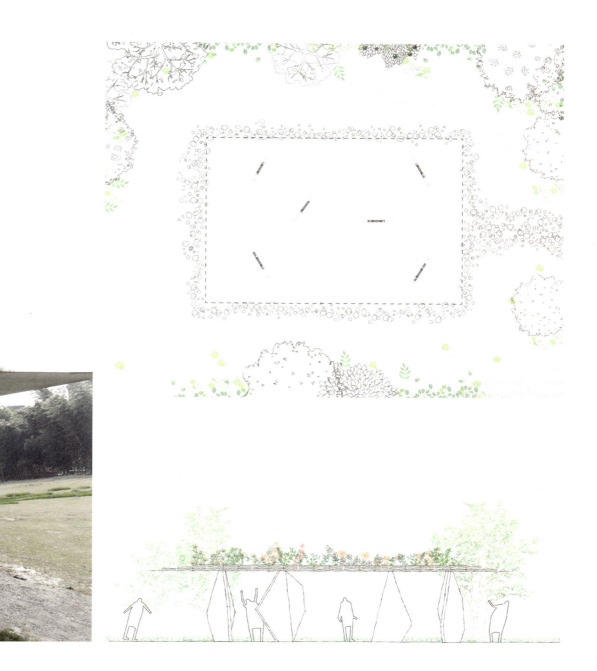

支撑与覆盖是人类最原始的空间建造模式，用以庇护自身免受日晒雨淋。在人类建造的演进中，人们倾向于合理和科学的准则，工程学逐渐成为建造的技术核心。花草亭也经过严谨的结构计算，12米×8米大小的覆盖，由8毫米和14毫米两种厚度不等的钢板在800毫米×800毫米的网格内根据受力分布组合而成，钢板上部根据受力设置了50~200毫米高度不等的厚度为14毫米的云状肋板（这些肋板间的空间就作为屋面种植的花池，结构受力的状态形成了一个天然的地形坡度），钢板下部则根据空间需要布置了6处60毫米见方的单根或A形实心方钢支撑，于是一个密斯式的极简工程建造物已然完成。

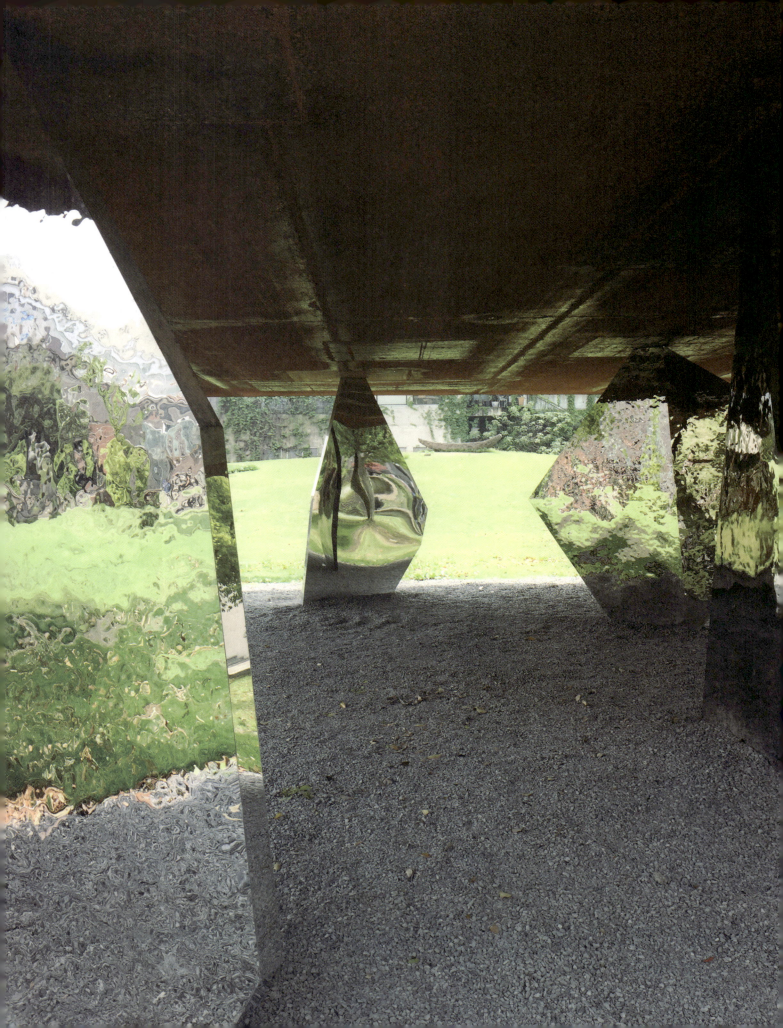

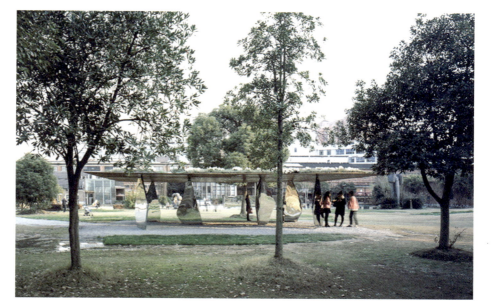
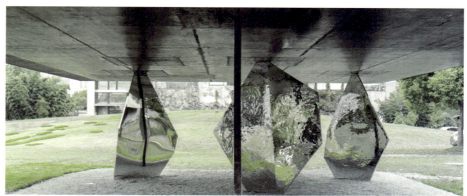

然而建筑师在确定支撑位置时并非依据的结构最合理原则，此时在建筑师脑中的是一个由假山的"切片"来支撑及限定的空间，就像艺术家对待薄片不锈钢的材料手法一样，工程学的支撑结构被带入了假山的空间意味，建筑师将艺术家的不锈钢假山雕塑，分解及转换为一个抽象的假山般的空间。艺术家特意选择了山石拓片肌理的不锈钢作为切片一侧的表面，周边的树木花草被模糊化地带入了这个花草亭中。

因由艺术家的介入，建筑师得以这样一种当代的方式进入有关原始空间的修辞学中。

玻璃砖拱亭

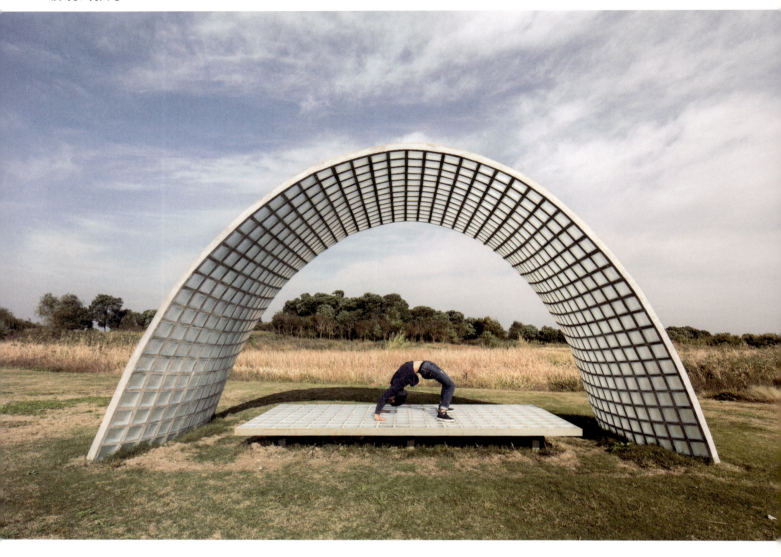

名　　　称：玻璃砖拱亭
主持建筑师：张永和
项 目 负 责：郭庆民
业　　　主：苏州阳澄湖生态休闲旅游有限公司
基 地 位 置：苏州阳澄湖莲花岛
设 计 周 期：2016年7月—8月
建 成 时 间：2016年9月
建 造 材 料：玻璃砖、钢筋、水泥
结 构 形 式：玻璃砖拱
摄　　　影：田方方

"玻璃砖拱亭"在户外环境当中提供可停留的一处空间，拱形的亭作为一个取景框把周边的自然景物做了界定，特定景物定格在同一个框景当中。

亭具有轻和透的外观形态，玻璃砖是一种薄而且透的材料，工人主要通过手工砌筑的方式来施工，结合配筋水泥砂浆网壳结构体系搭建完成，把对场地环境的影响降到最低。玻璃砖拱亭的设计是从材料和技术出发，是通过实际的建造来做研究的项目案例。

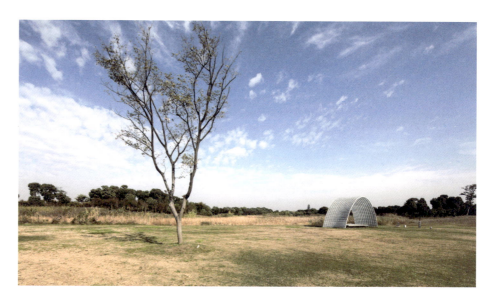

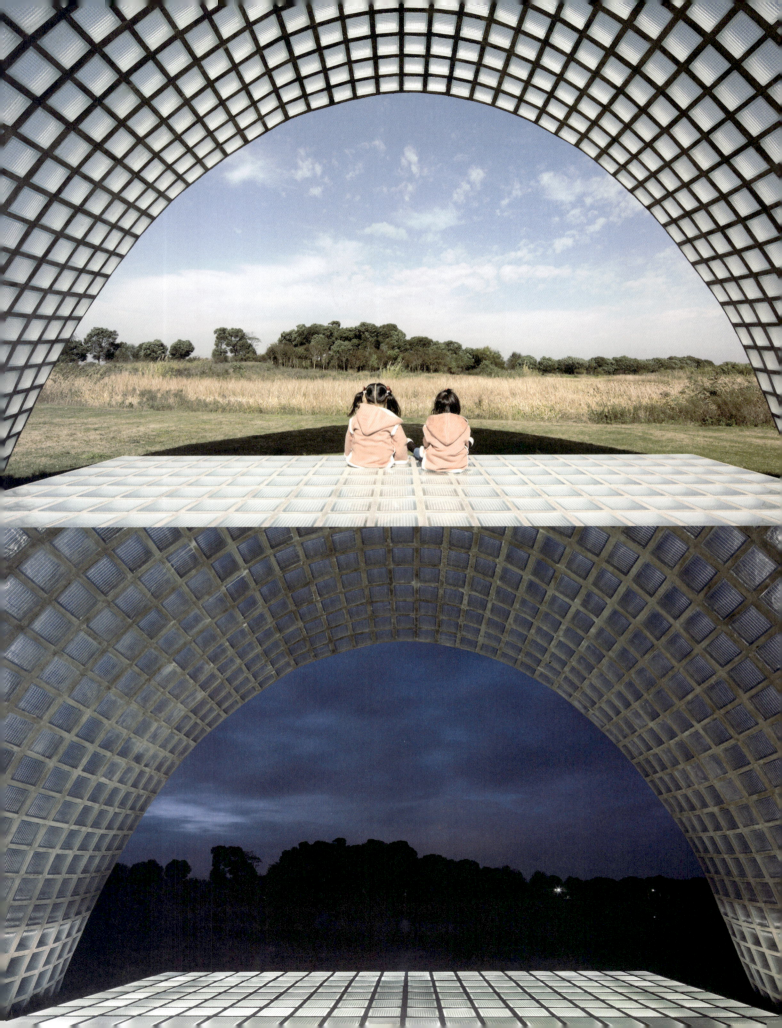

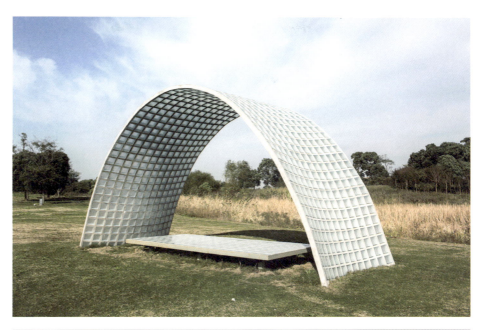
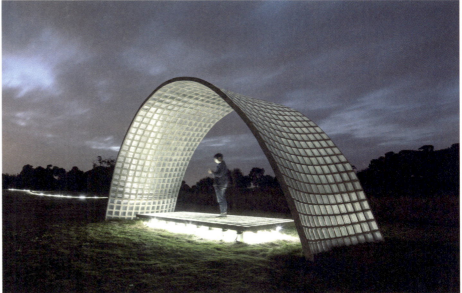

远景之丘

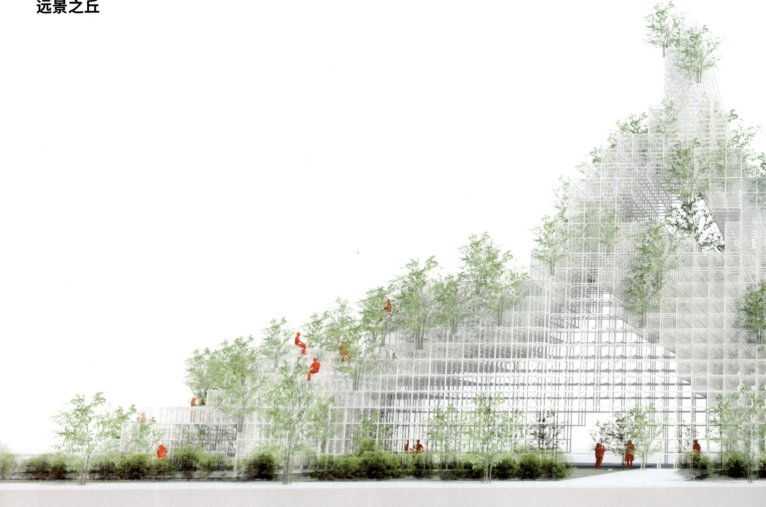

名　　　称：远景之丘
主持建筑师：藤本壮介
资料提供：上海种子

作者简介：
藤本壮介 Sou Fujimoto，1971年生于北海道，从东京大学工学部建筑系毕业后，于2000年创建藤本壮介设计事务所。

作为首届上海种子的创意建筑空间，藤本壮介构建了一个将自然与人为元素相融合的建筑原型。从这个视角来看，这种几何矩阵和矶崎新设计的喜马拉雅中心的有机形态得到近乎完美的契合。同时，远景之丘的山脊部分进一步完善了这种似山的外观，游人和绿植将会完美融合在这个景观之中。为了重新思考一座建筑对未来的意义，重新探索一种格子形的设计结构，藤本壮介对我们与周遭自然环境之间的关系进行了重新配置。格子是一种结构型次序——寻自自然界，但也同时体现着人类对控制自然界所做的尝试和努力，这是一种既原始又现代的形式，也是一种前现代形势与当下意向的融合。藤本壮介早期的论题——《原始未来》（伊奈，2008），以及远景之丘这样类型的作品，诉诸了二元化体系的不稳定性，例如原始的和现代的对比，自然的和文化的对比。想象一下，我们当下的"未来主义"建筑可能会延续这样一种趋势：参数化的造型，智能的外观，令人叹为观止的技术运用，那么构建未来的"未来主义建筑"大概是需要回归原始的。

在整个上海种子项目期间，远景之丘内会举办讲座、讨论会、工作坊、研讨会、行为表演和电影放映等公共项目，同时也将作为小型的展览和社交空间。

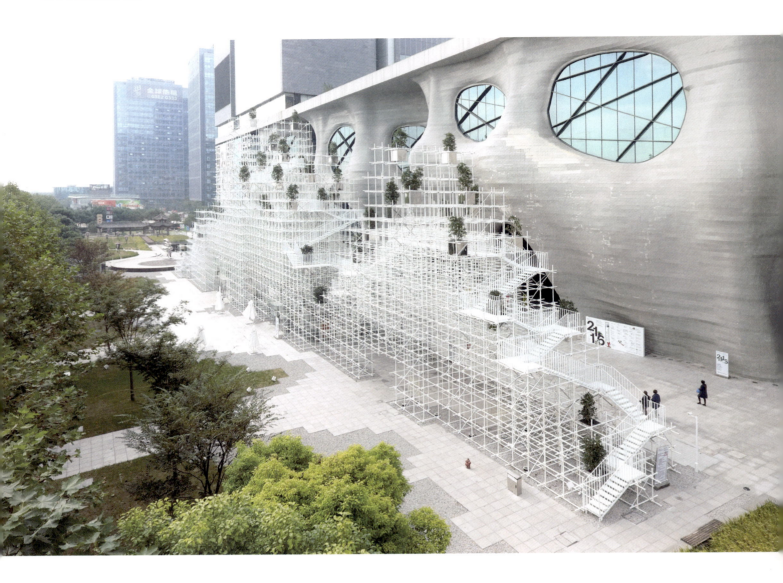

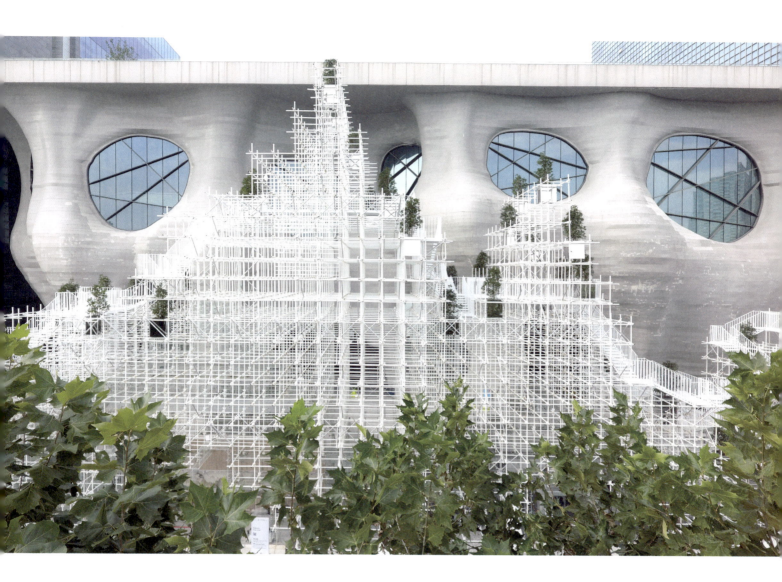

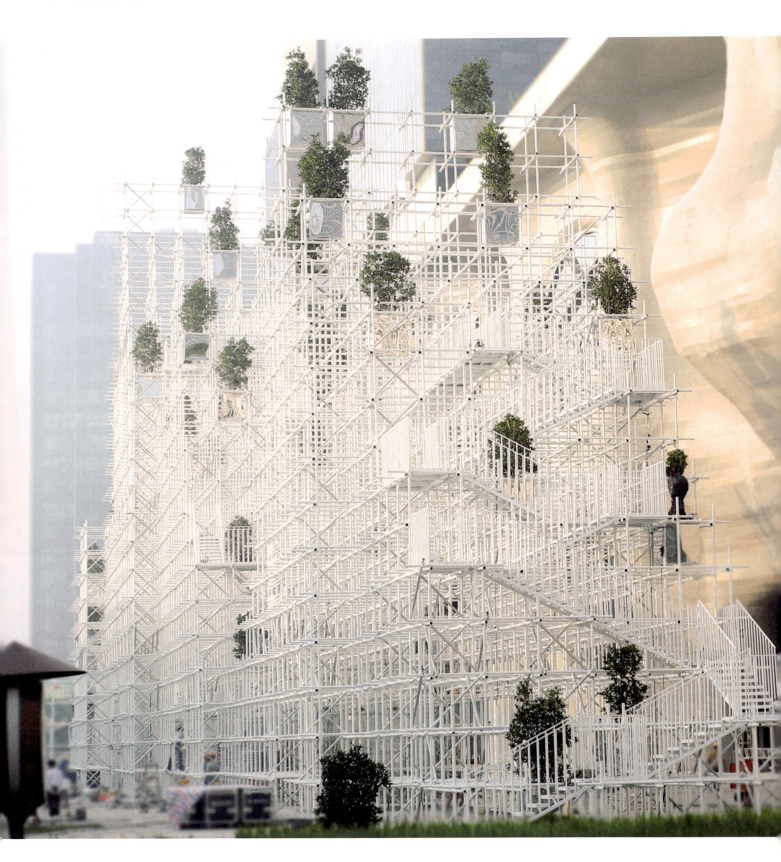

兔子洞

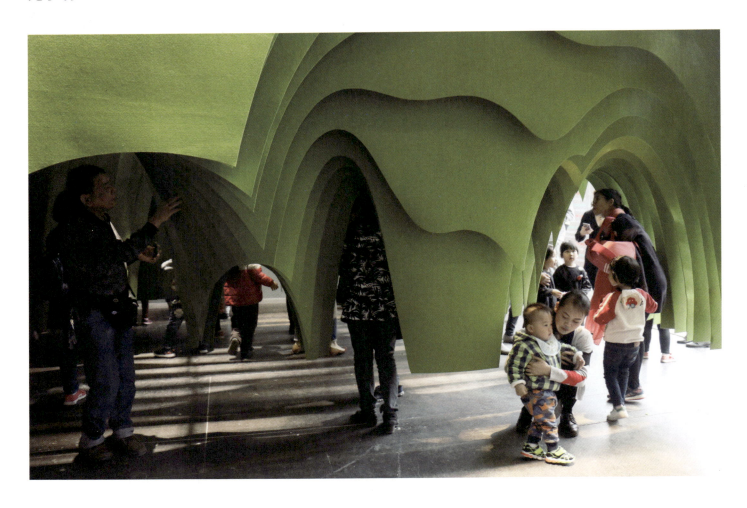

名　　称：兔子洞
作　　者：郭振江/骆可可、王拾秋（涂鸦素材创作）
工作单位：玳山设计
尺　　寸：5m×5m×3m
材　　质：毛毡布，角铁
创作时间：2016年10月
完成时间：2016年12月
项目策划：广东时代美术馆
参与展览：第三届时代美术馆社区艺术节
项目地址：广州市白云大道黄边北路时代玫瑰园三期

作者简介：
郭振江，2004年毕业于英国伦敦学院大学（UCL）。2005年至2017年在扎哈·哈迪德建筑师事务所（ZAHA HADID ARCHITECTS）任职设计师。2016年创办玳山设计，完成多个公共艺术装置、空间和建筑设计及展览活动。

在成年人的眼里，小朋友的涂鸦似乎仅仅是白纸上的一通乱涂乱画。但在小朋友的眼里，也许线条之中隐藏着一个可以通往充满各种可能的新世界的兔子洞。

我小时候就特别喜欢在爷爷带回来的机械设计蓝图上画画。在当时的我眼里，图纸上那些线条描绘的不是机床上的零件，而是错落起伏的高山深谷，是生机处处的丘陵岩洞。深入其中，还能看到各种奇妙的故事。

此次作品借用骆可可小朋友的涂鸦作品为素材，尝试建立一套设计系统，把虚拟的、二维的、在电脑屏幕上毫无表情的数字数据，转化成实体的、三维的、可以用身体互动的有趣空间。通过对作品中两条曲线局部的数据提取，利用软件分析曲率，把其转变成为控制悬链线高低宽窄特征的驱动数据，一个盘绕交错的、山洞般的互动空间便由此而生了。

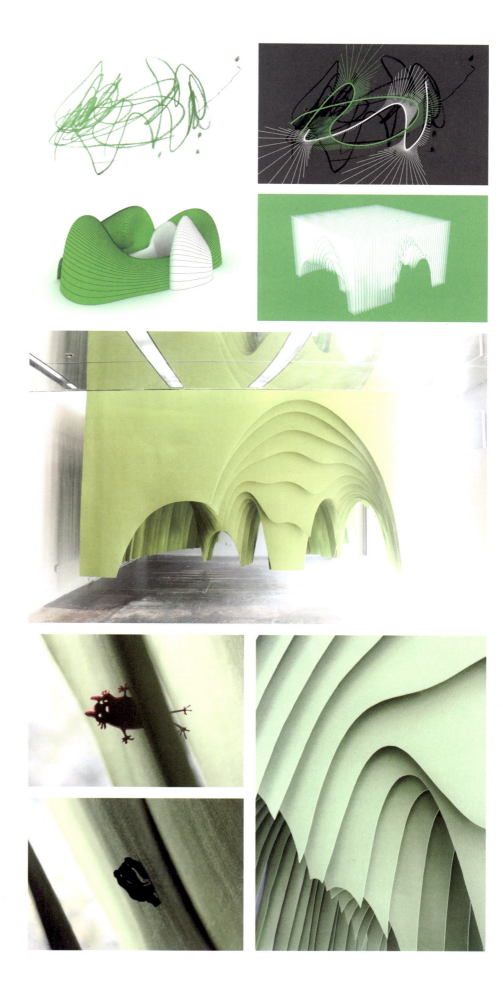

浪潮

名　　称：浪潮
作　　者：王恩来
尺　　寸：可变
材　　质：排风扇、塑料袋、控制器、钢架等
创作时间：2016年
委托方：上海chi K11美术馆
项目策划：刘品毓、
　　　　　伊丽莎白·阿祖莱（Elisabeth Azoulay）
参与展览："BAGISM包·当代"
项目地址：上海K11美术馆
资料提供：王恩来工作室

作者简介：
王恩来，1989年生于辽宁大连；2013年毕业于中央美术学院雕塑系，获学士学位；2015年获艺术8中国青年艺术家奖；2016年毕业于中央美术学院雕塑系，获硕士学位。

作品的材料由日常化的垃圾袋与排风扇组成。轻薄的垃圾袋在风力的作用下会膨胀到它的最大体量，而看不见的风也会借此现形，通过控制作品的启动顺序呈现出充满变化的波浪矩阵。

为伊唱

名　　称：为伊唱
作　　者：郑波
工作单位：香港城市大学创意媒体学院
尺　　寸：12m×6m×6m
材　　质：铁、电脑互动系统
创作时间：2013-2016年
委 托 方：西天中土、香港艺术馆、上海当代艺术博物馆
施 工 方：艺术家团队
项目策划：西天中土
参与展览：2015年香港艺术馆"无墙唱谈"；
　　　　　2016年上海双年展
项目地址：上海当代艺术博物馆
资料提供：艺术家本人

作者简介：
郑波，1974年生于北京，专注于社会性和生态性艺术实践，从边缘化社群和边缘化植物的视角来探寻历史与当下。他的作品曾在多个国家展出。他拥有美国罗切斯特大学视觉与文化研究博士学位，现任教于香港城市大学创意媒体学院。

　　这是一个巨大的交互式装置，也是一个卡拉OK系统，其中的歌曲是香港和上海的边缘化群体用各自的方言录制的。

C.卡车

名　　称：C.卡车
尺　　寸：约2m×1.5m×0.8m
材　　质：木材,植物,人造草皮,黑铁,不锈钢
项目规模：14组
创作时间：2015年2月
完成时间：2015年11月
委 托 方：香港艺术馆
施 工 方：LAAB实现室
项目策划：香港艺术馆
参与展览："筑•动"展览
项目地址：香港尖沙咀梳士巴利花园艺术广场
作　　者：CoLAB、非常香港
资料提供：作品资料由CoLAB提供

作者简介：
CoLAB，CoDesign的创办人——林伟雄和余志光于2011年创立CoLAB，以合作、实验的精神联系更多志同道合的创作人，通过创意及设计，推动社会正面发展。
非常香港，是一个独立非营利创意文化平台。透过各类型社区主导创意艺术文化活动，让公共空间重新定位，推动本地艺术创作及社区发展，让香港独特文化和城市创意发挥得淋漓尽致。

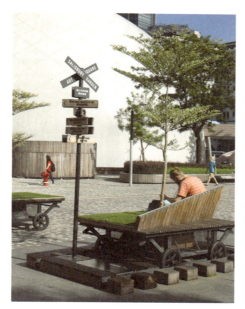 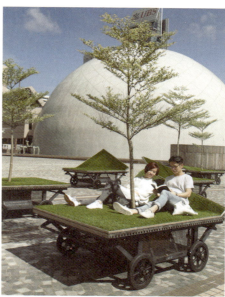

　　香港艺术馆于2015年年底开始进行为期五年的大型翻新工程，在旁的梳士巴利花园艺术广场见证着此地标由昔日的九广铁路火车总站变成香港艺术馆再到艺术馆新貌，陪伴我们度过多个重要的历史时刻。艺术馆以此广场作为过渡性的艺术活动空间，并策划了首个以建筑和变动为主题的"筑•动"展览，CoLAB和非常香港受邀创作此系列作品。

　　《C.卡车》的灵感源自昔日火车轨上的手摇车和香港的铁路史。这一系列设计独特的卡车流动性强，互动多变，既可相拼组合，又可独立分散在艺术广场内，以配合不同文化活动的举行。部分卡车更配以指示路标及枕木路轨，加强铁路的呈现亦发挥指引游人作用。作品不仅丰富了广场的景观，同时为这公共休憩空间打造历史的风味，并鼓励公众透过流动卡车探索此地与周遭建筑及其历史关系，展现移动与转变的概念。

葫芦亭

名　　称：葫芦亭
作　　者：陈文令
尺　　寸：4.22m×2.04m×3.20m
材　　质：不锈钢
年　　代：2012
项目地址：北京国际鲜花港
展览时间：2016年4月
资料提供：艺术家本人

作者简介：
陈文令，中国当代艺术家，1969年生于福建泉州，先后毕业于厦门工艺美术学院和中央美术学院，现居北京。

雕塑呈现出一种由中国传统文化符号转化而来的意象之美，中国美学崇尚气韵贯通、主观意造、形神兼备的造型理念。作品的主体语言是以饱满的葫芦和流动的水母融为一体，使之既有山又有水，还有亭子的超现实艺术形态。

雕塑采用镜面不锈钢锻造，呈现出一种魔幻的当代性与未来感及其所映照的现实世界，使得作品与万物相互交融、相互映衬和相互互动，呈现出一种富有诗性的神秘的公共景观。

凤舞荆楚

名　称：凤舞荆楚
作　者：王中
工作单位：中央美术学院
尺　寸：15m×6m×11m
材　质：不锈钢喷漆
项目策划：武汉园博会组委会
项目地址：武汉园博会园区
资料提供：艺术家本人

作者简介：
王中，1963年1月生于北京，1988年毕业于中央美术学院雕塑系。现为中央美术学院教授、博士生导师、城市设计学院院长、中国公共艺术研究中心主任、北京市人民政府专家顾问团顾问、全国城市雕塑艺术委员会副主任、中国城市雕塑家协会副主席、中国雕塑学会常务理事、国际动态艺术组织艺术委员。

凤舞九天，翱翔天际。

将武汉这座城市的文脉浓缩归纳，以城市文化的精髓作为主题进行创作，成为楚地图腾文化的抽象艺术表达。

以荆山之巅为创作基地，依山势而为，进行组合设计，一飞冲天凤凰神鸟之形态，既蕴含历史的沧桑，又融合对未来的展望，武汉这座城市风骨展露无遗。

深呼吸

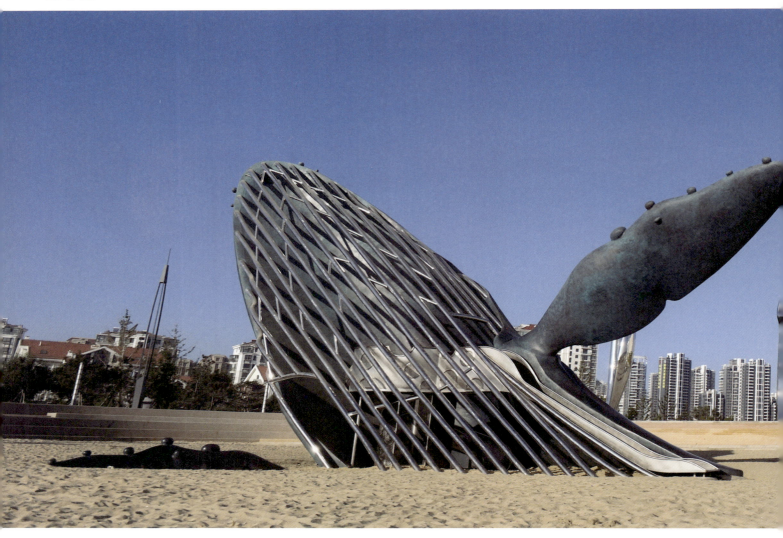

名　　称：深呼吸
作　　者：李震
工作单位：中央美术学院
尺　　寸：39m×13m×10m
材　　质：铜锻造
创作时间：2016年
完成时间：2016年
项目策划：烟台金沙滩滨海公共艺术节
项目地址：烟台经济开发区滨海路

作者简介：
李震，2003年毕业于中央美术学院设计系，获学士学位；2005年任教于中央美术学院城市设计学院；2008年毕业于中央美术学院设计学院，获艺术硕士学位（MFA）。

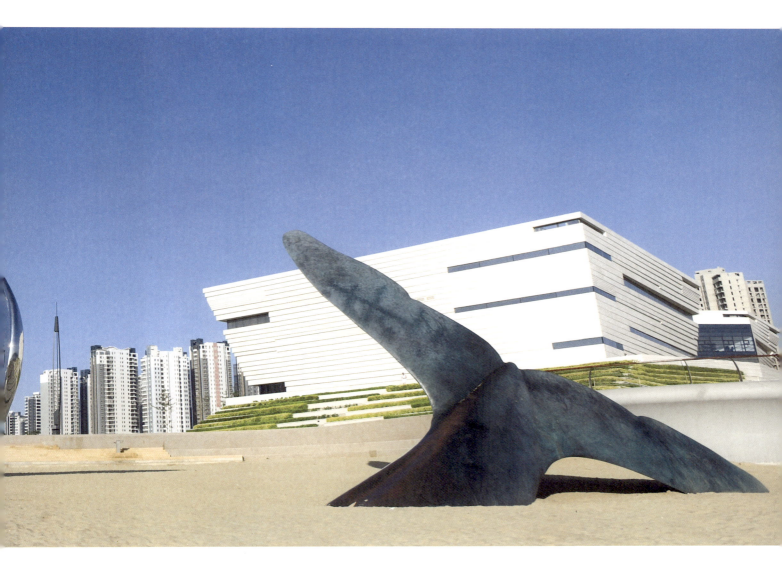

巨大的精灵，静静聆听着那蔚蓝的海水，耳畔声声不息的旋律，那是海面上呼啸而过的浪涛写给海洋母亲的钢琴曲，犹如肖邦那被人遗忘的弹奏敲醒了冻结的灵魂。

远处，只留下那若隐若现的庞大背影，它们是上帝派来安顿海洋的天使，以伟岸灵动的身躯和亘古不变的爱的温度，拥抱海洋，拥抱母亲。

鲸，尽情遨游在落日的天堂。每一次欢快地腾跃，都是生命律动的深呼吸，呼吸这世界最新氧气，积攒奔向远方的力量，回馈母亲无私的哺育。

拥有持续生命力的公共艺术作品，一定是极力促成作品与场地发生联系的。于是，从一开始的构想就是作品要是一只巨大的"跃出水面"的鲸鱼突然现身沙滩的视觉冲击。这样一种错位的视觉艺术语言，将海洋、沙滩和鲸鱼组织在一起，让环境、场地和公共艺术放置在一个画面中。公共艺术和场地融合为一个整体，不仅是公共艺术，包括场地都拥有了生命力。

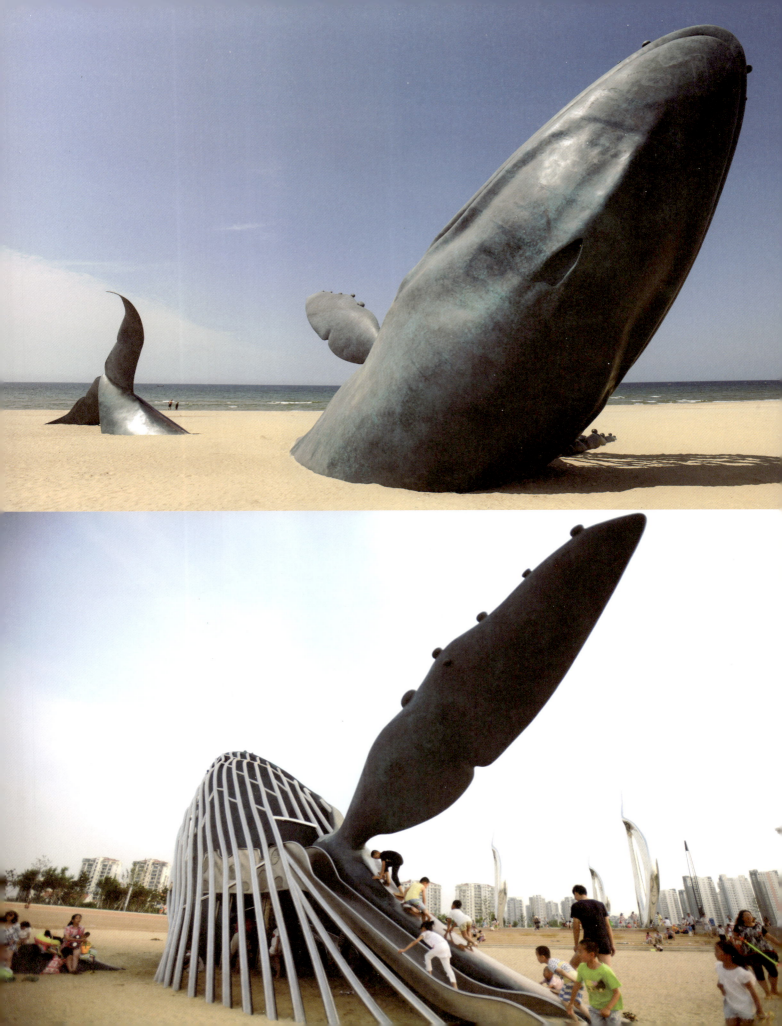

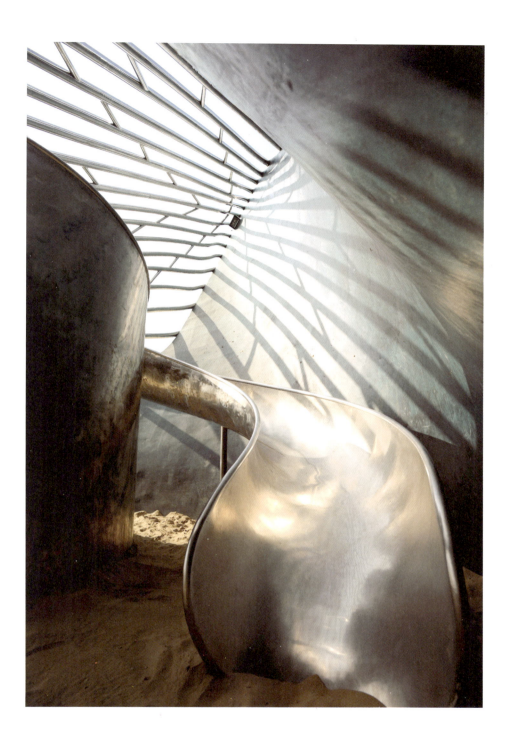

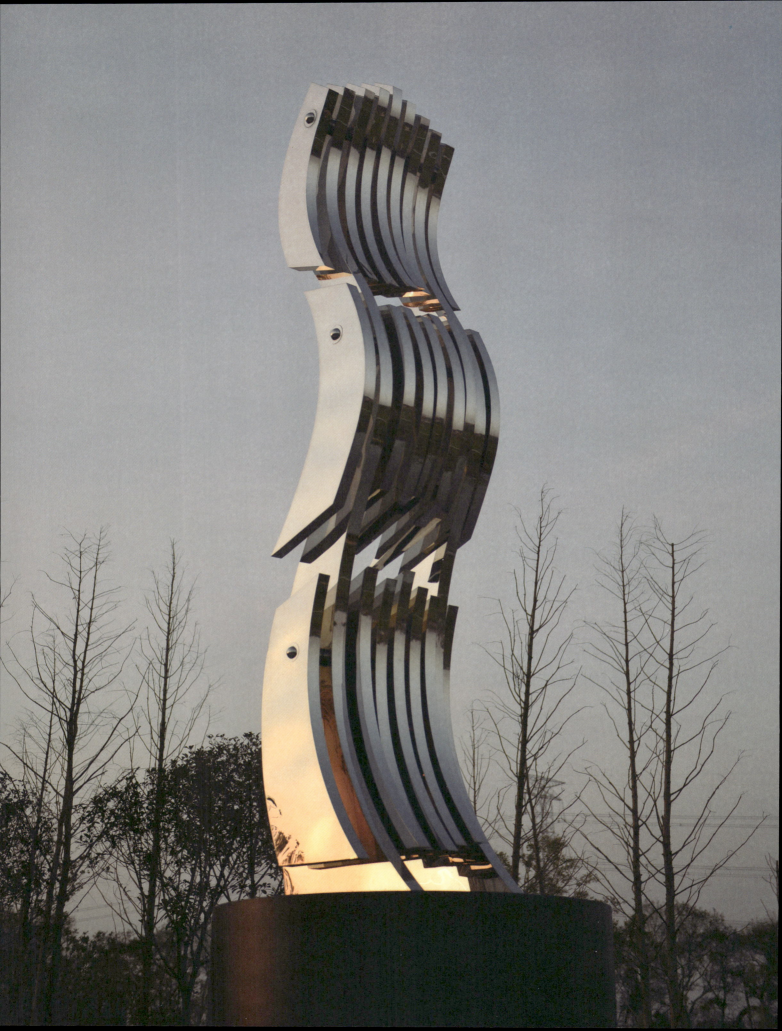

叠浪生花

名　　称：叠浪生花
作　　者：施丹
工作单位：清华大学美术学院雕塑系
尺　　寸：雕塑高460cm，底座高250cm
材　　质：镜面不锈钢、轴承
创作时间：2016年
完成时间：2016年9月
委 托 方：海宁市政府、中国雕塑学会
施 工 方：山东省科学院 刘启家、
　　　　　北京金鼎雕塑有限公司
项目策划：中国雕塑学会
参与展览："潮起东方——2016首届中国海宁百里钱塘
　　　　　国际雕塑大展"
项目地址：浙江省海宁市潮起东方雕塑公园
资料提供：施丹、中国雕塑学会

作者简介：
施丹，1982年生于福建漳州；2007年毕业于清华大学美术学院雕塑系，获学士学位；2010年毕业于清华大学美术学院雕塑系，获硕士学位；现为中国雕塑学会会员，生活、工作于北京。

该作品是依靠风力驱动的动态雕塑，以直插云天的纪念碑形式表现钱塘潮"一线横江"的壮丽景观。作品静态时造型犹如宽阔的江面，又如同饱满的船帆。当风力驱动，各单元叶片平稳且富有节奏地摆动，犹如奔涌向前、变化多姿的钱塘潮，象征海宁人民拼搏向上、生生不息的进取精神。

钱江潮涌

名　　称：钱江潮涌
作　　者：翟小实
工作单位：中国美术学院雕塑与公共艺术学院
尺　　寸：长18.5m×高2.88m
材　　质：铸铝、锻不锈钢
委 托 方：杭州市地铁集团有限责任公司
施 工 方：中国美术学院创意产业发展有限公司
项目策划：中国美术学院
项目地址：杭州地铁4号线江锦路站
资料提供：翟小实

作者简介：
翟小实，1968年生于辽宁省沈阳市。1991年毕业于浙江美术学院雕塑系；1997年参加俄罗斯苏里柯夫美术学院贝斯特洛夫教授的教师进修班；2001年毕业于中国美术学院雕塑系研究生班。现任中国美术学院雕塑与公共艺术学院讲师。

作品用线条组成高低起伏之势，如钱塘潮水浩浩而来，气势撼人。并用青绿山水的斑斓色彩与错落而成的阴影构成一幅泼墨大写意，描绘绿如蓝的江水，灵动的变化使视觉效果如梦如幻。此作品展现杭城风韵与气派，体现书画自然的意境与山水人文的情怀。

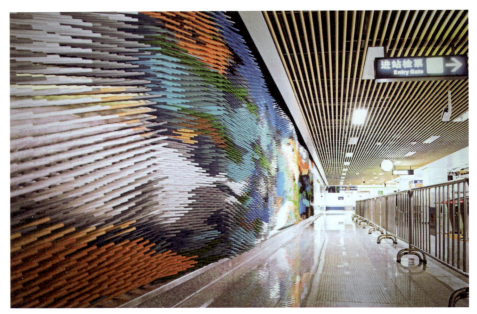

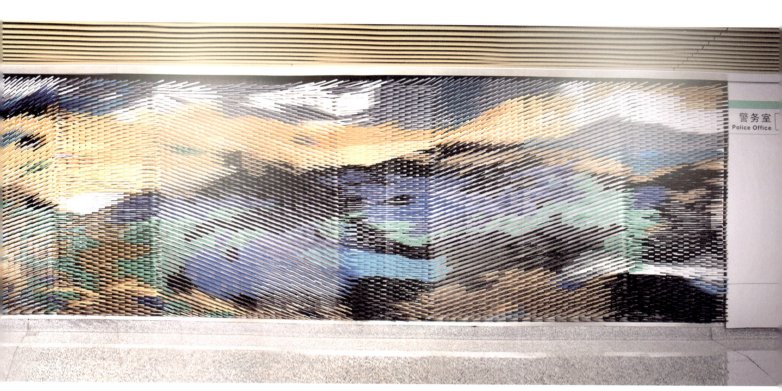
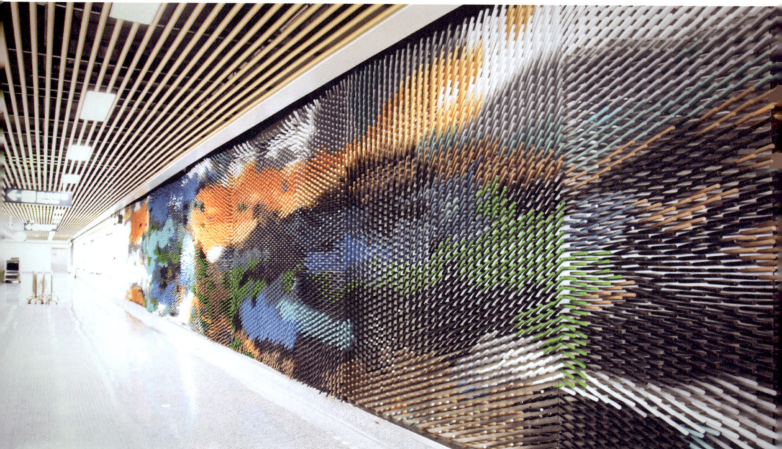

又见敦煌剧场

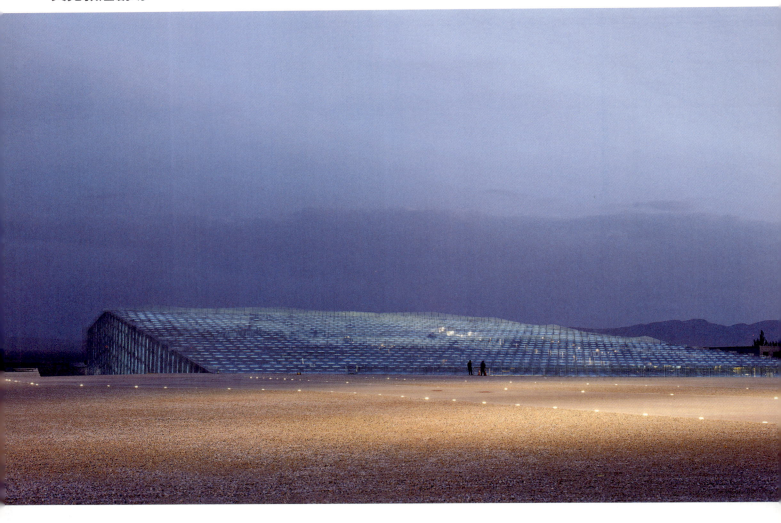

项 目 名 称：	又见敦煌剧场
主持建筑师：	朱小地
建筑师团队：	回炜炜、贾琦、房宇巍、黄古开
地 理 位 置：	甘肃省敦煌市东郊，阳关大道南侧
建 筑 面 积：	19901m²
基 地 面 积：	8935m²
设 计 周 期：	2014年10月-2015年6月
建 设 周 期：	2015年6月-2016年10月
业 主 方：	甘肃四库文化旅游投资有限公司
导 演 方：	王潮歌及观印象团队
设 计 方：	北京市建筑设计研究院有限公司
摄 影 师：	舒赫
结 构：	钢筋混凝土、局部钢结构
材 料：	玻璃、马赛克、混凝土、钢

又见敦煌剧场所在位置处于敦煌市郊阳关大道南侧下沉广场的北边缘，将建筑设计成沿北部地面逐渐升起的造型，并以边界模糊的透光玻璃让庞大的建筑体量消隐在茫茫戈壁沙漠之中，很好回应了莫高窟景区控制边界之外对建筑高度和体量的要求。间距3米的层层玻璃的绿色与斜坡屋顶上马赛克的蓝色混合成浮动的奇妙景象。蓝色和绿色对应着莫高窟壁画、雕塑中大量使用的石青和石绿矿物质颜料，让观众联想到与敦煌石窟艺术的关联。

如果将天地作为创作的空间，那我只有用"光"。又见敦煌剧场从空中俯瞰宛如一枚硕大钻石，镶嵌在敦煌无垠的沙漠之上。她所折射出的日月光芒，回照历史、映射未来。以当代艺术语言完成的建筑作品一旦介入到环境之中，立刻激活了原来场所中已存在的自然与人文的价值。每年吸引着几十万、甚至几百万的观众前来观赏建筑与戏剧，极大的感染力让人们陶醉其中，并得到心灵的洗礼和艺术品位的提升。

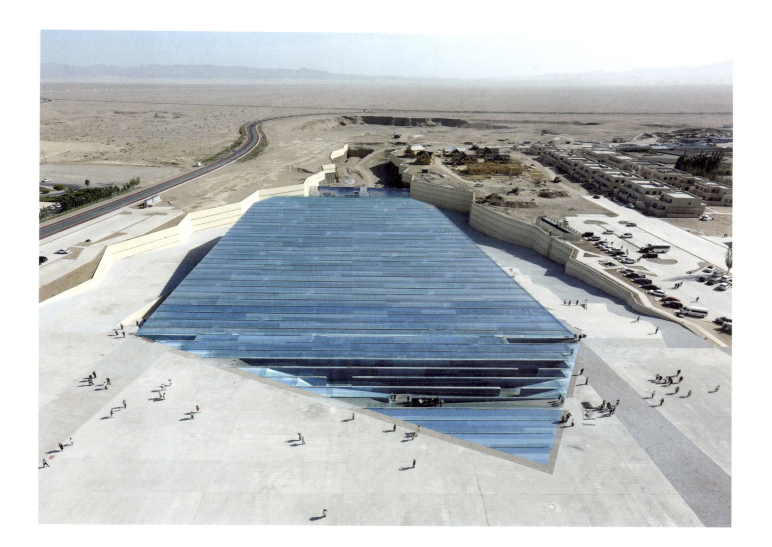

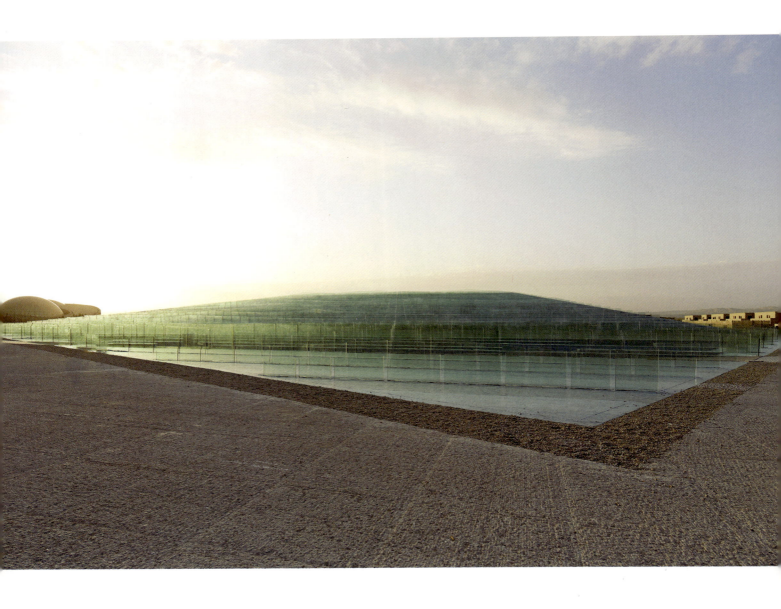

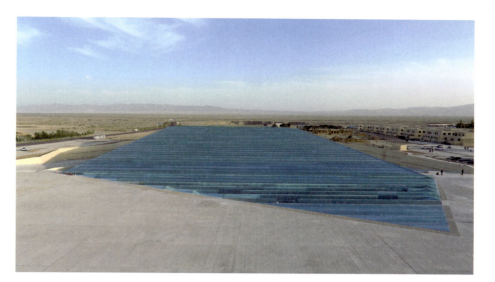

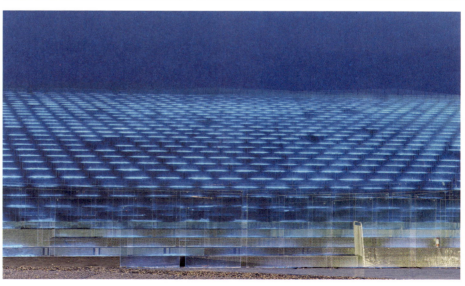

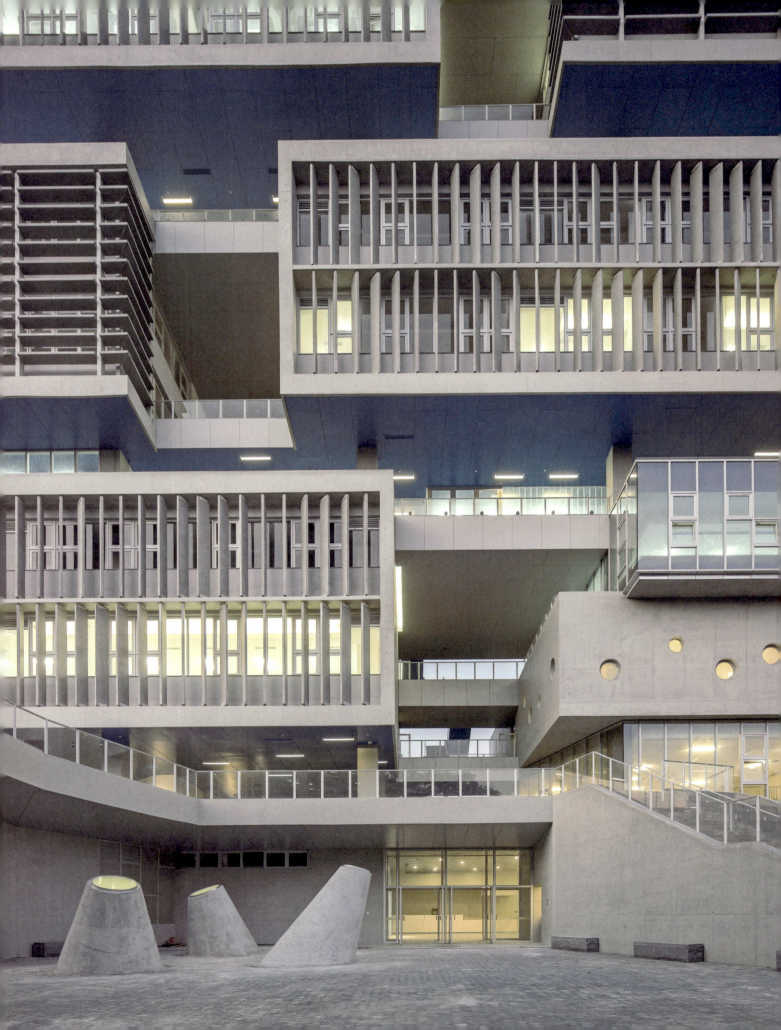

清华大学海洋中心

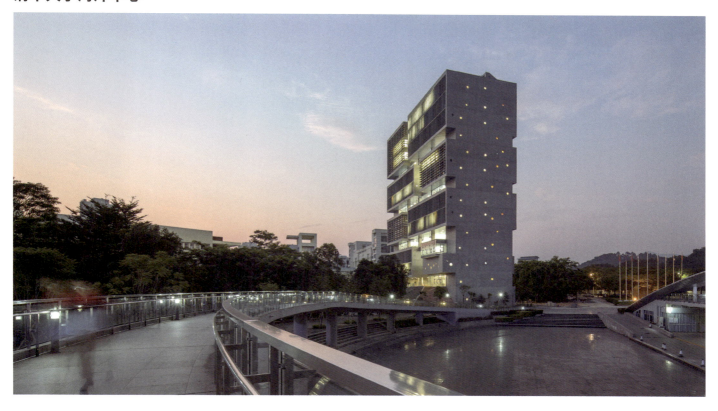

名　　称：清华大学海洋中心
作　　者：李虎、黄文菁
设计团队：Victor Quiros、赵耀、张汉仲、周亭婷、闫迪华、周小晨、乔沙维、张畅、戚征东、Joshua Parker、陈忱、Laurence Chan、金波安
工作单位：OPEN建筑事务所
项目规模：15884m²
创作时间：2011-2016年
完成时间：2016年
委托方：清华大学深圳研究生院
施工方：中国华西企业有限公司
参与展览：2016亚太建筑论坛/《超越边界》展
项目地址：深圳
资料提供：OPEN建筑事务所
合作设计院：深圳市建筑科学研究院
摄　　影：张超、陈诚

作者简介：
李虎、黄文菁，OPEN建筑事务所创始合伙人。

　　海洋中心是为清华大学新成立的深海研究创新基地而设计的一栋实验及办公楼，其场地位于深圳西丽大学城清华研究生院的东端，紧邻主校门。速生的大学城是中国近年来新城发展的一个个缩影，它们远离城市，孤岛般地与世隔绝，又常常大而无当，缺乏人性化的公共服务设施。我们希望借助海洋楼的契机，让这栋建筑以一种崭新的姿态介入校园生活，使其呈现一种与以往完全不同的可能性：在这里建筑空间流动愉悦，其间注入的公共设施以开放的形态吸引所有师生的参与；在这里那些智慧的头脑可以不期而遇，跨学科的交流成为自然而然。

　　设计是从整个校园公共空间的组织入手。作为校园主轴线最东端的建筑，海洋楼将这个轴线翻折起来盘旋地向上延伸，并在其间注入现在校园所缺乏的公共机能，以形成充满活力的"垂直校园"。传统院落式的校园在这里被重新演绎，90度的翻折形成一个垂直的院落体系。而海洋中心里多个研究中心相对独立而又互相依存的关系，也表达在这个垂直院落的虚实关系里——每两个中心之间插入一个水平的园林式的共享空间，包括岛屿状的会议室、头脑风暴室、展厅、科普中心、交流中心、咖啡厅等。另外每个中心里的实验室部分和办公服务区又被水平地拉开，形成垂直贯通的缝隙，穿梭其间的室外楼梯将这些水平及垂直的共享空间蜿蜒地联系起来。随着时间的推移，这些共享空间里的绿植也将日渐繁茂，将地面的花园向上一直延伸到60米高的屋顶。拥有一个小小的露天剧场的屋顶将是校园里景观最特别的360度观景平台，在这里既可以眺望远山感受自然的云开云散，又可以俯瞰深圳野生动物园里悠闲的长颈鹿们。

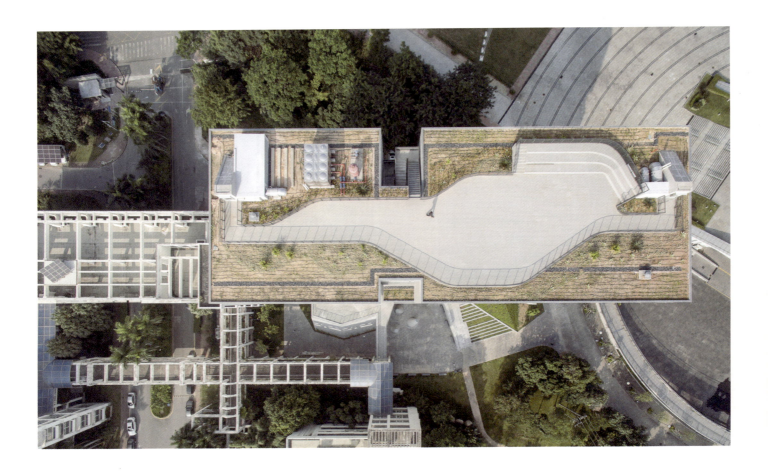

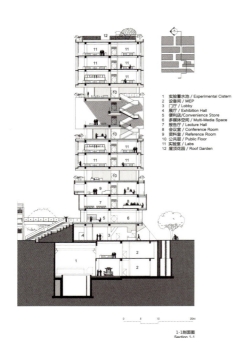

1 实验蓄水池 / Experimental Cistern
2 设备间 / MEP
3 门厅 / Lobby
4 展厅 / Exhibition Hall
5 便利店 / Convenience Store
6 多媒体空间 / Multi-Media Space
7 报告厅 / Lecture Hall
8 会议室 / Conference Room
9 资料室 / Reference Room
10 公共层 / Public Floor
11 实验室 / Labs
12 屋顶花园 / Roof Garden

1-1剖面图
Section 1-1

海洋中心的地下有一个很深的特殊实验水池。在建筑南面的入口广场，可以看到三个方向各异的清水混凝土的圆锥形体量，它们给地下实验室提供采光，也成为主入口处三个标志性的雕塑；三层会议室采用圆窗，房间内上下跳动的圆洞如船上的舷窗，隐约喻示着海洋；南北立面的混凝土遮阳百叶角度变化的韵律来自德彪西的《海》。鲸鱼呼唤同类的声呐图被抽象出来形成了东西立面圆窗波动的逻辑；海底的光线随深度增加而变少，海洋中心公共空间吊顶的蓝色也从高层到低层逐渐加深。

深圳的自然气候条件催生出了海洋楼的建筑形态。大量的半室外空间调节建筑的微环境，板楼充分利用自然通风，立面的遮阳系统有效地降低热负荷，同时满足不同功能的采光与景观视线需求。大量采用被动式的节能策略，力求创造低造价高效率的建筑。建筑外墙采用素混凝土，以降低后期维护成本。

实验楼需要的设备机房和竖井，与垂直的交通筒体结合，集中地布置在建筑的两端，再通过走廊的天花把各种建筑设备系统水平地送到实验室里，这样就得到了连续并可以方便地重新划分的实验室空间，以适应未来实验室使用需求变化可能带来的内部布局调整。实验室部分按合理的模数规划，空间规整开放。办公和辅助空间临近实验室，既方便研究人员又相对安静和独立。

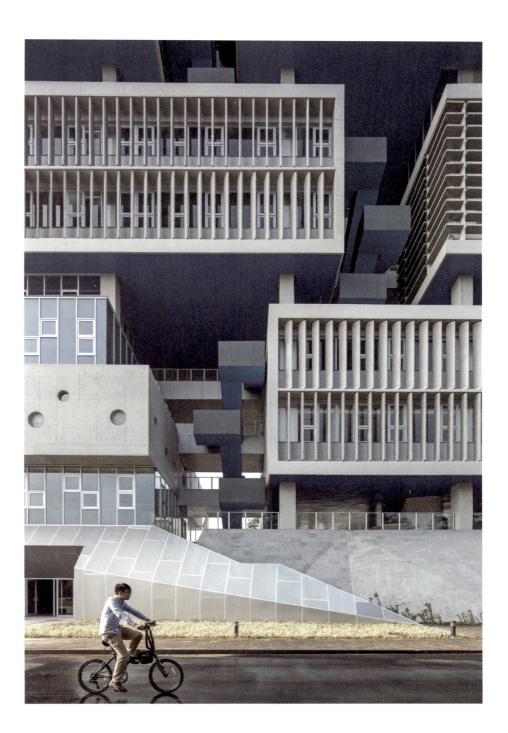

校园院落 CAMPUS QUAD　　垂直校园 VERTICAL CAMPUS　　海洋中心 OCEAN CENTER

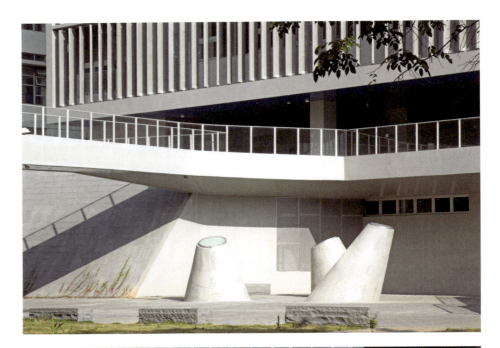
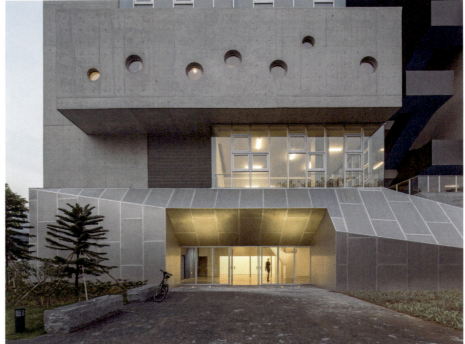

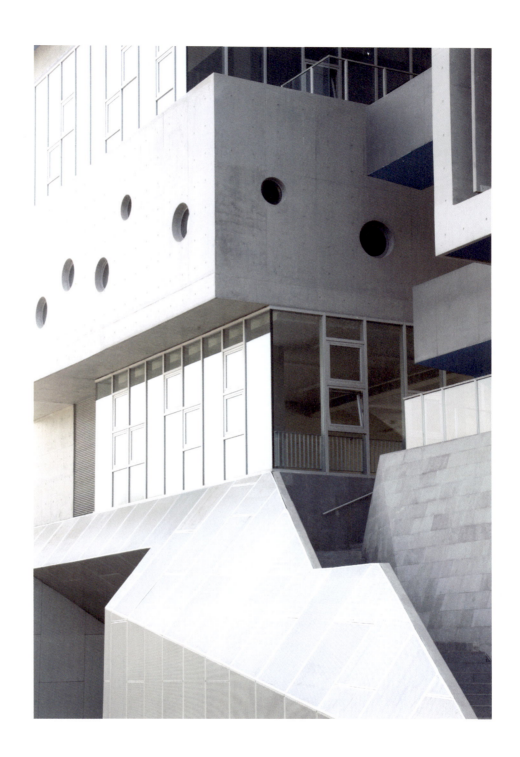

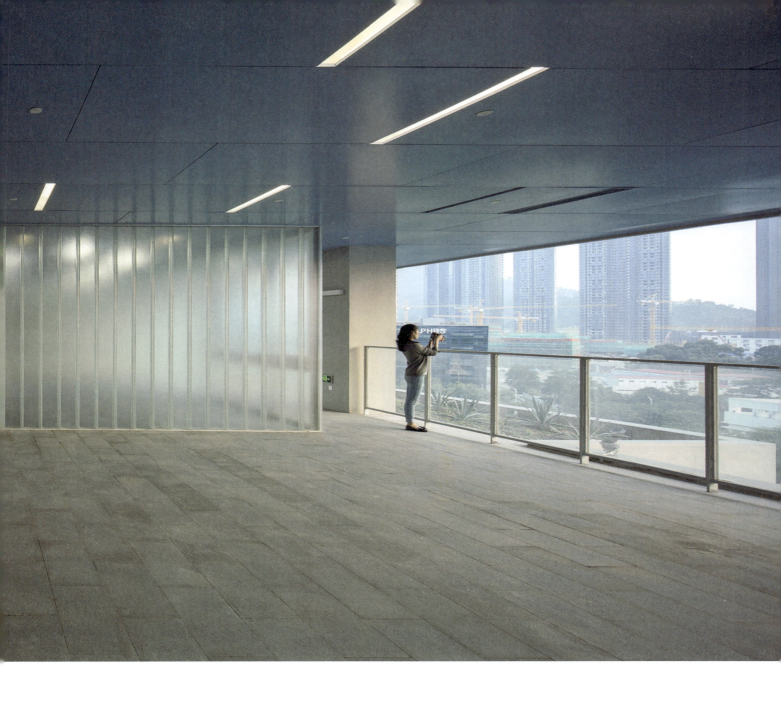
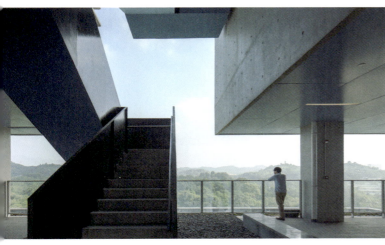

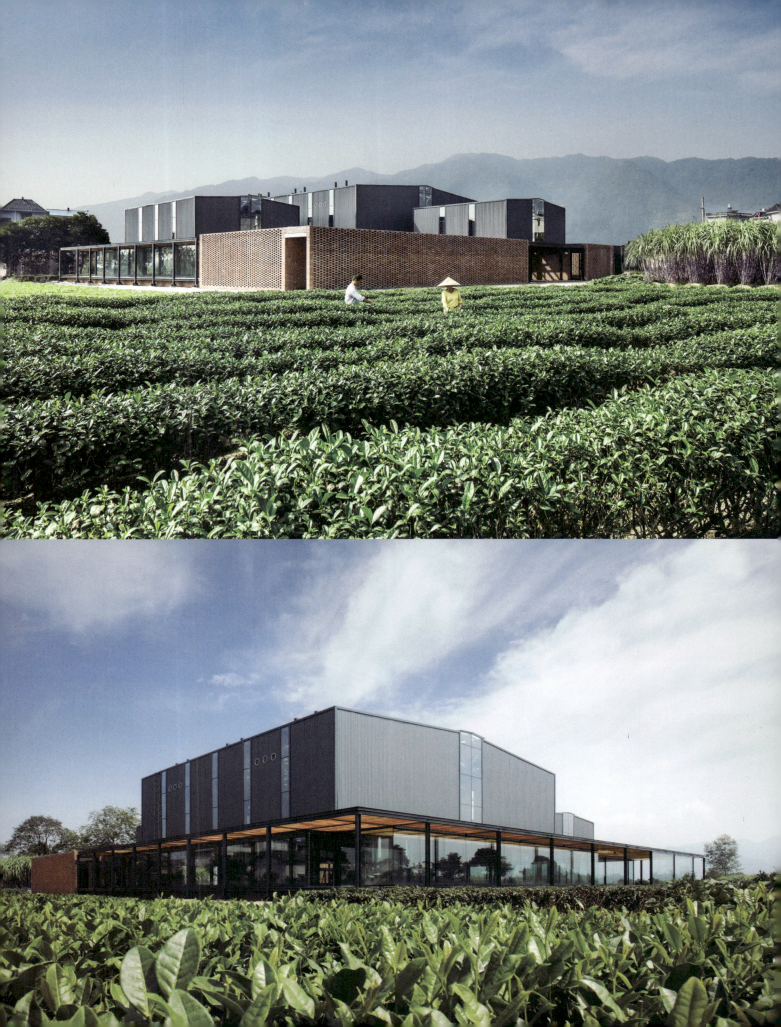

红糖工坊

名　　称：红糖工坊
作　　者：徐甜甜、张龙潇、周洋、鲁勇、赵炜
工作单位：北京 DnA_Design and Architecture 建筑事务所
项目规模：建筑面积1234m²
创作时间：2015年06月-12月
完成时间：2016年12月
委 托 方：松阳县樟溪乡兴村村民委员会
施 工 方：浙江万寿建筑工程有限公司
项目地址：浙江省丽水市松阳县兴村
资料提供：北京 DnA_Design and Architecture 建筑事务所、张昕、张旌
照明设计：张昕
白描绘画：张旌
摄　　影：王子凌

作者简介：
徐甜甜，2000年毕业于美国哈佛大学城市设计专业，硕士学位；2004年至今，在北京主持DnA_Design and Architecture建筑事务所；曾担任香港大学和中科院客座教授，现任清华大学建筑学院设计导师。

我们希望在红糖工坊现有生产功能上添加公共文化功能，以强调传统文化的价值，使之成为活态展示的博物馆。在空间设计上引入"舞台"概念，使工坊中的生产活动成为生活现场，具有表演性和展示性。视线开放的空间设计，让生产现场如同戏剧表演现场；其对外、对内均是对场景、田园和现场的展示，既是村庄生产活动的舞台，也是乡村生活、田园诗意叠加的舞台。秋冬季节作为红糖生产工坊，其他非生产季节兼作村里的文化礼堂，作为地方特色木偶剧表演场地，体现"乡村剧场"的多元功能。

红糖工坊建筑体量分为南北两部分，北侧与甘蔗地相邻由红砖围合，成为甘蔗堆放和后勤服务区，南侧向村庄与田野打开，成为开放的红糖生产展示区。三个挑高的轻钢体量分别作为休闲体验区、甘蔗堆放区和带有六个灶台三十六口锅的传统红糖加工区。环绕这三个区块的线性走廊，成为红糖生产剧场的环形看台和参观流线。在非生产季节，堆放区可以作为木偶剧舞台和后台，加工区可以作为观众观看空间，休闲区则是红糖产品销售区，更是村里赡养老人的休闲空间。

红糖工坊是松阳县"一村一品"系列建筑之一，也是一个村民、游客主客共享，兼具生产生活和文化功能的建筑；希望通过这个建筑的介入推动农旅结合，文旅结合，一二三产业融合发展，从而激活乡村经济和文化。

老西门城市更新

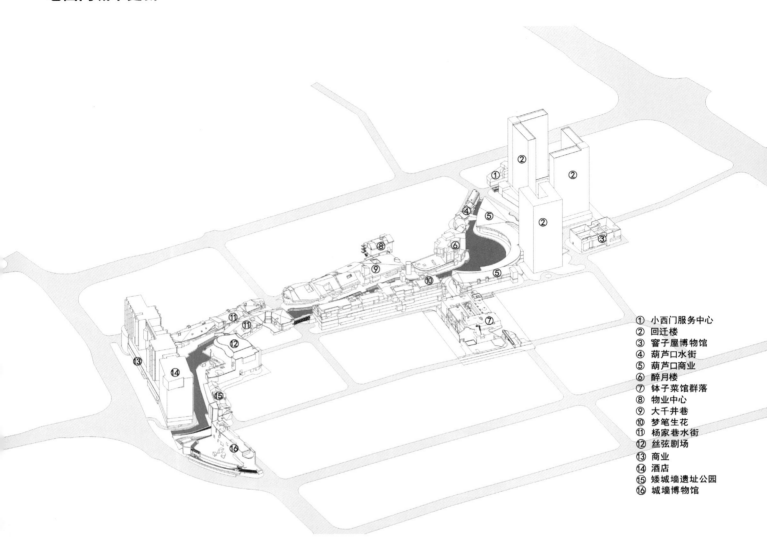

① 小西门服务中心
② 回迁楼
③ 窨子屋博物馆
④ 葫芦口水街
⑤ 葫芦口商业
⑥ 醉月楼
⑦ 钵子菜馆群落
⑧ 物业中心
⑨ 大千井巷
⑩ 梦笔生花
⑪ 杨家巷水街
⑫ 丝弦剧场
⑬ 商业
⑭ 酒店
⑮ 矮城墙遗址公园
⑯ 城墙博物馆

名　　称：老西门城市更新
项目规模：20万平方米
创作时间：2011年-2017年
项目地址：湖南常德
作　　者：曲雷、何勍
项目策划：天源住建+理想空间工作室
委 托 方：常德天源住建房地产开发有限公司
参与展览：第二届中国设计大展、
　　　　　"穿越千年的对话"——常德窨子屋博物馆
　　　　　专题展
资料提供：理想空间工作室

　　本城市更新项目持续了6年时间，是一次浸入式的旧城改造实践和生长式的多元化呈现。该项目在政府的推动和企业的支持下，建筑师经过6年的持续工作，把一个破败的旧城棚户区改造成具有历史文化底蕴和现代生活气息的品质社区。这个项目采取将本地居民就地安置的方式，在原有的邻里基础上实现了社区再造，这对国内的城市更新工作提供了示范性作用，这种方式也是一种长期的、有机的历史再现和地域文化再生过程。

窨子屋博物馆鸟瞰

作者简介：

曲雷，中国建筑设计研究院（集团）中旭建筑设计有限责任公司理想空间工作室主持建筑师，曾任北京主题工作室合伙人及总建筑师、加拿大H/Q设计公司设计总监、加拿大B+H建筑师事务所建筑师、深圳华森建筑设计与顾问有限公司建筑师。

何勍，中国建筑设计研究院（集团）中旭建筑设计有限责任公司理想空间工作室主持建筑师，曾任加拿大H/Q设计顾问公司总裁、北京主题工作室合伙人、加拿大Y+W建筑师事务所及加拿大Kirkor建筑师事务所建筑师、厦门大学建筑系讲师。

老西门二期鸟瞰

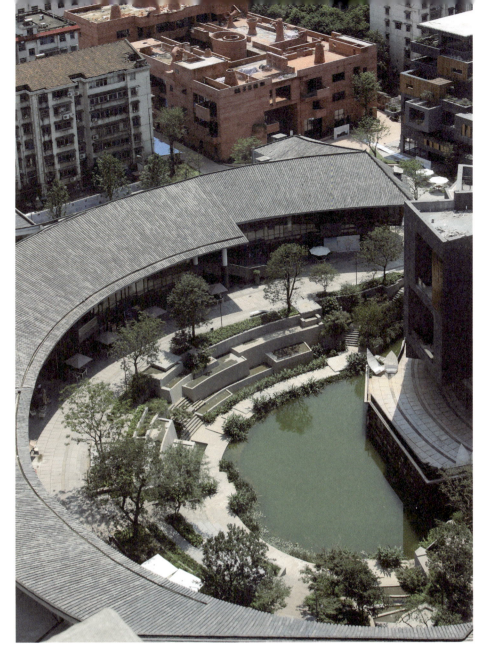

葫芦口广场

钵子菜博物馆

"大千井巷"回望回迁楼

曲园

名　　称：曲园
作　　者：王宝珍
工作单位：郑州大学建筑学院　因园工坊
项目规模：庭园约半亩
创作时间：2011-2012-2015年
完成时间：2016年
施 工 方：曲师傅　王师傅等
项目地址：河南郑州
资料提供：因园工坊

作者简介：
王宝珍，1981年生于河南省宝丰县，2008年毕业于北京大学，获人文地理硕士学位，2008年至今执教于郑州大学建筑学院，2012年创立因园工坊，任主持建筑师。

任务

　　对原有别墅旁自家庭院及室内进行改造设计，并对业主已收集的一些物件进行适当地安置。

思考

　　园居理想：如何以当代小区建设常用的材料实现"城市山林"的梦想？在容园、椭园（我先前的两个作品，分别为3.5亩与425平方米）的基础上思考如何在更小的占地面积上实现园居理想？如何因地制宜？如何摒俗？如何借景？如何因围墙而兴峭壁？如何围而不尽、进而不尽山水？如何小中见大？如何疏密得宜、曲折尽致、眼前有景？如何巧妙体贴业主生活及要求？如何在与工匠协作捕捉契机？如何留余地？如何将错就错？如何随机应变？如何拿捏分寸？……设计基本是围绕着这些问题展开的。

建造

　　材料：均采用常见材料、青砖、瓦片、混凝土、角钢、脚手架钢管、工厂木板废料、当地山石（当地小区建设常用石头）、回收旧石板（甲方收集的）。施工：与各种工人并肩作战，尤其是石匠；石作部分均无现代工程学概念的准确图纸，在自己做到心中有数后，与石匠交流，并带他去山野、乡村采风以使其明白设计意图，进而现场与石匠协作、集思广益；一些设计是在施工过程中突有灵感而作。

百里峡艺术小镇

名　　称：百里峡艺术小镇
作　　者：吴宜夏
创作形式：乡村改造+岩彩壁画
项目规模：538000m²
创作时间：2015年12月—2016年08月
完成时间：2016年10月
委 托 方：中共涞水县委农工委
施 工 方：中国中建设计集团有限公司
项目策划：中国中建设计集团有限公司
参与展览：2016河北省首届旅游发展大会主会场
项目地址：河北省涞水县苟各庄村
工作单位：中国中建设计集团有限公司城乡与风景园林规划设计研究院
合作单位：中央美术学院中国岩彩画创作高研班
资料提供：中国中建设计集团有限公司

作者简介：
吴宜夏，博士，高级规划师（风景园林方向），中国中建设计集团有限公司副总经理，城乡与风景园林规划设计研究院院长，城市公共艺术研究中心学术委员会秘书长，曾主持《北京城市公共环境艺术规划与管理体系研究》等多个专题研究。

百里峡艺术小镇，位于河北省涞水县三坡镇的苟各庄村，野三坡景区范围内，与百里峡景区入口相对。为河北省首届旅游发展大会的主会场，涞水美丽乡村改造的重点村。

依据《涞水连片魅力乡村总体规划》《京西百渡休闲度假区旅游总体规划及近期行动计划》，百里峡以"休闲文化部落，色彩艺术小镇"为发展目标，丰富建筑主体色彩、材料，重点打造沿河门户性景观，改造河滩地。挖掘资源、文化、产业及风貌特点，融入时尚涂鸦元素，打造具有"色彩特色"的美丽乡村。

中国中建设计集团的设计团队深刻挖掘了百里峡村特色文化，包括了村庄遗留文化、影视文化、当代文学文化和亲水文化，并从其中提炼出色彩、香雪、火车、铁轨作为设计语言。重点打造沿河门户性景观、中轴景观、车站景观、老村景观、河滩地，充分利用灯光景观，形成有节奏、有色彩、有层次的景观风貌；同中央美术学院中国岩彩画创作高研班合作，对建筑色彩与立面进行了改造，活跃村庄风貌，凸显了村庄的多彩、时尚、活力。最终将百里峡村建设成为集产业美、色彩美、精神美和生态美多维度于一体的休闲文化部落，色彩艺术小镇！

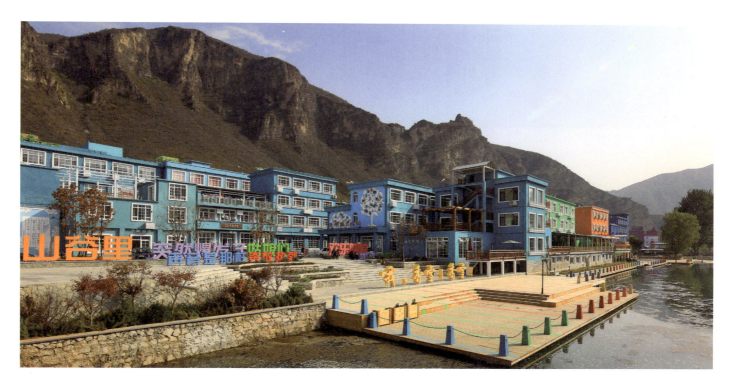

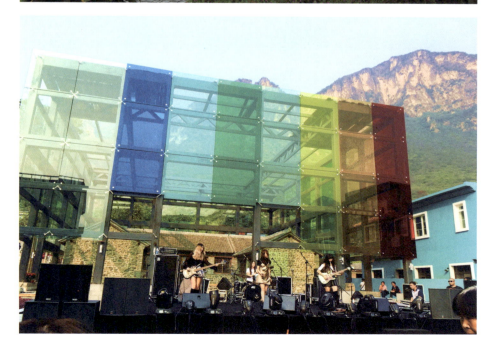

瓜田耕舞

名　　称：瓜田耕舞
材　　质：砖、抹灰、阳光板
项目规模：40平方米
创作时间：2016
项目地址：四川省古蔺县白马村
作　　者：王蔚
　　　　　天津大学博士，四面田工作室创始人
　　　　　西南交通大学建筑与设计学院教授
委 托 方：四川省古蔺县白马村
施 工 方：白马村施工队
参与展览：《中国的20位女建筑师》英国出版
资料提供：建筑师本人

原始土地的动人之处就是土地上劳作的充满生命力的男女。厕所不仅仅是个功能性的容器，它是个象征。

"瓜田耕舞"是在四川省古蔺县贫困村白马村里的一块三角形西瓜地上偶然产生的一个公共厕所。曾经是瓜田的这块地，前有小溪沟和对岸杂乱的民房，后有小山，独立安静，正是可以窃窃私语而且可以观察周围世界的去处。

这个瓜田里的男厕和女厕，超出了它的基本使用功能，空间的开放和流动就像双人舞中的男女身体，在相互嬉戏对望的气场中，似接触非接触，似纠缠又远离，在瓜田里缠绵舞蹈。

作者简介：

王蔚，建筑师/建筑学教授。纽约哥伦比亚大学建筑学硕士及访问学者，纽约城市大学城市设计硕士及访问学者，天津大学在职博士。中国建筑学会青年建筑师奖获得者，建筑创作奖获得者。四面田工作室创始人及主持建筑师，西南交通大学建筑与设计学院教授。有多项城市及乡村建筑作品，策划、参加过多项展览，目前的研究关注"乡土中国的空间与建筑语言"。入选2017年英国出版《中国20位女建筑师》。

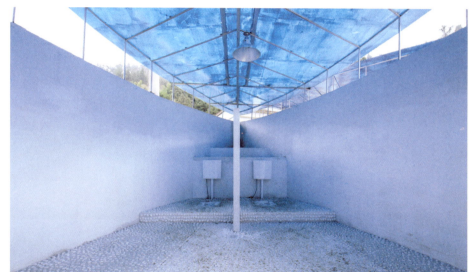

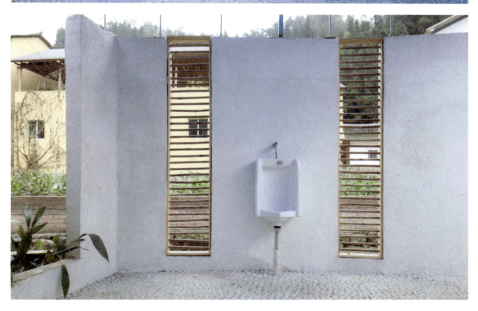

北京坊露天美术馆

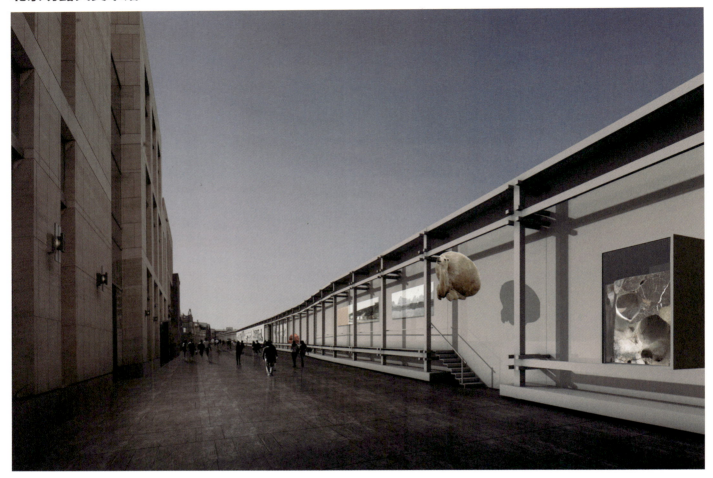

名　　称：	北京坊露天美术馆
规　　模：	长300m、高6m、厚1.2m
地　　点：	北京市西城区廊坊头条
策　　划：	CCPA
	中国国家画院·主题纬度公共艺术机构
设　　计：	王永刚
设计团队：	邓忠文、张要兵、崔洙龙、白雪峰
执行总监：	曹辉、贾蓉、孙江梅
策展执行：	尚连锋、乜晓瑾、卢远良、柳碧雍、
	张淅研、王振鹏、杨吉星
总策划：	杨晓阳
出品人：	申献国
感　　谢：	杨茂源、萧昱、郝燕、李果
学术支持：	中国国家画院
投资商：	北京广安控股有限公司
	北京大栅栏永兴置业有限公司
	北京大栅栏琉璃厂文化发展有限公司
资料提供：	中国国家画院公共艺术中心

总平面图

作为北京坊整体公共艺术化的公共展览空间，一方面承载着工地围挡的重要功能，另一方面将艺术展览、公共活动、休闲、交流、体验等内容展示出来，供城市人群的参与、体验，形成互动。

从中国传统建筑丰富的内容中提取"长廊"这一特殊建筑语言，设置在"廊坊头条"。这个长廊和内部展览的艺术品一起构成开放的露天美术馆，形成新的开放的公共艺术项目。

美术馆与丰富的街道内容形成对比，达到空间的完整性，与北京坊现场对话互动。

露天美术馆的展览在空间和时间上将公共艺术的职能最大化发挥，将艺术家的作品进行二次创作，与廊坊头条共同构成北京坊传递的新北京生活理念，使其成为节日北京坊的一道靓丽风景。

北京坊露天美术馆与正准备施工建设的C3地块

北京坊露天美术馆与正准备施工建设的C3地块

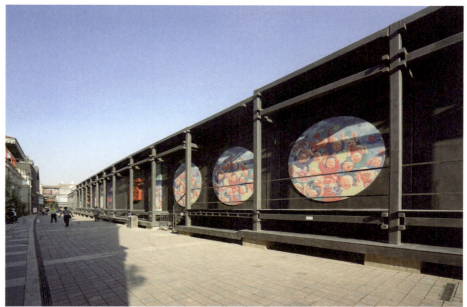

方力钧作品《2009春》

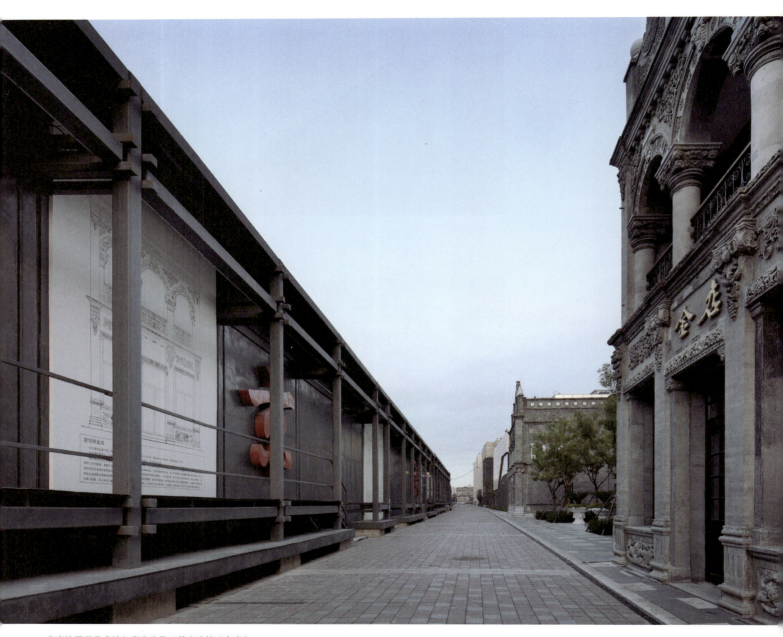

北京坊露天美术馆与廊房头条15号古建筑"金店"

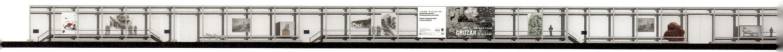

露天美术馆剖面图

楼梯剖面图

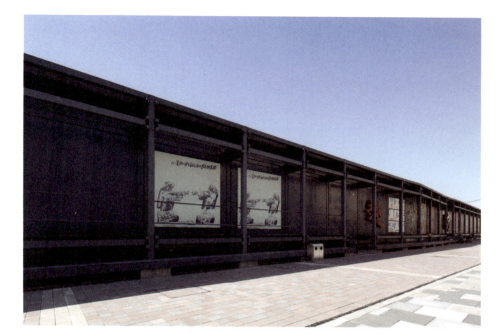

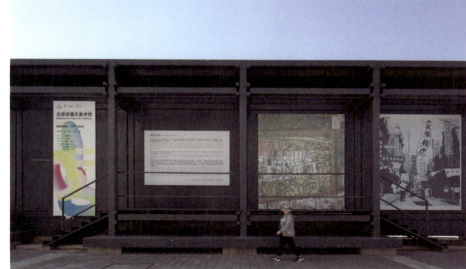

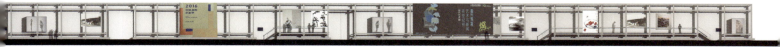

汪民安作品《街道的面孔》

杨晓阳作品《酒逢知己》

从不同的街道路口看北京坊露天美术馆

2016
中国公共
艺术作品
——
海外实践

安住·平民花园

名　　称：安住·平民花园
作　　者：童岩、黄海涛、谢晓英、瞿志
工作单位：中国城市建设研究院·无界景观工作室
材　　料：木箱、日用弃物、pad、植物
尺　　寸：18.5m×6.6m×2.15m
创作时间：2016年01月03日
完成时间：2016年05月26日
项目策划：童岩、黄海涛、谢晓英、瞿志
施 工 方：中国城市建设研究院·无界景观工作室
参与展览：第十五届威尼斯国际建筑双年展
项目地址：Arsenale-Magazzino delle Cisterne,
　　　　　Castello 2169/F-30122 Venezia, Italy
资料提供：中国城市建设研究院·无界景观工作室

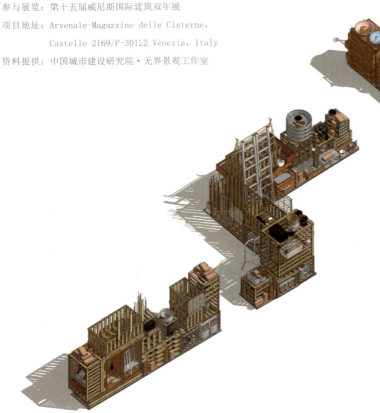

作者简介：
童岩，中国人民大学艺术学院设计系主任。作为无界景观团队的设计顾问，参与了多个项目的策划与设计。
黄海涛，艺术家，无界景观设计团队艺术总监。
谢晓英，景观建筑师。2004年成立无界景观工作室，任主持设计师。
瞿志，园林设计师，无界景观团队工程设计总监。

北京大栅栏片区杨梅竹斜街66-76号院夹道是因数百年来居住空间扩张"挤压"而成的一条长度66米，最窄处1米，最宽处不足4米的通道。居住于此的五户居民有定居在这里400余年的老北京家庭，搬来20年左右的新原住民，以及暂住的流动人口。这些彼此相邻但相互陌生的人家有着不同的生活背景和利益需求。无界景观团队于2015年初开始对这条夹道进行调研和改造，这是我们迄今为止对北京市中心老旧街区最深层级的一次介入，也是一个持续的公益项目。

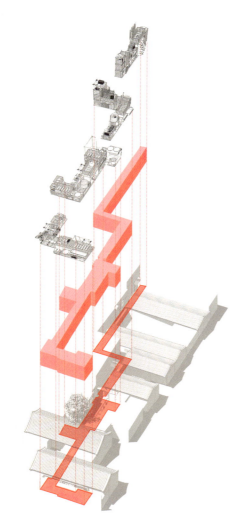
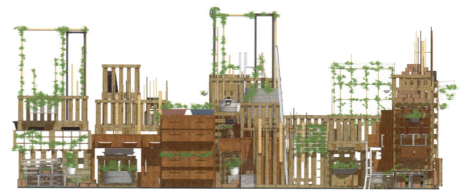

我们多次深入夹道每户人家进行访问调查，反复研究每一户居民的生活模式与利益需求，以顺应居民的生存逻辑与趣味爱好。调研结果显示花草的种植是20位居民的"最大公约数"，也是我们设计构思花草堂的依据，以此使夹道空间的改造能够最大优化居民的生活，努力实现真正属于居民的"安住"。

首先，我们通过修整铺装、增建无障碍设施、拓宽夹道等方式改善居民的公共生活环境。其次，以建立共享花草堂的方式介入社区营造，为常住或暂居于此的五户居民建立有效的邻里交往模式，缓解在急速城市化进程因社会中间组织（intermediate group）的缺位而造成的人际关系的疏离，使居民能够通过养花、种菜等自然中介形式相互交流，创造社区共享价值，促进邻里关系的良性发展。嵌入友好的中介空间将缓解居民"暂住"衰败社区的焦虑，让暂住的流动人口也能通过种植经验的分享找到归属感。

威尼斯现场作品实景

此次展览中，该项目分为两个部分展出。室内展览内容为多媒体视频，展现我们近年来在老旧街区改造计划中采集整理的杨梅竹斜街的日常街景，以及该街66-76号院夹道居民的衣食住行，展示我们对社区营造的思考与解决方案以及胡同花草堂的产生过程。室外装置—平民花园是由北京老旧街区中随处可见的废弃物组合而成的花池，意在反映老旧街区居民们的生存状态：无奈+希望。装置是我们用胡同居民的日用废弃物，依据杨梅竹斜街66-76号院夹道的平面图搭建而成的"实体"夹道。这些关乎人们日用的弃物无不承载过美好的信念，读取这些弃物中储存的信息使我们与之产生了共振，并以这种方式讲述夹道里的故事。装置中的多媒体视频展示的是夹道中对应的五户居民的日常生活状态，以及围绕"花草堂"的营造而展开的公共活动直播，以此阐述我们的设计理念，即通过花草堂的营造，使居住于此的五户居民能够在养花、种菜等共同活动中相互交流、彼此尊重，创造社区共享价值的理念。

这是一个在六个月的展期中不断生长变化的装置，其间参观者可以通过参与播种、种植与果实分享等活动来体验人与人之间的互动。

威尼斯现场种植互动

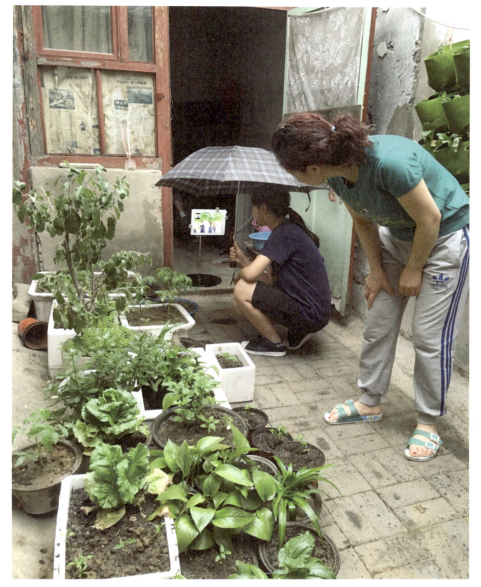

威尼斯现场与杨梅竹斜街杂院居民连线互动

花草堂后续活动

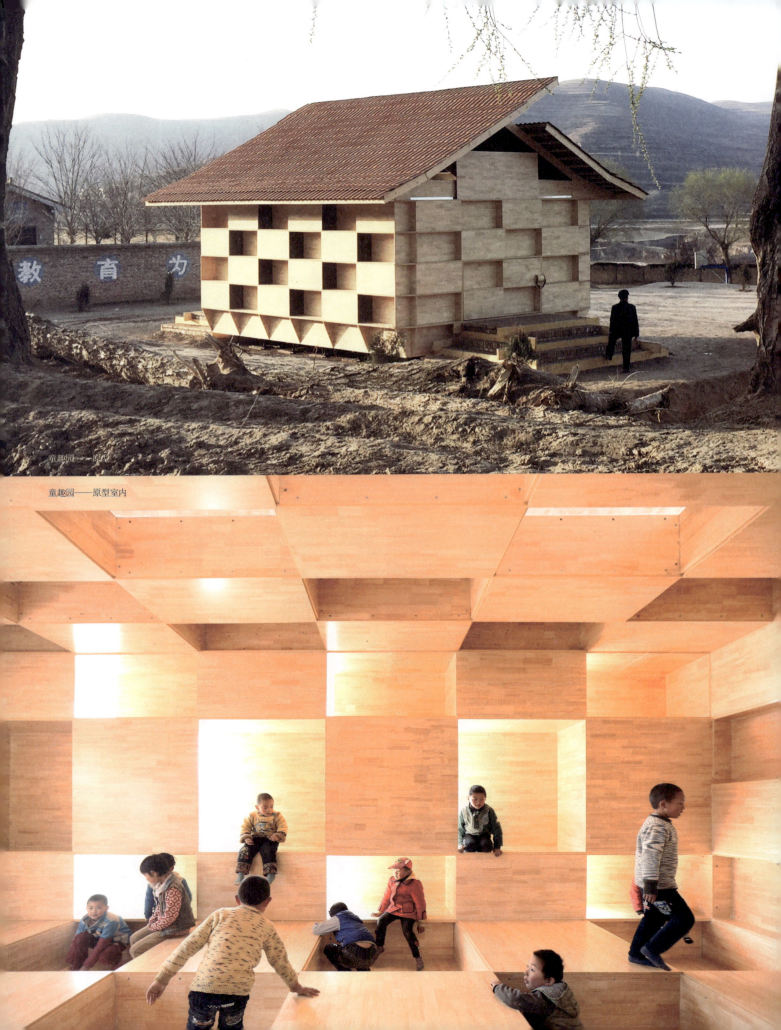

童趣园——原型

童趣园——原型室内

2016中国公共艺术作品——海外实践

格子屋童趣园

童趣园——单坡

童趣园——单坡室内

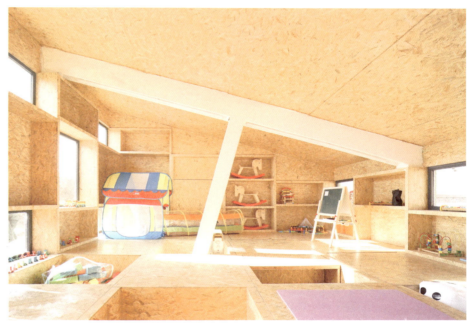

名　　称：	格子屋童趣园
作　　者：	朱竞翔、韩国日、吴程辉
工作单位：	香港中文大学建筑学院
材　　质：	三明治结构保温板、定向刨花板、杉木条
尺　　寸：	8m×6.8m×4.5m
项目规模：	至2017年3月，已建成四十余个，遍布中国西部偏远地区
创作时间：	2015年4月
完成时间：	至今仍在持续兴建中
委　托　方：	西部阳光基金会
施　工　方：	嘉合集成模块房屋有限公司
项目策划：	深圳元远建筑科技发展有限公司
参与展览：	第四届中国公益慈善项目交流展示会（深圳） 第十五届威尼斯国际建筑双年展-斗室 2016年设计及创新科技博览（香港） 2017年10×100十年百名建筑师展（香港）
项目地址：	甘肃省、贵州省、河北省、四川省、重庆市、新疆维吾尔自治区、山东省、云南省
资料提供：	深圳元远建筑科技发展有限公司

作者简介：

朱竞翔，香港中文大学建筑学院全职终身教授，从事设计教学与前沿性的建筑研究工作，目前专注于研究环保型建筑、新型空间结构以及轻质建筑物料。已实现的项目广布于高原、山区、湿地等极端环境，示范了高度研究价值。

在中国西部农村，数以千计的儿童因缺乏教育资源而不能享受到和同龄人同等水平的教育，他们欠缺教育设施，也没有足够教师。2015年4月，朱竞翔教授为北京市西部阳光农村发展基金会在甘肃省会宁县库去村建设了首座儿童活动中心——"格子童趣园"。

"格子童趣园"这一创新设计融合了气候、结构、家具、用具、制造、建造、运输、维修的多重考虑。建筑物由轻型预制组件组装，只需要在几天内就能完成组装，还能被拆除再易地重组，或者完全被回收。由于建构过程十分简便，当地农民、支教老师及学生均能参与建造，大大提升了社区的凝聚力。其趣味十足的设计深受孩子喜爱，孩子们可随意在墙上、地面上的"格子"中攀爬、探索。这种空间探索活动能成为小朋友成长过程中的重要体验，有助于身心成长发展。其灵活的设计更可因不同环境及使用者的需求而作出变化。

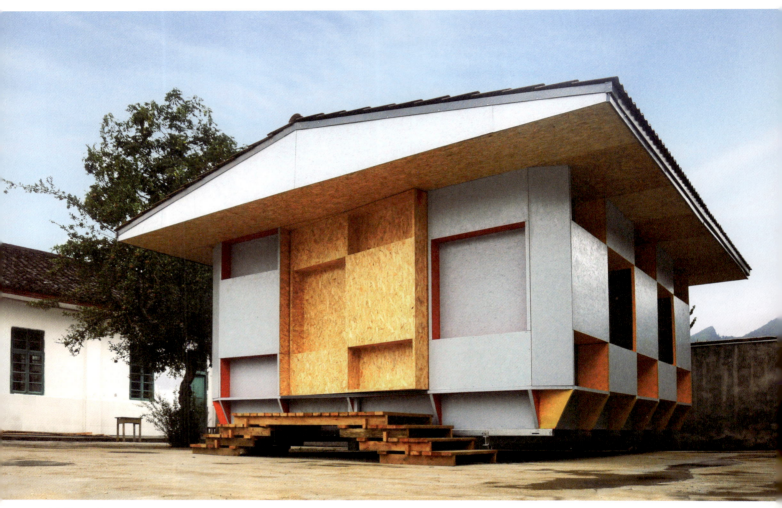

童趣园——双坡

由于能有效解决偏远地区的幼儿教育建筑及管理问题,"格子童趣园"已被广泛接纳,至今已兴建超过四十座,遍布中国西部偏远地区。朱教授亦被邀请参加第15届威尼斯国际建筑双年展,展出以格子屋发展出的"斗室"作为中国室外馆,为会场上少数按原型以一比一比例建造的建筑物。

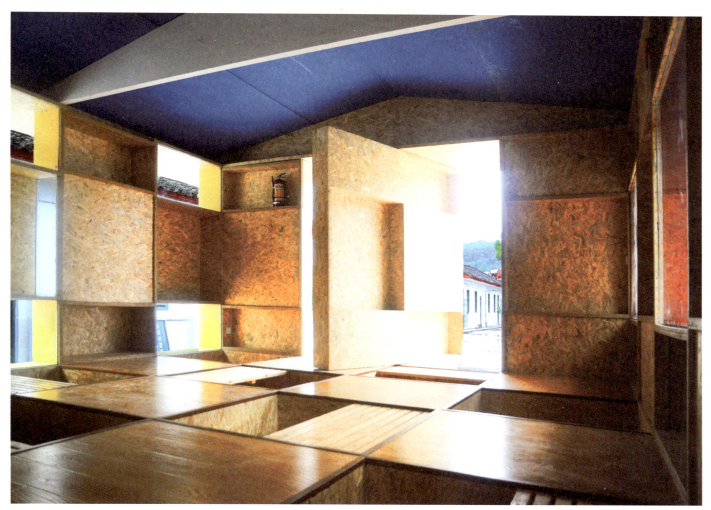

童趣园——双坡室内

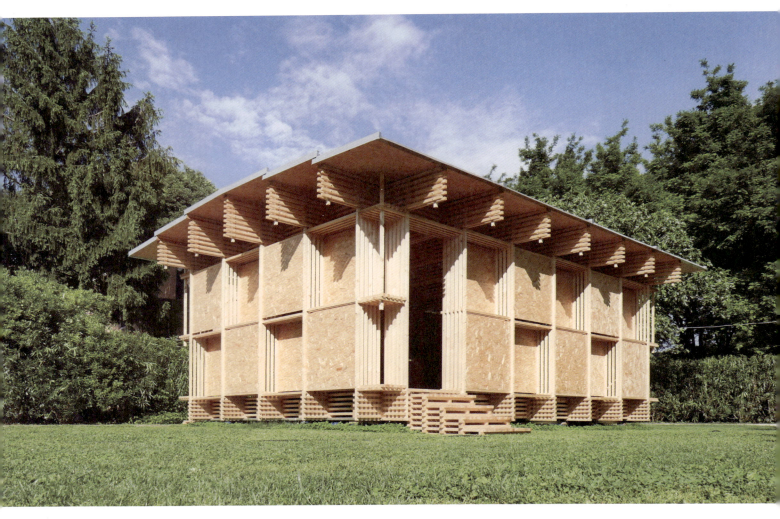

童趣园——斗室（第十五届威尼斯国际建筑双年展现场）

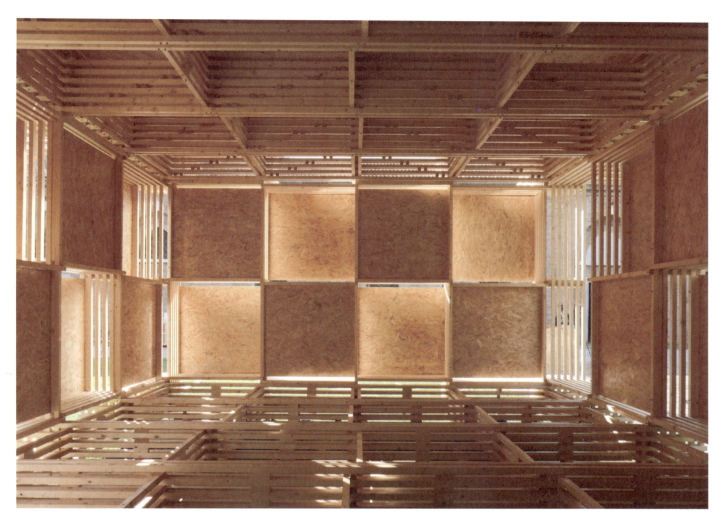

童趣园——斗室室内

无际

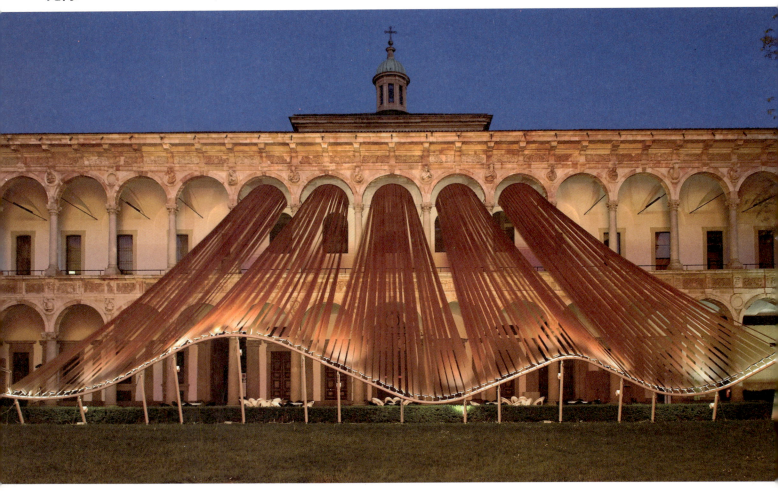

名　　称：无际
设计团队：马岩松、党群、早野洋介、
　　　　　Andrea D'Antrassi、藤野大树
工 程 师：Maco Thecnology srl, Roberto Maffei
灯光设计：iGuzzini Illuminazione
制　　作：Ferrarelle
摄　　影：Moreno Maggi
地　　点：Via Festa del Perdono, 7, 20122 Milano
展览日期：2016年4月12-23日
类　　型：空间装置
材　　料：P.A.T.I.ETFE polymer
尺　　寸：31m×16m×14m

4月11日，受意大利媒体Interni邀请，MAD创作的公共空间装置作品"无际"在2016米兰设计周中展出。作品位于米兰大学Cortile d'Onore的中央庭院，在"打开边界"的展览命题下，尝试捕捉并翻译风和光线对环境造成的变化，创造出温暖、灵动、自由的新空间，带来开放、交流、对话的氛围，提出新的思路。

马岩松称："建筑师一直热衷于讨论和定义'边界'，让建筑划分空间和功能，区分自然和人工；而社会上也存在着各种有形无形的'边界'。'边界'区分并保护了差异性，但同时却可能阻挡了开放与交流。相对于打破这些边界，我想让边界变得更有活力、更有意思。所以我们决定在传统建筑严格定义的庭院空间和室内空间的边界做这样的尝试，创造一个模糊传统和当代、内和外的新型公共空间。边界可以不是一条线，区分内外。"

由ETFE材料制作而成的幕障从传统建筑拱券向庭院地面延展，形成一个新的三角形空间。空间随着阳光的透射和风的流动不断变化，成为人们日常休憩交流的公共场所。

2016中国公共艺术作品——海外实践

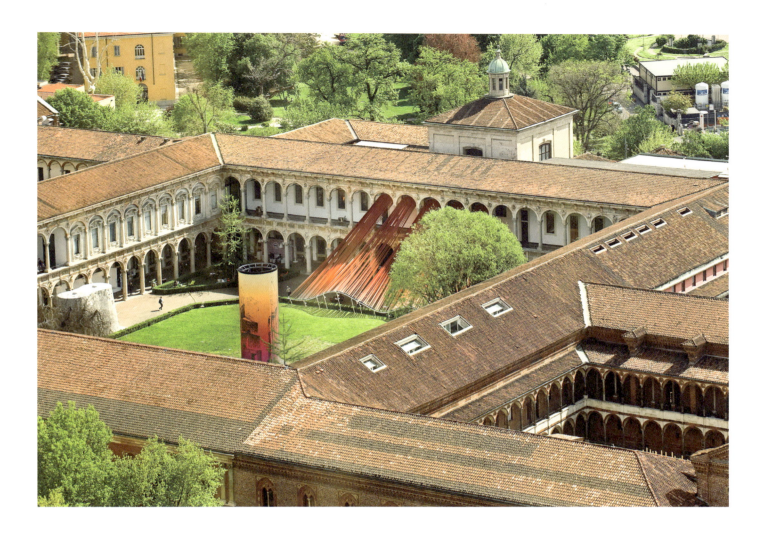

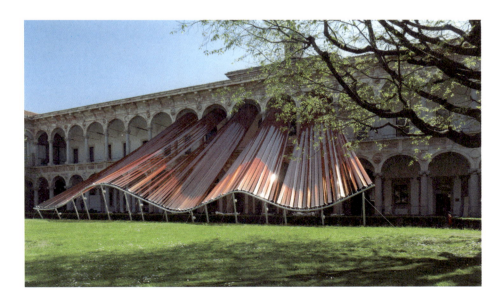

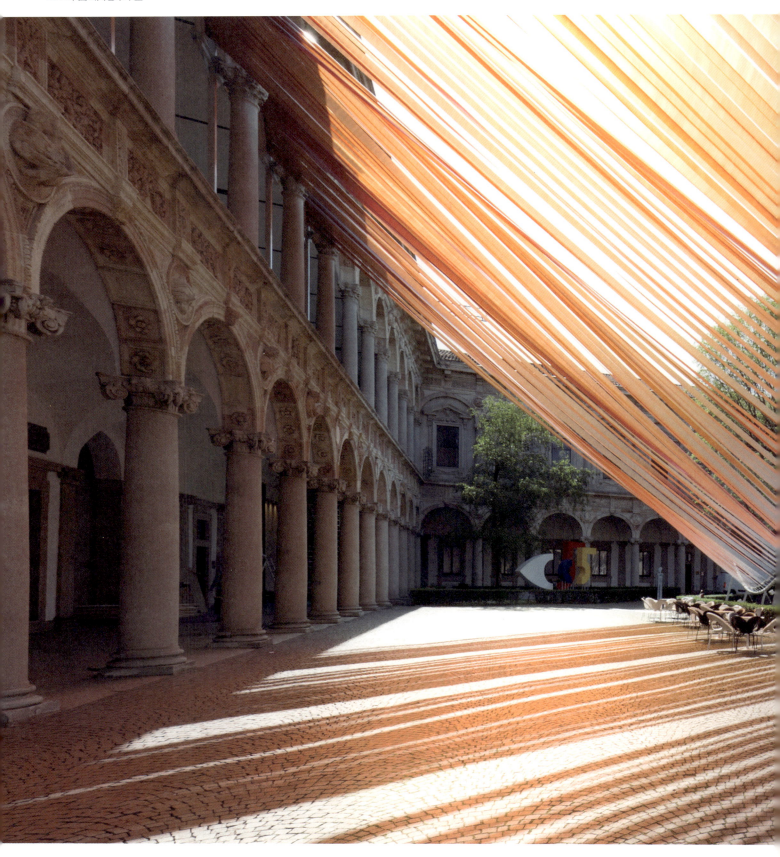

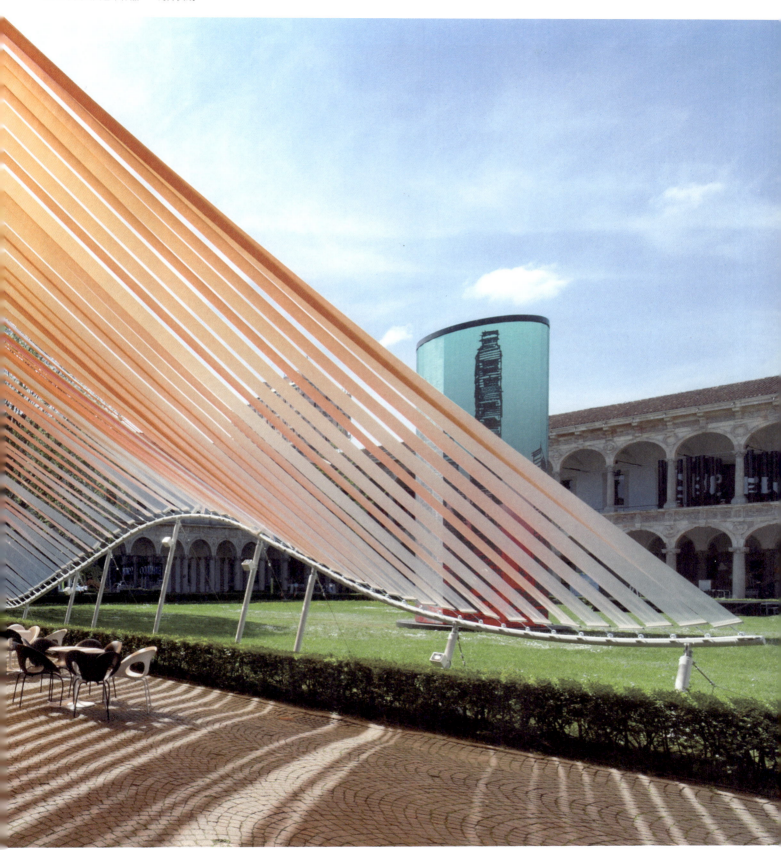

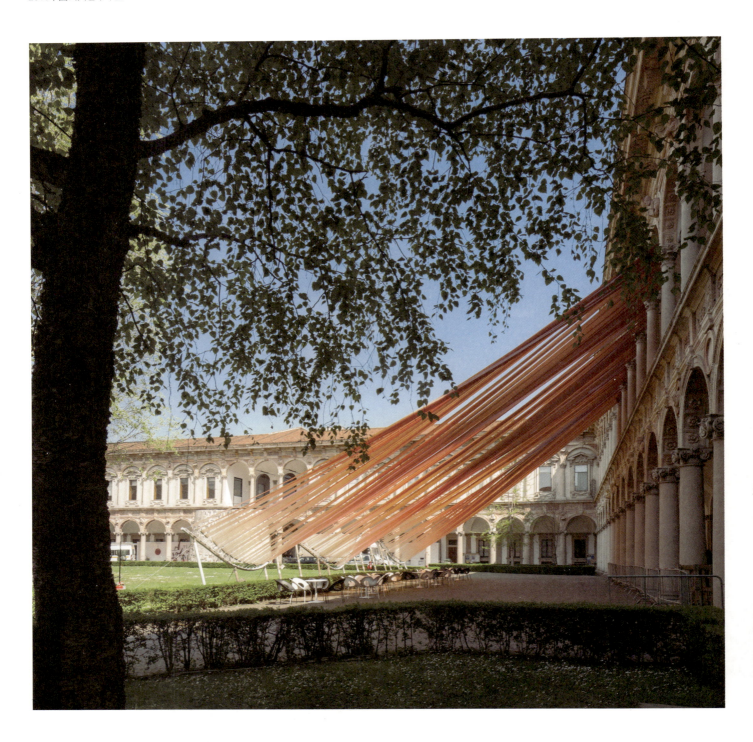

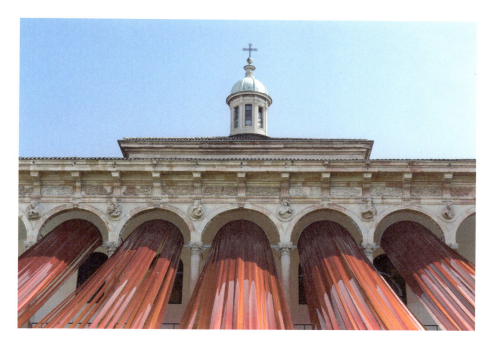
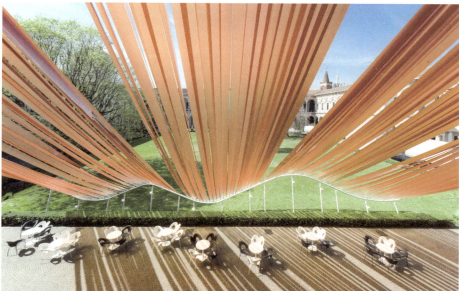
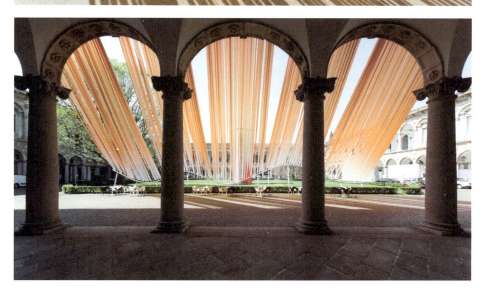

四叶草之家

名　　　称：四叶草之家
主持建筑师：马岩松、早野洋介、党群
设 计 团 队：米津孝祐、李悠焌、藤野大树、
　　　　　　Julian Sattler, Davide Signorato
作品类型：幼儿园、住宅
基地面积：283.28m²
占地面积：133.76m²
总建筑面积：299.63m²
作品地址：日本爱知县冈崎市
业　　　主：奈良健太郎，奈良珠纪
建　造　商：Kira Construction INC
结构工程师：永井拓生
摄　　　影：Fuji Koji, Dan Honda

MAD在日本设计的幼儿园里有个老房子。

MAD在日本的第一个作品，四叶草之家，在经过近一年的建造后，已于2016年4月完工并已投入使用。

四叶草之家位于日本爱知县冈崎市，是一所由家族经营的儿童教育机构。为了向社区更多少儿提供教育服务，幼儿园的经营者当初决心将全家居住多年的家拆了，在原有的地块上建起新的幼儿园。对于这个诉求，MAD创始合伙人马岩松说："我觉得为这座幼儿园创造家庭的氛围很重要，所以我们决定不直接建造全新的建筑，而是保留原有建筑的木结构，让它成为新空间记忆和灵魂的一部分。"MAD的设计保留了原房屋的主体木结构，并在外部加建白色的"帐篷外壳"，形成了充满未来感的内外开阔、整体围合的家庭尺度空间，使孩子们可以在这座同时拥有过去、现在、未来的场所中学习、成长。

建筑前身与其周围住宅一样，是传统的日式双层全木结构的装配式成品房屋。MAD的设计保留并加固更新了原房屋的木柱和坡屋顶木框架，使其成为新建筑的一部分。这样的设计充分诠释了空间使用者的情感诉求：一方面既表达了主人对房屋过往带来的家庭式的情感的尊重；另一方面也可让孩子们有机会触碰这承载着社区记忆的印记。新建筑的另一侧，是新建的与旧有木结构相连的三层空间，设有起居室、厨房、卫生间、工作室等，供幼儿园日间运营工作、幼儿园运营者及家人居住所用。

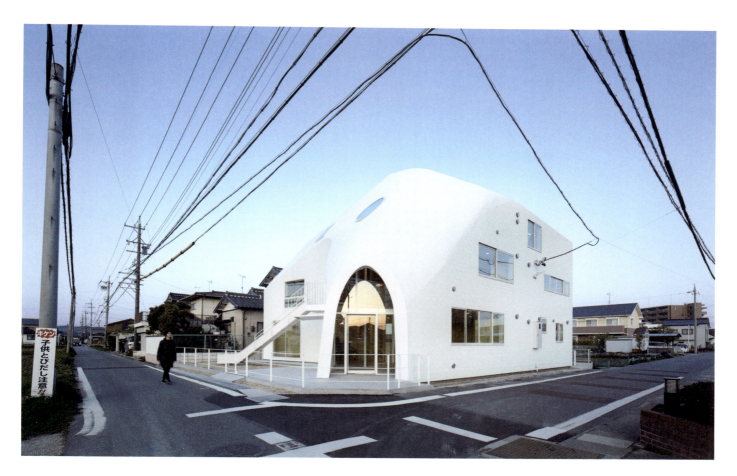

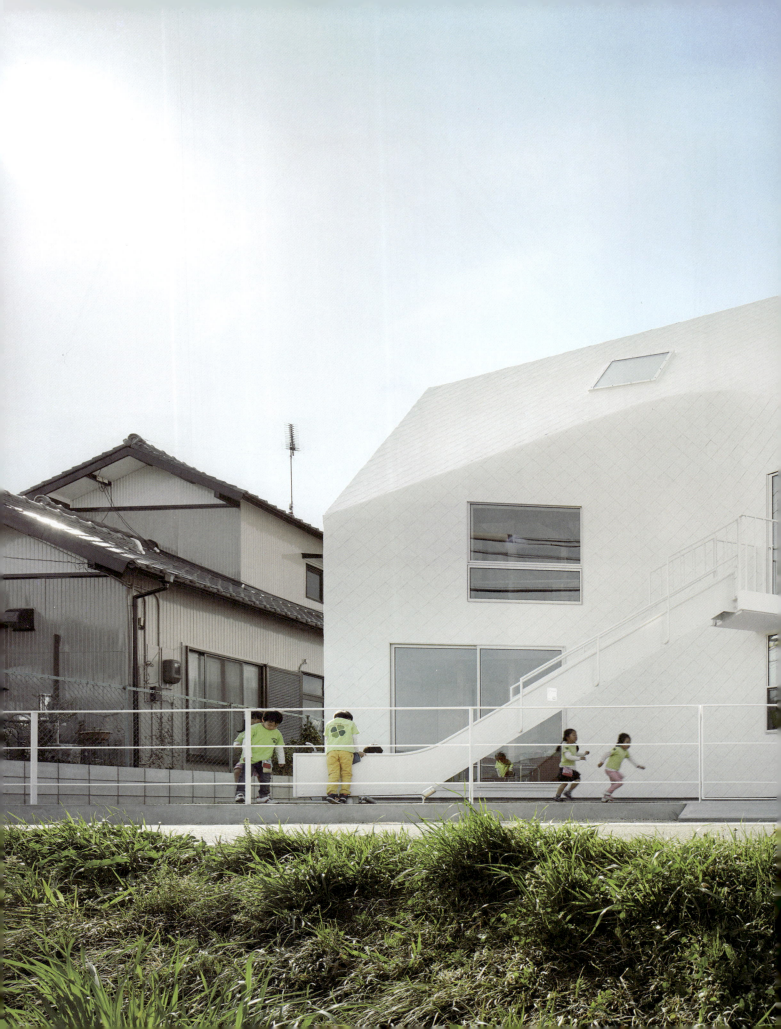

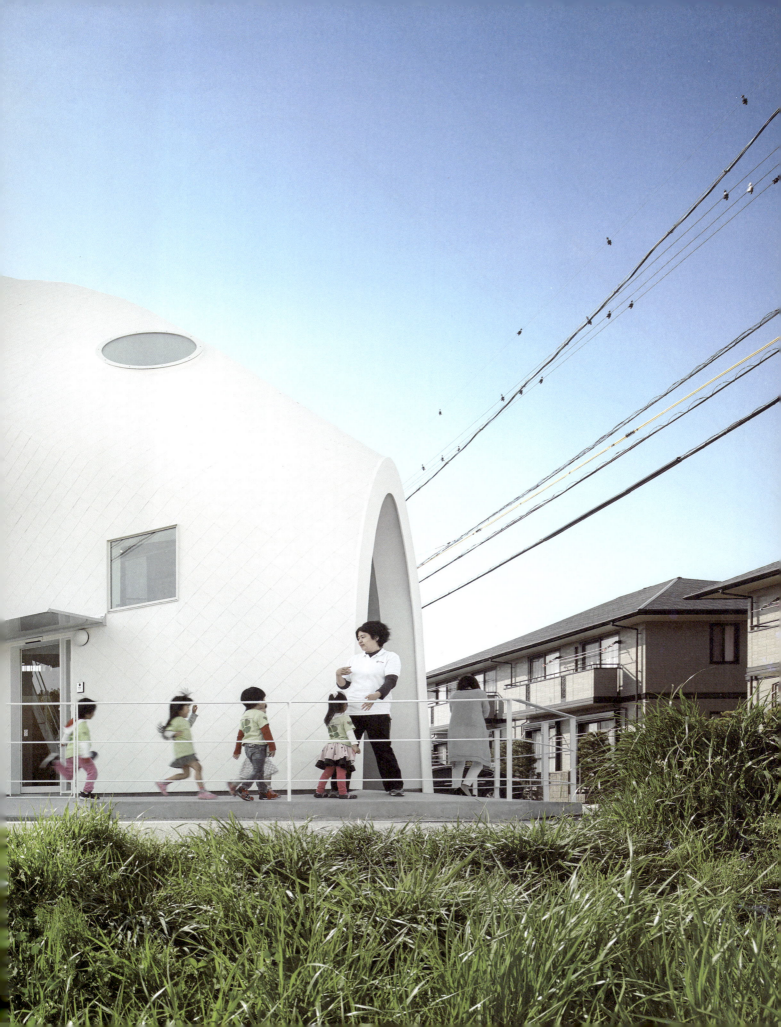

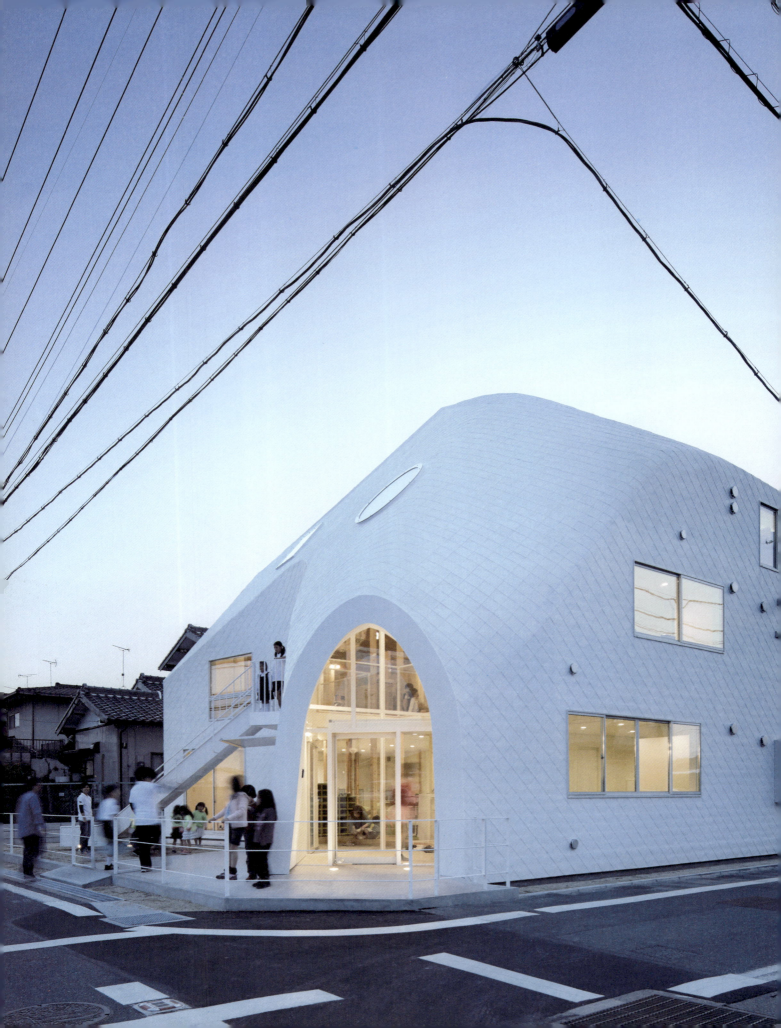

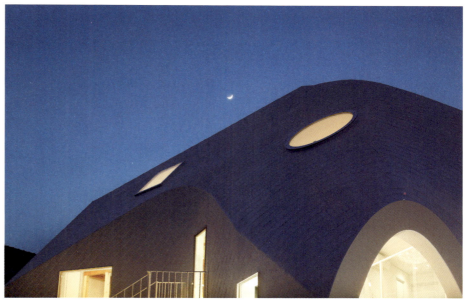

The Old House

在主体木结构的外部，MAD设计了一顶全新的白色沥青"帐篷外壳"，犹如一块布一样包裹着内里的老的木结构，就像是一座充满了抽象未来感的"白色城堡"。"城堡"整体纯洁但不失天真活泼的外表，与周围传统房屋产生鲜明的对比，又与乡间稻田、来往人们相映成趣，轻快明朗但毫不突兀。处于街道转角的入口，就像是山洞的入口，通往神奇的未知空间，待充满好奇心的孩子们入内探寻究竟。从室内二层，孩子们可以通过滑梯回到首层小庭院，犹如奇幻探险旅程完结后重回现实，这都将会是孩子们最珍贵的童年回忆片段。

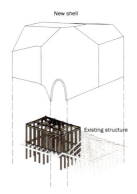
New shell

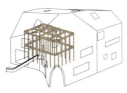
New shell with existing structure

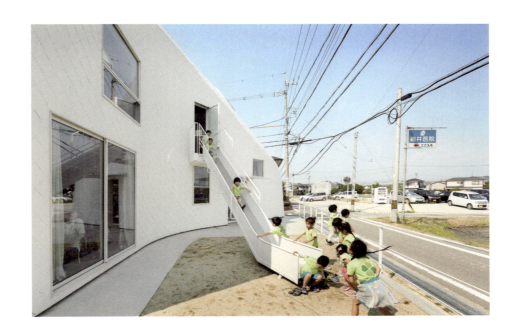

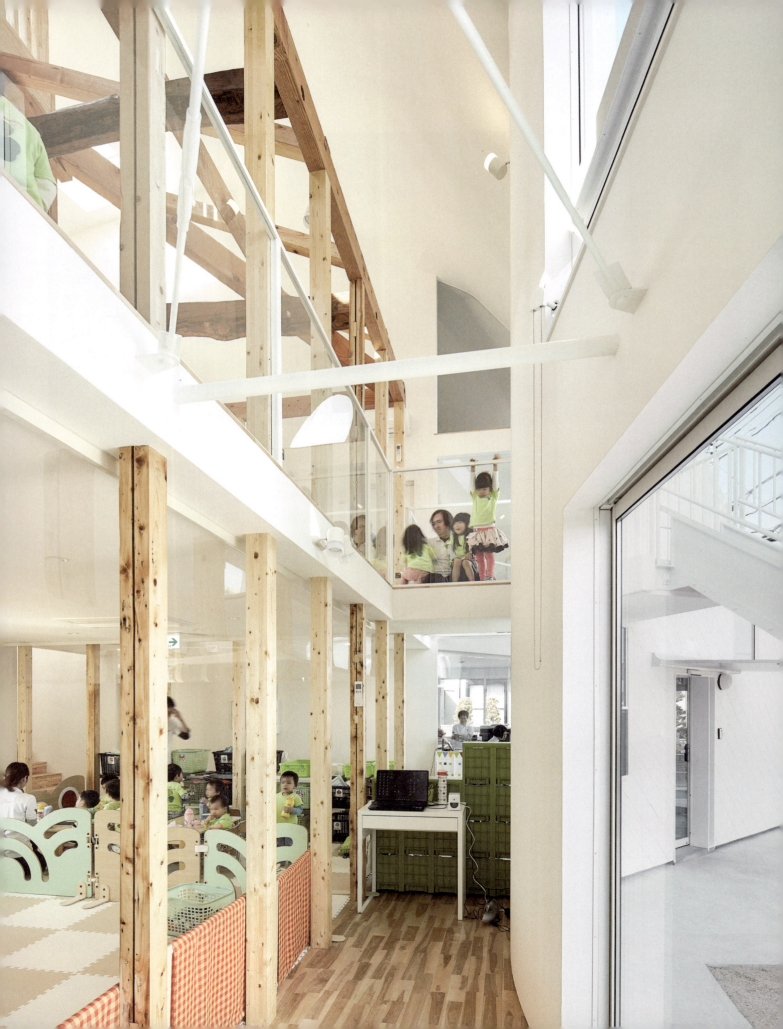

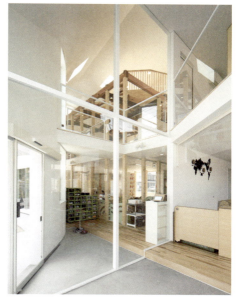 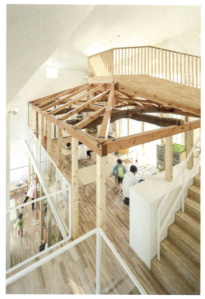 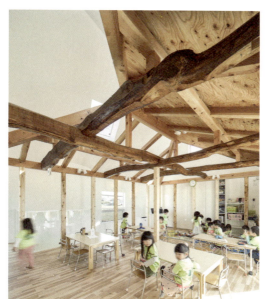

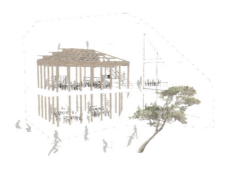

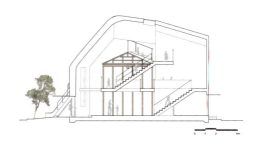

新的"帐篷外壳"和旧有的木结构造就了有趣的室内空间。建筑一、二层为小朋友们日常学习、活动的场所，加上自然光通过屋顶天窗和四周窗户洒入室内，整个空间明亮通透，为孩子们的日常互动增添几分亲切和温暖。外壳的曲面与内部结构间的"空隙"也形成了有意思的"角落"：最顶部的"角落"成了小型图书馆，长排木凳下是藏书空间。而只有孩子们才可以攀爬到达的一些"角落"，则成了他们的秘密乐园：他们可以在这里上演孩子们乐在其中的戏码，也可以通过天窗观察外面的世界，在广阔的想象天地中来往。

这座新旧交替的建筑，时刻告诉着经营者、孩子们、甚至邻居、整个社区，关于四叶草之家的初心：一直以来犹如家庭般亲切真诚的情感氛围，以及孩子们未来成长的自由畅想和发展。而空间的鲜明反差和各种不确定性，并不急于为孩子们作出任何前提和假设，只尽力为他们提供可以舒展想象力的自由空间，或许在这样的碰撞启发中，孩子们会开始寻找他们成长过程中属于自我的定位。

知识的浪潮

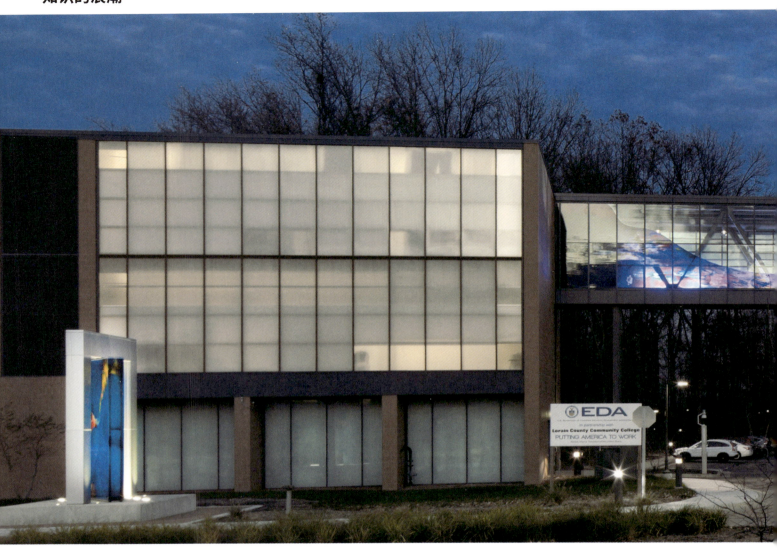

名　　称：	知识的浪潮
作　　者：	盛姗姗
材　　质：	建筑艺术玻璃
尺　　寸：	高8.6m×宽46m
创作时间：	2014年
完成时间：	2016年2月
委 托 方：	美国俄亥俄州Lorrain学院
施 工 方：	德国彼得建筑艺术玻璃工作室
资料提供：	盛姗姗工作室

作者简介：

盛姗姗，艺术家。从1986年起，她在世界各地举办个人展览四十多次，作品被全世界十多个博物馆收藏。至今，盛姗姗已在全球各地创作完成了五十件大型永久性公共艺术作品。

作品《知识的浪潮》位于美国俄亥俄州Lorrain学院两栋新捐赠的建筑物R·Desich创业创新中心和R·Desich智能教育中心之间的行人廊桥。

艺术家根据建筑的特征，创作了一幅巨型的抽象艺术绘画，并运用特制的建筑艺术玻璃，将艺术创作糅合在建筑空间当中。

这是一座色彩斑斓、明亮绚丽的艺术廊桥。其中，隐喻了师生们对知识的无限探索；同时，艺术家还期望，这件作品能在与师生人潮涌动的过程中，真正形成"知识的浪潮"。

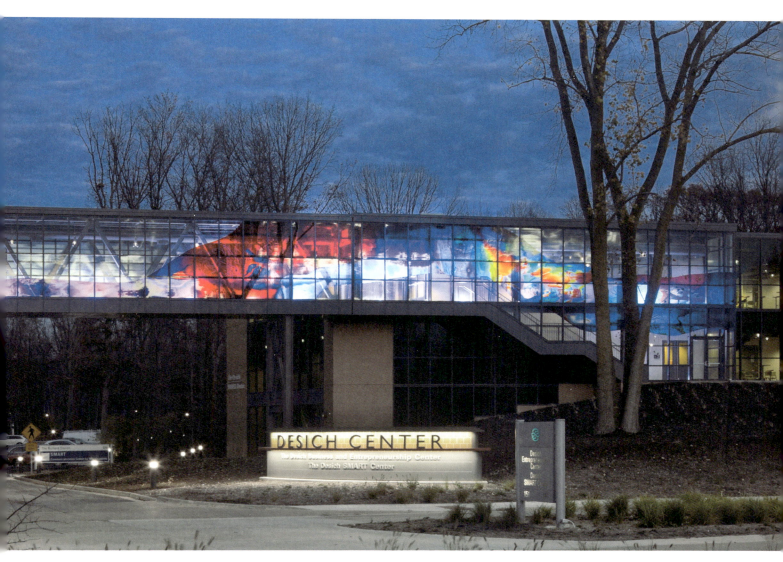
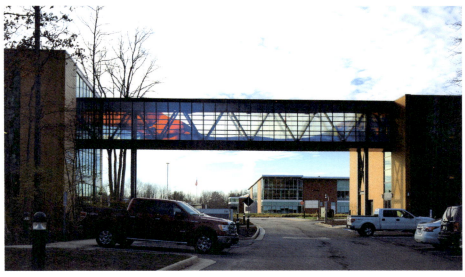

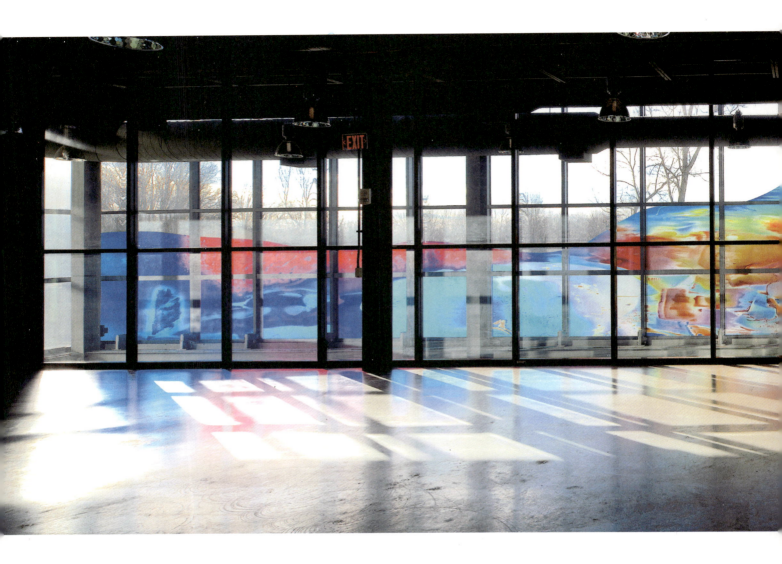

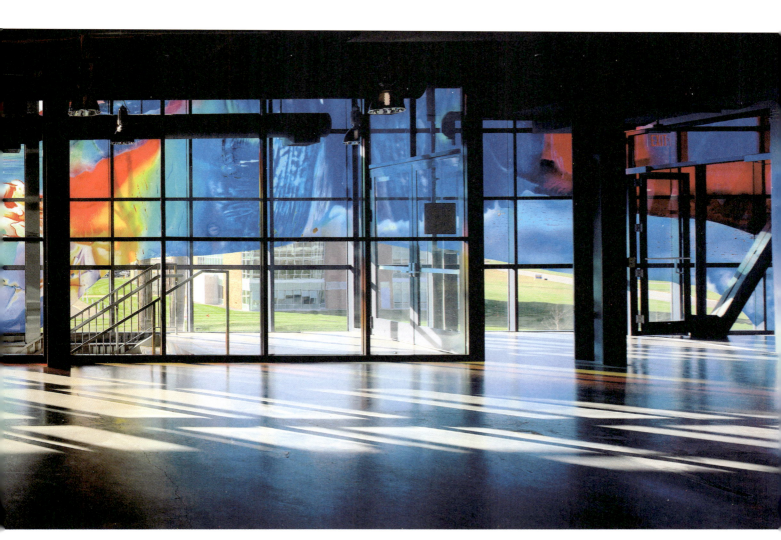
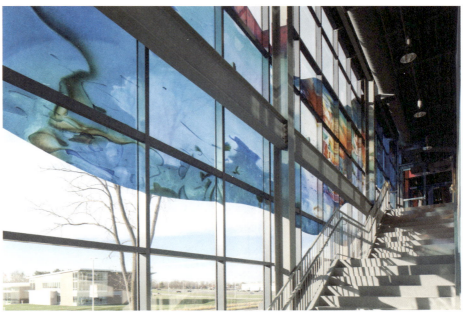

开放的门

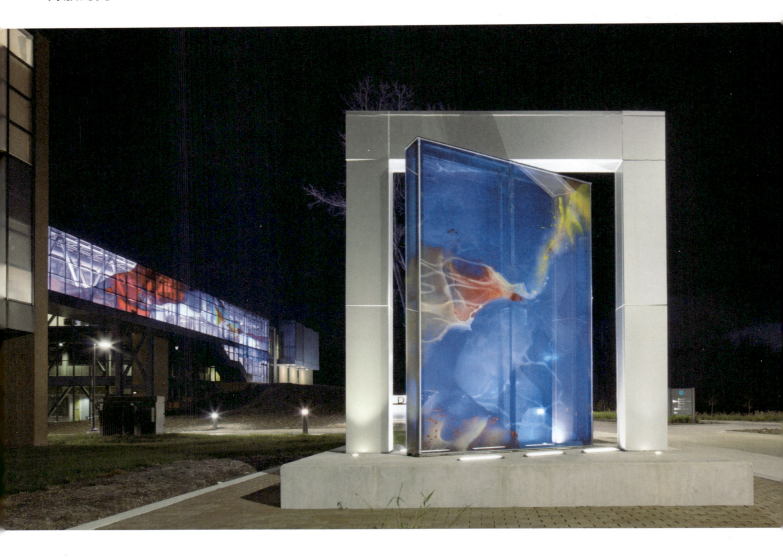

名　　称：开放的门
作　　者：盛姗姗
材　　质：建筑艺术玻璃、不锈钢
尺　　寸：高4.5m×宽2.45m×厚0.2m
创作时间：2014年
完成时间：2016年2月
委　托　方：美国俄亥俄州Lorrain学院
施　工　方：德国彼得建筑艺术玻璃工作室
资料提供：盛姗姗工作室

《开放的门》是一种艺术象征，与美国俄亥俄州Lorrain学院的透明、开放、变革、创新的教育方式相呼应。在夜晚，"开放的门"成了一座灯塔，与不远处的"知识的浪潮"形成了有关空间的艺术对话。

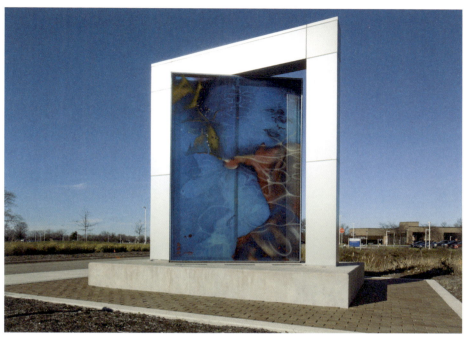
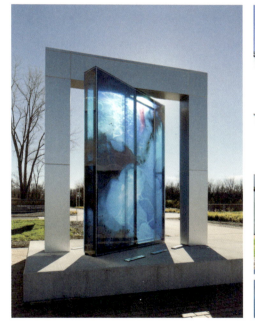
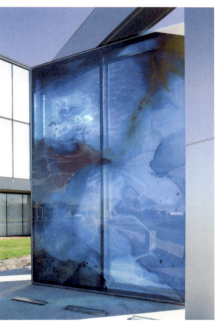

N个纪念碑的联合体

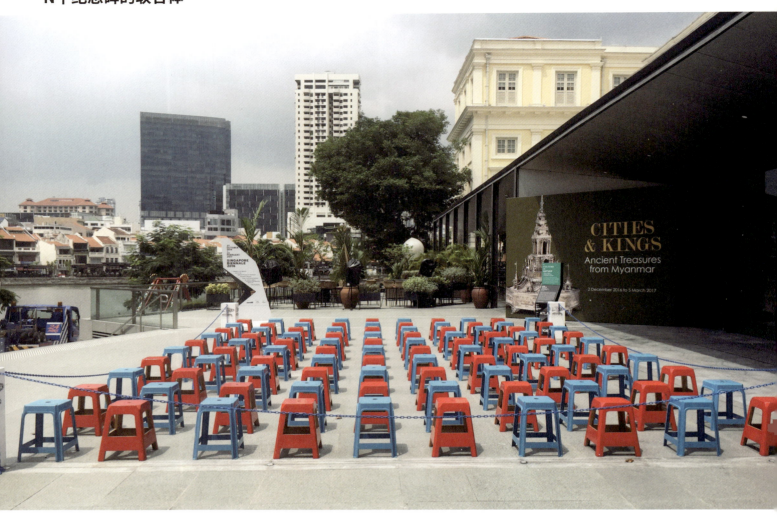

名　　称：N个纪念碑的联合体
作　　者：焦兴涛
工作单位：四川美术学院
尺　　寸：34cm×34cm×45cm
材　　质：铜 漆
项目规模：100件
创作时间：2015-2016年
完成时间：2016年
委 托 方：新加坡国家美术馆
参与展览："镜子与地图集"2016新加坡双年展
项目地址：新加坡
资料提供：焦兴涛

作者简介：
焦兴涛，现任四川美术学院副院长，教授。

　　工业化大批量生产的廉价鲜亮的塑料凳子，彻底消解了椅凳背后的权力隐喻和审美习俗。有趣的是，没人知道塑料凳的设计者或者发明者。它结构简单，价格低廉，生产快速，色彩多样，堆放方便。作为"经典"在中国以及华人地区大量使用，并成为一种新的日常奇观。在中国城乡成为日常和时髦的同时，消解了传统的木凳及其工艺所代表的地域传统和文化解读。邀请贵州的三位乡村木匠，按照他们熟悉的塑料凳子的形状，以传统木工榫卯的工艺，按照"塑料凳"的形制制作40-60张凳子，矩阵方式陈列摆放，仿佛集会。展览中，观者可以随意坐下休息。形同一面镜子，以手工来对应标准、用温度来折射冷硬，呈现人类欲望在工业化和全球化的加持下对农耕文明传统的强大压力。

2016中国公共艺术作品——海外实践

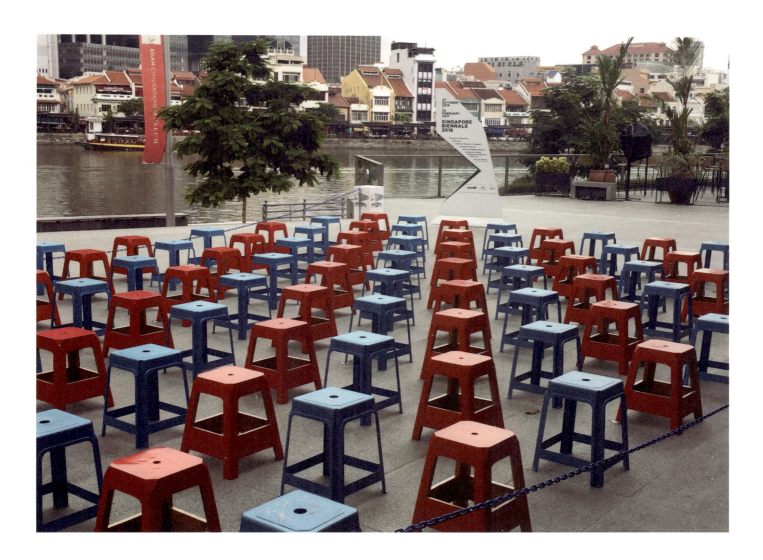

行囊——从长春到N个城市

名　　称：行囊——从长春到N个城市
作　　者：景育民
工作单位：天津美术学院
尺　　寸：3.8m×2.6m×2.4m
材　　质：不锈钢
创作时间：2012年9月至今
项目策划：景育民
项目地址：长春、芜湖、南昌、北京、北戴河、青岛、长沙、重庆、平潭、烟台、珀斯（澳大利亚）、悉尼（澳大利亚）、武汉等多个城市的行走

作者简介：

景育民，全国城市雕塑建设指导委员会艺术委员会副主任、民盟中央美术院副院长、中国美术家协会雕塑艺术委员会委员、中国雕塑专业委员会顾问、中国雕塑学会展览部长、英国皇家雕塑协会会员、中国雕塑院特聘专家。天津美术家协会副主席、民盟天津画院常务副院长、天津城市规划学会公共艺术委员会主任、天津美术学院硕士生导师、天津大学博士生导师。

《行囊》作品呈现了"行动的艺术"的创作理念。以"行走"的语言方式诠释作者对城市的热情与期待。行囊乃空包，可谓"容器"，同时它也是"行走"的、移动的。它在某个城市驻足之后会随着行囊背后N个城市行走记录的不断添加而扩展着作品的信息含量。区别于传统的定位方式，而以位移的状态成为典型的"行动的公共艺术"。

传递和普及着人类文明进程中人与自然和谐发展的共同理念。行囊已经完成国内外13个城市的行程，并若干国内外城市正在意向中。

澳大利亚海滩雕塑展——悉尼

澳大利亚佩斯站

2016中国公共艺术作品——海外实践

澳大利亚佩斯站

2016
中国公共
艺术作品
———
案例点评

230
/
244

2016 中国公共艺术作品案例点评

翁剑青
北京大学艺术学院教授

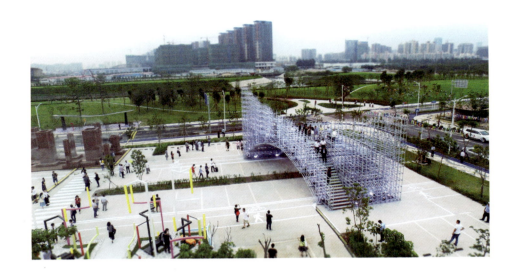

前海公共艺术季

显然，此案例的基本目的和理念，在于通过艺术的介入对于经济开发新区的文化环境的营造和空间场所意味的昭示与激励。其中较为突出艺术品自身的形式表现力以及多元的诉求和内涵的显示。而通过拉开与寻常环境形态及一般的审美经验的距离，营造和激发惠—深—港地区及"珠三角湾区"的服务业合作区应有的文化氛围与富有新意而适宜的生活气息。其中的艺术作品如《中国制造》《微型CBD》等，力图点化出该地理区域的属性和文化符号特征。具有某种突显场域环境的"自明性"的标识和文化意味。这些公共艺术作品群落中的《合道城市微养生园》《流动》《天空之城》《春暖花开》《城市表情》等作品，则以一定的建筑与构建的方式，为此服务业合作区域增添和营造必要的人群聚集与日常憩息的公共空间以及富有文化意味的闲适场所。而《鲤跃前海》和《牛羊群》这些相对短时性的艺术作品，则重在揭示该区域的传统生态及业态的历史文化以及所蕴含的地方社会变迁下的文化情愫。

而从这个被命名为"艺术季"的公共艺术介入新开发区改造的方式与理念来看，这些艺术作品大多带有艺术家个人的即兴创想与自由发挥的性质，以及重在中短期的展示性质，少数可能会较长时段保留在当地景观之中。它们的呈现和作用并不十分具有特定的针对性和在意具体人群的行为方式的特定需求，而更为注重艺术作品自身的表现力、精神的象征性和某些文化的寓意。但对于一个正待大规模开发和资源会聚的服务业合作区的人文与美学意味的营造，显然具有其先期的引导与昭示的精神和场所意义。尤其是通过国际性、多元性的艺术团队协作方式，呈现了具有多元性的艺术倾向和差异化的公共性内涵的作品群类。

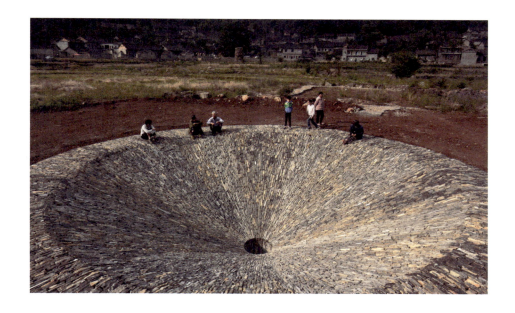

兴义雨补鲁寨的艺术介入

中央美院雕塑系第5工作室（公共艺术工作室），于2016年对于贵州省布依族苗族自治州兴义清水河镇雨补鲁寨的乡村再造过程的介入，具有其典型的文化意义和公共艺术价值。我所看到的基本情形是，院校艺术家和学生群体的艺术介入，并不是简单或粗暴地突现艺术家个人的意志及作品的外在形式，也非单独、孤立地强调艺术的美学价值。而是较为注重艺术介入与当地村寨的自然、社会、历史和生活方式与现实需求的关联性和在地性的契合。并就艺术实践的方法而言，注重对于当地环境资源、民俗文化、乡民生产与生活方式以及村寨文脉特点的梳理、运用、维护与揭示，具有整体性和互动性的考量。使得艺术创作在介入雨补鲁寨的自然环境与公共生活场景的过程中，一方面尊重和维护当地的生态和文化资源，一方面把艺术的表现作为融入当地日常生活、娱乐、社交、信仰及经济运作需要的有机部分。中央美院的有关师生们以有形的作品，提炼和显现出雨补鲁寨的农业文化景观特征（秸秆塔、草垛建构物），利用当地喀斯特地貌的渗水特点而设计出具有自然认知和美学价值的地景艺术（水漏斗）和农用的蓄水池。依据当地村民的砌石及符号性建筑的经验以及对于自然的敬畏心理，创作了具有精神象征意义的景观艺术作品（如"石皮树"等），使之成为当地农耕文化背景下的景观艺术的有机组成部分。艺术家们还依据当地传统游戏器具的雏形，创作出具有玩耍和聚乐功能的少年玩具（石陀螺等），另在村落中建立的微型的村寨文化历史博物馆和乡民俱乐部。设立了供村民祭拜先贤及祖先的特殊场所和供村民平时休憩与交流的公共场所（寨里大树下的硬质化场地及周边相应的公共设施和具有审美价值的叠水景观等元素）；另在村口部分地仿建了体现少数民族村落旧时安全防御体系中的石结构寨门建筑，以及在原有木结构民居建筑基础上的部分民居的翻修与扩建。这些构成了不同层次和适应多种对象的公共空间。其艺术制作过程接纳和融入了当地住民的参与和相关意见。这些艺术性的介入方式及其文化理念，突显了艺术介入过程中的在地性、公共性和互动性，强调了艺术与当地历史文化特性和公众日常生活的对应与契合关系。这些均体现了中国当代公共艺术实践与发展的新姿态和内在的价值取向。

2016 中国公共艺术作品案例点评

马钦忠

中国美术学院雕塑与公共艺术学院教授

深圳地铁"美术馆"

这套方案在整体思路上有突破。

地铁站点将会是今后若干年中国城市公共艺术介入市民生活的重要场所。如何充分运用这一公共空间的特殊性,打造城市名片,实践公民艺术与审美教育,让艺术惠民落到实处,对中国城市建设还是一个全新课题。

从已经在地铁站点落地的公共艺术的城市来看,多是把传统的美术馆的展示方式简单移植到地铁站点,基本上是装修陈饰的概念,与公共艺术的介入公共生活的题旨还有一段距离。

从这个方面看深圳地铁站点公共艺术方案,有这样几点值得肯定:

其一,静态、动态、可更换三者结合。

作品形态有永久性的,有考虑到市民艺术活动的展示场所,还有是作品的动态性。永久性的作品突出的是城市精神和文脉;艺术活动的场所,通过定期的不同艺术展示内容,把美术馆的文化职能和市民及艺术家的活动直接落地在地铁站点,是非常好的主张。

其二,在地性和参与性。

在地性不同于地域性,它是一个相对更小的地域范围。作品方案充分考虑到这一局域特点,并以参与性的方式征集方案,从心理认同和场所认同打造公共艺术的空间,这应该是公共艺术最为核心的价值观的展现。

其三,广泛参与和城市文化营销。

作品方案还考虑到更广泛领域的参与人群和作品设置,我建议应该策划为一个以空间美学和对深圳的美誉度的塑造为主旨的城市文化营销活动。既可以起到深化此类方案的美学深度,又可以积极传播深圳城市艺术惠民、艺术造城的建城理念。

城市变迁

方案抓住了中国所有城市发展中的一个必然的问题:拆迁。"拆迁"意味着旧城面貌的消失和新的高楼大厦的更替。

那么,该如何艺术化地展现这一问题?

该方案的答案是:以一列行驶的火车展现城市的历史行程,而城中村的消失是不可避免的城市发展的必然。

作品紧扣中国城市发展中的普遍问题,在建设新城之时,让昔日城市的历史和记忆瞬间成为瓦砾,既有对新城市的向往,也有对逝去的旧城的追思。立意甚好。

一个已成事实的现状给予了一个预设的答案。作为艺术地展现方式,特别是在人来人往的地铁站点,太过直白。

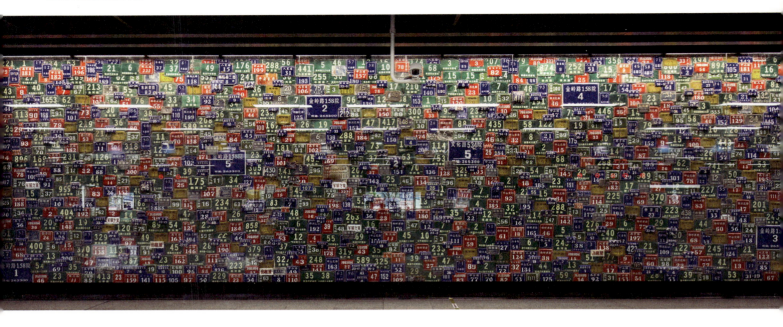

家·门牌

该作品收集了来自全国各地的一千多块门牌，它们是城市变迁的物证，也见证了无数个"家"的生活方式的改变。

但是，如此之精妙的创意和辛苦的工作，按目前这一方案的呈现样式，似乎还有更多可挖掘深意的空间。

其一，门牌来自何处，可否依据门牌来源有一个概要的中国某城某街示意图？

其二，收集过程的呈现。在我看来，这一点非常重要，它表现的恰恰是这一过程的生活理想和关于城市与居住者的价值观。

其三，呈现方式如何更有视觉效果？目前看，在运用这些元素之时，艺术改造和提炼做得还不够充分。

乌托邦·异托邦——乌镇国际当代艺术邀请展

严格地说，这次展览活动不是严格意义上的公共艺术作品展。展出作品的主体是艺术家非常个人化的作品，只不过因为参展艺术家大多声名卓著、作品个人识别性强而貌似公共艺术作品。

正因此而提出了一个非常有讨论空间的进入公共空间的个人性和公共性的问题。就是说，公共艺术是空间和场所的艺术；空间是周边的物理环境和各个要素之间的和谐关系，而场所关注的是人群、历史、文脉这样一些综合因素的诉求，产生针对这一特定空间的艺术表达。因此，个人性的识别反而退到次级地位。相反，乌镇的此次设置在户外的当代艺术展览活动完全是植入性的。各个类型的作品不考虑地域和特定环境。于是，如织的游客有着一种被强迫参与到当代艺术空间形态和语言的感觉。应该说，是一次绝佳地传播当代艺术精神的方式。

这涉及一个经常争议的问题：公共艺术与当代艺术的问题。我不去讨论这个问题；我要说的是，其一，所有当代艺术在思考一个时代的问题之时，都会具有公共性，因其具有这一特性就把它说成是公共艺术，那便从根本上把公共艺术与当代艺术混淆；其二，公共艺术是场所、社区、城市文脉的艺术，植入性的当代艺术提供了一种参与方式，这种转变成为与场所的和谐关系，还需要具备其他条件。这次活动，无疑为我们思考和探索这一问题，提供了一个中国版的极佳个案。

此次展览为如何进行艺术造镇、通过艺术文化点的打造，进行城市美学经济的推进，提供了有益的经验和精彩的案例。但是，要警惕的是千万不能简单模仿，依样画瓢。如此的话，一定适得其反。

内省腔

内省腔完全是一件观念作品,艺术家以放大的子宫,延展成为一个腔肠体的空间装置,让每一个进去又走出的人体验自我成长和母体的关系。

内省腔既考虑到这一空间语境的转变,又用一些细节以参与和引导的方式逐渐进入艺术家期待的阅读语境。

这为个人化的艺术创作进入开放空间提供了有益的案例。

我这里关注的焦点是,当很个人化的作品进入一个开放空间之时,面临的一个重要问题是:阅读观念作品的特定空间变了。如我们去美术馆,我们会有一个场所约定的预期阅读,即展于此处的一定是艺术品。而开放空间的这个装置很可能会被看成一件游览设施。

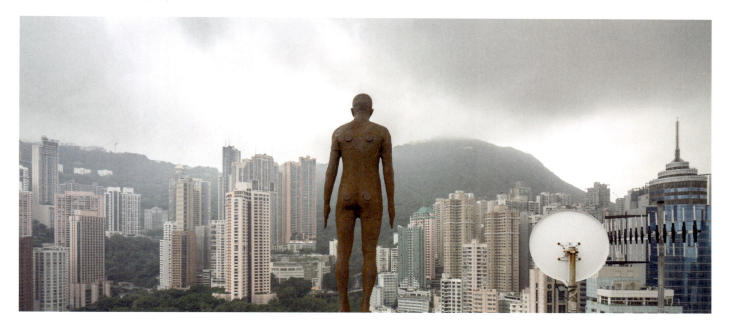

视界 香港

　　这次展览活动仅只能说是一次泛雕塑或装置艺术展——把作品移到室外乃至人流密集的街区。

　　什么样的作品，传达什么样的理念至关重要。显然，此次活动，这方面的考虑相对薄弱。

　　也就是说，作品的展示不是从内在设置上植入公共空间和公共人群产生有效交流和对话的意义预设。因此，我更乐于称之为一次"公共的艺术活动"。当然，这种活动也是公共艺术范畴的组成部分。

　　我的问题是：这种活动方式为我们研究如何向公众传播创新性的实验性的艺术作品提供了什么样的思考触媒？

　　首先，这些作品和香港地缘没有任何关系。完全是介入性的室外空间的摆放。

　　其次，作品陈述的内容大致也和香港没有太多的联系。

　　最后，就"视界"这一主题看，视觉上也不具有太前沿的探索性。

　　那么，剩下的问题是：陈述一个有特殊推广意义的普世理念即我们、居住在城市、城市与我们是什么样的关系？即是说，此次活动集中呈现一个具有广泛性的城市问题，以浓缩的空间聚集的方式激发每一个参与者的思考！

　　从这一点说，这次活动的意义可以表述为：一个公共性的艺术活动，整体地呈现一个关注城市生活的国际性问题。

2016 中国公共艺术作品案例点评

周榕
清华大学建筑学院副教授

花草亭

　　建筑师柳亦春与艺术家展望合作设计的"花草亭",有着"杂交空间"的典型样貌。在这座小品建筑中,可以看到建筑师所习惯的"建构视觉"时时被艺术家所钟爱的"存在视觉"所扰动甚至破坏——首先是对支撑结构的夸张而遮蔽掉"结构视觉";其次是利用镜面不锈钢对环境影像的反射而消解掉"体量视觉";最后将镜面不锈钢板进行光整与褶皱并置的对比性处理而混淆掉"工艺视觉"。经此三重处理,"花草亭"底部支撑体量的物质实存感被有效"抹杀",从而成功地让看似沉重的顶板花园在视网膜表面"飘浮"了起来。从破坏"理性视觉"的角度,我们能够更好地理解"花草亭"设计的用心——处心积虑地违反一切"建构"的逻辑,令通向"即物"的理性视觉通道被猝然切断,从而使被"视觉霸权"所遮蔽的直接性身体感应开始敏锐。在围绕和穿行"花草亭"的运动过程中,或清晰或变形的身体镜像随环境的光影幻象一起流淌迷离,虚幻而脆弱,一如生命的本真状态。而失重的平台之上,花草不顾一切地生长,与不锈钢所反射的肉身并无关联。

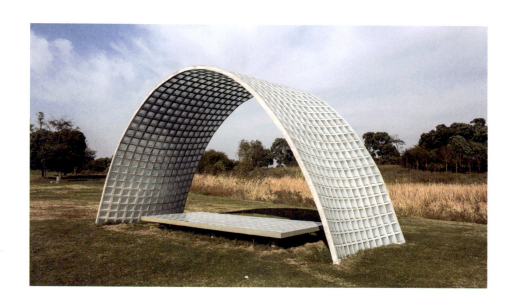

玻璃砖拱亭

张永和的作品，越小、越纯粹，就越能体现出其特有的力量感，"玻璃砖拱亭"就是一个典型个案。这件作品通过极简的纯化形式，把"亭"的能指媒介压缩为一片曲面的"天"及一块与"天"隔绝并飘浮于实际地面之上的"地"。同时，玻璃砖毫无表情变化的均质排布，将"天"与"地"进一步"非物质化"为抽象的网格。身处这相互逼近又永不接触的网格天地之间，亭所提供的遮风避雨的原初功能意味被剥离殆尽，而有关"存在"的终极问题被呈现与悬置。张永和的玻璃砖拱亭，在某种程度上令人联想起意大利实验建筑小组Superstudio在20世纪70年代初的著名拼贴作品"生活，教育，庆典，爱，死亡"，该作品以一种极端简化的空间方式，表现人在方格网大地上栖居的现代游牧状态。然而，当张永和为方格网大地笼盖上一面方格网天空之后，Superstudio所描绘的乐观主义自由乌托邦就立刻被反转为一种浸透骨髓的荒寂与疏离，在公共空间的喧嚣中展示出不可救药的孤独。

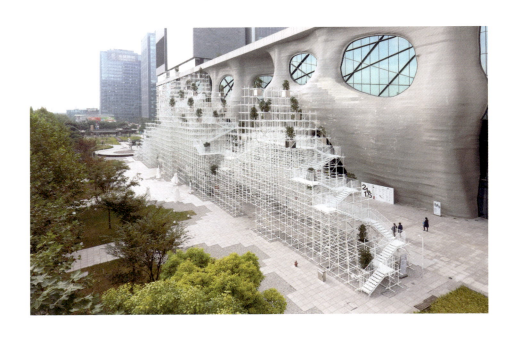

远景之丘

　　脚手架是建筑师的乐高玩具。脚手架艺术豁免了建筑师在功能、结构、材料、构造、意义等方面的多重责任负累,使他们可以充分嬉耍、沉浸于空间的形式游戏之中。与许多类似的骨架型空间搭构不同,藤本壮介的"远景之丘"因其所处的特定环境而具有了更耐人寻味的"生态性"——位处矶崎新带有显著宏大叙事特征的喜马拉雅中心之前,藤本选取了脚手架这一最低的设计站位姿态和几近消隐的形式单元,在不遮掩喜马拉雅中心立面的前提下,仍然通过单元化的群落组织,形成了足以与之平衡的体量表现。在纯白脚手架支撑起来的三维空间中攀爬,遭遇孤悬在半空的绿色植物,体会一些不可言说的微妙情绪。远景之丘延续了藤本此前其他设计的基调——漂亮、轻薄、聪明,在视觉表面若有若无地搔到痒处。

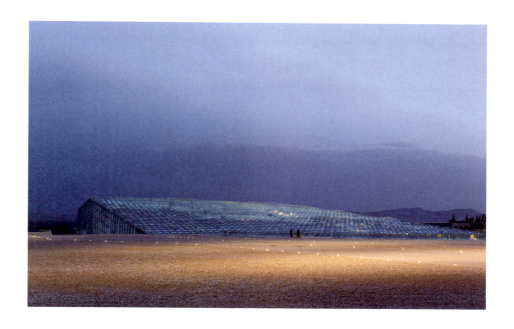

又见敦煌剧场

在空间残酷的地方，时间会变得很慢。正如大漠需要孤烟、阳关需要三叠。朱小地深谙此理，因此精心地铺陈空间冗余的褶皱，来贮存时间的多余能量。坐落在一片荒漠之中的"又见敦煌剧场"，几乎被朱小地压缩成了天地之间没有厚度的一张平面，进一步，他继续用玻璃将这张平面虚化成一场真假难辨的幻觉。它并非拟形的海市蜃楼，而只不过是意念中的一颗水滴。水滴的表面，是不断重复排列、拖沓折返的琉璃路径，其唯一的作用，就是在夜里让人徘徊于"光"中。光影徘徊，是空间不可言说的谜团，仿佛与同一地点的反复重逢，可以减缓时间的消逝速率。"又见敦煌剧场"的屋面，是一场对于游客的时空催眠——他们不远千里而来，却发现并没有什么可以停留的确定目的地，所谓的终点仍然是行走，所谓的抵达仍然是旅程，而投身于水，却仍然让此生的渴欲越来越强烈。

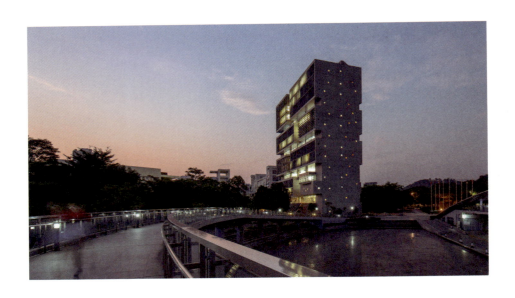

清华大学海洋中心

　　OPEN建筑事务所的作品大多有一个共同特点——善于利用抽象的空间体量进行叙事与抒情，他们的新作"清华大学海洋中心"，把这种人文气质拿捏得恰到好处。如何把一栋科研实验楼设计成一座花园？建筑师李虎和黄文菁的策略是拆解基础空间秩序的机械严密性，而将其组织为一个具有生态复杂度和开放度的整体结构。即便不走进这座建筑的内部，仅仅从立面处理上，就能直接感受到建筑师精巧的匠意所在：用水平与垂直的混凝土遮阳百叶统一建筑表情，但遮阳百叶的角度变化却隐含了来自德彪西《海》的韵律；同样的叙事策略还表现在东西立面的圆窗波动上，这些抽象图案来自鲸鱼呼唤同类的声呐图，形式洒脱又充满诗意。转折切削的室外楼梯、倾斜组构的圆锥形天窗，以及向度与疏密都精心排布的各层室外空间，都表现出了同样有节制的抒情性，如在微风中衣袂掀动的小自由一样撩人心弦。

北京坊露天美术馆

 300米，是每一位公共艺术家都梦寐以求的作品尺度。在这样的尺度上，公共艺术强大的"公共性"能量才得以淋漓尽致地激发出来。"北京坊露天美术馆"，把美术馆的职能还原为一面长墙，并借此理念，把城市中一段长长的景观挡墙变身为一座无限可读的美术馆。这件作品的巧思，在于通过设计把景观长墙从一个"立面"转换为具有"浅三度空间"感的连续长廊，并且利用廊柱创造出中国传统建筑"间"的意趣。经此转换，长墙就从与画面一体的统一媒介，变成了容纳多样性艺术作品与观众行为的美术馆空间片断的连缀，或者说，一条放养杂多艺术品的"生态廊道"。如果把北京旧城肌理视为"基底"、把北京坊的复建建筑看作"斑块"，那么露天美术馆这条艺术生态廊道的作用，就是"盘活"北京坊的整体空间生态系统，把"活力"和"生机"带进这块因过度正襟危坐而颇觉僵硬的城市区域。

2016 中国公共艺术作品案例点评

赵园
中国社会科学院研究员

安住·平民花园

威尼斯双年展的参展项目所依托的正是杨梅竹斜街的一段夹道，五户人家共用的狭小空间。在这样的空间营造诗意、改善居民"生境"的，是居民共同参与的种植活动。其结果——即参展作品——甚至不是"最终的"，因其需要持续地投入、经营，在时间中"生长"。该项目的创意也正在于此。共同参与、共享，与其说是物质意义上的，不如说更是文化层面的——修复与重建老北京胡同文化中遗失了的意境。设计团队在意的，是当地居民的获得感；即使依旧陋巷陋室，却能在此安住；在物质条件仍然简陋的条件下，拥有一份有尊严的生活，并对继续改善抱有期待。

双年展后，项目在公益的方向上延续，即被设计团队称作"平民花园"的"花草堂"。设计团队说他们参与建造的"平民花园"，"没有成本，没有设计"，"没有刻意的视觉营造"，"无需环保主义的说教与劝导"。他们珍视的，是"平民日常生活的美学"，是平民的那种"看似与发展主义逻辑相悖的日常生活实践"，相信这种实践"能够为迷茫于当下消费社会中的人们提供另外一个参照系"。而那些散布在胡同居民房前屋后空隙地上的，的确有十足的"平民性"。不招摇，不张扬，细碎而平常。出门即见，可随时驻足欣赏，与邻居小聚。点状片状的花木，使逼仄隘陋的居民区随处绿意充盈，生机盎然。设计团队所期待的是点滴的改善，经由点滴改善达成的累积效应。他们的目标更在营造和谐的有利于社会交往的空间，重塑胡同中人与人的关系；在协同改善胡同生态的过程中，凝聚而成居民的共同体。

公共艺术计划

北京坊公共艺术计划

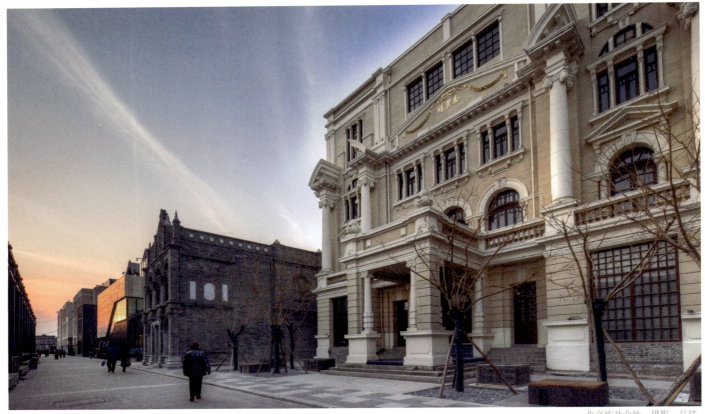

北京坊劝业场，摄影：吕玮

名　　称：北京坊公共艺术计划
地　　点：北京市西城区大栅栏北京坊
区域面积：3.74公顷
日　　期：2016年8月—2026年8月
出品人：申献国
全案执行机构：CCPA
　　　　　中国国家画院·主题纬度公共艺术机构

顾　　问：杨晓阳、陈喆、王明贤、王岢、汪民安、
　　　　　舒可文、李果

总 策 划：王永刚

项目执行：曹辉、贾蓉、孙江梅
执行团队：邓忠文、郝燕、包晓瑾、卢远良、尚连锋、
　　　　　柳碧雍、赵佼佼、李铁男、栾志超

北京坊

北京坊位于北京城市中央，正阳门外，中轴线西，与天安门广场零距离，是由国内外顶级建筑团队和建筑师联合打造，以大量文化体验类业态领衔的北京文化新地标。兼容并蓄国际视野，将历史与当代、文化与商业、艺术与生活可持续地融为一体，致力于打造属于当代中国人的中国式生活体验区。

在建筑规划方面，中国建筑学家、清华大学吴良镛先生为在历史文化保护区中的北京坊提出了"和而不同"的建筑风格原则，保留胡同肌理及地标建筑，构建开放、多元的文化商业空间。在最大限度保护和重塑本地块历史原貌的前提下，邀请王世仁、朱小地、吴晨、崔愷、朱文一、边兰春、齐欣共7位在城市规划、建筑设计、文物保护等方面颇有造诣的建筑规划师共同完成8栋沿街的建筑单体设计，8栋建筑各具特色，沿街铺陈展开，形成了独特的历史与现实交相融合的文化韵味。

项目设计过程中集合了国内外知名设计商业一体化的单位共同参与。包括法国铁路集团AREP建筑设计公司参与了项目总规、精装设计；日本入江三宅设计事务所参与项目的景观设计，内原智史设计事务所参与项目的灯光设计，GK上海凯艺设计有限公司参与项目的标识导览设计，北京园林古建设计研究院、文物建筑保护设计所参与了项目古建及文物修缮。同时，项目还邀请了中国国家画院对项目公共艺术空间进行整体设计，通过北京坊公共艺术计划，将项目打造成为一个具有人文、艺术的历史文化商业街区。

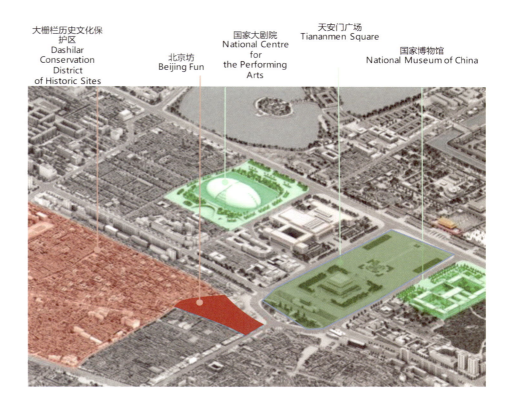

学术支持：中国国家画院
投 资 商：北京广安控股有限公司
　　　　　北京大栅栏永兴置业有限公司
　　　　　北京大栅栏琉璃厂文化发展有限公司
资料提供：中国国家画院公共艺术中心

　　地标是一座城市的名片、象征和文化印记。北京坊的城市精神，从百年劝业开始。北京坊所在的大栅栏地区一直是百业兴始处，文化流行发源地。其中北京劝业场的前身，成立于光绪年间的"京师劝工陈列所"，意为"劝人勉力、振兴实业、提倡国货"。如今，修缮后焕然一新的劝业场，作为北京坊灵魂地标，传承劝业精神，致力于国内外各类文化、艺术和创新思想的传播，输出当代中国的文化艺术思潮，再次成为中西交互的试验场，为观众和游客展现当下民族精神及艺术生活共生的潮流，真正为打造北京文化新地标创造条件。

　　北京坊作为中国文化复兴的精神符号，在业态布局方面将通过引进国际时尚品牌和中国当代精品品牌，凝聚艺术核心资源，打造具有当代中国文化特色的创意产业，实现高品质城市生活体验，构建出历史与现代共生、中西方文化交融、有机可持续发展的商业文化生态形式。通过业态匹配，以文化体验空间、科技创意展售等体验内容，有机地融合传统风貌与现代生活。一方面，在展现中国式生活方式的同时，重视国际优秀文化品牌，打造国际交往平台；另一方面，在以文化、艺术等业态为核心打造体验式消费模式，满足精神需求的同时，以餐饮、零售等业态为配套，满足物质需求。此外，还将通过街区体验，使得不同业态间得以彼此激活，真正成为"中国式生活体验区"。

北京坊公共艺术计划

通过整体策划，联合策展的形式搭建一个北京坊公共艺术平台。策划人根据项目研究初步拟定了5个紧密关联的板块，并选择了每个板块的负责人，即策展人。通过各组成板块协同运作，充分利用各方面可开发的资源及可延展的空间，对空间历史及场所精神进行提升，形成一种整体影响力和可持续发展的空间。通过系统运作使北京坊成为北京城市文化的核心组成部分，使更多的人、更广泛的领域、更多的学科因"北京坊"的建设发展，得到提升，发生改变……

8个板块

1. 空间博物馆化

充分开发环境优势，北京坊整体"博物馆"化。通过展览活动、系统引导吸纳周边资源，引入周围不同历史的类型丰富的空间、建筑、文化、事件。

2. 作品焦点计划

通道、街道、屋顶、胡同，选几个点，每年有一个代表性作品入选，临时展/半年期（模型装置），结合公共艺术展览活动，形成国际关注的焦点。

3. 北京坊公共艺术作品征集

北京坊公共艺术作品征集主要面对青年艺术家、在校学生、独立艺术机构等各类对公共艺术感兴趣的个人或群体。通过作品征集，鼓励公众参与到北京坊公共空间的体验与设计中来，充分发挥公共艺术的社会性。

4. 北京坊·坊巷展

"北京坊·坊巷展"项目中艺术作品将根据空间特点进行创作并放置于北京坊建筑群中，使作品与建筑空间形成对话关系，让参观者在坊巷空间中行走和参与到作品中来，充分发挥公共艺术的社会职能。

5. 整体环境园林化

结合广场空中廊道，立体绿植与艺术展、生活时尚展结合、将绿色产业结合到环境保护中，使北京坊形成国际特色（艺术科技产业）的森林化，市场、市井、办公、教育在"花园里"。

6. 历史遗留文物化

除历史文化要素保护外，加强衍生开发，扩大影响力。

7. 空间要素媒体化

老墙——"公共空间博物馆"；

300米长廊——"露天美术馆"。

8. 北京坊CCPA公共艺术活动

CCPA助力北京坊，同时以"建构文化场域、生发艺术事件、汇聚多元文化力量"为使命，通过广泛、鲜活的展览及艺术活动，建立公众文化平台，打造城市艺术生活体验场。

北京坊投资及运营团队、策展人、艺术家、项目执行人共同探讨焦点计划作品方案

作品焦点计划

北京坊紧邻天安门，与故宫、国家博物院、国家大剧院构成了北京中央核心文化区，在地理和建筑上融合了传统与现代的文化新坐标，是北京城市文化的新窗口。充分发挥北京坊独特的、具有唯一性质的"第三空间"优势，紧密围绕"一带一路"主题，形成每年一次的国际公共艺术年展形式，通过与国际知名艺术机构合作，确立北京坊的国际公共艺术地位，形成北京文化窗口和风向标。

北京坊在提供时尚文化体验消费的同时，也呈现独特的生活方式，使得北京坊不只是一处地理层面上的空间，还是精神文化层面上的空间；是一个物理层面上的建筑群，同时也具备视觉乃至心里层面上的符号象征。

将艺术引入既沉淀着传统文化历史，又汇集着现代元素的北京坊，是要将其在地理、建筑及文化上的这些特殊性放大，让历史、人文、街巷、购物、生活、休闲、交流在艺术中交织起来，营造出一个不只是具有商业功能的空间，更是一个融合了体验和互动的现代生活空间。在建筑师和艺术家对空间的改造中寻找北京坊所代表的城市生活美学，体现出北京坊项目开发机构经过系统的城市运营所呈现的更为广泛的社会服务的态势。

北京坊投资及运营团队、策展人、艺术家共同考察北京坊现场，甄选艺术作品点位

如此，北京坊于人们来讲，就不只是一个普通的商业街区，更是一种生活方式和美学风格的认同，一处历史与现代的交合点，人们经验与记忆的储存地——一个传统与现代、文化与商业、艺术与生活相互交融、和谐相生的第三空间。第三空间在时间上指"过去、现在、未来"；在空间上指"现代、前现代、后现代"；还是第三维度：文化和经济之间的另一维度。通过第三空间概念，紧密围绕"一带一路"主题，形成每年一次的年展形式。艺术家不分国籍，注重影响力，充分展现北京坊第三空间。北京坊是一个商业性项目，但是，是一个艺术表达。商业空间的艺术表达，艺术作品的商业呈现。

第三空间将汇集国际艺术力量，从策展、艺术家遴选、作品嵌入北京坊、收藏等环节按照国际化行业标准运作。开发调动利用国际媒体资源，在国际上形成话语导向，提高北京坊国际关注度。形成与故宫、国家博物馆、国家大剧院等国家级文化机构并列的艺术平台。在运作架构上，形成国内外联合搭建运行机制。

公共艺术计划

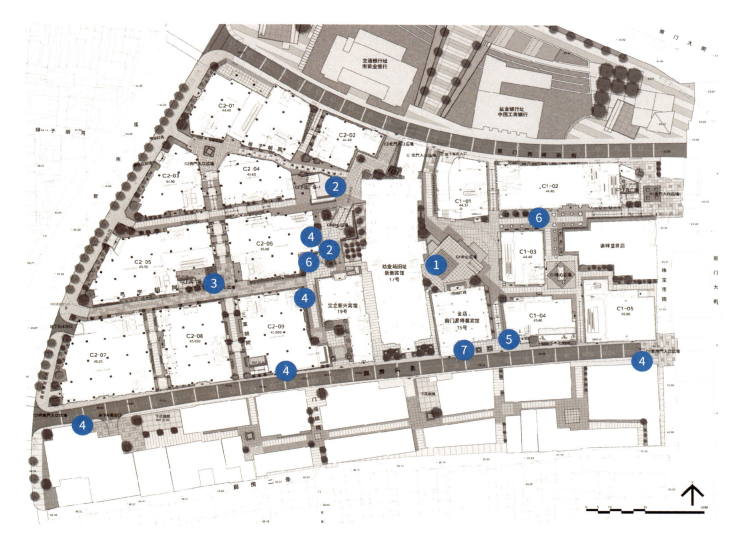

目前正在沟通的艺术家、作品方案及实施点位

1. 丹尼尔·布伦（Daniel Buren）
2. 隋建国
3. 王永刚
4. 法国嘻哈公社
5. 刘建华
6. 秦思源
7. 劳瑞斯·切克尼（Loris Cecchini）

2017年将根据北京坊的特定场域空间邀请具有一定知名度的国内外艺术家进行创作，将艺术的审美体验融于传统的建筑风格和现代的生活方式之中，在东西方文化碰撞中打造一处文化审美生活体验的城市空间。这些艺术家既包括常居本土，但具有国际视野和国际影响力的中国艺术家，又包括具有国际视野的第三世界国家的艺术大家。要求这些作品无论是形式和内容，都将融入北京坊，落户北京坊。

基于上述的展览概念，本次艺术家及其作品的选择都要突出"第三空间"的概念，即艺术家既有国际的影响力，代表着国际性的视觉，同时又有自己独特的视觉语言和工具；创作探讨空间、边界，呈现出社会/自然、全球/民族等辩证法。作品和北京坊的空间、建筑很好地融合在一起，在利用空间、建筑的同时，也与其形成一定的张力，从而制造出"第三空间"。从视觉上来讲，既具备审美性，又具备思考的纬度。

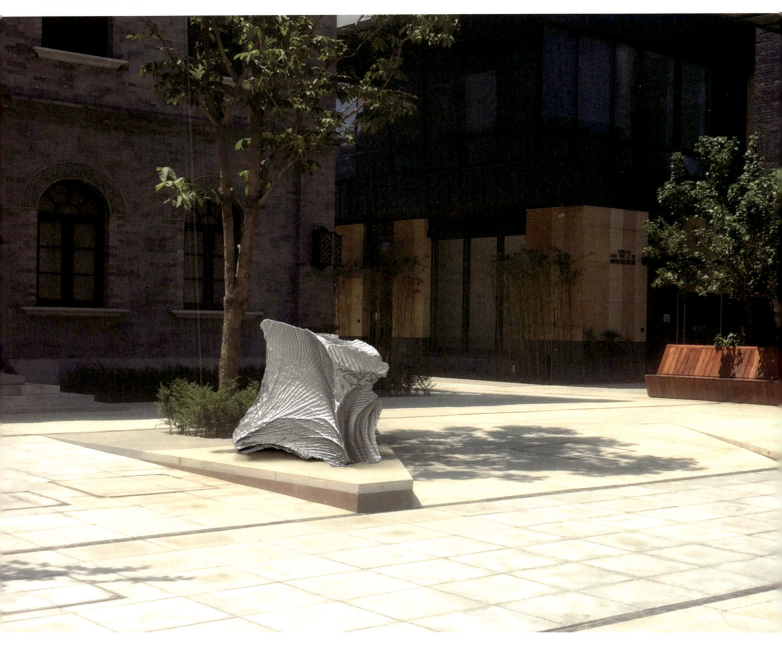

作品名称：抓拐
艺 术 家：隋建国
尺寸大小：每件作品高约1.4～1.5米
材质工艺：3D打印、铸铜、烤漆

此次"北京坊-焦点计划"委任隋建国创作的雕塑作品，将"泥塑"与3D高精度打印结合在一起，展现材料在双手随机性与偶然性的作用下所呈现出的细节与形态。

这些雕塑将出现在北京坊的路口和广场处，以最原始的状态面对公众。这些雕塑的形态及纹理如同老北京的泥塑，或者会让公众联想到小时候的游戏"抓拐"，其传统的形态与现代的制作方式结合在一起，以传统风俗物和当代雕塑的形态与周围的古建筑及现代空间结合在一起。从而展现了北京坊在历史以及当代的角度下，所形成"和而不同"的状态，以及街道和建筑的关系。

作品名称：The developed seed
艺 术 家：劳瑞斯·切克尼（Loris Cecchi）
尺寸大小：视建筑空间而定
材质工艺：不锈钢切割、焊接、组装

　　劳瑞斯·切克尼的创作是通过工业的材料、静止的作品来探讨生命力的成长和延续；通过人工制造的物件来探讨大自然的美妙和力量。从而展现了新老建筑之间的城市文脉肌理。

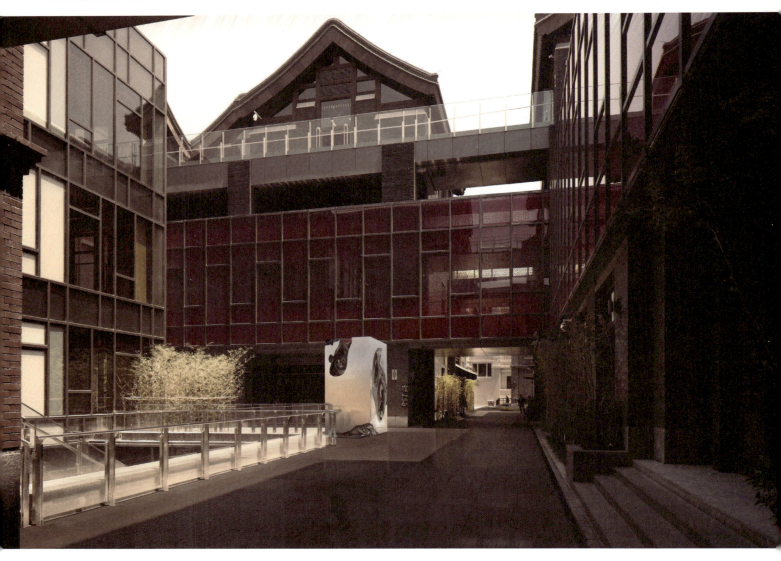

作品名称：融汇
艺术家：王永刚
尺寸大小：150cm×150cm×320cm
材质工艺：不锈钢锻造

太湖石，一经被中国文人指认，那个自然物就有其文化身份——艺术。它那奇异的自然形态的洞、眼，无不引起人们的遐想"祥云""瑞雪"……

太湖石经过切割，用这一最直接简单的人为方式将自然的造物规范成"立方体"。然而规整平面上还保留它原有意想不到的奇异洞面，又满足了新的快感。切方了的太湖石从传统的园林里独立了出来，获得了空间的自由。同时也切掉了它特有文化背后的时间，成为永恒的瞬间。于是可以敏锐地随时出现在各处。任意游走、四通八达。

三峡留城·忠州老街
——忠州老街城市更新文化保护修缮项目

王永刚

名　　称：三峡留城·忠州老街
　　　　——忠州老街城市更新文化保护修缮项目
总 面 积：0.4km²
建筑面积：11.6万m²
项目地点：重庆市忠县老街
设计单位：北京主题纬度城市规划设计院有限公司
公共艺术创作总监：王永刚
总规划师：冯瑛
设计团队：邓忠文、杨勇、刘国民、顾安晖、叶楠、
　　　　郭建鸿、刘玥、白雪峰
执行总监：邓忠文、吴英良、秦永海、杨曦、王毅
城市空间研究：史建
顾　　问：包泡、陈喆、陶宏、王明贤、吴为山、
　　　　萧昱、杨茂源
资料提供：CCPA
　　　　北京主题纬度城市规划设计院有限公司

项目定位

三峡庭园艺术区，老街慢生活体验区。

项目背景

三峡地域的文明史是一部鲜活的移民史，巴蔓子刎首留城的故事说的就是这里。据历史材料记载，规模化移民有八次，东汉三国时期战事性移民、元末明初及清代的两次"湖广填四川"、抗战时期移民潮、三峡工程百万大移民等。三峡移民不但有着一般移民的兼容性、开放性、创新性，更有着吃苦耐劳、豪侠重义、善于学习、勇于拼搏创新的精神特质。三峡工程蓄水后，半城是三峡库区唯一留存的半座原貌旧城，水上半城使忠县成了真实记录三峡移民这一重大历史事件的移民之城。

设计理念

通过政府建立起局部开发控制及引导下的渐进式微循环模式，明确老城作为公共文化艺术空间，带动文旅创商互动、历史空间生产，形成周边区域联动。通过空间整体公共艺术转化突出老街特色，引领全域发展。目标旨在保护历史文化信息，提高居民生活质量。

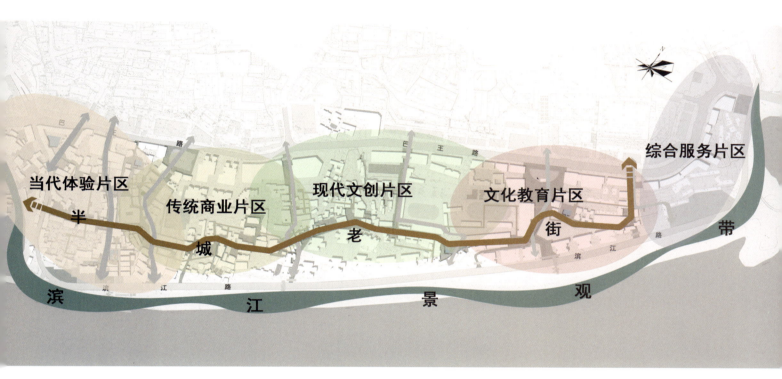

规划结构图

　　老城是一个艺术综合体，改造从全局出发，不是单一的建筑、市政、景观等各专业的捏合，而是在历史角度的时间整理、空间梳理、文脉体会下的综合空间公共艺术转化。

　　目前，半城还保持着一定程度的传统生活状态，如老宅、集市等。部分原政府和公共设施项目搬出之后，存在一些闲置空房，年久失修，但稍加维修可以恢复新的活力。将历史中形成的各阶段的建筑，高低落差所形成自然的肌理，通过局部拆改调整，并与现有生活状态结合，同时利用地缘特点形成创新的空中空间及多维度艺术体验。

　　通过资源整合，利用现有的城市灰空间，选择园艺、庭院艺术介入，最大化保持老城生活及空间的真实性、完整性，解决综合矛盾。在三峡老城保护老文化的过程中创造新空间，展现老城风景，同时回馈到生活空间场景，最终形成开放的城市景观。将城市原来的私有空间部分转换为公共空间，更加公共、共享。建筑不是在建筑本身上的改造或修缮，而是将时间肌理、文化肌理做得更加突出，因此，建筑将转化为表达老城历史人文的艺术装置。

　　在未来，老城中似有似无的艺术生活心态，高品质的写意环境，促进人文交流，成为宜居空间。衣、食、住、行、娱、购、游、交流等文化产业，服务了生活的连贯性。

老街现状

立体花园

公共艺术计划

苏家梯子现状

苏家梯子：

相传在一千四五百年前，苏家梯子到处是杂草丛生的陡壁，路人常绕道而行。当时一位苏家大户人家为了庆贺他77岁生日，赐资修道，历时3年时间，将此陡壁修建为人行梯步，此梯步全使用长2.7米，宽0.6米的天然条石不镶缝修建而成，共计77步，苏家梯子由此得名。历经岁月沧桑，现存的苏家梯子只有70步。而今，忠州城内老人提起苏家梯子无不叹息。

苏梯溪伴

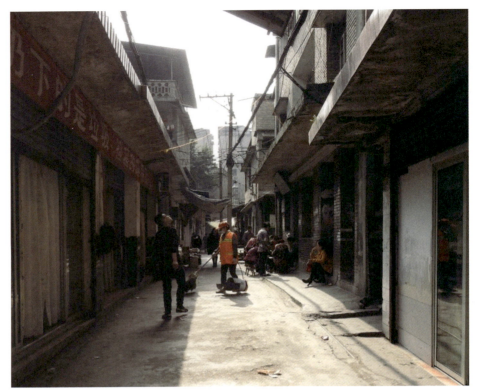

老街现状

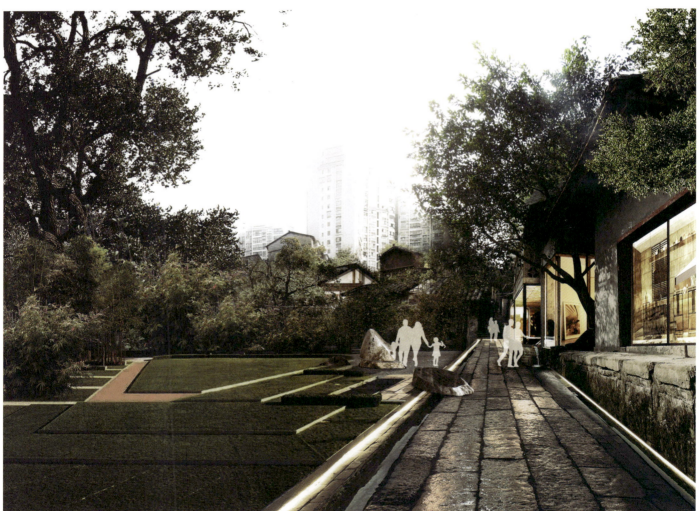

拆除没有文化价值的空间,为市民留下开阔的公共场地

公共艺术计划

老街现状

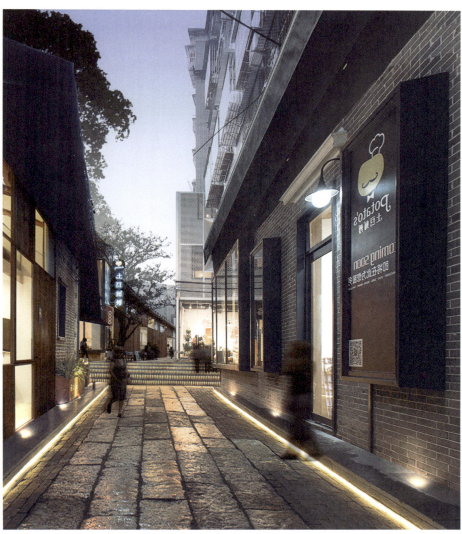

将现有街道一二层改造成新的文化及商业空间

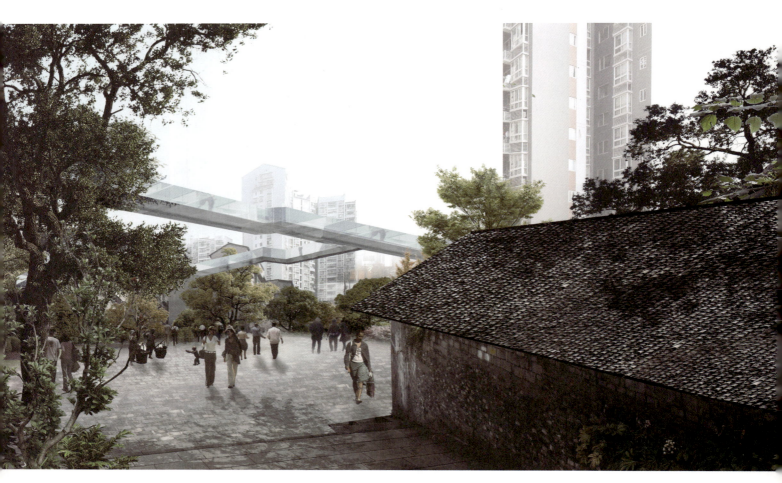

老街立体三维交通体系

公共艺术计划

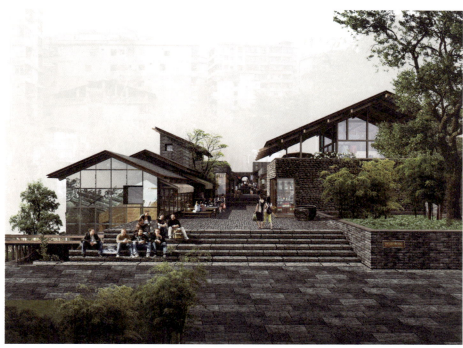

重点街道路口重新梳理改造,形成公共交流空间

将没有文化价值的建筑拆除,形成开阔的公共空间和面向长江的景观廊道

忠州老街庭园意素

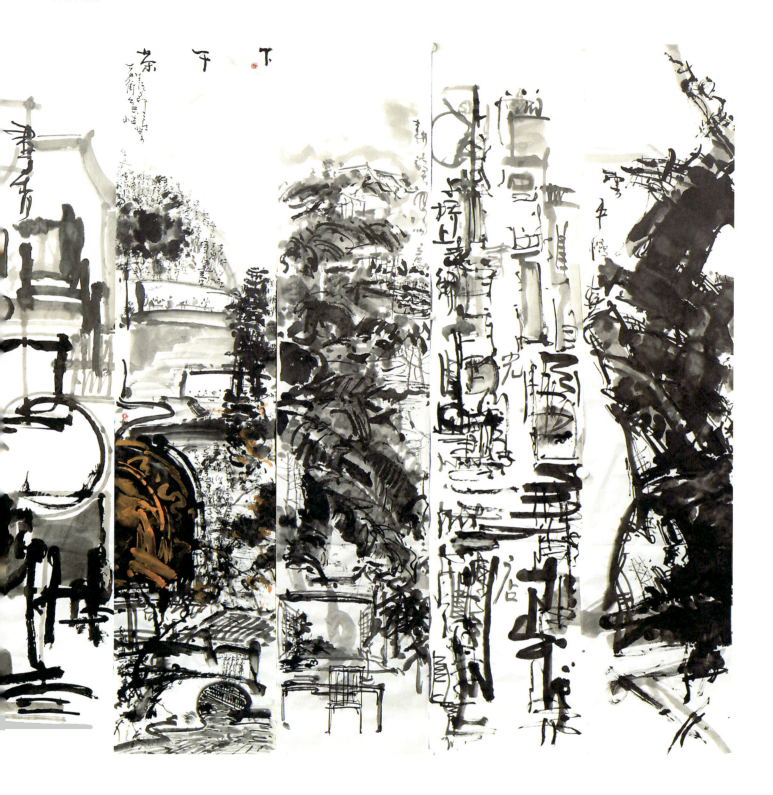

艺术的"公共艺术"化

写意大营盘

钟鼐 + 主题纬度

大营盘长城 60cm×60cm 油彩亚麻布 2015年

名　　称：写意大营盘
艺 术 家：钟鼐+主题纬度
策　　划：王永刚
材　　质：油彩亚麻布
创作时间：2015-2016年

作者简介：
钟鼐（韩恒威），锡伯族，独立艺术家，葡萄牙文学与艺术家协会会员，荷兰CBK美术家协会会员。1991毕业于鲁迅美术学院版画系，师从全显光教授、李福来教授等国内著名画家与美术教育家，主修木版、石版画并学习油画，同时致力于中国北方少数民族民间美术的发掘与研究。
主题纬度，大营盘公共艺术营地开发、策划机构。

　　大营盘位于河北省怀来县端云观乡，是明长城守边的营寨，始建于明朝正德年间。长城以外山坡陡峭，长城以内一马平川，是不可多得的宝贵文物和资源。

　　大营盘系列风景写生作品与活动，是中国国家画院主题纬度"大营盘公共艺术开发计划"的一项重要内容，通过写生介入，将大营盘丰富的历史人文视觉化呈现出来。钟鼐写生活动分别于2015年6月与2016年8月两次进行，总共为期四周。整个写生活动分两个步骤，首先通过走访留守的村民，展开对大营盘的历史与现状的考察，之后对大营盘的传统村落、民居以及周边自然环境和明长城遗址进行充分的观察，选择若干视点进行绘画写生活动，着力突出展示大营盘以及明长城区域的人文与地貌。钟鼐的艺术语言与大营盘的精神气质通过现场交融互汇形成了眼前我们所见到的写意作品，也产生了更多我们所看不见的在地环境的改变。因此，将写生这一社会各界广泛接受的"艺术"形式转化为大营盘系列公共艺术计划，将通过持续的深化发酵，逐渐形成一个大营盘独特的公共艺术事件。

艺术的"公共艺术"化

大营盘长城 60cm×80cm 油彩亚麻布 2015年

大营盘村落 60cm×80cm 油彩亚麻布 2015年

大营盘村落 60cm×60cm 油彩亚麻布 2015年

大营盘村落 60cm×60cm 油彩亚麻布 2015年

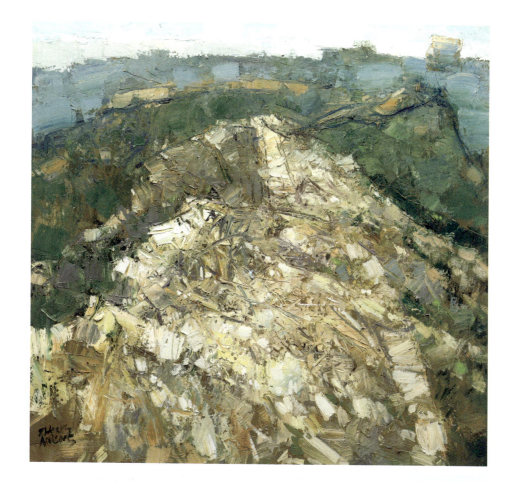

大营盘长城 60cm×60cm 油彩亚麻布 2015年

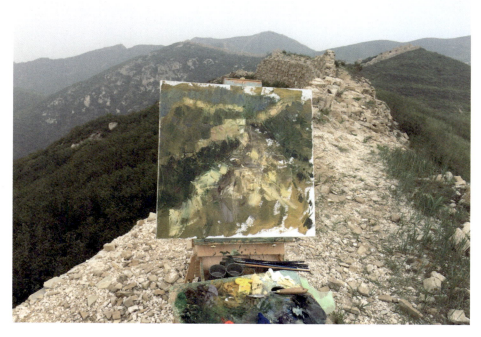

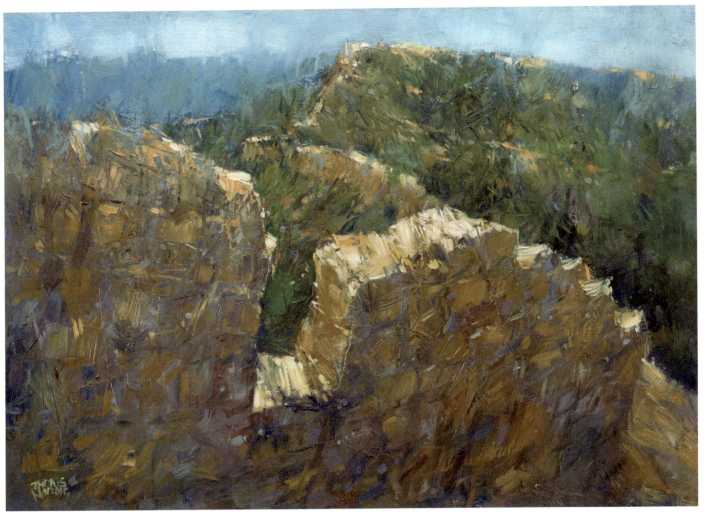

大营盘长城 60cm×80cm 油彩亚麻布 2015年

大营盘长城 60cm×80cm 油彩亚麻布 2015年

大营盘长城 60cm×80cm 油彩亚麻布 2015年

历史档案

278 / 298

大鹿岛岩雕

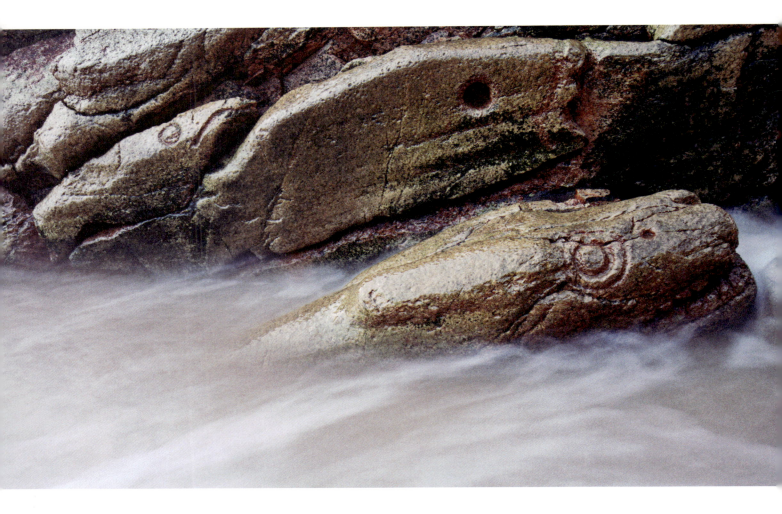

名　　称：大鹿岛岩雕
作　　者：洪世清
创作时间：1985-1999年
地　　点：浙江玉环大鹿岛
资料提供：玉环大鹿岛旅游开发有限公司

 与坎门后沙隔海相望，距离玉环本岛12海里，有一个状似鹿形的岛屿，便是大鹿岛。从1985年开始，中国美术学院洪世清教授以海生动物为题材，利用大自然的岩礁，以石赋形，用浮雕、圆雕、线刻等形式，以大写意的手法，在此地经历14年漫长的岁月，创作出近百件海生动物的岩雕作品，构筑了大鹿岛独特的岩雕艺术风景。大鹿岛岩雕，直承秦雕汉刻的艺术传统，注重大体轮廓，追求简练结构，给人以深远古拙，粗犷有力的感觉。

历史档案

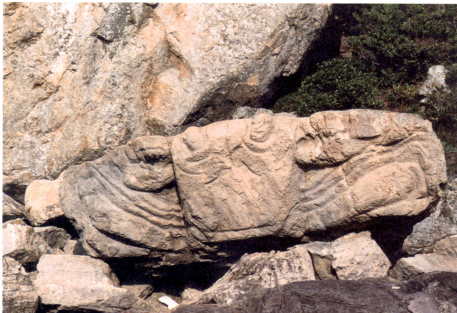

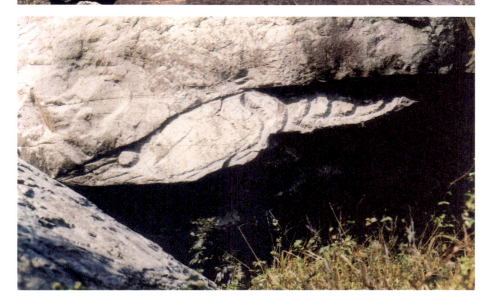

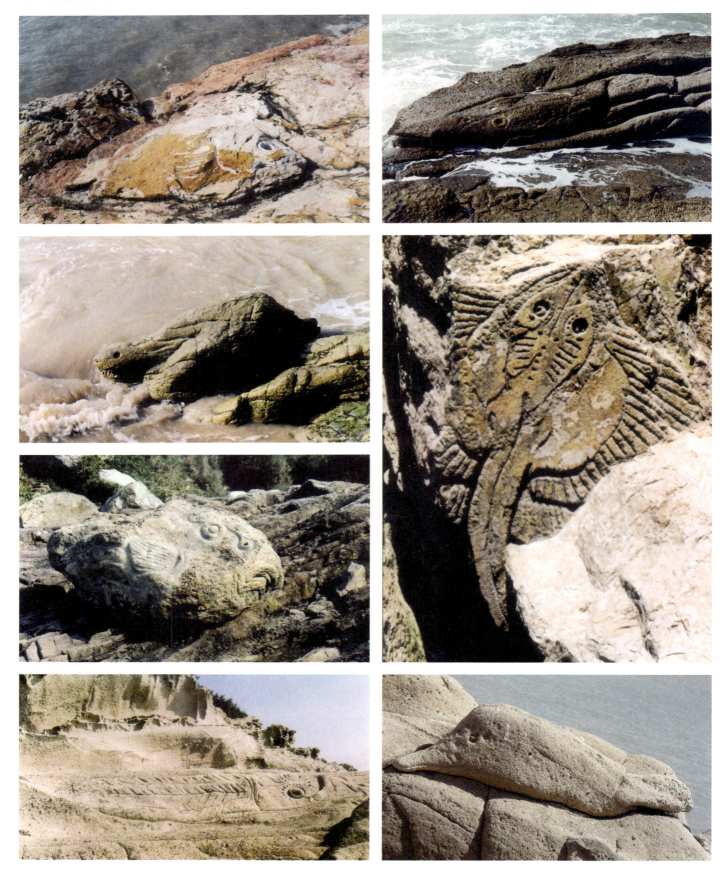

大鹿岛岩雕铭

　　大鹿岛危峰险峻，盘磴岖钦，草木丰茂，礁崖嶙峋。丙寅端月，学埭洪世清梯航登陆。嗟乎鸿蒙初辟之陈迹，还疑补天填海之剩痕。槌乃与石为新。衍汉墓魏窟绝艺，别开生面，为见阙鳞介传神。世清素擅丹青金石。心高眼阔，涉海槌崖。依形取势，审雕慎刻。海风吹雨，潮音送夜。汗血十年，造像九十九座。鱼龙百变，顷成海天奇观。或翔悬崖，或卧沙滩，或隐洞壑，或跃水底。

　　果然石不能言，默助无为之法，笔补造化，潜因妙用而成。群雕意承秦汉，刚健有力，苍郁多气，无媚世俗态，崇尚自然，与海天一体。风蚀浪淘，人天同构。淘艺史一家之言，会长驻南溟之间。余嘉其艺，尤赏其志，故撰文以识之。

<div style="text-align:right">（文／刘海粟）</div>

东海大鹿岛洪世清岩雕艺术考察座谈会纪要

俞守仁整理

编者按：

1991年10月7日至28日，美术史论系三年级学生在潘耀昌、俞守仁、陈錕等老师带领下，先后赴上海博物馆、天台国清寺、玉环大鹿岛、乐清雁荡山等处参观考察。通过参观古代画展、邀请专家讲学、座谈讨论、社会调查以及回校后总结和撰写评论文章等，使同学们在比较广的范围内丰富了专业知识，提高了审美素质和治学能力；同时深入现实生活，对今天广大人民的物质和精神文明建设有了更为具体的认识和思索。在玉环大鹿岛考察洪世清先生的海洋生物系列岩雕作品，使师生们具体地了解到一位艺术家创作的全过程。这次考察活动，也使师生们在继承民族优良传统，以及中国传统艺术如何与新时代相结合，进而走向世界等问题上有了更深的认识。洪世清先生的大鹿岛岩雕艺术，是在玉环县委、坎门海洋渔业公司等支持下，于五年前开始创作的。岩雕题材分海洋生物系列，如河豚、海豚、登鱼、虎头鱼、龟、蟹、虾、贝类等，目前已雕有数十件作品。兹摘要美术史论系师生与洪世清先生座谈大鹿岛岩雕艺术的部分发言，从中可以了解到史论系师生业次艺未及社会考察活动一个侧面。

洪世清：

搞岩雕要熟悉中国的古代雕刻，我从青年时代开始从事篆刻艺术，以后每到一个城市，首先要看博物馆陈列的文物。20世纪80年代初与史岩先生考察了8个省，看博物馆，看古代雕塑遗迹。在云冈、龙门等石窟，不单单看佛像，也看飞天、动物、图案装饰，并且注意研究表现方法。我对山东、河南南阳、四川等地的汉代画像石、画像砖也很感兴趣。同时领会印章艺术的特点，把这些东西运用到岩雕上去。

我选中玉环大鹿岛作为创作的环境，是因为我发现岛上石头很多且千姿百态。只要稍稍加工就是非常生动的作品。但是我也注意到岩雕决不能破坏自然环境，不能有过分的人工雕琢痕迹。我的原则是岩雕只能用古朴粗犷的风格，只有这样才能与自然环境相协调。如果精雕细凿，工整平稳，这种温文尔雅的风格绝对不行。而且我坚持"人天共构"的原则，即原始自然形态占三分之一，艺术加工占三分之一，日后的自然风化和残缺美占三分之一。我吸收了古代画像石、画像砖、石窟艺术、书法篆刻艺术以及现代抽象变形艺术、版画艺术的手法进行创作。岩雕创作是很艰苦的，不管寒冬酷暑，我与青年石工一起奋战，花了五年多时间，才创作了这几十件艺术品。对我来说，这次创作是体力和意志的考验，在玉环县委和坎门海洋渔业公司及当地各级领导支持下，我的创作才得以顺利进行。

史论系的老师和同学们考察了大鹿岛岩雕艺术，请大家多多批评。

陈锽：

　　看了大鹿岛岩雕感受颇多，这里主要谈两个方面：第一是意义。中国雕刻艺术是源远流长的，从旧石器时代晚期的岩画到封建时代的画像石、画像砖和大量的石窟艺术，都是我国传统文化的宝贵财富。但是所有这些，或出于宗教目的，或具有政治色彩，可以说是神权和王权的产物。而纯粹出于审美目的的岩刻，古代少有，现代更是阙如。所以说洪先生在大鹿岛上的岩雕，是具有"拓荒"意义的。它的创作无疑为新时代的美术增添了新内容。除此之外，大鹿岛岩雕创作的过程也同样具有重要的意义。在考古学中有所谓"实验考古学"，而洪先生的岩刻创作，我们也可称之为"实验岩刻"。从相石、构思和初创到最后的雕琢，完成这一整个过程，似乎都是古人开凿岩画和石窟活动的再现，这对于我们体味和理解古代雕刻艺术的创作过程和精神是大有裨益的。

　　第二谈谈大鹿岛岩雕本身。我觉得这些岩雕的艺术成就是多方面的，在这些作品中充分体现了中国传统的艺术精神，它采取中国传统的线刻作为主要的造型手段，注重中国传统的审美情趣，有着浓郁的古代岩画、汉画和汉代雕塑的风韵，这是我对作品的总体感受。谈到传统艺术，总给人以现代艺术相距遥远的感觉，但在洪先生这样绝对中国特色的岩雕作品中，无疑也充满了现代艺术的精神。这里我想谈谈在岩雕中体现出的大地艺术特色的问题。我们知道，大地（或称地景）艺术的精髓就在于艺术家将大自然的诸多因素统统纳入自己的创作范围，作为自己作品的构成因素，表现个人的审美理想，从这一点讲，大鹿岛岩雕也深具大地艺术的风范。因为岩刻是设计在大海中的小岛上，所以洪先生首先将海洋生物定为岩雕要表现的主题。在创作中，他调动了一切自然因素丰富自己的作品，譬如岩石本身古朴的质感，自然形态和色彩，所处的地理位置以及日出日落、潮涨潮落，甚至于海浪的声韵，等等。以"黑鲨"作品为例，它几乎是一件天成的作品，作者只在嘴、眼等部位作了点睛的处理，鲨鱼尖利的嘴巴对着大海，整个躯体随岩石的坡度和走向，呈向大海俯冲的势态，非常富有节奏和韵律感。涨潮时，海浪直冲岩石，鲨鱼也凶猛地冲向大海，在这里大海衬托出鲨鱼的凶猛，鲨鱼又引发了大海的灵性，似乎将人引向了遥远的地质时代：原始、亘古和洪荒，岩雕与景观达到了如此交融的地步，当此之时，有谁能将大海与鲨鱼分开呢？又如岛之西的一组岩刻中，有些作品仅利用参差的岩石凿出了鱼头，身子以下并未一一刻出，但是观者可以凭视觉和想象将它们无限延伸。此时，我想起了大足宝顶山的那尊只雕出头胸，而躯体淹没于山石中的巨大的卧佛像。与之相比，大鹿岛的这类岩雕确有异曲同工之妙，或更胜一筹，因为鱼是隐没于大海之中的，而鱼和海的结合谁都会认为是再自然不过的。

总之，大鹿岛岩雕给我的印象是造型大器天成，风格原始古拙，精神永恒神秘，这一切都与大海和小岛深深融为一体，大鹿岛不愧是一个艺术之岛。

潘耀昌：

大鹿岛仅1.7平方公里，上面怪石嶙峋，激发着人们无穷的想象。大海孤岛远离喧嚣的尘地，除了海浪的撞击声外，显得格外宁静，然而在这里却潜伏着无数的生命——海洋生物。洪世清先生近百件岩雕作品就散落在这样一个环境里。这些鱼、龟、蟹、贝以及海豚等充满生机的海洋动物，有的攀附在悬岩绝壁之上，有的藏身洞穴或石缝里面，有的隐蔽在草丛树林之中，偶露一角，有的栖伏在海滩乱石之间，随着潮涨潮落忽隐忽现。在这里艺术与环境完全融合为一体。艺术品不是像人们通常想象的那样，突兀地显露在观众面前，而是让游者无意中去发现它们，让观者在发现中获得一种意外惊喜，从而产生一种与艺术家、大自然共同参与创造的愉悦感。这是大鹿岛岩雕的独到之处。如果在岛上多住些日子，旅游者会发现，不仅随着观看角度的不同，而且随着阴晴雨雪、晨昏昼夜的交替，寒暑四时的转换，光线明晦与投射角度的变化，这些作品都会呈现出不同的形态和面貌，或隐或显，千姿百态，不断给人以新的发现，新的感受。让人百看不厌，诱人遐想，给岛上增添了一种神秘的气氛。

大鹿岛岩雕的另一个重要特点是，艺术家尽量少动刀斧，吝啬到称得上"惜墨如金"的地步，尽可能保持并充分利用岩石的原始形态和纹理，生怕斧凿痕会破坏自然的和谐。面对岩石丰富多彩的形态和纹理，任何观者都会诱发出各种奇想，把自己熟悉的形象"投射"到对象上，而艺术家的工作旨在合理地引导观众的想象，运用点睛之笔，达到让观众思维定向，获得一种创造性发现的乐趣的目的。

这些作品形式多样，有线刻、浮雕、圆雕，或多种形式的综合。作品风格总体上属于古拙浑厚、粗犷雄健的原始风格。有的作品让人感到像史前先民的岩刻，有的使人觉得像远古时代的化石，也有的栩栩如生，充满活力。有的形象憨态可掬，有的狰狞可怖，有的却像在生死之间痛苦挣扎，有的似乎具有巫术般神秘的象征意义。自由不羁的线条，放纵恣肆的体势，残缺不全的形体，给人以古拙美。从这些作品中可以看出，洪世清先生对我国古代石刻艺术、绘画书法篆刻艺术和版画艺术的深厚修养和善于处理各种艺术难题的卓绝才能。如果说大鹿岛的岩雕是大地艺术，那么它是中国风格的大地艺术；如果说这是现代艺术，那么它是中国气派的现代艺术。它没有人为地破坏自然环境，而是按照传统美学原则，将人、艺术品和大自然三者融为一体，让观者怀着天真平

淡的心态，在对艺术和环境的观照中，达到物我同一境界。

大鹿岛岩雕风格是原始的，观念是现代的，有志于探索中国现代艺术的人，值得到岛上去看一看。

刘能侨：

洪先生的岩雕作品使人明显地感到，这是中国风格的"大地艺术"，是洪先生把自己的人生观、艺术观铸成实实在在的石鱼、石龟、石蟹等艺术实体。我感到这些岩雕艺术品的内涵是十分丰富的，尤其在作品中所表现出来的，作为现代艺术家那种认真的历史沉思，那种"人天同构"，汇有限生命于无限宇宙的豪气，使人受到教育和鼓舞。

由于洪先生这些岩雕作品是利用岛上天然环境和礁石的天生形态创作的，与环境融为一体，造成浑然天成的效果。洪先生在创作中有意识地利用岩石的残缺不全或有意制造一种残缺，以实现自己的艺术构思。我觉得他的这些作品的一个最大的特点或最突出的美感，便是他有意创造的残缺美。残缺在我们的审美经验中是比较特殊的，一般人是把它作为完整的对立面的。所以往往在美学上容易把它归入丑的范畴，认为残缺之所以美，是因为它是被作为一种丑来揭露，因而是对完美的一种肯定。我觉得不能这样肤浅地认识残缺。实际上，完整是一种形式，残缺同样也应该是一种形式，都是可以被我们所接受的。我们欣赏断臂维纳斯，并不是想到她双臂完好时有多美，而是被她现在这种姿态深深打动的，就是说她是以残缺这种形式显示其美的。一般说来，残缺总是那些经过历史洗礼的过去时代的遗物的形式，也即是说，残缺这种形式往往给人一种历史的厚重感。人们通常是用古拙、苍劲、粗犷、豪放等含有艰难意味的词来表达对这种美的感受。洪先生海岛岩雕的美就是属于这一路，我们可以看出洪先生是站在怎样的美学高度来构思和创作他的作品的。他的意思是要我们仰望历史，畅想生命的长河是怎样让这些海生动物经历千回百折来到现代世界的。

意大利有个小城叫苏连托，它因为歌曲《重归苏连托》而闻名于世。我们相信大鹿岛也会因洪先生的这些岩雕艺术品而闻名于世。

徐翎：

这次去大鹿岛看了洪世清教授的岩雕，感受最强烈的一点，就是由岩雕所引起的对现代艺术的一些认识和想法。

洪教授的岩雕作品有一种强烈的现代感。这不是像某些画家通过不可确知的怪异的

平面的形象给人以捉摸不定的那种玄虚感，而是很实在地通过稍加夸张的形象、刻线的韵味以及巧妙的构思，对自然岩石的充分利用来表达的。这一切都实实在在地展示在海岛岩雕中，令人感受到这一自然环境中的人文景观所传达的作者的艺术观念。这种艺术观念与"85新潮"以来的"现代艺术观"不同，大家可能还对几年前的新潮艺术展记忆犹新，在展厅中向观者出售大对虾，或是洗脚、孵蛋，似乎都在宣告他们的艺术观念："生活与艺术完全一致，生活就是艺术。"而洪教授则不做如是想。他的岩雕作品尽管离观者可以很近，可以触摸，但你如果不调动思想器官和心灵，它们将只是一堆遗弃在路边的乱石。但如果你发现了它的美，它的艺术性，你仍是看到它是块石头，只不过上面有着艺术家的痕迹，你无法确认地感知它们在传达什么，因此也不能知道艺术家希图透过它们告诉你什么。你无法进入其中。也就是说，观者对作品的理解只是一种解释性分析，对作品整体性的尝试性把握，观者看不到存在于艺术家脑海中的那件作品。分歧似乎正在于此，持"生活就是艺术"的现代艺术家没有一个有比较固定、一定模式的想法，他们的创作过程就是接受艺术外的偶发因素的加入，并且不经过加工；而洪教授创作前必有一个想法，这是个基本点，创作时便依照这一点，尽量合宜地安排各种因素，包括有选择地接受偶发因素，使之符合作品。岩雕正是如此。作为一种大地艺术，它身处于自然环境之中，要求与自然的和谐，而自然环境不是一成不变的，许多因素会发生经常性变化，在某种意义上说，这种变化又是偶然的，因为它发生之前，我们不可能知道那会是怎样一种效果。例如天气中的风云变幻、日升月落、雾气氤氲、雨雪纷飞和海水的潮涨潮退，以及地面上植物的生长繁殖死亡历程和岩石自身的变化，这一切都给予观者不同的感受。艺术家只能凭直觉灵感来安排，使它们发生后对作品有所补充衬托，这可能会是好的效果，也可能是让人遗憾的。毕竟是自然掌握它们，而不是艺术家。这也使艺术品或多或少带有未完成性。对这种未完成性接受而非排斥，正是艺术家在现代艺术中的特有观念。在这点上，洪教授做得较为成功，更符合天然自成，当然部分原因也来自于他所选择的这一艺术形式——岩雕。

邵彦：

这次参观考察洪先生的岩雕艺术确实有许多感触。刚才刘能侨谈到残缺美的问题，在洪先生作品中，更能给人以启发。

米洛的维纳斯双臂残缺，也许比完整的雕像更美；布德尔等屡次称赞《巴尔扎克像》双手精妙，罗丹便举斧砍去之，从而使塑像更为凝练。这些大概都是体现残缺美的

著名例子，但是我以为这两件作品的残缺美只是表面现象；实质是凝练、集中带来的美。西方美学中也有以丑为美的概念，但这和残缺美完全是两码事。西方现代艺术另当别论；西方的古典艺术确是一味在追求完整、完美。印象主义初出道时，巴黎人接受不了，一个很重要的原因就是"这些作品只是些习作，根本不像完成了的创作"，西人求全心理于此可见一斑。中国残缺美的根源，大抵在于《庄子》。《庄子》描写了大量残废之人，大加褒扬，但这不同于以丑为美，而是一种处世手腕，是全身避祸之良方。徐复观《中国艺术精神》指出：中国艺术的精神，就是庄子的精神，也有他的道理。但我们不能忘记，中国社会还是一个儒学占主体的社会，庄学不与儒学结合是生存不下去的，更何况大多数时候中国人的生活是处在过得很不好、但完全可以过得下去的状况，没有必要走极端，于是庄学不断地被改造、被中庸化、被削去芒刺棱角。这是哲学的不幸，却又是艺术的幸运。《老子》中的"大音希声"也被结合进来了。于是今天我们所谓的残缺美，不过是"含蓄为美"这种美学理想的一种外化形式。残缺美在美学上很难归类，恐怕与此有关吧。

　　从印学史看，两汉铜印（几乎全是官印）并无残缺美的端倪，即使到了明清，官印帝玺也还是工工整整、完完全全，残缺手法的应用局限于文人治印范围内，也就是从元朝以后才有的。文人治印中的残缺手法，只为求其含蓄不尽之意，结体、布白、用刀仍然力求温雅朴茂，决无一味丑怪便可哗众取宠之理。

　　总的说来，残缺美在中国艺术中可以应用的范围也很有限，大多数时候它被含蓄美映得黯然无光，要找些关于残缺美的资料很难。但是我们近年来所讲的残缺美，跟前面谈的残缺美已不完全是一回事，它是什么呢？

　　刚才说起汉印方正完整，并无残缺，而西汉霍去病墓前石雕却以其残缺美撼人心魄——这里一部分是自然风化的结果。如果我们承认同一时代的作品应有着共同的时代心理基础和类似的风格导向，也就不得不承认我们在观赏霍墓石雕时一厢情愿地把自己的观念加了上去，把历史的淘洗与当初的人工混同为一。云冈石窟的佛像初成时可能有华丽的装鎏，待岁月洗净了它的铅华之后，我们才能很高雅地赞叹一句："啊！高贵的单纯与静穆的伟大！"也许这就是一种心理投射。按照接受美学的观点，作品一旦脱离一度创作流程，进入二度创作流程（欣赏），就由不得作者自己了，欣赏者享有充分的自由，可以给作品暂时性地附加大量新的信息。不过就长期室外展品来说，有一位看不见的作者在永久地控制着作品，那就是老天爷。"人力有时而穷，而天道无穷"。作为一个新时代的雕塑家，一个有着主动、自觉的艺术追求的大师，怎样既要避免作品完成

之后自己形象的突然消失，即对自己作品的影响力到此中止；又能给欣赏者留下宽广的二度创作空间，防止作品回味有穷，我想，洪先生的"人天同构"创作思想就很好地回答了这个问题。他的办法就是通过那位看不见的作者——老天爷，间接地、又是永久地控制着、修改着自己的作品。他与霍去病墓前石雕的作者们不同的是，后者绝不能设想千年以降自己的作品成了什么样子，而洪先生发挥了人的主观能动性，通过主动做残，把天工施为的大方向规定了下来。人在这里摆脱了一个顾前不顾后的交班人的形象，成了天工的指挥者。

　　从创作上讲是这样，而从接受上讲，前面谈到的心理投射，实是残缺美赖以存在的心理基础。（假如让你相信石头上的斑斑驳驳都是邻家小娃娃乱刮乱敲出来的，你作何感想？）雕刻家在有涯之生内亲手作残，迅速集聚起一种历史沧桑感（当然也须假以时日），让我们这些同时代的欣赏者在有涯之生内就能体味到这种沧桑感，从而强化了那种心理投射，看到了作品的前景是永恒的。我想，把握住了这一层大关系，回头再来看残缺美，仍然感到它不是一个实质的东西，只是一种表面现象，一个枝节问题。

王源：

　　大鹿岛岩雕艺术，不仅引起我们美学上的丰富感想，也涉及近年来获得广泛重视的艺术管理这门新学科中许多方面的问题。海岛作为一种自然资源，其所有权属于国家，经营管理权则由国家下发到基层机构负责。据我所知，大鹿岛的实际经营者为县属林场，直接邀请洪老师对该岛进行艺术创作的是县海洋渔业开发公司。关于艺术家、公司（即赞助单位）与林场在这一事业中应承担的责任与义务，和应获得的权益并没有通过某种受法律保障的形式得以确立。这一既成事实不可避免地产生了许多不必要的麻烦，影响艺术家的创作。

　　遍布全岛的八十余件岩雕，已经耗费了艺术家五六年心血。暂时放弃超功利的纯艺术创造欲望，如果我们从艺术品的产生与社会经济环境的联系去寻找这一大批高水平作品存在的原因时，会有些疑惑：它并非政府或艺术管理机构下达指派的任务，也不是什么单位和个人集资委托的订件，仅仅凭借"君子协定"，艺术家付出的复杂创造性劳动被相对微不足道的物资消耗所换取。这在许多人将艺术与金钱相提并论的今天，确实有些难以想象。然而在钦佩艺术家淡于名利的同时，如何鼓励并酬劳他们的高质量工作就更加必要。凝聚着人类复杂劳动的艺术产品，其在精神和文化上的重大意义人所共知。同样，物质或经济上的巨大价值也是它不能分割的根本属性。关心并真正认识到艺术品

的两方面价值，才是符合科学、富有远见的态度。如何切实保护艺术家的正当权益，满足他们的合理要求，特别是从法律上完善旧有各项制度的缺陷，并针对新形势制订新对策，我认为是艺术管理者们，包括理论家们迫在眉睫的一项任务。

孔海鹰：

从大鹿岛回来后，我仍难于忘怀那些出自洪世清先生之手的岩雕作品。其形态古朴而又富有现代气息，极富艺术魅力，堪称现代中国石雕艺术中构思独特的杰作。怎样才能创造出一种富有永恒意义的艺术呢？洪先生选择了一个远离城市喧嚣的海上小岛，作为自己创作才能得以施展的园地。纵观这些岩雕作品，充分体现了"人天同构，返璞归真"的创作思想。在中国美术发展史上，鱼是最早被原始氏族社会的村民所表现的题材之一，然而洪先生却赋予这个古老的题材以新的生命力。正如他所说："我们的艺术不是企图讲述一个古老的故事，或是塑造一个崇拜的偶像，而是希望引以变迁沧海桑田。造物主既然塑造了大自然的今天，那么它必将继续塑造大自然的明天。"洪先生以深邃的眼力揭示了这一规律，并身体力行，这就是他的最可贵之处。洪先生的海岛岩雕艺术作品生动再现了古朴粗犷的"河豚"，妙趣横生的"海豚"，凶悍的"鲨鱼"，游出龙宫的"巨鲨"，稚拙可爱的"海龟"。从洪先生的岩雕作品中，我意识到了真正杰作的内涵。

洪先生巧妙地把多种艺术形式手法和谐地融入岩雕创作中，使作品显示出一种博大精深的美感。我认为洪先生在岩雕艺术中追求的"金石味"和"残缺美"都是为了同一目的，即使其岩雕作品与大自然更加协调，从而达到真正人天同构、返璞归真的境界。洪先生的岩雕创作过程充分体现了一种全新的观念——人天同构。"天"是指自然界的造化，"人"是指人为的雕琢加工，即是靠人和天的双重力量来创造艺术品，顺乎自然，贴近自然。洪先生创作的第一步是"相石"，其本身就是一种创造。自然的岩石映入艺术家的眼帘，经过构思产生新的意象。第二步是雕琢，其基本原则就是要少动刀，尽可能多地利用和保留石头的自然形态美。第三步是人为的和自然的再加工。人为的加工指的是由艺术家适度处理"残缺美"，尽量去掉那些与作品主题无关或关系不大的细节，使之能更好地与自然环境相协调。自然的再加工指的是让作品经历自然界的阴晴风雨，经受岁月的磨炼，最后，与自然和谐地融为一体。地球形成动力，地上的万物就不断经受着"天工"的修凿。这一点是洪先生艺术创作思想之精华，也是"人天同构"的核心。

俞守仁：

　　这次到玉环大鹿岛参观考察洪世清先生的岩雕艺术，有很多的感受。对于洪先生独具一格的海岛岩雕艺术，其艺术风格、艺术成就，大家已谈了不少。我只想补充一点，即洪世清先生广博的艺术修养与勇于开拓创造的进取精神，这无疑是洪先生今天能创作出如此精湛的岩雕作品的根本原因。

　　洪世清先生的艺术道路是从篆刻艺术开始的，他从十八岁始就热衷于印章艺术。当时他孤身一人在上海，曾挂牌刻印章谋生。后来求学于上海美专，又转学到中央美术学院华东分院（浙江美院前身），才潜心于中国画和属于西方绘画体系的素描、色彩等。最近从洪先生画室中看到他众多彩墨画、水粉画作品，可以看到他早在二十世纪五六十年代就尝试着中西绘画的交融、变革，从中可以想见他在学生时代，在中、西两个不同体系的绘画领域内，刻苦钻研，孜孜不倦地汲取着中西绘画传统的精华。50年代中期，洪先生留校任教于新创建的版画系。这一时期，他又对石版、铜版画这些在当时我国美术院校尚属初创阶段的画种，摸索钻研，在铜版、石版画技法以及材料运用诸多方面，作出了自己的贡献，也创作了不少优秀的版画作品。此后，洪先生虽一直任教于版画系，却丝毫不松懈对传统中国画的刻苦磨炼。洪先生的中国画创作，路子很宽，大多为水墨写意之作，山水松石、梅竹鱼鹰及熊猫兼能，偶作人物，颇得笔墨神韵，又作指墨画。潘天寿先生曾赞扬他的指墨画《鹜》说："画事以得墨韵神情为难，世清老弟于此独有会心。"洪先生的中国画艺术，在60年代已入佳境。可以说，洪先生在绘画领域早已中西兼擅，可是他还是不断开拓着自己的艺术园地。近十余年中，洪先生的兴趣又转向中国古代石雕艺术。在云冈、龙门、大足……这些千年古石窟前，全国各大艺术博物馆中，一次次留下了他的足迹。洪先生自己也谈到汉代的石雕艺术，那深沉雄大的气势，对他影响最深。其实，从洪先生的海岛岩雕作品中，我们不难看出，汉代的画像石、画像砖艺术，那种粗犷、古拙的线刻，以及西汉霍去病墓动物石雕那种利用岩石的自然形态稍加刻画的所谓"因势象形"手法，都被汲取借鉴到洪先生的石雕艺术中，但这仅仅是借鉴，不是机械地照搬和模仿。正如洪先生说的，他的岩雕作品中，有汉代石雕的"写意性"手法和古拙美，还有他的篆刻艺术、版画刀法、中国画用笔以及西方抽象艺术地融入。所以说，洪先生的岩雕艺术，是他广博的艺术修养的综合。他的海岛岩雕，绝不是凭臆造、心血来潮，靠某些光怪陆离的艺术形式符号来取悦观众的"噱头"，而是中西艺术观念的贯通，和谐巧妙的融合，因此，能使人深深感受到深厚的传统精神，和现代艺术强烈的个性。他的岩雕作品，源于生活又高于生活，有丰富的思

想内涵。洪先生的海岛岩雕艺术，可以说是他长期艺术经验的积累、融合和变革，从长期的"渐修"到突然的"顿悟"，这一切，是与他数十年来在艺术上根基扎实，贯通中西，以及锲而不舍，勇于开拓创造的精神密切关联的。我曾在玉环的一次研讨洪先生岩雕座谈会上说，大鹿岛岩雕中的海洋生物，就好像从悠深的大海深处，正游向现代的海面。我这是比拟。有关继承传统和中国传统艺术怎样现代化及走向世界的问题，这是美术界前几年一个争论焦点。有的论者强调"传统"，有的论者强调"现代化"。洪先生的岩雕艺术，则比较完美地解决了这一对矛盾，把它们和谐地统一交织在环绕着汹涌波涛的大鹿岛岩雕作品中。

（原载于《新美术》1992年01期）

高州水库纪念碑

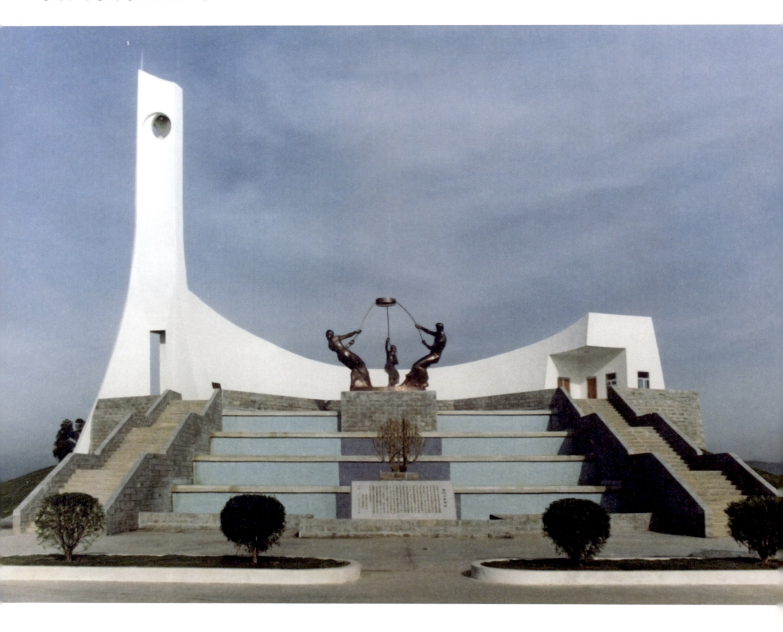

名　　称：高州水库纪念碑
作　　者：张祖武、郭士俊
规　　格：占地178m²，高25m
建成时间：1988年
建筑地点：广东高州水库
资料提供：张卫

《高州水库纪念碑》由雕塑家张祖武与郭士俊创作设计，于1988年建成。整个作品由日月同辉纪念碑、碑廊、主体雕塑《夯歌》、石阶碑座、叠泉、雕塑《生命树》和碑文台等组成。这件作品巧妙地将水利工程构件通过组合而转化为有意味的纪念形式，以其象征主义的美学特征，在中国20世纪80年代的大型户外雕塑中首开"现代"艺术之先河。

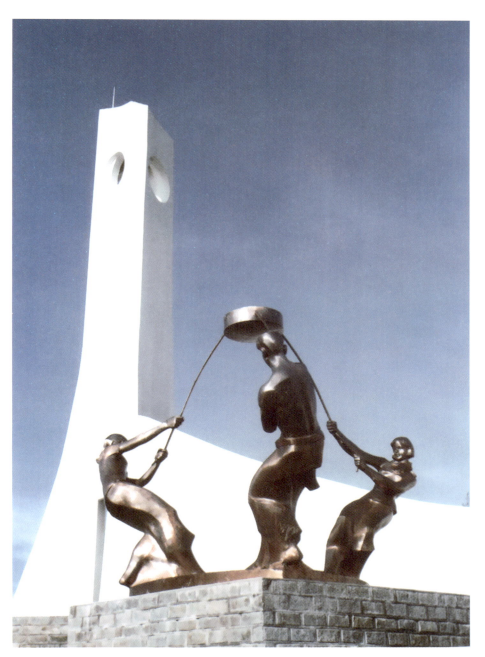

环境艺术的新起点
——高州水库环境艺术研讨会综述

武边

今年5月，一座大型环境艺术综合体在位于广东省高州市东北部的高州水库建成。它是为纪念水库建成30周年修建的。在落成典礼之前，水库管理局在水库新建的栖龙别墅组织召开了由本省美术家、中央美术学院、《美术》杂志、《中国美术报》的代表和承担设计工作的湖北美术学院教师参加的环境艺术研讨会，对作品进行分析评价，并以此为契机展开和推动对环境艺术这门新学科的深入探讨。

这个综合体是由湖北美院雕塑系老教授张祖武与其助手郭士俊设计的。它立于水库入口的堤坝上，占地178平方米，高25米，由日月同辉纪念碑、碑廊、主体雕塑《夯歌》、石阶碑座、叠泉、彩灯水离、喷水雕塑《生命树》和碑文台等几部分组成，碑廊内壁一侧镶以名人题字碑，一侧为供人西眺的玻璃窗，从而使作品成为一处兼可环顾四周风景的观赏点。在历时10天的研讨会期间，与会者不分会上会下，坦诚相见，因为局外人觉得"值得提意见"，甲方希望补救作品上可能存在的缺陷，乙方则希望指出他们"看不出、考虑不到的缺点"（张祖武语），以便在今后的创作中引以为戒。仅此一点便可说明作品的成功。

的确，在近年城雕热催产出的作品中，不值得提意见，生怕别人提意见的作品太多了。加上各种难以克服的成因：甲方的瞎指挥、艺术家的不负责任和缺乏环境意识、创作的粗糙……这一切使每个局外人均未对他们将要看到的作品抱任何希望，他们之所以远道而来，有的是出于私交，有的是为完成公差，其中一个重要条件是食宿费全部由邀请者承担。然而，当他们看到作品之后，竟没有一个人不是大吃一惊，拍手称赞作品的成功，公认达到了国内一流水平。有人甚至认为，就自己所见，这件作品应列于国内环境艺术作品的榜首。

除了触目可得的第一印象，与会者对作品的肯定可大致归纳为以下三个方面。

一、历史感与现代感的对接

在研讨会上，人们谈论最多的是作品的历史感与现代感，这大概是继第一印象之后，人们对作品做出的第一个理性的反应。曾在学生时代参加过大兴水利劳动的黄奇士，从主体雕塑《夯歌》回想起当时的劳动场面：推车挑担的人海战术、万众一心的劳动热情、意气风发的斗志、人定胜天的时代心态、简食陋宿的乐观精神均历历在目。因此，她认为作品抓住当时的时代精神，能给过来的人以亲切感和历史感。同时她还认为，如果没有现代感，作品便不易为青年人接受，在今天的人的眼中被看成"老土"。而《夯歌》后面的碑身与碑廊联成的简洁的弧线，前面《生命树》采用的铜管组合以及

整个方案体现出的意念综合、材料综合、知识综合亦即创作人员的综合等现代设计的综合性，均给作品注射了现代感。黄力生在发言中特别强调了这种特定的历史感的难度，认为一来容易搞成20年前创作的作品，二来不易处理好水库及其建设者造福后代的功绩和"大跃进"的历史错误的关系。

王小箭从风格学的角度分析了这种历史感的原因，认为《夯歌》采用的"革命现实主义"手法是那个时代精神产物，而综合体的其他部分所采用的现代构成和符号学的手法则是近年的产物，这样便造成了风格上的时间距离，使"革命现实主义"成为一种文脉而非时尚。由此他判定作品风格应属中国式的后现代，而那些追求所谓民族传统的作品只能称为复古。皮道坚着重从文化改造的角度谈了对这两种手法并用的看法，指出"作品联系了我们的传统和前卫的两头，一方面充分调动了现代雕塑语言，包括空洞、材质、构成等；另一方面没有忽视一般群众的审美期待"。他认为，这样做可使群众在理解中接近新观念，从而有益于改造中国的文化土壤和建构新文化。由此，他呼吁前卫艺术家除开拓之外，还要搞普及工作。在作品的现代性上，陈顺安提出了与众不同的看法，认为它"不是现代的，而是传统的东西"。

二、细节的艺术处理

唯一的审视对象，充裕的研讨时间，使得作品的艺术处理得到了细致入微的品评。虽然有关见解均紧紧围绕作品本身，但其意义却不止于此。如此深入地剖析一件作品，对于深化环境艺术研究乃至创作无疑会起到普遍的推动作用。

良民成的发言从最宏观层的整体观照一直谈到最微观层的小玻璃球。他指出："碑身远看具有强烈的向上感，使人联想到精神的向上和事业的蓬勃；碑廊的造型使人想到水坝；打夯的情节恰当地重现了生活与历史，并与《生命树》和碑体形成了由实而虚、有着内在联系的含义关系。树枝上的玻璃球很像是露珠，使生命的感觉出来了，水库的意义出来了[1]。作为形式很好看，作为含义明白无误"。他认为这种处理十分巧妙，堪称作品上的彩笔。王小箭指出，碑体顶部的"日月同辉"与傍晚的落日形成了一种颇有意味的借景关系。尤其是当日月同辉的内装灯打开之后，这种关系更为强烈。好像正在隐去的太阳和将要现出的月亮都汇集到这里，使人联想到"永恒"，这样便加强了作品的纪念意义。黄奇士和汪良田指出，纪念碑弥补了《夯歌》在体量上的不足，如果光有这件雕塑则会显得太单薄。黄力生认为，作品所给人的感觉比它的实际体量要大，原因在于碑身的集中式斜线和对坝身的利用。对此，罗世平和陈顺安分别从远观和近取的角

[1] 据介绍，这里久旱。水库建成后，尚鲜为人知。一天，一老汉忽然见到村里流来了水，便带上干粮，领着小孩子，顺着流水三天三夜走到水库。这才相信了乡亲们报告的关于已修成水库的消息。

度作了进一步的分析。罗世平认为,坝身实际上起到了整个综合体的基座的作用,在与作品的整合中放大了作品的体量,并使自身乃至整个环境都艺术化了。陈顺安指出,碑体与碑廊构成的弧形,在下望的透视中使有限的空间变为无限,除增加了作品的体量感外,还体现了当时宏伟的劳动场面。

在这件作品中,同一艺术处理兼顾多重作用的地方比比皆是。碑廊的弧形除与碑体联成一条飞升的弧线、以"下望的透视"增加《夯歌》的高度和空间占有以及使人联想到水坝之外,还加强了夯饼的腾扬感,从而使打夯人的劳动热情与干劲得到更充分的体现。碑体上的两个被称为现代雕塑语言的空洞,一个若日月,一个似闸门。"合在一起又与整个碑体构成了一个'高州'的高字(张放语)。水电系统(包括叠泉、彩灯水雕和《生命树》)既有同类作品所具有的一般审美价值,又具有对水库的纪念性亦即主题性"。

三、与环境的关系

环境艺术成败的关键是与周围景观的关系,在这一方面,与会者一致认为作品是十分成功的,对于风景优美的水库是锦上添花,画龙点睛。在赞扬这件作品的同时与会者还对那些不顾环境特点胡建乱放、把架上雕塑或工艺美术品放大了搬到室外等做法表示了强烈的不满。

皮道坚在发言中称赞道:这件作品最大的特点是充分考虑到环境艺术整体思维的特性。我国现在许多雕塑不成功、受到非议,原因多在于不能与环境取得合适的关系。这件作品从选点、体量、造型到色彩、材质都与环境有机地合成一个整体。在造型上与周围形成了丰富的关系:如对抗与联系、发放与收缩。从哲学角度看,它把自然变为人为的自然,而水库建设本身就体现了人与自然的关系。

黄力生指出,作者在追求现代感时没有忽视中国特别是水库的具体环境特征。这里的环境与中国其他地方的环境不同,与发达国家或地区的差异更大。因此,如果把外国的现代雕塑照搬到这里同样会出现与环境不协调的问题,与把假山石植入高层建筑群没有本质的差别。因此他提出"不要空谈保守和前卫。来看水库"!黄力生还指出:"这件作品经得起面面观,它依山面水,远看突出,近观强烈耐看。"并称赞作品选择了一个"风水好"的环境,而水库景观又因这件作品的出现而升格。

罗世平、王小箭从作品的构成要素与环境的构成要素的关系上进行了分析。罗世平指出,环境(包括山,水、坝)的构成要素—曲线与直线、曲面与平面、人工与自然都在作品中得到折射,并特别强调了提取环境要素对环境艺术的重要性。王小箭认为无

论从色彩还是造型来看，作品与环境的关系都是对抗性的，主要表现为白色+几何形：绿色+自然形。他认为，以往讨论环境艺术，包括他自己在内，都是谈和谐，没有注意到对抗的问题。这是一个必要的过程，从这件作品开始，可以涉及对抗的问题了。他提出，对抗不等于不和谐，它也是一种和谐，因为和谐包括对抗与一致两个方面。环境艺术创作可以寻求与环境的一致，也可寻求与环境的对抗，关键在于发现环境要素的规定性，这也是认识对抗与不和谐的标志。对抗是有意识地选择的反规定措施，而不和谐是不识环境要素规定性的结果。

面对这样一件成功之作，所有人首先想到的是甲方，认为水库有关领导与乙方的合作关系值得称赞。尤其值得注意的是，一个偏僻角落的领导竟会有这样的眼力和胆识！

黄力生赞道："对于我们来说，一项雕塑的成功首先使我们想到甲方领导的胆识。一件作品要花这么多钱，水库目前又不是旅游点，没有相当的胆识和水平是做不出这样的抉择的。现在许多地方特别是旅游点都在花大钱搞雕塑，假山石、水帘洞也要花几万、几十万。但多数将来要炸掉，而这件作品是会留下去的。"安志军说："许多作品是艺术家妥协的产物，所以不伦不类，这次甲方全权委托乙方，这对保证作品质量起了不可低估的作用。"

充当牵线人的高州文联主席莫仑介绍了水库党委书记柯永泰对作品的要求，他说："我负责传达柯书记的意思，总起来有几条。第一要有气派，把当年的劳动热情体现出来。第二要有中国南方的特点，原方案中打夯的女青年戴着头巾，不合乎南方的实际生活，所以去掉了。第三要做到农民看得懂，专家通得过。纪念碑是为当年的数万民工建的，一定要让他们看得懂，否则花这么多钱无法交代。第四要坚固，做到今天立得住，明天不垮掉。这里常有台风，纪念碑又处于水库的风口，所以一定要坚固。"对于设计者来说，这些要求的确是很宽松了，为此，他们不厌其烦地向来宾介绍柯书记其人：他自1982年上任以来使水库的经济效益从50万增长到上千万，使职工住房达到两室一厅以上，被评为水电部的先进单位。同时，他又以经济效益为依托，大兴精神文明建设，建影剧院、盆景院，出10万元成立玉湖文艺基金会，出版赞美水库的诗集，请"文人骚客"前来题诗作画。这次又接受乙方建议，出资召开环境艺术研讨会。这位只读过几年私塾，老革命出身的党委书记在回答《中国美术报》代表提问时说，花这笔钱的第一个目的是使职工安居乐业。水库远离大城市，文化生活贫乏，留不住人，尤其是知识分子。第二个目的是还愿。建库指挥部领导当年曾向民工们许愿，说水库建成后要为他们树碑，刻上每个人的名字，但后来一直没有兑现。共产党说话要算数。第三个目的是对

不合技术要求的防浪堤进行加固和美化的综合治理。值得指出的是，经过修整和拓宽路面的防浪堤，成了引观者接近纪念碑的流畅的序曲。

在这件具有现代感作品的作者、年近七旬的张祖武先生面前，人们在敬佩中还感到困惑。经过几天的接触和介绍，我们才知道，老先生的思想非常开放，胸怀开阔非凡。他和柯书记一样放手，鼓励和支持青年人的敢想敢干的精神。对于他们的建议，只要对作品有益，他都采纳，《生命树》方案便是他接受了郭士俊的提议而采纳的。

正如良民成在会上所说："雕塑是遗憾的艺术。"在盛赞作品的成功之余，与会者还同样细致入微地指出了作品的遗憾之处。

作品两大公认的败笔是叠泉的马赛克贴面和碑廊弧线的不连贯。对于马赛克贴面，有人说像卫生间，有人认为人工味太强；有人认为太花，中间的那条深蓝色生硬、多余；有人提出马赛克的天蓝色在天水之间形成了一块脏的蓝灰色。对此，人们提出两种补救方案，多数人认为宜改成天然花岗岩贴面。有人认为，不如当初就用花岗岩砌下来，规则排列和自然堆叠均可。王小箭从对作品与环境相对立的判定出发，提出改用抛光不锈钢贴面，认为这样一方面可利用不锈钢折射环境的特点，使叠泉立面和作品所俯临的湖水一样随天空变色，克服因天水色彩变化给立面色彩造成的脏感。另一方面不锈钢强烈的人工感可使《夯歌》的花岗岩基座不再是单纯的安放雕塑的台子，而与上面的打夯劳动共同形成"水库建设"的语义。

关于碑—廊弧线的断续，人们一致认为减弱了拔地而起的动势。此外，还有人提出日月同辉的内装灯不够隐蔽，叠泉的水量偏小、碑廊的内窗开法与色彩与碑廊简洁的立面不统一等缺陷。对于这些不属原设计方案的败笔，郭士俊深为未能亲临现场监督方案的实施而后悔。事实上，这也是许多环境艺术失败的原因。

属于创作指挥思想的意见主要有两条，一条是艺术语言过于琐碎，具体表现为符号繁多，石材块小，从而减弱了作品的整体力度。一条是作品虽以碑体偏立冲破了一般的纪念碑模式，但依然没有摆脱"柱式"这一体现纪念性的大框框。罗世平在提出这一见解后指出，纪念性不一定非要采取碑的形式，横向展开应可达到同样的目的。

尽管有如此多的遗憾，但与会者均认为，与作品的成功相比，仍可谓瑕不掩瑜。

在评功论过之余，部分与会者还在私下议论了环境艺术的知识产权问题。环境艺术品尤其是大型综合体往往是分工、统一的集体性劳动，责任与功过应该分明，以避免事后争功推过。

（原载于《美术》1988年09期）

研究论文

公共领域及公共性理论的影响与映照
——略议中国公共艺术的相关语境

翁剑青

作者简介：翁剑青，北京大学教授，博士生导师。

摘要：20世纪中后期以来西方学界在政治哲学、社会文化哲学领域对于公共领域及文化表达方式的公共性的研究，以及对于当代社会民主与文化包容方面的思想观念，在一定的程度上对于20世纪晚期以来中国的公共艺术实践及理论探讨具有显在和潜在的影响，从而使得发端于欧美的现代公共艺术及传播活动在当代中国的发展与探索中，不再单纯停留在对于艺术形式本身及空间样式的关注，而逐渐延伸到对于艺术的当代社会价值和公共领域建设等重要问题的关注与讨论。在外来相关理论及观念的影响下，结合中国自身情形和需要，中国公共艺术的文化及理论触角对于公共空间、艺术的公共性以及文化权力等问题的认知有了渐进的拓展，从而展现了它的当代性和内在的普遍意义。

关键词：公共领域；公共性；社会文化；公共艺术

中国自20世纪90年代中期兴起的城市公共艺术活动和理论探讨的文化实质，不仅仅是艺术实施的空间及形式问题，而是涉及当代艺术价值与公共领域的关系，以及运用公共资源的艺术与当代社会政治内涵的关系的探讨与演练。这期间的文化思考和理论滋养并非都来自中国社会自身，而是直接或间接地受到来自西方学术界的相关理论和思想观念的影响，从而逐渐形成了近20年来中国城市公共艺术对于社会方式及其公共性等问题的关切与探讨过程。以下本文试以若干段落略显现代西方公共领域及公共性理论要旨对于中国公共艺术文化思考的某些影响与回应。

一

自20世纪90年代中期之后，无论是出于纯粹的学术交流及研究的原因，还是由于在走向21世纪之际中国社会和政治文化的视野所至，西方的政治哲学家和社会哲学家有关近现代私人领域、公共领域的特性，以及有关现代社会的民主对话、协商和自律的社会学、政治学及生态学的理论探讨，渐渐被中国学界、文化界和社会所关注，并被引入、研究、传播及部分的予以运用。当然，在政治哲学领域对于公共领域及文化的公共性的探讨对于艺术的公共领域及其公共性的探讨的理论影响，往往是一个间接的和渐进的过程，这种情形在中国的集中显现大致始于20世纪末期。其中较为显著的如美国的哲学

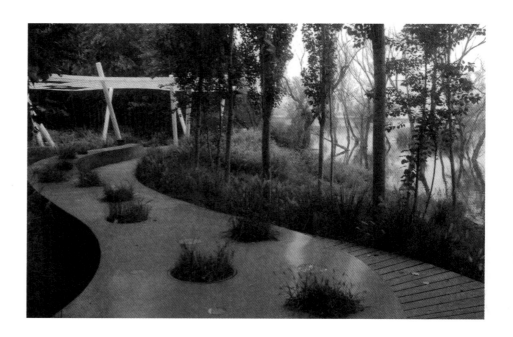

红飘带 景观 秦皇岛汤河滨水公园

及政治理论家汉娜•阿伦特（Hannah Arendt）对于公共领域以及人的"复数性"（社会性）在现代社会中的状态的研究，她对于自古希腊、罗马政治思想到近现代西方资产阶级革命以来的政治思想及其社会实践的观察与剖析，被中国的学界和艺术界逐渐关注。尤其是她于1958年出版的《人的境况》一书（The Human Condition，此书于2009年在中国被翻译出版）被国内文化艺术界关注。其中阿伦特对于人们在政治生活及社会生活中呈现的"复数"性、实践性和复杂性进行了独到的梳理和分析。她对于人类自城邦国家时代以来与家庭、社会和国家的关系，以及在"经济现代化"以来人类社会的生存矛盾和异化现象进行了追溯和批判性分析。尤其是她在《人的境况》中对于私人领域、公共领域和权力的概念、属性及其历史的演化做了独到而深入的阐释，为人们对于当代社会形态和公共领域特性的研究提供了不同的视角和观念。她对于现代市场及货币社会中人与人的相遇被"作为产品的生产者的相遇"所替代的情形提出了质疑，她由此认为这种纯粹由商品和资本为动力的交换情形，实际上削弱和颠倒了自古代以来形成的私人与公共之间的关系，使得人们证明和显示自我的公共空间趋于萎缩。

汉娜•阿伦特在论述私人领域方面指出："家庭的私人领域是这样一个地方，在那里，个人生存或种族延续的生命必然性得到了照料和保护。在亲密关系被发现之前，私人领域的一个特征就是人在这个领域不是作为一个真正的人而存在，而仅仅是作为人类

河坊阁楼 墙体艺术 杭州中山路

[1] 汉娜·阿伦特. 人的境况[M]. 王寅丽, 译. 上海: 上海世纪出版集团, 2009年版, 第29页。

[2] 同上书, 第163页。

[3] 同上书, 第163页。

这个动物物种的一个样本的存在。"[1]在此显现出阿伦特对于私人领域的重要性和局限性的揭示, 以及对于现代"完全"的人需要的不仅仅是家庭及私人生活, 而应该建立和进入到公共领域的生活, 这正是自然人进入到社会人、自由人或自觉的人的必要方式, 否则就只是停留在"野蛮人"及"奴隶"般的境地中。阿伦特指出从古代城邦时代至今的公共领域的本质特性, 是"人们纯粹为了显现所需的一个世界内的空间, 比起他们双手的产品或他们身体的劳动来说, 更是特有的'人的产物'。"[2]从而显现出人们为了对自身生命和文化创造的永久性及其价值意义的追求和证明, 需要建立起公共领域以给予各自的存在和价值的显现与持久。由此, 对于包括技艺人或现代意义的艺术家的信念而言, 在技艺（艺术）的公共领域中: "一个人的产品比这个人本身存在得更长久、更像他自己……不仅倾向于把行动和言说斥为无所事事的忙碌和闲谈, 而且一般倾向于以是否促进更高目的来评价公共活动。"[3]阿伦特认为可以显现和证明自我与公众关系的公共领域, 有着使艺术家或伟人可以免于仅仅在自己"做过的事情"中得以骄傲, 而是可以自觉的、超越个人劳动的更高价值层面上表达自己是"谁"。阿伦特另在权力的论述中强调, 权力的产生是以人们在城市社会及其形成的共同生活作为物质和文化基础的。

引发人们较多关注和思考的是, 阿伦特在论述公共领域与私人领域的问题时, 指出了两者之间基本关系及其特性。她从经济和政治的研究中认为社会公共领域的建立是对私人的权力（如财产和人身安全）维护的必然需要, 并在归纳历史的前提下认为, 国家、政府和社会共同体的建立, 主要或首先是为了"共同财富"而存在的, 从而在学理上指出了政府的公共属性和财产的私人属性的历史性过程, 进而论述了私人领域是公共领域存在的基础和前提, 并被公共领域所关注和显现; 两个领域的并行和相互作用形成了自古至今社会发展的演变过程。同时, 阿伦特对于在一切"可交换的"的东西均变成了某种"消费"的对象的时代中, 原先其具有的特定的私人使用价值变成了一种可不断更迭和交换中形成的社会价值, 也即由货币所能维系和固定的价值体系提出了质疑和批判。她对于近现代商业资本及货币社会对于人在公共领域的交流和人性关怀的异化与消解, 以及重在权力与私利的交换状态予以剖析和批判。另外, 她揭示了在商业资本和舆论操控的作用下, 现代社会中趋向于把艺术与手工艺的概念加以分离, 把"天才"与实际的技能予以分离, 从而对于把人的产品的商业价值凌驾于人的价值之上的错误予以否定。

其实, 阿伦特在其著作中的思辨和论述, 在许多方面是居于其内在逻辑和理想的呈现, 并非一切现实与发展的再现和指南。然而, 这对于中国当代学界和艺术界对于文化艺术的公共领域的关注和思考, 却有着重要的参考意义以及间接的影响作用。在20世纪

90年代晚期，中国学界对于阿伦特有关公共领域等方面的论述即有明显的关注和介绍。例如，在由学者汪晖等人主编的《文化的公共性》（1998年）一书中即有对于阿伦特的"公共领域和私人领域"论文的翻译。[4]鉴于阿伦特对于公共领域的概念和相关内涵的论述，以及对于现代人类境况中存在诸多异化问题的论辩的传播，国内在21世纪初前后的一些有关公共领域和公共艺术的学术研讨会议及论文的议论中，已显现其某些论述和观点对于国内艺术批评及理论阐述的直接和间接的影响。

[4] 此书是由汪晖、陈燕谷主编，书名为《文化的公共性》，1998年6月由生活•读书•新知三联书店出版。

二

在公共领域与社会理论的关联方面，以及在艺术文化的公共性的探讨中，得到国内较多关注和议论的是德国法兰克福学派的代表学者哈贝马斯有关公共领域的理论及言说。[5]

哈贝马斯在20世纪中期后对于社会公共领域的研究理论，无论从学术视野或方法论方面都具有其独到性及挑战性。其分析的基本对象是西方（以英、法、德为历史语境的）"资产阶级公共领域"的社会渊源、理想类型以及演进历程和系列化命题的理论问题。由于其研究和理论问题突破了传统的政治学和社会学各学科的界限，而是采用了比较开阔的视野和交叉而整体的研究方法，他把社会学、政治学、宪法学、经济学以及社

[5] 哈贝马斯（Jürgen Habermas，哈贝马斯•尤尔根，1929出生于德国杜塞尔多夫）德国哲学家，社会学家。1961年完成《公共领域的结构转型》的写作。历任海德堡大学教授、法兰克福大学教授、法兰克福大学社会研究所所长等学术职位。

涂鸦艺术 重庆黄桷坪文化创意产业区

会思想史等学科的相关问题进行一体化的探索。其理论为现代社会的广大读者和学术界提供了现实意义和广阔的学术前景。

哈贝马斯的研究指出西方在18世纪晚期到19世纪中期,以文学和艺术批评为主要特征的公共领域逐渐政治化,加之公共舆论媒体的繁荣以及公共舆论自由的争取,公共交往的网络变得发达起来,逐步形成了早期社会公共领域的转型。即在资产阶级取得国家统治权力的早期及其发展初期,由私人组成的市民社会及公共领域具有了对国家及公众事务的议论、批评和监督的政治功能。公共领域的社交及话语空间,从17世纪及18世纪早期之前的宫廷及贵族的内部沙龙转向了具有市场及商业性质的城市公共空间,诸如咖啡馆、开放性质的沙龙、私人宴会和露天广场。在这些新兴的城市公共领域的空间场所中,文人、作家、艺术家、科学家及市民出身的各类知识分子可以把"将谈话变为批评,把美言变为精辟的论证"。哈贝马斯在阐释资产阶级公共领域的转型过程时,十分注重在"重商主义"政策和机制下的商品经济及市场的不断自由发展的前提性作用。即"在市民社会里,商品交换和社会劳动基本上从政府指令下解放出来。这种解放过程一时所实现的是政治制度,因此公共领域在政治领域占据了中心地位也就并非偶然。"[6]也即通过社会再生产过程及商品交换领域的私有化,而使得由私人组成的公共领域在18世纪得以承担起社会政治功能(对政治决策及公共事务进行公众舆论的监督和批判)成为可能。

哈贝马斯通过对于18、19世纪垄断资本主义的作用、无产阶级革命的影响以及公共媒体的商业化和官方化等现象的研究,表述了在自由资本主义时期建立起来的资产阶级公共领域的逐渐瓦解过程。指出原来由私人社会组成的公共领域所呈现的公共性,即使个人或事务接受公开批判,使事关社会的决策接受公众舆论的监督以及"按照公众舆论的要求进行修正"的公共性原则。[7]在19世纪中后期以来的近现代资本主义社会已经发生了颠覆性的变化,哈贝马斯用历史批判主义的观点尖锐地指出其间大量存在着"批判的公共性遭到操纵的公共性的排挤"的状态。[8]如他在"公共性原则的功能转换"问题研究中所分析的那样:

> 过去,只有在反对君主秘密政治的斗争中才能赢得公共性;……今天则相反,公共性是借助于集团利益的秘密政治而获得的;公共性替个人或事情在公众中获得声望,从而使之在一种非公众舆论的氛围中能够获得支持。'宣传工作'一词即已表明,公共性过去是代表者表明立场所确定的,并且通过永恒的传统象征符号而一直得到保障,而今,公共性必须依靠精心策划和具体事例来人为地加以制造。[9]

[6] 哈贝马斯. 公共领域的结构转型[M]. 曹卫东等,译. 上海:学林出版社,1999年版,第84页。

[7] 同上书,第235页。

[8] 同上书,第202页。

[9] 同上书,第235-236页。

此处，显示了哈贝马斯对于西方近现代政治中存在的以少数人或集团利益为目的而制造和操控公共性的揭示和批判。他指出了在权力监督的失效以及舆论空间和渠道被控制的情形下，公共性的实质和真切性存在的危机。

在以后哈贝马斯关于公共领域和市民社会及社会批判理论的研究中，更为全面和深入地对于现代西方的民主—法治国家的历史成就及根本问题进行修正性审视，以及对于早期关于公共领域的社会批判理论的理性依据、具体性及分析范式所存在的问题和欠缺的觉察，使其先期的社会批判理论逐渐走向社会交往理论的研究与创建的道路，并使得公共领域概念及范畴（此非指早期的资产阶级公共领域）更多地等同于"生活世界"的概念及范畴。"我们称之为'广义公共领域'概念。从公共领域理论到交换行为理论，从公共领域概念到生活世界概念（即广义公共领域概念），这是哈贝马斯理论求索中重要转折。"[10] 从而，在哈贝马斯的政治哲学研究中，公共领域、生活世界、市民社会、社会批判等一系列看似不甚相干的概念和问题范畴得以有机的关联与整合。并从具有某些局限性的、理论推演性的境地得以迈向具有普遍性和现代实验性意义的广阔前景。

西方哲学和社会科学理论界中对于资本主义国家中的公共领域和市民社会的研究和呼吁，主要针对19世纪晚期至20世纪中期逐渐突显的"国家主义"的张扬。其主要表现

[10] 李佃来. 公共领域与生活世界[M]. 北京：人民出版社，2006年版，第195页。

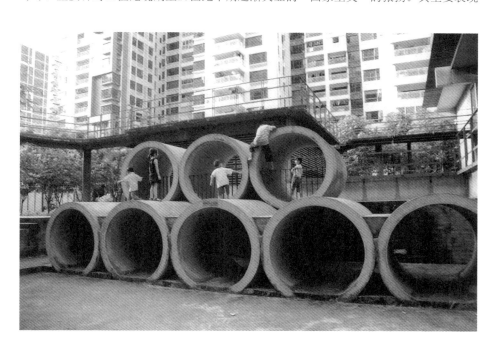

少年玩具设施 广州时代玫瑰园社区

为以政治国家为核心，以各种方式和途径向市民社会的领地进行渗透和侵占，剥夺市民社会的生存条件和赖以运行的社会结构。因而知识界以市民社会的理念及规则来反思、批判和试图平衡国家与社会之间的深度矛盾关系，以期重新调整和建构国家与社会、政治与经济、政治与文化以及不同权力与利益主体之间的合理关系，以求恢复和推动资本主义国家的民主进程。客观上，有关市民社会的话语及内涵在20世纪80年代前后也带动了东欧国家及亚洲东方国家的全球性社会思潮的复兴与关切。应该说，这对于部分地消解专制主义，建构社会平等和舆论监督，促进国家的民主与法制进程及政治文明的建设，显现着一定的积极作用和现实意义。

哈贝马斯关于公共领域的理论，对于正处于历史转型时期的中国社会及其文化艺术领域的改革与发展，显然具有其显在的理论意义和现实参见的意义。尤其是哈贝马斯着重提出并论证的一些理论范畴和学术概念，如"公共领域""公共性""市民社会"、社会批判理论等概念，对于中国社会文化界和美术界建构和繁荣民主—法治国家中多元、多层次的艺术文化格局，促进艺术文化领域的公共参与和民主对话机制，审视和协调国家与社会、政治与文化、公共范畴与私人范畴的艺术权益之间的应有关系，乃至结合中国的现实情形起到推动整体社会进程的民主、健康与和谐发展，具有启迪和促进的当代意义。它起码使得艺术理论和批评界和艺术家较前更为关注社会文化与政治文化的相互内在关系；不再把当代含义的公共艺术仅仅视为放置于开放性的物质空间的艺术，或仅仅视为装饰和美化环境的艺术，或视为单一向度的国家政治的纪念碑性质的艺术。而是逐步而主动的关切广大普通公民（及纳税人）的文化诉求、社会交往、生活方式、审美经验及情感传达的需求。较前更为关注和认识到公共艺术作为社会生活空间与公民意识交流的一种文化方式和途径。

三

从中国公共艺术理论的初步探究和问题关注点来看，它们已在美术理论及批评方面于20世纪90年代的中晚期以来有了一些各自的见解和观念。如深圳雕塑院（现为深圳公共艺术院）的孙振华撰写的《公共艺术时代》（2003年）一书中，明显受到哈贝马斯有关公共领域理论的影响，着意强调了当代艺术文化的公共性问题，认识并重述了公共性与政治学和社会学中所涉及的"公共领域"概念中的"公共"一词的概念及内涵的一致性："公共性本身表现为一个独立的领域，即公共领域，它和私人领域是相对立的，它所讨论的是公共的事项，同时，它与权力机构也是相对立的，'公共领域说到底是公

舆论领域'"。[11] 他在论及现当代公共艺术的文化态度及特性时言道："它是使存在于公共空间的艺术能够在当代文化的意义上与社会公众发生关系的一种思想方式，是体现公共空间的民主、开放、交流、共享的一种精神和态度。"[12] 他在就现当代公共艺术的属性及特点的辨识，以及与18世纪启蒙主义时期及艺术自觉时期的艺术特性进行某种比较后指出："公共艺术要解决的问题恰好相反，它是艺术向生活的回归，艺术家向公众的回归。"[13] 显然，他在概念及理论上意在强调公共艺术的公共性、公益性、社会交互性以及民主性和社会批判性。另如上海大学教授潘耀昌在其《公众触摸话语权——谈公共艺术机制》（2009年）一文中指出：

> 公共艺术中的"公共"（public）实际上指的是公民社会的公民，公众，有别于一般的大众、群众、民众（masses）这类简单多数的概念……而公共艺术出现的背景是公民社会，是以公民身份呈现的主体意识和人类意识的觉醒。公民积极干预并造成一定影响是公共艺术的主要特征，这不同于传统意义上集体共享的艺术，或所谓大众艺术。[14]

在此，理论家着重强调的是公共艺术所应从属的社会结构、属性及时代背景，强调公共艺术的创造与批评的社会主体特性以及公共社会舆论的参与性。另如本文作者所著的《公共艺术的观念与取向》（2002年）对于当代社会文化语境中的公共艺术观念及价值取向所做的某些探析：

> 公共艺术是具有社会公共精神、创造优良的公共文化和生活环境的艺术形态……公共艺术的当代文化主体是市民公众。当代公共艺术的重要文化内涵和服务对象，不再是历史传统形态下为着宗教权力、贵族政治权力或少数精英文化霸权服务的工具，而已从单向度的祭祀、表彰、纪念和宣传功能中，走向创造市民公众自由开放的公共生活空间、满足大多数人的审美与情感（交流）需求的艺术方式。[15]

> 从社会学意义上看，"公共"意指一种社会领域，即公共领域。一切公共领域是相对于私人或私密性领域而存在的……从社会文化、政治生活以及（舆论）传播的角度上看，当代社会的公共艺术在一定的方面和程度上，也呈现着当今大众传媒时代的报纸、电视、广播、招贴等公共领域的某种媒介特性。他以公开展示的方式去表述和传达社会公共领域的种种信息、意向、文化理念……伴随着服务社会、造福公众的理想而诉诸社会公众。[16]

此著作在对于当代公共艺术的价值核心及其基本的批评尺度的研讨中着重指出：

[11] 孙振华. 公共艺术时代[M]. 南京：江苏美术出版社，2003年版，第12页。

[12] 同上书，第25页。

[13] 同上书，第33页。

[14]《中国现代美术教育的历史与展望》文集，上海书画出版社，2009年版，第244页。

[15] 翁剑青. 公共艺术的观念与取向[M]. 北京：北京大学出版社，2002年版，第178页。

[16] 同上书，第14-15页。

"如把公共艺术仅作为少数人的权力斗争和政治教化的工具,就不可能使之具有人类崇高精神与文化超越意识的'大关怀',即不会在久远意义上代表公众社会的根本利益与意志。"[17]笔者在该时段关注的是在当代语境下公共艺术与公共领域、公民社会以及现代生活环境的内在关系。尽管在20世纪90年代后期及21世纪初,中国的美术理论及批评界在探寻公共艺术的性质、内涵及价值取向方面均是依据自身的知识、经验的储备及价值观念倾向所作出的论述,但毕竟是在努力与外部世界的学术思潮及艺术实践的同一领域所进行着探索性的思考与对话。

在论及公共艺术的公共性内涵及其社会权力结构关系上,中国美术理论界也有着自己的见解。如2004年8月在深圳召开的"公共艺术在中国·学术研讨会"期间,四川美术学院教授王林指出:"正像个人自由的优先权是现代民主国家建立的前提,个人主体性也是我们讨论公共艺术之公共性的前提;否则,公共艺术只能成为思想统治与专制教化的工具。"[18]在论及公共艺术的社会批评作用和当代性方面,他言道:"尽管公共艺术不一定是前卫艺术,但如何转换前卫艺术观念,使公共艺术保持当代思维水平、智慧高度和技艺水准,则是公共艺术是否具有当代性的重要支点"。[19]显然由于近20年来,西方学术界(尤其是法兰克福学派的理论学说)有关批判近现代资本主义社会的种种弊端和现代性启蒙理论,以及有关公共领域及市民社会理论,在不同的角度和程度上形成了对中国美术理论与批评界的影响,并成为其理论和价值思维的参照体系之一。除了由此而使国内美术理论界不再把当代公共空间及公共社会领域的艺术简单地等同于一般的"城市雕塑"及"环境艺术"之外,逐渐地使人们关注到公共艺术在与美学的关联之外——而与城市社会学、政治哲学以及城市生态学等领域的多维度关系的研究。这不能不说是20世纪90年代中晚期以来中国美术理论界的一段重要的现象和发展经历。

在与理论的对应之间,中国公共艺术作为当代社会文化实践也产生出了具有典型意义的一些案例。如在1999年下半年由深圳雕塑院参与策划和设计的公共雕塑系列作品《深圳人的一天》,以社会调查和纪实的手法,随机选取了20世纪末深圳市的约18种不同职业及社会身份的人群的代表者在同一天的日常生活中的状态,进行了翻制性雕塑创作,为当代城市的建造者及普通市民群体建立档案性的纪念艺术,它一方面表现了这座新兴移民城市的时代特征及市民的主体性,同时,表现出不同于传统的城市雕塑擅长的主题性宣传和宏大叙事的方式,以呈现新的艺术社会学方式及平等姿态的当代公共艺术的品性。对社会现实具有警示和批判意味的公共艺术作品在当代中国也有着自己表现,如2002年上海双年展上立于展馆入口处的雕塑作品《城市农民》(梁硕作品),它揭示了

[17] 同上书,第43页。

[18] 孙振华,鲁虹. 公共艺术在中国[M]. 香港:香港心源美术出版社,2004年版,第17页。

[19] 同上书,第19页。

中国在进入高速城市化和商品化发展背景下离开乡土到城市谋生的广大"农民工"的尴尬境遇，对于中国社会发展的不平衡性及广大弱势群体面临的状态予以关注和揭示。又如曾展于不同的公共空间的陈文令的系列雕塑作品《幸福生活》，它着重对于消费时代人们愈加迷恋物质生活与感官享受却愈加丧失精神生活的灵魂逃避情状予以批判，对于当代拜物主义罗织的"努力奋斗"、"幸福生活"迷幻予以嘲讽。这些个案在中国当代公共艺术实践中均具有其典型意义，它们均未停留在传统的审美的价值范畴，而显现出当代艺术的社会关怀和警示的意义，并在公众社会和媒体中形成一定的公共舆论效应。

四

公共领域的理论和实践，必然会随着社会和政治等环境条件及观念因素的发展而产生影响和变化。中国当代社会空间和公共艺术文化的建构也正是在受到国内外相关因素和观念形态的影响下摸索先行的。20世纪70代之后西方社会学及政治哲学对于第二次世界大战及"冷战"时代结束后的西方社会发展和民主政治的研讨，成为其社会学和政治学理论研究的重要内涵。其主要面对的问题是在社会生产力和财富总量达到空前地步，世界总体格局处于相对平衡与和平条件下，如何建构各自社会发展的政治和政策的道路以及价值理论的框架，包括进一步实现社会民主与文化包容。其中，西方当代著名的社会学理论家安东尼·吉登斯（Anthony Giddens）[20]关于社会民主主义思想及"第三条道路"理论所形成的影响与议论，对于东西方世界的社会学理论及各自的社会实践均产生着不同的影响和持续的效应。其理论的基本社会语境在于20世纪60年代前后西方国家的社会民主党以及社会民主主义者和部分社会主义者，试图找到一条既不同于美国式的市场资本主义，也不同于当时苏联的共产主义的新的社会发展道路。"第三条道路"（Third Way）的理论和主张"试图超越老派的社会民主主义和新自由主义"[21]试图超越传统思维中非"左"即"右"的政治和社会价值观念。在进入20世纪80年代后，欧洲大陆发达国家的社会民主党和工党在自身理念及目标的改革中，逐渐对于现时社会生产与利益分配关系、社会保障和持续性发展等问题予以关切，如对于社会劳动生产率、政策的公共参与、宪政改革、社区的复兴与发展、国际主义道义和责任，尤其是对于生态问题所引发的诸多问题的研究和应对策略的探讨。这其中事关许多具体性、公共性、日常性事务的方式和策略的改革，如就业和教育机会的公平性；私人部门与公共部门之间的平衡关系；劳动时间的弹性制度；住房、公共设施、经济制度的民主以及个人利益申诉权利的自由保障等问题的关注与热议。

[20] 安东尼·吉登斯（Anthony Giddens,1938年1月18日—），英国社会学家和当代最重要的思想家之一。他以其"结构理论"以及对于当代社会的本体论（holistic view）学说而闻名。

[21] [英]安东尼·吉登斯. 第三条道路·社会民主主义的复兴[M]. 郑戈，译. 北京：北京大学出版社，2000年版，第27页。

显然,"第三条道路"的价值取向主要在于一方面肯定以市场为主导的自由经济对于提高社会物质及经济总量所具有的现实合理性和必要性;一方面注重社会各主体之间利益关系所应有的正义性和公平性,注重对于市场经济下的社会弱势群体的利益保障。同时对由于显在和潜在的生态危机及资源问题,主张从国家、政府到社会及个人采取理性的策略和行为方式,以利于全社会和整体人类的安全和持续性发展。这无论在西欧和北欧,也无论是在不同的党派及非党派组织之间,显出包容多元的价值观念。"第三条道路"提倡政府与社会以及社会与社会之间的对话和协作的政治理念。其中,强调了对于社会弱势群体的保护和对于公民自主的自由权利的维护;强调了政治及经济生活中的无责任即无权利;无民主即无权威;以及世界性多元化等基本原则和价值取向。还有重要的一方面,是由于生态问题及气候问题所引发的"节能"和"减排"的需求,成为20世纪60年代进入后工业时代的欧洲发达国家在保障其经济和社会安全及持续发展中必须面对的压倒性问题之一,从而在其现行制度、政策、法规、社会道德和社会文化层面上均要提出调整与变革。客观上,似乎在哲学上趋向保守或在社会政治道路上趋于中间性的第三条道路的提出,一方面是为了应对20世纪70年代以来西方发达国家所面临的经济、社会、政治和国际问题的挑战和机遇而呈现的政治哲学;而另一方面,作为一种政治哲学的社会实践,它在80年代前后已经在欧美等发达国家中被广泛地采纳和实施,体现为各种具体的政策和社会发展策略。实际上,包括在东方不同制度的发达(和发展中)国家,也受到其思想及主张的影响。尤其是在关注市场经济与社会公平之关系的平衡,以及在肯定和维护市场竞争的同时需要维护公共权力及民主监督等重要问题的提出。

西方社会在20世纪60年代,尤其在80年代之后,社会价值观念形态的变化,从所谓的"匮乏价值"(scarcity values)到"后物质主义"(post-materialist values)的变化,也即从以往特别看重单向度的经济指标的增长及物质性功利的角逐,发展到对于单纯的、短视的经济利益乃至权威主义政治体制的超越性和怀疑性思维。同时,引起学界和社会关注的是,这种价值观念的变迁以及在社会人群的分布上,也不再受限于传统的党派或"阶级"的范畴,而是超越了以党派和阶级为分野的界限,超越了传统的政治意识形态下的所谓"右翼"与"左翼"的界限。犹如安东尼·吉登斯引用美国著名政治学家罗纳德·英格哈特的研究观点:

 随着社会的日趋繁荣,经济成就和经济增长的价值已经不像以前那样光彩照人了。自我表现和对有意义的工作的渴望已经取代了经济收入的最大

化。这些关注点与一种对待权威的怀疑态度联系在一起，这种态度可能是非政治化的，但从总体上讲，它能够创造出比正统政治所能获致的更大程度的民主和参与。[22]

"第三条道路"的理论及社会主张，强调公共事务的社会参与监督。认为所有事关公共社会的问题的讨论与决策（乃至包括科学、技术、生态、空间及环境问题的处理等原来被看作政治之外的事务），均应进入到社会公共参与的方式和民主程序之中，注重社会主体各方利益及舆论的诉求，而非仅由技术性权威单方面决策。这在客观上已成为西方当代社会与政治生态的基本语境。

在这样的背景下，决策是不能留给那些"专家"去做的，而必须使政治家和公民们也参与进来。简言之，科学与技术不能被置于民主进程之外，不能机械地信任专家，认为他们知道什么对我们有利，他们也不可能总是向我们提供明确的真理；应当要求他们面对公众的审查来证实他们的结论和政策建言。[23]

这样的政治性和民主性考量，实质上旨在强调社会正义以及各主体的利益保障，从而达到促进社会的协调、平衡与团结的目的。第三条道路对于社会整体而言，主张它的包容性和必要的团结，即在尊重个人价值的前提下树立社会共同体的观念和意识；主张公民个人要积极参与社区公共事务和社区服务；提倡包容和调和国内原有居民与外来移民之间的差异及矛盾，而非采取排斥的行动以形成包容性、开放性的共同社会。

应该说，西方新的社会民主主义关于现实社会发展道路的价值观念和思想学说，虽然其文化语境和社会背景不能等同于东方国家和中国的现实情境，但对于20世纪80年代以来面临改革和发展的许多国家包括中国社会在内，均有着理论和政策上的某些影响与触动。这也对于当代中国社会及经济体制转型时期的城市发展和公共文化艺术建设的道路、价值取向和社会舆论，均产生了一些显在和潜在的影响以及可资参见的重要意义。客观上，中国的艺术史学界及艺术批评界对于第三条道路学说的关注与借鉴，主要是对于其中有关注重公民对于社会事务的公共参与意识及权力问题的论说，对于社会公共领域及其艺术文化属性和参与方式的关联性，也包括有关公益性文化事业建设中公民的主体性和自主性的重要性。如中国大陆的艺术批评家及艺术策展人的一些言谈，恰是在此相关语境及语义的研讨中生成的表述：

第三条道路主张的建立合作包容型的新的社会关系……对于西方政府在制定文化政策和公共政策时产生了相当的影响。随着公众越来越多地参与到

[22] 同上书，第22页。

[23] 同上书，第62页。

公众事务中来，随着艺术精英主义的式微，公共空间的开放为许多西方政府所重视，制定了一系列有利于公共艺术发展的政策……公共艺术这个概念的出现，反映出当代社会对于人的权利的尊重，已经成为越来越多的国家和民族所共同认可的价值观。

要保证实现公民在公共空间的权利，就中国而言，重要的是在观念上，要实现从"人民"到"公民"的转变。"人民"在中国是一个出现频率极高的词，但是，也是一个被泛化，被神圣化的名词。'人民'通常可以成为一个集体名词，成为忽略每一个具体的社会个体的理由……公共艺术在强调公民的文化权利的同时，也将同时唤醒公众对公共空间的参与意识，提升公众关于公共艺术的素养……公共艺术在中国的实现过程也是中国公众权利意识的一个启蒙过程。[24]

在中国实施改革开放以来的30多年，从确定社会以经济建设为中心到呼吁政治文明、民主及和谐社会；从追求社会的脱贫、致富到呼吁法治社会、社会正义和社会公平。而艺术文化从"阶级斗争"和政治意识形态的工具到对于艺术本体及艺术美学价值的回归，再从追求艺术文化的多元化、现代性到寻求艺术的公共性和为国民大众生活服务。此历史和观念的演化过程，拓宽了艺术文化的视野，显现了对于艺术与现实社会生活及话语权力之关系的关注。显然，中国公共艺术及其文化观念的发展与探讨过程，客观上促使人们对于社会民主、文化包容和公共事务的参与意识的提升，以及在相关理论的思考与实践方面的促进。

如前所及，在世界性的当代文化语境中，公共艺术所担负的文化和历史使命已不再仅仅是传统意义上审美形式的变革及精英式的审美经验的说教，而是作为公共领域之文化观念及问题的交流和服务于公民社会生活需求的当代艺术方式。它无论在艺术精神、传播方式和价值取向方面都将指向人及社会成员的自我学习、交流、公共事务的参与和管理，以及社会批判和自我人格和思想的解放；而艺术审美及形式表现则是作为其社会存在和情感交流的一种方式和方法，并将随着相关技术和时代精神的变化而变化。应该说，这些有关艺术及文化观念的出现和传播，恰是处于不可逆转的全球化的经济、技术及信息互动的语境之中。因此，在现当代艺术理论及实践中任何狭隘的民族主义或简单粗浅的排外方式均成为不可能，而当代学术和艺术文化的实践的密切关联和面向世界则具有其必然性。

事实上，由于国际有关公共领域及公共性理论的交流，以及结合中国城市化、现

[24] 孙振华，"公共艺术的政治学"，见《公共艺术与生态》，总第1辑，上海文艺出版社，2011年版。

代化和文化福利及艺术教育的逐渐深化，促使中国城市公共艺术形态由以往的偏于纪念性、说教性及偏重外在的形式观赏，开始逐步和部分地注重城市公共空间及其城市文化内涵的建构和显现，注重城市更新与改造中的历史文化表达以及与公众日常生活及公共文化交流场所相适应的建设，开始逐步注意社区环境、公共设施和市民审美文化的培养与表现；尤其是在一些公共艺术项目的实施过程中，开始注意到公共参与及民主商议的程序和过程的重要性。显然，吸取国际的有益文化和学术成就以及具有启示性的观念和方法，并与自身面临的实际问题和发展需求密切结合，是中国当代公共艺术及社会文化建设的重要方式和途径。由于现代城市景观文化和公共艺术的观念及相关经验首先是从国外引入的，因而关注和参照国际经验，结合本国的社会实践，进行中国公共艺术的形态以及公共领域文化的探究，就成为本时代大语境下的必然情形。

<div style="text-align:right">2014年12月 于博雅西园</div>

<div style="text-align:right">（原载于《天津美术学院学报》2015年03期）</div>

论公共艺术的公共性价值的构成

马钦忠

作者简介：马钦忠，中国美术学院雕塑与公共艺术学院教授。

内容摘要：公共艺术是城市文脉、城市精神、城市文化品质、城市社群美学诉求等重要载体；正因此，它担当了当代城市魅力实践的角色作用。它的核心是塑造"共存、分享、宽容"的公共空间之性。公共性在此有广泛的可接受度，有时代的、地缘的、民族的差异，当代城市魅力实践便是运用公共艺术这一工具的作用推动"公共性非同一性"的认同。公共艺术的公共性奠基于地域认同和族群认同的公共领域。正是秉承这一精神，公共艺术赋有公共性的实质。

一、公共艺术是讲述城市公共空间梦想的工具

我们的城市生活离不开公共空间。购物、交流、祭祀、婚礼，等等，几乎都要在公共场合进行。这种场所，我们称之为公共空间。具体地说，从使用性质、消费特征、活动功能等方面，公共空间的特征概括如下：

那些供城市居民日常生活和社会生活使用的场所，包括街道、广场、居住区户外场地、公园、体育场地等。根据居民的生活需求，公共空间和场所伦理的性质要求有专供交通、商业交易、表演、展览、体育竞赛、运动健身、休闲、观光游览、节日集会等人际交往多类活动的公共空间。从使用用途划分，公共空间可分开放空间和专用空间。开放空间有街道、广场、停车场、居住区绿地、街道绿地及公园等；专用公共空间如运动场、电影院、歌剧院、美术馆、博物馆、购物中心等。

所有的公共空间在满足实际用途的同时，都拥有仪式化的要求和场所伦理的性质要求，以满足不同的社会需求、心理需求和文化需求。

公共艺术是针对各种公共空间的不同社会需要属性塑造与公民日常生活密切相关的开放式的人文博物馆，使之成为城市文脉、城市精神、城市品质、城市社群诉求、城市社区魅力的承载体，以使实用功能的公共空间转化为公共意义预设的人文场所。因此，公共艺术是在公共空间的使用与交流中实现公共性价值的。

这种发生在城市公共空间的艺术自觉行为，可以追溯到20世纪30—40年代美国总统罗斯福的新政时期，主要由政府出资，组成专门艺术委员会，针对美国城市的各种重要公共场所进行"艺术地"建造，让美国人的艺术不要总是成为"欧洲人的工作"。第二

墨西哥原住民社区

次世界大战结束后，美国继续罗斯福新政的艺术主张而在50—60年代各个城市进行了公共艺术立法，即每一项不论公与私公共建筑，均须拿出不少于1%的资金用于公共艺术建设，史称艺术百分比法案。20世纪70年代这一制度波及欧洲，80年代影响日本，90年代进入中国台湾。一场影响全球的城市公共艺术建设由此形成洪波巨浪。

于是在今天，我们漫步在欧洲等城市到处可见各种各样的艺术品向我们迎面而来，诉说着这座城市的梦想、史诗、人物。城市有了一个个精彩的概要节点！城市成为一本展现在我们面前的审美心理学。而这个城市之梦想的讲述者，便是公共艺术，它是20世纪中期以来人们进行城市美学魅力实践的重要工具，其核心价值便是它所承载的公共性意义。那么，公共艺术如何在公共空间、公共领域去讲述它的城市公共性故事呢？

二、公共空间之性：共存、分享、宽容的"唤醒"和"开启"

我们要问的问题是：这种以某种精神和价值走向为主旨塑造的意义预设的公共空间与此前的城市公共空间有什么根本的差异？易言之，公共艺术给城市带来什么？

答案是：从此，人们自觉地明确地认识到，进入公共空间的公共艺术，或者由公共艺术进行意义预设的公共空间是以城市市民为主体，以文化福祉惠及民众、以人的自由平等、宽容与对话实现当代社会语境下的公共性价值，因此，称之为公共艺术。

为了深刻、明确地理解公共艺术的意义，首先必须理解公共空间之性质。

1. 公共空间之性质：公共空间，不是"空"的空间，它有两个核心内容

1）公共空间之性即是差异化、多样化、兼容化乃至异端化的共享认同

公共空间之"性"之公共性不是简单意义的聚集在一起，而是人与人之间所构成的不同视点、不同意义的陈述方式和不同观念之间所达到的最大、最适宜、彼此都可以共享的、同时在场的认同。但认同不是统一。对此，没有一套可以检验和测评公共性程度的评判标准。公共性的程度有多高，认同和宽容差异性、异端化就有多高；缘此所体现的便是社会文明程度的地平线。

反之，公共空间有实际之公共空间和名义之公共空间：二者之根本区别即在公共性之程度上的区别。实际的公共空间之公共性是通过对公民性格塑造、人文分享、多样性、丰富性启迪的场所；而名义的公共空间是权力拥有者借公民之权力，行使权力审美和个人偏好，以训导、戒律、象征、仪式化的方式昭示统治者的单面性意义。因此，公共空间从古至今都存在，但作为拥有公民性之公共空间却是特定时期的产物。

2）公共性的核心价值是通过空间形体呈示出来

这个层面的公共性是指人与人在公共领域里交流与对话的理解过程；理解不是消解，是丰富自我和认知差异，感受到交流与理解之中的公共性存在；它具有普世的价值与人类学意义。

公共艺术所塑造的人文价值空间就是在于推进这种公共性的增值，不是"逼近"而是对人的人性和人文诉求的"唤醒"、"开启"，通过美的解读的自我反省达到自我打开而走向欣赏差异的共同分享，从而实现公共性价值。

我们可以用一个城市空间的物质构成的例子认知这种"公共性"审美享受。

人们迷恋自身生活和快乐成长的地域与场所，那儿不仅提供"栖居"的安全和快乐，还在于在那儿领会到公共性价值所带来的归诸人与人共在的魅力所在。"在传统聚落中，共同体的纽带是在'事物'的配置、排列、规模、装饰、形态等方面被表现出来的。制度、信仰、宇宙观是不可见的，但可以转换成为可视的领域，作为'事物'被表现出来，以象征的价值观、生死观、连带感等形式深深印入到共同体每一个成员的意识当中。这就是所谓的共同幻想。"[1]

也可以说，从人们建设城市中的共同居住，就是以这种"共同幻想"的想象的意义而连成一体，因为这种"共同幻想"秉承了共同的生命来源，因此而有着不可分割的"公共性"。反之，这种"公共性"会成为我们行为和价值观的特定"定性"，人们会用这种"公共性"去阐释、感知、体验和生活于人们所置身其中的物质空间之中。

2. 公共性的体现形态

1) 历史发展过程的公共性

公共性是一个历史范畴，不同时代、不同历史背景下有着不同的定义和内涵。第一阶段的"公共性"是以"民族神"及专制君王为代表的公共性。这个时期的公共性的基础是部族的联系、血缘的关系、语言的通用区域、特定仪式所寓意的共同认同。

第二阶段的"公共性"是市民社会、通俗大众、日常生活、民族解放、选举权、个人权利。

第三阶段的"公共性"是参与性和协商性的公共性：个性、差异认同、包容性、批判性等基础上的"公共性"。公共性容许认同差异性，宽容异端，最大限度地认同思想与观念的异己化和背离公众普通常识观的距离。

与此相对应的是三类标识物：

其一，庙宇、纪念广场、图腾等部落骄傲、皇宫。

其二，报纸、出版物、个人权利、选举权、公园、公共空间。

[1] [日]藤井明. 聚落探访[M]. 宁晶，译. 王昀，校. 北京：中国建筑工业出版社，2003年，第17页。

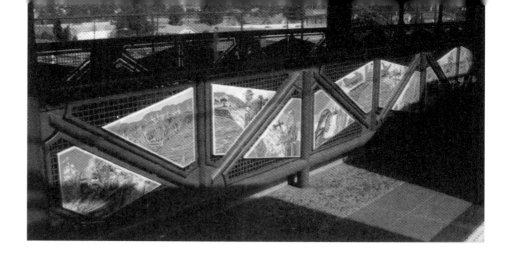

当地社区生活史

其三，个人化、信息化、发表权、消费社会、时尚、通俗化与市民文化成为主流。

第一个转变是由贵族社会向平民（商人）社会的转变，精英贵族成为平民百姓。

第二个转变是商业社会的转变，物物交换、货币交易、信用平等、冒险和承担风险、人人共有的赚钱的权利和尊重这个权利。高度认可社会竞争成为常识的商业社会。

第三个转变是国民国家形成和商业社会的两种力量密切联系起来，公民成为国家的主导力量这个意义的"公共性"直接成为我们认知和评判的地平线。[2]

2）地域与本土的公共性

我们必须肯定地域之美和本土的价值观的差异。人类的公共对话和交流的信息与意义，正在于人与人的相互补充。因此，公共性不是消除本土性和地域性的审美类别，而是充分地认同和肯定其意义。

我们以下述例子加以说明。

日本建筑师古市彻雄有一本小册子记述他在世界各地的土著建筑中的人类精神，这本叫做《风·光·水·地·神的设计——世界风土中寻睿智》的书中记了人类生活在各个不同地域下关于居住建造的睿智。风——如吐鲁番为了制作葡萄干而充分运用风晾晒葡萄干，将风的作用发挥得淋漓尽致。光——如西藏最大的宫殿——布达拉宫的进深空间也采用屋顶开出一条缝的办法控制光线，因此在"当昏暗中走动，也会突如其来地出现从天空垂直下来的光线。这些光线就是由回廊和旁边殿宇墙壁之间的狭缝洒落下来。尤其是沿着墙壁落下来的光线更是变幻莫测"。水——如克罗地亚的杜布罗夫尼克就是由斜坡、城墙和大海守护的城市，因海峡而构成城市的特点，因这个特点而成为亚得里亚海的一颗璀璨的明珠。地——如中国的古城平遥，结构层次分明，空间构成无止境地从外向内深入，外在城墙的雄伟和兼顾是为了防御的需要，而内里的空间结构构成了迷人的空间层次。用古市彻雄的说法，风、光、水、地的作用与美的建造结合成为一体，它们共同组织成为神的设计，这可以看成是"神意"的体现。[3]

这儿的公共性是由针对不同地域环境差别的智慧实践，立面、色彩、美学意义大相径庭。而正是这些不同的美组成了人类世界的丰富性。这儿的"公共性"是人的生存智慧，以不同的手段让生命感受到"生活更美好"。这是人类共同的追求。

3）普遍人性、人权及共同美的公共性

人类世界存在着普遍的无国界的共性人性和共同之美。诸如对人权的尊重与维护，对生命的尊敬与呵护，对生态、追求梦想、追求自由和锲而不舍的进取精神，永远是人类共同向往的美德。

[2] [日]佐佐木毅，[韩]金泰昌. 欧美的公与私[M]. 林美茂、徐滔, 译. 北京：人民出版社，2009年，第284—286页，金泰昌《后记》。

[3] [日]古市彻雄. 风·光·水·地·神的设计——世界风土中寻睿智[M]. 王淑珍, 译. 北京：中国建筑工业出版社，2006年。

三、超越个人之上的"公共领域"是公共艺术公共性的基石

不论是艺术家,还是对建成城市公共空间进行公共艺术的再塑造,都离不开这一概念工具:公共领域。我们所说的"公共领域"是指超越于个人之上,形成于地域认同和族群认同,乃至区域认同的价值观;它具有最大程度的公共性,因此是进行公共艺术对公共空间进行意义预设的坚实基础,体现在下述两个方面。

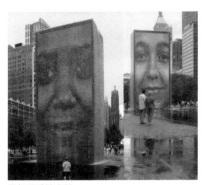

芝加哥千禧广场

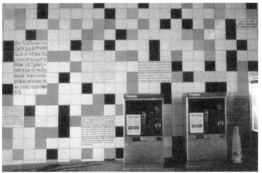

当地多国际语言社区

1. 公共领域是人与人交流共在的"超空间"

公共领域的构成离不开公共空间,而又超越于公共空间;或者说是人与人交流、对话的"超空间";是以实际交流和聚集功能传递信息的平台、窗口与媒介;特别是"媒介"的作用,是构成当代社会的公共领域的核心。这个"意义的生成"非常重要,因为"公共性"的价值实现以及"公共性"对人与人交流和"共享"的"精神性"的契约作用即来源于此。

用哈贝马斯的定义,公共领域是人与人在非强制的情况下处理普遍利益的"超空间"。"超空间"依赖于公共空间的物质性场所,但又超越于物质性场所。在这一界域,公民自身作为一个群体的行为,既可以自由地组合,又可以自由地表达意见,通过使用一定的传播手段和影响手段形成意见平台,促使人们多样歧义的观点和意见达成"共识"。它主要是两种公共领域:一是整个社会透过这个公共媒介交换意见,形成某种主流性的公共话语;一是市场经济中主要是由谈判、博弈达成的互惠协定。[4]

桑内特的定义是:相互做出承诺的人之间的纽带,它不因家庭血缘关系来维系。因此是一种"政治目的的人群"所形成的关系。[5]

[4] 哈贝马斯. 公共领域的结构转型[M]. 上海:学林出版社,1999年,第11页—26页。

[5] Nan Gllin《后现代城市主义》,同济大学出版社,2007年一书,第121页第6条注释,有关阿伦特对此更简明的表述:第一,这是更多人的生命,能使人回忆并把历史和社会的感觉转移给其他人;第二,由集体所建立,不同群体共同活动的舞台;第三,所有人皆可以进入(阿伦特《人的状况》)。

在他的《公共人的衰落》一书中这样论述公共领域出现的性质：

"陌生人环境中的观众问题和戏院中的观众问题如出一辙：如何让那些不认识你的人相信你。比起陌生人都是圈外人的环境，在陌生人都是未知人物的环境中这个问题更加迫切。对一个圈外人来说，他若要取悦于人，则必须刺穿一道障碍，利用圈内人所热爱和使用的多种因素来让自己显得信任。但在尚未定型的社会环境中，陌生人遇到的问题要复杂一些。目前他不知道对于他所希望取信的人来说，什么样的行为标准才是合适的。在第二种情况中，人们可以争取一个办法，那就是创造、借用或者描绘多种在大多数场合都会被认为'得体的'或者'值得信任的'行为。这种行为无关于每个人的个人处境，所以它也并不强迫人试图相互辨认对方的身份。当这种行为出现的时候，一种公共领域就要诞生了。"[6]

综合上述诸种观点，我们将公共领域概述如下：

$$
公共领域 \begin{cases} 交流空间 \\ 自由对话、辩论 \end{cases} \to \begin{matrix} 意愿、诉求、认同 \\ 公共领域的职能 \end{matrix} \to 带来两种权力 \begin{cases} 经济权力 \\ 政治权力 \end{cases}
$$

这种领域，在哈贝马斯看来并非是公正的：商业化、业主化、利益化、非权威化、娱乐化、附会媚俗公众是其最大威胁，因此公共领域的公共职责正在减弱。这是值得我们认真关注的。[7]

2. 公共领域形成的"公共性"不是共同性

必须明确，我们所说的公共性不是共同性，更不是同一性；而且公共艺术的价值所影响人们精神的主旨是公共性，即从视觉对话、理解、分享和共存所感受到的个人价值，而同时又认同并接纳他人的个人价值，这是公共性的本质；而同一性、共同性是根本否认这一价值且泯灭对他人意义的认同。因此，同一性、共同性是公共性的否定。

哈贝马斯关于公共领域的论述，对我们讨论公共艺术与公共生活有深刻的启迪意义。

在哈贝马斯看来，当代公共生活面临着严重的商业化和工具理性的威胁。一方面是目的与结果的工具理性的深入人心与人成为马尔库塞的"单面人"；另一方面公共生活的公共平台，诸如报纸、媒介、广播等等公共交流系统为商业驱使和操纵制造了消费人，实质上我们需要的正是对话交流，自由地表达、自由地结合所建立起来的空间和平台。这个"空间"和"平台"让我们在对话和交流之中认识到自己的局限性和匮

[6] [美]理查德·桑内特. 公共人的衰落[M]. 上海：上海译文出版社，2008年，第59—60页。

[7] 尤根·哈贝马斯《公共领域》，汪晖、陈燕谷主编《文化与公共性》，北京：生活·读书·新知三联书店，1998年，第126页。

乏，反省自我的意义与价值，思考"我"与"他"之间的联系。正如资产阶级在向封建主义挑战时期所发展的"公共空间"所起到的作用那样："城市不仅仅是资产阶级社会的生活中心，在与'宫廷'的文化政治冲突中，城市里最突出的是一种文学公共领域，其机制体现为咖啡馆、沙龙以及宴会等。在与资产阶级知识分子相遇的过程中，那种充满人文色彩的贵族社交的遗产很快就会发展成为公开批评的愉快交谈而成为没落的宫廷公共领域向新兴的资产阶级公共领域过渡的桥梁。"[8]他更进一步地说："当国家的支柱的国王、官吏和军队以及贵族与资产阶级代表的社会相融合的时候，那么公共领域才具有特殊的重要性。公共领域将经济市民（Wirtschaftsbürger）变成国家公民（Staatsbürger），均衡了他们的利益，使他们的利益获得普遍有效性，于是，国家消解成为社会自我组织（Selbstorgamsation）的媒介。"[9]哈贝马斯于是给出的结论是：

这样的"公共领域"是使"国家消解成为社会自我组织"，就是说公共领域成了民众直接参与到国家管理的核心方式，它的表现方式是媒体、公共批判、公众阅读、舆论传递等等，因此而形成"公共性"。在这个"公共性"中扮演着民众与社会诉求的代言人，他称之为公共知识分子。"公共性"不是"共同性"，公共性是通过公共空间的交流与对话所达到的一种自我反思的方式，以此达到"从一个被目标合理性的专制化了的理解之歪曲中解放出来——真正兑现人们自我解放"。因此，他的公共交往从本质上设定以"共同一致"的"理解"和"同意"的乌托邦预设为核心。他的学术宗旨就是推进这个预设在当代社会文化工作中的重要意义。[10]（着重号为引者加）

我们暂且不去论述哈贝马斯构造的交流理论提供的"自我反省"所达到的当代人的解放的乌托邦性质，但他的关于公共交流所达到的"人的自我反省"的"公共性"的论述应用于解释公共艺术与公共空间的关系却是非常有意义的；反过来也可以说明，作为公共空间的公共艺术可作为哈贝马斯描述的公共交流的最佳预设。甚至也可以说，公共空间的公共艺术所构成的这种充满意义的空间正是预设了"理解"与"同意"的价值。

四、公共艺术体现的公共精神

我们深入论述了公共空间的性质和进行公共空间的公共艺术预设以实现公共性基础的公共领域。接下来的问题：这个被公共艺术预设了意义的公共空间是怎样造福社会惠及民众的？实现的是什么样的人文价值宗旨？

综合上述论述，我们可以这样概述公共艺术的公共性价值特征：

[8] 哈贝马斯. 公共领域的结构转型[M]. 上海：学林出版社，1999年，第136页。

[9] 同上，第11页。

[10] 参阅英克伯格·布罗伊尔、彼得·洛伊施、迪特尔·默施著《德国哲学家圆桌》一书，关于哈贝马斯的论述，华夏出版社，2003年。

高地一萨格拉达大教堂

1. 预设人们交流与共享的"场所意义"

公共艺术在当代城市建设中的职能从表面上看仅仅是在公共空间介入精神的标识，对不同的空间进行界定，实质上是当代城市公共交流体现以人为本的公共预设。因此，它们的意义本质是：

（1）人与审美对象合成一体；

（2）人与人、人与物交流的公共媒体，是向大众预设审美价值的当代空间文化的重要方面；

（3）空间的距离不是为了隔离，而是为了观赏、解读的空间间距；

（4）是以当代人的日常生活为主体的人性化人文化的现代文化的社会实践。

为什么要提出公共艺术特别突出它的"公共性"限定词，根本的原因是当代城市市民对公共空间的文化追求的结果；否则景观设计、城市设计等方面便可以满足这方面的建设需求。之所以在公共空间里提出公共艺术的问题，所要面对的正是当代城市建设中以人为本、以人文为宗旨的城市空间的美学实践。它所深含的人类学意义有两个重要特征：

第一个是城市公共空间需要公共艺术的文化精神价值进行空间的界定，从而为"场所感"确立意义坐标和基点。

第二个是创新城市空间的文化诉求，即异质化的独特的不可重复的城市风貌和价值标识，以确立和促进城市个性化的地缘特征的建立。

2. 作为公共诉求和公共期待的交流与共享

人与人交流与共享的文化，是当代城市人性化发展达到新的历史阶段的社会需求对公共空间的价值表征和倾向的人类学的自觉，也是城市管理者和建设者的社会职责和人文义务。

现代城市文化的公共交流系统很大程度上依赖于现代传输技术和媒体。一方面，公共空间的功能性越来越专业，越来越有明确的指导性和情境的规定性，但因此也更加需要人性化、趣味化和释读性的文化内涵去塑造这种场所文化，营造意义的美学空间；另一方面，人们也更加需要公共空间的公共艺术提供空间的语言，提供共识和共同趣味营造的"痕迹"，为普罗大众提供城市空间想象性和自由的诠释符码。

这种对功能化城市的公共艺术建设实践的公共诉求，对城市化与地缘性空间特殊性建构的积极努力，是当代人对城市空间人文的最高形式的追求和期待。

3. 公共艺术是主流文化和经典文化的社会化、公众化的当代实践

公共艺术的特征不是大众文化，也不是流行文化。从创作方式和意义实现过程看，

和平墙

无题

是经典文化所固有的理想主义的传承,不可能是用过即扔的消费文化。因此,公共艺术必须是对人的意义的持久性和永恒性的思考和展示,是运用空间形体对人的生存价值意义的历史延续性的把握和创造。但是它又必须是当代市民文化的一部分,必须通过大众参与和社会释读和传递成为大众生活内容的组成部分;唯有通过公众参与,才可能变成为大众共有。这是公共艺术的绝对矛盾,也是公共艺术的魅力所在。

4. 公共精神的塑造

不同时代对公共空间的需求特点是不同的。古希腊时期的广场功能是集会、庆典和演讲以及辩论的场所,因此对古希腊民主社会的形成起到了重要作用。在一个市民社会发展还不充分的条件之下,这种场所就是重要的公共空间;而这种场所的精神化的装饰和布置摆放就是最重要的公共艺术。近代社会以来的法国社会的贵族沙龙文化,英国的咖啡馆文化都在社会变革中扮演了重要的公共空间和先进思想传播的重要作用。如此等等都是担负历史重任的公共空间。直接结果是推进了当代市民社会的深入发展和完善,奠定了最具有广泛性的公共空间,而与此空间的功能相适应的公共艺术是对这种空间功能的自觉,是对最大多数人——城市的主宰者的认同和尊重,以及对城市情感确认度的文化塑造。更重要的是,人们在以共同在场的交流与分享中领悟"公共性"的价值与意义,同时也是塑造当代公民文化的基本方式。从这个意义上说,不同的公共艺术的美学塑造就是预示和期待一种公共性的情感空间的梦想的记录和见证。

五、关于以上论述的例证说明

最后,我拟用这一最为典型的例子说明公共空间的概念拓展和公共艺术预设意义的基本特征。

17世纪与18世纪巴黎的皇家广场和20世纪70年代拉德芳斯的广场。

这个皇家广场是路易十四、路易十五统治时期(17世纪与18世纪)的主要象征。它是中央集权政治思想下,都会美学表现的代表象征之一。皇家广场几何规划下的中心主轴,正中间竖立着君主的人像,可以相互替换并自成体系(通常都骑着马,穿着罗马服饰以更显其崇高的地位)。这样的雕塑,把无所不在的中央集权力量更加具体化,每个城市皆是如此,就跟皇家广场如出一辙。然而,中心广场数量的繁殖增加,并不代表权力就因此被分配削减,恰恰相反,它是为了向世人展现君主权力的无所不在。在这里,广场并不是一个让众人聚集,一起来决定公共事务的场所,而是展现毋庸置疑的权力的橱窗。由单一个体所领导的统一的、均质的空间思想,在笛卡尔(Rene Descartes)的

写作中得到了回响，他认为最完美的状况是所有的著作皆出于一人的手笔。另一方面，笛卡尔主义的空间表现（像是意大利绘画中，预先规划象征性特定透视点的方式）与君主制度绝对的概念，以及它所赋予的象征性形状也相一致。这些形状一眼就可辨识，广场性格因此马上被了解，尤其是所有林荫大道都汇集向广场中心的皇帝塑像。我们可以从奥斯曼以及阿尔方德（Adolphe Alphand）在巴黎的规划看出，他们将所有主要大道以透视的方式引领至重要的纪念馆（碑），像是卡尼尔歌剧院或是铁路车站，它们同时也代表经济稳定的保障（或是对稳定的需求）。[11]

20世纪70年代的拉德芳斯广场却是另一种概念，以充分地体现平等、自由、多元、完善、和谐为宗旨，以亲民性、参与性、情境性和智慧启迪打造城市客厅。这一"现代凯旋门"将一条历史性的轴线伸向新城；巨门使历史、现实有机地结合，以强烈的雕塑感造型构筑巴黎走向未来的新地标。在空间布局上，各建筑群之间的广场、街道、庭院等形成相互穿插流通的交通网络。每一个网络的节点组成开放性的街中心小型公园。每个小型公园，均是请当代世界最著名的艺术家创作的最具20世纪代表性的公共艺术及雕塑作品，它们组成拉德芳广场的雕塑公园。50位杰出艺术大师的作品，荟萃了20世纪全球艺术家的视觉智慧，其参与性和欢愉性构成全球城市最亮丽而又唯一的风景线。

这儿的"公共性"价值的特征是以共同平等和共享为基础，以聚集全球当代杰出艺术智慧为手段，实践法国人的城市美学智慧，把当代国际的人文性、独创性、公共性的综合提升到新的历史水平。

（原载于《天津美术学院学报》2015年03期）

[11] [法]卡特琳·格鲁（Catherine Grout）. 艺术介入空间[M]. 桂林：广西师范大学出版社，第81—82页。

印第安人原居住区

中国公共艺术教育现状与发展策略研究

王中

作者简介： 王中，中央美术学院教授、博士生导师、城市设计学院院长、城市设计与创新研究院院长、中国公共艺术研究中心主任。

内容摘要： 近些年大陆对公共艺术的价值和作用的认知日渐彰显，"公共艺术"这个词汇的认知度有了较大的提升，公共艺术教育的发展也是伴随着这个过程逐渐成为大家讨论的热点，尤其是2012年教育部进行学科改制，公共艺术成为二级学科专业，开设公共艺术专业的艺术院校如雨后春笋般地涌现出来，呈现出高速发展的态势。各院校从不同角度纷纷展开对公共艺术教学模式的探索，但不可否认的是我国公共艺术教育发展相对滞后，相关专业的办学方式与教学模式存在着较大的差异和争论。本文希望通过较为翔实数据研究来说明并探讨我国公共艺术教育发展的现状与问题，通过高校数量、地理分布、课程设置、学生情况等基础数据的研究入手，总结高校公共艺术教育目前发展的若干问题，综合分析中国公共艺术教育现状和面临的困境。试图从公共艺术的专业背景和教育理念、学科定位、教学目标和未来趋势等层面提出中国公共艺术教育发展策略与思考。

关键词： 公共艺术；公共性；学科跨度；专业教育

一、综述

随着我国城市化进程的蓬勃发展，公共艺术因其突出的艺术性、功能性和文化价值受到社会各界越来越多的重视，很多艺术院校都相继开设了公共艺术专业或课程，尤其是2012年教育部进行学科改制将公共艺术列为二级学科（130506）后，全国各大艺术院校更是纷纷集中创办或建立公共艺术专业。但是，公共艺术作为一门新兴的学科，公共艺术教育滞后于公共艺术理论的研究，各大中院校对概念边界、教学目标和课程设置缺乏统一认识，致使我国公共艺术学科教育整体呈现出"百花齐放"的态势。关于该专业的办学模式与教学实施一直存在着较大争论，为更加全面的认识公共艺术学科教育的发展现状，本文采用大数据统计的方法试图系统梳理和分析公共艺术学科教育在中国的发展概况，结合本人对公共艺术理论的多年研究和在中央美术学院公共艺术教育实践的经验，分析在新理念、新形势、新需求的背景下，对公共艺术学科教育的几点看法：

二、我国公共艺术学科教育发展现状

1. 全国近1/4的艺术类高校开展了与公共艺术相关的专业或课程

依据教育部官方文件统计，截至2014年7月9日，全国普通高校共有2246所。通过进一步分析统计，全国艺术类或者设有艺术类专业的院校共计638所，其中102所院校设有公共艺术专业，跨及26省、自治区、直辖市；另外，还有34所院校专业开设有公共艺术课程；30所院校曾举办公共艺术相关活动或著有公共艺术相关论文。即，据不完全统计，与公共艺术相关的中国高校共有166个。

2. 2013年创办成立的与公共艺术相关的高校呈集中增长的态势

2012年，教育部进行学科改制时将公共艺术列为二级学科（130506），对公共艺术专业的培养目标、培养要求、主干学科、核心课程和主要实践性教学环节进行了比较明确的表述。在教育部普通高等学校本科专业目录和专业介绍中，新规调整了艺术学（13）脱离文学（05）单列学科门类，新增设计学类（1305），公共艺术列为二级学科（130506），同时与公共艺术并置有的视觉传达设计（130502）和环境设计（130503）等。

于是，2013年就在全国范围之内兴起了创建公共艺术专业的热潮。不仅是各大专业的艺术院校纷纷创办或建立了公共艺术专业，很多综合的院校也在较短的时间内建立了这个新兴的专业，大有抢占公共艺术高地的态势。各院校在进行公共艺术教学模式的探索中，呈现了多样化的观念、策略和实施模式，但是大多数院校对全球范围内公共艺术

的起源、观念、实践模式以及我国特殊的公共艺术发展历程和实际的社会需求等缺乏系统深入的研究，或者由于功利心态，致使我国的公共艺术教育观念和实践相对滞后，甚至在很大程度上存在着公共艺术办学观念与教学模式的较大差异和争论。

3. 中国公共艺术教育发展现状与公共艺术概念的引入

中国公共艺术办学方式与教学模式的差异和争论很大程度上与这些院校没有系统梳理公共艺术的缘起及其在中国的发展有关。

其实，在不同的国家，不同的时代，不同的民族，不同的城市，不同的历史时期，对公共艺术的阐释都是不同的。如果我们将公共艺术的历史追溯到19世纪末巴塞罗那的"裴塞拉"法案，追溯到美国的城市美化运动，再到费城的百分比公共艺术政策，就可以看到，其实最早的公共艺术提出，它的针对性很明确，是以提升城市美誉度为目的城市公共艺术。它是由西方福利国家发展延伸而来的，带有政府强制特征的文化政策。通过文化政策使公共艺术与城市空间、社会、大众、文化，甚至政治发生关联。另一方面，公共艺术又反映了艺术本体的发展趋势，某种意义上来说，公共艺术其实非常具有当代性，它跟当代艺术很多的主张是一致的。然而，相关的院校并没有真正全面研究公共艺术的缘起、理念与实践模式，便在教育部将公共艺术列为二级学科（130506）之后，就匆忙大量设立与公共艺术相关的专业，这种粗放式的发展也与我国在城市化进程中对待文化的"快餐"心态有关。

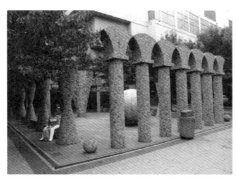

奈德·史密斯（Ned Smyth）的《世界公园》坐落于美国费城市中心观光巴士起点站旁，为候车和休憩的人群提供了完备的使用空间。

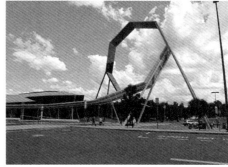

以澳大利亚著名的中部地区"乌鲁鲁"（Uluru，澳大利亚土著语言）岩石命名的国家博物馆的标志性雕塑——《乌鲁鲁线》（Uluru Line），乌鲁鲁岩石又名艾尔斯岩石（Ayers Rock），不同的名称同为澳大利亚的官方语言。

美国西雅图瑞秋猪成为市场中最受欢迎的成员,为市场注入了活力,人们跟随嵌在地上的脚印寻找瑞秋猪的踪迹,每个蹄印上都刻着文字。

可以说大陆对公共艺术的认知,与台湾公共艺术的影响有着不可分割的联系,特别是在1990—1997年之间,台湾公共艺术进入草创学习的摸索期,这个时期对大陆有着较大的正面影响。但并没有从根本上解决公共艺术的观念问题。在1995年之后,大陆关于"公共艺术"的称谓开始启用"城市雕塑与公共艺术"的概念,虽然该时期在艺术院校和专业人士的范围里开始谈及和关注公共艺术的概念,也只是把公共艺术理解为城市环境的"美化"和"填充",甚至很多情况下是把它做为城市雕塑的某种延展,在公共艺术的文化理念及特性的认识上存在着严重的误读,进入中国之初的公共艺术概念更多停留在"共有空间的艺术品"层面上,并没有进入到当今国际文化视野和学术层面进行广泛的研究,缺乏对公共艺术的灵魂——公共性和社会公共精神进行有效的梳理。

4. 各类院系"参差不齐"

由于公共艺术的研究和社会认知度在中国内地还处于起始阶段,加上公共艺术本身是一个极为宽泛和动态的概念,有着相当深厚的文化背景和当代意义,作为一门新兴学科的概念难以界定,所以公共艺术在各大高等艺术院校的教学实践中各有诉求重点。从总体上来看,把公共艺术设置为专业的院校虽然为数不少,但是很多院校的系和专业只是名为"公共艺术",基本上是在传统学科的基础上稍加公共艺术之名的点缀,甚至有些仍是传统学科的翻版,既失去了传统学科的特色,也没有抓住公共艺术的文化主旨。公共艺术在中国内地的整体教学模式也同社会认知一样处在比较初级的摸索阶段。

社会上对公共艺术的表象理解,以及整体的功利心态,致使在一线的教育领域也缺乏专业的公共艺术教育研讨会,少数院校的深入研究并没有改变各类院系的整体面貌。

5. 缺乏清晰教学目标

随着国际交流的增加,"公共艺术"开始作为一个独立使用的概念,当"公共艺术"(Public Art)一词席卷大江南北,成为一个专有名词时,我们开始认识到"公共艺术"所代表的不只是一个共同认知的文化概念,更是一种当代文化现象。然而,从整体而言公共艺术的教学目标仍然不够清晰。

目前,国内高校的公共艺术专业教育的实践主要有两种取向:一种取向是结合城市设计、景观和建筑等空间载体进行研究,但这种模式在绝大多数情况下并没有真正引入公共艺术应承载文化精神的开放性理念,仍然是停留在传统学科基础上的衍生。另一种取向主要结合雕塑、壁画进行研究,但在更多的情况下只停留在公共场所艺术品的概念上。

可喜的是，也有少数院校能够打破这两种空间载体的局限，强调公共艺术本身所具有的社会价值和文化生长性，使公共艺术本身变成一种空间载体，成为一种具有公共性的艺术语言与空间和时间的表达方式对其加以研究，甚至在这种研究中融入了虚拟空间、社会空间的理念，试图全面深入地把公共艺术的精神纳入到一种开放的教学体验中，希望进入到一种更加综合的多维研究之中。这种多维度的研究学科跨度之大，在理念上不仅超越了空间载体的局限，也超越了纯粹理性或美学的意涵，注入了更多的社会学和文化因素，因而成为在信息社会中把文化转化为生长的孵化器，成为文化系统新的增长点。

6. 课程设置"五花八门"

近几年公共艺术在教研领域正逐步生根发芽形成规模，甚至针对非艺术类（包括师范类）大学生的公共艺术教育改革的呼声也颇高，一些艺术和设计类院校便纷纷开设了"公共艺术研究中心"，这种中心常常是整合了学校不同的学术资源，为在校的学生提供相关的课程和社会实践的机会。然而这种跨工作室的试验在某种程度上有着蜻蜓点水和互不关联的倾向，还没有真正做到丰富、深入与连贯性的有机统一。

非艺术类大学生的公共艺术教育仍有流于形式的可能，因为就业的压力、观念的落后、教材的陈旧等因素使本来可以使人享受的艺术文化福利变成了课程的负担。

公共艺术常常在社会领域扮演中介角色，它常常以体验、参与、互动等方式使社会公众分享艺术，并通过这种分享获得新的社会文化取向。如果身处学院、条件优越的大学生不能体验艺术的社会文化魅力，或者身为艺术院校的学生仅仅局限于自己的专业，则往往会丧失一种艺术创造的原动力。

当前公共艺术的教学主要有两种发展取向：一是彻底打破空间载体局限，教学重点着眼于全面把握公共艺术的理念、模式与文化精神及其操作实践。二是具有公共性的艺术语言与空间表达方式，即针对某一种空间载体，如城市设计、景观、城市家具等，引入公共艺术的理念，并在学科融合过程中结合城市的实际，赋予传统学科新的增长点。

三、问题剖析

1. 对公共艺术的概念的误读

当代公共艺术在形态上呈现出动态发展的特征，由于当代艺术的多样性及人与人交流空间的转变，例如新的信息传播方式、多媒体艺术、网络空间的存在，使公共艺术的

形式和载体更加丰富多元。相较于将传统的公共艺术以"品"的方式静态设置在城市的公共空间，当代公共艺术更重视其文化属性，强调"生长"的过程；因此，公共艺术就不仅是城市雕塑、壁画和城市公共空间中物化的构筑体，它还是事件、展演、互动、计划或诱发文化"生长"的城市文化的"种子"。

因此，当我们仅关注于公共艺术职能范围的讨论，更多的是把它界定在一个较为宽泛的专业领域，没有对"公共艺术"的"公共性"展开更多的解读，"公共艺术"的公共性价值在我国也就没能得到广泛的发扬。因此，"公共艺术"在中国城市化进程中只是被当作改变城市局部空间的"文化快餐"，更多的是被强制置入大众感官经验和日常生活的物件符号，城市居民往往成为被动审美的客体，这些都背离了公共艺术"公共性"的本体原则。基本上是把公共艺术理解为公共环境设计和城市"美化"的艺术形式。

2. 从传统学科惯性思维的局限到新观念对整体性的回归

20世纪90年代初，以城市雕塑和壁画为主要形式出现在城市空间的"公共艺术"，形成了一种粗放式的雕塑与城市的结合，也在一定程度上造就了学科上的惯性思维。同时，我国的城市设计理念也严重滞后于城市化进程的发展速度。我们不得不面对这样的问题：经济充满活力是否就是健康的城市？城市规划是否等同于城市设计？我们反复思索一个问题——"公共艺术"在我国应以什么样的姿态介入城市系统，并通过这种艺术化空间的营造影响城市的人文体系建构，进而影响人们的行为方式？

当代的公共艺术在很大程度上回到了早期艺术对整体性的重视。它首先是从属于当代民主政治及公民社会语境下的一种综合艺术，它是在后现代社会思潮，当代信息技

每年为瑞秋猪过生日成为该社区的旅游文化节，体现了公共艺术"生长性"价值，以瑞秋猪为素材开发的各种旅游纪念品广受旅游者喜爱。

术、经济全球化以及"城市复兴"理念带来的城市革命进程中发展起来并不断变化的综合学科。它打破了艺术、设计、技术之间的界线，并随着社会经济的发展，发挥着越来越重要的职能作用。

即使是从雕塑专业而言，我们可以看到雅典卫城中最重要的规划师是雕塑家菲狄亚斯；米开朗琪罗和达·芬奇也都曾经做过广场和建筑的规划与设计。可以说，在欧洲的传统中，建筑、雕塑、壁画、手工艺甚至园林是一个整体。现代的城市重新呼唤回到城市的整体性，强调综合价值。所以雕塑家也不可避免地要了解包括建筑、空间、城市尺度、新材料的应用、社会人文价值的转变等问题。这与其说是一种主张，还不如说是一种趋势。

日本著名公共艺术策划人南条史生说："无论从建筑、都市规划，或是艺术的角度来看，时代正逐渐将注意力转向公共艺术。"在"大跃进"式的城市化发展三十多年的节点上，中国城市到了由规模导向质量的转型期，如何理解发展公共艺术的价值取向，是我们面临的时代课题。

3. 大需求背景下违反规律的超速发展

自20世纪80年代以来，随着我国改革开放基本国策的全面实施，我国的城市化进程飞速发展，取得了令人瞩目的成就。然而就总体城市化水平而言，还有广阔的发展空间。可以说，作为全球城市化进程的主角——中国城市化的大需求也带来了违反规律的发展速度，它不仅表现在公共艺术实践上，也表现在公共艺术学科的专业教育上。

"大跃进"本身就是一把双刃剑，要在几十年内完成几个世纪的进化过程，我们的城市结构、空间形态、社区营造、生态环境以及历史文化的保护与发展等诸多方面必然面临各种亟待解决的课题。如何解决当今的城市问题对于中国显得尤为重要，空前高速发展的城市建设抹杀了许多城市的独立品格，而这种独立品格恰恰是与其特有的都市文化息息相关的。与之相关的城市公共艺术学科的建设也相应地出现了严重的急功近利的行为。这种利益驱使形成的泡沫主要体现在对公共艺术缺乏系统深入的学术研究，无论是对国外公共艺术的缘起、观念、实践模式、教育机制以及公共艺术的外延等缺乏系统的研究，还是对国内公共艺术的特殊背景、发展历程、经验教训、社会需求、城市特色等都缺乏必要的把握。于是在教育部将公共艺术列为二级学科时，下面的相关院校就出现了严重的浮躁问题，不仅一窝蜂上马这个专业，甚至都没有想明白什么是公共艺术就敢开办公共艺术专业。

4. 缺乏人才梯队，亟待培育公共艺术教育系统

构建以文化生长为核心的综合知识结构——通过构建视觉设计、技能表达、非视觉设计交叉融合的综合性知识结构，着重培养学生的审美、实践和思考能力，满足学生在专业、职业和发展方面的需求。这就需要一种足够广阔深厚的学科跨度。首先，从公共艺术的起源而言，就是在实践的过程中逐渐形成了公共艺术的观念，在注重实践的同时，非常重视不同专业领域知识结构整合，具有很强的综合性。其次，对于中国的快速城市化需求，不仅需要这种跨学科的综合知识结构，也必须把专业教育的重心指向文化本体。最重要的是要面对中国社会对公共艺术需求的复杂性，既要实施多元发展为导向的专业教育，又要快速建构一个强大的综合学术平台，搭建具有综合学科跨度专业教育机制，培育既要面向创新实践又要面向深入学术研究的复合型教育人才。这样才能更好地贴近公共艺术的精神，更好地服务于中国的文化发展需求。

四、发展策略

1. 提倡在统一认识的前提下"和而不同"

学科改制促进了高校公共艺术学科教育的快速发展，但同时他又带来一个新的问题。特别是在观念理论、课程系统设置以及公共艺术教育等方面的研究严重滞后。也就是说，我们需要加强对公共艺术本体的研究，就是到底公共艺术辐射的范围是什么？它的职能和作用是什么？它的教育如何去制订？它的培养目标是什么？它的课程板块等肯定会有不同的侧重点，因为公共艺术的内涵非常丰富，不同的院校有不同的侧重点也是符合公共艺术发展规律的。但不能违背两个重要方面的研究：一个是公共艺术本体的研究，当然这是动态的研究，要具有前瞻性的眼光来进行，除了要研究历史，也要研究未来的发展趋势；再有一个就是对于公共艺术教育的研究，就是到底公共艺术辐射的范围是什么？它的职能和作用是什么？它的教育方针是什么？它的培养目标是什么？它的理念、策略、课程设置，等等。当然我也希望不同的院校有不同的侧重点，公共艺术本体一定是具有公共性的艺术语言、空间和时间的表达，这是他最关键的前提，公共艺术本身就是公共+大众+艺术结合而成的特殊领域，如果没有公共性的艺术语言，就不能称之为公共艺术。

2. 构建开放的知识体系

诚然，对公共艺术的解读是非常繁杂的，由于以"公共"作为前缀，它必然涉及哲

学观念、社会价值、城市形象、都市文化、艺术观念、产业经济等诸多问题。

即使从"Public Art"一词直译而来的"公共艺术",所代表的也不是一个约定俗成的文化概念或流派,更多地指向是一个由西方福利国家发展演进的、强调艺术的公益性和文化福利,通过国家和城市权力以及立法机制建置而带来的具有强制特征的文化政策。

面对"现代的教育",我们首先要思考几个问题:现在的学生在十年甚至几十年以后所处的时代是什么样的?未来时代需要什么样的人?他们的工作环境、社会环境有什么变化?当我们这样思考问题的时候,现有教学的指导思想一定会随之改变。现在社会知识的更新速度太快了,平均三至五年就进行知识更新,这种爆发式的进程,如果按照传统的模式教学,学生根本适应不了时代的发展,所以我们在教学上有四个主旨。

第一,重视创造性地扩大学生视野,让学生建立开放的知识体系,这点非常重要。第二,重视培养学生的自学能力、研究能力、动手能力、表达能力与组织管理能力。第三,强调终身的教育理念,就是要让学生养成"善于吸收新的思想,运用新的科学成果,去发展整合自己专业"的能力,也就是培养"敏感度"的问题。学生应该有这种意识,不是说要对各个门类都作很专业化的研究,而是要随时关注,要善于结合自己的专业进行拓展,重视思维的转换过程。比如素描,不是说把一个对象画得准确就行,而是培养观察方法,并将这种观察方法导入到思维模式的转换之中。第四,因为设计面向的范围通常比较宽,在教学里怎么能把宽口径和专一性有效的结合,就提出了"教学手段的有效性"问题。

3. 塑造"四维"的知识结构

另外,我提出一个理念,就是因为公共艺术所涉及的范围,显然不局限在艺术本体,那也就是说让我们的学生必须要有建立一个开放的知识体系。就是你永远不要封闭自己,你要善于把人类的文化,乃至科技成果发展转化成自己的语言。教育重要的就是举一反三,就是让他具备一种研究自学能力,所以我特别主张强调四个维度的知识结构:一维是文字能力,就是当你面临一个,不管是一个作品、一个项目或者一个课题,你怎么去整合非常多的文字资料?包括策划、推导、整合知识的能力。

二维是沟通能力,非常重要,就是我觉得各位一定要注意这一点,因为这是资讯时代,今天的沟通交流能力非常重要,而这个沟通交流能力要通过什么呢?可能有的需要通过你的文本,通过你的PPT,通过你的展板,那么这是平面设计能力,你要具备。那

公共艺术综合性价值的特征要求具有多维的知识结构

么演讲能力是我特别看中的,我非常看中演讲能力,为什么呢?很多事情你要去通过你的语言让对方了解你的想法,从而能使你的设想有所推动,甚至使你的计划得以呈现。

三维,就是我们这个专业本体更多与三维空间有关,你不掌握它,你就很难把你的很多想法形成转换。公共艺术本体的三维设计能力,我们强调"艺术营造空间",而不是传统意义上的"艺术装点空间"。

四维,是更高一级的要求,也就是说你的作品也好,你的设计也好,你的计划也好,一定要充分考虑它背后的文化生长价值在哪,有没有生长的可能性?对新文化有没有孵化作用?也就是让"艺术激活空间",这是特别重要的,它能使艺术具有高度,而不是只停留在一个美术的概念。

4. 注重未来可能性的培养

公共艺术的复杂性要求其专业培养必须注重未来的延展性、人才的可持续发展的能力,这种延展性和可持续性主要体现在其整体、跨界、整合的特性上。正因为如此,无论在西方还是在中国公共艺术都是一个难以说清的概念。

首先,要区别"公共艺术"(Public Art)与城市"公有空间的艺术"(Arte en espacio publico——Art of public space)的不同。"公有空间的艺术"指的是由艺术家、设计师、出资者与公众参与而创作的艺术品;"公有空间的艺术品"在20世纪之前更多是在公有空间上设置雕塑品而已,即使在20世纪70年代以前也仅是"公有空间的艺术"范围的延展。

而美国印第安纳波利斯对公共艺术的定义乃是:"现在,在许多的现代化城市中,艺术家与建筑师、工程师与景观设计师共同合作,以创造视觉化空间来丰富公共场所。这些共同合作的专案包括——人行步道、脚踏车车道、街道和涵洞等公共工程。所有这些公共艺术表现方式,使得一个城市愈发有趣与更适合居住、工作及参访。"城市公共艺术也不等同于一般的城市的景观环境,它更强调以文化价值观为出发点的环境营造。

五、总结

公共艺术在中国的发展,因其滋生的土壤、成长的环境、发展阶段及目标需求等都存在着特殊性。这种特殊的城市化速度,以及城市"大跃进"似的发展带来的文化缺失,加上很多城市急于弥补这种文化缺憾,"快餐"式的用艺术"装点",就将公共空间的艺术品等同于公共艺术,这种认识显然弱化了公共艺术职能和作用。

当然，这样的教育事业需要一代甚至几代人的共同努力，正如1959年的费城，在正式立法之前的几十年时间里，艺术协会等很多机构和组织做了太多的努力和推进。它也不是一蹴而就的，它一定是不断的要有人推进，而这个过程中一定有人是奠基石，就是可能看不到最后那个结果，但重要是要把过程做好。

全球信息化带来的新技术革命将创新提升具有核心价值的系统性城市设计发展开创 AUD (Art oriented Urban Design) 艺术导向的城市设计。当今世界正处在大发展大变革大调整时期，新一轮技术革命和产业革命初现端倪，全球信息化带来的新技术革命以及一些重要技术领域呈现革命性突破的先兆，为城市设计提供多元平台，在创新发展模式、优化发展路径、加快建设步伐为院校的发展带来了历史机遇。加上国家创新驱动发展战略，对城市建设及创新国家文化战略发展提出更加迫切的需求。所以，公共艺术的专业教育也必须紧随时代的发展。

显然，艺术的公共性的重要体现，在于艺术与公共社会发生关联，体现其全民社会和政府公共部门的整体参与。如在公共事务、公共环境、公共设施、社会审美文化的建设方面发挥其应有的作用。因为公共艺术的根本动机和文化精神在于通过艺术介入公共空间和社会公共生活的各个层面，借以唤起和促进公众社会对于公共事务——城市及社区环境品质、审美文化建设、社会舆论的阐发、社群关系及地方精神与传统的维系——公共参与的自觉及热情。进而培育富有知性、责任心和美学素养的公民大众，促进公民的身心修养与娱乐需要的保障，并促进民主、和谐和富有创造精神的社会发展。这种超越一般艺术、设计专业的公共性要求公共艺术的教学必须注重未来的可能性。

（致谢：本文的写作得到了中央美院中国公共艺术中心的大力支持，在此表示感谢！）

（原载于《装饰》2015年11期）

非典型公共艺术

孙振华

作者简介：孙振华，深圳公共艺术研究中心艺术总监，中国美术学院雕塑系教授，中央美术学院雕塑系客座教授。

摘要：公共艺术概念在中国出现的时间不长，它与中国公共空间，与公共艺术教育尚处在初步的磨合阶段，它离一门成熟的学科，还有相当的距离。因此，公共艺术的学科目前只能是"非典型"的，因为它要在不断回应新案例和新问题中定义自身。从发展的角度看，公共艺术学科的核心问题是观念和方法的问题，公共艺术教育的重点也是观念和方法的教育。

关键词：公共艺术；观念；方法；教育

这些年，公共艺术已成为一个使用频率很高的概念；中国的公共艺术学院、公共艺术系、公共艺术专业也如雨后春笋般在中国高校出现。这时候有两个问题应该引起特别的注意：第一，人们为我所用，对公共艺术所做的定义与中国不断发展的公共艺术实践是什么关系？第二，从教育的角度看，既然公共艺术在实践中不断有新案例、新形态涌现，那么，我们的公共艺术教育如何才能更有效地贴近现实，适应公共艺术发展的需要？

实际上我们每个人在理解公共艺术的时候，常常都对公共艺术有一个自己比较习惯的定义，这些定义是否能描述公共艺术不断出现的新动向呢？这是一个有意思的问题。为了说明问题的方便，这里先尝试说说笔者对公共艺术的定义：公共艺术是在公民社会的基础上，在公共空间中体现了民主、开放、互动、共享的价值观，并具有与之相适应的制度和程序保障，可以广泛利用建筑、雕塑、绘画、景观、水体、表演、影像、多媒体等各种方式，针对不同城市、地域、社区、环境所实施的一门综合性的艺术。

在中国高校，许多设置了公共艺术专业的院校也都有一个各自心目中的"公共艺术"定义。有的学校的公共艺术专业可能会偏重于雕塑、壁画或者建筑、景观；有的学校甚至不排除出于追求学科齐全或者安置教师的目的来设置公共艺术专业。落实在具体的教学上，每个学校在目前只能利用已有的资源和学科背景来开课；基本上都倾向于把公共艺术按照自己的想象，看成为一个具体的艺术样式来组织教学。如果这样，他们各自认定的"公共艺术"和当前中国正在发生的鲜活的公共艺术实践之间是很难匹配的。

在现实中我们观察到，公共艺术会经常出现一些新的、非典型的形态，所谓非典型，就是和大家目前心目所想的公共艺术不一样。

2016年初，"中国首届公共艺术大展"在深圳举行，在这个大展中深圳提供的就是一些"非典型"的公共艺术案例，他们认为这些案例最能说明今天深圳正在发生的公共艺术现实，它们最能反映当下深圳活跃的民间社会，特别是深圳年轻人的那种富于创造性、自主性而参与性的状态。人们也许想象不到，一些年轻人在深圳这样的城市里，广泛地参与到城市生活的方方面面，他们通过自己的努力和创意，获得成功。他们的成功不仅是科技上的，经济上的，而且还伴随着一种文化，一种对社会的参与态度，这种对社会的参与和互动，势必导致公共艺术的新形态的涌现。

深圳公共文化的动向之一就是，由个人、民间、非官方的人士自发进行的创意活动比较普遍。例如有一个针对城中村的项目叫"握手302"的案例：一帮文化人士，包括艺术家，自己掏钱在一个叫"白石洲"的城中村租了一套房号为"302"的房子，以

此为据点，把公共艺术带入到城中村。深圳的城中村过去被认为是城市毒瘤，因为楼房非常密集，楼与楼之间甚至是可以握手的，所以有"握手楼"之称。这里的卫生设施相对不好，非常拥挤，社会治安问题也相对比较多，居住在里面的大多是中低收入的人群。做"握手302"的这些人在这里租了房子以后，把社会的、艺术的活动植入其中，做了大量的公益性的艺术活动。例如，和村里的居民、儿童互动，进行戏剧表演、进行绘画，和居民举行各种社会问题的讨论会，对许多常见的日常生活现象进行对话……例如，他们策划了的小朋友"算术活动"，计算孩子父母的收入工资，家庭开支，了解父母劳动报酬，对城市的贡献，为城市创造的财富，等等，这些都很有意思。现在，持续了几年的"握手302"活动引起了人们的关注，它叫不叫公共艺术呢？应该是，他们的活动以艺术方式为主，一些长期在深圳生活的外国人也参与了这个活动，和城中村居民进行互动。

另一个案例是"坚果兄弟"的艺术活动。坚果兄弟其实是一个人，2004年大学毕业来到深圳，他成立一个公司，叫"无意义公司"，正式通过了工商局的注册。他其实就是用当代艺术、行为方式来做公共艺术。他的一系列的活动在公共空间里发生，有行为，有表演，有公众的参与，他的公司就一个人。他会正儿八经地发招聘广告，通过招工的方式招收艺术活动的参与者，有应聘、面试的各个环节，和社会上常见的模式一样，他的一切活动，都直指当下社会和城市所出现的问题。例如，他请一个人，在公园里面，向其他人证明自己不是神经病；他招聘员工来做"搬运空气"的工作，用塑料袋把空气装进去然后搬过来放掉。他的这些具有观念性，引起了市民的关注和思考，他针对的是，在一个经济高度发达的城市，人的行为在城市中的"意义"，人在城市生活的目的和价值是什么以及人与人之间的关系？

还有一个案例叫"寻找深圳"。同样是一帮文化界、知识界、实业界的人士，他们针对深圳是一个没有历史、没有传统、没有文化的城市这样的说法，通过他们的努力，试图重新发现深圳，定义深圳，挖掘被现代化所掩埋了的传统的深圳。他们发现，深圳在开放之前，也是有丰厚的文化、文脉的。他们发现了很多深圳的历史遗迹，风俗习惯，深圳独有的植物，有趣的动物，还发现了过去不知道的一些古老村庄的历史，发现了沉睡着的，被外来移民所忽略了的一些当地原住民的人物和故事。他们系统地对深圳社区一个一个地进行考察，有了这些发现之后，通过艺术表演和展览等方式把它们展现出来，这个活动一直在持续。

需要说明的是，这些案例带来了三个问题：第一，以上的这些项目是不是公共艺

术？如果是公共艺术的话，它们和我们对于公共艺术的定义是什么关系？他们中的许多人或许并没有明确意识到他们是在从事公共艺术活动，他们中的大多数人并不做雕塑、也不做壁画、建筑，也不做景观设计，然而，从他们活动的方式、效果和产生的功能看，它们不是公共艺术又是什么？

第二，公共艺术有没有专业和业余之分？为什么会这么说呢？因为这些艺术的参与者，这些艺术行为的主体几乎没有一个是从公共艺术专业毕业的，大多数人都不是艺术院校毕业的，甚至有的人都没上过大学。如果他们的艺术是有价值、有意义的，那么这些案例会倒逼公共艺术教育，公共艺术如何教，或者，从事公共艺术创作和接受公共艺术教育是不是有必然联系？如果大多数从事公共艺术创作的人都可以不经公共艺术教育而直接创作的话，那么公共艺术教育的合理性和必要性在哪里？

第三，以上案例引人思考的还有，人们是怎样产生从事公共艺术动机的呢？以上这些案例都是市民自发、自筹经费进行的，它们体现的是市民对自己所在城市的关注，体现了市民的文化自觉。如果它们是公共艺术，那他们是通过什么途径或方式学会了做公共艺术的呢？同时，这个问题还直逼公共艺术教育的核心，即，公共艺术到底是一种技术、技能、手艺的教育，抑或其他？

针对这些问题，笔者个人的看法是：从学科角度看，公共艺术不是一个术科专业，公共艺术教育主要的也不是术科教育；公共艺术的核心是观念和方法，认同了这种观念，掌握了它的方法论，就可以从事公共艺术创作。对于公共艺术教育而言，公共艺术所要学习的核心内容，也应该是观念和方法。

什么是公共艺术的观念呢？它大致有三个方面的内容：

首先是公共艺术的政治观，实际上讲的就是公共艺术和政治的关系，就是从政治学的角度上去看公共艺术，理由在于，从某种意义上讲，公共艺术就是政治的艺术。

公共艺术的政治观包括哪些内容呢？首先是弄清利益、权利和权力的关系。利益是什么？利益就是需要，是否能满足你的各种需要就成为你的利益是否能实现的问题。权力是什么呢？权力就是把个人和群体的意志强加给别人的一种能力。所谓有权力，就是有能力把你的或者某些人的意志强加给别人。还有一个权利，它更多是对公众来说的，它指的是个人和群体分享公共资源的资格，我有文化权利，就是指可以合法地享有国家的文化资源，我应该得到我个人的权利。

另外，公共艺术的政治，是我们常说的日常生活的政治，有时甚至是微小的、我们日常生活中经常发生的问题。比如说美国极少主义雕塑家塞拉的《倾斜的弧》这桩公

案,这是公共艺术政治的一个非常经典的案例。实际上这个公案也涉及艺术家的权力和市民的权利问题,涉及日常生活政治。你把一个雕塑摆放在一个公共广场,可能把市民所需要的阳光遮挡了,你妨碍了我的权利,所以引起了官司,所以导致法院判决,这个雕塑被拆除。这件雕塑建和拆的背后,实际是一个公共空间的政治问题。

公共艺术基本观念的第二方面,是公共艺术的社会观。

公共艺术的社会观最值得注意的是三个问题:第一,公共艺术对社会问题的关注和介入。德国著名艺术家博伊斯的清扫活动就是一个很有名的案例,清扫活动是他的一个行为艺术,其中所表现的就是对社会问题的关注。他认为很多知识分子一直在呼吁,高喊各种环保口号就是不亲手去做。虽然从照片看,博伊斯的清扫工作的有点夸张,他穿着那种豪华的皮大衣,在山林里清扫,但他毕竟是在参与,在行动。

第二,公共艺术的社会观的体现在每个参与者或者每个公共艺术家的社会立场、身份和态度。你站在什么立场,你是什么态度,或者说你是谁。

第三是公共艺术的社会观体现了公共艺术的社会功能和社会作用的看法,这一点似乎无需多讲。

公共艺术基本观念的第三个方面,也是很重要的一个方面,就是公共艺术的美学观。

公共艺术也要思考艺术的问题、面对美学的问题。公共艺术的美学是什么呢?笔者认为,公共艺术在艺术和审美方面,有五个方面不能忽视:第一,公共艺术的美学是强调公众参与和互动的大众美学;第二,公共艺术的美学是一种强调实践性和动态性,强调实施过程的动态美学、过程美学;第三,公共艺术的美学是一种地方性的美学,它必须考虑地域、社区、属地的历史、文脉、传统;第四,公共艺术的美学是环境的美学,它在创作过程中强调与自然、人文环境的协调一致;第五,公共艺术的美学是综合性的美学,公共艺术并不会只采用一种单一的方式和手段,只有一种或几种艺术的实现方式,公共艺术是可以采取多样性的和复合型的各种可利用的手段和方式来加以实施的艺术。

公共艺术的方法是什么呢?我们可以从不同的角度来界定方法,这里只是比较粗略地从不同学科的角度来谈谈公共艺术的方法。例如,公共艺术的社会学方法。公共艺术在实践中大量采用了社会的方法论。在社会学领域,它会非常专业的教你社会学方法,它们是一些量化的、操作性很强的一些具体方法,例如问卷、调查、访谈、文献、统计,等等,这些方法都是非常专业的要求,例如在问卷的设置上,在取样和统计的方式上,都有非常专业的要求。

例如政治学的方法。举个例子，现在有本书，叫《可操作的民主》（作者：寇延丁、袁天鹏，浙江大学出版社2012年版），这本书讲的"罗伯特议事规则"对公共艺术就特别有用。我们说公共艺术是不是会做艺术就行了？会了解、沟通民意就可以了？不尽然。公共艺术至少要学会开会。在公共艺术的制度建设中，一个很重要的环节就是要有公共艺术委员会，由各界别和方面的代表组成公共艺术委员会，坐在一起，对一个城市一个社区的公共艺术的规划、作者遴选、经费预算进行讨论。有了委员会以后，怎么开会？是不是谁的权力大谁就说了算？是不是谁的钱多，这个项目是他买单他就说了算？当然不是的。我们可以用可操作的民主程序来开会、进行决策。这本书所说的方法，就是把一个会议或者说一个民主的决策程序提炼成一个具体的会议规则。例如，根据罗伯特议事规则，会议的主持人只当规则的执行人，掌握程序，不可以对会议的内容发表赞成或反对的意见，更不能成为最终的拍板者。就像玩"杀人游戏"的一样，你要是担任法官就不能同时担任警察，你知道谁是杀人者但你不能说，你只掌握游戏的程序，只说是或者不是，游戏的结果是由每个游戏的参与者共同决定的。每个人在参加会议的时候一定对议案进行是或不是的表态，并正面阐释理由。不同意见的双方不形成面对面的交锋，唇枪舌剑，所以意见都要先向主持人申请发言，允许后阐述意见和理由，比如说一个城市要在什么地方做个雕塑，倡导者先提出议案，讲出理由，一二三四；会议有不同意者，可以提出不同意的议案，说出反对的理由一二三四；几轮之后，仍有分歧，进行表决，如果大多数不同意，这个议案就被否定了。

在我们的公共艺术的实践中，常常是民主意识不强，就是有了开会讨论的机会，也常常会出现没有事先准备地临时改变规则，临时提出意见，或者出其不意弄出一个幺蛾子，把一个事先准备好要议定的事情搞黄掉了。出现这种情况，就是一个民主方法的问题，有了分歧，就应该在经过充分的讨论后，按一人一票的民主程序来决定。当然，一人一票也是有缺陷的，然而，当我们的不同意见无法统一的时候，它相对是一个解决纠纷、解决矛盾的可操作的方法，它是相对合理的。

还有历史学的方法也很重要。公共艺术在实施中，要求我们要了解地方志，了解地方历史、传统和地方文化，这就需要我们有运用历史文献和进行历史遗迹考察的方法。还有心理学研究方法，心理学方法主要是指实验心理学，公众的趣味的形成，对一件作品的评判，是否喜好，等等，其实是可以用心理学的方法来进行研究的。还有环境科学、信息科学和其他自然科学的方法在今天更是大有可为，我们今天讲大数据，讲3D技

术，讲生态艺术，都离不开这些科学和技术方法的运用，在公共艺术的领域，如果了解并能运用这些方法，就等于为公共艺术增加了无限的可能性。

最后，联系到公共艺术的教育，它与公共艺术的观念与方法是什么关系呢？

目前，公共艺术的教育面临的问题主要有三个：一，什么是公共艺术？这里是从教育的角度而言的，对公共艺术教育而言，公共艺术主要是艺术技能、知识的学习，还是一门更偏重观念性、方法论的理论学科？二，什么是公共艺术的基本训练？是一种技能、技法的训练还是思想和实践的训练？三，什么是公共艺术的教学体系？我们说公共艺术可以运用所有的艺术手段来加以实现，那么，它的教学体系应该是怎样的？显然，学生不可能面面俱到，学习每一种艺术形式。

面对这些问题，我们可以总结出关于公共艺术教育的基本理念：

第一，公共艺术教育的核心不是技术、技能教育，而是观念和方法论的教育。

第二，公共艺术教育不是"单一学科"教育，而是如何看待艺术与社会关系的理论思维和实践方法的教育。

第三，公共艺术教育不是"公共艺术专业"的教育，而是面对所有艺术专业学生的共同课，也可以是所有对艺术有兴趣学生的选修课。这个意思是说，不光是公共艺术专业的学生应该学公共艺术，每一个学艺术的学生都可以学公共艺术，都可以做一个公共艺术家，就算你是一个学音乐的、学影视的，你也可以通过学习公共艺术这门课程后，在掌握了相应的观念和方法后，用音乐、影视的手段来做公共艺术。甚至学理工科的学生也可以学公共艺术的课程，作为选修课，学完之后他也可以进行公共艺术的创作。公共艺术是当代艺术的一种，公共艺术离我们并不遥远。

第四，公共艺术教育是一个开放的平台，它可是学院教育，也可以是非学院的社会教育，在一个开放的社会中，所有对公共空间，公共事物有兴趣的市民，都可以通过公共艺术教育，尝试掌握公共艺术观念和方法，进行公共艺术创作。前面所讲的三个案例就很能说明问题，参与这三个案例的人大多数都不是艺术家；全部的人都不是所谓公共艺术专业出来的，他们甚至并没有系统地考虑公共艺术的观念和方法的问题，只是无师自通地投入到公共艺术创作中，但他们做得很好。

（原载于《美术研究》2016年第2期）

生活、大众、精英：景观社会中的三类图像

王洪义

作者简介：王洪义，上海大学美术学院教授，博士生导师，从事公共艺术、视觉文化和艺术批评研究。

摘要：景观社会中包括三类图像：其一是有实际生活功用的产品图像——设计产品；其二是供视觉消费的大众文化图像——影视动画等；其三是担负社会批判使命的当代艺术——精英艺术。三类图像各有功用，产品图像与物质社会同步，通过调动欲望刺激消费；大众文化图像作用于大众精神生活，满足多数人的日常审美需求；精英艺术图像坚守人文立场，致力于理性精神和艺术本体价值的重建。仅有产品图像和大众文化图像的社会是不完整和有缺陷的，坚持社会批判立场永远是人类高端艺术的标志。精英艺术图像不是现实生活的美化剂，而是消费时代的警示器，它并非传统精英艺术的自然延续，而是反传统精英意识的新艺术创造。

关键词：景观社会；视觉文化；产品图像；大众文化图像；精英艺术图像

"景观社会"（Society of the Spectacle）是法国思想家居伊·德波提出的概念，指的是以视觉图像为社会存在标志物的社会。在这样的社会中，影像控制一切，媒介起主导作用，社会以图像展示商品价值，生活本身成为景观堆积，直接存在的一切都转化为表象[1]。弗尔茨和贝斯特对景观社会做出了更为详细的解释，指出：（1）景观是少数人在幕后操控而多数人默默观赏的某种表演，操控者是资本占有者，多数人是普通大众；（2）以景观控制大众不采取外在强制手段，而是在不干预过程中实现隐性控制，是最深刻的奴役；（3）景观社会是一种社会调控机制，多数人在精神上沦为被景观控制的奴隶[2]。由此可见，景观社会是一种基于媒介生产的视觉消费社会，它凭借媒介图像（如新闻、广告、娱乐、消费、服务、休闲）刺激人的消费欲望并进而支配人的日常生活。

一、文字的退场

任何一种新的社会形态的出现，都意味着对原有社会形态的更替和改变。景观社会的出现，毫无例外地导致原有主流传播媒介的更替和改变。这带来两个明显结果：一是文字符号失去霸主地位；另一个是精英艺术进入凡俗世界。造成此种变化的原因，是当代资本通过图像生产实现了对日常生活的全方位覆盖，五彩斑斓的日用景观取代传统艺术图像成为社会生活中最直接审美对象，并最终成为意识形态的制造者和掌控者。

在以文字使用和流通为社会基本掌控手段的文字至上时代中，只有文人阶层能够获得学习条件进而熟练使用文字，他们通过掌握文字获得策动社会运行的话语权，不管是"皇帝诏曰"还是"诗经楚辞"，都能体现出这种至高无上的文化权力，而大众则永远处于这种文化金字塔的下层，只能被动地接受来自社会上层通过特定语言文字来传播信息和发布指令，还可能对掌握书写符号的人倍加崇拜。社会也由此分为两极——有文化的和没有文化的。但在当下时代里，最常态的信息传播往往不能仅凭文字完成，文人作为"文字 解释者"的社会角色不再是必不可少。对普通人来说，看图能知道的，没必要再去摆弄文字，所以常见一段视频甚至一张照片会比文字传播得更为广远。当下影视观众数量远远超过文学作品读者，使用摄像头的人也远远超过用键盘敲字的人。文字冷、图像热，少读书、多看图，图像兴、文字衰，是日渐明显的文化趋势。

阿莱斯·艾尔雅维茨（Ales Erjavec）分析"图像"（image）与"语词"（word）的对立属性，认为它们有相互排斥的冲动，而且这种对立和排斥是由来已久的。图像的优势正是文字的劣势，图像的直观性和自然在场性，进一步说，图像包含有更多的现

[1] 居伊·德波. 景观社会 [M]. 王昭凤, 译. 南京: 南京大学出版社, 2006: 3.

[2] 贝斯特. 情境主义国际 [M] // 罗伯特·格尔曼. 新马克思主义传记辞典. 重庆: 重庆出版社, 1990: 767.

实性和反解释性，将构成对诗或语言之间接性和抽象性的逼视和质难[3]。日本学者浜田也认为图像"比语言更为具体、更可感觉、更不易捉摸，它是一种在获得正确的知识和意义之前的东西。概念相对于变化多端、捉摸不定的形象而言，有一个客观的抽象范围，这样虽则更显得枯燥乏味，但却便于保存和表达，得以区分微妙的感觉。形象和语言的关系，类似于生命与形式、感情与理性、体验与认识、艺术与学术的那种关系"[4]。

这些说法都指明图像与文字之最大差异，在于视觉是感性的、直觉的，文字是理性的、解释的。感性可以连接人的欲望，是"本我"存在形式，而理性的文字适合承载逻辑思考，是"自我"存在形式。因此，能作用于感官的"快乐原则"是生产和传播视觉图像产品的根本原则。在图像传媒技术高度发达和图像产品日益流行的景观社会中，文字成了次要传播媒介，传统的以语言文字为看家本领的"文化"和"文化人"也渐趋社会分工的边缘，由此产生社会文化权力更替——文人（知识分子）退场而大众登台。

景观社会的主体是通过自主参与来决定产品走向的消费大众，他们也是景观社会的最忠实拥戴者，因为大众从景观社会中得到了远多于文字至上时代所能给他们的种种好处：可以通过浏览烹饪、旅游、时装、居室装修、园艺等图像提高生活质量；模仿明星偶像的衣着打扮、购买相同服饰可满足追逐时尚的虚荣心；还可以在消费广告图像中获得某种社会愿望和幻想的实现，等等。这样的世界不见得真实，也算不上深刻，更可能被蒙骗，但它依然能满足大众的基本生理和心理需求，带来并非完全虚无缥缈的幸福感。对大众而言，图像世界显然比文字世界有更多的亲和力和实用性。

与文字至上的社会相比，景观社会的到来摧毁了高雅与低俗之间的文化壁垒，大众传媒技术日益推动着文化民主化进程，大量的视觉观赏对象不再只是官方宣传和文人自我表现，而是一种自下而上由全体公民共同参与创造的现代社会生活样态。当然，不被约束的图像泛滥也会带来一些社会问题，如很容易让人们在享受视觉快餐时丧失理性判断能力，从而被图像力量所操控。但这种精神沉迷和意志丧失正是景观社会的构成基础，没有引导沉迷和丧失的图像生产也就没有景观社会。所以，尽管景观社会、图像时代和读图时代等文化标签都与文化民主化的进程有关，但这些术语也同时意味着一个物质丰富、感官释放但精神贫瘠的时代到来。

二、产品图像的无所不在

景观社会中最基本的图像是产品图像——用于日常生活并具有审美价值的环境营造

[3] 金慧敏. 图像增值与文学的当前危机 [J]. 中国社会科学, 2004 (5).

[4] [日] 浜田正秀. 文艺学概论 [M]. 陈秋峰, 杨国华, 译. 北京: 中国戏剧出版社, 1985: 32.

和工业产品,主要出现在建筑、日用产品和服饰等方面,如建筑及室内外环境、招贴广告、日用消费品、民间手工艺,等等。

在景观社会中,作为物质形态出现的一切生活用品都具有鲜明的美学意图,所有商品的生产、宣传、包装、炒作都以视觉形象的方式出现。当地球上以几何级数增长的消费品瞬间汇聚成以美为外观标签的汪洋大海时,"形象,在一切物之后,成为一种新的物;旧式的商品拜物教转化成新的拜物教:形象崇拜"[5]。这就意味着现实生活本身已经成为视觉产品消费的游乐场。按照人的审美要求改造生活环境和生产日用品,是与人类社会相生相伴的文化史进程。

[5] 肖鹰. 泛审美意识与伪审美精神——审美时代的文化悖论[J]. 哲学研究,1995,(1)。

从古埃及金字塔、两河流域和希腊的神庙及罗马拱券建筑,这些既有功能又美观得体的宏伟作品成为承载人类智慧与创造力的通用视觉符号,构造出景观社会的原初形态。而现代工业产品的形象化历史则起源于工业革命后的19世纪,由技术进步和商贸活动兴起带来的相互竞争的现实,迫使制造商和供应商们必须要让产品有精美的外观样式,由此出现最早的产品设计师,还开创了许多有意义的设计学派。特别是19世纪70年代后,随着新产品出现和印刷技术的革新,时装设计师、视觉设计师和电脑图形设计师都致力于商业产品的设计,在实用性基础上越来越多地融入现代审美元素,使这些工业产品成为消费者的心爱之物。

由此可知,社会生活中原本就有两种图像形式,一种是以物形出现并能作用于实际生活的产品图像(如建筑、交通工具、瓷器、金属工艺等),另一种是以精神表现形态出现的只能作用于纯观赏的艺术图像(如架上绘画、雕塑、壁画等)。从历史上看,实用产品图像的价值曾长期被忽略,以至于无论公共空间还是私密空间中的艺术图像,都远比用于生活的产品图像更有地位,能作为唯一承载社会审美诉求的载体而在历史上独享荣光,这是因为历史上大部分艺术图像是从属于上流社会的,这个上流社会包括权贵阶层和知识阶层,只有他们才有条件享用非实用的艺术产品。例如仰韶文化中的《鹳鱼石斧图》与顾恺之的《女史箴图》,前者是在作为生活用具的陶缸上记录族群生活信息,不脱离大众世俗生活需求的实用性;后者虽然能表达上流社会的生活内容和教化主张,但其核心价值在于其艺术性而非实用性。而景观社会通过无数既实用又美观的日用产品的堆积,摧毁了这种基于文化等级制度的传统艺术体系,确立起凡可观之物皆为艺术的新的评价体系。英国学者约翰·沃克(John A. Walker)与沙拉·查普林(Sarah Chaplin)将视觉文化研究对象分为四类(1997),此说影响广泛,具体内容如下:

（1）精致美术（Fine Arts）：绘画、雕塑、版画、素描、综合材料、装置艺术、摄影、录像 艺术、偶发或行为表演艺术及建筑。

（2）工艺/设计（Crafts/Design）：都市设计、零售设计、商标与标识设计、工业设计、工程设计、插图、图解、产品设计、汽车设计、武器设计、交通运输工具设计、印刷、木雕及家具设计、珠宝、金工、鞋、陶艺、镶嵌设计、电脑辅助设计、次文化、流行服饰设计、发型设计、身体装饰、刺青、庭院设计。

（3）表演艺术及艺术庆典（Performing Arts and Arts of Spectacle）：戏剧、行动、肢体 语言、乐器演奏、舞蹈/芭蕾、选美、脱衣舞、时尚秀、马戏团、嘉年华及庆典、游行、公共庆典如加冕典礼、露天游乐场、主题游乐园、迪士尼世界、商场、电动游戏、声光秀、烟火秀、霓虹灯、流行及摇滚音乐会、活动布景、蜡像馆、天文馆、大众集会、运动会。

（4）大众与电子媒体（Mass and Electronic Media）：照相、影片、动画、电视及录像、有线电视及卫星、广告及宣传、明信片及复制品、插画书、杂志、卡通、漫画及报纸、多媒体、光碟机、网页网路、电视传播、虚拟影像、电脑影像[6]。

这种分类可能过于宽泛，尤其是将精致艺术也包括在视觉文化中，似乎未能呈现视觉文化研究对象的特定性。因为从本质上说，视觉文化就是日常生活，它与一般所谓的视觉艺术有一个重要区别，就是观看图像的场所不是画廊、博物馆甚至影剧院，而是在日常生活中。只有对日常生活起作用的图像才构成视觉文化现象，而一般脱离日用的所谓"美术"（以架上绘画为主）很难进入大众日常生活领域，它们是精神奢侈品而非生活必需品，即便经典之作也往往不能为大多数人所知，因此不宜将这些于现实并无显著影响的视觉产品纳入视觉文化研究范畴。

只有产品图像是与人类物质生活关联最为密切的视觉对象，也最符合人类生存的基本需要，它甚至可以算作人类身体的延伸。如果站在百姓日用的立场上看，实用产品图像的价值远高于单纯满足审美需求的艺术图像。例如，没有清晰可辨的街道标牌，出行会遇到困难；没有设计精美的家用电器，无法享受便捷的现代生活。这说明在当代社会生活中，没有在审美上说得过去的产品就没法过日子，但没有艺术图像，生活可以照常进行，只是趣味性会略少一点。因此对普通大众来说，对产品图像的消费热情都会远远超过对艺术图像的欣赏热情，只有既实用又美观的事物才能满足他们的生活需要。

在生活环境赏心悦目、生活用品美不胜收和影视作品包围轰炸的社会环境下，大众基本审美需求能获得极大满足，那么大众对一切非实用的艺术图像就会越来越不感兴

[6] Walker, Chaplin. Visual culture: An introduction [M]. New York: Manchester University Press, 1997: 33.

趣，这自然会影响到当代艺术的传播与发展。所以，有一部分当代艺术家会有意混淆生活与艺术的界限（现成品和捡拾物），他们不是把原本与艺术无关的事物放置于展览环境中，就是直接照搬产品图像使之成为纯然的艺术品（复制和挪用）。这样做的好处是可以融合现实物与艺术品、产品图像与艺术图像的边界，扩大了艺术观赏的范围，使生活有了更多的意义和趣味。

三、大众文化图像的绝对统治

景观社会中占统治地位的产品是大众文化图像，如果简单定义，可以说大众文化图像主要包括以影像产品为主要媒介的影视作品、流行时尚和网络图像。但这实际上是一个非常宽泛且不断扩展的领域，很难在此确定边界。

道格拉斯·凯尔纳（Douglas Kellner）列举了当代视觉图像的16个方面，有消费文化、名人文化、娱乐圈、体育界、电视文化、电影、戏剧舞台、时装、高雅艺术、当代建筑、流行音乐、食品、性和色情、电子游戏、恐怖主义和政治等[7]，凡此种种，无一不是通过视觉媒介得以呈现的事物，可以作为我们理解大众文化图像的参考。其中最重要的当然是娱乐图像，因为这种图像能制造影像化的偶像崇拜，为大众社会创造出可取代先前宗教崇拜或政治崇拜的世俗神，而这些能引领潮流的世俗神已成为今天大众生活中不可或缺的元素。

从原理上看，通常被视为艺术的图像往往都是非实用的。例如，GPS能指导车行路线，不是艺术图像；CT照相能探察身体疾病，也不是艺术图像；景区旅游图能引领游览，同样不是艺术图像；街头显示屏广告引导消费者购买汽水，仍然不是艺术图像。可见，人们不会认为常见的、有实用功能的图像是艺术，而只会把那些不常见的、不能用的、少数人了解和掌握的、只出现在特定场所的（如油画或中国画）图像视为与艺术有关。这种图像对大众来说是稀有和难得一见的，而稀有和难得就意味着无权无势者很难享用得到，因此，享用稀有的艺术图像与享用其他社会物质产品一样，往往以享用者所拥有的社会权力和地位为基本条件。

达·芬奇给银行家太太画像而不给银行家佣人画像，米开朗琪罗给教皇陵墓做雕塑而不给陵墓看门人做雕塑，宫廷画家阎立本要画皇帝接见吐蕃使臣，连身份是文人画家的石涛也会千方百计巴结皇帝。无数事例说明历史上的艺术精英们几乎无不以社会权势集团为主要服务对象，权势集团也会通过其所掌握的主流传播渠道，让这种自我表扬式的艺术产生广泛影响，以便能将这种本来是局部的、集团式的、对少数人有利的艺术价

[7] 道格拉斯·凯尔纳. 波德里亚：一个批判性读本[M]. 陈维振, 译. 南京：江苏人民出版社, 2008: 14.

值观普及天下，使之成为放之四海而皆准的国家意识形态。对亿万百姓而言，被灌输这种意识形态的一个直接后果，是我看不懂毕加索画的是什么，但我不会怀疑毕加索的伟大。所以，如果依据传统文化的价值观，必是没人瞧得起与这些稀有难得的精英艺术图像相对立的、既常见又易得且日日时时不断出现的大众文化图像。但进入大众传媒时代就不同了，即如研究者所说："在现代视觉文化中，电子传媒等制造的视觉影像，不仅决定性地改变了社会大众日常生活的肌理，而且大规模地侵入政治生活和社会生活，甚至已经成为一种'第二自然'，成为大众生活环境的组成部分。一方面，文化工业的发展，使视觉的或影像的生产 主体大量增加了，各种广告人、时装设计师、都市建筑师、形象顾问、造型艺术家、影视媒体制作人等等大量涌现；另一方面，文化工业的发展，也使视觉媒介、视觉产品的数量急剧地增长。影视和音像制品、广告、美容、形体训练、表演艺术、摄影、MTV、卡拉OK、电影、电视、电脑、造型艺术、建筑、平面设计等诸多领域，视觉符号、影像符号被大批量地生产和复制出来。正是在这样的背景下，当代社会大众处于图像的严密包围之中。"[8]

作为景观社会的核心构成元素，大众文化图像是满足大众世俗情感和审美需求的艺术消费品，它以工业复制的生产机制颠覆了传统精英艺术的手工创作模式，也催生出与传统精英艺术观念大不相同的价值观：满足于世俗流行而不追求超凡脱俗。这是因为，大众文化图像的接受者是广大民众，民众通常只求感官娱乐，并不热衷思想自由、文化民主和政治参与等深刻追求。正如阿伦特所说："大众社会需要的不是文化而是娱乐。娱乐工业提供的物品在真正的意义上被社会所消费，就像任何其他消费品一样。娱乐需要的产品服务于社会的生命过程，虽然它们可能不是像面包和肉那样的必需品。它们用来消磨时光，而被消磨的空洞时光（vacant time）不是闲暇时光（leisure time）——严格意义上说，闲暇时光是摆脱了生命过程必然性的要求和活动的时光，是余下的时光（left-over time），它本质上仍然是生物性的，是劳动和睡眠之后余下的时光。娱乐所要填补的空洞时光不过是受生物需要支配的劳动循环中的裂缝。"[9]这几乎就是在说，大众文化图像只是满足人的生物性需要的艺术商品，这样的看法当然会引起许多高雅之士的不满，因此无论过去还是现在，都有很多关于文化之雅俗高低的争辩。

如有戏剧学院教授批评赵本山"俗"，赵本山反驳说："我从来都不是高雅的人，也从来没装过高雅。电视为谁做的？为高雅做的吗？是为大众、为百姓做的。"冯小刚也多次表示他的电影不是拍给电影节和拍给少数人看的，而是拍给老百姓、拍给占人口

[8] 陈立旭. 大众文化的兴起与当代文化转向 [J]. 浙江学刊，2003，（6）.

[9] 陶东风. 去精英化时代的大众娱乐文化 [J]. 学术月刊，2009，（5）.

大多数的普通观众看的。事实上，引起这种争辩的原因，正是不同社会阶层中人的文化需求和话语权力不同所致。

从一般的文化需求规律看，是官方求庄严，文人求表现，百姓求娱乐；庄严体现等级，表现意味自恋，娱乐刺激感官。大众文化图像的主要创作目标是为百姓提供娱乐文化产品，通常没必要承担深刻的政治反思、社会批判和文化启蒙作用，它的意义也只停留在弱思想性的感官娱乐层面。以人的生物性存在为基础的大众文化图像是供一切人享用的视觉快餐，阅读大众文化图像不需要手捧字典，不需要饱读诗书，更不是只有专家才有资格欣赏，这就打破了精英艺术团体或艺术家在历史上对于图像创作的垄断，也削弱了文化等级制下的艺术评价机制，这是大众文化图像流行时代的社会进步意义所在。

景观社会以视觉图像为主要构成元素，大众文化图像以老少通吃的包容力成为景观社会的主体。从这个角度看，景观社会是大众文化图像取得绝对统治权的社会，没有大众文化图像就没有景观社会，只是这样的时代来得太快，导致很多精英艺术家甚至艺术管理机构都还没有做好心理准备。"央视春节晚会"这样的大众娱乐盛典，能影响千家万户，而"全国美展"或"历史画工程"那样的官方美术活动，无论参展者有多高的社会地位，主办方是多高的行政级别，终究还是局限于精英艺术家的小圈子里，其性质不过是美术圈子中的自娱自乐，根本不可能在大众文化时代中成为真正的主流文化产品。

四、精英艺术图像的边缘处境

大多数传统艺术都是精英艺术（油画、歌剧、芭蕾舞等），因不具备公共欣赏属性而与景观社会中的大众需求产生距离。从主观表现性质看，精英艺术是古今少数艺术家纯为表达个人才能的形式创造；从客观应用效果看，精英艺术的享用者和占有者一定是少数有权有钱有闲阶层。各时代上流社会都会通过对精英艺术的推崇和购藏，有意将自己拥有的艺术产品打造成凌驾于大众日常生活之上的高不可攀之物，这样就能将日常生活贬抑为凡俗的、没有意义的、不值得肯定的，由此炫耀上层统治的精神高贵感和文化合法性。

这样的作品在19世纪末和20世纪前半叶的西方现代艺术中达到高峰，现代主义的艺术家们所信奉的精英意识已发展到以多数人看不懂为荣的地步。这样的艺术虽然也有很高的学术意义和文化价值，但通常很难对大众精神生活和审美倾向发生影响，这也是一切以动员大众为政治运作手段的集权制国家都会本能地排斥现代艺术的原因。

我们在美术馆里看展览，有时候会发现画作前面有绳子拦挡，这是禁止观众近距离接触艺术品，意味着这些艺术品是仅供瞻仰的。我们在街上看到伟人或名人雕像，无论在街道上或公园里，它都不是玩具，不是广告，不能吃不能穿不能用只能看，而只能看，正是精英艺术图像拒人于一米之外的生硬态度。但大众也并未因此失去视觉审美的快乐，因为在景观社会中最不缺乏养眼的东西。对眼睛来说，居室墙上有平板电视，就不需要再看绘画作品；对大众而言，生活中到处都是景观，就算从没有见过博物馆美术馆艺术，又有什么关系？从这个意义上看，景观社会的到来，终止了精英艺术至上的文化价值观，它带来一场深刻的社会思想变革。

在景观社会中，审美不再是少数精英阶层的专利，艺术也不再局限在音乐厅、美术馆、博物馆等传统的审美活动场所。日用产品审美化带来日常生活审美化，"人人都是艺术家"的艺术主张可能还没有普遍实现，但人人都是观赏者早已成为社会现实。这种能使亿万民众沉迷于审美狂欢的社会，固然有着文化史上的进步意义，也能在今日社会条件下获得广泛的认同与接受，但这类大众文化图像往往只是单纯制造娱乐以取得商业收益，不想承担社会责任，也不想进行文化启蒙，更不会去开展社会批判，这就必然使社会文化产品降格为简单的日用消费品，无助于人类在精神层面上的提升和进步。

在今天，我们随时能打开上百个电视频道，聆听铺天盖地的音乐，观看数不胜数的电影和电视剧，面对穷一生精力也不可能读完的报刊图书，而这还不算互联网上正在时时更新转换中的海量信息。而这一切都很容易带来一个结果：图像消费者在无意识和舒适过程中丧失理性判断力。所以雷吉斯·德布雷说大众传媒正日益成为一种统治公众的"媒体帝国主义"，布迪厄也声言"电视就是暴力"，不消说，这样的文化形态当然也是有问题的。因此，在产品图像和大众文化图像成为景观社会的支柱时，与其看似相同实则不同的精英艺术也就同时获得了存在价值。

所谓"精英艺术"，是指前卫艺术家们所创作的以表达个人情感与思想为目标的艺术品。从形式上看，产品图像、大众文化图像和精英艺术图像是差不多的，都使用视觉元素构成，都追求鲜明新颖的形式，但在社会功能上三者却是各有使命：由设计师完成的产品图像，只为美化和装饰物质产品；由影视艺术家完成的大众文化图像，意在表达大众阶层的文化和欲望诉求；而只有极少数的精英艺术家所创造的当代艺术作品，才会有较多的理性精神和社会批判意识，才能担当美育普及、文化启蒙、警醒世人的社会使命。这样的艺术既不是传统意义上的服务于宫廷和贵族的精英艺术，也在美学风格上与当代景观社会中的生活图像和大众艺术图像的相对立。

约瑟夫·博伊斯（Joseph Beuys）动员市民共同种植的7000棵橡树；克里斯蒂安·波尔坦斯基（Christian Boltanski）在铅皮盒子放置灯光和照片；玛丽娜·阿布拉莫维奇（Marina Abramovic）唱着歌擦拭沾满血污的动物骨头；拉切尔·怀特里德（Rachl Whiteread）的灌满水泥的拆迁房，都是这样能承载强烈社会批判意识和人类文化终极关怀的作品。这样的作品是对景观社会中主流价值观和审美趣味的反叛和抗议，它与景观社会中的国家意识形态或大众欲望需求并无关联，更多地以这个时代的旁观者身份自居并发出声音。

由此可知，被很多人视为天经地义的所谓"笔墨当随时代"之说是不对的，真正的精英艺术无需追随时代潮流，时代如果疯癫，它就是冷静；时代如果迷狂，它就是清醒。秉持与景观社会中主流意识形态对抗的立场，正是西方当代精英艺术的重要价值所在。如西方社会中大量出现的装置艺术、行为艺术、概念艺术、过程艺术等作品，往往会针对某种社会问题而作，具有鲜明的社会批判指向，有时候为了与泛审美化的社会主流意识形态相对抗，还要有意选用与日常伦理有冲突的丑陋形式。

从大量当代艺术作品呈现样态看，消除娱乐、有违感官，不求精致、弱化视觉，是很多当代精英艺术家的自觉选择。这样的选择，决定了精英艺术虽然有其不可替代的社会批判功用，但在生活图像和大众文化图像占统治地位的时代中，它们只能位居社会边缘，在观众数量上远不能与前两者相比，在社会影响力上也自然相形见绌。

景观社会就是消费社会，而消费社会的主体正是有消费者身份的大众，大众的喜好是刺激各种图像急速增长的原始推动力，大众的意志可直接影响各类图像的生产与传播。对志在精英的艺术家们来说，逆袭大众很难收到被社会认可的效果，因此半个多世纪以来西方艺术家们也在积极调整前进方向，他们走出小圈子，融入大众社会，放弃孤芳自赏，坚持与民同乐，这不但是以大众为主体的消费社会的必然要求，也是精英艺术家们自我救赎的有效途径。

艺术不公共，就可能自生自灭，只有融入公共生活，才能发展精英艺术，正在越来越多地成为当代艺术家们的共识。有一个可喜现象就是越是艺术大师就越热衷于参加社会公共活动，如以灯光字体警醒世人的珍妮·霍尔泽（Jenny Holzer），仿制各类世俗玩具的杰夫·昆斯（Jeff Koons），无限制使用华丽圆点的草间弥生（Yayoi Kusama），这些在国际公共社会中有广泛影响力的艺术大师的一些知名创作，既能与世俗社会环境和趣味相结合，还同时保持了较高的精神自主性和艺术独创性。这样的精英艺术图像不但能为大众社会所接受，也能体现当代精英艺术家们的思想高度。从他们的

创作经验看，改变孤芳自赏的传统姿态，走出华而不实的小众圈子，放弃自恋或自娱自乐式的艺术创作观，是精英艺术在景观社会中得以发展的必要前提。

五、结语

在以视觉观看为基本生活方式的社会中，任何图像都只有作用于实际生活才有传播的可能。产品图像和大众文化图像是景观社会主要构成体，也是最有传播效率的艺术形态，其中前者体现在满足生理需求的物质产品消费过程中，后者体现在满足心理欲望的精神产品消费过程中，二者共同代表当代社会文化生活的主流倾向。

还有极少量的精英艺术图像，能坚守社会批判立场和人文理性精神，致力于个人审美境界的表达，其社会功用在于提醒被欲望化图像牵引的人们反观自身，以恢复人类的理性认识和尊严。但由于精英艺术往往较少顾及社会大众对于精神产品的需求属性，会与大众的基本文化诉求和世俗审美需要相隔膜，导致其在大众传媒时代中发声乏力和备受冷落，也很可能成为与景观社会格格不入的悲情存在。

但也正是因为这三种图像的同时存在，才能完成景观社会中各种图像功用的现实拼图。虽然没有精英艺术图像也不妨碍人们沉浸在世俗生活中寻求快乐，但一味耽于视觉享乐的精神世界是盲目和有缺陷的，只有让具有社会批判精神的当代精英艺术进入社会公共空间，才能有效制约图像消费时代的文化偏颇，部分恢复人类社会的理性精神和精神高度，但这样的精英艺术并非历史上那种贵族式精英艺术的自然延续，而是反传统精英意识的新艺术创造。

（原载于《黑龙江社会科学》2016年04期）

造型与表意

董豫赣

作者简介：董豫赣，北京大学城市与环境学院建筑学研究中心副教授。

摘要：空间造型的诗意，只有在表达生命存在的时间意愿时，才能呈现。尼采宣称"上帝已死"的西方现代，中断了西方建筑以空间表达灵魂永恒的神学诗意；而按尼采"重申一切存在"的现代要求，曾被表达时间而统合的各门空间技术——雕塑、绘画、建筑、结构，遂被瓦解为各自独立的造型专业，且因表意时间诗意的对象丧失，陷入自我表现的技术泥潭。大约与基督教初创同时的中国魏晋，则将生老病死的哀伤，寄情于田园山水，并以空间变化的感知愉悦，忘化生死流变的时间恐惧，它在随后所聚合的山水诗、山水画、山水园的文化力量，只有西方中世纪的哥特教堂堪可匹敌，其对后世中国文人精神的陶冶，也大致与西方宗教的功用类似。但中国山水为日常生活积累了一千五百年的栖居诗意经验，却绝非西方发育不久的人居文化所能企及，它们或许能解冻西方现代技术的表意失语，并有能力指导我们重构当代日常栖居的诗意实践。

关键词：
时间；空间；诗意；表意；身体；感知；耳里庭实践

[1]《博尔赫斯全集·永恒史》浙江文艺出版社，1999年12月第一版。

[2] 在一次建筑学与现象学的研讨会上，通过与陈嘉映、倪梁康、孙周兴等哲学家的交流，我大概知晓现象学诠释存在的时间要务，以此细读荷尔德林的那首诗歌，发现其开篇所构造的天地人神四重体，也发现其引自希腊人神同形的空间尺度，都来源于对有死之人如何度量不朽之神的时间假设。

一、时间与空间

按博尔赫斯（Jorge Luis Borges）的说法，空间固然伟大，而时间却有比空间高贵的禀赋[1]。

空间存在的诗意，只有在表意生命存在的时间欲望时，才能呈现。

在中世纪的神学语境里，大建筑的空间诗意，既不能从空间自明的存在中自动涌现，也不能从构造空间的建造技术里自明呈现，而是在表意灵魂永恒存在的时间中展现诗意，并以此评估各门空间技术——结构、材料、工艺是否表意准确。

就构造空间的结构而言，哥特教堂既不表现外部的飞扶壁结构，也不表现内部石柱的结构真实性，它以并不完全真实的纤细束柱，将敦实的石柱装扮成天国的高耸意象（图1）；就构造空间的材料而言，哥特教堂也不表现石材宜于受压砌筑的力学特性，而要表现天国反重力的轻盈意象；就构造玫瑰窗的工艺而言，它既不表现彩色玻璃与铅丝材料的物理性能，也不表现彩色玻璃镶嵌的地域性工艺，而旨在表现灵魂永恒的神学光芒；甚至有些盛期哥特教堂门楣上的人形雕塑，也因要写意哥特教堂的高耸，而将人体拉伸为如束柱般的反常比例（图2）。

而在当代建筑理论最常出现的关键词——空间表现、结构表现、材料表现——里，人们对空间表现什么、结构表现什么、材料表现什么——这类空间诗学最关键的表意主体，避而不问，人们似乎相信，这些空间技术，在表意失语的语境下，竟有自我注入诗意的变形能力。

二、诗意与存在

自尼采宣告"上帝已死"的现代，上帝以灵魂永恒的时间为西方文明担保的存在诗意，分崩离析，所有由神学裂变的现代人文学科，都需分担神学碎片的文化重任，并证明自身有无关上帝而存在的现代性。

现象学就试图分担神学诠释存在诗意的时间性难题[2]：

有死之人，将如何面对不死之神？

为重构现象学的天地人神四重体，海德格尔援引荷尔德林《在柔媚的湛蓝中》里的神祇置换，与中世纪神学担保的神秘莫测的永恒诗意不同，荷尔德林以两位古希腊悲剧英雄为例，为现代有死之人，谋求希腊式的人神同形的不朽诗意——有死之人，身体可以死亡，而他们对抗命运的苦难经历，却可借助悲剧诗歌的流传，获得死后声名持存的不朽诗意，其不朽存在的时间置换，被荷尔德林镶嵌在这首诗的末尾：

[3] 基督从人子到人神的蜕变,从身体上,也属于希腊式人神同形的悲剧性不朽——以其身体受难而被铭记;从灵魂上,则属于古埃及死而复活的永恒奇迹。早期基督徒们曾试图自行模拟基督死而复活的奇迹,后期基督教为普度众生灵魂而淡化基督的身体奇迹。所有伟大宗教,都起源于对个体生老病死的身体思考,而所有宣称普度众生的宗教,则因要为大众建立抽象的共性,都有漠视个体身体感知的倾向,而中国山水的寄情,却必须依赖个体的细微感知。

生即是死,死亦是一种生。

这一生死置换的时间设定,就依旧处于基督教向死而生的诗意时态——永恒或不朽的时间诗意,都存在于死亡以后的将来时态[3],它们一样要以死后的将来式不朽,来抚慰此生的有朽生命:

劬劳功烈,然而诗意地,人栖居在大地上。

这使海德格尔试图诠释此生的此在诗意时,捉襟见肘,他竟将存在的诗意,寄托在表意的语言工具上,他一方面警惕工具的技术遮蔽,同时又以工具决定论的口吻宣称:

语言是存在的家。

三、语言与表意

语言是什么存在的家?

这一不被追问的表意主体,或许就隐匿在戈德曼的《隐匿的上帝》一书里,上帝在尼采宣告"上帝已死"之后的现代隐身,使得所有由神学裂变的现代学科,都面临无所表意的失语状态,由神学大建筑瓦解的现代建筑,首当其冲。

从口号上,柯布西耶要为所有人而关心住宅,只是对上帝要拯救所有灵魂的神学模拟;从宣言上,柯布西耶的"住宅是居住的机器",与海德格尔的"语言是存在的家",不但语序相似,也一样陷入无法追问的表意困境——与哥特教堂要栖居所有灵魂不同,柯布西耶却无法指认,现代住宅到底是灵魂栖居的祭器?还是身体居住的机器?

1. 教堂里的圣母
（杨·凡·艾克绘）

2. 哥特教堂拉长比例的雕像

[4] *Fear of Glass: Mies Van Der Rohe's Pavilion in Barcelona*, Josep Quetglas, 作者从巴塞罗那德国馆、范斯沃斯住宅、克朗楼、柏林国家美术馆里，发现它们都具备柱廊、大基座、纪念性台阶——这类构成帕提侬神庙的造型要素。

[5] 王昀《密斯的隐思》，中国建筑工业出版社，2016年。

[6] 卡罗·斯卡帕在1976年维也纳"建筑可以是诗吗？"的演讲中，曾以赖特的这句话为开场白。

柯布西耶的造型困惑则是，当大教堂是白色的时代，人们仅用石块就能构造出神庙与教堂空间的奇迹，而在技术如此发达现代建筑，为何却对空间造型忧心忡忡？路易·康意识到，这或是空间意欲与空间技术间的现代失序所致，他说他曾上百次写下秩序是——Order is，可秩序是什么？他却从未能续写下去，最终他将这一问句当作陈述句，终止在它未完成的语序当间；青年时代的密斯，还曾追问时代建筑形式是什么？密斯后来却放弃了"是什么"的形式追问，而转向"怎么做"的建造技术问题，人们就此相信，密斯构造空间的现代技术里，或许隐藏有建构技术的现代诗意。

而《玻璃的恐惧》（Fear of Glass）一书，在对巴塞罗那德国馆进行延展性分析时（图3），却另有让建构者恐惧的发现——密斯的几幢现代建筑经典，无一例外地隐匿着它们是什么的形式秘密——它们建构的空间原型，即便按要素比较，也几乎都是帕提侬神庙的神学翻版[4]。当代理论家就只能讴歌它的流动空间，却对它空间到底要流向何处的基本问题，一无所知，似乎其空间的诗意，就存在于它空间四溢的肆意流动间。

王昀对巴塞罗那德国馆的空间研究[5]，别开生面，通过与赖特的罗比住宅的各轮图纸反复比对，得出令人信服的结论——巴塞罗那德国馆的平面与空间，更像是对罗比住宅的空间简化与摹写（图4），王昀最惊人的发现，是德国馆空间重心处被两重毛玻璃围合的隐秘光井，与罗比住宅的壁炉核心，在位置上相互叠合，它们或许能指认这件作品空间流动的诗意方向。

四、身体与面向

在一次讲演里，赖特宣称：

建筑是诗[6]。

借鉴日本建筑面向自然的庭园智慧，赖特将现代建筑的表意指向，从欧洲建筑空间

3. 巴塞罗那德国馆

4. 罗比住宅二层平面图，作水平翻转处理

内向的神学诗意，转向表意自然的东方诗意，并以此爆破西方古典建筑的内向性视野，而将空间流向外部的自然。

在赖特的成名作温斯洛住宅里，我曾被其一圈环形精美窗户的框景而惊讶（图5），一时竟以为它们有着网师园殿春簃花窗框景的意味（图6），却在后来比对二者的家具陈设时，愕然发现前者身体与风景的面向睽违——空间朝向风景流动，而提供身体落座的家具，却背景向内，这一身体内向建筑的家具方向，在流水别墅的流动空间里，依然如此，它们揭示了赖特有机建筑的理论混杂——来自西方建筑神学建筑身体向神的内向诗意，与来自东方建筑身体向景的外向诗意，尚未调和。

5. 温斯洛住宅窗龛与座位（赖特）

6. 网师园殿春簃花窗与家具

西方古典建筑的身体内向性，几乎贯穿着西方建筑的主流空间史，无论是人神同形的希腊神庙，还是神秘上帝的哥特教堂，建筑都被视为聚焦视觉的祭器，而非日常身体栖居的容器，它们为祭拜的身体，制定了无关空间技术的内向性，无论是空间开敞的帕特农神庙，还是空间封闭的巴黎圣母院，人们在外环绕帕特侬神庙时凝视神庙的视野，与在巴黎圣母院内凝视教堂本体的内向视野，并无区别。

曾有人试图将赖特建筑内部的身体内向性，诠释为面向壁炉为中心的家型诗意，可即便用宗教建筑神性光线的神秘象征，也难将壁炉之火调解出新诗意，框景外部的窗户，与哥特教堂的玫瑰窗一样，都一样能引入光线，而以炉火为温暖身体的资源性诗意，也将面临技术难以构造诗意的尴尬，冬天让人温暖的诗意，如何能让有死之人在炎热夏季感知诗意？即便冷暖空调，终能解决冬暖夏凉的技术难题，但人们既不会将身体安置在朝向空调的方向，也难以将暖通技术提供的身体舒适，感知为生命存在的时间诗意。

五、山居与诗意

在基督教草创的年代，谢灵运在《山居赋》里，就罗列过四类等级不一的居住模式，"栋宇居山曰山居"的山居，按谢灵运本人的描述，尽管能以栋宇结构解决遮风避雨的庇护问题，也能达到与城傍居住一样的"寒暑均和"，但山居的诗意，既不存在于栋宇结构的清晰构造里，也不存在于寒暑均和的基础设施间，而存在于山水栖居的时间寄托里：

年与疾而偕来，志乘拙而俱旋。谢平生于知游，栖清旷于山川。

他尝试着以庄子的逍遥游，消解老病将死的的时间忧患，他试图以山川的空间栖居，将建安以来的时间伤逝，陶冶为心性清旷的栖居诗意。

面南岭，建经台，倚北阜，筑讲堂，傍危峰，立禅室，临浚流，列僧房。

《山居赋》的这段文字，以"面、依、傍、临"这四个相关身体面向的位置动词，将四种功能性的建筑与四种山间景物，经营为栋宇居山的四种山居情景，它们在经营建筑与景物的空间关系同时，也经营着栖居身体的空间面向，它们为栋宇居山的山居身体，指明了向着山水林木景物的确切面向：

对百年之乔木，纳万代之芬芳，抱终古之泉源，美膏液之清长。

栋宇与山间景物间的这四种空间互涵关系——"对、纳、抱、美"，它们成为后世中国造园空间借景的先声，却忽然以"百年、万代、终古"三词，引向相关生命的时间诗意，谢灵运以时空互含表述的山居诗意，被计成写入《园冶》的"借景篇"，在空间借景的四种技术"远借、邻借、仰借、俯借"之后，计成将"应时而借"置于最后，并以"目寄心期，似意在笔先"宣称——在空间借景的视觉里寄托的时间诗意，应先于空间的技术性存在。

六、减柱与移柱

7. 红砖美术馆小餐厅转角景打开

几年前，在红砖美术馆，带葛明看我新改造的歇山小餐厅（图7），向他炫耀我减柱造的空间技术——为将歇山向景的斜脊空间，从密柱阵列的廊式空间里独立出来，按周仪的建议，我利用抹角梁减少了空间内的一对廊柱，葛明兴奋地说他最近正以移柱造构造空间，正当我们用减柱、移柱这些古建结构术语，笨拙地交流最近的空间心得时，一旁古建筑背景的周仪，鄙夷我古建技术的知识简陋——以抹角梁搭建的空间，并非减柱造。我有些心虚地辩解到，管它抹角还是减柱，只要空间表意准确就好，至少，这一抹角梁结构，为我向着风景打开转角的空间，提供了确切的结构便利。

8. 微园复厅横幅窗景（葛明）

后来，在葛明的微园，他领我参观他最为得意的那处移柱空间（图8），为框景西坡密竹，他将原本均布的柱子，往南偏移，移出两处疏密不一的空间，南部四根柱子密挤一处，形成空间过渡的玄关，同时也为北部开辟了一条隔观横幅的无碍空间。

在这幅横幅窗的正中，葛明却以一根中柱当间，按他的讲法，设置这棵中柱，是希望这幅窗景介于画与窗之间，他并不希望它太像一幅画，我当时的逼问是——不想让它像画，只表明了它要拒绝视觉奇观的抵抗态度，却没表现它要意欲何为的空间旨意。

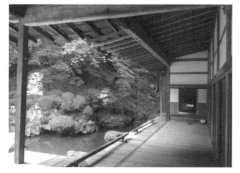

9. 光净院客殿广缘减柱

半年前，与周仪一起参观的日本光净院客殿的减柱空间（图9），因为要表意观望庭园濠濮景物的视觉意愿，广缘原本与内空格间对位的一系列柱子，几乎都被减除，甚至连角柱也被拔出，按周仪的比较性讨论，这类书院造广缘的减柱造，与东大寺的佛殿

10. 东大寺内空减柱

[7] 语出苏轼《书柳子厚〈渔翁〉诗》。

[8] 陶渊明曾以《神释》一诗，反驳庐山慧远的形神不灭论，并逐一反驳曹操借酒当歌的人生几何消极，曹丕要假借文学不朽来传递死后名声的逐名行为，曹丕的文学式不朽，大抵类似于柏拉图的文学不朽，但柏拉图将精神传递的不朽视为比理念的绝对永恒要低级一些，前者被基督教借鉴，后者被现象学重启。

内空的减柱造（图10），虽表意不同，但都一样准确——前者为观景，后者为朝拜，一者向内，一者向外，但都能以减柱造的结构技术，构造出身体面向完全不同的表意空间。光净院客殿的这处减柱空间，它们所导致的梁深柱细的结构异常，或许能引发密斯对古代木构建筑构造清晰的技术感慨，我却更惊讶于其奇特结构的表意准确。

我因此以为，葛明要抵抗的奇观造型，并非必然导向古怪趣味。

七、奇境与感知

路易·康曾将建筑艺术的起源，归于一声惊讶的"ah"！哥特建筑就以反重力的空间讶奇，引发对天国存在的诗意想象。

苏轼在讨论诗学时，曾将奇趣，视为诗宗[7]，并定义了这奇趣——反常合道为趣，"反常合道"的奇趣诗法，被吴乔在《围炉诗话》进一步展开，他以为"不反常而合道"，只是循规蹈矩的文章法，而"反常不合道"，则属无所表意的乱怪法，它们非奇而怪，按这一定义，空间表意之奇则为诗，空间无意表达所导致的自造奇怪，才导致当代建筑各种奇奇怪怪的视觉乱象。

继承了谢灵运在《山居赋》里的"择良选奇"，"性好搜奇"的计成，在《园冶》"掇山篇"里，就以标准的"建筑+山"的格式——园山、厅山、楼山、阁山、书房山，重构了《山居赋》"栋宇居山曰山居"的空间模式，并以此构造出中国园林"触景生奇"的空间奇境。计成以"阁山"为例，从如画的身体旁观来看，从山下看两层三层的楼阁，从山上看，却有一层两层的空间变幻之奇；而从身体入画的感知经验而言，有了阁山，计成所言的——何必梯之，就有爬楼如攀山的奇境经验，它们成功地聚合了建筑与风景园林如今独立的两个专业的空间技术。

与基督教堂对高耸空间的同时性感知不同，计成的"触景生奇"，建立在对空间高下变化的历时性感知里，陶渊明《桃花源记》里的奇境，也建立在对空间狭阔、明暗变化的感受之奇——入口前序空间柳暗花明的明-暗变化、玄关空间初极狭而随后豁然开朗的狭-阔变化，感知这些空间的不尽变化，并不像感知哥特教堂那种时间瞬间的同时性冲击，而是要将不同时间的细微感知在历时性的比照中体味变化。

陶渊明"结庐在人境"的"人境"，是为他"人为三才中"的凡人构造，它就无需构造现象学的古老神祇，他批判曹丕文学式的不朽，也顺带抵抗了荷尔德林式的类似不朽[8]，他不愿以身后无感的永恒不变，牺牲此在的日常诗意，既然生命有别于死物的特征，就是变化，陶渊明就是要在日常空间变幻的惬意感知里，忘化生死的时间流变，在

不知老之将至的得意妄言之间，陶然于生死两忘的化境，继而发现人境平常而普通的日常诗意。

八、狭阔与疏密

两年前，受我中学同学聂未时的邀请，为他在当年养猪的场所，设计一座名为耳里庭的庭园。在为耳里庭客舍初次相地时（图11），我就刻意观察基地固有的高低、疏密、藏露等特征。我将客舍的位置，确定在猪圈废墟一带，它紧逼北山而建。猪圈屋顶已湮灭无痕，仅余两条80公分高的裙墙，它们围合出一条L形空场，北山之高，与裙墙之矮，已构造出场地总貌的高低特征，而裙墙之高与空场之低，构造出基地空场更细微的高下特征；这两条猪圈，东窄而北阔，构成出猪圈基座自身的狭阔特征，而北部基座与北山所夹的余地，自身也具备东窄西阔的特征；老聂当年在庭中随意种植的十余株指粗杂木，如今已都粗如碗盆，它们疏密不一，将这片场地藏于疏荫密影之间。

聚焦于从基地这些高下、狭阔、疏密中经营客舍的意象，让我对保留他当年养猪的这些空间证据，毫无兴趣，却意外发现，这些多半沿基座种植的树木，竟为废墟中间留下一方8米见方的空地，我计划借助那两条L形基座，在群木之间开辟一方墁砖方庭（图12），只需砍伐两株在别的大树下营养不良的小树。在第一次相地时，面对基地附近的这些树木，老聂只对两株树木提过要求，他指着客舍西北角山坡上一棵学名菩提的株树，说是他当年手植如今最喜的一株，它枝冠高耸于高竹间，毫不出奇，它也不在客舍方庭周围，我一时竟不知如何处置它。而对方庭西南角的一株构树（图13），老聂以其野生而普通，建议我伐去，我却看重它低曲的造型，我以为相比于那些老聂手植乔木高耸的阴影，其低伏的树枝，更易于与庭中身体，发生密切的空间关联。

11. 耳里庭猪圈废墟

12. 耳里庭客舍及庭园部分

13. 耳里庭内野生构树

14. 耳里庭方庭被条凳与条案围合之构树

15. 耳里庭被条凳限制又被两树相夹的庭门

16. 何陋轩压向风景的檐口（冯纪忠）　　17. 圆光寺的客殿缘侧

这株野生构树，为我如何围合这方空庭，提供了起兴的契机，我想将庭中的某些生活，安置在它斜枝近人的覆盖之下，遂以家具建筑的过往经验，各起一堵高低不一的矮墙，把住方庭西南两侧，以与东北两边的猪圈残基，一起限定方庭，南墙凳高，以供庭两侧双向落座，西墙桌高嵌池，以供庭中洗瓜漱果之需，它们交角于这株构树附近（图14），皆可享其疏荫密影。

把住西南的这两条高桌低凳，高桌向北延伸一半，余下一半，以供方庭西望山水田园；低凳向东延伸，止于方庭东南角两株密处对生的树木，并将两株密树间的米余空间，逼成进入方庭的东南入口（图15），并连接餐厅余味轩的出口。

这一空庭意象的细微确定，却在广场铺设材料上出现问题，按计成的感知教诲，方庭与庭外隙地，前者提供身体落座而居，最好以方正材料铺设，以不干扰日常生活为要，而隙地常用于行走，最好以脚部可感的细碎材料铺设，老聂以掇池的剩余碎石铺设的隙地，我颇满意，但我想要在方庭铺设的小方砖，他在小县城却无处寻觅，仅有的带花纹水泥方砖，也被我以纹理自明的表现而否决，最终决定使用常见的长条吸水砖，并按方庭的方形意愿，设计出一圈圈划方向内的铺法，而中间保留的方形庭芯，按我的建议，以素水泥抹平即可，最终工人的发挥，虽很有地方性——以一块条石填芯，余隙以卵石铺设，我因不知这些卵石造型的表现意欲，也并不满意。

九、藏露与高下

相比于耳里庭主屋伍幅堂体量的外凸显露，耳里庭这块基地，因藏林间而收敛，但这方在空中看似被林木藏匿的方庭，在感知间还颇为轩敞，它们或许适合老聂朋友聚会的喧闹。但生活既有喧闹，也有幽静，遂在北侧猪圈的残基之上，另架一座小而隐蔽的空庭（见图12），以与南侧的大方庭形成大小、高低、藏露的对仗，为营造它更为幽静的氛围，庇以一折L形花格屏风，并在屏风朝西临池处，稍稍棚顶加框，以框低池水景，这也是计成在书房山建议过的智慧——池低狭，则抬高身体以俯瞰。我还期望，朝南的这折屏风，既能为这座小方庭遮蔽出两三位密友低语的氛围，也能对客舍敞庭框景北山的主要意象稍加遮蔽，不要在南侧那座大方庭里一览而尽。

在客舍主体建筑的设计期间，满脑充盈的诸多空间意象，凌乱不一，但都与空间的高低引发的身体感知有关：我曾在北京郊区的乡村道旁，旁观一幢檐口不及人高的奇特农舍，勘察的实际结果是，屋舍内空高度还算正常，其异常低矮的外观意象，是由村里新修的路高于屋舍一米左右所致；我曾在冯纪忠设计的何陋轩内空，惊讶于它压下池树

的檐口之低（图16），同行的童明，则在何陋轩剖面简单的图纸上，发现远处的檐口，与我们身体所在的空间，高差只有不足身高的1.4米，它并不碰头的空间秘密，则在于它以两层跌落的台地，迎合着坡顶向下的坡度；我曾在京都圆光寺的客殿内（图17），见识过它与广缘相反的奇特构造，它并减柱，它甚至还在缘侧外添加了一圈外柱，以柱驻庭中的异常，为缘侧内静观庭园景物的身体，提供不被风雨侵蚀的深檐庇护，若非其举高的木地板距庭地过高，我总希望能将它们视为巨大的庭凳，垂足面庭而坐，以满足中国人在庭内生活的起居习惯。

那幢农舍奇特低矮的感知，关键在地面的抬高，遂将耳里庭L形的客舍，嵌入猪圈的原有地表，而将进入客舍的悬廊，架于猪圈残基上表（图18），客舍空间的地面，就比入口廊道低80厘米左右，进入客舍空间，就需下行四步左右，被我刻意压低的檐口外观，与进入客舍内部的高低感知，已然反常，而单坡屋顶脊高檐低造成的空间高低的急剧变化，也加剧了空间高低感知的戏剧性。它集中反映在东北侧那间客舍的空间感知，从外观看，它的向西横幅窗（见图18右下角），仅比廊地高不足一尺，在檐廊内行走，几乎意识不到它的膝高存在，从客舍内部看，其地面的降低，却使它有着正常的1米左右的窗台高度，这个高度的横幅窗（图19），则将檐外小庭景框的下框，变成上框，而以庭地为下框，框景山根与碧田。

18. 耳里庭残基之上的客舍与悬廊

19. 耳里庭客舍内横幅窗

十、相背与居游

檐口异常低矮的逼仄错觉，借鉴了何陋轩的空间跌落，出檐越远越低的趋势，被廊道向庭内下行两步的高度抵消，它们能在江西多雨的季节，为檐下起居的生活，带来如书院造缘侧的风雨庇护，我还希望，能将它们改造成宜于中国人垂足起居的中土习惯，

20. 耳里庭客舍悬廊由凳变桌　　21. 耳里庭客舍敞厅悬廊变桌高度不足

檐廊在对角线位置向下的两步，使得高出庭地的檐廊地面，正适合身体向着庭景落座的坐高；庭地靠近客舍西端的敞厅时，再下两步，则使檐廊绵延的地板，至此落成桌高（图20），并将向庭而坐的身体，扭向敞厅内空，透过敞厅南低北高的北部洞口，窥视北山逼近的景致。我计划在北坡之上，拨石夹瀑造景，不仅为身体在檐下的这次转向提供眼前有景的面向需求，也试图对耳里庭的耳里二字，对造园技术提出理水出声的听觉要求，并对廊下隔厅对坐的身体，提供两类感知，面向北山可框视山水小景，向庭而坐可听身后泉音溪声。

老聂仅凭模型阅读所督造的工地，仅有三两处读解失误，让我惊讶，但他这次将敞厅少降一步的空间错误，遂使这件由檐廊地面折入敞厅而成就的对坐桌面，失去了内部的体宜性，从室内看（图21），这方桌面，如今更像是宽几，而老聂刻意坚固，将檐廊挑板的加厚，也使桌下空间有些局促。

在檐廊对角处的客舍入口，为免压低檐口带来的撞头风险，我将角门上边，沿屋顶坡向倾斜，斜交出一方对角线抬高的角门（图22），并构造出涉门成趣的两种意趣，从门内降低的地面回看小庭，是一幅被密肋压低的立幅（图23），远景被小庭南侧的屏风所裁剪；从门外向门内张望，却出现上下交替的两幅画框（图24），下幅内的对角空间内，安置着客舍卫生间分离出的洗手钵，它以角窗敞向老聂驳山的山脚；上面一幅高竹美景，则被美人靠与坡顶顶板所夹，这是我颇为得意的空间叠合处，在这座坡顶相交的最高处，因为叠加了空间最低的卫生间，它们余下的空间，遂成可供攀登的阁楼，向脊而高的相交顶板，高指山高处的高竹，诱人寻觅攀爬向上望的路途，而在那处阁楼空间的回看，也将俯见小庭中的生活情景，又将诱人寻觅向下落庭起居的途径。

22. 耳里庭客舍入口角门　　23. 耳里庭客舍入口回看　　24. 耳里庭客舍入口内看

这些高低、狭阔不一的居游空间，大抵按郭熙对中国山水经营的画意规定而设——一切画面景物，皆以诱人身体的行、望、居、游为旨意，我以为，这一画意要求，解冻了被抽象空间用作空间度量的模度人，也还原了被类型学屏蔽在功能生活里的身体活力。

十一、造型与表意

这次客舍空间的剖面设计（图25），源于对中国传统屋脊意象的偶然思考，它聚拢了我对相关坡顶不同时期的空间思考，也意外解决了老聂对那株菩提树的特殊关照。

在《从家具建筑到半宅半园》一书的后记里，我曾记录过北大禄岛一幢卷棚屋顶卷入风景的现场感受，当时模糊觉得它有构造建筑与景物互成的空间潜力，而王娟在以日本坡顶表现为题的硕士论文里，还图解了平均高度类似的坡顶与平顶的框景差异，平顶以最近的一条横线裁剪背后的景物，而坡顶则以最远的脊线与坡面一起将景物招致眼前。与无脊的卷棚不同，等级更高的庑殿、歇山常高一、两米的高脊，或有助于前堂后室的礼制分隔，王娟后来在网师园"竹外一枝轩"的屋顶组合里，似乎证实了这两种屋脊的空间差异——水边小轩的卷棚，将轩后竹林卷上坡顶，而轩后集虚斋则以翻起的屋脊，确认它们居间于宅园之间的边界位置。我以为，那些常高如墙的高脊，或真有围墙分割的空间作用，而能将风景卷入这边的卷棚，大致类似于墙垣上开洞借景的花窗，这一类比，让我萌生了将高脊掏空框景的构想。

这条由屋脊掏空的横幅景框，远比我单独为一旁伍幅堂设计的横幅还要扁长，但我也意识到，这只是一种景框造型的独特，还欠缺对它所框景致的画意雕琢。郭熙对山

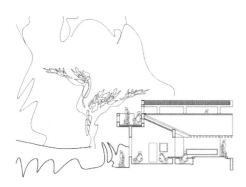

25. 耳里庭客舍屋脊剖面

26. 耳里庭客舍屋脊与菩提树所夹露台

27. 耳里庭客舍屋脊露台处俯瞰内庭

水画意制定的可行可望可居可游,帮我绘制出客舍相关屋顶的简易剖面图,因随客舍北侧基地东窄西宽的宽窄变化,客舍屋脊东侧的空中走廊,到西侧变宽成一处可供围桌而坐的空中露台,身体的行游,变成居望,向北可望向北侧的逼近山林,向南为透过脊框俯瞰庭内生活,我刻意举高了这方露台的高度(图26),在这个举高半空的高度,近旁老聂喜爱的那株菩提树的平凡枝冠,忽然呈现奇姿,这是计成与龚贤都曾表述过的奇景——树木与建筑都不奇特,奇特的是它们之间的位置经营,能将人带到悬于树杪或树冠之间,感知树木并不寻常的姿态,这株菩提树,从北山向着西南方向自然悬垂的枝冠,浮在这方露台之上的举高位置,一如单坡屋顶的庇护,它们能为夏日小坐遮蔽西南烈日,并与南侧举高如墙的脊框一起,围合出一方意外隐蔽的幽静场所。

在这处脊高露台的脊框向庭俯瞰(图27),能窥视庭中或许热闹的生活而不被打扰,而从内庭低处回望(见图20),触手可及的坡顶低檐,顺着坡顶斜面上滑的视线,则被屋脊的横向脊框所收纳,它将仅隔几米的背山框山入脊,且将脊侧那方举高露台上靠山依树的起居生活,与山林一起,框成一幅身体在山林中的山居入画画面,带入庭中,以诱惑人们寻觅密径以攀爬屋顶入画,身体在如画与如画交互诱惑中,进行行望居游的自然转换。

耳里庭的建造尚未完成,就建造材料而言,耳里庭的经济制约,使得这次的材料使用,总有捉襟见肘的尴尬,不惟空庭方砖难求,我当初意欲以小青瓦装裱屋脊空框的愿望,也因此放弃,而我意欲以小青瓦覆顶的深色,以凸显脊框景物的意欲,也多半泡汤;就建造技术而言,耳里庭也是我过往建筑最为粗糙的一次,伍幅堂的几根框架梁,就被浇成冬瓜梁的奇怪模样;但耳里庭却是我过往造园活动里,

28. 代田的町家(坂本一成)

29. house-SA内空(坂本一成)

表意最为准确而流畅的一次，而老聂对这些意图理解的准确，也让我对这次技术与材料的瑕疵，并不那么介怀。

十二、高潮与平淡

　　两年前，与葛明一道参观坂本的几幢家型建筑，在他反高潮以前的水无濑的町家室内，他将家具乃至插座都降低重心，以将客厅并不甚高的空间，感知高耸，我颇喜这件作品的表意准确；在代田的町家，我对他以四根钢梁锚固的寸草不生的空庭（图28），颇觉失望，以为它过于概念，葛明为坂本辩解说它扩展了室内空间的空间感知，我以为，这只是它空间确实扩大的事实而已。我还以为，人们在日本庭园的缘侧向外坐观，是因为建筑与庭园景致间的差异诱惑，而非它们之间的几何相似性；郭屹民热心地拉我去坐室内外凸的窗龛，却因它们并无表意的对象，它们就徒余日常飘窗的平常面貌，全无日常诗意的身体指向；在他的house-SA，空间台地式跌落与硕大屋顶的坡向关系（图29），虽颇似何陋轩，或因建筑与景观专业的普遍分离，也失去对坡向外风景的控制，它就没有何陋轩用檐口将视野压下池林的明确旨意。我一时兴趣索然，低头观摩坂本收集的板凳摇椅，坂本颇为不满，指责我对他建筑的无兴趣。

　　这是事实，我以为，坂本将空间视为架构的艺术一说，若无诗意的指向，甚至无法归类加油站的空间架构。我对他反高潮的诗学，也颇质疑，就西方现代建筑反神学的历次历史看，反动可以造就新的造型形式，但却无法自动反出新造型的新意义，西

30. 水无濑的町家(坂本一成)

31. 代田的町家(坂本一成)

32. house-SA立面错位(坂本一成)

方现代建筑历次反神学高潮，正因无力谋求空间诗意的表意目标，而没入造型技术的古怪游戏，坂本一成的反高潮后的空间平淡，就建立在立面造型的故作奇姿——水无濑的町家立面（图30），将常用于暖气的银粉，反常地涂抹在住宅表面；代田的町家立面（图31），则以并无必要的扶壁，将立面装点成文艺复兴的陌生式样；house-SA立面（图32），上下两层微斜的错位，估计都在表明它们并不欲真平淡的视觉彷徨。

老盲的博尔赫斯，不再被视觉奇观所困扰，他从中国园林空间繁复的视觉流变里，洞悉了它要隐秘表达时间诗意的谜底。中国园林的曲径通幽的空间诗意，既无哥特教堂让人震慑的奇观高潮，也无日本禅庭静观全局的焦点画面，但它们也并非反高潮后余下的反动性平淡，中国园林空间的感知变化，因循山高水低的自然地貌，构造出空间明暗、高下、狭阔、疏密等无尽变化，这些明暗交替、疏密相间、高潮与平淡交织的空间变化，并不需要神学永恒或禅宗寂灭的超感，它们在行望居游里就能感知的空间诗意，奠基于中国文化将生命视为生死交织的整体性时间认识，它们或能为西方造型失语的困境，谋求时空久远的日常诗意。

（原载于《建筑学报》2016年05期）

异物感

金秋野

作者简介：金秋野，博士，北京建筑大学建筑学院教授，硕士生导师。

摘要：本文针对当代人造环境的抽象化和去自然化给人造成的总体感觉——异物感，讨论它的主要表征及与现代思想意识与社会心理的关系，指出其既表现为一种审美理想，同时也是一种环境伦理；已渗透到日常生活和艺术探索的方方面面；本质上是分析工具的滥用，将人造物与身体经验从自然世界中剥离；它的思想根源在于西方文化观念中对"原型"的推崇，一种"超世间"的追求，并与中国文化对待人与自然关系的态度相比较。指出大脑、身体、技术—工具和环境条件间的关系的不断变化，机器的发展不断拓展机体与异物的边界，随着简单线性的认知被复杂性认知取代，人造环境和建筑必将采用全新的造型语言。

关键字：异物感；抽象；剥离；观念；人造环境

[1] 瓦尔特·本雅明. 经验与贫乏[M]. 王炳军，杨劲，译. 北京：百花文艺出版社，1999年，第257页。

[2] 克劳德·列维-斯特劳斯. 忧郁的热带[M]. 王志明，译. 北京：中国人民大学出版社，2009年，第108页。

[3] Anthony Flint. Modern Man. New York: New Harvest, 2014, p.138.

[4] 同上，第109页。

"舍尔巴特以其玻璃，包豪斯建筑学派以其钢铁做到了这一点：在他们建造的房间里，人很难留下痕迹"。

——瓦尔特·本雅明（Walter Benjamin）[1]

一、感觉贫乏症

异物感，顾名思义，是人对外部世界的一种感觉。与冷、热、痛、痒等具体知觉不同，它描述的是人造环境的总体特征。以移动电话为例，它寄托了人们对未来的诸多想象：完美的造型和精湛的工艺、吹弹可破的晶莹表面。但它容不得瑕疵，刮痕和汗渍都让它失色，其完美只在打开包装、与目光相接的一瞬间存在，此后便是缓慢且不可逆的衰败过程。与古代的城市相比，现代的城市是高度几何化的，有着平滑的表面和硬朗的线条。但街道必须每天洒扫，垃圾运到郊外填埋，玻璃摩天楼需要不断拭擦，以抵御时间和气候的侵蚀。如果把自然看作人的身体，现代建筑和城市就像耳环、舌钉这一类穿刺艺术，以极端和反常为美，坚硬、醒目、先声夺人，却也麻烦、不舒服，如同异物。（图1、2）

1. 三星Galaxy S7 Edge手机，2016年。晶莹圆润，如同卵石。

2. Zaha Hadid设计的超级游艇Super Yacht，2013年。硬边界流线型，造型奇异。

人类学家列维-斯特劳斯（Claude Lévi-Strauss）在《忧郁的热带》里描写一个巴西女学生，因为生活在殖民地，直接从野蛮进入现代，没有经历过漫长的城市发展过程。"她判断城镇的唯一标准，是看它有多白、多干净"[2]。这与早期现代主义的美学何其相似。有时候我会想，"极少主义"不是现代美学的一个分支，它就是现代的全部。勒·柯布西耶希望拉图雷特修道院体现"彻底的贫乏"（total poverty）[3]，本雅明敏锐地指出，现代人对纯粹的追求源自经验的贫乏，就像斯特劳斯笔下的巴西女生，无法欣赏被岁月侵蚀变旧的巴黎而眼泪汪汪，只愿生活在新大陆那些一次建成的崭新城市里。对此，斯特劳斯评价道，"欧洲的城镇，几个世纪的时间消逝使之更为迷人；美洲的城镇，年代的消逝只带来衰败"[4]。

在《经验与贫乏》（Experience and poverty）中，本雅明甚至认为现代时代人类的经验贬值是"世界史上一次最重大的经历"。本雅明认为，是技术的超速发展，改变了人与世界的关系，结果旧的经验无效了。经验的贫乏让人选择"从头开始，重新开始；以少而为，以少而建构；不瞻前顾后。在伟大的创造者中，从来就不乏无情地清除一切的人。他们是设计者，所需要的是干净的绘图桌。"[5] 与之相应，现代风格的住宅和博物馆四壁皆白，一无所有。我们都知道密斯对"少"情有独钟，也听过勒·柯布西耶对路易十四和奥斯曼（Georges-Eugène Haussmann）的衷心赞美。范斯沃斯住宅和萨伏伊别墅都漂浮在基地上，赤裸裸地标榜与环境的割裂，它们都是"美丽的异物"。

其实每一个人都参与了这场针对身体经验和历史观念的净化革命。嗅觉灵敏、引领风向的人，无论阿道夫·路斯还是莱姆·库哈斯，都是本雅明笔下的同一类人："对时代完全不抱幻想，同时又毫无保留地认同这一时代"。[6] 语言是观念的容器，现在，面对观念世界的膨胀，语言瞠乎其后，"有机性"不再是人们的追求。现代建筑语言不再被用来捕捉感受、描述现实，变为可随意建构，似乎探索语言本身的可能性及制造变化，成了建筑学的目的。

结果，无论现代主义、后现代主义还是之后的什么主义，都在通过精心建构的语言系统抹除生活的痕迹。现代建筑一点点剥掉附着其上的"物"，来构思与机器时代相匹配的生活空间。这些"物"包括烦冗的装饰、无效的功能、复杂的构件和纹样，也包括丰富的材料质感、带有象征含义的家居摆设、纪念物和使用痕迹（时间感）。为了消除痕迹，人们在建筑的表面使用玻璃、瓷砖或干脆涂成纯白，给手机屏幕贴膜。[7]

但人们是真的厌弃了经验吗？其实他们只是不乐意按经典的方式定义"经验"、不再希望它与笨重的身体行为有关、不再相信时间带来的纵深感。比方说，为了体验蹦极，不必驱车前往峡谷，费力爬上高山，冒着生命危险跳下去；你只要带上重力感受器，在虚拟现实头盔里体验这一切就好了。科技的每一步发展似乎都在制造新的交互，每一种交互在慢慢侵蚀身体的触角，取代时间的作用，直接移植新的、莫须有的扁平经验。一代人刚刚适应了键盘的触感，就要去适应不同程度的屏幕按压和手势操作，来达成与外界的交流。"虚拟现实"（virtual reality）这个词模糊了现实与幻觉的边界，面对坚硬的物质外壳，人们疲倦了，不再乐意花时间与它缠斗，去收获一点稀薄的感觉。把这一切交给机器吧。

[5] 瓦尔特·本雅明. 经验与贫乏[M]. 王炳钧、杨劲，译. 北京：百花文艺出版社，1999年，第254页。

[6] 同上，第255页。

[7] 布莱恩·艾略特（Brian Elliot）乐观地描述现代："洋溢着一场社会与道德从束缚中双重解放出来的快乐情绪。现代建筑设计中那自由的室内空间光明磊落，祛除了盘踞在家庭生活中的梦魇，将19世纪的历史荡涤一空。"然而按照本雅明在《拱廊街计划》中的洞察，"物质文化"是附着在看似无用的装饰性内容，如材料、质地、纹样、花式、色调、尺寸等携带的感觉系统之上的。抽离"不同"，方得"大同"。而"大同"正是现代乌托邦的目的之一。现代初期，对"简洁抽象"的追求首先是一种附身在功能主义之上的道德诉求，然后才是一种审美理想。但很快，伦理因素淡化了，形式实验不再承担社会救赎的道德义务，仅剩下一种表现、一份快感（审美）。

二、"剥离"出"硬边界"

在剥离经验的过程中，分析性思维扮演了极其重要的角色。

在风格派建筑师将形体分解为一系列柱面体后，柯布尝试用分离的形式描述分化的功能，如采光窗与通风窗的分立。在现代建筑师的观念里，建筑应被分解为一系列部类，各方面都可独立编辑，如密斯对网格、表皮、转角、骨架、顶棚、基座和踏步的反复探索，设计语言表现为分解后的重新组合，在这里，语言本身成了思辨的对象，句法学和语义学研究代替了语言的实际操作。从哲学方案上看，康通过区隔来建立秩序，与密斯异曲同工。而赖特对材料本性的追问，也往往是建立在对"单一材料"的分析上。建筑师们尝试的与其说是终极秩序的追寻，不如说是对"分析活动"本身的造型表现，并以此为审美目标。[8]

于是环境带上了分析思维的典型特征。电影《游戏时间》（Playtime，法国/意大利，1967年）借一位乡绅在玻璃大楼中的体验刻画出这种"现代"感觉：不可进入、不可渗透、不可穿越、不可把握。导演把这个非人化的场景故意在摄影棚里搭建，真正的巴黎建筑只出现在玻璃反光中。抽象原则一旦离开合目的性的约束，走向极端是其必然。现代建筑的种种"形式洁癖"，终于脱离了实用与经济，成为单纯的审美追求。恩斯特·布洛赫（Ernst Bloch）在《论机器时代的艺术》中写道："确实，我们不再苦于长毛绒。相反，我们苦于有点儿太多的玻璃和钢铁，和有点儿太少的装饰……以此方式追求的相似总是采取相同的形状。根本没有什么努力是更可取的。"[9]

广义地看，整个现代环境都是通过分析思维将有机关系——"剥离"（insulation）的结果。城市卫生系统和医疗体系、病房、手术室、无菌区、救护车、停尸间、口罩、隔离服、呼吸机和抗生素，是与人相关的一组"剥离"系统，"健康"是其目标。城市交通系统、高速铁路、飞机、地下铁、高速公路、立交桥、隔离带、人行道、过街天桥、斑马线、双黄线和交通规则共同构成了另一组以运输为目的的"剥离"系统。

"剥离"是为了分解任务、排除干扰、分而治之、实现目的。现代城市即是建立在功能主义理性分析基础上的、错综复杂但又彼此交叠的"居住机器"，各种事件在不同层级的"管道"中发生，绝缘隔离层确保目标达成。而这一切又与自然过程相剥离才得以实现。手机贴膜、食品保鲜膜和安全套不仅是真正的现代工具，更是一套可视化的分析观念：剥离"有害"的自然过程，保留"有益"的结果。同理，玻璃幕墙的作用是使光线和风景进入，将难以驾驭的天气变化和灰尘隔绝在外。现代建筑表皮由很多功能层复合而成，每层剥离一类自然过程，也分化一种感觉，让经验离析出来，变成片片浮云。

[8] "异物感"在建筑领域是如何被接受并理想化的？这是个复杂的问题。或许跟现代建筑的早期实践有关。尽管技术在建造活动中一直扮演着极为重要的角色，唯有现代建筑直接脱胎于对技术的赞美。18-19世纪的理论家曾费力证明建筑与房子不是一回事、用钢铁造桥梁的工程师不是建筑师，而现代建筑理论体系似乎一直在做反方向的努力，赋予技术审美以正当性。

[9] Ernst Bloch. "On Fine Arts in the Machine Age". in Bloch, The Utopian Function of Art and Literature, Selected Essays. Cambridge: MIT Press, 1988. p. 200-206.

"剥离"的结果,就像超市货架上富含防腐剂的小食品,"塑料化"而成为"异物"。像假牙、真空包装和一次性手套,没有知觉、没有味道、没有记忆,不留痕迹。社会分工也是一种"隔",让生产和消费分离,生产的不同部分分离,消费的不同环节分离,理论与实践分离,感受与体验分离。学校教育的特点是把属于体验的部分转换成知识和方法,以理论代替"感觉"。商品社会中,万物分解之后的清晰与明澈是仅剩的可以用来审美消费的感觉残留,就像试管中分层的沉淀物。

把自然过程剥离得干干净净后,现代物品都获得了清晰的硬边界。现代世界喜欢分明的轮廓和洗练的个性,移动电话和摩天楼都是硬边的,服装也是硬边的,与古代的宽袍大袖不同,西装的裁剪过程是高度几何化的,目的是更好地勾勒人体线条,使人变完美。私人领域的观念深入人心,人际关系也是硬边的。影片中的超人、蝙蝠侠、蜘蛛侠都是不起眼的小人物,换上一身隔水隔气的塑胶紧身衣立刻变身超级英雄。这是最直观的隐喻:通过给主角加上一层绝缘的"硬边",将他从普通人中间剥离开来,使虚弱模糊的身体成为"异物"和"原型"(architype),进而获得超能力。[10]

三、"观念"的造型

异物化了的世界最不缺乏的就是几何原型,其呈现的正是现代"观念"的造型。人们给事物下定义,讲究边界清晰、描述精准。为了实现这一点,必须从特殊里看到普遍,从个性里看到共性,将混沌现实简化为有限的点和线。"观念"因此必须是普遍适用、描述共性、边界清晰的。

柯布西耶说:"一个基本,简单,凝练的观点:罗马是几何的!"[11](图3)柯布对待城市,就像文艺复兴以来画家对待人体一样,抽象成几何原型。现代建筑史家不止一次将现代建筑的起点指向布雷(Boulleé)和勒杜(Ledoux),大概是因为他们实现了新古典主义迫切希望达到的造型理想,上接古罗马的雄浑原型,使笛卡尔(Rene Descares)的观念显影,而在精神上则完全是现代的。建筑史学家弗兰姆普敦(K. Frampton)称之为"武断而净化地重建古典"[12]。与巨大而唐突的球体、等边三角形和棱锥相比,古典主义显得那样驯良。(图4)诗人韩波(Arthur Rimbaud)说:"必须绝对现代!"演化出勒·柯布西耶的硬边几何、密斯的玻璃摩天楼(图A)、布列东的自动写作和香奈儿的小黑裙,抽象又绝对,与混沌的周遭剥离,成为时代的图腾。

其实早在古埃及时期,人们就对神圣几何无比重视。在他们眼里,几何是物质世界背后的潜在结构,是宇宙密码。这套哲学起自于学习与度量之神透特(Thoth),他

[10] 人之系统地疏离于自然,应该是人本主义二元对立自然观的必然结果。现代建筑就像是一个个奉献给"个人自由"的柏拉图主义的小神庙,需要"橡胶紧身衣"来象征自己超自然毁的概念性存在。假如继续毫无道理地追求这种建立在分析哲学基础上的排他世界观,那么毁掉这个世界的不是资源危机或环境污染,而是审美本身。在异物审美的吸引之下,可持续建筑和生态城市只能是幻觉。

[11] 勒·柯布西耶. 光辉城市[M]. 金秋野、王又佳,译. 北京:中国建筑工业出版社,2011年,第181页.

[12] K. Frampton. Modern Architecture: A Critical History. London: Thames & Hudson, 2007, p.15.

将秘密透露给古代哲学家和祭司,保存在神话和传奇里流传至今。所有寓意和象征符号都暗藏了灵性、心智、道德和物理的新生法则。令人奇怪的是,人们似乎一直怀疑金字塔是外星文明的遗迹,大概在内心深处仍把几何原型看做史前世界中横空出世的"异物",代表着巨大的神秘与未知,不大可能会在地球文明中自然发生。

利玛窦来华,选择翻译的第一本著作不是《圣经》,而是欧几里得(Euclid)的《几何原本》(Elements)。他大概明白,跟遥远陌生的异族传说相比,西方数学的严密推理和精确计算更能让四夷臣服。欧几里得之后,几何成为西方世界想象和建构物质环境的基本手段,建筑师一直在追求"完形"中的"神性"。

柏拉图(Plato)一直被称为"西方彼世思想之父",主要由于他对"理式世界"的描绘,他把"理式"或宇宙间的原则和道理看作是第一性的、永恒普遍的,至于感官接触的"此世"则是"理式"世界的摹本或幻影,不仅是第二性的,而且不真实。柏拉图哲学其实是古希腊地中海原始文明理智化的产物。公元3世纪,柏拉图的思想由普洛丁(Plotinus)发展为新柏拉图主义,在中世纪同基督教神学结合在一起,在哲学和美学方面统治了一千多年,对后来的文艺复兴、启蒙运动以及浪漫主义发生过很大影响。我们看到达·芬奇在1487年绘制的"维特鲁威人"(Uomo vitruviano),一直被西方世界视为"完美比例"的人体,而它是由圆形和正方形来定义的,他也通过基本几何造型的排列组合来完成教堂平面。几何造型的精准、

图A. 密斯设计的玻璃摩天楼(Glass Skyscraper, 1922)。造型的意志摆脱了道德重量,更容易收获衷心的赞美。Franz Schulze and Edward Windhorst. Mies van de Rohe, a Critical Biography. Chicago: The University of Chicago Press, 2012. p.68

3. 勒·柯布西耶(Le Corbusier)绘制的罗马城市概念图,在这幅图中,他将罗马城市建筑还原成若干基本几何形体的组合。图片出自:勒·柯布西耶.《走向新建筑》.杨志德译.江苏凤凰科学技术出版社,2014年,第116页。

4. 布雷(Étienne-Louis Boullée)设计的牛顿纪念堂(Newton Memorial Hall),1874年。雄浑而生硬的几何体量。

[13] 如玻璃摩天楼晶莹的表面，甚至故意做成的"时间感"，如一些建筑的锈蚀金属立面，都有拒绝时间侵蚀的意图。

[14] 如柯布西耶的新建筑五点、风格派对抽象平面的重视和包豪斯的材料构成已经暗含了这个取向。柯布西耶以抽象的原则来为墙壁定色，后来的建筑师则偏爱纯白。跟密斯一样，西扎（Alvaro Siza）喜欢不被日常物品打扰的纯净室内，只是他的设计更偏塑性。另一位葡萄牙建筑师格拉萨（João Luís Carrilho da Graça）更乐意让建筑低低地飘浮在起伏的地面之上，通常也是纯白的，从周边环境中清晰地剥离出来，像变形了的萨伏伊别墅。

[15] 如哈迪德（Zaha Hadid）的银河SOHO，赫尔佐格和德梅隆（Herzog & de Meuron）的联邦储备银行扩建，以及易北河音乐厅。现代建筑师大多精于此道，尤其是在旧建筑加建或修复中，让新与旧形成强烈对比的一个手法就是取消尺度，使用陌生的表面肌理。这已经成为通用的手法。

[16] 如盖里常用的钛金属表面、BIG的塔与纽约博物馆扩建和MLRP的哥本哈根镜房，后者那镜面质感的外墙似乎以极谦逊的姿态融入自然，实则是对周围物质环境的强烈排斥。

[17] 但是，异物审美的目标却不是消灭物质、使世界化为虚空，而是已经餍足了凸显"人自身"或"人造物"的常规造型手段，转而向它的反面汲取能量。无论是对体量光影的强调，还是彻底的透明或镜面化，都使主体格外地突显于"无条理"的背景之上。达达主义和超现实主义者努力对抗工业理性，寻找非理性、无意识的表现手段，却从另一个方向强化了它。

肃穆和永恒感是现实世界所不具备的，人们也因此借比例和数字（如黄金比）来捕获永恒。柯布西耶将这一文化习惯通过"控制线"（regulating line）引入现代建筑，又费尽心力把它发展为"模度"（module），作为避免"任意性"、获得完美的手段。（图5）

科学技术作为观念中的"完型"，因其精确性和标准化而不同于自然的偶然与随意，超越了此世的不完美和感官的不可靠。现代建筑触目都是数学物理的直观显露，却终因缺乏数理表达之外的造型目的而流于任意。我们不是已经习惯了那些奇异的造型吗——拒绝变化、无时间感[13]；抽象、纯粹、无重量、漂浮[14]；隐藏结构、取消尺度、清除表面质感[15]；透明、反射、扁平化、图像化、低分辨率化[16]……现实变得越发不真切。（图6、7）

既然我们执意用观念来制造奇异，又怎能抱怨身边世界不够真切？[17]

四、"骨头"和"卵石"

老师告诉我们：数学公式是最美的。可是自然之美不因它像数学公式。枝条的摇曳和小鸟的飞翔，其中固然蕴含着数学和物理，却不以之为目的。以数理表达为目的的造型，不是有诗意的造型。好的音乐和建筑就像枝条与河流，不把运思的秘密示人。则现代建筑唯以坦然模仿机器为美。

 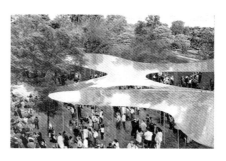

5. 达芬奇（Leonardo Di Serpiero Da Vinci）绘制的维特鲁威人（Uomo vitruviano），1487年。将人体与几何原型联系在一起。

6. 格拉萨（João Luís Carrilho da Graça）设计的考古博物馆（Archaeological Museum of Praça Nova），2010年。整个建筑制造出一种浅浅地浮在大地表面的漂浮感，与环境形成强烈对比。

7. 妹岛和世设计的伦敦肯辛顿花园蛇形画廊（Serpentine Gallery），2009年。极细的立柱和镜面反射的屋面，让整个建筑如同幻觉。

[18] 见"左传·僖公十五年传"。《春秋左传》，沈阳：万卷出版公司，2008年，第90页。

[19] 按照马克斯·韦伯的说法："中国这样天人合一式的哲学宇宙创成说，将世界转变为一个巫术的园地"。马克斯·韦伯．《儒教与道教》．新桥译丛，台北：远流出版公司，1985年，第256页。这是因为先秦思想本身保留了巫的行动、情感和身体经验的亲和力，也为"此世"艺术留足了发展空间。对超验世界的完美几何造型和无情秩序的追求，不是中国人擅长的。李泽厚："把'天道'理解为拥有神力但不离自然人生的经验世界和历史事件，而成为某种客观理则，但又饱含人类情感的律令主宰，这是中国文化思想上最早、最重要也是最具根本性的心理成果"。李泽厚．《说巫史传统》．上海：上海译文出版社，2012年，第83页。

[20] 见"庄子·知北游"。《庄子·下》，上海：上海古籍出版社，2007年，第254页。

[21] 钱穆．中国文化对人类未来可有的贡献．《中国文化》1991年第4期，第54页。

[22] 同上。

《左传》有云："物生而后有象，象而后有滋，滋而后有数"[18]。自然是先有造型，然后人从中悟得规律，这个顺序不能反过来。现代建筑学中却一直都潜藏着对"超世间"的追求，不断追问"空间的本质"、"材料的神性"，已经成为建筑学科里不证自明的神话。

但在中国的文化传统里，对象化的神并不存在。天命、天道是中华文明对终极秩序的命名，它永远都在变化，并不是静止、完美的彼岸；它在人世里表现为自然环境和社会关系，也就是说，天道与人道是同一个"道"，因而不是超验的对象——"道不远人"，蕴含在生生不息的大化流行中，在人和万物的生命、生长中，在世俗人生经验中。孔学特重情感教育，教人在世俗中思高远、平凡中见伟大，这都是巫传统的遗留[19]。此世即彼世，天道即自然，无需另造一个"反常"的观念世界去容身。余英时管这叫"内向超越"，即在世俗人生中向内心求与天道的共存，有别于西方向神献祭的"外向超越"。这种思维模式极大地影响了中国人的艺术追求。

因为天道即自然，所以是不断变迁、不依附于固定的存在，因而"用"即是"体"，过程即存在，变化即神明，工夫即本体。不存在一个高悬在现实之上的理式世界，亦无超验的观念来指导造型，神明蕴藏在日常生活中，蕴藏在父母兄弟妻子朋友的人伦交往中，蕴藏在起居衣食便溺的日常活动中，蕴藏在与日常生活相关的庭院居室衣裳、家具陈设器物中，道在伦常、道在屎溺，道乌乎不在。[20]

所以中国传统对待几何的方式，虽也借助几何来造型，却不去追求超验的观念之美，喜欢因物赋形，欣赏自然之不完美，崇尚变化而精于气韵的捕捉，很少把静态几何当做表现的核心意义的载体。对应于现实人生，是"没有上帝信仰，人照样可以好好活着"，不把精神追求跟超验的存在相提并论。钱穆遗稿中说"西方是离开了人来讲天"[21]，也就是离开了现实谈超越，离开了物质谈概念，总像有个了不起的外在世界值得追求，反而把现实改造得如同异物。现代城市像是个塑料做的隔离器，不仅隔离各种自然过程，也隔离偶然性和世俗情感。所以理论家喜谈公共空间，那里人都是"自由的个体"，而不是世俗关系中的人。家庭、亲戚、邻里、朋友的关系在这个异常的物质环境里慢慢稀薄了，这是异物审美的伦理后果，更不用说资本生产对环境造成的危害。对此钱穆忧虑道："科学愈发达，愈易显出它对人类生存的不良影响。"[22]

可是怀旧并不能让世界回到原点，观念的问题还要观念来解决。

1911年，年轻的夏尔·爱德华-让纳雷（Charles-Édouard Jeanneret）在奥林匹斯

山的卫城废墟中漫游，望着色彩浓烈的山海之间近乎纯白的建筑，以为人类的造物理该如此。这件事的不可思议，就像考古学家指着地下挖出的白骨说："远古的动物多么纯粹"。帕提侬神庙是死去的建筑，是古代人类生活的骨头。

然而真实的生物是各种复杂形态机制的复合体。我们可以从骨架猜测生物的体型和运动机能，却无法从大脑的形态读出运思的秘密，更读不出情感。自然不是数理关系，形式与功能并不一一匹配。考古学已证实，帕提侬神庙（Parthenon）在它的年代一直是彩色。这说明了两个问题：第一，古希腊建筑充满装饰。第二，在神庙建筑中，材料并未被"诚实地"表现。20世纪30年代一次精心修复破坏了人们希望复原色彩的努力，那时正是现代主义审美如日中天的时期，人们偏爱无装饰，他们认为，既然米开朗琪罗的雕塑没有色彩，那么古代的雕塑也该如此。

对历史建筑和城市的有意识保护，是现代观念的产物。人们把现实的血肉从历史的骨头上一一剥离，使后者成为绝对。可到底什么是历史呢？1975年埃里克·侯麦（Eric Rohmer）拍摄《女侯爵O》（The Marquise of O），到巴黎附近某小镇取景，因为据说那里保存着"历史的原样"。1978年拍摄《柏士浮》（Perceval le Gallois）则全部在摄影棚里拍摄，拍完了他忽然发觉，关于18世纪巴黎的电影中都有相同的马车道。后来他拍摄《贵妇与公爵》（The Lady and the Duke），找人绘制了37幅18世纪风格的巨幅油画，再用数码技术把演员嵌入场景中，观众开始看到的只是那些历史画面，忽然一切都活动起来。人们对过去时代的想象，无非是一星半点的文字描述、几幅画、几件脱离了日常环境的物品综合作用的结果。

不可思议，原来现代世界竟完整地建构于想象的历史之上，像一出轻浮的古装剧。有太多的线索可以追循，竟无所适从。像一位饥渴的求知者闯入无尽的图书馆，现代美学偏爱的与其说是机器，不如说是像原始机器一样粗糙而理想化的观念构造——普适、表里如一、合目的性，像动物的骨架。

可是才一百年光景，今天的机器已经不同于柯布西耶和密斯的时代了。比方说，一块电路板算不算机器呢？它的形式与功能并不匹配，因为天下所有的电路板看上去都差不多，功能却千差万别。当身边充满了无法从视觉构造察觉其功能意图的电子产品，我们该如何评判沙利文（Louis Sullivan）的告诫："形式追随功能"？近年随着计算速度的加快和交互技术的发展，电子产品越来越圆润浑朴，像一块块卵石。按键几乎都没有了，虚空的手势取代了物理接触，世界进一步虚拟化了。我们曾在科幻电影中看到过这样的场面：日常用品和交通工具掩盖了它们的物理结构，你无法从外形猜到功能；交

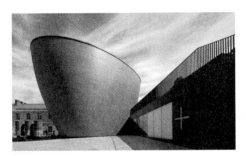

8. K2S设计的坎皮冥想堂（Kamppi Chapel of Silence），赫尔辛基，2012年。纯净的木材制成，与周边的环境相比已经失去尺度感，像一个卵石。

[23] Andy Clark. Microcognition: Philosophy, Cognitive Science, and Parallel Distributied Processing. Cambridge:MIT Press, 1993.

[24] 德勒兹. 什么是哲学[M]. 张祖建,译. 长沙：湖南文艺出版社，2007年，第507页。

互方式也并非摇柄或按钮，它的整个表面都是可以亮起来的触摸感受器，屏幕成了电子皮肤。建筑会不会成为飞碟一样混沌的存在呢？（图8）

现象学的兴起促使人们关注"身体"维度，特别是当人与世界的直接接触越来越多地被机器取代的时候。如果我们把认知看做大脑的核心功能之一，那么身体可以看做是大脑的外延，或者说，一个工具。其实无论胡塞尔（Edmund Husserl）还是梅洛-庞蒂（Maurice Merleau-Ponty），都曾讨论过身体在主观认知与客观世界之间的中介作用。但是哲学家安迪·克拉克（Andy Clark）却说，自打人开始利用工具，身体与世界的界限就模糊了[23]。用鼓槌击鼓，用筷子去试探食物的软硬，与置入盲人眼窝的感光元件，都是工具，都是身体的延伸。要衡量一个物品是否构成身体的拓展，不能看它是否进入体内，而要看它是否在认知过程中所起到的构造作用。从这个意义上讲，我们所创造的物质环境都可看做是认知框架的一部分，即使是爱琴海岛屿上的原始棚屋或先秦时代的小山村，也不再是真正的"客观世界"，而是思维的延续、观念的构造。德勒兹（Gilles Deleuze）在《什么是哲学》（What is Philosophy）的末尾章节"从混沌到大脑"中指出科学试图从混沌中捕捉秩序，却只提供了非常有限的确定性，真实是无法计量和测算的。也就是说，科学不能捕获真实，只是用自己有限的工具肢解了混沌而已[24]。德勒兹提出了一个令人震惊的观点，即所谓"混沌"不是别的，恰是大脑的官能，既然世界是通过观念来建构的，那么为了捕捉混沌，必须让观念变成动态。如果说现代的物质环境（建筑或城市）像原始的机器，那是因为人对认知的了解处于初级阶段。当人们认识到大脑已经不只是体内器官，而是沟通内外的"膜"，那么，整个物质世界将是它的延伸。随着机器越来越智能、形态越来越像生命，而人早已习惯通过技术界面去产生感觉，人与外部世界的接口将变得无比丰富，对那些半人半机器的存在来说，早先的动物躯壳将显得格外粗陋。一种全方位的交互，将彻底改变世界的造型，当然也包括建筑。必须有一种新的美学：当简洁抽象纯白漂浮都已成为陈词滥调，未来将何去何从？

似乎文明一经发动，人就在有条不紊地褪去动物躯壳。荒凉的星球，数亿年后依然荒凉。自然世界的生生不息，是生命循环的外显，但人造环境的新陈代谢缓慢笨拙，对繁华的追忆和对废墟的感伤成就了多少诗篇，却不过是历史时间里的季节转换。这个循环过程似乎有特定的方向，其中四个重要的部分，即人的感知中枢（大脑）、人与世界的中介物（身体）、非生物要素（技术-工具）和环境条件（世界）之间的关系一直在发生变化。任何时代人对环境的经营都靠观念，因为观念是人唯一能支配的思想工具。

图片来源：
1. 图片出自三星中国官方网站：http://www.samsung.com/cn/consumer/mobile-phones/smart-phone/galaxy-s/galaxy-s7/design/
2. 图片出处：http://www.e-architect.co.uk/architects/zaha-hadid
3. 图片出处：http://travelmodus.com/holocaust-memorial-berlin-by-peter-eisenman.html
4. 图片出自：勒·柯布西耶.《走向新建筑》.杨志德译.江苏凤凰科学技术出版社，2014年，第116页。
图A. Franz Schulze and Edward Windhorst. Mies van de Rohe, a Critical Biography. Chicago: The University of Chicago Press, 2012. p.68
5. 图片出自http://www.laboiteverte.fr/56-dessins-de-leonard-de-vinci/
6. 图片出自http://minimalissimo.com/2012/02/musealization-of-the-archaeological-site-of-praca-nova-of-sao-jorge-castle/
7. 图片出处：http://www.e-architect.co.uk/london/serpentine-gallery-pavilion-2009
8. 图片出自http://openbuildings.com/buildings/kamppi-chapel-of-silence-profile-44789

建筑与城市不完美，是因为人对自然的机制了解得还不透彻，生出来的观念还不完善。尽管如此，与速朽的身体相比，观念仍是一个全新的时间维度，人造环境的观念化向来不曾停歇，人在不断延伸的"异物感"的陪伴之下扬弃"人"之定义，改造外部世界，也改造自己。无论多么恋旧，人对眼前徐徐展开的新世界还是充满期待的。乐观地看，"异物感"就是昨日之身体对明日之观念的不适、明日之身体对昨日之观念的不舍，就像我小时候过年换新鞋，尽管还不合脚，却还是满心欢喜。

(原载于《建筑学报》2016年05期)

日常——建筑学的一个"零度"议题

王骏阳

作者简介：王骏阳，同济大学建筑与城市规划学院教授。

摘要：通过对20世纪下半叶以来的建筑学思想中的演变发展的回顾，以及对当代中国建筑在实践、研究和教学等方面相关案例的讨论，本文试图在城市、建筑和文化意义等不同层面阐述"日常"作为一个"零度"议题与建筑学的关系，进而为一种基于日常的建筑学观念进行理论上的思考。

关键词：
日常、"零度"、建筑学观念、建筑理论、当代中国建筑

[1] 见汪原，"日常生活批判"与当代建筑学，《建筑学报》2004年第8期（总432期），18-20.

[2] 见The Everyday Life Reader, ed. Ben Highmore (London and New York: Routledge, 2002).

在《欧洲建筑概论》（An Outline of European Architecture）中，建筑史学家尼古拉斯·佩夫斯纳（Nikolaus Pevsner）有一个著名论断："脚踏车棚是建物；林肯大教堂是建筑。"（A bicycle shed is a building; Lincoln Cathedral is a piece of architecture.）一般认为，佩夫斯纳的这一论断道出了"建筑"不同于"建物"的关键之处：它能够承载文化、宗教、民族、社会政治的意义并激发人的审美情感。这就是建筑艺术，它是建筑学的核心。就本文的主题而言，我们也可以认为，佩夫斯纳的论断透露了这样的信息：所谓"正统"建筑学就是将"日常"排除在外，它让自己专注于一种以宏大意义和审美情感为载体的高定义的建筑学。

一定意义上，伯纳德·鲁道夫斯基（Bernard Rudolfsky）谓为"非正统建筑简明导论"（a short introduction to non-pedigreed architecture）的《没有建筑师的建筑》（Architecture without Architects）就是对这种高定义建筑学的一次根本性冲击，尽管"日常"并未真正成为鲁道夫斯基的议题。然而，20世纪对"日常"的关注由来已久，而这种关注对建筑学的影响也不容忽视。事实上，如果说从20世纪早期的超现实主义到20世纪60年代的波普艺术还只是与"日常"之间的一种非理论化纠缠，那么在文化思想界，瓦尔特·本雅明（Walter Benjamin）、昂利·列斐伏尔（Henri Lefebvre）、格奥尔格·卢卡奇（Georg Lukács）、米歇尔·德塞杜（Michel de Certeau）等响当当的名字已经使"日常"变成理论话语的重要议题。如果说现代建筑运动对大众住宅的关注仍然不够"日常"，那么随着20世纪60年代对现代建筑运动的反思而在斯密森夫妇（Peter and Alison Smithson）、独立小组（the Independent Group）以及简·雅克布斯（Jane Jacobs）、文丘里夫妇（Denise Scott Brown and Robert Venturi）那里出现的主张和观点则被长期关注这方面讨论的中国学者视为"对日常生活的研究和阐述"[1]。

然而，"日常"意味着油盐酱醋、衣食住行、街头巷尾、生老病死吗？它意味着经验、常识、习俗、杂谈闲聊、自发思维、天然情感吗？我们是在从现象学到哈贝马斯（Jürgen Habermas）所谓的"生活世界"（Lebenswelt）或者我们更为熟悉的《浮生六记》的意义上谈论"日常"吗？更为重要的是，为什么要在建筑学中讨论"日常"？"日常"能够在理论层面成为一个建筑学议题吗？本文无意重述和援引本雅明、列斐伏尔、德塞杜甚至更为当代的雅克·朗西埃（Jacques Rancière）、丹尼尔·米勒（Daniel Miller）的主张和思想轨迹[2]，也不打算对已经被学者注意和阐述的从斯密森夫妇到文丘里夫妇的建筑化"日常生活批判"进行更多的深究。本文的意图是将"日常"作为建

筑学的一个"零度"议题,一个可以对佩夫斯纳式的或者非佩夫斯纳式的高定义建筑学观念形成质疑和批判的议题。在中国建筑学语境中,它也可以成为对本质主义和形而上的"中国建筑"和"中国性"观念进行反思和质疑的一种途径。

"零度"

本文的"零度"概念首先来自于罗兰·巴特(Roland Barthes)和他的《写作的零度》(Le degré zéro de l'ériture)。在当时法国思想文化的语境中,这部于1953年问世的小册子既是巴特文学主张的一部宣言,也是对让-保罗·萨特(Jean-Paul Sartre)如日中天的《什么是文学?》(Qu'est-ce que la littérature?)的质疑和挑战。萨特将文学视为一种"介入"世界(社会和政治)的方式,承载着文学对于"自由"的责任和使命。"介入"就是干预他物,就是与意义打交道。在萨特那里,第二次世界大战及其对纳粹的抵抗所展现的强烈的"历史性"为这种"介入"的文学观提供了最好的合法性基础。与之不同甚至针锋相对的是,巴特"将文学作为一种'迷思'(myth),其核心作用首先不在于呈现世界,而是将自己呈现为文学。[3]"作为激进的左翼知识分子的一员,巴特对萨特的"介入"主张感到怀疑,在文学上更倾向于一种中性克制、避免情感四溢、拒绝政治狂热的"零度写作"。对于后者来说,重要的是文字和形式而不是意义。写作因此成为一种文字和形式的探索。巴特以阿尔贝·加缪(Albert Camus)的"白色写作"(ériture blanche)为例,它曾经被萨特视为对责任和政治倾向的拒绝。但是在巴特看来,加缪实践的是一种"非介入"的介入,其实验性写作的政治意义是隐性的和潜在的。归根到底,如果有什么意义可言的话,那么它首先是对"文学"的既定意义和秩序的反抗,当然,也包括对语言桎梏的反抗。

巴特与萨特之间的这场文学之争似乎以巴特的胜利告终,因为文学批评理论的风头后来就转向巴特所在的"后结构主义"一边。但是,这一切与建筑学有何相干?在此,简要回顾一下2000年前后那场轰动一时的"投射性建筑学"(projective architecture)与"批判性建筑学"(critical architecture)之争(也称"后批判"与"批判"之争)也许不无帮助。作为这场争论中被攻击的对象,长期占据"批判性建筑学"制高点的艾森曼曾经在20世纪70年代初提出一个"建筑自主性"的理论,也就是他对勒·柯布西耶的多米诺住宅(Maison Dom-ino)(图1)进行元素分解和形式演绎的"自我指涉符号"(self-referential signs)(图2)[4]。有趣的是,尽管艾森曼并没有直接援引巴特,但是这个"自我指涉符号"理论多少像是巴特《写作的

1. 勒·柯布西耶:多米诺住宅

2. 艾森曼:自我指涉的符号

[3] Adam Thirlwell, "Foreword: Notes on Revolution after Barthes" in Roland Barthes, Writing Degree Zero, translated by Annette Lavers and Colin Smith (New York: Hill and Wang, 2012), x.

[4] 彼得·艾森曼,"现代主义的角度:多米诺住宅与自我指涉的符号",范凌译,《时代建筑》2007年第6期(总98期),106-111.

零度》的形式主义倾向及其"零度意义"的建筑转化。它似乎要以塔夫里（Manfredo Tafuri）社会文化批判的姿态出现，但又对形式依依不舍，最终只剩下对柯林·罗（Colin Rowe）的人文主义形式立场的反戈一击，走向剥夺了建筑元素固有意义的"自我指涉的符号"（除了自身的形式及其相互关系之外别无意义）以及以此为基础的形式主义。对于艾森曼来说，这既是建筑的"自主性"，也是一种"批判性"，因为它致力于在形式层面对学科进行"内在性"批判。然而，在曾经是艾森曼学生但转而主张"投射性建筑学"的罗伯特·索莫（Robert Somol）和莎拉·怀汀（Sarah Whiting）看来，也许没有什么能够比艾森曼的这种"批判性建筑学"更能体现一种走火入魔般陷入自我迷恋的建筑学了。因此，作为对艾森曼"批判性建筑学"的质疑和批判，他们不仅试图通过"多普勒效应"（the Doppler Effect）来说明打破"批判性建筑学"自闭的学科边界、加强建筑学与外部现实世界的互动关系的必要，而且借用媒体研究学者马歇尔·麦克卢汉（Marshall McLuhan）在以电影为代表的"热媒介"（hot media）和以电视为载体的"冷媒介"（cold media）之间的区分来阐述"投射性建筑学"与"批判性建筑学"的不同：

> 总体而言，学科性从批判到投射的转换可以被表达为冷却的过程，或者，依据麦克卢汉的观点，是学科从"热"版本到"冷"版本的转换。批判性建筑学之所以是热的，就在于它热衷于将自身与常规的、背景化的以及匿名的建筑生产状况区分开来，并着力刻画这种差异……如果说"冷却"是一种混合的过程（多普勒效应因此就是一种冷的形式），那么"热"则通过区分进行抵抗，而且意味着极度艰难、繁琐、努力、复杂。"冷"是轻松悠闲的。[5]

如果说从萨特的《什么是文学》到巴特的《写作的零度》是一个从"热"到"冷"的文学观的转变，那么在艾森曼那里，"批判性建筑学"以"自我指涉符号"的"零度意义"的形式游戏再次将建筑学置于一种"高处不胜寒"的境地。联系到本文伊始出现的佩夫斯纳的著名论断，这个"高处不胜寒"的境地也可以这样表述：尽管艾森曼绝非佩夫斯纳的信徒，大概也不会接受佩夫斯纳在林肯教堂和脚踏车棚之间作出的区别，但是就其实质而言，艾森曼的"批判性建筑学"是以另一种方式将自己与现实的、平凡的，甚至混乱的建筑学外部世界充分割裂开来，因而只能在了无休止的，并且常常也是异常晦涩的自我"批判"和"超越"中自娱自乐。这就是"批判建筑学"的"热"，而从"自主"进入现实，致力于与建筑学外部条件的融合和互动则是"投射性建筑学"倡导的"冷"，或者说学科的冷却过程。索莫和怀汀并没有真正界定他们所

[5] 罗伯特·索莫、萨拉·怀汀，"关于'多普勒效应'的笔记和现代主义的其他心境"，范凌译，《时代建筑》2007第2期（总94期），112-117(115-116)。本文引言部分措辞参考原文进行了修改。

3. 篠原一男：白之家（第一样式）　4. 篠原一男：上原的住宅剖面（第二样式）　5/6. 篠原一男：横滨的自宅模型及外观（第三样式）

谓的"现实"的确切含义，他们在"多普勒效应"一文最后提出的主张是"尊重、重组多元经济、（社会）生态、信息和社会群体"[6]，显然，这是一个十分宽泛和模糊的范畴。但是另一方面，这种宽泛和模糊似乎也不难理解，因为"现实"是一个非实指性对象，如果不加限定，它可能是一切，也可能什么都不是。对于本文而言，这个"现实"就是"日常"，更准确地说是作为建筑学"零度"议题的"日常"。换言之，如同日常生活与文化理论学者本·海默尔（Ben Highmore）需要从"塑造日常"（figuring the everyday）开始他的导论（introduction）一样[7]，本文是对作为建筑学"零度"议题的"日常"的塑造。这是一个不完全的塑造，它忽略了"日常"议题的一些方面，同时强化了另一些方面，以期形成一条与建筑学理论相关的特定的思想路线。

篠原一男、坂本一成、塚本由晴

据我所知，除了意大利建筑史学家布鲁诺·赛维（Bruno Zevi）之外[8]，日本建筑师篠原一男是另一位在建筑学思想中明确使用"零度"概念的人物，他20世纪80年代初的一篇的文章中用"走向零度机器"（Towards the "zero-degree machine"）来描述自己的建筑发展。在篠原一男看来，"零度一词本身并无意义，它只有在相对于我谓之的'热状态'（hot state）才具有意义。"[9]那么，什么是篠原一男的"热状态"？或许，在日本现代建筑的语境中，我们可以将丹下健三以日本传统和现代建筑表现技巧相结合而产生的"国家风格"（national style）作为这种"热状态"的代表。一定程度上，这就是为什么篠原一男以日本住宅室内空间为载体的早期建筑研究和实践会被建筑历史学者视为对丹下健三充满象征性外在形式表达的公共建筑的批评和挑战的原因吧。[10]

然而，篠原一男对"零度机器"的兴趣其实在更大程度上针对的是他自己之前的工作，即他称之为"第一样式"和"第二样式"的建筑（图3、4）。在篠原一男自己看来，如果"作为日本建筑传统组合之呈现的象征性空间类型浓缩了历史中长期积累的'热意义'（hot meaning）"，那么他的早期阶段的工作"一直致力于处理的就是承载这一'热意义'的空间"[11]。正是出于对风格化的日本式"有机空间"为诉求的"第一样式"和反风格化的日本式"无机空间"为特征的"第二样式"的质疑和批判，篠原一男此后的建筑呈现出一种从"日本空间"及其"意义"的"热状态"向立方体和"机器"持续转变的过程。在这个过程中，传统日本建筑的"空间意义"被努力排除，取而代之的是越发抽象和含混的几何形式和建筑元素（图5、6）。用篠原一男自

[6] 同上，116。

[7] Ben Highmore, Everyday Life and Cultural Theory: An Introduction (London: Routledge, 2002), 第一章Figuring the Everyday.

[8] 见Bruno Zevi, "Il grado zero della scrittura architettonica", in Pretesti di critica architettonica (Turin: Einaudi, 1983), 273-279. 引自Valerio Paolo Mosco, "Naked Architecture" in Naked Architecture, (Milano: Skira, 2012), 注释10。

[9] Kazuo Shinohara, "Towards the 'zero-degree machine'", Perspecta: The Yale Architectural Journal, Volume 20, 1983, 44-45(44).

[10] David Stewart, The Making of a Modern Japanese Architecture: From the Founders to Shinohara and Isorski (Tokyo: Kodansha International, 2002), 206 and 211.

[11] 同上。

[12] 同上。

[13] 关于篠原一男建筑从"第一样式"到"第四样式"的发展，见《建筑 篠原一男》，篠原一男作品编辑委员会 编，南京：东南大学出版社，2013。

[14] 王骏阳，"强形式与弱形式：与坂本一成的访谈"，载《反高潮的诗学：坂本一成的建筑》，坂本一成 郭屹民编著，上海：同济大学出版社，2015，142-147(146)。

[15] 同上。

[16] Kazunari Sakamoto, House: Poetics in the Ordinary (Tokyo: TOTO Shuppan, 2001). 7.

[17] 王骏阳，"强形式与弱形式：与坂本一成的访谈"，143。

[18] 郭屹民，"考现的发现：再现日常的线索"，《建筑师》2014年第5期（总171期），6-21。

7. 篠原一男与坂本一成：东工大百年纪念馆与藏前会馆

己的话来说，这是一个"向冷空间逐步转变"（gradually shifting towards a cold space）的过程。[12]

篠原一男摆脱"热状态"的努力与他对几何和"机器"的热衷相辅相成。有趣的是，这也在某种程度上导致了后者对前者的瓦解。换言之，尽管日本建筑的"意义"已经不再是篠原一男追求的目标，但是"走向零度机器"后的篠原一男作品（特别是他的"第三样式"和"第四样式"[13]）仍然呈现出一种形式和美学上的"热状态"，从而自觉与不自觉地瓦解了他意欲创造的"冷空间"。作为篠原一男最得意的门生，坂本一成很早就意识到篠原一男建筑的这一问题，从此致力另辟蹊径。如果说篠原一男的重要性在于他将传统视为出发点而非终点，那么坂本一成的突破则在于他认识到，对于建筑学而言，"形式只是建筑的手段而非目的"[14]。换言之，与篠原一男建筑所呈现的几何和"机器"的"强形式"（strong form）和"热状态"不同，坂本一成的建筑致力于一种"弱形式"（weak form）[15]，一种"反高潮的诗学"（poetics of anti-climax）。用他最具代表性的表述来说，这是一种"日常的诗学"（poetics in the ordinary），一种将自己置身于"绝对平凡的日常"（the absolute commonness of the everyday）的空间与身心自由[16]。也许，没有什么比篠原一男设计的东京工业大学百年纪念馆和坂本一成设计的东京工业大学藏前会馆更能鲜明地展现两者的不同诉求了（图7）。

坂本一成曾经说，更为年轻的建筑师中与他的建筑理念最有共同之处的是他的学生塚本由晴[17]。在笔者看来，塚本由晴对建筑学的理解与坂本一成既有许多传承和共同之处，也减少了坂本思想中的思辨成分，从而使自己能够更加直面当代城市和环境。在这方面，除了一系列未出版的专题研究手册之外，塚本由晴与贝岛桃代和黑田润三合著的《东京制造》（Made in Tokyo）以及以东京工业大学塚本研究室与犬吠工作室（Atelier Bow-Wow，又译"汪工坊"）名义出版的《宠物建筑指南》（Pet Architecture Guide Book）可谓两个最为著名的案例。不同于坂本一成在"日常"与"非日常"（或者说日常元素的重新洗牌）之间走钢丝般的艰难平衡——同样艰难的还有在形式与非形式、修辞与非修辞、概念与非概念以及在构成——即物性、结构、场所和城市之间的平衡，塚本由晴的成就在于对城市中司空见惯的"滥建筑"（da-me architecture）的系统研究。正由于这一研究，他重新发现了今和次郎在20世纪早期开展的"考现学"（modernology）研究的价值，后者反对以伊东忠太为代表的"艺术建筑论"和"事大主义"，主张将建筑学的关注点转向都市生活中日常[18]。这多少再次

令人想起佩夫斯纳在林肯教堂与自行车棚之间做出的区分,不过与佩夫斯纳不同,今和次郎的"考现学"更关心后者而不是前者,尽管作为"日常"议题在日本的早期表征,它在当时曾经受到日本主流建筑学的贬低和排斥。

在建筑学观念方面,塚本由晴还提出了一种旨在对人类、社会、建筑物的行为进行研究的"行为学"(behaviorology)[19]。他也坦言自己曾经受到列斐伏尔《空间生产》(The Production of Space)的影响,这或许为他的建筑思想赋予了某种哲学和社会学色彩。尽管如此,他对城市和日常的强烈兴趣和关注却仍然是建筑性的。更准确地说,他致力于在超越建筑师和学科范围的社会"自发"力量中寻求对建筑学的启迪——也许,我们可以称之为鲁道夫斯基"没有建筑师的建筑"的现代都市版本。在这方面,篠原一男与塚本由晴的另一个差异就十分值得注意:在篠原一男那里,从"第一样式"到"第四样式",不同发展阶段的演变和转化可以说是以一种艾森曼式的自我反省和批判为动力的;与之不同,塚本由晴的"第四代住宅"实践则完全与他自己之前的建筑作品无关,而是相对于在东京城市中出现的早先几代住宅类型及其与城市关系的发展演变的"行为"而言的(图8)。

"第四代住宅"(图9、10)表明,也如同我们在《后泡沫城市的汪工坊》(Bow-Wow from Post Bubble City)中可以看到的,塚本由晴的研究不仅能够将具体的城市现象转化为"类型"(typology)、"深度"(depth)、"小"(smallness)、组合朝向(combined orientation)、"微公共空间"(micro public space)、"缝隙空间"(gap sapce)、混杂(hybrid)、占据(occupancy)等建筑学议题,而且也在相当程度上将这些观察和对话中产生的思考体现在自己的建筑设计和作品之中[20]。尽管少了些许坂本一成式的思辨,但是与坂本的建筑一样,这些设计和作品不仅立足于城市和日常现实,而且拒绝现实的模仿和复制,这与文丘里在《向拉斯维加斯学习》(Learning from Las Vegas)之后逐步走向过于符号化的建筑实践有很大不同。一定

[19] Atelier Bow-Wow, Behavirology (New York: Rizzoli, 2010).

[20] Atelier Bow-Wow, Bow-Wow from Post Bubble City (Tokyo: Inax, 2006).

8. 塚本由晴:第一到第四代住宅

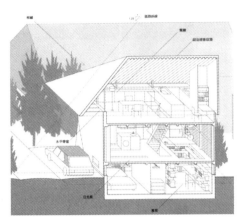

9. 塚本由晴：第四代住宅——Gae House

10. 塚本由晴：工作室+自宅

[21] 参见Mother's House: The Evolution of Vanna Venturi's House in Chestnut Hill, edited by Fredric Schwartz (New York: Rizzoli, 1992).

[22] 见彼得·艾森曼，《建筑经典1950-2000》，范路译，北京：商务印书馆，2015.

[23] 刘家琨，"给朱剑飞的信"，《时代建筑》2006年第5期（总91期），67-68（67）.

意义上，我们甚至可以说他的设计仍然是"艰难的"和"劳作的"，而非索莫和怀汀所谓的"轻松的"和"悠闲的"——事实上，这样的"艰难"与"劳作"何尝不是文丘里"母亲住宅"等早期最为优秀的建筑的特点[21]，虽然从一开始文丘里就被评论家视为"灰色派"的代表人物，其建筑主张也常常被认为与以艾森曼所在的"白色派"相去甚远，而艾森曼也在数十年之后仍然将"母亲住宅"视为20世纪下半叶的十个"经典建筑"（canonical buildings）之一。[22]

刘家琨与西村大院

在过去的近十年时间中，通过展览、研讨会、讲座、设计教学、互访以及个人交流等方式，篠原一男、坂本一成、塚本由晴的建筑思想和实践对中国建筑师和学界产生了不容忽视的影响。这种影响在长三角地区尤为突出，本文后面还会再谈到。但是，远在中国建筑师和学界对篠原、坂本、塚本产生兴趣之前，某种意义上的"现实"转向已经出现在刘家琨的建筑思考和实践之中了。他的早期建筑作品和"此时此地"的思想曾经被冠以"批判地域主义"和"抵抗建筑学"之类的称谓，不过他自己在这些问题上的看法却比较谨慎和低调。在给建筑学者朱剑飞的一封公开信中，刘家琨这样写道：

> 我并不天天都想到国际化，因为你躲都躲不掉；我也不时时想到地域性，因为你天天都在这里。牢牢地建立此时此地中国建造的现实感，紧紧地抓住问题，仔细观察并分析资源，力求利用现实条件解决这些问题，这些问题已经奠定了"中国性"，这些问题自会与时俱进，使你保持"当代性"，如果在解决问题时有一些创造性，"个人性"也就随之呈现——这是我的基本方法。[23]

不可否认，刘家琨的建筑发展也经历了从早期作品相对强烈的形式诉求向近年来对这种形式的刻意弱化以及更为低调的"匿名性"（anonymous）形式操作的转变——用本文之前使用的术语来说，这是一种在建筑形式语言上由"热"到"冷"的转变。以具体建筑为例，如果说曾经使刘家琨声名鹊起的何多苓工作室（图11）和鹿野苑石刻博物馆（图12）属于前者的话，那么他新近完成的成都西村大院则无疑属于后者。

与何多苓工作室和鹿野苑石刻博物馆不同，西村大院（图13）是一个典型的城市项目，它的基地位于成都西部城区一片自20世纪80年代逐步形成的从超高层到低层不一但相对普通的高密度居住区之中。这也是一个"巨无霸"项目，基地东西和南北方向分别长237米和178米，包含了地下影城和娱乐设置、餐厅、商店、工作坊、创意产业、运动

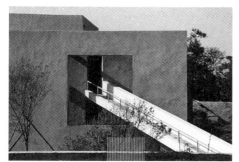

11. 刘家琨：何多苓工作室

12. 刘家琨：鹿野苑石刻博物馆

13. 刘家琨：西村大院

[24] 朱涛，"新集体——论刘家琨的成都西村大院"，《时代建筑》2016年第2期，86-97（89）.
[25] 曼弗雷多·塔夫里/弗朗切斯科·达尔科．现代建筑[M]．刘先觉等，译．北京：中国建筑工业出版社，2000．166-169.

休闲、球场等各种运动设施。之前位于项目基地上的高尔夫球场被取消，而同样先已存在的一个游泳场则被改造为多功能大厅，成为整个项目的一部分，与主要入口比邻。整个项目的容积率为2.0，覆盖率40%，建筑高度限制在24米以下。

所谓"大院"得名于该项目显著的周边式围合的建筑解决方案。乍看起来，这个解决方案与欧洲城市周边式街区的形态不无相似之处。因此，在对西村大院的评述中，建筑学者和评论家朱涛不仅将其与欧洲城市史上的诸多案例相提并论，而且特别用斯特令（James Stirling）1958年的剑桥丘吉尔学院（the Churchill College, Cambridge）设计竞赛方案以及罗西（Aldo Rossi）1962年的都灵新政府中心（Centro Direzionale, Turin）设计竞赛方案与西村大院进行比较。有趣的是，尽管显示了一系列相似之处——如都位于城市传统核心的外围，都不再信仰现代主义的规划原则，都采用了周边街廊巨构的形态，等等，朱涛的比较更似乎是为了说明西村大院与这两个方案的不同——如斯、罗方案的功能单一，而西村大院业态混搭；西村大院水平低矮的建筑形象和阔大的内院与周边高层建筑群之间的强烈反差为大院形式提供了某种调节城市密度的必要，而这样的必要性在斯、罗方案中似乎并不存在；斯、罗方案只是在形式上依托自身的城市传统，而西村大院则不然，它是社区凝聚力的一种体现[24]。在笔者看来，更重要的区别或许还在于，虽然斯特令和罗西都采用了传统的欧洲城市形态，但是它们不仅内容比较单一，而且都在空旷的周围环境中处于一种非城市化的孤立状态，其形态意义大于城市意义。相比之下，西村大院不仅业态繁杂，而且属于高密度城市及其日常生活的一部分（尽管处于城市传统核心的外围），其周边式围合形成了一个完全的公共性空间，因而绝不仅仅是一个形式问题。

朱涛正确地指出，无论我们可以在西村大院和欧洲城市形态上看到多少相似，与欧洲城市形态的比拟其实与刘家琨的设计意图没有多少关系。同样，在笔者看来，尽管西村大院具有某种意义上的城市"公社"或"社区"（朱涛称之为"新集体"）之感，因而令人想起塔夫里（Manfredo Tafuri）所谓"红色维也纳"的卡尔·马克思大院（Karl Max Hof）（图14）所体现的社会意识形态[25]，或者20世纪50年代中国在苏联影响下出现的大院式住宅模式，这样的相似性其实也不在西村大院设计者的考虑之列。在此，区别不仅在于卡尔·马克思大院和20世纪50年代的中国大院的基本要素都是城市住宅，而西村大院则是一个完全没有住宅的"大院"，而且也在于（集体主义）意识形态的缺失。实际的情况也许是，"大院"形态只是刘家琨对场地、建筑的内容程序（program）以及周围环境的直接反应——某种意义上，这种直接性几乎可以用直

觉来形容。根据刘家琨在与笔者访谈中的陈述，从设计一开始他想得最多的就是如何为纷繁复杂同时又在很大程度上不确定的建筑内容提供一个既简单又有效的物质性框架，而地块本身和周围城市环境的既有形态则为一个巨大的周边式围合大院提供了形式和概念基础。

因此，与其将西村大院与欧洲城市形态进行类比，不如看一看它与斯蒂芬·霍尔（Steven Holl）设计的成都来福士广场（The Riffles Plaza）的异同更有意义。两者都通过一个强烈的周边围合形式来定义自身以及与周围城市的关系，但是，就在来福士广场努力将自己塑造成一个标志性建筑的群体之时（图15、16），西村大院则反其道而行之，刻意弱化了自己的城市形象。换言之，与来福士广场旨在创造一个不同凡响的惊艳形式和城市标志的努力不同，西村大院所呈现的平凡性和日常性则是其设计者刻意追求的。（图17）相应地，它也采用了一种与来福士广场截然不同的低造价策略。在这里，刘家琨从鹿野苑石刻博物馆到再生砖计划练就的十八般武艺都派上了用场（图18）。

最值得一提的还是这种低造价的"粗野"策略中"内外有别"的建筑立面处理。外部立面面对城市街道，本应属于商业重点，设计者却刻意回避了当前在商业建筑中司空见惯的"双表皮"做法，转而采取了一种类似停车库的建筑语言（图19）。用意大利建筑评论家莫斯戈（Valerio Paolo Mosco）的术语来说，这是一种"裸露的回归"

14. 维也纳卡尔·马克思大院　　　15/16. 斯蒂芬·霍尔：成都来福士广场

17. 刘家琨：西村大院茶座　　　18. 刘家琨：西村大院局部

[26] Valerio Paolo Mosco, Naked Architecture (Milano: Skira, 2012).
[27] 朱涛，同上，90。

(the return of nudity)，其目的就是摆脱过去数十年愈演愈烈的"表层包裹式建筑"（architecture of envelopes）[26]。与此同时，这种"裸露的回归"也是西村大院营造更为放松、自由、随意的日常性的重要手段。随着用户的入住，能够在这种"裸露的回归"中改变建筑立面的是各个业主的店招和商业标志，尽管按照建筑师的要求，它们应该统一在一定的高度位置和大小范围之内。类似的控制策略也体现在大院内部的立面上，但是由于观看距离和角度的增加，大院内部的建筑立面更像一个市井生活的长卷，或者说是一个令人应接不暇的舞台场景（图20）。

西村大院的"日常性"就是在这样两个层面塑造出来的：一方面是低造价"粗野"策略下颇为低调的立面和细部处理，另一方面则是某些建筑元素的强烈呈现，这类元素既包括前面已经说到的"巨无霸"式的大院形式，也包括在大院围合的北立面上呈交叉状态的双向坡道（图21），以及与坡道连接在一起并分别在二层屋顶进入大院内部和在四层屋顶环绕大院的走道。这些坡道和走道彼此相连和贯通，形成一个巨大的运动健身路线。诚如朱涛指出的，这多少有些像勒·柯布西耶的"建筑漫步"（promenade architecturale），也令人想起曲米（Bernard Tschumi）惯用的将坡道与事件（events）相结合的策略[27]。（图22）当然，如同与欧洲城市形态的关联并非西村大院的出发点一样，这种"坡道+事件"的曲米式关联很可能也是刘家琨在设计时未曾意识到的。笔者更愿意将它置于刘家琨自己的建筑实践的发展语境中进行理解。事实上，坡道元素并非第一次在刘家琨的建筑中出现，早期的何多苓工作室和鹿野苑石刻博物馆都曾使用过坡道。但是，如果说这两个早期作品在很大程度上还只是将坡道作为一种形式元素来使用的话，那么西村大院的坡道及其与屋顶走道的相互穿插无疑必须从建筑的

19. 刘家琨：西村大院沿街外观

20. 刘家琨：西村大院内部外观

21. 刘家琨：西村大院坡道

22. 曲米：苏黎世百货商场方案

[28] 伯纳德·曲米. 建筑概念：红不是一种颜色[M]. 陈亚, 译. 北京：电子工业出版社, 2014：B篇"程序：并置与叠置"。

内容程序（program）的层面进行理解。借用曲米的术语来讲，它是以空间、事件和运动（movement）为手段，对建筑的内容程序进行"交叉"（crossprogramming）、"并置"（transprogramming）乃至"转化"（disprogramming）的结果[28]。不过，与曲米的建筑相比，西村大院更加有意识地将建筑的内容程序与"日常"联系在一起。而且与曲米的概念能力大于设计能力的情况相比，刘家琨在设计和建造上的把控能力显然更胜一筹。

此外，鉴于西村大院对建筑的内容程序的操作，我们还可以将它视为一个超尺度的"社会聚化器"（social condenser），但是它却是一个缺少了发明这一概念的苏联构

[29] "社会聚化器"是苏联构成主义的建筑理论，由M.金兹堡于1928年提出，其中心思想是建筑具有对社会行为施加影响和改造的能力，其核心是建筑中的"集体主义"（collectivism）。

成主义者曾经赋予它的社会意识形态的"社会聚化器"[29]——因此也更接近本文所谓的作为"零度"议题的"日常"。毋宁说西村大院是以戏剧化和礼仪化的方式对纷繁复杂的日常生活在内容和视觉上的并置和呈现。就此而言，笔者更愿意将西村大院与超现实主义处理日常生活的"拼贴"（collage）或者"蒙太奇"（montage）艺术实践联系起来。根据日常生活与文化理论研究学者本·海默尔（Ben Highmore）的观点，鉴于日常生活常常会因"司空见惯"而成为"视而不见"之物，超现实主义的"拼贴艺术实践就是允许日常重新变得虎虎有生气，因为这种实践把日常转移到一个令人莫名惊诧的语境中，把它放在异乎寻常的组合中，使司空见惯的东西变得让人耳目一新。"[30] 海默尔

[30] 本·海默尔. 日常生活与文化理论导论[M]. 王志宏, 译. 北京：商务印书馆, 2008：80。

指出：

> 超现实主义不仅是一门使司空见惯的东西变得异乎寻常的技术；超现实主义中的日常本身就已经奇异非凡（这和拼贴艺术有些相像）。在超现实主义那里，日常不是一个看似熟悉而平庸的王国；只是我们拘俗守常的思维习惯才会如此看待日常。归根结底，奇迹只有在日常生活中才能出现。因此拼贴艺术既是打破将日常置于常规之下的思维习惯的方式，也是呈现日常的有效方式。正是在日常的这种现实性当中，例如，在经过一个旧货商店时，我们发现伞和缝纫机在一张解剖桌上组成了一种拼贴。[31]

[31] 同上。中文版此处有漏译，本文引文参考原文有调整。

不用说，在创造日常元素的动态蒙太奇方面，西村大院远不如超现实主义那么极端，那么"超现实"，它也缺少超现实主义者激进色彩和叛逆姿态。尽管如此，超现实主义在日常生活中看到奇异、同时又在奇异中看到日常的策略和艺术实践仍然可以提供一个有趣的视角，让我们理解西村大院集平凡与非凡于一身的精妙之所在。重要的是，这个"非凡"恰恰不是当代建筑学所热衷的形式的非凡，而是建筑的内容程序（program）及其表达的非凡。

从《上海制造》到《小菜场上的家》

如前所述，在过去的近十年时间中，篠原一男、坂本一成、塚本由晴的建筑思想和实践曾经以各种方式对中国建筑师和学界产生影响，而且这种影响在长三角地区尤为突出。也许，没有什么能够比《上海制造》更能显著体现这一影响的了（图23）。它是同济大学建筑与城市规划学院硕士研究生在李翔宁教授的带领下与塚本由晴合作研究的成果，最初曾以2013年3月在上海外滩美术馆举办的一个名为"样板屋"的展览问世。将这部著作视为近年来中国建筑学界为数不多的具有建筑学价值的城市研究成果并不为过，因为它不仅放弃了大多数中国城市研究过于空泛和理想化的思维方式，转而尝试一种更为直接和现实的观察角度，而且在这样做的时候，避免了通常容易陷入的"社会学"数据统计误区，保持了建筑学研究的独特性和视角。更重要的是，它为我们展现了建筑存在的另类可能，这些可能既超越了人们习以为常的学科教条，也突破了既有的建筑和城市规范，而且在大多数情况下，这个研究呈现的并不是文丘里《向拉斯维加斯学习》所关注的符号或者装饰，而是城市的异质空间、建筑的内容程序（program）的超常规并置和叠加以及在城市"压力"下建筑体量的丰富性和多样性。

这无疑也是《东京制造》的特点（图24）。事实上，无论就其观察城市和建筑的基本态度和视角，还是调研结果的呈现方式而言，《上海制造》都与《东京制造》有太多的相似之处。然而，《上海制造》的"抱负"似乎更大。《东京建筑》只关注"滥建筑"，而《上海制造》的研究对象既包括属于《东京制造》"滥建筑"范畴的"基础设施"和"日常建筑"，也包括不能包括在"滥建筑"（至少是塚本意义上的而非文丘里意义上的"滥建筑"）范畴之中的"标志建筑"、"隐喻建筑"和"历史建筑"[32]。《东京制造》只关注东京城市中通常被忽视的"平凡"和"日常"，而《上海制造》则试图全方位地展现上海。更值得注意的是，与《东京制造》只是通过"滥建筑"试图回答"什么是东京制造？"这个特定问题的做法不同，《上海制造》追问的是"什么是上海？"这样的终极问题，以及从这个问题所能得到的以上海为代表的"东方都市"或者"当代亚洲都市"对"西方模式"的"补充"甚至"颠覆"的结论[33]。就此而言，如果说《东京制造》只是一个"小叙事"或者"局部叙事"，那么《上海制造》则是"大叙事"和"整体叙事"。就连塚本由晴都在该书的序言中这样写道：

> 上海最让我感兴趣的是，从这些建筑中能观察到多样的政治和文化背景。这正是这批建筑物的特点，同时也是"上海制造"研究的核心思想。最有

23.《上海制造》案例全景

24.《东京制造》案例全景

[32] 江嘉玮　李丹锋，"重构一种异质的类推城市：'上海制造'的研究方法与视野"，《上海制造》（上海：同济大学出版社，2014），28-33（29-31）。

[33] 李翔宁，"上海制造：一个当代都市的类推基因"，《上海制造》，22-24（24）。

名的一些案例位于前租界或外滩，它们叙述着上海在那个年代作为世界最大国际港口的故事。甚至那些不知名的建筑物也向我们诉说着无数故事，比如共产党的诞生，新中国的住房政策，对"大跃进"的反思，有中国特色的社会主义，亚洲被卷入全球化，等等。[34]

[34] 塚本由晴，"序二：上海制造"，《上海制造》，10。

很显然，这样的兴趣点和研究问题在《东京制造》中完全不存在，它关注的只是"日常"中的"滥建筑"本身，而不是政治文化背景和意识形态或者其他什么。《东京制造》的观察是细致入微的，局部的而非整体的。当然，这并不意味着它没有思考、总结和归类。书中的10个关键词就是后面这一点最好的例证，它们分别是："交叉范畴"（cross-category）、"自动尺度"（automatic scaling）、"宠物尺寸"（pet size）、"物流都市"（logistic urbanity）、"运动的"（sportive）、"副产品"（by-product）、"都市居住"（urban dwelling）、"作为机械的建筑"（machine as building）、"都市的生态系"（urban ecology）、"虚拟基地"（virtual site）。这一点之所以值得注意，不仅因为它体现了《东京制造》与《上海制造》的实质性差异，而且也能在一定程度上说明，"日常"作为一个"零度"议题究竟应该在什么意义上进行理解并进入建筑学。

在笔者看来，《上海制造》与《东京制造》的区别还在于"理论研究"与"设计研究"的区别。相较于《上海制造》宏大的理论问题，《东京制造》根本无意回答"什么是东京？"或者东京是否可以作为"东方都市"或"亚洲都市"的代表来"补充"和"颠覆""西方模式"，因为这些问题从来都不是塚本由晴的设计问题。《东京制造》首先是一个"设计研究"，或者说是以设计思维对东京进行的研究。无疑，这也不意味着塚本由晴和犬吠工作室可以将《东京制造》的观察直接用在设计之中——这种直接使用可能是晚期文丘里式的。诚如塚本由晴在《泡沫时代的汪工坊》（Bow-Wow from Post Bubble City）中指出的：

> 我们通过《东京制造》这类研究对城市空间进行观察，但是原封不动将其中发现的各种案例应用在实际设计的可能少之又少，就算有也是危险的做法。……在实际的设计中，我们需要对《东京制造》的前提和功能重新进行审视，并且将它们作为一组元素进行分解。我一直在思考如何在分解之中重新赋予形式。[35]

[35] Atelier Bow-Wow, Bow-Wow from Post Bubble City (Tokyo: Inax, 2006), 199。

因此，尽管表面上看似与《东京制造》不无相同之处，但是《上海制造》的眼光和问题是"理论"的而非"设计"的。这或许就是为什么《上海制造》很难像《东京制

造》那样给设计真正带来启发的原因。需要强调的是，笔者完全无意否定《上海制造》在更大的理论议题上进行思考的价值——毕竟，建筑学无法与其他问题完全割裂开来，而且如果将《上海制造》与在中国最先受到《东京制造》影响的《一点儿北京》相比，它也没有像后者那样将绘画作为自己的最终目的。问题在于，通过这本《上海制造》是否可以轻易得出以上海为代表的"东方都市"和"当代亚洲都市"对"西方模式"的"补充"甚至"颠覆"结论，或者《上海制造》描述的现象是否真的不存在于伦敦或者柏林这样的"西方"城市。换言之，理论议题是重要的，但是理论的结论恐怕没有那么容易得出，即使轻率得出也难以令人信服。

正是在"日常"与设计的关系方面，同样由同济大学出版社出版的《小菜场的家》凸显了它的重要性。这是一个以同济大学建筑学实验班三年级设计教学为内容的系列著作，而作为这个教学主要负责人和该书主要作者之一的王方戟也在中国建筑学界以设计教学而著称，尽管在我看来，他的建筑实践在当代中国建筑中的地位常常被低估了。正是在王方戟的主持之下，同济大学建筑学实验班从2012年开始以"小菜场上的家"作为三年级设计教学的一个重要课题。关于这个设计课题的设立，参与该课程教学的张斌曾经这样写道：

> 我们的本科设计课程由来已久的主要弱点就是对抽象的建筑功能类型的差异性重视有余，而对建筑所处的真实具体的城市环境的针对性关注不足，特别是对于所设计的空间是如何在一个社会性的环境中进行运作的这类问题基本不会涉及。这使学生们的设计训练成为一种从概念到形式的自我指涉的空间演绎，而不会去思考这些空间创造到底在中国真实的城市和社会脉络中是否真的有意义。[36]

但是，"小菜场上的家"课题的意图并不仅仅是让设计教学回到真实具体的城市和社会环境之中，而是更在于回到那些看似平凡无奇的城市和社会环境之中，而这种城市和社会环境也恰恰因为其"平淡无奇"常常被建筑学和建筑学教育所忽视。因此，自从这个设计课题诞生以来，"小菜场上的家"一直将同济大学附近一个普通多层居民小区的一隅作为具体的设计用地（图25、26）。与此同时，也正是在这样一种特别普通而又平凡的城市环境中，"小菜场上的家"这个特定的建筑原型（prototype）出现了。可以将这一原型视为建筑的内容程序（program）在密集的城市和社会环境中一种特殊的叠加组合。通常，它由位于地面一层（在规模较大的情况下也可延伸至二层或地下层）的食品和菜市场与上部多层住宅组合在一起。在王方戟看来，鉴于它在20世纪50年代至

[36] 张斌，"从城市性和社会性入手的思考起点"，《小菜场上的家》，王方戟、张斌、水雁飞著（上海：同济大学出版社，2014），34-42 (34)。

[37] 王方戟,"课程设计始末",《小菜场上的家》,8-27(12)。

90年代的上海和许多其他中国城市建设中的普遍使用以及至今仍然司空见惯的广泛存在,它"已经成为现在中国城市的重要组成部分。"[37]

针对这样一种建筑原型,王方戟提出了如下设计问题:这些按照功能及用地指标形成的公共建筑体,在今天是否有可以调整的地方?是否可以在社会各阶层都要使用的公共空间与居住空间之间形成新的相互关系?两者之间新的互动关系能否成为当代城市公共空间的一种发展方向?王方戟为此写道:"从解决今天的问题开始,以探索未来中国城市建筑演进为基本话题,引导学生将眼光从纯建筑范围放宽到城市及它与其背后的社会组织之间关系范围的思考,便是此次建筑设计课题的主要目的。"[38]

[38] 同上。

在王方戟那里,作为一种教学探索,"菜场上的家"设计课题的形成受到之前在同济大学进行的三次设计教学的影响。首先是2004年由张永和指导的本科四年级"研究建筑界面的分化复合现象以及这种建造可能性在功能重叠时的作用"建筑设计课程。这是

25 / 26. "小菜场上的家"场地区位图

一个强调以材料和建造为起点的课程设计,其中尤以1:2制图的设计过程为它的特别之处,这不仅有效地将学生的身体融进设计之中,而且改变了从设计教学通常从概念构思到建筑整体再到建筑细部的过程,迫使学生反过来思考建筑局部和微观思考如何影响整体的设计概念[39]。后面这种微观思考方式其实也更接近《东京制造》,而且某种意义上,正是这样的微观思考成为整个"小菜场上的家"设计课题的基础——用现在比较流行的术语来说,这是一个"城市微更新"的课题,它试图尝试的是与过去数十年中横扫中国城市的自上而下的决策过程和大规模改造模式完全不同的过程和方式。

[39] 王方戟,"建筑设计教学中的共性与差异",《小菜场上的家2》(上海:同济大学出版社,2015),11-35(17)。

对"菜场上的家"设计课题的形成的第二个影响是2005年王方戟与西班牙建筑师和建筑学老师安东尼奥·J.托雷西亚斯(Antonio Jiménez Torrecillas)合作指导的本科

四年级"甜爱路集合住宅设计"。正如王方戟所言,这个同样以同济大学附近鲁迅公园旁的甜爱路为场地的设计课题将"具体性"作为设计教学的重点。在这里,所谓"具体性"是在三个层面进行理解的:首先从特定场地的具体事物中阅读设计信息,其次是从生活的具体现象中提取设计元素,最后是对学生及其设计个性和差异的尊重和引导。[40]

[40] 同上,22。
[41] 同上,31。

但是,对"菜场上的家"设计课题的形成的最大影响无疑来自2010年坂本一成在同济大学指导的本科四年级"氛围的载体——同济大学专家公寓综合体建筑设计"。秉持"日常的诗学"的理念,这个设计课程选择了同济大学旁边一块很不起眼同时为各种不同建筑包围的地块。此外,它也制定了一个混杂的建筑内容程序,包括外国专家公寓、咖啡、健身房、多功能厅、书店等。更重要的是,坂本一成在这个设计题目中强调了一种反物体(anti-object)的设计方法,讲新旧建筑的相互关系以及它们在既定城市环境中的多重作用作为设计的重点。这包括体量和空间两方面的问题。因此,坂本不仅要求学生一方面思考如何在新旧建筑之间取得体量上的连续性,而非一个独立于环境的建筑物体,同时也引导学生思考如何在保持建筑各部分的功能感和特性时创造与城市环境在空间上的连续性。王方戟这样总结"小菜场上的家"的设计课题如何得益于坂本一成的教学实践:

> 坂本老师避开以形式为中心的建筑设计思考模式,在设计中引入建筑空间中公共或私密程度的因素,并以这个因素与形式的关联来讨论建筑。用这种方法,他将社会性与建筑性结合起来,将人们在城市中移动时的最基本感知与建筑设计联系起来。这种建立在城市真实关系之上的认识方式为我们的课程提供了重要参考。[41]

限于篇幅,本文无法对"小菜场上的家"的课程结果本身进行介绍(图27、28),而只能对"日常"的议题如何进入一个设计课程的制定以及它的诉求和目的进行一个粗略的勾勒。"实验班"设计教学在过去数年中普遍存在于中国主要建筑院校,但是似乎只有同济大学建筑城规学院持续保留了一个以"日常"的具体性、偶然性和城市性为出发点的设计课程,并且有意识地通过系列出版物进行总结。不用说,除了王方戟之外,这在很大程度上同样应该归功于参与其中的庄慎、张斌、水雁飞等老师的努力。

"小菜场上的家"只是"实验班"全部设计教学的一部分,它不能也不应该取代建筑学的其他基本问题。相反,正如"小菜场的家"的教学成果常常显示的,它需要与建筑学的其他基本问题更好地融合在一起。这一点多少也反映在王方戟自己的建筑实践之中。事实上,如果说在王方戟的建筑实践中存在一个具体性、偶然性、非标志性、

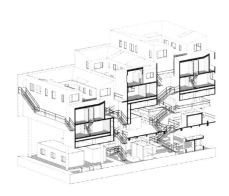
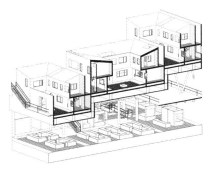

27 / 28. "小菜场上的家"学生作业之一

弱形式的"日常"转向的话，那么这一转向本身却仍然需要宽广的建筑学视野——在王方戟那里，中国的园林与当代建筑、非中国的西扎、德·拉·索塔（Alejandro de la Sota）、坂本一成、日本传统建筑和当代建筑，以及更为一般意义上的空间、形式、场地、光、内容程序、结构、材料、建造、与社会的关系等等都是基本而又至关重要的建筑学问题。

天台二小与北京四中

2014年建成的北京四中房山校区（图29）是当代中国建筑的一个事件，曾经被国内外建筑媒体广泛报道，引发诸多讨论和评论。作为李虎和黄文菁的OPEN建筑事务所从霍尔建筑事务所独立出来以后完成的第一个大型作品，它充分体现了二位建筑师高超的设计才华和对建造的把控能力。就此而言，对它的任何赞誉也许都不过分。本文无意对它的成就再做进一步的分析和评论，而只是将它作为天台二小的一个参照，借以说明"日常"作为建筑学的一个"零度"议题在城市语境中可能呈现的逆向或者说"反零度"动因。这样的逆向动因在西村大院（平凡与非凡）和"小菜场上的家"（与既有城市环境的空间和体量延续）中都已经存在，但是在笔者看来，天台二小才是一个更能说明这个问题的典型案例。

所谓"反零度"的逆向动因是相对于现代主义城市的"白纸策略"（tabula rasa）而言的，后者是一种推倒一切，将城市的既有环境归"零"的策略。勒·柯布西耶的"伏瓦生规划"（Plan Voisn）（图30）和希伯塞默尔（Ludwig Hilberseimer）（图31）的柏林市中心改造方案都是这一策略的著名案例，也是战后从简·雅可布斯到柯林·罗的城市和建筑理论反思和批判的对象。然而，在过去的数十年之中，"白纸策略"似乎以更大的规模实实在在地发生在大大小小的中国城市，其近乎灾难性的结果已经有目共睹。异质、偶发、小尺度、出人意料乃至神秘莫测的城市空间正在丧失殆尽，取而代之的是在现有城市规范支配之下的大型住区和城市空间。一定意义上，"日常"议题的提出正是对当代中国城市状况的一种质疑和挑战。它反对从"零"开始的"白板策略"，主张将既定城市环境作为设计的出发点，尽管这样做常常更为困难，也不可避免会与现有城市规划规范发生矛盾和冲突。

北京四中并非一个旧城改造项目，而是在一片农田上拔地而起的房山新城的一部分。建筑与周围城市的关系并非它的设计需要思考的主要问题〔当然，这并不是说它的布局和建筑没有受到场地尺寸的限制——事实上，它的主体建筑的几个主要转折就

29. 李虎、黄文菁：北京四中房山校区

30. 勒·柯布西耶：巴黎伏瓦生规划

31. 路德维希·希伯塞默尔：柏林市中心改造方案

是场地限制的结果（图32）]，建筑师的设计才华也更多发挥在校园围墙内部的总平面关系、建筑空间、形式、功能组合上面。就此而言，将它视为一个自足的内在成就应该不会有太大的争议。与之相比，同样完成于2014年但关注度却远没有北京四中那么大的天台二小则面临完全不同的设计条件。首先，它的用地位于天台这个浙江南部小城中心区域一片混杂了各种建筑和功能的城市环境之中。这也是一块非常不规整的用地，之前为县委党校所用，党校搬到新址之后，变成天台二小新校舍的建设用地。其次，有限的建设经费根本无法再征用周围任何用地，因此只能在既有的不规则场地内做文章。再次，场地的既有条件使得目前在中国普遍使用、并且也出现在北京四中的教室建筑+地面操场的总平面布局模式成为不可能，尽管这也是天台二小校方和县教育局青睐的模式。最后，复杂的周边环境使新校舍与左邻右舍的日照间距和消防间距带来问题。

然而，正是异乎寻常的场地条件迫使建筑师提出更具创造性的解决方案，也迫使校方和教育局接受这样的解决方式（图33～图37）。与刘家琨的西村大院一样，这个解决方案的精彩之处也在于建筑的内容程序（program）的交叉和叠加。在这里，一个200米长的环形跑道被叠加在一个同样为环形且带有内院的有些类似城堡式体量的三层校舍建筑之上。整个建筑主体在正南向的基础上扭转15度，以便充分利用不规则场地的边脚空间形成大小不一的室外活动空间和停车空间，与此同时，东北角的一个较大用地被用于布置讲演厅和室内活动用房，而这个长方形体量的屋顶则被一个篮球场占据，与环形跑道处在同一个标高。学校入口处在与这个长方形体量处在总平面对角关系的位置上，它是主体建筑的一个架空部分，形成校舍内院与周围城市环境之间在视觉和空间上的联系。内院是全体学生集会和室外活动的主要场所，在它的一侧沿建筑边缘布置了通向屋顶运动场的单跑楼梯。屋顶运动场使用50cm×50cm的减震垫，有效减少了屋顶运动产生的震动对三层教室的影响。

32. 李虎、黄文菁：北京四中房山校区总平面

33. 阮昊：天台二小

34. 阮昊：天台二小屋顶运动场

35. 阮昊：天台二小侧院活动场地

36. 阮昊：天台二小内院活动场地及讲台

必须承认，天台二小绝非北京四中房山校区那样具有高完成度的建筑。这不仅由于天台二小的建设费用与后者相去甚远，而且更因为前者的80后建筑师阮昊还远没有李虎和黄文菁那样成熟。然而，这些应该都不是本文要讨论的。通过天台二小这个案例，笔者更想说明的只是"日常"作为一个建筑学"零度"议题在城市层面的"零度"与"反零度"的双重性。某种意义上，这种双重性也是柯林·罗在《拼贴城市》（Collage City）的结论中所要表达并且在今天仍然富有启发的，尽管它的"图形—背景"（Figure-Ground）方法完全无法涉及本文已经数次提及的建筑的内容程序的问题，实际上也没有在天台二小的设计中发挥多少作用。罗这样总结"拼贴"的城市建筑学要义：

> 拼贴的特点在于其反讽方法，它的技巧是在采用事物的同时对之保持怀疑。正因为如此，它也就有可能将乌托邦作为镜像或者片段来处理，而不必对之全部接受。就此而言，拼贴甚至是一种策略，它在支持永恒和终极的乌托邦幻想的同时，又可以激发由变化、运动、行为和历史构成的现实。[42]

结语

本文将"日常"称为建筑学的一个"零度"议题，这首先得益于罗兰·巴特的"零度"概念。需要看到的是，即使在巴特那里，绝对意义上的"零度"也是不存在的，因为我们无法把加缪的"白色写作"以及巴特后来更为青睐的阿兰·罗伯-格里耶（Alain Robbe-Grillet）的作品视为毫无意义的写作。同样，"日常"也不可能完全没有"意义"——也许，这就是为什么在坂本一成那里，尽管"日常"的"即物性"被视为"意义零度"的物[43]，但是他对"私密性"和"公共性"的关注又使彻底的"零度"成为不可能的原因吧。因此，与其把本文所谓的"零度"视为一种意义为零的绝对状态，不如将其视为一种过程，一种对建筑学的定义由"高"走向"低"、由"热"走向"冷"、由"非凡"走向"平凡"的过程。另一方面，正如本文已经反复强调的，这一过程并不会给建筑学带来"轻松"和"悠闲"，如果这个所谓的"轻松"和"悠闲"意味着学科上的随心所欲和专业上的易如反掌的话。毋宁说，与佩夫斯纳把脚踏车棚称为"建物"而非"建筑"或者艾森曼"批判建筑学"高定义的"内在性"和"概念性"不同，一个最为"日常"的内容也可以成为最为"艰难"的设计和建筑学问题，正如凝聚了王方戟几乎全部建筑学基本思考的上海嘉定远香湖公厕（图38、39、40、41）所显示的那样。[44]

[42] Colin Rowe and Fred Koetter, Collage City (Cambridge, Massachusetts and London: The MIT Press, 1978/1983 paperback edition), 149.

[43] 关于"格物"与坂本一成的访谈，未发表。

[44] 参见城市笔记人，"一个厕所，一段故事，一次对谈"，《建筑师》2013年第4期（总164期），104-111。

就本文已经讨论的案例来说,"日常"议题在当代中国建筑学界的提出无疑还意味着对过去数十年异常剧烈的大规模城市改造进程的一种回应和反思。作为一种"零度"议题,它要求关注更多自下而上(而非自上而下)的城市进程,要求给局部的和渐进的城市发展留下空间和可能。在这样的意义上,这个"零度"议题与玛格丽特·克劳福特(Margaret Crawford)提出的"日常都市主义"(Everyday Urbanism)不无共同之处(尽管克劳福特的阐述是在美国社会的语境中而言的)。诚如克劳福特所言:"日常都市主义的激进(radical)之处就在于它是一种渐进方法(an accretional method),它使变化积少成多,而非总是依靠由州政府和大规模决策下的集体过程(a community process that is mandated by the state and decision-making on a large scale)。[45]"然而,值得指出的是,要在既有城市环境中做到这一点,作为"零度"议题的"日常"又是"反零度"的,它反对城市改造中推倒一切从"零"开始的"白纸策略",反对"一张白纸可画最新最美图画"的思维习惯。

乍看起来,对于在中国过去数十年同样司空见惯的新城建设而言,这样的"反零度"议题似乎没有那么强烈和明显,因为新城建设除了场地的自然环境之外,往往并没有任何既定的城市环境需要考虑。然而可以争辩的是,即便在后面一种情况下,作为"反零度"的日常议题仍然有效,因为正如"拼贴城市"的精髓并非只是一个在既有城

[45] Everyday Urbanism: Michigan Debates on Urbanism, ed. Rahul Mehotra (University of Michigan, Taubman College of Architecture and Urban Planning, 2005), 44.

38 / 39 / 40 / 41. 王方戟:上海嘉定园香湖公厕

市文脉中进行"图形—背景"的形式操作,而是归根结底与具有传统意义的城市观念相关一样,"反零度"的日常议题也反对脱离以人为尺度的城市传统和生活需求来规划和设计城市,而这种脱离正是那些为了某种社会政治权力或者形式美学和观念需求进行的城市规划和设计的症结所在。当然,在今天的形势下,这里的问题还不可避免涉及资本的巨大力量对城市日常生活的影响和作用。就此而言,"反零度"与"零度"又是同一个硬币的两面。说到底,正如冯果川曾经指出的,"日常生活的建筑学"其实就是一个"建筑还俗"的过程,它不仅意味着"从花俏造型和奇异外壳"的"还俗",进入更平普的建筑语言,而且也是"从取悦权力和资本"的"还俗",让建筑更好地为人的日常生活服务[46]。应该看到,冯果川提出的都是建筑学的"日常"议题通常会涉及的问题,在这方面,需要深入探讨的问题无疑很多,而且肯定要比冯果川所说的更加复杂和微妙,不容简单化和公式化的认识和对待。

同样复杂和微妙的是20世纪以来似乎一直困扰着中国建筑学界的"中国建筑"的问题。从20世纪早期兴起的"民族风格"到当代建筑中的"本土建筑学",所谓"中国建筑"或多或少都是一个有着特定内涵的概念,它要么意味着某种既定的风格或者说"文法"和"语汇",要么将自己与传统中国文化和历史中的某些特定观念(比如"园林"和"山水")等同起来,并且试图通过这种联系定义一种"中国性"。如果说"民族风格"的观点在今天已经越来越不为中国建筑学界(尤其是年青一代)所接受,那么在观念层面界定"中国性"的趋势却似乎仍然方兴未艾。在后一个方面,近年来中国建筑学中出现的"园林"热以及作为其成果之一的王欣的《如画观法》可以被视为一个比较有

[46] 冯果川,"建筑还俗——走向日常生活的建筑学",《新建筑》2014第6期(总157期),10-15。

42. 王欣:拈石掇山——中国本土建筑学的诗性几何

[47] 王欣,《如画观法》(上海:同济大学出版社,2015),59。

[48] 王澍,"小题大做",《城市 空间 设计》之《新观察》第七辑,史建主编,2-7 (6)。

[49] 同上,3。

代表性的案例。后者以一种在我看来十分艾森曼的方式诠释中国园林,却冠之以"中国本土建筑学的诗性几何"之名[47]。在这一点上,王澍"为了一种曾经被贬抑的世界的呈现"的说法也许更为恰当,然而另一方面,尽管《如画观法》使尽浑身解数的形式化操作方式(图42)与王澍在冯纪忠先生的何陋轩那里看到的"物质上的做作越少,越接近原始的基本技巧,越接近普通日常的事物,反而越有精神性与超验性"[48]的诉求相去甚远,但是它仍然得到王澍的充分肯定(而不是批评),个中原因就在于它符合"本土建筑学"对"中国性"的追求。换言之,虽然中国建筑"固有式"的主张已经不再被认同,但是正如王澍通过回忆梁思成先生在《中国建筑史》序中发出的"中国建筑将亡"之悲愤[49]所透露的,一种围绕"园林"和"山水画"而发生的形而上的、本质主义的、因而也是"热的"和"高定义"的"中国建筑"和"中国性"正是"本土建筑学"试图建立的。

与之不同的是一种低定义的、非本质主义的、非既定的中国建筑概念,即本文称之为"日常"的"零度"议题。毫无疑问,这一"零度"议题决不应该以狭隘的建筑学视野为基础,因而也绝不意味着对历史文化(包括20世纪之前的历史文化)的拒绝,但是也不会像"本土建筑学"那样试图赋予这种历史文化任何优先或者说独享的崇高地位,而且说到"历史",它同样重视过去数十年的历史,以及在当下的"日常"中沉淀的历史。在后面这一方面,除了本文已经阐述的当代中国建筑"老、中、青三代"在建筑实践、研究和教学方面的几个主要案例之外,我愿意在这里特别提及张永和从20世纪90年代的"席殊书屋"到当下正在设计的"无印良品自行车公寓"(图43)。对"自行车"这个曾经贯穿1949年后中国人日常生活记忆以及今后在可持续生活方式背景下复兴可能的建筑表达,我更愿意将它视为一个"当代性"和"日常性"进入"中国性"的富有启发的案例,如果我们还有必要谈及"中国性"的话。

因此,当代中国建筑对"日常"议题的关注不仅可以被视为对过去30多年来中国城市异常剧烈的大规模城市改造进程的反思和抵抗,或者对当今世界和中国范围内的建筑实践过于形式化的设计策略的质疑和批判,而且也应该成为一个在理论层面进行讨论的建筑学"零度"议题,一个摆脱了宏大的文化叙事和意识形态纠缠,也不再把佩夫斯纳关于"建筑"与"建物"之间的区别或者艾森曼"批判建筑学"定义的"内在性"和"概念性"作为自身前提的更加平和包容的建筑学议题。

43. 张永和:无印良品自行车公寓

(原载于《建筑学报》2016年10期)

眼前有景——江南园林的视景营造

童明

作者简介：童明，同济大学建筑与城市规划学院教授，博士生导师。

摘要：江南园林被视为中国传统建筑的杰出代表，但是由于其建构方式的模糊性以及与文学领域的复杂联系，有关园林营造方法的讨论长期以来比较困难。本文通过针对童寯关于园林三境界思想的解读，将眼前有景作为园林营造的最终目的，将疏密得宜、曲折尽致作为建构方法，据此针对留园入口片段进行详细研究。本文通过视觉文化的解读和历史线索的剖析，结合实际园林空间的构造分析，试图还原留园入口段落的建构情境，从而提炼江南园林的视景营造在建筑学领域的意义。

关键词：造园，建构，视觉，景观，文化

[1] 童寯. 江南园林志[M]. 北京：中国建筑工业出版社，1963,8。

一、观赏与营造

在《江南园林志》的总论中，童寯提出了三境界的说法："第一，疏密得宜；其次，曲折尽致；第三，眼前有景"[1]。对于这三境界，童寯并没有展开太多的解释，并且是用"盖有"这样一种不太确切的语气加以提出。

境界之说，应该是来自于王国维，这曾是童寯在清华学堂时的文学导师，也是他一生中的精神偶像。在《人间词话》中，王国维曾用三境界来描述"古今之成大事业、大学问者"必定经过的三种状态：1.昨夜西风凋碧树。独上高楼，望尽天涯路。2.衣带渐宽终不悔，为伊消得人憔悴。3.众里寻他千百度，蓦然回首，那人却在灯火阑珊处。

这三段分别出自晏殊、柳永、辛弃疾的词句，似乎被王国维用来表述一种次第渐进的不同层面，但又好像流露了一种返璞归真的自然基调。如果换一个角度来看，倘若需要表述关于学问或者人生这样难以言表的抽象意识，采用形容或者比喻之类的修辞方式已经无济于事，因为这已经达到了语言所能抵达的尽端。然而诗词的作用就在于，通过寥寥数语的字词叠加，随手偶得的画面剪辑，一幅感同身受的景象随即浮出，与此关联的那种意境令人回味，从而使之在感知上达成共鸣。

这种图景并非异乎绝类，而是出于日常经验。但是，这种诗意的凝聚、精神的贯注却又并非一般常人能够进行捕获而加以呈现，它包蕴了一种真正意义的生命体验，使人突破自身生活的惰性；它设定了生命气息充盈的坐标，引导心灵前往一种永恒的自由之境。由此王国维感慨，"此等语皆非大词人不能道"。

如果采用王国维的方式说来概述江南园林，应该也会令人感同身受，因为这些园林，同样也是经由诗词演化而来，或者更加确切而言，是为了表述诗词中所应对的意境而来，只不过它们用石与木、山与水去表述文学中的想象世界。相应地，如果将园林设置为这三境界的场景地，也会最为恰当不过。

然而在此经常容易导致误解的地方在于，童寯在《江南园林志》中所提出的三境界并不是将园林作为对象进行观赏时的三种状态，而是"为园"的三种方式。在标题为"造园"的总序中，童寯这里所讨论的应当是关于园林营造的问题，所采取的立足点并不是作为沉浸于诗词意境的园林鉴赏者，而更多的来自于他作为建筑师的背景身份，关注焦点更多针对园林的营造。由此我们可以将这三境界，理解为关于园林建构方法的一种讨论。

在这一段论述中，童寯认为疏密得宜，曲折尽致与眼前有景这三者"评定其难易高下，亦以此次第焉"，也就是相对而言，疏密易为，曲折有法，情景难致。

所谓的第一境界，即"疏中有密，密中有疏，弛张启阖，两得其宜"，这类论述常见于与造园相关的诸多论述，就如随后引用的沈复在《浮生六记》的那段著名口诀："大中见小，小中见大；虚中有实，实中有虚；或藏或露，或浅或深……"[2] 通过这样的一种对偶关系，园林空间构造方法似乎可以从玄学转换成为一种通识。

然而，如何才能达到得体合宜，沈复接下来的解释则为"不仅在周回曲折四字也"。这也相应进入童寯所要讲解的第二境界："然布置疏密，忌排偶而贵活变，此迂回曲折之必不可少也。"对此，童寯借用了钱泳在《履园丛话》中的说法来强调了"活变"："造园如作诗文，必使曲折有法，前后呼应，最忌堆砌，最忌错杂，方称佳构。"

在现今有关园林的各种论述中，有关"疏密"和"曲折"的提法已经成为一种共识，然而"眼前有景"这一议题并不见诸以往各类研究文献。相对而言，这四个字显得极为通俗，但又令人感到难以把握。在童寯的解释中，"眼前有景"大致就如同观赏一幅极品的山水画，"侧看成峰，横看成岭，山回路转，竹径通幽，前后掩映，隐现无穷，借景对景，应接不暇……"在这样一种茫然不觉中，就已然步入变化且无穷的第三境界矣。[3]

或者我们也可以换一种方式，并不将这三个境界视为一种平行关系，而是一种前后性的因果衔接，它们是一种手段与目的的排列顺序："疏密得宜"、"曲折有致"是一种建构方法，"眼前有景"则是这一建构过程的最终目标。

"园林之胜，言者乐道亭台，以草木名者盖鲜。"童寯似乎是在认为，江南园林从来就不是养花种树的植物园，也不是自然风光的观赏地，他所惊讶发现的是，在计成的三卷《园冶》里，竟无花木专篇。在列举了诸多事例之后，又似乎找到了答案，因为"此法多任自然，不赖人工，固不必倚异卉名花，与人争胜，只须'三春花柳天裁剪'耳。"[4]

那么对于"为园"这个议题，从童寯的角度而言也就是关于园林建构的问题，或者是关于视景营造的问题，它所关注的只可能是一种建筑学的方法，而且也是最具挑战性的建筑学方式，即采用砖石瓦木作为字词，援引规划营造作为修辞，达到宋代词人所要追寻的意识境界。

二、疏密与曲折

1. 疏密曲折

为了进一步阐释"为园"三境界的具体含义，童寯在随后的一段文字中，以苏州拙

[2] 沈复. 浮生六记[M]. 北京：人民文学出版社，1980, 19.

[3] 童寯. 江南园林志[M]. 北京：中国建筑工业出版社，1963, 8.

[4] 同上。

政园中部的一个片段为例，描述他当时对于行走于一座典型的江南园林中所获得的情境感受：

"园周及入门处，回廊曲桥，紧而不挤。远香堂北，山池开朗，展高下之姿，兼屏障之势。"[5]

如果从园林平面图上看，这里所指的是位于今日的忠王府与拙政园中部景区的衔接之处。在1960年整修之前，拙政园从原先的八旗奉直会馆与张之万宅之间的一条夹弄由东北街得以进入。（图1）

童寯在此所描绘的情形，是当人们从这条巷弄经由腰门进入园林时，正前方的一座黄石假山，不仅挡住了去路，而且也遮蔽了视野。游人因此只能向左折转，绕行于高大宅墙的外侧，经一系列曲折游廊进入小沧浪水院，并接着从右侧掠过小飞虹，进入远香堂或依玉轩或观景平台，此时，拙政园的总体景色才在眼前豁然打开。近景的荷池，中景的雪香云蔚、荷风四面，以及背景的见山楼所构成的一幅立体画卷，尽收眼底，整个路程的感受应和了陆游诗句中所描绘的："山重水复疑无路，柳暗花明又一村"。[6]

关于园林场景中的空间开阖与路径曲折，援引苏州另外一个著名园林——留园的入口过程可能更加贴切，因为疏密与曲折这样一种景象更加依赖于单纯的建筑要素，也就是墙体之间的挤夹关系，从而更适合于通过空间操作来进行解读。

对于一名带有些许经验但又从未实际进入过的普通游客而言，留园的入口可能并不显得那么起眼。与拙政园、网师园等其他园林相比，沿着留园路、畏缩在主宅旁边的一段普通白墙上的寻常门洞令人感到些许失落。

入门之后，按照一般的苏州住宅结构，就是一个相对不大的门厅，上部漂浮的屋顶加上迎面而来的屏风迅速将视觉压暗，屏风上的文字以及上悬的留园匾额虽然确认了入口的正确性，但并未显示出一种欢迎的姿态，游人需要绕过屏风，从旁侧进入到第二个序列。

接下来是一个由门厅和轿厅所构成的方院，从檐口上方倾斜而下的阳光，使得刚从门厅暗阴中走出来的游人感到有些眩晕，甚至不由得稍作停顿，但是就在此刻，前方的轿厅又使得前行的路径变得含糊起来。

原本沿着中轴线再一进落的天井已经被填充，轿厅内侧的正面被封以实墙并悬以挂画，本该是庭—房—庭—房的纵向空间序列被打断，似乎轿厅与周边的回廊已经构成了一个小型的展览区域，无路可出。就在此时，右上角的一个更加幽暗豁口给予了提示，显示出从这里可以继续前行。

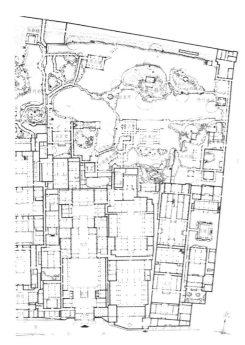

1. 拙政园平面图，引自刘敦桢，苏州古典园林[M]、北京：中国建筑工业出版社，1979。

[5] 同上。

[6] 自1960年重新整修后，拙政园的东、中、西三园重归一体，全面开放，由此中部景区改由东园进入，原先在黄石假山南侧的入口随之关闭，童寯在《江南园林志》中所描述的这一情景已经很难体验。与此同时，拙政园中部入口的意境更多体现于假山、池水、林木以及院墙之间的退让所形成的路径，其具体形态通过曲折蜿蜒的走廊呈现出来。虽然借景对景，左顾右盼，但也避免不了游览过程中的视景有些虚焦弥散，应接不暇。这也相应说明此处有关曲折尽致的阐述更多体现于布局方面，然而针对具体的营造环节，如何从格局感知进一步落实为现实的空间营造，则有待另择案例，以便进一步深化解析。

研究论文

2. 留园入园折廊

3. 敞轩及其所面对假山

[7] 刘敦桢. 苏州古典园林[M]. 北京：中国建筑工业出版社，1979. 58.

豁口所导入的是一段不长的纵向短廊，宽1米有余，仅够两人并行。当游人走入这段小巷时，随着空间的缩小及光线的减弱，他很可能会发现，不知何故，引导性的空间姿态已经消失，而且越往里走入其中，所获得的就越是一种迟疑的感觉。幸好这段单向侧廊不足10米，前方向左衔接了一个稍微略宽的横向宽廊，整个这段区域毫无对外采光，仅仅从它与盛氏故宅的一个侧向出口的上方开口天井中，洒下的微弱光线用以引导，并且精准提示了在横向宽廊的左前角的一个狭小门洞可以通出。

走出这一门洞，紧张压迫的情绪并未得以放松，接着又进入到另一段纵向走廊。这段走廊尽管不窄，但前行路径却有意做成之字形状，上方屋顶也随之曲折，并在前后两个角落形成了不大的开口，下面地面则对之以花坛，花坛翻边高起1米，进一步强化了转折关系。（图2）

总体光亮感的提升给游人带来了心理暗示，似乎前方即将出现某个重要场景。在迈出一扇门洞之后，左侧迎来的开敞空间使得之前的紧张情绪顿时松弛，因而再前方的一间厅堂被称作敞厅。反向正对着敞厅则是一间庭院，两者组成构成典型庭园格局中的一个完整单元。然而这里有些反常的是穿行的路径，由于折廊出口位于庭园的右下方，随着东侧界墙的限制，游人只能斜向穿入敞厅，然后才能转身回看庭院以及中间一组假山，从而获得园林中一段较为熟悉的观赏情节，心理随即感到一丝释然。（图3）

但是接下来他很快又会感到困惑，因为在面对庭园假山稍事放松之后，就意识到此处并非期待中的留园，在迟疑中他只能再次转身，寻求下一个出口，并在敞厅的左侧角瞥见一个门洞，似乎从中可以接着通向某处。

当穿过这个门额刻有"长留天地间"的门洞后，随着一道光亮的到来，以及喧杂声的响起，这段波折的路径才算告一段落。游人所进入的，就是进入留园后第一个重要景点，古木交柯。

2. 起承转合

关于留园从入口大门到"古木交柯"这段路径的描述与分析，最早应当见著于刘敦桢在《苏州古典园林》一书（成稿于1960年）中有关留园的章节。"入门后，经过曲折的长廊和小院两重，到达古木交柯，即可透过漏窗隐约看见山池亭阁的一鳞半爪，由古木交柯西面空窗望去，绿荫轩及明瑟楼层次重重，景深不尽。"[7]

不知是否因此而起，在随后的若干年中，较多学者在以空间构成的角度分析江南园林时，已经开始集中关注留园这一从入口大门到古木交柯的巷弄片段。

1963年，潘谷西在《南工学报》发表《苏州园林的布局问题》一文，着重提到留园入口这一"有节奏的空间划分"，并且配以更为详细的文字描述：

> 人们一进园门就要经过一段曲廊和小院组成的小空间，这里光线晦暗，空间狭仄，景致也很单调，只是到"古木交柯"一带，才略事扩大。南面以小院透光，院子里在古树下布置小景二、三处；北面透过一片片漏窗所构成的"帘子"隐隐约约地看见了园中的山池；而在人们前进的方向，处处用咫洞和窗洞把人们的视线延伸出去，向园内纵深发展，勾起人们寻幽探奥的兴趣。通过这一段小空间所构成的"序曲"，绕到"涵碧山房"前面，就到达全园的主景区，于是空间豁然开朗，顿觉明亮宽敞，山池景物显得分外璀璨绚烂、扣人心弦，这是一种极巧妙的空间衬托手法。[8]

同年，彭一刚在《建筑学报》第三期上发表的《庭园建筑艺术处理手法分析》中，虽无具体的文字解说，但文中所采用的一张分析图基本上表达了刘与潘在其文章中所要表达的内容。（图4）随后还有更多学者进一步关注这一段落，并著以专文详细解读（金元文，1994；周维权，1990），由于篇幅原因，不再一一赘述。（图5）

不知是否纯属巧合，在1963年同一期的《建筑学报》上，郭黛姮、张锦秋（以下简称郭与张）发表了《苏州留园的建筑空间》一文，其中部分内容专门集中于留园入口

[8] 潘谷西. 苏州园林的布局问题[J]. 南工学报，1963/01，49。

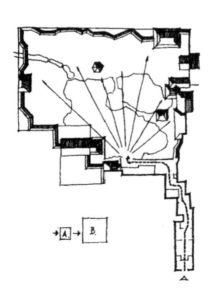 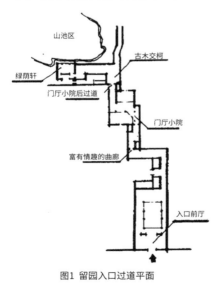

图1 留园入口过道平面

4.留园入口与中央景区路径关系。引自彭一刚，庭园建筑艺术处理手法分析[J]，建筑学报，1963(3)。

5.留园入口曲折路径。引自金元文，苏州留园入口空间处理赏析，华中建筑[J]，1994。

这一段落的建筑空间分析，从而使得有关江南园林空间的讨论不再停留于笼统的特点描述，并且进入到一个更为深入的建构分析之中。

从大门到"古木交柯"的通道，匠师们巧妙的顺势曲折，构成丰富多变的空间组合。由前厅进入南北向的廊子。继而转成东西向。接着又是南北向的空间。在这小小的地方，廊子还抓紧机会折了一下。继而又由南北向的廊子临东墙延伸进入敞厅。由西边出敞厅进入南北向的小过道，然后到达"古木交柯"。[9]

[9] 郭黛姮,张锦秋. 苏州留园的建筑空间[J]. 建筑学报, 1963(3), 19.

在这段文字描述中，郭与张在切入视角和描述方式上呈现出一种微妙的差别。在刘与潘的文字中，较多的是以一位观游者的视角来体验这段路径的感受，而郭与张则站在匠师们，也就是营造者的角度，试图还原这一空间序列效果的构成过程。受于篇幅所限，郭与张在文章中并未提供太多导览性的描述，或者，这种描述被有机整合到采用建筑、空间语言进行解读的过程中。

郭与张所提出的问题在于，留园是建于住宅后的园林，当年园主经常从内宅入园。为接待宾客游园，不得不沿街设置大门，从两座住宅之间穿行而入。"如何将这长达五十多米且夹于高墙之间的走道处理得自然多趣，实在是个难题。"

但是，造园匠师以精湛的建筑技巧解决了这一难题。

针对从留园大门到"古木交柯"的这段历程，郭与张总结的变化可以归纳为以下三种：

（1）收放：体现于空间大小的不断变化，"放"，"收"，再"放"，再"收"，从而打破了一条过道的单调感觉。

6. 留园入口曲折路径空间分析，引自郭黛姮、张锦秋. 苏州留园的建筑空间[J], 建筑学报, 1963(3)。

（2）转折：例如在窄廊的两侧不断忽左忽右地出现透亮的露天小空间。特别是在进入敞厅前的那段过道，原本非常简单，但由于分出了两小块东南与西北的狭小天井，就使空间转折变化，富有风趣。

（3）明暗：通过天井、窗洞所浸透进来的光线，控制调节空间的明暗变化，从而对空间艺术气氛的渲染作用。特别是在敞厅进入"古木交柯处"的一个不足60厘米宽的"天井"，利用咫尺露天空间形成空间的明暗变化，使沉闷的夹弄富有生气。[10]（图6）

[10] 同上。

收放、转折、明暗，三种变化之间的组合使一条封闭通道处理得意趣无穷，因此从建筑空间处理的角度分析，可将其成功妙处归结为一个"变"字。

"变化"对于历史中有关园林特征的描述而言并不陌生，除了沈复那段脍炙人口的著名口诀，计成也曾表达过类似的辩证观点："如端方中须寻曲折，到曲折处还定端方。"[11]

[11] 同上。

疏密与曲折本身就带来了一种戏剧性体验的愉悦感！郭与张将这条路径的原形设想为由两条平行高墙面所构成的单调路径，在这里，一名设计师所完成的挑战就是，"充分运用了空间大小、空间方向和空间虚实的变化等，一系列的对比手法，使游者兴趣盎然地走完这段路程。"[12]

然而在这里仍然留有潜在问题值得进一步探讨：疏密与曲折形成了生动有趣，收放与明暗塑造了感受变化，但如果缺少了前后呼应、有法得体的评判标准，这也很容易成为钱泳所谓的那种堆砌与错杂，从而将这一系列的对比过程实质性变成一种机械性的操作。因此无论是沈复还是计成，在其句后接有"不仅在周回曲折"，或者"相间得宜，错综为妙"，而在童寯的界定中，相应就成为"得宜"与"尽致"。

什么是得宜与尽致？那种令人兴趣盎然的具体含义是什么？

对于这一问题，似乎只能通过身体所获得的感受来进行回答。我们在此可以尝试性地认为，那种令人全身舒适的感觉就是"眼前有景"。所谓的得宜，所谓的尽致，需要视觉的满足、心理的暗示才能达成。

或者换言之，从留园大门到"古木交柯"这段长约50米的入口进程，与在苏州传统民居中常见的备弄，也就是一种狭窄昏暗、间夹于进落住宅之间的辅助性通道几乎没有太多差别。但是这一条通往留园的巷弄，由于前方潜在地存在着重要景色的巨大诱惑，在这样的心理作用下，游人行走于其间才会感受到一种探险般的愉悦。

在此，我们将疏密得宜、曲折尽致既作为一种目的，也作为一种手段，因为它所要导向的是"眼前有景"，并且也使得这样一系列的变化带有明确而强烈的合目的性，从而成为一种建筑学操作的问题。设想如果缺失了前方有景的悬念，这种幽暗中的起承转合就成为一种令人畏惧的艰途。

于是，"使游者兴趣盎然地走完这段原本是非常单调的路程"并不是留园入口巷弄构造的全部目的，从总体格局而言，这一段路程也是游览留园的一个前奏。它的另外一种更为重要的目的，就是为了配合将会出现的眼前景色，构造中的各种变化就是为了这一时刻埋下伏笔。

三、对景与构造

1. 漏窗对景

穿过重重通道进入"古木交柯"。由暗而明，由窄而陶，迎面漏窗一排，光影迷离，透过窗花，山容水态依稀可见。[13]

[12] 同上。

[13] 郭黛姮，张锦秋. 苏州留园的建筑空间[J]. 建筑学报，1963(3)，20。

郭与张在文章第二段的一开头，就描绘了一种可以普遍感知到的留园观赏情境，而这一感受的特点就是模糊、延迟、渐开，这样一种情境，也使得留园的观赏方式与其他园林有所不同。

这一不同寻常的入园方式不知是否与留园核心部位的"景色"有所关联。每当行走于明瑟楼前的走道上，北望"山池一区"时，由于这一角度看去的水池形状总体上比较周正，对岸的山体起伏平缓，背景的绿化单调平齐，从而导致包含着可亭、小蓬莱、紫藤廊等内容的景色几乎被压制到同一种单调的平面中。再加上在主景区占据主导的两棵高大银杏树，姿态过于端正而缺少变化，因此，留园在这一角度的景色与童寯所描述的拙政园中区相比有所平淡，尽管不能说有些令人失望，但也难以体验到"侧看成峰，横看成岭"那种令人欣愉的入画之感。（图7）

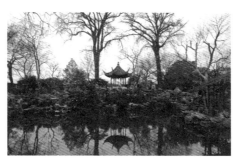

7. 从明瑟楼前走廊看留园中部景区　　　　　　　　8. 从绿荫轩看留园中部景区

这一角度距离留园的入口相去不远，如无特别的处理，可能也是入园后的第一印象。但是当游人站立于入园后第一个观景点"绿荫轩"之中时，由于檐口以及两侧墙体的限定，视域被框定在前方的濠濮亭以及山石小径的有限范围内，感觉就会大有不同。前面所提到的各种景物由于角度关系而相互叠加到一起，两棵直耸的银杏树也成为含糊的背景，从而使得视觉感受大为改观。在此，绿荫轩无疑起到了一种观景器的作用。（图8）

在绿荫轩与"长留天地间"腰门之间，还有一道约长10米的东西横向曲廊，"古木交柯"则是这一部位的总体称谓，它虽然只是一个较为狭小的区域，却也构成了留园中一处著名景点，是衔接留园入口与主景区的重要转换。

如果回复到园林图，就平面格局而言这里的构造关系并不复杂，可以大体区分为东西拼联的两个内外组合。东侧是作为留园入口的曲廊与"古木交柯"庭院[14]（图9）；西侧则是"绿荫轩"与花步小筑的组合。绿荫轩是进入留园后的第一个观景驻留点，在

[14] 目前的"古木交柯"主要为一石砌花台，台内植有柏树、山茶各一，上方墙面镶嵌有郑恩照于1917年为了弥补磨损久已的旧额而撰写的"古木交柯"魏碑体砖额："此为园中十八景之一，旧题已久磨灭，爰补书以彰其迹。于巳嘉平月，道弇郑恩照识。"

其南侧则是一个南北窄、东西宽的小天井，天井以粉墙为底，南墙嵌有清代学者钱大昕隶书"花步小筑"青石匾一方，墙角散置点石，湖石花台中立石笋、植天竺，一株爬山虎攀援至墙顶，暗合着"华屋年深蔓绿萝"的意境。（图10）在这两个室内外空间组合之间，还设有一道纵向隔墙，各有门洞相通。于是，这样一种看上去较为简单的布局方式，却给进入的游人带来了另一种兴趣盎然的视觉历程。

9. 古木交柯与曲廊　　　　　　　　　　　10. 绿荫轩与花步小筑

当游人从"长留天地间"腰门出来之后，就进入到这段曲廊，由暗入明，由窄而宽，留园的景色应当在此尽收眼底。然而曲廊正前方檐口下却是有些违反常理地屏以一道北侧墙，墙面并不完全封闭，而是并排开设六个图案各异的方形漏窗，山容水态隐约能见。这种隔断迫使略有迷惑的游人缘廊向西，与绿荫轩交接的墙面上设有两个八角形窗洞，不仅消除了庭院的封闭性，扩大了空间尺度感，同时窗洞中透出"绿荫"之外的山池庭院，将视线进一步引向西侧。

然而就在往西行的一瞬间，游人在转身之际暂时离开前方风景的诱惑，回望身后"古木交柯"。"古木交柯"的尺度也就2米见宽，西侧通过一个八角门洞与花步小筑联通，并且在路径上带有一种向南返折的趋势。但这并不足以促使游人离开期待中的园林主景。当跨过这道纵线进入绿荫轩的范畴时，侧身穿过一道木质屏风，留园全景在绿荫轩的框定中得以呈现。

童寯在另外一本著作《东南园墅》中，有一段本无实际对象的描述，恰好可以完美应对于古木交柯所呈现的情形：

　　同一漏窗在不同角度的光照之下，会显得变化多端……人们从某一墙洞
　　框内，可瞥见另一院落的一个部分或一个景点，这样就把空间延伸得更远。正

[15] 童寯. 东南园墅[M]. 北京：中国建筑工业出版社，1997，41.

[16] 郭黛姮，张锦秋. 苏州留园的建筑空间[J]. 建筑学报，1963(3)，20.

如现代建筑中的拼贴（Collage），这种墙洞使人可以观察两边风景的重叠和穿插，形成可称之谓园林艺术中的拼贴。[15]

江南园林景色一般不可能轻易可得，但是在留园的"古木交柯"，这样的曲折关系显得更为突出。游人只有在经历了进入、左转、再左转、回身，右折，进门之后，才能将山池一区的景色收入眼底，而此时那种喘息未定的感受，必定不同于在涵碧山房平台上气定神闲的驻足观望，从而成为眼前有景的最好注解。

2. 曲廊构造

从"古木交柯"的入口到"绿荫"，虽然空间的绝对尺寸很小，层次却极丰富。这共约140平方米的建筑组合犹如整个园林的序曲，引人入胜，恰如其分地点出主题。[16]

究竟在空间处理上运用了什么手法才能满足了这些要求？郭与张在《苏州留园的建筑空间》中，对于这一方法进行了较为详细的推测：

其一，"古木交柯"与"绿荫"位于山池区的东南角，是由大门入园的交通枢纽，因此这里的空间应有明确的方向性：把游人引向"明瑟楼"与"涵碧山房"。因此，曲廊外墙上的漏窗、绿荫轩侧墙上的窗洞以及与花步小筑隔墙上的门洞，起着既透露又遮掩的作用，从而将游人导向西侧，从而渐次进入山水之间。

其二，由于曲廊是园林游览路线的起点，按照传统的造园手法，应该避免开门见山，一览无余，但又因到此之前，游人已穿行了一长串较封闭的过渡性空间，因此这里必须恰当地解决需要收敛又需要舒展的矛盾。

其三，在园林中，"入口"或是"交通枢纽"都不应该是纯功能的，应把功能的解决融于意境的创造之中。

曲廊既是功能之要求，也是意境之所需！

在行走于曲廊的过程中，景物就如心理悬念，视觉就如牵导引力，引导游人层层深入。透过层层洞口有意图的屏蔽与开敞，配合以长短、宽窄、明暗、实虚之间的对比，游人在掩映—透漏—敞空的变换过程中，由一个境界进入到另一境界，在一种回旋折转的行进过程中，获得超出景色本身所带来的愉悦感受。

关于所谓的"意境的创造"，在文字介绍中，郭与张采用了专门的篇幅对此进行了分析：

1. 从平面布置来看，为了衬出山池景色的自然开阔，所以先在这里辟出尺度极小人工气息较浓的天井。随后添上一道隔墙和一道隔扇。第一道隔墙划分了"古木交柯"与"绿荫"的界线。

2."古木交柯"成为"┌"形的建筑与"┘"形的天井互相"咬合"的有机整体,突破了一般矩形小天井的形式,使空间更为生动。在天井中出现完整的檐角,也对丰富空间起了重要作用。

3."绿荫"与"古木交柯"并列,却采取了不同的手法。这里室内外空间都是简单的矩形,却特别强调空间尺度感的对比。本已很小的地方还加上一道隔扇,故意使天井变得更为幽僻小巧,以便进入"绿荫"这个敞榭时显得格外开敞。[17]

[17] 同上。

在郭与张看来,"古木交柯"与"绿荫"平面布置的趣味性则在于室内外墙体、隔扇的分隔、咬合、遮隐。正是这样的一些设计策略再加上框景导向,从斜向进入的游人在视角上形成重叠性,"古木交柯"与"绿荫轩"这一段的空间景象在曲折的行进过程中逐层展开,观赏效果更为丰富。(图11)

现实世界中精妙的空间格局与视觉感受,往往在其背后都存有某种精彩的思考过程。在文章中,郭与张的一张分析图大致描述了这样的一种思考过程:

1. 基地原状大致被假设为这样一种情形,两道相互垂直的墙体在右下角部形成入口,左前方则是一湾水池,总体上造就了斜向进入的路径趋势。

2. 这一路径的转折与导向需要通过一个矩形建筑来实现。

3. 矩形建筑空开南侧墙体,分解为室内外两部分,并形成相互咬合的阴阳势态,行走路径因此发生了转折,空间受获得了疏密的节奏。

4. 加入隔墙、屏风、漏窗,使得这种曲折与疏密的空间感受进一步得到强化。(图12)

11.古木交柯与绿荫轩平面图。引自刘敦桢,苏州古典园林[M],北京:中国建筑工业出版社,1979。

12.古木交柯与绿荫轩空间构成分析。引自郭黛姮、张锦秋,苏州留园的建筑空间[J],建筑学报,1963(3)。

尽管我们还不能将"古木交柯"与"绿荫轩"称作为留园中最为灵巧、精细的空间构造,但无论从实际感受还是在图解分析中,这个节点的确反映出江南园林极其精髓的

一面。这也不禁令人联想到计成的一句感慨，"凡造作难於装修，惟园屋异乎家宅。"

这是在《园冶》里计成写于"装拆"篇的开头一段话，陈植对此的翻译是"大凡建造房屋，难在装修工程，而园中房屋更不同于一般住宅。"[18] 到底这一判断存在什么原因，计成并无只字解释，但接下来所提供的方法论就是，"曲折有条，端方非额，如端方中须寻曲折，到曲折处还定端方，相间得宜，错综为妙。"

张家骥认为陈植对于"端方非额"的理解有些失误，陈植的解释为"整齐倒不是一定的制度"，而张家骥所提供的解释为，"以庭院而论，住宅一定要整齐，园林庭院也同样要端方整齐。区别不在于是否端方，而在住宅'端方而额'，园林要'端方非额'是要求园林庭院的空间有变化，虽方整但不呆板。"[19]

如此而言，张家骥的修正意见在于，园林空间的丰富性与变化性并非在于建筑结构的不规则性，或者通过曲折的形式来寻求变化，而是需要在端方中需求曲折；具体的措施并不是去触动规整的建筑结构，而是在于"装壁"与"安门"的调整；这一曲折必须"有条"，其判断就在于"相间得宜，错综为妙"。于是造就了"古木交柯"与"绿荫轩"这样的空间效果，看上去很简单的房子，由于墙壁与门窗的布局，导致了曲折与疏密的变化，带来了生动而无穷的景致。

四、写景与造境

1. 叠加的历史建构

留园始建于明代万历年间，根据史料，总体大略经历四个重要变革时期。1. 万历二十一年（1593），太仆寺少卿徐泰时遭弹劾被罢免后，在所继承祖宅旁始构东园。2. 嘉庆二年（1797），江西右江道观察刘恕移居至此，在已经完全圮坏、尚余嘉树平池的东园废址上营建寒碧庄。3. 同治十二年（1873），湖北布政史盛康购得历经洪杨之乱后的刘氏寒碧山庄，整修、新建了许多景点后，将其易名为留园；4. 1953年，苏州市政府抢修留园，针对众多残破建筑进行恢复，同时也对部分格局进行较大调整。[20]

作为今日留园入口区域的"古木交柯"，大约成形于刘恕在东园废址上的经营。而那段50多米长的入园通道，应当源自道光三年（1823），专为方便接待宾客而后开辟。[21]

范来宗在写于1798年秋分节后三日的《寒碧庄记》中记述中，曾经提及绿荫轩："……西南面山临池为卷石山房，有楼二，前曰听雨，旁曰明瑟。其东矮屋三间曰绿荫，即昔所谓花步是也。再折而东，小阁曰寻真，逶迤而北，曰西爽、曰霞啸，极北曰空翠……"[22]

[18] 陈植. 园冶注释[M]. 北京：中国建筑工业出版社，1979，110。

[19] 张家骥. 园冶全释[M]. 太原：山西人民出版社，1993，247。

[20] 苏州市园林和绿化管理局. 留园志[M]. 上海：文汇出版社，2012。

[21] 从原住宅与祠堂入园的通道有多处，如鹤所即为原住宅入园之通道。

[22] 苏州市园林和绿化管理局. 留园志[M]. 上海：文汇出版社，2012。

[23] 交柯象征着夫妻连理，百年好合。
[24] 这棵柏树在1949年以前就已经枯亡，后来因为安全原因而连同一株女贞被移除。

可以想见，当"古木交柯"被设立为园林新入口时，在这一地点上，绿荫只是现在的涵碧山房东侧的"矮屋三间"。范来宗的游览线路应当是从当时卷石山房出来后，经明瑟楼至绿荫房，再折而东，经"寻真"，过"西爽"（即今日曲谿楼），至空翠（可能今日的远翠阁），至此，"廊庑周环、堂宇轩豁"的现代留园格局初步形成。但"绿荫"显然只是众多景点中不太起眼的一个途中节点。

1823年，当"古木交柯"辟为留园入口后，以此推断，"矮屋三间"的"绿荫"开始随之调整。如果目前的绿荫轩只是作为其中的三分之一，即便是在重建的情况下，这一矩形小屋的平面、墙体、屋顶，都会随着一种针对观景形势的判断，进行着解构性的变形。除了中央景区这样一个大型山水格局之外，这里所谓的景致，应该还包含围列于周围的可用资源。

建筑变形所围绕的焦点应当在于"古木交柯"。不同于今日所见的一个植有柏树、云南山茶的石砌花台[23]，在清光绪五年（1879）陈味雪的《留园十八景》的图册中，有一幅所描绘的就是这一景点。其视点应当是从盛氏故宅的高墙上方视看下去，画面中央，两棵高硕古木交织盘旋，两位中年观者立于其旁（可能是陈味雪与刘恕），一条平行敞廊列于后侧，尚不能判定其形状是直是曲，是闭是合。除了绘画风格有些稚拙，比例关系有所夸张外，大体格局与今日所见几乎相同。（图13）

在这张画面中，较为令人惊讶的是两棵古木的尺度，显然它们主导了观景的核心。而在郭与张的文章里，亦配有一幅钢笔画，描绘了在屋檐的压迫下，一株耐冬已无踪影，一棵柏树倾斜向西，在背后大宅的白色粉墙的衬托下，撑满整张画面，成为一幅典型的"自山下而仰山巅"的高远图景。[24]（图14）

如果在陈味雪绘制《留园十八景》时，这棵柏树就已经成为古木，并且在画面中已有一半已经枯朽，尽管不能明确柏树的成形时间，基本上可以认为，三间矮屋的绿荫的

13. 陈味雪，留园十八景，古木交柯，引自苏州市园林和绿化管理局，留园志[M]，上海：文汇出版社，2012。

14. 古木交柯。引自郭黛姮、张锦秋，苏州留园的建筑空间[J]，建筑学报，1963(3)。

15. 曲谿楼与枫杨，1931年，引自童寯，江南园林志[M]，北京：中国建筑工业出版社，1963。

15. 曲谿楼与枫杨，1963，引自潘谷西，苏州园林的观赏点和观赏路线[J]，建筑学报，1963(6)。

[25] 引自绿荫轩介绍铭牌。
[26] 处在绿荫轩南侧的花步小筑，尽管相对平淡，但却更加体现了留园历史的积淀。花步小筑有可能是比徐泰时东园更为久远的地名称谓。所谓的华步，亦即花埠，"华"即花，步字用同埠，水边停船处。昔时留园南面有长船浜，根据《吴门表隐》中的长船浜，疑是账船浜，今称长春浜。通枫桥至阊门的运河故道，虎丘有茉莉花、代代花等名贵花木而闻名。历史上留园附近有装卸花木的河埠，所以这一带旧名花步里。徐泰时营造东园时，古河长船浜已经进行了改造或者改线，但沿河两侧的树却流传了下来，成为古木交柯入口进行改造时，三间矮屋的绿荫围绕着进行调整的主因。
[27] 苏州市园林和绿化管理局. 留园志[M]. 上海：文汇出版社，2012，201。

调整，是围绕着古柏进行的。平面中曲廊的实体与庭院的虚空之间的阴阳关系，并不一定如同郭与张所分析的那样，因为趣味而构图，或者为了曲折而曲折，而是由于观赏古柏所进行了凸凹变形。在平行于高大宅墙的立面上，沿水一侧进行屏蔽，而朝向古木一侧完全打开，形成框景，构成"古木交柯"的完整画面，待游人完整绕行过古木之后，才进入绿荫轩，直到此刻，留园的整幅中央图景，才得以徐徐展开。

另外一个值得进一步讨论的则是绿荫轩。绿荫轩的名称来自明代高启葵诗句："艳发朱光里，丛依绿荫边"。"因建筑西侧原有一株古枫，小轩处在这古树的绿荫之下，借此而得名。"[25]

在童寯摄于1931年的一幅留园照片中，东侧曲谿楼的面前，正是这两棵古朴而粗壮的枫杨树，一棵直立，一棵南倾，将其大幅的绿荫倾斜于这一水边小筑之上。由于刘氏寒碧庄时已有绿荫，我们尚不能判定两棵古枫是否早于那时，或者稍后又因为地名而另行补种，无论如何，绿荫使得"矮屋三间"成为观赏留园春景最佳之处，小巧雅致的临水敞轩成为这一观景状态的具体化身。[26]（图15）

基于这样一种历史可能，我们对于"古木交柯"这一精确而巧妙的营造可以做出如下推测：

（1）作为园林景物的对象，它并非经过一致性的整体构造而得以出现，而可能是在历次的毁坏与重建过程中，苦心经营剩水残山，老树古木，使得废墟之地能够重获"有脩然意远之致，无纷杂尘嚣之虑"[27]。

（2）作为园林的观景器，从曲廊到绿荫轩的建筑结构也并非一次性完成，而是在历次的整修恢复过程中逐渐成形，时间跨度可能长达几十年甚至上百年。每一次的建构，都可能是从残段、碎片开始，甚至在多数情况下，也不是经由同一性的思维构想而来的。

花步（花埠）与绿荫的名称的历史性使得这一地点成为一种精神性的场所，古木与枫杨很可能是在园林成形以前就已经存在着的场地风景，绿荫小屋以及"古木交柯"曲廊则是围绕这一风景的建构，将原先的三间矮屋以及古宅的高大实墙作为现场留存融合于其中，使得留园风景成为眼前画面。

2. 类比的画境世界

以留园为例，如果今日的江南园林本质上可以认为是历史变迁过程中的产物，而不是某种一次性筑就的作品，那么我们也可以将园林的营造视为一种集体性的建构。就如

同一座城市的片段，它是一个不完整、非理想的演化过程，是由历史性的多元片断，交错性的思维过程整合而成。

历史性片段本身就是错综的、复叠的，暗合着园林构造中的曲折与疏密。在整个这一系列的互动过程中，如果说曲折与疏密已经成为一种匠作层面上的熟练工具与手段，那么更为重要的，则是那样一种整体性的眼光和集体性的意识，它赋予这一工具与手段以明确的目的，引导着这样一种碎片、残段的整合过程，从而促成一座园林的完整呈现。

我们可以认为，正是对于理想景致的向往，构筑了这种一致性。

就如同留园入口巷弄的这一段落的平面图，相比起西侧的盛氏祠堂，留园入口的格局显然繁杂而粗糙，除了沿着留园路的门厅与轿厅较为完整以外，中段与祠堂的连接体以及北侧的敞厅都显得较为错折而混沌，令人感到依稀可辨的原先宅院，尽管它们也可以始自某种完形结构，在历史进程中不断历经瓦解、整合、再瓦解、再整合。（图16）

16. 留园入口平面图，引自刘敦桢，苏州古典园林[M]，北京：中国建筑工业出版社，1979。

尽管难有文字或图片加以佐证，但可以推测，当1793年刘恕开始营造寒碧山庄，并在此设立新的出入口时，造园师所面对的局面与今日的情形应该相去不远，他所要面对的，就是将各种宅产变迁过程中的片段甚至残片进行收集整合，拼接成为一条曲径通幽的观景之路。

这一平面图有些令人联系到罗西所谓的类比城市（Analogous City），那样一种迷宫般的格局以及逐步展现开来的通道或路径，它们既带来了实体环境的感受，也构造了心理学意义上的图形，更体现了一种历时性的转变过程。

我们可以想象，无论是1593年的徐泰时，还是1797年的刘恕；无论是1873年的盛康，还是1953年谢孝思、汪星伯，他们以及能工巧匠在整修留园时，站在先前残留下来的残垣断壁、古木杂丛之间，面对着狐鼠穿屋、藓苔蔽路的情形，用他们的视线穿过后来游者带有期待的眼睛，用他们的想象连接着青山溪远中的图景，开始现实地拼合着现场所存在的段落与残片，同时配合以引导、转折、收缩、扩展……

而相对应的，则是游走于这段路径中那种细腻之极的空间感受，明—暗—明—暗—幽暗—微明—略暗—略明—亮明—略暗—澈明……从而令人回味到童寯在疏密与曲折后面所提出的"得宜"与"尽致"的深刻含义。

作为一种装盛自然的载体，园林随着时间而逐渐自我演化，从而也获得了一种意识与记忆，它的原始主题铭记于构造物中而长久留存。在园林建构过程中，这些主题经过不断地修正而显得更为明确。

在一种自然化的时间（natural time）而不是历史决定的时间（historical time）中，"使得城市得以成形的过程是城市的历史，而事件的前后交替则构成了它的记忆。"[28] 彼得·埃森曼（Peter Eisenman）对于"类比性的设计过程"（analogous design process）[29] 的评注同样也适用于园林。江南园林的构造并不依据于某种瞬时性、清晰化的总体平面，它植根于自己的历史，一旦场所灵魂得以赋形，成为某个场所的化身，从而也达成了眼前的景观。

3. 隐匿的能主之人

在为《江南园林志》所撰写的序言中，刘敦桢曾经这样提到造园师：

> 其佳者善于因地制宜，师法自然，并吸取传统绘画与园林手法之优点，自出机杼，创造各种新意境，使游者如观黄公望《富春山图》卷，佳山妙水，层出不穷，为之悠然神往。而拙劣者故为盘曲迂回，或力求入画，人为之美，反损其自然之趣。[30]

从某种角度而言，词人、画师、园匠，他们的共通之处就在于：所从事的事业就在于使人"眼前有景"。其"佳者"与"拙劣者"所共享的差异性则在于能否自出机杼，以构自然之趣，从而达到"虽由人作，宛自天开"的自然境界。

然而，营园的匠师毕竟与其他两者存在着截然区别，这种区别体现于对象、材料、做法、工艺等诸多方面，毕竟，一座园林需要通过真材实料的营造，使游者能够进入、体验、观览。

面对留园中涉门成趣、得景随形的营造现实，我们不禁会问：

是谁做出了这样的决定，在路口至留园的这段路径中，打断从门厅与轿厅的规则序列，转而变为转折缩放的封闭之途？是谁在这条蜿蜒幽暗的通径中，每至昏暗尽端就总是能够适时地引入光线来引导迷津？是谁有可能在按照郭与张所猜测的构成思路，绘制了"古木交柯"那种凸凹相合的平面关系？是谁决定了在入口对面的曲廊中设置隔墙，并且又在其中适时地布置漏窗、门洞，引入周边的景观……尤其我们会特别好奇于，那刘恕时期的矮屋三间，是如何通过层层图解，演化成为现今的引人入胜的格局。

这样提问，自然似乎假定了所有这些谋划深刻的景象的背后，必定存在着一位高超的设计师，他总是能够在种种不利的情况下，想出意外，不断创造各种新的意境。就如同我们可以去追寻一位文艺复兴时期的建筑师，梳理他那有迹可循的生平、思想以及社

[28] Aldo Rossi, The Architecture of the city [M], Cambridge, Massachusett, and London, England, The MIT Press, 1982, 10。
[29] 同上。

[30] 童寯. 江南园林志[M]. 北京：中国建筑工业出版社，1963, 1。

会背景，分析他的图纸、文字以及建造技术，从而根据历史痕迹，做出一种有关方法论的还原性研究。

这样的案例在江南园林中并非绝无仅有，就如计成在《园冶》的自序中所提及，在晋陵吴又予园的营造中，是他判断了："此制不第宜掇石而高，且宜搜土而下，令乔木参差山腰，蟠根嵌石"，决定了"依水而上，构亭台错落池面，篆壑飞廊"。但是对于大多数江南园林而言，我们或许永远不可能获得精确的答案，从而将词与物进行紧密关联的分析。

造园师身份的含糊性可能源自匠师的地位从未等同于词人或画师，但也可能源自于这一技艺的难以言传性，就如郑元勋所言，"古人百艺，皆传之于书，独无传造园者何？曰：'园有异宜，无成法，不可得而传也'。"

有关园林"宛若画意"的构造方法，其谜底可能本该消退到历史的云雾之中，我们只能把这一精密到极致的构造，归属于某种神秘的文化因素。之所以采用"文化"一词来概括这样一种构造行为，是因为营园过程中的"活变"而"无成法"，"是惟主人胸有丘壑，则工丽可，简率亦可"。这一过程毕竟与我们今天所从事的几何学操作有所区别，也不太可能通过平面图，通过视线分析，通过概念图解，来达成想象性的构造。

所谓想象性的构造，可能就等同于计成所谓的园林巧于"因"、"借"：

"因"者：随基势之高下，体形之端正，碍木删桠，泉流石注，互相借资；宜亭斯亭，宜榭斯榭，不妨偏径，顿置婉转，斯谓"精而合宜"者也；

"借"者：园虽别内外，得景则无拘远近，晴峦耸秀，绀宇凌空，极目所至，俗则屏之，嘉则收之，不分町畽，尽为烟景，斯所谓"巧而得体"者也。[31]

"因"、"借"是一种经验结构而不是知识体系，"体"、"宜"只可能是一种身体感受而不是尺寸度量。此种类比性的意识，或者更加确切而言，是将园林视为某种诗意景象的艺术品，更多源自于某种集体记忆或者共有意识，它将主导着有关造园的判断，它总是与某个特定的场所有密不可分的关系，根植于它在具体时空中的场所、事件、与造型之中。

"地有异宜，所当审者"，因此，这就是一种虚拟化的造园师，他能够在这样的一种混沌碎裂的局面中，凭借着敏锐的空间感受，将一段巷弄空间的调整得如此弹性、紧张、锐利，令人现场所获感受远远超出自身容量。我们可以有理由相信，在一种疏密与曲折已经成为营造常识的建构体系中，某种对于景致的想象，以及对于现场因素的赋形能力不可或缺，这是使得观者到达"合宜"与"尽致"的必经之途，而这，应当贯穿于江南园林的营造历史之中。

[31] 陈植. 园冶注释[M]. 北京：中国建筑工业出版社，1979，47。

五、静观与动赏

1. 静观

老树阴浓，楼台倒影，山池之美，堪拟画图。[32]

针对1931年第一次进入留园时的印象，童寯寥寥数语的描述，令人眼前呈现出一幅"顿开尘外想，拟人画中行"，这样既熟知又意外的画面。这犹如在比屋鳞居，人烟杂沓的市井街头，于无意间推开一扇尘封久已的墙门，在经历曲折蜿蜒的漫长途径后，豁然开朗地来到了纳千顷之汪洋，收四时之烂漫的山水之间，看竹溪湾，观鱼濠上。

对于园林而言，如画风景是一个直接而又核心的命题，如果没有"景"，那么一座园林也就无从成立。因此，这也就是江南园林在营造过程中所面对的空前挑战：如何在所处的"城市地"、"傍宅地"的市井环境里，在由围墙所界定的几乎一片空白的状态中，从事"开池浚壑，理石挑山"，通过人工再现，将那样一种自然景象不仅营造出来，而且带到眼前。

就如童寯在《江南园林志》中对于一座园林所进行的图解，如果园林意味着一圈围墙以及其中的屋宇亭榭、山池花木等物，可以通过疏密与曲折来进行空间性的布局，"眼前有景"则意味着对于这人造物与自然物进行构造性的操作，从而实现一种观赏。

总体上，这一如画景观的实现不外乎两种方式：1. 将视点引导到景物的面前。2. 在已经设定的视点前培植景物。在这样的一种议题下，一座江南园林可以视作为采用若干精心考究的路径所串联起来的观景点，诸如见山（楼）、留听（阁）、浮翠（阁）、得真（亭）、远香（堂）、倚玉（轩）、倒影（楼）……它们的名称明确体现出它们的核心意图。于是这些景点也可以被称为由亭台楼榭所构造的观景器，而那些用以串接这些观景的路线，其本身就成了暗含着心理提示的和准备的工具，它们不仅将游人惊喜万分地带到散落各处的观景器的面前，同时也使得自己本身也因此成了一种观景物。

对于观景这一议题的当下回应，很容易令人联想到密斯·凡·德·罗的范斯沃斯宅或者菲利普·约翰逊的玻璃宅，现代的玻璃材料很容易有助于实现这一意图，彻底取消阻挡视线的围护墙体，从而使得视点与景物之间变得毫无阻碍。

然而在江南园林中，如此彻敞性的全景几无案例，甚至常见于日本园林中的那种横向长切视景也并不多见。这并非是由于材料或者构造上的问题，而是在意图中，江南园林的观景就从来不去追求一种彻敞的效果，因为在这一状态中，周边景物对于人眼而言实质上如同虚设，它只是更多表达了存在于视线与景物之间的这层膜，而没有提供一种特定的导向性和视看方式。

[32] 童寯. 江南园林志[M]. 北京：中国建筑工业出版社, 1963, 29。

假设留园入口这一段落被转换成为，一入园门，就如同在涵碧山房平台上所展现出来的全面景象，那么肉眼将无所适从，即便是《红楼梦》中的贾政也知晓："一进来园中所有之景悉入目中，则有何趣？"

于是我们可以将那些在江南园林里需要进行的构造理解为带有物理性及文字性限定的观景器，就如李渔所提到的"尺幅窗"、"无心画"，它们通过具体而可操作的方式将诸多本身业已存在，但遭到视觉忽略的景色呈现出来。只有通过某种观景的状态中，景物才能成为景物。

这就犹如面对着"古木交柯"的那一道曲廊，在它所引导的前行方向中，先是往前走出，然后左转，再接回折，原本与游人视线相背离的"古木交柯"在这一左转与回折的过程中进入视线，在这人为的蓦然回首过程中，在曲廊所附带挂落的框景中，柏树、山茶，在高白粉的衬视下成为景观。

相比观景器的问题，什么是景观本身的问题更为重要。在大多数场合中，如果没有特定的准备，人的视觉对于自然物的感知是被动，甚至漠然。一棵树，一池水，一房山，即便摆放于眼前，也未必能够成为"景观"。简单放置的花木池鱼之所以难以令人触动，是因为纯粹的自然事物只是作为一种与人性无关的他物状况，观者的美学情感没有被其触动，而艺术作品包含的物象的再现性似乎只适合于激发视觉的美学感受。与主体无关的植物和动物并无意愿，它们对于主体所呈现的只是陌生与距离，甚至神秘莫测。

另一方面，单纯孤立的屋宇茅舍之所以也会令人感到了无生趣，就在于这类纯粹的人工造物完全经由自己之手生产而出，对于观者而言，它们如此熟知，以至于难以触动视觉的神经。它们已经被凡俗的生活视作理所当然，不容置疑地存在使之也成为日常生活中的视而不见之物。

为了引起观视，则需经过特殊操作。我们可以将这种操作称作为"呈现"（Presentation）。

如果采用海德格尔的解说方式，所谓的呈现，所指向的乃是主体在自我意识上的从事认知的基本特性，它致使某物可以使得"入于无蔽状态而到达了的存在者能够在无蔽状态中逗留而显现出来[33]。"

[33] 马丁·海德格尔. 林中路[M]. 孙周兴, 译. 上海：上海译文出版社, 1997, 37.

使得某物得以显现，也就意味着其观看者的"在场"（Presence）。只有在观看者的"在场"情况下，显现者才显示出它的外貌和外观。某物之所以能够被呈现出来，并不是因为它自己能够从自身中自动地涌现出来。物之为物，必定是因为某一人工操作而营造出来。

无意志的自然中所存在的图景即便再优美,对于无目之眼就如同过眼烟云,它唯有作为在能被人认识到的瞬间闪现出来而又一去不复返的意象才能被捕获。这样"一种被带出来的东西"就意味着在场者之在场,存在者之存在,而所谓的"呈现",就意味着使得那一寂静的无机事物附着上一种生命活力的特征,从而可以与某一心灵达到交流。

因此,为了达成眼前有景,就需要一种涉及身体性的操作,这样一种操作并非随意拈来,而是深思熟虑。"自然通过人的表象而被带到人面前来。人把世界作为对象整体摆到自己面前,并把自身摆到世界面前去,人把世界摆置到自己身上,并对自己制造自然。这种制造,我们必须从其广大的和多样的本质上来思考。"[34]

所谓的"物"之所以能够成为"景",是因为它入于无蔽状态而被带到了人的面前。就此而言,那种入于无蔽状态而到达的东西在某种程度上就是一个工具,而这一操作过程就可谓是把在场者之在场,转化为在被带出状态中成其本质的东西。

2. 动赏

"侧看成峰,横看成岭,山回路转,竹径通幽,前后掩映,隐现无穷,借景对景,应接不暇,乃不觉而步入第三境界矣。"

侧与横,意味着视眼的转动;回与转,伴随着身体的扭曲;前与后,横跨着想象的尺度;借与对,则表现为营造中的具体建构。留园"古木交柯"与绿荫轩的观赏路径,让我们再一次回到童寯对于"眼前有景"这第三境界的概括。

伴随着身体与步伐的移动,视眼所看到的景色也在变化,而在这样一种隐现无穷、应接不暇的游走进程中,游人几乎缺乏定睛的可能,所获得的只能是一系列的瞥视,而这样一种典型的瞥视,成了童寯于逝后另一部著作《东南园墅》的英文标题,Glimpses of Gardens in Eastern China。

[34] 同上,93。

594 清中叶刘懋功《寒碧山庄图》(摹本)

17. 刘懋功,《寒碧山庄图》,引自刘敦桢,苏州古典园林[M],北京:中国建筑工业出版社,1979。

如果游人走访一座中国园林，入门后徘徊未远，必先事停留（踌躇是明智的，因为他正从事的有如一次探险），通过超越空间和体量的一瞥，将全景变成一个无景深的平面，他会十分兴奋地认识到园林境如此酷似于绘画。在他眼前矗立着一幕并非为画家笔墨所描绘的，而是由一组茅屋、曲径与垂柳的图像构成的景色，无疑使人们联想起中国绘画中的熟悉模式——同样的曲径弯向一个洞穴。在这过程中，游人可以感到十分满意而离去，把尚未观赏的景色作为新的发现和新的惊奇而留待日后。[35]

与日本园林主要体现的一种静观姿态不同，江南园林更加侧重于行旅，在一座江南园林中，观赏者需要通过游走才能达到园林的各处，以期获得不同的景观，而在其中，类似于刘懋功在《寒碧山庄图》中所绘制的园林写实全貌则不可获得。（图17）

我们可以认为，人类对于自然的认知始自于行旅，如今有迹可循的最初山水画的表现主题大多表现为行旅。无论是高峰重叠的晴峦萧寺，还是平远不尽的山口待渡，还是在最为经典的早春图景，在一种几乎已经被模式化的构图中，自然山水占据着画面的绝大篇幅，而人，则在右下角以一种卑微的姿态，沿着纤弱的轨迹缓步前行。（图18）

18. 郭熙（北宋）《早春图》。

如果回复到这样一种场景之中，"径必羊肠，廊必九回"所呈现的，貌似一种孤立的构图关系，或者一种游戏性的操作技法。但正是在这样一种人造的多维化的空间通道中，景观的营造者思考着身体的位置经营与对景图像之间的关系。这所描述的不仅是一种物理状态，而且也是身体行为的节奏感使之为然。

视看：平视、仰望、俯瞰、斜睨。

身体：弯腰、侧身、抬首、低头。

路径：上下、转折、收合、明暗。

观赏：眺望、瞥见、凝视、透窥。

这些在园林观赏中所必需的行旅动作，表达的是一种时间性的历程，体验的是一种无所归属的艰辛感。正是通过这样一种行旅，观赏者成了一个想象中的生命过客，就如在山水画中所体现的人与自然之间关系，把人的短暂性放在自然之中，把自身的归隐以及高逸的姿态放置在"纯自然"的丘壑之中。

"崎岖石路，似壅而通，峥嵘涧道，盘纡复直。是以山情野兴之士，游以忘归。"[36]

在一个与市井生活仅有一墙之隔的场域，江南园林建构了一个可以诗意栖居的世界。在其中，以行旅、以渔隐、以文人的高隐，浓缩着山水画世界中的理想生活。在这样一种与行旅相关的疏密、曲折的视角及其情景的行旅过程中，园林观赏的意欲才能达

[35] 童寯. 东南园墅[M]. 北京：中国建筑工业出版社，1997, 39.

[36] 杨衒之著，周振甫译注. 洛阳伽蓝记[M]. 南京：江苏教育出版社，2006, 76.

成"合宜"、"尽致"。造园的操作引起观赏者身体性的介入,才有可能在一个狭小的咫尺环境中,改变观赏对象的品性,才能使得景致能够逼向观者的眼前。

在这样的一种语境中,留园入口的那种"欲扬先抑"的过程才能得到充分理解,它所要营造的是一种情绪的培养和积蓄,就如柯林·罗（Colin Rowe）在解读勒·柯布西耶设计的拉士雷特修道院时所描述的,那一堵高大实面大墙,"就有如一条巨型水坝,拦蓄着精神能量的宝库。"[37]

斯园亭榭安排,于疏密、曲折、对景三者,由一境界入另一境界,可望可即,斜正参差,升堂入室,逐渐提高,左顾右盼,含蓄不尽。其经营位置,引人入胜,可谓无毫发遗憾者矣。

由此我们可以总结,所谓的"眼前有景"具有两层含义：

（1）视觉之景：观赏者的眼前有景,取决于造园师的眼中有景；而造园师的眼中有景,则取决于能主之人的"境界",所谓境界之高,诚如计成所言：山楼凭远,纵目皆然；竹坞寻幽,醉心即是。

（2）想象之景：疏密、曲折意味着通过某种营造方式把某种习以为常变得悬而未决,而此时的眼前之景,犹如带有巨大悬念的牵引之力,通过一种弛张启阖的过程,使得游人在一种茫然、迟疑中,豁然抵达理想世界之彼岸。

所谓栖居中的诗意,来自于理想与写实之间的张力。"大诗人所造之境,必合乎自然,所写之境,亦必邻于理想故也。"由此,王国维认为,"有造境,有写境",而江南园林,既写又造,令人一次又一次地品味到蓦然回首之意境。

（原载于《时代建筑》2016年05期）

[37] 原文为, This wall may indeed be a great dam holding back a reservoir of spiritual energy. 引自Colin Rowe, The Mathematics of the Ideal Villa and Other Essays, The MIT Press, Cambridge, Massachusetts and London, England, 1987, p187.

参考文献
1. 童寯. 江南园林志[M]. 北京：中国建筑工业出版社,1963。
2. 童寯. 东南园墅[M]. 北京：中国建筑工业出版社,1997。
3. 王国维,施议对译注. 人间词话译注[M]. 长沙：岳麓书社,2003。
4. 刘敦桢. 苏州古典园林[M]. 北京：中国建筑工业出版社,1979。
5. 潘谷西. 苏州园林的观赏点和观赏路线[J]. 建筑学报,1963(6),14-18。
6. 彭一刚. 庭园建筑艺术处理手法分析[J]. 建筑学报,1963(3),15-18。
7. 郭黛姮,张锦秋. 苏州留园的建筑空间[J]. 建筑学报,1963(3),19-23。
8. 苏州市园林和绿化管理局. 留园志[M]. 上海：文汇出版社,2012。
9. 阿尔多·罗西. 城市建筑学[M]. 黄士均,译. 北京：中国建筑工业出版社,2006。
10. 金元文. 苏州留园入口空间处理赏析[J]. 华中建筑,1994(01)。
11. 沈复. 浮生六记[M]. 北京：人民文学出版社,1980。
12. 陈植. 园冶注释[M]. 北京：中国建筑工业出版社,1979。
13. 张家骥. 园冶全释[M]. 太原：山西人民出版社,1993。

自然与文化视野下的中国国土景观多样性

王向荣

作者简介：王向荣，北京林业大学园林学院副院长，教授，博士生导师，研究方向为风景园林规划与设计。

摘要：中国是景观多样性极为丰富的国家，然而这种特质正在发生剧烈的变化。景观多样性与独特性对于一个国家具有重要的意义，我们需要在自然与文化的视野下，对国土景观有整体的和深入的研究，认识国土景观的产生、演变、现状和发展趋势，认识景观的自然与文化价值，在景观的保护、修复和转换中采取相应的对策，保证在社会和经济快速变革的过程中，经由漫长历史岁月沉积下来的国土景观仍然受到珍视，每一片土地的景观独特性能够持续，国土景观的多样性得到维护。

关键词：
景观、自然、文化、多样性、保护、修复、转换

引言

地球的表面有两种类型的景观。一种是天然的景观（Landscape of Nature），包括山脉、峡谷、河流、湖泊、沼泽、森林、草原、戈壁、荒漠、冰原，等等，它们是各种自然要素相互联系形成的自然综合体。这类景观是天然形成的，并基于地质、水文、气候、植物生长和动物活动等自然因素而演变，人类活动没有对它产生太多干扰，或者尽管有一些人类的影响，但在总体上它仍然保持着原始的状况。由于每一处地表的自然条件不同，地表的天然景观也千差万别。

另一种是人类的景观（Landscape of Man）。这是人类为了生产、生活、精神、宗教和审美等需要不断改造自然，对自然施加影响，或者建造各种设施和构筑物后形成的景观。

依据人类影响强度的不同，人类的景观又可以分为两类：一类为人工管理的景观，这是一种人工与自然相互依托、互相影响、互相叠加形成的景观，是一种在原有自然的基础上人工梳理的自然，如农田、果园、牧场、水库、运河、园林绿地等，这种景观依然具有自然的某些外表和特征；另一类为人工控制的景观，这类景观完全由人工建造，并通过人工控制，已基本失去了自然的原貌和特征，如城市和一些基础设施等。

一个国家领土范围内地表景观的综合构成了国土景观。中国幅员辽阔、历史悠久，多样的自然条件与源远流长的人文历史共同塑造了中国的国土景观，使得中国成为世界上景观极为独特的国家，也是景观多样性最为丰富的国家之一。千百年来，中国人维护着国土上的天然景观，也在不断改造和利用自然的过程中塑造了丰富的人类景观。历史上，无数诗词歌赋和山水画作描绘了中国的山峦、河湖、原野、田园、村庄、城镇、寺庙、园林……（图1），这样的国土景观不仅代表了丰富多样的栖居环境和地域文化，也影响了中国人的哲学、思想、文化、艺术、行为和价值观。

在自然力和人力的作用下，地表景观处于不断演变之中，尤其是工业革命以后，

1. 北宋-王希孟《千里江山图》（局部）

这种演变呈现出日益加速的趋势。天然景观的比重不断减少，人类景观的比重不断增加，天然景观不断被人类景观所取代；在人类景观中，人工管理的景观比重不断减少，而人工控制的景观比重不断增加，也就是说，低强度人工影响的景观不断减少，高强度人工影响的景观不断增加；人类的影响不断增加，工业化之后不同地区人工控制的技术手段和实施方式又越来越趋同，所以在全球范围内景观的异质性在不断减弱，景观的多样性在不断降低。

这些趋势在中国国土景观演变中表现得更加突出。近30年来，在经济高速发展和快速城市化过程中，中国大量的土地已经或正在改变原有的使用方式，景观面貌随之变化。以"现代化"的名义实施的大规模工程化整治和相似的土地使用模式使不同地区丰富多样的国土景观逐步陷入趋同的窘境。如果这一趋势得不到有效控制，必然导致中国国土景观地域性、独特性和时空连续性的消失以及地域文化的断裂，甚至中国独特的哲学、文化和艺术也会失去依托的载体。

景观在不同的尺度上，赋予了个人、地方、区域和国家以身份感和认同感[1]。国土景观的独特性和多样性是一个国家的自然与文化特质的体现，是自然与文化演变的反映，同时也是国土生态安全的基础。如何协调好城市快速发展与国土景观多样性维护之间的矛盾是风景园林的重要课题。

一、自然环境与人文历史积淀下的国土景观多样性

1. 自然地理环境的多样性

中国大陆东西横跨62经度，南北纵跨33纬度，疆域辽阔，拥有多样的地形、气候、温湿、动植物等自然条件，不同状况的自然条件叠加又形成了更多样的地域自然环境。

中国国土面积的2/3为山地，平地只占1/3，总体地势呈三级台阶状分布，自西向东依次递减，其中第一级台阶青藏高原的平均海拔超过4000米。中国拥有海拔8844米地球上最高的珠穆朗玛峰，亦有低于海平面154米的吐鲁番盆地中的艾丁湖。中国也是世界上河流和湖泊最多的国家之一。

中国大陆拥有寒带、温带、亚热带、热带等不同的气候带。年均降雨量从华南一些区域的超过2000毫米到吐鲁番盆地的不足20毫米不等，有湿润、半湿润、半干旱、干旱不同的地区。随着地形地貌、气候类型、温湿条件的不同，植被类型与分布也千差万别，并形成不同的自然生态系统，包括森林、湿地、草原、荒原、沙漠等。多样的自然地理环境是形成中国国土景观独特性和多样性的自然基础。

[1] 伊恩·D.怀特.16世纪以来的景观与历史[M].王思思，译.北京：中国建筑工业出版社，2011：1-5.

2. 文化景观的多样性

中国是历史悠久的文明古国，农耕一直是立国之本。经过几千年来的劳作实践，中国人在不断摸索中掌握了适应本土环境特点的生存发展方式，根据地方的自然条件和风俗习惯，发展农业，营建家园。

因各地气候及土壤条件不同，适宜生产的农作物种类也存在差异。中国是世界上主要作物的起源中心之一[2]，为了适应地域自然条件，人们采用不同的方式改造环境，建设配套的水利设施，整理出条田、圩田、垸田、葑田、梯田等多样的农业耕种类型。

当地的百姓依据地理环境、自然资源、社会架构和生产生活方式，就地取材，建造房屋，创造出各具特色的建筑类型，如江浙水乡中的粉墙黛瓦民居，福建群山中的夯土土楼，西南山区的石墙石瓦房屋和黄土高原上的窑洞，等等，在此基础上形成各具特色的村落和市镇。

每个地区的农业与聚落相对稳定，世代沿袭，经过漫长的时间积累，形成了一个个在时间上延续、在空间上完整的景观单元，这些千差万别的景观单元延绵覆盖于地表，形成了多样性的国土景观。

二、快速发展中的国土景观巨变

1997年德国学者Johannes Mueller出版了《中国的文化景观》（Kulturlandschaft China）一书。他对当时中国的景观区域做了初步划分，也对每个区域文化景观的形成和现状做了基本描述，书上的图片和图纸反映了20世纪80年代～20世纪90年代中国的景观面貌[3]。今天，中国仍然是具有美丽、独特和多样的天然景观和人类景观的国度，但是与书中的图片相比，如今的国土景观还是被极大地改变了，尤其是在经济发达的区域，景观的变化更为剧烈。

1995年中国的城市化率为29.04%，2015年为56.10%，这意味着20年来，年均约有1600万人从农村进入城市，几乎是荷兰的全国人口。城市建成区面积从1981年的0.7万平方公里增加到2014年的4.9万平方公里，增长了7倍[4]。中国经济的快速发展为我们带来了物质生活的丰富、基础设施的完善、生活质量的提高，环境变得似乎更加可控。然而更多的人工控制系统取代了原本自然和半自然系统，许多区域的国土景观正逐步从以往与土地息息相关的各具特色，变成对土地进行大规模工程化和模式化改造后的千篇一律。

[2] 刘彦随，等.中国农业现代化与农民[M].北京：科学出版社，2014：22-23。

[3] Johannes Mueller. Kulturlandschaft China[M]. Gotha: Justus Perthes Verlag GmbH, 1997.

[4] 徐绍史，胡祖才，等.国家新型于城镇化报2015[M].北京：中国计划出版社，2016：序言。

[5] 刘通，吴丹子.风景园林学视角下的乡土景观研究——以太湖流域水网平原为例[J].中国园林，2014（12）：40-43。

1. 快速城市化——城市与自然环境分离

自古以来，中国人不断改造自然，梳理土地，建造不同的水利设施，以求洪涝时期能蓄水防洪，干旱时期又能引水灌溉，由此形成优质的耕地，促进人口增长，从而形成聚落并逐步发展为城市。

如在太湖流域和宁绍平原（图2、3），千百年来，人们治理洪泛，梳理湖泽，构筑圩田，发展聚落和城市，水网、陂湖、圩田、村落和城市成为一个整体，人工与自然互相平衡协调，将这一区域变成中国的粮仓和人文荟萃、人杰地灵的地方（图4、5）。

这一地区也是中国产业调整和城市化进程最为迅速的地区，老城向外扩张，新城拔地而起，常州、宜兴、无锡、苏州、昆山、上海、嘉兴、杭州、绍兴、宁波等城市几乎连接成片，发展为庞大的城市群。与历史城市不同的是，新的城市建设与传统的水网与农业所构成的区域景观结构、与地域的自然与文化的演变基本没有关联，曾经密集分布的水网体系发生极大改变，毛细血管般的河网被大量填埋，圩田的尺度在不断变大，水网水乡的景观格局正在逐步消失[5]（图6）。

2. 太湖流域地形地貌

4. 太湖流域城市常熟与水网及山体的关系

5. 宁绍平原城市宁波与水网和山体的关系

6. 2015年沪宁高铁沿线景观

1 永和以前山会水系示意图（公元前500年-公元139年）

2 永和至北宋山会水系示意图（公元140年-公园1010）

3 南宋以后山会水系示意图（公元1127年）

4 嘉靖以后山会水系示意图（公元1357年）

3. 南宋之后山会平原水系示意图

景观在不同的空间尺度和速度上变化是一种正常状态，随着时间的推移，科学技术的进步，社会的日益复杂和人口的增加，景观变化的速度会大大加快[1]。中国的快速城市化不可避免地要改变土地的格局，然而中国许多区域的城市建设似乎已经抛弃了千百年积累下来的成功经验，更加强调控制自然而非顺应自然，无论老城更新或新城建设都忽视了建造活动与土地之间的联系，致使历史沉积下来的相对稳定的景观结构正在迅速改变。

2. 农业生产结构和分布的变化——文化景观的改变

农业生产结构改变导致国土景观变化是全世界的问题，但在中国的表现更为突出，经济发达地区的变化尤为强烈，许多特有的文化景观已难寻踪迹。历史上，"苏湖熟，天下足"的民间谚语说明了太湖地区农业的发达，凭借丰富的水资源和良好的温湿条件，这里曾是中国主要的水稻产区。但曾几何时，从事农业在当地已经无法获得经济上的利益，尽管由于国家基本农田保护的规定，一定比率的农业用地被保留下来，但是有的荒芜，有的种植蔬菜，大部分成为苗圃，通过为周边快速城市化地区提供苗木而获得更高的经济价值。同样的原因，华南的桑基鱼塘几乎消失殆尽，现在只剩下盛期的1%左右[6]。有着"天府之国"称号的成都平原，也面临着类似的局面。

中国的农业分布正在发生显著变迁，近30年来，耕地"南减北增"，粮食生产的重心已北移跨过黄河，华东和华南水稻田减少55.5%，东北增加44.5%[7]。随着农业生产的时空格局和农业生产结构的改变，无论是南方还是北方的国土景观面貌都随之发生了巨大的转变。

农业重心的北移不仅改变了区域的文化景观，同时也涉及生态问题，因为不同种类的粮食生产耗水量不同，目前，仅占全国水资源总量19%的长江流域以北地区，耕地面积占全国总量的65%，承担着"天下粮仓"的重担[2]。与南方相比，北方相对缺水，温度低，生长季短，许多历史上的南方作物移植到北方，只有依赖更多的耗能和耗水才能保证粮食的产量。北方开垦面积越大，生态问题也就越突出[8]。

3. 乡村现代化——地域特征的消失

乡村是农业社会生产生活方式的反映，自然环境、水利设施、农地、聚落等构成了一幅和谐诗意的画面。然而，在现代城市文明的对照下，传统乡村的弱点也显现无疑——农业收入低，建筑质量差，缺乏必要的基础设施和公共服务，卫生条件恶劣，生活水准低，因此，在城市的巨大吸附力下，乡村的土地、劳动力和人才不断流失。一些

[6] 侯晓蕾，郭巍.圩田景观研究形态、功能及影响探讨[J].风景园林，2015（6）：123-128。

[7] 刘彦随，等.中国农业现代化与农民[M].北京：科学出版社，2014：130。

[8] 王瑞彬，赵翠萍.中国水稻生产区域格局变动及影响分析[J].农业展望，2014（4）：39-43。

7. 常熟市虞山镇元和村新农村建设

8. 20世纪70年代的杭州水系及城市

[9] 侯晓蕾,郭巍.圩田景观研究形态、功能及影响探讨[J].风景园林,2015(6):123-128.

地方土地荒芜,家园废弃,社会结构几近瓦解,乡村衰败凋零。随着经济和社会的发展,乡村必须走上现代化发展的道路。

然而,我们并没有为乡村发展找到恰当的途径,以城镇化和工业化为目标的"现代化"已经对乡村造成了极大的破坏。乡村的现代化建设,无论是富裕村民的自发行为,还是以扶贫或者"新农村"名义进行的自上而下的规划建设,多是简单地把城市规划和建设的方式复制到乡村,用钢筋混凝土形式单一的楼房,代替了运用乡土材料、结合当地气候条件建造的丰富多样的乡村住房。虽然村民的居住条件得到极大改善,但是无论是建筑的布局、风格、材料和建造方式都千篇一律,丧失了可识别的地域性。一些地方名为乡村,实际上在土地利用、产业发展、建筑形式上已与城市无异(图7)。

同时,由于相对廉价的土地及劳动力以及便捷的交通,城市周边的乡村成为工业及其他产业的基地,而一些靠近原料产地的乡村也就近成了工矿企业的所在地。工业在乡村地区的蔓延使得乡村景观发生了极大的改变。越是在经济发达地区,这种变化就越是强烈。更为严重的是,为了逃避城市中严格的环境管理措施,大量污染严重的工厂搬到了相对偏僻、环境管理粗放的乡村中。这些工厂不仅破坏了自然淳朴的乡村景观,而且对环境造成了污染,破坏了乡村的生态系统。

这种异化的"现代化"使得依附于土地的乡村传统空间肌理被肢解,乡村在景观上逐步失去了独特的地域特征,失去了与地域自然和文化的关联。

4. 规划设计模式化——景观文脉断层

我们祖先的建造实践,从堪舆选址到开渠引水、挖池筑城、修筑宫苑、建房修路,都是依据自然条件,基于对安全、合理、高效的追求,对大地进行整理和改造并叠加人工构筑物的结果,这样的景观如同从大地中生长出来,每一处都有不同的面貌。

在园林的营造方面,中国传统园林同样体现了中国人适应自然、改造环境、整理土地的智慧。我们比较中国的山水画、农书、田制和园林就可以看到园林与土地的依附关系,如杭州西湖的经营充分映射出古人对土地和水资源进行系统管理和利用的思想,西湖本身就是一个水利工程,是一个陂湖,串联起山峦与农业和城市之间的和谐关联;西湖小瀛洲的原型就是一个江南常见的圩田单元[9];湖畔的郭庄与江南的水系、圩田和建筑布局的逻辑关系都是相似的(图8)。

中国传统的建造活动一直遵循着自然的法则,然而今天的建造实践却以对自然环境的任意干涉和改造为特征,许多规划建设并未深入理解区域的自然环境以及原有的土地

特征，用模式化和几何化的结构、分区、指标、路网等覆盖原有的大地，导致新建区域的总体结构与土地肌理和周边环境缺乏有机的联系，从而造成景观文脉的断裂。许多中国现代公园绿地的建设也都铲除了土地原有的自然与文化遗存，用各种模式化的设计和图形化的形式覆盖了土地上原有的肌理和丰富多样的景观[10]。

三、认识国土景观中的自然与文化

景观是自然和人类现象的综合体，受自然和人类活动的作用而发生变化[1]。景观是动态的，也是多层次的，记载了自然与人类在地球表面不同阶段活动的历史。如何既满足现代社会复杂的运行机制和社会结构的要求，满足现代人不断增长的对生活品质的需求，同时又维护几千年沉积下来的国土景观的特质和多样性？对土地自然与文化的理解是深入研究这一课题的一种途径。

1. 景观中的自然

景观是自然过程的产物，随着自然地产生而出现，随着自然的变迁而改变。自然是景观的特质和演变的基础。然而"自然"的概念又是非常模糊的，尽管自然有其变迁的过程，然而人的活动却影响了自然的进程。历史上，人们对自然的理解就是多层次的，纵观古今中外众多的研究思想，自然包含了如下四个不同的层面[11]：

第一自然是原始自然，表现在景观方面就是天然景观。有时在这一类环境中也存在人工构筑，但总的来说并没有影响到整体景观的自然面貌。

第二自然是生产的自然，表现在景观方面是文化景观。这一类自然是人类生产生活改造后的自然，与人类的活动联系在一起，体现了人与自然和谐共处的关系。

第三自然是美学的自然，这是人们按照美学的目的而建造的自然，世界各地风格各异的园林都属于这一范畴。

第四自然是自我恢复的自然，是受损的自然在损害的因素消失后逐渐恢复的状态。自然具有自我修复的能力，人工干预可以减少修复的时间，这个恢复过程及其产生的良性循环的生态系统都是自然的。

四类层面的自然包括了国土景观中的天然景观和人类景观中的人工管理的景观。每一层面的自然都有独自的特征和价值，而且，在不同的地区，同一层面的自然也会表现出完全不同的景观形态。法国园林师莫海尔(Jean Marie Morel)在1776出版的《园林理论》（Theorie des Jardins）中认为设计是对自然过程进行管理[12]。对风景园林师而

[10] 王向荣.在自然上建造自然.第十届中国科协年会第14分会场——风景园林与城市生态学术讨论会论文集，2008年

[11] 王向荣,林箐.自然的含义[J].中国园林，2007（1）:6-17.

[12] 林箐,王向荣.地域特征与景观形式[J].中国园林，2005（6）,16-24.

言，正确地理解自然的含义是工作的基础。四类自然的划分和理解为我们理性地认识国土景观建立了良好的框架，只有当规划设计师和决策者认识到每一层面的自然自身的价值，了解并尊重它原有的属性，才能更好地维护和规划设计本土景观，保护好国土景观中自然和文化的多样性。

2. 景观中的文化

景观又是人类活动的产物，在四类自然的概念中，只有"第一自然"是天然形成的，而后三类自然都渗透了人类活动的痕迹，它们是人们为了满足某种需要，对环境施加影响，进行干预和改造后留下的成果，这类景观是人类各种文化综合的载体，是人类活动、人类价值和意识形态的记录，社会结构、文化传统、经济活动、政治格局等都在景观的形成中发挥了关键性的作用。景观围绕在我们周围，并通过物质的或精神的方式与我们朝夕相处、互相影响，景观构成了整个人类历史进程的宏大背景[1]。所以景观不仅是可观赏的物体，也是可阅读的文本，是一种"社会的象形文字"[13]，通过阅读景观，我们可以了解现在或过去特定区域人类社会的一些特征，如社会价值体系、生活目的和文化标准、人类活动与自然环境的相互关系、民族的历史、语言、宗教和习俗、土地使用的体制和方式、技术与工艺条件和能力以及产业经济结构与水平等[14]。

在朴素的自然观和环境观的引导下，并受制于较低的生产力水平，历史上的人类景观往往表现出与自然的顺应关系，体现了人与自然的和谐共处和时空的连续性。在每一个景观单元内，自然环境、农田体系、乡土建筑、聚落格局、传统和文化特质都是密切相关的，每一单元都是地域文化沉淀的产物，是地域文化传承的载体，它们为一个区域内的民众带来归属感和亲切感，并能引起内心的共鸣。

由于自然环境的不同和文化的差异，每一景观单元在全世界范围内都是唯一的和独特的。如果景观单元的时空连续性被打破，往往意味着景观特质的消失，其结果会带来景观的同质化、多样性减弱、地域文化载体的缺失，随之而来的是本土文化认同的危机。

中国的国土景观由无数个景观单元组成，它们是中国悠久历史的记录，是博大文化的载体。然而在中国快速工业化和城市化进程中，许多这样的景观单元的特征已经变得模糊不清。认识、维护、顺应、延续每一景观单元的结构和特征，对维护中国的本土文化认同有着非常重要的意义。

[13] W. J. T. 米切尔. 风景与权力[M]. 杨丽, 万信琼, 译. 南京: 译林出版社, 2014: 1-16.

[14] 林箐, 王向荣. 风景园林与文化[J]. 中国园林, 2009（9）: 19-23.

四、维持国土景观多样性和独特性的风景园林途径

景观在确定国家身份方面具有重要的意义,维护中国景观多样性与独特性的风景园林途径主要有三个方面:景观保护、景观修复和景观转换,而实现这三种途径的基础是对国土景观的研究。

在地理、农业和水利工程等领域,我国已有一些国土景观方面的研究成果,在城市规划和建筑学等领域也有人居环境、乡村聚落和民居建造的研究论著,但是从风景园林视角对国土景观的研究却极为缺失。

9. 阿姆斯特丹,城市的发展与水网、堰闸和圩田有紧密的关联。

国土景观独特性维护得较好的国家通常都有非常充分的风景园林研究成果,研究国土景观的产生、演变、维护和未来的发展。以荷兰为例,这个低地国家的面积与太湖流域和宁绍平原的总和相当,自然条件也类似,两者的土地丰产富饶在很大程度上都是基于水系的梳理和圩田兴建,水网、堰闸和圩田构成了它们相似的景观结构。荷兰的自然条件并不优越,国土狭小且低洼潮湿,日照不足,人口密度大,但荷兰营造了舒适宜居的城市环境和现代化的基础设施,同时荷兰的农业出口又位居世界第二,城市发展与农业生产之间达到了绝佳的平衡,城市、水网和田园共同构筑的独特的国土景观也一直动态地延续着,取得这样的成果依赖于荷兰对于国土景观深入的研究和对国土景观的珍视(图9)。

1. 景观保护

维护中国景观独特性和多样性的第一个重要途径是景观保护,因为中国过去是,现在依然是景观最多样的国家之一,保护好这种多样性也就维护了中国景观的独特性。

中国人口众多,随着经济的发展、技术的进步和基础设施的改善,人类的影响范围不断增大,人工干预几乎蔓延到国土的每一个角落。一些人类活动带来致命的和不可逆的后果,影响地带包括许多生态极为敏感和脆弱的区域、几乎所有的水源地、天然湿地、草原、海岸、物种栖息地和环境易受影响的关键地带,也包括重要的文化景观地带。尽管国家有关于自然保护的法规条例和保护机构,也在编制全国生态功能区划,划定生态保护红线,已经确定了三批农业文化遗产,但是从现实情况来看,上述区域仍然面临着严峻的保护问题。如何有效地保护中国多样性的景观是未来风景园林重要的研究和实践领域。

策略1——有效地保护第一自然

没有人为干扰或者干扰很少的天然景观的区域已越来越少,越来越珍贵。这些景观

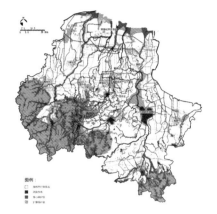

10. 潍坊市水网生态规划

11. 阿姆斯特丹，圩田转变为城市的过程

[15] 刘彦随，等. 中国农业现代化与农民[M]. 北京：科学出版社，2014：22.
[16] Fransje Hooimeijer, ect. Atlas of Dutch Water Cities[M]. Amsterdam: Sun, 1997.

是地球上的自然遗产，具有不可替代的价值，必须加以有效地保护。许多国家都有关于自然保护的法规条例和保护机构，但是从世界范围来看内，很多这样的自然区域并没有得到有效保护，甚至不断地遭到破坏。因此，有效地保护第一自然是人类面临的挑战之一，也是风景园林师重要的责任之一。

在这些区域中进行的人类活动应该在对自然最小干预的原则下进行，不能超过自然允许的承载限度。风景园林师应该珍视每一次机会，承担起景观保护的责任。

潍坊是水网相对密集的北方城市，5条河流发源于潍坊市域的南部山区，途经城市流向北部的大海，这些干流与其他80多条支流和渠道一起，形成了城市的水系网络。随着城市的发展，水源地受到更多的人为干扰，河流水岸也正逐步被不同的用地蚕食，河流的生态功能减弱，自然风景不断遭到破坏。我们在潍坊水网生态规划的实践中，首先划定了景观保护的范围，并提出了相应的保护策略，以此来保护好城市珍贵的自然景观环境。只有这样，城市才有机会维护好山—城—海的地域景观格局，才能构建完整的生态系统（图10）。

策略2——维护好第二自然

中国的城镇化率每提高一个百分点，就会占用287万亩土地[15]，各项建设都在蚕食和侵占着耕地。设计师对第二自然的认识理解、应对态度与措施会对区域景观带来关键的影响。

维护好第二类自然并不意味着保持不变，而是维护有价值景观的动态演变过程。城市的更新与发展应该珍视大地原有的结构和肌理，这就如同亚历山大在《秩序的性质》中所说，其实人类"建造活动的每一步都以遵循自然法则的'保留结构的转换'为基础，以使人类建造的结构能够同样获得那些在自然中一再重现的结构品质"。[12]

仍以荷兰为例，像历史上的中国一样，荷兰的城市建设与水利设施兴建和农田开垦是相辅相成的，随着人口的增长和城市化的推进，荷兰的城市建设同样经历了迅速发展的时期。荷兰现代城市的规划延续了历史的经验，在将圩田转换为城市用地的过程中，保留了大地上的水网圩田结构，成为"圩田城市"（Polder City），这些城市与外围的农业发生着紧密的联系，形成一个整体，水网四处贯通，结构风貌完整[16]（图11）。

杭州西溪湿地也是成功的案例。历史上西溪和古荡是杭嘉湖地区湿地系统的一部分，然而到20世纪末古荡已荡然无存，西溪面积也不断减少，面临被城市建设蚕食的命运。当时具有远见地保留下这片基塘圩田，并建成一个11.5平方公里的湿地公园。尽管土地的属性从一片农地转换为城市中的湿地公园，但在满足湿地公园综合要求的前提

12.杭州西溪湿地公园鸟瞰

[17] 伊恩·麦克哈格.设计结合自然[M].芮经纬,译.北京:中国建筑工业出版社,2006:69-81.

下,这片基塘圩田的整体面貌没有改变,独特的景观得以维护,湿地的生态功能也得以完善和提升(图12)。

但同时,我们看到大量的规划设计彻底改变了原有第二自然的结构,将土地传递给我们的关于人类历史的信息彻底铲除,取而代之的是一些程式化、模式化的设计或是一些夸张的创造,造成自然历史和文化记忆的断层,以及地域景观独特性的消失。

策略3——构筑绿色生态网络

国土景观有效维护的途径也在于将各类景观整合起来,结合第一自然(自然河道、湿地、滩涂、原始林和天然次生林等)、第二自然(人工水利系统、农田和产业林等)、第三自然(城市绿地和园林等)和第四自然(受损土地的修复),构筑城市、乡村和自然区域为一体的完整的绿色生态网络,以此来维护国土的自然和文化景观面貌。

在《设计结合自然中》中,麦克哈格建议保留大都市中的自然区域和未来城市发展有可能侵蚀的优质农业用地,这样既可以保证土地至关重要的自然演进得以进行,又可以把不适合城市建设的土地留作别用,免遭由于自然剧烈变化到来的危害[17]。在兰州的生态规划中,我们通过将黄河沿岸的滩涂、湿地、农田、果园、排洪沟渠整合起来,构筑一个覆盖城市的鱼骨状绿色生态网络,并将这一网络延伸到城市南北两山之中,以此改善城市的气候条件和水质、涵养水源,提供动植物的栖息环境、市民的游憩空间和步行系统,在整体上完善兰州作为山水城市的基础结构和生态环境(图13)。

13.将兰州黄河沿岸的滩涂、湿地、农田、果园、排洪沟渠整合起来,构筑一个覆盖城市的生态网络

2. 景观修复

过去20年,中国已跻身于世界制造业大国,有"世界工厂"之称,一个国家承担起为全世界生产产品的角色,成绩令人骄傲,但代价同样沉重,最直接的后果就是资源过

研究论文

[18] Peter Van Bolhuis. The Invented Land[M]. Uitgeverij Blauwdruk, 2004:30。

14. 北荷兰省的Grootstag圩田

15. 恢复的杭州西湖湖西区域水域

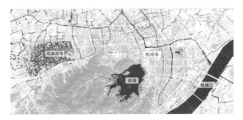

16. 西湖湖西水域的修复在一定程度上再现了西湖区域景观的历史格局

度开发消耗导致国土满目疮痍，废物的过量排放又使得环境饱受污染。今天以及未来的很长一段时间，风景园林师肩负着巨大的责任，去修复每一块被人类活动破坏的土地，恢复它们特有的生态功能和景观特质。

策略1——恢复生态功能

受损环境的修复是今天风景园林师重要的研究和实践领域，主要内容包括：面对特定的受损环境，寻求合理的生态修复方案；处理场地上的污染，改良土壤；将工业水渠恢复成拟自然河道，进行河流的自然再生，净化河流水体；增加自然植被，绿化荒地，为生物创造栖息地和活动廊道；提高环境质量，等等。

恢复受损环境的生态功能是世界性的课题，许多国家也面临同样的问题。由于社会经济的发展，第二次世界大战后荷兰的乡土景观也有很大的改变，合并圩田，修建道路，提高了土地的使用效率，结果也带来了水系统管理和生态问题。例如，北荷兰省的Grootstag圩田曾经是典型的水乡，广袤的牧草景观中分布着无数的圩田河网，当地依靠渡船运输农产品和牲畜。20世纪60年代该地区决定建设公路以代替水运，这一建设引起当地圩田景观的巨大变化和地下水位的大幅下降。后来，该地区重新整合了圩田水系，设定了各部分的水位，梳理了河网中复杂的水流方向，调整了圩田中的林带，使人们依然能感受到原先圩田景观的特质[18]（图14）。

杭州"西湖西进"工程是西湖生态修复的成功案例。西湖湖西区域曾经是西湖的水域范围，数百年来逐步被农田、鱼塘、村庄和各种设施所蚕食，到2000年时，农地撂荒，垃圾遍地，污染极为严重，污染物又随着山涧排入西湖，直接污染了西湖水质，西湖水的透明度仅有60厘米。

2001年开始规划的"西湖西进"工程恢复了湖西水域，形成一片80公顷的生态健全的湿地（图15），过滤西湖上游汇水，然后再流入西湖，极大地改善了西湖的水质。"西湖西进"的另一层意义还在于，湖西水域的修复也使得西湖、西部山区、山后的西溪湿地成为一个完整的生态系统和景观系统，一定程度上再现了西湖区域景观的历史格局（图16）。

策略2——棕地的更新与利用

各种棕地对环境造成了不同程度的损害，但同时它们也是人类工业生产的见证，作为一种工业活动的结果，蕴含着工业历史的信息，也是地域景观的一部分。通过对棕地的更新、改造和再利用，可以修复生态环境、节约土地、变害为利，并保留原有的历史遗存和地域独特的景观特征。

棕地往往污染严重，不经生态修复，很难作为城市的其他用地使用，所以许多棕地被改造为公园，这样不仅能改善地区的生态环境，还能提供市民的休闲健身机会，同时能提升周边土地的价值。

在这方面国内外有大量成功的案例，如美国西雅图煤气厂公园、德国鲁尔区的工业遗址的保留与改造和英国的伊甸园等。这些融生态恢复、景观建设及经济重建为一体的项目，不仅保留了区域特有的工业景观特征，还将原有的受损环境改造成一种良性发展的动态生态系统，同时赋予了新的内容。

在2018广西南宁园博会规划中，我们依据不同的基址条件和园博会的要求，对场地上一系列采石场提出了不同的生态修复对策，使这些采石场成为园博会中最富有特色的生态展示区域和矿坑花园（图17）。

策略3——湮没景观的再生

人为的影响造成了无数历史上生态敏感或者具有关键性生态价值的景观的消失，带来了严重的生态问题。如果有条件，可以对历史上湮没的景观进行修复再生。当然再生并不意味着原样恢复，而是恢复区域的重要的生态价值和特殊的景观结构和特有的功能，同时赋予新的功能。

面积150平方公里的荷兰瓦赫伦岛（Walcheren）是这类景观修复的优秀范例。第二次世界大战末期，德国占领军炸毁大堤，海水淹没瓦赫伦岛数月之久，使得原先如画般的乡村景观遭受到巨大破坏。战争结束后，瓦赫伦岛的重建规划考虑了新形势下的农业生产、住房需求、道路建设和娱乐功能，在原先细碎的土地结构和农业生产理想化的大块规则土地模式之间进行了很好的平衡，设计师保留了原先溪流、部分河堤和路网结构，但将原先稠密树篱分隔的小块土地整治为疏朗得多的土地划分模式，以便对未来的土地使用预留较大的灵活性[19]（图18）。

[19] Vroom, Meto J. Outdoor Spaces: Envioment design by Dutch Landscape Architects since 1945 [M]. Bussum: THOTH publishers, 1995: 175。

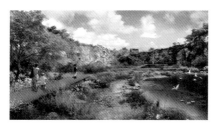

17. 2018南宁国际园林博览会园博园中的采石场矿坑修复效果图
18. 瓦赫伦岛被毁前和修复后的平面图

杭州湘湖是北宋时期修筑的一个陂湖，与宁绍平原上的其他陂湖一样，由于地小人稠，人地矛盾不断加剧，历朝历代都有保湖和围垦的争论，湘湖的面积一直在缩小。随着水陆比例越来越失衡，历史上萧山腹地的农田排灌也时常遇到困难，洪涝灾害频繁。自民国以后湘湖开始全方位的围垦，湖泊也随即消失[20]。

2004年起我们开始进行湘湖的规划和设计，以尽量恢复湘湖在民国以前的自然状况为目标，最终恢复了5平方公里的水域，广阔的湖面与周围的山体、村庄、农田融合在一起，再现了湘湖的历史面貌。同时湘湖又将钱塘江、浦阳江、周围的山峦水系、萧山城和未来的湘湖新城整合在一起，完善了整个区域的生态系统，并且为未来城市发展奠定了生态安全的基础（图19、20）。

3. 景观转换

人类为了生活、生产、精神和审美的目的必然要不断干预、改造和利用土地。为了某种需要，将景观从一种状态转换成另一种状态是风景园林师的一个核心的工作，也是最不易把握的任务，因为设计有法无式，并没有统一的标准，这些年国土景观单一化的原因很大程度上源于规划和设计出了问题。

策略1——借鉴前人的智慧

面对土地特有的自然条件，中国人发展出了一套独特的生存哲学，构建起人与自然和谐的具有诗意的环栖息境。今天的土地利用方式已与古时有很大不同，城市也更加综合复杂，人口密集，社会经济活动高度集聚，但是中国文明发展史中留下的关于建造的卓越智慧和成功经验并没有过时，许多思想仍然适合于这片土地，它们是我们宝贵的财富，是我们规划和设计思想的来源之一。

[20] 沈青松. 湘湖-历史文化名湖[M]. 北京：方志出版社，2006：3-10。

19. 恢复的湘湖水域与周围的山体、保留村庄、农田融合在一起，再现了湘湖的历史面貌
20. 杭州湘湖

由于城市的发展挤占了河流原有的泄洪空间，像许多滨河城市一样，浙江诸暨每到汛期都面临洪水的威胁。而在诸暨北部的整个宁绍平原，历史上人们就顺应自然条件，疏通水系，修筑陂塘和海塘水利系统，合理地调节、管理水资源，尤其是一系列的大型陂湖建设使得整个宁绍平原能够旱涝保收，免受水害。

诸暨高湖的规划思想就来自古人的智慧。规划中的高湖就是一个陂湖，一个具有弹性的人工湖泊，当贯穿诸暨市的浦阳江水位在汛期上涨时，可以引江水入湖，削减洪峰，实现对江水的调配，使得浦阳江水位保持在安全范围之内，永远消除城市的水患威胁，同时高湖也是一个生态的湖泊，为城市提供良好生态环境的支撑，也是市民休闲、运动和游览的胜地（图21）。

策略2——尊重自然的进程

大自然有其自身的演变规律，不同区域的自然条件不同，地表的自然进程会各不相同，自然演变途径也有差异。任何景观都是地域自然演变进程的一部分，是动态变化的，有形成、繁衍、繁荣、衰败和再生等变化过程，它们是有生命力的，也是独特的。

景观的创造应该尊重、顺应和利用自然演变的过程，维护并引导景观的生命力，将土地上的自然演变进程作为历史的延续和新的结构产生的基础，这样的景观才能扎根土地，与环境融合，并且健康繁衍，维护景观的独特性和地域性。

杭州江洋畈曾经是西湖疏浚的淤泥堆放地，当淤泥停止输入后，江洋畈山谷开始了从泥塘到沼泽再到湿地森林的演变过程。我们的设计将这片淤泥堆放地转换为一个既能够延续和展现自然过程，又充满生机和活力的生态公园。公园的设计充分尊重和顺应了场地的自然状况和演变历史，并加入适当的公园设施和人工干预，使游人能充

21.诸暨高湖的主要功能是储水调洪，削减洪峰并提供城市良好生态环境的支撑，也是市民休闲、运动和游览的胜地。

22.杭州江洋畈的设计尊重和顺应了场地的自然状况和演变历史

23.绍兴府平面中的城市、山峦、水网和圩田

分感受到自然的力量和魅力，也使得江洋畈成为与杭州西湖的自然和文化紧密联系的一个景观独特的公园（图22）。

策略3——尊重自然与文化的遗存

所有土地都不是一张白纸，而是留存有自然和文化演进的记录。尊重土地的信息并不仅仅意味着尊重传统，而是要构建起景观的未来与过去之间的时空连续性，守护每个景观单元的独特性和作为文化参照的属性，建立在这样一种价值观上的规划和设计也具有维护国土景观多样性的意义。

绍兴镜湖区域是宁绍平原一个典型的水网、陂湖、圩田和村落单元，在镜湖湿地公园的规划中，我们视公园为宁绍平原整体景观的一部分，充分研究了景观的历史和演变、大地的结构、区域环境与绍兴城市的关联（图23），尊重和依托于大地的肌理，规划了具有圩田结构的城市和湿地，在此基础上为土地赋予了社会、经济、生态、基础设施和视觉层面的新功能。尽管土地的性质已完全改变，但是地域景观仍然在时间和空间上得到完整的延续（图24）。

五、结语

中国国土景观的形成经历了漫长的历史岁月，这片美丽多样的土地是我们的家园。然而，在全球化和城市化的巨大压力下，中国国土景观的独特性和多样性正急剧退化，面临被同质化和单一化取代的危险。如果这一趋势得不到有效控制，中国景观的地域性和独特性将会逐步消失，甚至中国的哲学、文化和艺术也会失去依托的载体。在这样的景观中，我们必然会因为失去文化和身份的认同而迷失自己。

"今日中国之土地是古人数千年辛苦劳作、悉心化育逐渐形成的，凝结了古人世代心血的经营与辛勤汗水的浇灌，也凝结了探索具有中华特色可持续发展人居文明的艰辛历程。作为一个中国人，自当对前人艰辛创造人居环境的历史有所体会，有所尊重，自当对于中国之土地有一分崇敬，有一分深情"[21]。景观是自然与文化的载体，我们需要在自然与文化的视野下，对国土景观有整体的和深入的研究，认识国土景观的产生、演变、现状和未来发展的趋势，认识景观的自然与文化的含义与价值。在景观的保护、修复和转换中采取合适的对策，保证在社会和经济快速变革的过程中，经由漫长历史岁月沉积下来的国土景观仍然受到珍视，每一片土地的景观独特性能够持续，国土景观的多样性能够得到维护。

24.镜湖国家湿地公园规划

[21] 吴良镛. 中国人居史[M].北京: 中国建筑工业出版社, 2014: 440。

图片来源：
1.北京故宫博物院
2.刘通绘制
3.引自陈桥驿.古代鉴湖兴废与山会平原农田水利
4、8、16、张诗阳绘制
5、10、13、15、17、19、20、21、22、24、多义景观
6.自拍
7.http://www.nipic.com/show/979416.html
9.引自de bovenkant van Nederland
11.引自Sea of the Land
12.http://www.51766.com/jingdian/tupian/1101844385.html
14.引自The Invented Land
18.引自Outdoor Spaces: Enviroment design by Dutch Landscape Architects since 1945
23.引自嘉庆《山阴县志》

（原载于《中国园林》2016年09期）

基于城市集体记忆建构的城市公共艺术规划
——一种公共艺术介入环境空间规划设计的路径

邱冰、张帆

作者简介：

邱冰，博士，南京林业大学风景园林学院景观建筑系副教授、系副主任。

张帆，博士，南京林业大学风景园林学院城乡规划学系讲师。

摘要： 文章将公共艺术介入环境空间规划设计的内在原理置于城市集体记忆建构的框架下进行解读，并分析了城市公共艺术对城市集体记忆建构的影响机制，认为其有助于增强人们对城市空间的认同感。在此基础上，结合城市集体记忆建构的社会过程梳理城市公共艺术实践的规律性内容，并将城市公共艺术与城市规划融合，从价值基点与技术策略方面提出城市公共艺术规划的要点，以此作为公共艺术介入环境空间规划设计的操作路径。

关键词：
公共艺术；集体记忆；影响机制；环境空间；规划设计

[1] 张帆，邱冰."拟像"视角下城市"千景一面"的深层解读[J].城市问题，2013(11)：14-18。

[2] 邱冰，张帆.图像盛宴背后的文化危机——中国当代城市"千景一面"现象的文化阐释[J].现代城市研究，2013(4)：10-15。

[3] 刘敏.历史城市整体风貌保护因子浅议[J].城市问题，2010(8)：54-58。

[4] 李开猛，黄少侃.藏区特色的城市风貌规划策略与实践——以甘孜藏族自治州理塘县城为例[J].规划师，2016(3)：61-67。

[5] Hamin E M.Western European Approaches to Landscape Protection:a Review of the Llterature[J].Journal of Planning Literature，2002(16)：339-358。

[6] 莫里斯.哈布瓦赫.论集体记忆[M].毕然，享除华，译.上海：上海人民出版社，2002。

[7] 杰罗姆·特鲁克，曲云英.对场所的记忆和记忆的场所：集体记忆的哈布瓦赫式社会——民族学志研究[J].国际社会科学杂志，2012(12)：33-46。

引言

城市风貌的丧失、"千城一面"的出现已成为城市空间规划与建设的一大顽疾，各学科领域的研究者试图从符号[1]、文化[2]、保护[3]及规划设计[4]等方面揭示其形成机制，探索其解决途径。无论是20世纪90年代北京的"夺回古都风貌"，还是当今各地的文化造城，均未能改变"千城一面"的规律。究其原因，发现根源之一在于研究及实践的焦点局限在空间本体上，单向地遵循城乡规划、建筑与风景园林等学科的规则，忽略了空间之于"人"的社会学意义，使得未受过专业训练的普通人通常难以准确感知专业技术人员复制、摹写或创造的城市风貌。从社会学的角度观察，如若城市空间无法唤起人们对"过去"的记忆或想象，则易导致人们产生陌生化、虚幻化的感觉。由此可见，空间认同感的丧失不仅使"千城一面"难以得到根除，还严重影响了城市的可持续发展与人们的公共生活品质。

国内外近年来的实践表明，公共艺术介入环境空间的规划设计逐步成为一种营造城市认同感、激活空间活力的新策略。因此，有必要对城市公共艺术进行统筹规划，但当前的相关研究略显零散且缺少对规律性内容的探讨。近十年来，社会学领域中的集体记忆理论开始进入城市空间的研究领域，为解读公共艺术与城市空间的关系提供了新的观察视角：公共艺术是一种有效的传播记忆及增强空间认同感的媒介。基于以上分析，本文尝试将城市公共艺术置于城市集体记忆建构的框架下进行考察，并与城市规划结合，以期为公共艺术更高效地介入环境空间规划设计提供理论依据与操作路径。

一、相关研究概述

1. 国外研究概况

国外特别是欧美发达国家在历史、风貌保护方面经历了单体历史建筑保存、地段保护和城市整体环境保护等阶段，在景观保护方面从早期以国家公园、自然公园与自然保护区为主的自然景观保护拓展到了对文化环境的保护，包括人类的传统生活方式、土地利用模式等[5]，各自发展出了适合本国的保护体系。由于受土地权属、规划体系、法律法规与管理技术等因素的影响，国外的历史、风貌保护实践具有很强的延续性与稳定性。事实上，欧美发达国家无需再为城市历史、风貌保护寻求新的理论以支撑其合法性或扩大保护对象的范围。

当法国著名社会学家莫里斯·哈布瓦赫于1925年提出"集体记忆"[6]的概念之后，其关于记忆与场所的论述引起了地理、规划和建筑学界的广泛关注[7]，特别是地理学界

自20世纪90年代以来陆续作了不少研究。本文参考钱莉莉[8]、李凡[9]等人的文献述评，将其研究成果归纳为3个方面：一是关于"集体记忆与空间、地方"的研究从国家与身份认同、城市记忆、城市更新和公共空间等方面讨论了集体记忆在促进地方认同方面的作用；二是关于"集体记忆与景观"的研究从历史人文景观（纪念景观、战争景观和怀旧景观等）、恐怖景观及日常景观等方面探讨了景观的社会学意义；三是关于"集体记忆与仪式、旅游"的研究从表演、游行和仪式等方面分析了通过日常生活实践、旅游活动建构集体记忆的途径。

国外的公共艺术于20世纪60年代起源于美国，逐步发展为一个通行的艺术概念[10]。早期的实践注重塑造城市特色、吸引投资和刺激旅游，后来发展至借助城市公共艺术来提升并激活城市公共空间，反映社区价值及身份认同[11]。特别是关于战争、灾难纪念空间方面的实践成功建构了集体记忆，如德国柏林欧洲被害犹太人纪念地、美国越战纪念碑等战争纪念空间；"9·11"国家纪念园、俄克拉荷马城大爆炸纪念园等灾难纪念空间；日裔美籍人历史广场、民权运动纪念碑等政治纪念空间。

2. 国内研究概况

国内关于城市集体记忆的研究极少，有关"记忆"的成果集中在城市记忆方面。城市公共艺术规划则处于起步阶段。

（1）城市记忆。21世纪初，城市记忆引起了国内众多学科的关注[12]。其中，档案学为研究的主体，以城建档案[13]为重心研究了"城市记忆"工程[14]。城乡规划学、建筑学等领域中的研究文献在数量上仅次于档案学，其研究大致分为3个方向：一是有形物质论，认为城市记忆是城市与建筑历史遗存的痕迹[15]，实则借"记忆"之名突破三层次体系（历史文化名城——历史街区——文物保护单位）的限制，并将风貌规划拓展为城市记忆规划[16]，其成果主要应用于旧城更新[17]、工业遗产保护[18]和城市设计[19]等领域；二是历史认识论，强调城市记忆是对城市空间环境的意义及其形成过程的整体性历史认识，研究现存城市记忆片断的连接问题；三是集体记忆论，认为城市记忆是人们认同城市特色后产生的集体记忆[12]，将研究视野从保护升格为重构，并初步涉及了对记忆主体的考察。

（2）集体记忆与社会记忆。自20世纪80年代以来，集体记忆、社会记忆成为国内社会学研究的新兴领域，并逐步扩展到地理学、传播学、文学、艺术学、旅游学、城乡规划学和风景园林学等诸多领域。目前，多数成果属于这两个理论在国内的应用研究，如集体记忆、社会记忆的保护、修复、重建及控制。部分文献从心理、规划、地理、

[8] 钱莉莉,张捷,郑春晖,等.地理学视角下的集体记忆研究综述[J].人文地理,2015(6):7-12.

[9] 李凡,朱竑,黄维.从地理学视角看城市历史文化景观集体记忆的研究[J].人文地理,2010(4):60-66.

[10] 杜宏武,唐敏.城市公共艺术规划——由来.理论.方法.[J].四川建筑科学研究,2009(5):248-251.

[11] 董奇,戴晓玲.城市公共艺术规划：一个新的研究领域[J].深圳大学学报：人文社会科学版,2011(3):147-152.

[12] 加小双,徐拥军.中国"城市记忆"理论与实践述评[J].档案学研究,2014(1):22-32.

[13] 刘瑞芬.城建档案在"城市记忆"工程中的应用与发展[J].兰台世界,2011(5):51.

[14] 周玮,朱云峰.近20年城市记忆研究综述[J].城市问题,2015(3):2-10,104.

[15] 顾孟潮.不要让城市失去记忆[J].城乡建设,2004(3):70.

[16] 汪芳,严琳,吴必虎.城市记忆规划研究——以北京市宣武区为例[J].国际城市规划,2010(1):71-76,87.

[17] 李岩,陈伟新.基于保存城市记忆的旧城更新规划设计策略——以阜新市解放大街城市更新为例[J].规划师,2014(5):42-47.

[18] 张环宙,沈旭炜,吴茂英.滨水区工业遗产保护与城市记忆延续研究——以杭州运河拱宸桥西工业遗产为例[J].地理科学,2015(2):183-189.

[19] 涂欣.城市记忆及其在城市设计中的应用研究[D].武汉:华中科技大学,2005.

[20] 朱蓉.集体记忆的场所——从心理学、社会学角度探讨城市公共空间营造的基本原则[J].南京艺术学院学报：美术与设计版,2006(4):82-85.

[21] 方海翔.在城市更新改造中延续城市集体记忆[D].北京：北京建筑工程学院,2012.

[22] 唐弘久,张捷.旅游地居民对于"5.12"大地震集体记忆的信息建构特征——以九寨沟旅游地区为例[J].长江流域资源与环境,2013(5):669-677.

[23] 周玮,黄震方.城市街巷空间居民的集体记忆研究——以南京夫子庙街区为例[J].人文地理,2016(1):42-49.

[24] 陈敏.论我国城市公共艺术建设[J].江西社会科学,2008(12):194-197.

[25] 赵旭.城市公共艺术发展研究与思考[D].天津：天津科技大学,2010.

[26] 刘瑞.城市·空间·雕塑[D].西安：西安建筑科技大学,2006.

[27] 曹瑞林,陈韵蕾.我国城市公共艺术规划的地域性初探[J].人民论坛,2011(34):134-135.

[28] 孙一丹.城市公共艺术与城市形象相关性研究[D].哈尔滨：哈尔滨工程大学,2013.

[29] 王峰,魏洁.交互性城市公共艺术的未来发展趋向[J].艺术百家,2011(6):151-154.

[30] 曹兴华,强巍.基于集体记忆视角下的高校档案资源建设研究[J].兰台世界,2015(2):116-117.

[31] 刊首语.也谈社会记忆[J].档案学通讯,2012(6):1.

[32] 姜龙飞.所谓"城市记忆"[J].档案管理,2008(5):92.

[33] 汪芳,孙瑞敏.传统村落的集体记忆研究——对纪录片《记住乡愁》进行内容分析为例[J].地理研究,2015(12):368-2 380.

旅游和认知等视角，应用集体记忆或社会记忆理论研究了城市公共空间[20]、城市更新[21]、历史景观[9]、旅游地[22]及街巷[23]的某些问题。透过这两个概念，与城市历史、风貌相关的研究开始借助于社会学理论关注记忆的主体。

（3）城市公共艺术。进行这一研究的研究者的学科背景多为设计艺术学。据相关资料分析发现，我国在这一领域的研究与实践从新中国成立初期服务于政治的主题雕塑[24]发展到20世纪80年代的"城雕热"[25]与20世纪90年代的"环境艺术设计"，再到近年来兴起的城市公共艺术规划[11]，大致经历了意识形态主导、多元化发展及系统规划3个阶段。研究的兴趣点从雕塑本身逐步转向城市公共艺术与城市空间[26]、地域文化[27]和城市形象[28]的关系，直至关注城市公共艺术与人的交互性[29]。总体而言，除了少量研究纪念性空间的文献，艺术学或设计艺术学的相关规律主导了大部分的研究与实践。"城市记忆"、"集体记忆"和"社会记忆"的概念尚未真正进入这一领域。

综上所述，从集体记忆的角度关注城市认同感已成为城市公共艺术规划研究与实践的趋势。相比国外，研究这一问题对于我国具有更深层的意义：在现有的土地权属及利用模式下为城市历史、风貌保护寻求新的合法身份，并使公共艺术在更贴近其本质的理论视野下介入环境空间规划设计。

二、城市集体记忆建构概况

1. 相关概念

集体记忆是指一个具有特定文化内聚性和同一性的群体对其过去的共同记忆，它能够增强组织的凝聚力和组织成员的归属感[30]。该理论的研究者长期以来致力于阐释集体记忆建构的内在机制，即共同体成员如何选择、组织和重述"过去"，以创造一个群体的共同传统来诠释该群体的本质及维护群体的"凝聚"[31]。美国社会学家保罗·康纳顿在此基础上提出了"社会记忆"的概念。与集体记忆理论宣称"立足现在，重构过去"不同，社会记忆理论研究如何通过纪念仪式、习惯操演和身体实践来保持记忆的传递性与延续性，强调对记忆的控制，带有宏大叙事的意味。城市记忆无论是对于档案学还是城乡规划学而言，都是一种文学化的概念表述。不同于集体记忆、社会记忆以"人"为研究对象，城市记忆关注的是能揭示一座城市发展与迁延过程[32]的物质或非物质内容。比较而言，集体记忆的下列特性使其更适用于城市历史、风貌保护的研究与实践。

（1）社会选择性[33]。集体记忆对城市过去的认同是社会选择和地理建构的结果，突破了城市记忆单向关注保护对象的局限。

（2）媒介依赖性。集体记忆的建构过程需在空间框架下展开，并分布于城市与地方的每一个地段[31]。

（3）群体多样性。集体记忆中的"集体"大到全世界、小至一个单位，可以使产生城市认同感的群体、途径多样化，规避了社会记忆的宏大叙事陷阱。而以此来认知城市空间的多样性更易于把握城市风貌形成的原初动力与时间维度。

（4）动态重构性。集体记忆的建构强调以"现在"解读"过去"的发展观，在某种意义上提供了动态解决城市发展与城市风貌保护之间矛盾的思路。

综合上述分析，本文借用"集体记忆"的概念，将"城市集体记忆"（以下简称为"记忆"）定义为一个具有特定文化内聚性和同一性的群体对与群体相关的城市空间、城市事件的共同记忆。

2. 记忆的构成

（1）记忆对象。城市事件构成了记忆对象的来源，因此可将记忆对象分为两类：一类与城市建设直接相关，并物化为城市空间、建筑和景观等集体记忆场所。另一类与城市建设间接相关或不相关，但属于发生在城市范围内的真实或虚构事件。事件的内容、发生与传播过程、结果均可作为记忆，因此而产生的空间环境、物品、文字、图片、声像也可形成一种记忆媒介，用以唤起"记忆"。

（2）记忆主体。与记忆相关的个人称为记忆主体。零散的记忆主体因某种关联形成一个个集合，成为共同体。从与记忆对象之间的关联度看，可从两个方面对记忆主体进行分类：一是按记忆主体是否在场可分为记忆亲历者与记忆分享者，前者在记忆对象的形成过程中处于在场状态，而后者因不在场，不得不借助于具有社会、文化性质的行为实践及物质媒介（如语言交流、空间环境、物品、文字、图片与声像等）来分享前者的记忆。二是按其与记忆对象的主客体相关性可分为直接相关型、特殊相关型和一般相关型。其中，直接相关型即与某种记忆直接相关的人群；特殊相关型即对记忆予以特殊关注的人群，如研究者、城市管理者；一般相关型即对记忆的关注一般的人群，如普通游客。某个记忆主体不仅可以兼属两种类型，还可以身处不同的共同体。由于个体的经验及文化程度决定了城市空间对记忆主体所具有的含义，记忆也因此区分出了不同的层次。

3. 记忆建构的社会过程

城市集体记忆并非个人记忆的简单叠加。"谁的记忆"、"记忆什么"和"怎样记忆"的问题须置于共同体生活的社会环境下，只有在共同体依托的具体情境中，借助社

会交往、身体实践与社会框架对记忆对象进行回忆、识别、定位，结合时代的特点进行重构，才能最终形成记忆。记忆建构的社会过程包含以下要素：

（1）宣称。记忆的形成需要集体成员或集体以外的人士进行事件的再现。在未对记忆进行宣称的条件下，记忆主体难以意识到集体的共性、范围及个体的身份。当再现的次数减少或消失，记忆也可能随之消失。例如，历史街区改造工程迁走居民的做法消除了街区日常生活事件的再现机会，即便保留了街区的物质外壳，所谓的"文化内涵"也因居民"记忆"的消失而流失。

（2）承载者（言说者）。这里是指宣称记忆的群体，可能是与该记忆有关或无关的精英，也可能是集体中的普通成员，但必须在公共领域里具有宣称记忆的某种条件或优势。例如，城市管理者、专家、专业技术人员及开发商等群体因掌握了空间资源而成为"记忆"的一类潜在承载者。

（3）受众。这里指记忆主体，其所含成员的范围取决于记忆宣称的范围。例如，南京大屠杀的纪念长期没能超出中国地域范围的一个重要原因是记忆建构过程曾局限于控诉侵华日军的暴行而未将其宣称为全人类的集体记忆。

（4）情境。这里是指承载者宣称或言说"记忆"时所处的历史、文化与制度环境。

（5）制度化场域。这里指承载者宣称记忆及集体成员开展社会交往、身体实践活动所需的实体或虚拟的空间。制度化场域从社会学的角度赋予了城市记忆、城市风貌保护对象另一种身份，强化了它们存在的合法性及其对于"人"的意义。

（6）认同重构。事件的不断再现促成了集体认同，但再现不仅要追忆集体的过去，还需面对现在与未来，因而记忆的建构始终伴随着动态的认同重构。

三、城市公共艺术对记忆建构的影响机制

尽管城市公共艺术在记忆建构的社会过程中并非必备的要素，但与生俱来的意识形态表达与传播功能使其极适合作为制度化场域中的言说媒介，积极推动记忆建构的过程。

1. 超越时空，增强内容与场域的选择性

记忆的多数载体受制于内容的时间性、空间性。例如，城市历史遗存一般无法改变其所属年代及其所处的空间位置，加之受保存规模、质量的影响，其承载的记忆内容既无法选择又相对有限。城市历史遗存对承载者来说是一种客观存在，其蕴含的历史信息无法复制。尽管城市记忆保护与规划实践试图将历史片断在新的名义下连接成整体，但是能否重塑为记忆，受制于受众的个体经验及文化程度，记忆的修复、重塑

效果也缺乏来自受众方面的实证数据。同样，档案馆、博物馆中关于城市的图片、影像等历史资料将记忆内容定格在瞬间。这些资料的丰富度、完整性及受众接触资料的机会与重复次数影响了记忆的修复及重塑效果。而城市公共艺术如同现代的数字化媒介，其形式、位置与表达内容均受承载者控制，因而可超越时空的限制，令宣称记忆的过程带有明显的建构特征。

首先，依据设定的记忆线索，用于修复、重塑由承载者指定的记忆。

其次，依据受众的特点选择记忆的内容，还可针对反馈信息进行修正。例如，中山岐江公园这类由工业遗产改造而来的开放空间，通过保留部分机器、构筑物，并以艺术再现的形式加固了原先在那里工作过的人们的记忆。

最后，除承载记忆对象外，记忆的建构过程也可以因城市公共艺术而转化为不同层次的记忆。例如，全国30多处校园仍保存着20世纪60年代后期树立的毛主席塑像，不仅承载了国家层面革命英雄主义的集体记忆，塑像的兴建与移去事件对于亲历者而言也构成了一种记忆。

2. 形式多样，提高建构过程的参与性

当前，由承载者主导的记忆建构过程常存在参与度低的问题。尽管"城市记忆"工程的实施推动了城建档案馆、公共档案馆和城市记忆数字资源库的建设，但文字、图片、影像和声音等档案与受众的互动性有限。同时，单向度操作的城市历史、风貌的规划实践实质上分离了记忆主体特别是事件记忆者与记忆场所之间的关系，甚至导致城市记忆、城市风貌的建构过程建立在消除原有记忆的基础之上。

城市公共艺术以各种具有参与性、交互性的形式建立由符号记忆、情节记忆和价值记忆构成的集体记忆系统，使直观的符号记忆携带意义的象征、生动的情节记忆丰富符号的意义、情节的选择和价值的研判强化符号与记忆的情节。例如，美国越战纪念碑以光滑的碑体表面映射出纪念者的影像，与碑体上的阵亡士兵名字一起构成生者与死者的对话空间，使阵亡士兵的亲人、朋友明知死者的遗体并不在此处却仍动情地落泪。前来祭奠的普通民众则透过这一空间及祭奠情景反思这场战争。碑体上未刻一处介绍越战的字句，却使不同类型的受众透过碑体（符号）以两种方式参与了情节记忆与价值记忆建构的过程。

3. 唤起认同，拓展记忆传播的层次性

与建筑、景观、文字、图片、影像和声音等其他记忆媒介相比，城市公共艺术的优势在于可以一种替代性的"真实感"再现事件，引发受众深层次的共鸣。这种替代性

表现在3个方面：一是当受众面对的是痛苦的记忆时，未必愿意直面真实的景象，如战争、灾难的场景；二是利用空间营造情境使事件发生时并不在场的受众（记忆分享者）产生身临其境的感受；三是利用城市公共艺术的参与性将与记忆直接相关的受众置于情境之中，以替代性的"事件再现"增加原事件的真实性，美国越战纪念碑即属于此类。

可见，一件成功的城市公共艺术作品可将原本处于分离状态的记忆主体与记忆对象连接起来，唤起记忆主体特别是记忆分享者的心理认同，从而使记忆的传播突破事件记忆者的范围，形成世界、国家、城市、区域、片区与街区等不同的传播层次。例如，吴为山先生创作的南京大屠杀遇难同胞大型组雕超越了文字、图片和影像等记忆媒介的局限，再现了南京大屠杀的历史情境，撼人心魄，向全人类宣称了南京大屠杀这一世界级的文化创伤型集体记忆。

四、基于记忆建构的城市公共艺术规划

上述分析表明，参与记忆建构过程是公共艺术介入环境空间规划设计的一个切入点，使公共艺术获得了"介入"环境空间规划设计的合法性与深层次的理论支撑。而将城市公共艺术与城市规划结合则增强了艺术介入的效率与质量，提供了艺术介入的操作路径。

1. 受众的泛化及缺失：城市公共艺术实践的现状问题

新中国成立初期至20世纪80年代，国内城市公共艺术的创作处在单一的宏大叙事主线引导之下，以主题先行的方式在作品中融入意识形态内容。尽管当时的作品往往以具象的形态呈现，但再现的事件、人物及受众却表现出极强的抽象性。事件、人物的抽象化将观者（受众）的想象引向指定方向以发挥符合主流意识的教育功能。受众的高度抽象化与泛化则意味着记忆的宣称面向的是无差别的社会全体成员。这种强调以史诗式、标题式的形式浓缩、集中地表达主流意识形态的城市公共艺术创作理念，在以建党以来的革命话语体系主导的"情境"下确实成功地建构了几代人的集体记忆。但是，这种选址、内容均可脱离或忽略事件具体细节的创作方法最终导致了各地城市公共艺术的单一与雷同。之后的城市公共艺术开始呈现大众化、个性化、娱乐化和商业化交织的多元化状态，关照对象从革命意识形态转向艺术家、城市管理者的个体主张。对受众的忽略使城市公共艺术沦为单纯的标新立异的形象游戏，过度的视觉刺激引发的审美疲劳又导致了另一种城市公共艺术的"千城一面"：均质化的特异性或千篇一律的多样性。

在非"记忆"的视角下，上述问题表征化为城市公共艺术的总体质量、空间布局、公共性、地域性和文化性等问题。城市公共艺术规划被用于应对这些制约当代城

市公共艺术发展的瓶颈。然而，学界似乎并未真正意识到其根源是受众的泛化及缺失。在艺术学领域中，研究者就上述表征性问题探讨了对策，但在规划方法方面缺乏实质性的成果。城乡规划领域的研究则沿袭了传统的规划思路，套用了城市总体规划、城市设计中以主题规划营造城市特色的手法。这类研究虽然在文字的表述上纲举目张、逻辑清晰，但问题显而易见：再度强调了自上而下的宏大叙事、过度强调了文字本身的编辑、加剧了"泛文化"现象。

2. 回归人与生活的关照：城市公共艺术规划的价值基点

基于记忆建构的城市公共艺术规划的核心目标是塑造集体认同，价值基点是令城市公共艺术回归对人与生活的关照，具体要点如下。

（1）关照对象的具体化、人性化。将城市公共艺术的关照对象从承载者转变为受众，其关照对象的"具体化"分为两种情况：一是在设定、宣称记忆时，具体分析记忆所属范围，不再将受众视作毫无差别的公众；二是针对分属不同团体的受众设定需建构、重塑的记忆。关照对象的"人性化"是指城市公共艺术的创作从受众与记忆的关系入手，在分析受众所属范围及类型的基础上，充分考虑受众的情感及心理反应。例如，侵华日军南京大屠杀遇难同胞纪念馆中的南京大屠杀名单墙刚落成不久，一位老奶奶拿着一张小板凳来到墙前，哀悼她在南京大屠杀中遇难的丈夫，因为一直没有尸体和坟墓可以让老人及其后代祭奠遇难的亲人。而墙上密密麻麻的名字对于普通受众而言也会造成强烈的心理冲击。这种形式下的记忆重塑效果远胜于其他南京大屠杀纪念空间仅仅设立一块石碑并镌刻"遇难同胞纪念碑"字样的做法。

（2）叙事立场的个体化、日常化。记忆的建构过程有赖于各要素的协同作用。当记忆的内容与记忆建构的情境相差太大，特别是当受众的出生时间离事件发生的年代太远时，若承载者采取的叙事方式超出了受众的日常生活经验与文化阅历，宣称将难以引起受众的共鸣。在当今的时代语境下，市民社会的兴起、个体意识的增强、现代生活的私人化使以往那种承载者单向主导的宏大叙事方式面临近乎失效的境地。而对于少数知识精英依据自身经验主张的个体叙事，"民众也不会如知识精英所理解的那样上心"。个体化、日常化的叙事立场要求城市公共艺术的立意、构思细节化、生活化，即从事件中的细节或因该事件引发日常生活发生的变化入手构思、设置及表现记忆内容。例如，深圳雕塑院的大型系列雕塑《深圳人的一天》因讲述了老百姓的故事而获得成功。

3. 强调统筹与弹性共存：城市公共艺术规划的技术策略

根据国内现行的空间规划体系，由于规划内容为非强制性控制要素，城市公共艺术

规划应属于引导性的、意向性的非法定专项规划，可采取统一的编制标准、弹性的编制要求，具体包括以下5个方面。

（1）编制格式统一化。为保证规划成果的可靠性，城市公共艺术规划应具备统一的编制格式，如编制目的、框架、方法和成果表达形式等。编制目的如"价值基点"所述，其内在核心是塑造、增强城市空间的集体认同感，但操作过程及结果的外部显性特征是激活空间活力、表现历史文化和营造景观特色等，因而与城市总体规划下的多类专项规划具有连接性。编制框架、方法和成果表达形式可参考城市总体规划下的相关专项规划。规划成果分两类：一是仅作为专项规划置于城市总体规划文本及图则中；二是在前一步成果的基础上再独立进行详细的规划编制。

（2）编制过程协同化。为保证规划成果的有效性，城市公共艺术规划应与其他相关规划协同编制，并建立一种恰当的关系。首先，城市公共艺术依附于城市空间特别是公共开放空间，因此其规划编制必定与开放空间系统规划、绿地系统规划及景观规划等专项规划紧密相关。其次，城市公共艺术规划的实施难以一步到位，因其所在用地的性质不同而归属于不同的专项规划。为此，本文对城市公共艺术规划与其他相关专项规划的关系作出如下设定：一是与城市总体规划下的其他相关专项规划同步编制，在进行总体布局、形态设置时兼顾开放空间系统规划、绿地系统规划和景观规划；在定位、主题方面将记忆建构与城市历史保护规划、城市风貌规划、城市特色规划、旅游规划统筹考虑。二是如对城市总体规划下的城市公共艺术规划成果进行详细编制，应先于其他专项规划（特别是与专项用地相关或用于指导修建性详细规划）的详细编制；如不再进行详细编制，则将城市总体规划阶段的成果作为其他专项规划编制时的参考依据。

（3）规划内容层级化。在统筹考虑各相关专项规划之间关系的基础上，规划内容以记忆为主要依据。对规划范围内的记忆作详细调查，按照世界、国家、区域、城市、片区与街区5个等级进行归类，细分受众范围及类型，结合编制过程协同化的要求，对城市公共艺术的主题、空间位置进行统筹布局，形成层级分明、目标明确的城市公共艺术分级体系。在整体规划下，如某一记忆的地点呈散点分布，则可形成次一级的体系。

（4）控制要求弹性化。分级体系尽管从本质上考虑了城市公共艺术与受众的关系，保证了城市公共艺术创作方向及实施结果的有效性，但并不能涵盖规划的全部内容。因而，制定弹性化的控制要求显得极为必要。首先，层级化的规划体系应保留扩展余地及适度松散，为3种情况提供公共艺术介入的可能性：一是为公共艺术工作者的即兴创作、自我展示留出空间；二是为未知的城市偶发事件建构为记忆提前作出公共艺术

设计引导；三是对尚未形成记忆的片区与街区进行公共艺术设计指引。其次，简化控制要素且无需设定通用指标。分级体系下的总体布局、总体数量、局部规模、个体体量构成了主要且相对客观的控制要素。总体布局与总体数量既受制于记忆的分布位置，又受限于其他相关专项规划所能提供的空间条件，而局部规模、个体体量则与规划层级对应。除此之外，为城市公共艺术工作者预留足够的创作空间。作品的风格、形式、材质和色彩均由城市公共艺术工作者依据城市公共艺术规划成果、记忆及用地条件自行判断。

（5）设计形式多样化。现行的城市公共艺术规划以雕塑规划为主体，势必造成作品呈现出整体单一化的现象。为此，规划可从两方面突破以雕塑为主的局限，首先，在编制框架中强调形式的多样性，引导城市公共艺术工作者积极探索、尝试新的表达形式。其次，模糊城市公共艺术与建筑、景观的界限，实现一体化设计，最大限度连接建筑、景观所承载的记忆信息，放大城市公共艺术的效果。例如，美国纽约高线公园原是位于纽约曼哈顿西区的一段废弃了近三十年的高架铁路，设计师以艺术、园林、建筑混合的形态保留了高线各历史时期的代表性元素：野草、涂鸦、铁轨和工业建筑，成功重塑了当地居民关于高线的记忆。

五、结语

本文利用"记忆"的概念与建构原理，从受众的角度，以集体认同为目标，为公共艺术介入环境空间规划设计提供了可能，并从外部结合城市规划以城市公共艺术规划的形式与其他相关的专项规划连接起来，形成具有可操作性的路径，以一种快速、有效的方式增强人们对城市空间的认同感。当然，记忆、城市公共艺术规划并非公共艺术介入环境空间规划设计的唯一视角与路径，本文仅结合现存的问题、国内外研究成果初步讨论了公共艺术介入环境空间规划设计在社会学理论视角下存在的若干规律性、框架性内容，除了各部分均有待深入研究，尚有两个问题值得重点讨论：一是公共艺术工作者的介入方式，即在城市公共艺术规划的两个不同阶段城市公共艺术工作者与其他专业人士（城市规划师、风景园林师、建筑师）的协作机制及工作模式；二是公共艺术介入效果的评价，即以何种方式、何种指标直观地显示公共艺术介入城市空间后所带来的效益，如空间认同感增强、活力提升和风貌凸显等。

（原载于《规划师》2016年08期）

地缘文化再构中的色彩语言
——2016 日本濑户内国际艺术祭色彩考察研究

胡沂佳、施海

作者简介：

胡沂佳，女，中国美术学院教师，色彩学博士，师从宋建明教授。

施海，男，中国美术学院教师，当代知名青年雕塑家。

摘要： 本文以2016年濑户内海国际艺术祭的色彩考察出发，从原风景的色彩、记忆与再构的色彩以及场域与氛围的色彩三方面切入，剖析艺术祭作品创作中的色彩语言，从地缘文化再构的视角，为中国未来乡村文化发展提供一个案例借鉴。

关键词： 色彩；地缘文化；再构；乡村

一、2016 年日本濑户内国际艺术祭（Setouchi Triennale 2016）概况

濑户内海是日本最大的内海，散布着大大小小3000多个岛屿，"濑户内国际艺术祭"始于2010年，有别于传统美术馆、三年展的模式，以"环境"作为艺术创作的切入点，协调处理好既有环境与再植入创作作品的关系，展览场地由第一届的7个岛扩展到今年的14个岛。

艺术祭的举办，最初是为了振兴人口减少且迅速老化的海岛渔村而举办，现已成为日本以当代艺术的力量推进当地地缘文化再构的标志性项目，孕生了一系列有意义和耐人寻味的公共艺术作品。在这些作品中，色彩语言的表征不仅只是一种物的覆层的视觉外显，而是在现实空间、场域以及环境心理的文化建构中，有着综合内在价值的复杂集合的呈现。

本文以色彩的视角为切入点，分析原风景的色彩、记忆与再构的色彩以及场域与氛围的色彩在具体作品案例创作中的表现力，及其所依托的场域文化的色彩审美判断。

1. 2016"濑户内国际艺术祭"的展览场地分布示意图

二、原风景的色彩

故乡的风景是日本人心中的理想和归宿，被称为"原风景"。1987年，日本学者延藤安弘进行了关于居住的原风景的研究，其对原风景的解释为"心中铭记的风景"，多数为幼年经历的难忘的风土风貌，或某个令人动情的、心中的风景。对于濑户内海岛屿上的原住民而言，司空见惯的风景与季节中的变幻，已经是日常劳作生活的一部分，但这些却都是让外来的艺术家和创作者而言，是倍觉惊讶和感动的点滴存在，并以作品的方式表达。

1. 传统建筑

濑户内海岛屿上的传统建筑，体量多为一层半的坡顶造型，双层挑檐，屋顶材料为筒型青瓦，在常年的岁月浸润中，显现出丰富的黑灰、深灰、浅灰的色彩层次；墙体材料主要为夯土、粉墙以及木格栅，门窗以原木色为主；铺地是由当地的石块与卵石铺砌而成，呈蓝灰色与褐灰色系。整体的色彩脉络属于短调、低明度低艳度的范畴，与海岛环境相容相生。

2. 新馆介入

濑户内海的直岛和丰岛上三个知名的新建美术馆，其对场地的介入态度是相当地低调与谦和。

地中美术馆（Chi Chu Art Museum）是日本当代建筑大师安藤忠雄的代表作，整个建筑埋在绿坡之下，采用的是安藤惯用的极简主义材料——混凝土，通过天窗的设置、错落的体块引入自然光与作品的对话，生动表现莫奈（Claude Monet）的《睡莲》（water lily）、詹姆思-特瑞尔（James Turrell）的《敞开的天空》（open sky）和瓦尔特-德-玛利亚的作品《时间、永恒、没空》（time、timeless、notime）三位艺术家的作品张力，素色的混凝土借助时间的光影变化传递建筑的色彩氛围，并对自然的破坏降至最低。

如地中美术馆定位为消隐的建筑，丰岛美术馆则是冥想的空间抽象，是建筑师西泽立卫与艺术家内藤礼（Rei Naito）的合作作品。整个建筑结构为壳体，仅以混凝土塑形而成，冷灰色的空间色调，空灵、谦卑地，凸显场域深处辽阔的风景。所有建筑材料均为不吸水，空间内的每一滴水都可以完整地保留其形状本身，感受到一种潜藏于平静之下的巨大力量。

3. 物派雕塑

第三个美术馆是安藤为"物派"雕塑的核心人物李禹焕（Lee Ufan）所建造。李禹焕崇尚主客体不分的、重视自然"原本状态"的思想，以其为代表的"物派"的作品以大量使用未经加工的木、石、土等自然材料为主要特征，尽可能避免人为加工痕迹，注重物体与物体之间的相互空间关系，以及由此而产生的场域变化，引导人们重新认识世界的"真实性"。这种揭示自然世界"原本状态"的存在方式，在色彩语言的表征上皆为材料的本色，感知到一种日本特有的"物静"与"幽玄"。

综合原风景的色彩语言，是日本人擅于用纤细、敏锐的审美眼光去揣摩色彩的细微变化，注重色彩的美感，强调色彩材质本身的属性，是日本的传统用色之道的具体表现。

2.原风景的作品色彩取样

三、记忆与再构的色彩

濑户内海,自古便起着交通大动脉的重要作用,外来事物与各岛原有的文化相融进而发展的状态由来已久。但如今,全球化、高效化、均等化不断发展深入,各岛人口下降、老龄化问题加剧、地方经济活力低下等问题导致原有的岛文化特性逐渐丧失。

因此,本次"濑户内国际艺术祭"诸多作品的创作出发视角在于再构海岛生活方式的想象,以"海之复权"的名义恢复昔日濑户内诸岛的活力,重塑社会景观的记忆走廊。

在公共艺术创作的色彩语言上,主要分成两类,其一是基于材料本体的创作表达,与前文所提原风景的理念一致;其二是将色彩作为重要的创作语言,与地域空间的结合下,释放出独特的视觉张力。

1. 材料本色

《等待的人》是艺术家本间纯的作品,在直岛高速巴士候车室的外墙上,设置了表现岛上渔民劳作场景的雕刻,作品的色彩与背景的毛石墙一致,稍不留神易被忽视,而当你发现其存在时,这一空间仿佛充盈着记忆的呼吸感。

武藏野美术大学稻草艺术创作小组则是以每年稻忙收获后的稻草秆，就地取材，以具象的动物为原型，制作大体量作品，"尘归尘、土归土"，稻草秆历久腐烂后，又回归田野。

《跨越国境·潮》是台湾艺术家林舜龙创作，在海岸边设置了196座伫立的儿童雕像，混凝土材料原色，每个孩子颈上挂着的铭牌记载有各国首都的坐标以及到大部港的距离，作品的色彩与砂石接近，随着潮涨潮落，起伏出现。

男木岛之魂港口的半透明入口空间，是由西班牙雕塑家乔玛·帕兰萨（Jaume Plensa）创作，镂空的屋顶由各式各样的文字组合而成，阳光下文字组合的影子就会投射到地面上，透明互动性的结构中结合了光线、声音和文字。

建筑师藤本壮介则提出在27座岛屿构成的直岛上建设"第28座岛屿"的概念，作品由约250张的白色不锈钢网构成，通透、空灵，打造出漂浮在海面、如海市蜃楼般的"浮岛景象"，展现新材料语境下的未来岛屿想象。

综合记忆与重构中材料本色的色彩，基本是就地取材，以黄灰调的大地色系为

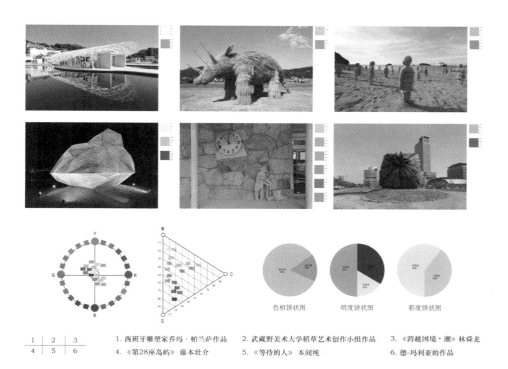

1	2	3
4	5	6

1. 西班牙雕塑家乔玛·帕兰萨作品　2. 武藏野美术大学稻草艺术创作小组作品　3.《跨越国境·潮》林舜龙
4.《第28座岛屿》藤本壮介　5.《等待的人》本间纯　6. 德-玛利亚的作品

3. 记忆与重构中材料本色的作品色彩取样

主，中低艳度、中低明度与短调低彩度。此类型的色彩作品不在于第一视觉吸引观者，在于引导有一个发现的过程，在这个过程中慢慢体会到作品的寓意，以及与环境、记忆互动的内涵。

2. 色彩张力

相较于材料本色的创作，彰显色彩语言张力的作品，可凸显"先声夺人"的视觉效果，艺术祭有着诸多独具色彩表现力的作品，已成为其代表性的符号。

比如《黑鲷》，由艺术家柴田英昭、松永和也创作于第一届，由河海里打捞出来的垃圾堆塑，收集来的空饮料罐以及原住民的废弃物制作成敦厚的黑鲷鱼造型，并运用色彩在鱼身进行"换装"，在废弃物的表层涂以彩虹色系渐变，使得废弃材料再现活力，也传递了环保的理念。

渔网曾是渔民与大海、海洋生物的直接物质链接，艺术家五十岚靖晃与岛上居民们一起，把濑户内海内五座岛屿编织的渔网连接成一个彩色的大网，并面朝天空垂直设立在海岸边，橙黄、天蓝、绛红、赭黑的色相拼接，渔网变成了贯通人海视野的彩色透镜。

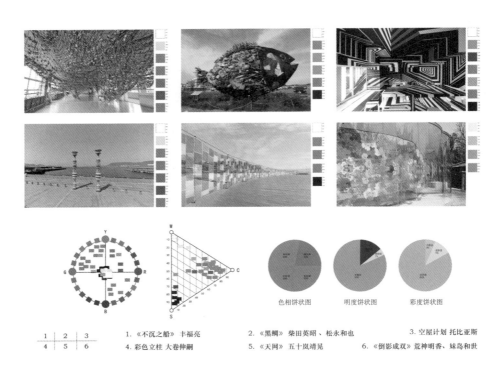

1	2	3
4	5	6

1.《不沉之船》丰福亮　2.《黑鲷》柴田英昭、松永和也　3. 空屋计划 托比亚斯
4. 彩色立柱 大卷伸嗣　5.《天网》五十岚靖晃　6.《倒影成双》荒神明香、妹岛和世

4. 记忆与重构中色彩张力的作品色彩取样

在艺术祭的空屋计划中，艺术家丰福亮率领千叶艺术学校的学生，制作出一个由各色浮标构成的大型艺术装置，约六万个浮标像沙丁鱼般朝着一个方向，结成巨大的渔网，以"不沉之船"的名义，纪念捕捞沙丁鱼谋生的过往产业记忆。同是空屋计划，德国艺术家托比亚斯（Tobias Rehberger）则将空屋改建为魔幻餐厅，用令人眩晕、重复的几何粗条纹结合高艳度的红橙暖色系，造就了空间的多维层次，颠覆性的视觉体验。

在艺术祭的画廊计划中，艺术家荒神明香与建筑师妹岛和世合作，创作了名为"倒影成双（reflectwo）"的作品，在由透明丙烯建成弧形画廊里，荒神明香将色泽艳丽的假花瓣上下对称、悬浮粘贴，当在空中的花瓣随风摇摆时，错落有致，令观者联想起浮水映象涟漪的效果，进入其中，可感受到作品与天空、山峦以及周围民宅各景致之间互动的愉悦色彩视觉经验。

包括在入口的高松港，艺术祭标志性的作品——两根高达8米的彩色立柱，由艺术家大卷伸嗣完成，柱身由全色相的色彩构成，部分材料为镜面，反射着港口、大海、建筑物和观者的影像，其守望姿态与威尼斯圣马可广场的双狮柱相媲美。

综合记忆与重构中色彩张力的色彩语言，色彩的表现力非常丰富，涵盖了高艳度、高彩度、多色相中高明度的多个层次，因此色彩为公共艺术的创作提供了莫大的自由度，可将原有的空间、造型释放出来，颠覆既有的视觉经验，渲染色彩观赏的愉悦感。

四、场域与氛围的色彩

"濑户内海艺术祭"其创作原发点来自于濑户内海这片场域本身，在场域氛围营造方面，有草间弥生、透纳、森万里子等国际一流的当代艺术大师，通过对土地环境、原风景的深度观察和理解，融合艺术家的自主创作思考，色彩的表现结合光电、粒子感应等新技术，呈现具有根基且生长性意义的新艺术表现形式。

1. 标志色彩

"我会忘记所有，只为集中精神，直面南瓜的灵魂。"

—— 草间弥生

草间弥生的南瓜是其标志性的代表作品，也是濑户内海艺术祭吸引公众视野的朝圣之物。草间弥生对南瓜的创作迷恋，始于其童年记忆，艺术家的访谈里提及：南瓜是"乡愁"的代表，她的家族企业曾经在第二次世界大战期间储存了大量的南瓜，南瓜类似某种宗教信仰中的神，带给她喜乐和安慰。

草间弥生的南瓜，色彩上是亮黄色的原色，并点缀以黑色的波点，辨识度极强，圆

点花纹作为纹样表现形式。有评论家描述道：让人看着有一种吸毒似的快感，想扑到颜色中去的神经特质。恰恰正是这一黄色，与濑户内海的蓝天碧海、砂石植被形成了强烈的色彩对比关系，码头尽端的南瓜，坐落大地、仰望苍穹，似乎带着神性，已超出了一颗蔬菜的意义，协同草间弥生的知名度，成就了"濑户内海艺术祭"最具标志性的作品。

2. 光色造型

"我喜欢把光作为一种物质材料，但是我的媒介是真正的感知。我想让你感觉到你的感觉，看到你自己见到的物件。"

——James Turrell

在安藤的直岛美术馆里，展示着三组世界光艺术大师James Turrell的作品，其中最具色彩氛围渲染力的为"橙蓝Box"。观者从橙色的空间拾级而上，进入蓝色空间，因橙色与蓝色为对比色，在两者的空间边界，有一种穿越的迷离。在整个被蓝色灯光包裹的空间里，人会有一种漂浮的浸入感，而当回望暖橙色空间，其立刻抽象为一个平面的色块，但作为暖色的橙，会产生空间的逼近感，所以当观者想触摸这一色块，却是存

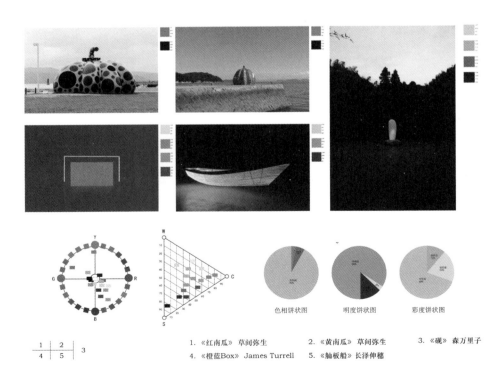

1.《红南瓜》草间弥生　2.《黄南瓜》草间弥生　3.《砚》森万里子
4.《橙蓝Box》James Turrell　5.《舢板船》长泽伸穗

5. 场域与氛围的作品色彩取样

在一个透空的空间背后。透纳的作品，将色彩极端抽象描绘，借助光色的匀质效果，打造出令人叹为观止的色彩体验。

同是运用光色技术的艺术家森万里子（Tom Na H-iu），尝试用先进的科学技术来展现古老而迷人的人类思考。在小豆岛的水池中央竖立着象征生和死的现代纪念碑，此碑与神冈宇宙基本粒子研究设施通过电脑相连接，可以检测到超新星产生，同时超新星产生的过程中会释放很多中子粒子，纪念碑里紫灰色的灯光装置即会显色反应，呈现传递神秘、幽远的未来体验。

综合场域与氛围的色彩语言，一方面以草间弥生为代表的艺术家，本身作品的标志色与自然环境、场域互动，联合迸发出乘级的表现力；另一方面，以透纳为代表的艺术家，色彩不是简单的覆层，光色营造的是整体氛围的包裹，观者的体验由色彩全息引导，包括森万里子，是对未来色彩内部结构性体验的全新尝试。

五、结论与启示

近年，中国迎来新一轮的"上山下乡"潮，各地的乡村重建开始如火如荼地进行着，虽然已有碧山计划等一系列乡村改造的公共艺术活动在发生，但真正对地域性的文化再造的成功案例甚少。

"濑户内海艺术祭"计划之所以能够顺利推进，与日本本身的政治、经济以及文化条件息息相关，比如土地政策的明确、投资主体的权责、经费的保障、乡村基础设施的配套完善等，有一系列的体制机制在后台支撑运作，才能在公共艺术的表现力上呈现高品质的效果。

本文虽然是从色彩研究的角度剖析公共艺术的创作方式，反思的是日本同作为东方属性的岛国，在乡村地缘文化再构中引入的艺术计划，其创作本体必是以日本传统的文化作为恒定的结构存在，以其根本的文化审美为基石，兼容并蓄地吸纳外来优质文化的能量，融合进在地的基因，呈现艺术作品的生长性。这一原则的明晰，为中国当下的乡建活动，提供了较好的借鉴与思路。

（原载于《2016中国色彩学术年会论文集》）

参考文献：
[1] 北川富朗著. 欧小林译. 乡土再造之力——大地艺术节的10种创想. 清华大学出版社，2015。
[2] 周静敏 惠丝思 薛思雯 丁凡 刘琨著. 文化风景的活力蔓延—日本新农村建设的振兴潮流. 建筑学报，2011（4）。
[3] 宋建明. 色彩设计在法国. 上海：上海人民美术出版社，1999。
[4] 官方网址：http://setouchi-artfest.jp/en/

里约奥运公共艺术研究

汤箬梅

作者简介：汤箬梅，女，博士生，南京林业大学艺术设计学院讲师，研究方向为艺术设计学与中国哲学。

摘要：里约奥运会是世界公共艺术的一场重大实践。奥运历史上首次实行"艺术家驻场计划"，里约公共艺术将当代艺术、南美传统艺术与奥运相结合，既充满巴西元素又具有世界意义。这些作品在拉动城市景观增长点、均衡区域发展、助推里约城市复兴等方面起到了积极作用，同时传递了自由、平等、包容的人文精神与可持续发展的生态理念。

关键词：公共艺术；里约奥运会；区域振兴；人文精神；可持续发展

[1] 杜婕.阅读奥林匹克·现代卷[M].南昌：江西美术出版社，2007：58。
[2] Olympic Games Impact (OGI) Study — RIO 2016, Elabo- rated by: The OGI - SAGE/COPPE/UFRJ Research Team: 129. https://www.rio2016.com/transparencia/ en/documents
[3] Olympic Games Impact (OGI) Study — RIO 2016, Elabo- rated by: The OGI - SAGE/COPPE/UFRJ Research Team: 129. https://www.rio2016.com/transparencia/ en/documents
[4] Rio 2016 Cultural Plan By Mandalah http://www.man-dalah.com/project/rio-2016-olympic-cultural-plan/
[5] Cultural Program for Rio 2016 Olympics Celebrates ?? Diversity - By Charlotte Markham, Contributing Re-porter on May 9, 2016. The Rio Times. http://riotime-sonline.com/brazil-news/rio-entertainment

里约奥运会刚刚落下帷幕，这不仅是体育的盛会，也是公共艺术的盛会，两者统一于共同的奥运人文理念之中。"奥林匹克主义是超越竞技运动的，特别是在最广泛、最完全的意义上来讲，它是不能与教育分离的。它将身体活动、艺术和精神融为一体而趋向于一个完整的人。"[1]从古代奥运会中的人体美展现，到现代奥运会艺术融入竞技体育之中，艺术一直与奥林匹克相伴。2016年里约奥运公共艺术再次为全世界观众提供了一场视觉盛宴。作为一场人类最大规模的体育盛事，奥林匹克已经成为世界性的文化活动，公共艺术也逐渐成为奥林匹克运动的组成部分。奥运中体育与公共艺术的联袂是艺术的一种实践方式，艺术走出传统经验领域与惯常的存在空间，介入民众生活，寻求艺术与观众的新型关系，艺术范围延伸到自然环境和城市景观等领域，向世界传递奥运精神。

一、里约城市文化发展计划促进公共艺术发展

作为第31届夏季奥运会的主办城市，里约与巴西政府不仅承担体育赛事任务，也加紧实施文化发展战略。里约城市文化发展计划涉及市长、州长、其他公务官员、艺术家社区、文化制造者和市民社会各个层面，包括里约城市文化活动、奥林匹克文化项目和奥运会与残奥会教育活动[2]。通过文化艺术领域中基础设施、文化事物活动的需求与供给等方面的基本信息可以衡量里约城市文化艺术的推广情况，具体反映在以下七个方面：①公共文化设施数量（按类型）②文化活动数量（按类型）；③文化活动中参与人数数量；④文化活动中残疾人参与人数数量；⑤文化活动的宣传（按类型）；⑥文化活动的分布（按类型和区域）；⑦低收入社区举办的文化活动数量（按类型）。奥运会筹办期间，文化活动观众在2012年达到了132万人次，比2011年增长了31%，较2010年增长了59%，呈现出明显的上升趋势。但文化信息和指标体系（SNIIC)数据显示，里约文化资源存在分布不均衡的状态，多集中在城市的少数区域，其他区域尤其是贫困地区资源十分有限[3]。里约城市文化发展计划围绕这些薄弱环节展开，增加文化活动数量，均衡文化资源分布，关注贫困区域的文化发展，展示里约文化的活力与演变，使得更多的人群可以参与到文化活动中，与世界分享巴西文化的多元性，建构里约奥运文化基础。里约奥运组委会使用设计思维方法论，邀请32位行业专家参与计划研究，创建出222位成名和新兴的艺术家全景图，作为2012—2016里约文化活动的指导基础[4]。最终由里约文化部倡议，2016年里约奥运会和奥运公共管理局支持的奥运文化项目计划在8月至9月的奥运会期间，在全市范围内举办众多的艺术游行与艺术表演。该计划包括在80个不同场所的2000个免费节目和活动，涉及约一万名艺术家[5]。

作为里约城市文化发展计划中的一部分，公共艺术是里约奥运文化建设的重点。2016年里约奥运会首次实行"艺术家驻场计划"，来自巴西本土和世界各地的艺术家为里约创作公共艺术作品，这些艺术作品数量多、规模大，参与到公共艺术的观众更是数不胜数。同时艺术家特别关注城市的贫困区域，相当一部分作品展示在里约的贫民区，带动了区域环境的改善。里约奥运公共艺术成为奥运会赛场之外的亮点，吸引着世界的目光，推动了里约奥运文化的进一步发展。

二、里约奥运公共艺术特色

1. 奥运史上首次"艺术家驻场"计划

在奥运历史上，里约奥运会首次实行了"艺术家驻场计划"，三位官方邀请的艺术家分别是：法国当代艺术家JR、德国作家史蒂曼和美国数码艺术家杰拉尔德。艺术家在奥运会筹备与举办的一段时间内，常驻里约进行艺术创作。根据实际创作基地进行有针对性的主题创作，艺术创作过程现场感强烈，这样的艺术创作方法与手段可以拉动城市艺术氛围，烘托主题色彩。

JR的作品在世界各地的许多街道上自由地展示，任何人都可以观赏到，这使得他的艺术宣传范围与影响力十分广泛。此次被邀请在里约进行现场艺术创作的项目包括"巨人"和"Inside Out"。巨型布面印刷装置艺术"巨人"选取了里约三个标志性的区域，作品以超大脚手架为支撑，印刷出的黑白布面被安装在这些巨型脚手架上。作品中运动员的身份被模糊，取而代之的是奥运比赛项目的直接认知：跳水、跳高和铁人三项的游泳赛。JR在设计中没有选取家喻户晓的明星运动员，而更青睐于那些鲜为人知的平凡运动员。作品分为三个部分，一个是苏丹跳高运动员莫哈末阿里正在背跃里约南部佛朗明哥海浦新生地的一幢大楼。另一个作品在里约西部的巴拉达蒂茹卡地区，巴西跳水运动员利马罗萨里奥正俯冲向海滩。还有一个是法国铁人三项运动员莱奥妮在博塔弗戈海滩的游泳场景。这些运动员由于各种原因没有参加本届奥运会，JR运用艺术的方式让他们出现在里约奥运会中，实现了他们的奥运梦。艺术作品升华了运动的物质语言，传递出奥林匹克运动精神。JR的另一个互动艺术项目"Inside Out"在奥运开始后展开，他将卡车装饰成老式相机的模样，开进马拉卡纳体育场、里约市中心的水岸广场、奥运村，收集过往的奥运相关人员、城市游客和运动员的肖像和故事。卡车里包含一个移动快照室和一台即时打印大尺寸照片的机器，"即拍即印即展示"，体育场、广场、奥运村区域瞬间就成为黑白肖像画的艺术海洋，人人都参与进了JR的艺术之中，走入奥运之中。

1. JR"巨人"

2. 里约奥运圣火雕塑

[6] 高迎刚. 被欣赏的技术——当代艺术与技术关系辨析[J]. 云南社会科学, 2008(1).
[7] "A moment of grace": artist reveals inspiration behind Rio 2016 cauldron art, https://www.rio2016.com/en/news/a-moment-of-grace-artist-reveals-inspira-tion-behind-cauldron-artwork

2. 当代艺术与奥运的结合

当代艺术中，技术因素对艺术创作的贡献越来越大，参与的程度也越来越高。现代科技帮助艺术完成了一些以前无法达到的艺术形式。此次奥运会圣火雕塑就是当代艺术与奥运的完美结合。作品科学地利用自然风条件，凭借风力创造出带有偶发性表现力的艺术，它不是静止的，而是千变万化的，打破了传统雕塑的内涵与范畴。圣火装置由旋转杆环组成，奥运圣火居于装置正中，每一节环上设计有反光的金属片与圆球体，借由风动能以螺旋绽放的形式强化小型圣火火焰的表现力，整个设计仿若源源不断的能量由奥运火炬传递而出，循环往复，生生不息。"技术已经不仅仅是实现艺术目的的手段，而是融入艺术形式之中，直接参与了艺术内涵的表达。"[6]安东尼·豪的创作理念来源于"复制一个太阳"[7]，依据风和光的外部自然环境，通过分析风力大小与风向变化，结合自然环境的物理因素，采用计算机模拟技术，利用软件分析风向角度、风力大小，设计出符合条件的作品模型。然后依据金属加工技艺制作成品，形式上采用对称与非对称的多轴精细均衡样式，内部组件包括悬挂式的齿轮马达、空气驱动的铁线拉伸玻璃纤维、壁挂和玻璃组合的艺术品，创造出一个视觉上完美和谐的动态三维作品。当环境静止时，它呈现出一种简约的线性优雅，当风吹起时，它又化身为突变的舞者。随着风能变化呈现出多样化的动态效果，打破了艺术作品惯常的静态表现，为公共艺术作品的审美增添了新的范畴，赋予了新的含义。

3. 南美传统艺术与奥运的结合

1) 涂鸦艺术构成户外画廊

里约街头的涂鸦艺术可谓是无处不在，作为街头艺术的组成部分，这些涂鸦形式夸张、造型幽默、色彩鲜亮、充满幻想，视觉表现力突出。奥运期间，作为巴西传统艺术形式的"涂鸦"艺术特色被放大，位于里约中心的奥林匹克大道被装点成涂鸦艺术的户外画廊，来自各国的艺术家描绘出不同风格的街头艺术。巴西街头艺术家科布拉为里约奥运绘制的巨幅壁画《族群》长190米、高15.5米，面积为3000平方米，是世界上最大的壁画。奥林匹克大道上JR的"Inside Out"邀请大量公众参与艺术，留下他们的影像，然后将打印出来的波点黑白图像贴在大道上或者是旧仓库里。奥林匹克大道成为户外艺术画廊，这些公共艺术成为里约大众的艺术财富。

2) 壁画新意义：建筑表皮

里约奥运会的水上项目场馆外墙包裹着巴西本土艺术家阿德里亚娜·瓦勒让的壁画

《腔棘鱼引发海啸》的复制品。阿德里亚娜·瓦勒让醉心于多种族国家的混杂观念与有趣的文化，作品反映出不同文化相遇时的种族与殖民主义主题，很显然有着不同文化融合背景的奥林匹克与她的创作语境十分合拍。她的《腔棘鱼引发海啸》原作使用了葡萄牙瓷片，是有着巴洛克风格的大海与天使的混合图像[8]，叙述着整个巴西的移民史。针对奥运会的水上项目场馆，瓦勒让重新调整了作品以适应体育馆场地，把不同部分的瓷砖组合为一个新的抽象形式——模拟波浪，瓷砖被翻拍、放大、打印在塑料帆布上，最后包于外墙。作品覆盖四面墙壁，由184块蓝白色的方块帆布板组成，再现出艺术家原作中的瓷片效果，描绘出天使、翅膀和其他装饰图案，以及瓷砖开裂的纹理。壁画建构为新的建筑表皮，水上项目馆的巴西特色十分鲜明。

[8] Rio Artist Adriana Varej?o on Her Olympic Commission and New York Show, Artsy Editorial By Casey Lesser. Apr 22nd, 2016. https://www.artsy.net/article

3.奥运水上项目馆:腔棘鱼引发海啸

三、里约奥运公共艺术的积极意义

1. 促生城市新地标，提升城市形象

"似乎存在一种趋势，越是熟悉城市的人越要依赖于标志物系统作为向导，在先前使用连续性的地方，人们开始欣赏独特性和特殊性。"[9]提起里约，人们便会提起巴西基督像座具有装饰艺术风格的耶稣基督雕像。这座巨大的耶稣雕像在巴西里约基督山上俯瞰整个里约市，是里约的象征。如今，在开幕式后矗立于里约市中心奥林匹克大道上的圣火雕塑成为社会各界追逐的焦点，吸引了成千上万的居民与游客来此参观，圣火雕塑已经成为里约新时代的代名词。"这件公共艺术作品与对面19世纪新古典主义坎德拉里亚教堂交相辉映，成为里约城市的新标志。"[10]里约奥运使得奥林匹克大道成为里约城市的热门地点，又一处文化核心，同时也成为全世界人们记忆深刻的场所。圣火雕塑、科布拉的《族群》壁画、残奥会开幕式创意总监威克·穆尼兹创作的《皱了的制

[9] 凯文·林奇.城市意象[M].方益萍，何晓军，译.北京：华夏出版社，2001：60。

[10] A star is born: Olympic cauldron becomes downtown Rio's latest must-see attraction, https://www.rio2016.com/en/news/

服》等,当代艺术家们在奥林匹克大道上的公共艺术作品带给里约人民前所未有的新鲜感受,为里约打造出一个引人注目的公共空间,不仅吸引着本地居民与游客,也吸引着世界的目光。把城市的规整化和形象设计作为改善城市物质环境和提高社会秩序及道德水平的主要途径[11],里约公共艺术不断打造出城市引人入胜的景观节点,加速了里约城市形象的改善,提升了里约城市面貌。

2. 关注贫困区域,推动城市发展

公共艺术顺应艺术发展的潮流趋势,引领艺术审美的回归,将艺术由精英化向社会化、生活化转变。公共艺术从艺术的角度来对待生活中的公共问题,介入"民众生活",使得人们可以直面自己的自然生存状况和社会生存现实,构建公共空间与公共生活。公共艺术以其社会性、公众性来积极参与全球民众生活,其价值在于提升民众生活质量,改善政治经济局面,推动城市与区域振兴。一部《上帝之城》让里约的贫民窟名噪一时,贫民窟充斥着暴力、混乱与贫穷,但同时又孕育着多彩的艺术氛围,许多艺术家在这里进行艺术创作,用艺术点亮贫民窟。荷兰艺术家库哈斯和德瑞在2010年与贫民窟的25个青少年一起完成了"贫民窟艺术计划",将圣马尔塔小广场周边的34个房屋进行外观统一设计,形成色彩斑斓的棚屋群,成为里约的一个新的标志性景点,使该区域得到了社会的关注,赢得了更多改善与发展的机会。

奥运会筹备期间,巴西的政治与经济经历了动荡的危机,遭受到自20世纪30年代以来最严重的衰退,出现了经济危机、犯罪问题、政治动荡、寨卡病毒、水污染等一系列问题,奥运会筹备过程充满挫折与坎坷,各界甚至对奥运会是否可以举办产生了质疑。正是在这种局面下,里约奥运提出"一个新世界"的口号,既深刻地体现了巴西多民族崇尚的包容、平等、和谐的价值观,又广泛地表述了世界人民的共同愿望。奥运会的举办离不开里约城市的日常生活,直接面对里约城市的社会问题,应对现实困难,才能迎来新的改变。奥运不仅是一场世界体育盛事,更是城市复兴的机会,里约城市的公共艺术便是实现这一目标的承载者和实践者。莫哈末阿里背跃而起的大厦原本是废弃的,由于JR的艺术活动,这座大厦又重新进入了人们的视线,该区域也因此得到了更多的关注与发展机会。里约最热门的景点奥林匹克大道,无论是圣火雕塑还是街头的壁画艺术,都带给奥运会一个美好的体验,表达对美好世界的渴望,得到了里约与世界的认同,成为具有世界意义的公共诉求。奥运之前的里约,奥运之后的里约,一定会有改变,一定会是一个更新更美好的城市。

[11] 俞孔坚,李迪华.城市景观之路——与市长们交流[M].北京:中国建筑工业出版社,2003:26。

3. 传递"自由、平等、包容"的文化精神

巴西是全球种族最为多元化的国家，经历过多次移民潮的巴西形成了自由、平等、包容的文化特质。此次里约奥运会邀请的艺术家来自于世界各国，美国、法国、日本、意大利等，他们有着迥异的文化背景与生活方式，但拥有共同的艺术语言，为奥运盛会奉献出设计热情与创意，多元化的艺术作品装点着里约城市与赛场，传递奥运精神。奥运会汇聚了五大洲的运动员、官员和观众，不同肤色、语言、生活行为方式、宗教信仰等文化差异不可避免地会引发一些矛盾、误解与冲突。里约奥运公共艺术成为文化求同的最佳解决方式，尊重文化的多样性，强调在差异面前的了解、友谊与团结，展现给人们美好的愿景和积极的氛围。不同的公共艺术作品成为一个有机体，打破语言、人种、宗教等藩篱，创造出友爱、团结、互助的奥运氛围，消弭文化差异与偏见，世界本是地球村，五大洲都是一家人。正如同巴西街头艺术家科布拉《族群》绘制的5个来自五大洲的人物肖像，"我们生活在充满冲突的、混乱的时代，我希望通过作品展现出我们每一个人都是在一起的，是相互联系的整体"[12]。

奥运史上首次"艺术家驻场"计划的主旨是通过艺术让尽可能多的人感受到奥运精神。每个人都有追求梦想的权利，公共艺术是以民众为基础的艺术，它的内容与形式是广泛的、参与的、平等的，这一点与"每一个人都应享有从事体育运动的可能性，而不受任何形式的歧视"的奥林匹克原则一致。JR的《巨人》将没法参加比赛的运动员以艺术的方式来到里约，来到奥运，透过马拉松比赛的转播镜头，全世界的观众都能看到设计在比赛路线边的大厦顶端莫哈末阿里一跃而起的定格照片。错过这次奥运的他们，未来也许就会登上奥运赛场。艺术家罗德里戈和谢蒂在里约奥林匹克大道的墙壁上为"奥运特殊代表团——难民代表队"的10名运动员创作了涂鸦壁画，来自南苏丹、叙利亚、民主刚果和埃塞俄比亚的10名运动员代表了6500万背井离乡、颠沛流离的难民登上了奥运舞台。他们没有国旗，没有国歌，但是他们同样有追求梦想的权利，从游出"最美一分钟"的叙利亚少女尤丝拉到"想成为世界冠军"的苏丹田径选手保罗，他们在奥林匹克诠释参与的精神，体现了"人人平等"的奥运精神。

4. 倡导"可持续发展"的生态理念

公共艺术的产生来源于艺术介入生态的结果。20世纪60年代，西方社会的反战情绪高涨，同时伴随着日益严重的自然资源过度开发、环境恶化等问题，人们对代表精英文化的现代艺术产生怀疑，出现了一股"后现代"文化思潮，"大众的、短暂的、消费的、

[12] "We are all connected" says street artist creating record-breaking mural for Rio 2016 Games. https://www.rio2016.com/en/news/brazil-olympics-artist-kobra-largest-mural-rio-2016-street-ar

低价的、风趣的、有魅力的和大量交易的"[13]艺术作品成为这一思潮的主流。受此艺术观念的影响，美国总统罗斯福倡导公共壁画运动，成立"国家艺术基金会"颁布"艺术百分比"法令，"美国各州支持'公共艺术百分比'政策资金比例不尽相同，预算额度从建筑物造价的1%—5%不等。美国半个多世纪以来以立法的形式强制、在国家中实施此政策，使得美国公共空间和公共艺术得以迅速繁荣发展"[14]。公共艺术自诞生之日起就与环境联系在一起，发展至今走向更大范围的自然环境和城市景观之中。生态问题"超越了意识形态、种族及宗教问题而迫使全球人类对其作出优先的反应。作为当代社会公共文化方式和观念载体的公共艺术，同样需要在诸多方面优先应对生态问题的考验与挑战"[15]。日本艺术家森万里子的装置艺术《环：天人合一》是与自然环境相关的作品，象征着圆满、合一和永恒。作为本届奥运会的文化遗产，作品成为架接2016里约与2020东京的桥梁。这件装置艺术作品是自然与人类之间的载体，悬置于250米高的瀑布上，直径约3米，重达3吨，由丙烯酸树脂制成，这种材料持久耐用，适合户外的气候条件。一天内太阳不断移动，从不同的角度照亮作品，使得这个环呈现出不同的色调，由蓝色到金色，诠释出巴西自然环境的优美。奥运五环象征着五大洲国家与种族凝聚在一起，倡导世界和平。森万里子的第六环也是自然之环，自然赋予第六环每时每刻的华光异彩。人类自远古以来就对自然万分敬仰与崇拜，自然赋予人类生命，人类更应该珍惜自然，保护环境，这也是为世界的可持续发展做出努力。生态与可持续发展问题已经成为全球共同瞩目的焦点，每届奥运会都会倡导环保理念。里约奥运会的环保理念与践行也渗透到各个领域，参加里约奥运会的207个代表团种下的207个树种，共1.1万颗树苗被移种至德奥多罗的奥林匹克公园，这些树苗不断成长后将会成为里约的奥运遗产——运动员森林。越来越多的艺术家们通过作品体现出他们的人文关怀，采用节能环保材料，作品题材关怀自然生态与环境保护，启发公众的反思与警醒。

四、结语

公共艺术是奥运文化的组成部分，现代公共艺术走入奥运，丰富了奥运的内涵。公共艺术通过对公众的舆情作用，为奥运造势；通过激情与富有美感的艺术形象，烘托奥运会的氛围；通过赋予观众直接的审美体验，为奥运注入更加激动人心的人文力量。"公共艺术的根本目的在于以艺术方式传播和造就社会意识，彰显和维护共同的价值观念和社会理想。"[16]公共艺术已经成为当代奥运不可或缺的重要元素，反过来奥运城市、场馆等公共空间也为公共艺术的发展开拓了国际性的舞台，提供了更大的发展空间。

[13] 中国大百科全书编撰委员会.简明不列颠百科全书[K].中国大百科全书出版社，1985:786。

[14] 汤筠冰.美国城市公共屏幕研究.浙江传媒学院学报，2014(2)。

[15] 翁剑青.非纯粹艺术的艺术展望.雕塑，2009(4)。

[16] 杨斌/整理.由北京奥运景观谈公共艺术的实践.美术观察，2008(11)。

里约奥运会是世界公共艺术的又一重大实践，这些公共艺术采用时尚艺术形式，运用科技元素，构成了里约的奥运视觉形象，既有巴西元素又具有世界意义，直观地向观众传达了里约城市文化意义与奥运精神，并拓展出新的人文魅力。公共艺术的介入是以动态的方式与社会政治、经济、文化等方面产生交织，其产生的社会作用与价值十分巨大。里约奥运公共艺术在振兴里约，传播南美洲文化，促进世界和平，维护生态平衡等方面发挥了重要的推动作用。

（原载于《体育与科学》2016年05期）

硅基文明挑战下的城市因应

周榕

作者简介：周榕，清华大学建筑学院副教授。

摘要：以虚拟、运算和共享为特征的硅基空间的崛起，对碳基空间作为资源和社会组织核心的传统优势地位形成挑战。在硅基空间中正在孕育生成的硅基文明，是对500年来以"理性乌托邦"为意义核心的现代文明的合法性延续与替代性升级。文明空间的转移对以乌托邦为蓝本的现代非经验城市构成了严重威胁，面对硅基文明的挑战，城市的因应之道是向硅基空间让渡大部分资源组织和社会组织的功能性职责，转而专心经营"即身性"的环境体验与文化内容。

关键词：
硅基空间、碳基空间、硅基文明、乌托邦、城市、超公共性、虚拟

一、楔子

1. 唐明皇·充气娃娃·网络共产主义

2000年，笔者在一篇研读《e-topia》的课程论文中曾用唐明皇为例，说明欲望与资源消费之间的关系——唐明皇的后宫最多时充塞美女4万余人，即便抛开"三千宠爱在一身"的极端情况不论，单以正常人的体能估算，他临幸过的很难超出其中的10%。那么，唐明皇后宫余下的90%、共计超过3万6千个美女能起到什么作用呢？答案是：满足他逾越肉身实际欲求的"虚拟欲望"。

人类的欲望可以一分为二，其中极小那一部分是满足自身生理需求的"实体欲望"，而剩下的极大份额则属于满足心理需求的"虚拟欲望"。古人说"欲壑难填"，指的正是虚拟的心理欲望而非身体的生理欲望。在社会总体生产力水平低下的年代里，有限的实体资源用来满足人类的实体欲望犹嫌不足，何况大大超出生理需求的虚拟欲望？因此像唐明皇这样大量耗费实体资源仅供自己意淫的"壮举"，在历史上不过是穷奢极欲的极端个案。

在人类社会的绝大多数时间中，可支配的有限实体资源与涌动蒸腾的无限欲望、特别是虚拟欲望之间的矛盾，贯穿了文明历史的发展进程。尽管资源与欲望之间的供求矛盾突出，但通过耗费实体资源来满足人类虚拟欲望这一传统解决方案本身，却始终未曾遭遇过质疑，遭到质疑的主要是资源分配的平等性问题。启蒙运动以降，以人类个体为单位的"自由"和"平等"成为西方现代社会的信仰基石，随之而来的问题，就是如何生产更多的资源，来平衡被"自由、平等"理念所解放和爆发出来的社会总体虚拟欲望增量。紧随启蒙时代而兴起的工业革命通过大幅提升社会生产力水平回应了这一欲望挑战，从而使资本主义逻辑形成了（欲望）大需求与（资源）大供给的完整闭环。但相对于复杂、多样、奇怪而精致的人类虚拟欲望而言，资本主义大工业生产所能提供的仅仅是廉价但却低水平的实体资源——用标准口味的可口可乐替代了沙龙饮宴中的琼浆玉液、用批量生产的充气娃娃替代了唐明皇后宫里的燕瘦环肥。从社会关系看，这是一种走向人人平等的文明进步，而从满足个体虚拟欲望的角度衡量，则十足是一出人性被物质"异化"的悲剧。

直到进入网络时代，人类才开始逐渐摸索出一套有效平衡虚拟欲望的系统方法——朋友圈、网络游戏、社交工具、弹幕网站、视频直播……（图1）种种令人眼花缭乱的"吸睛"招数背后都暗含同一个本质目的——用网络"虚拟资源"来满足同为虚拟的人类欲望部分，从而持续耗散掉蓄积在社会集体心底的"力比多"。

1. 弹幕网站

通过虚拟资源释放虚拟欲望,堪称是网络社会最伟大的创造与文明贡献,它一举解决了困扰人类社会几千年的欲望与资源之间不可调和的矛盾——通过大量生产和无限复制使边际成本趋近于零的网络虚拟资源,在极短时间内就炮制出淹没社会虚拟欲望总需求的海量供给泡沫,将资源与欲望之间的根本供求关系彻底颠倒了过来,从而动摇了人类社会长期以来平稳运行的经济学基础。在马克思主义政治经济学框架中,社会主义与资本主义之争是在"物质资源有限"这一基本前提之下展开的。一旦"物质极大丰富"趋近于无限,则共产主义必然实现。尽管,物质资源无限支配的共产主义社会不过是一个虚构的遥远假设,然而在网络社会里,边际成本接近零的虚拟资源在最初阶段就已经可以做到近乎"无限"的供给,难怪最早一批互联网技术先驱无一例外都是笃信网络资源免费的"网络共产主义"信徒。尽管近年来侵入并席卷网络社会的资本还在顽固推行以"资源有限"为基本前提的资本主义社会的金钱逻辑,但可以预计的是,随着共享经济大潮的澎湃兴起,"英特纳雄耐尔"一定会在网络世界率先实现。

2. 阿尔法狗·出租车罢运·拜马云

在这个风云极速变幻的高强刺激时代,人们已经对发生在自己身边的重大历史事件无动于衷了。2016年3月,谷歌(Google)旗下DeepMind公司开发的围棋人工智能程序AlphaGo,以4∶1的总成绩战胜围棋世界冠军李世石九段(图2),标志着人工智能(AI)的综合运算能力已经在最复杂的智力游戏领域超过了人类最高水平。

2016年5月31日,西安出租车全行业罢运,集体开车结队上街出行抗议,抵制滴滴、优步,场面壮观浩荡,将近年来传统出租车行业对网络专车的对抗浪潮推向了新的高峰(图3)。

2015年11月10日晚,广州市番禺区电子商业园区的电商们举办"双11"加油大会,摆供品、请按摩师为员工们按摩……然后,排队拜马云和刘强东(图4)。据悉,在"双11"前拜马云已经成为该地电商延续两年的"新传统"。

2. AlphaGo 4∶1战胜李世石　　3. 西安出租车罢运　　4. 广东番禺电商"双11"前拜马云

5、只为一个人服务的日本旧白泷火车站

6、空空荡荡的城市广场

7、被拆除鹿角后的"鹿角邮筒"

天赋异禀的李世石算不过阿尔法狗，辛苦扫街的出租车算不过滴滴和优步，精明无比的粤商算不过阿里巴巴……在这个计算无所不在的时代，人算不如"天"算。

3. 一个人车站・微信・鹿角邮筒

日本著名的"一个人车站"——北海道JR石北线的旧白泷火车站于2016年3月26日正式关闭。北京时间3月25日下午4时左右，日本电视台直播了小站的告别仪式，国内腾讯视频派出记者到达现场进行了直播，超过40万人围观。特别意味深长的是，这个车站三年来在现实空间中只为女高中生原田华奈一个人服务（图5），但在网络的虚拟空间中，却成为千百万人关注的焦点。

麻省理工学院建筑与城市规划学院前院长威廉・米切尔曾经在《比特之城》一书中预言："电子会场（electronic agora）在21世纪的城市中将会同样发挥关键性的作用。[1]"今天看来，他的预言对了一半也错了一半：当今中国最大的广场并非天安门广场，而是微信——这个用户量已经接近6亿的社交平台的确在中国城市中发挥了无可比拟的关键性作用——把绝大多数年轻人和相当一部分中老年人从实体城市空间收割进虚拟的网络空间，而让现实的城市广场几乎成为广场舞的专属演出场地（图6）。

2016年4月8日晚11点09分，当红"小鲜肉"鹿晗在微博上晒出了自己与一个邮筒的合影。这个位于上海外滩的邮筒很快成为鹿晗粉丝们的新宠，甚至有人专门从外地赶来与这个邮筒合影，队伍最长时超过200米，最晚排到凌晨三四点。上海邮政见奇货可居便择机而动，在4月20日对"网红邮筒"进行装饰，给邮筒戴上两只"鹿角"，在网上赢得鹿晗粉丝的一片欢呼，孰料这两只"鹿角"安装完毕，便被闻风赶来的城管随即拆除，空留下邮筒顶端两块破损的漆皮，见证这一幕虚拟空间与现实空间互动的悲喜剧（图7）。

比人多？现实空间哪里是网络空间的对手！可是比权力，现实空间又何止有六丁六甲的护卫与羁绊……

二、新物种来袭：硅基空间的威胁

空间是基于身体的感知。换言之，物理空间的价值是与我们身体的需求紧密联系在一起的。老子曾言："吾所以有大患者，为吾有身，及吾无身，吾有何患？[2]"有身，才有了对空间的意识与互动，空间的事件才会转换为即身的悲欢，空间的边界才会转换为对人的规约。概括而言，传统的文明空间与人类的碳基身体息息相关、不可分离，因此可名之曰"碳基空间"。

[1] [美]威廉・J.米切尔.比特之城：空间・场所・信息高速公路[M].范海燕，胡泳，译.北京：生活・读书・新知三联书店，1999:8。
[2] 陈鼓应.老子今注今译[M].北京：商务印书馆，2006:121。

随着网络的发明与应用，一个新的空间物种——Cyber Space也应运而生并快速繁衍。与碳基空间截然相异的一点，是这个新的空间物种与人类身体完全没有关联。也就是说，相对于我们实存性的身体来说，Cyber Space是纯然虚拟的，因此有人把Cyber Space直接翻译成"虚拟空间"。然而，Cyber Space除了虚拟之外，还有另外两个特征——运算和共享：运算，是指Cyber Space的实质是一堆比特组成的对现实物理空间的算法模拟，因此Cyber Space有着强大的计算能力，或者说，具有明显的、无所不在的智能特性；共享，是指Cyber Space由于摆脱了物理性的身体限制，因此理论上可以同时被无限多的人群共享，借助Cyber Space的共享特质，人类社会可以任意实现即时性的各种人际互联，这一点是现实的碳基空间所远远无法比拟的。

本文将具有"虚拟、运算、共享"这三大属性特征的Cyber Space定名为"硅基空间"，以与现实的"碳基空间"相对应并区别。与后者相比，"虚拟"属性让硅基空间具有极低的能量和物质消耗的优势；"运算"属性让硅基空间具有极高效率的主动智能组织的优势；"共享"属性让硅基空间具有极易接入、极强互联的"超公共性"优势。硅基空间虽然在网际网路诞生不过30年，但从现实的效果看，上述低耗、高效、超公共性等三大优势，已经令其在与碳基空间进行资源组织和社会组织的权力竞争中所向披靡、无往不胜，本文开篇的楔子里所记述的诸多现象不过是硅碳空间之争战况的沧海一粟。

三、替代性乌托邦：硅基空间所孕育的新文明形态

如果仅仅从技术的角度去看待硅基空间的发展，那么这一空间新物种的崛起与历史上其他创新性的技术发明似无二致——都是让人类改造世界的能力得到有效提升。但假如从文明的视角进一步审视硅基空间对现有文明组织逻辑和秩序的冲击，则可以清晰地辨识出一种新文明形态的孕育进程。

所谓文明，可以被理解为某种成熟、稳定、具有独特表征的范式化组织形态，它至少包括三个组织层面：实存的资源组织、半实半虚的社会组织、虚构的文化组织。这三个层面的组织为一种文明提供了物质基础、人际承载，以及意义依托。

文明的组织需要在空间中展开。在硅基空间出现之前，任何一次技术进步，例如古登堡印刷术、蒸汽机、电力、电报、汽车、飞机、广播、电视，等等，增强的都是碳基空间的组织能力。然而硅基空间的崛起，直接威胁着碳基空间作为文明组织核心的地位。近年来，随着硅基空间中不断高速迭代的技术创新，人类文明组织架构中的资源组

织和社会组织，都呈现出从碳基空间向硅基空间加速转移的大趋势。计算机和网络已经极大程度地控制了人类社会的物质生产、分配与流通过程，而线上的人际互联在数量和频率上也早已大比例超过线下的面对面沟通。时至今日，可以说离开硅基空间，人类现代文明已经无法再正常运行与维系下去。纵观人类历史，此前还从未有一项技术革命达到过与文明组织之间如此高的相互依存度。

尽管硅基空间已经如此深度地介入了"资源"与"社会"这两个文明的底层组织，但倘若不能在"文化"的组织层面有所作为的话，仍然不能被认为构造出了一个完整的硅基文明形态。那么，一个文明所期待的核心意义能否在与碳基身体决然无涉的硅基空间中萌生并成长起来呢？

一直到16世纪以前，世界上无论哪一种人类文明，其意义内核所共同贯穿的都是某种延绵的碳基调性——对作为实存的肉身之在的价值衡估以及从自身经验出发的欲望管理——不管是鼓吹禁欲、节欲还是纵欲的文明，都是以（集体化的）碳基身体为价值本位和意义主体的。然而，这一围绕身体经验而进行内核性意义组织的文明传统在文艺复兴后的欧洲却发生了悄然转向：1516年，英国思想家托马斯·莫尔出版《乌托邦》一书，揭开了人类文明从经验累进式的自然发展，转向以脱离切身经验的虚构理念为指引的"靶向发展"的序幕；1543年，意大利帕多瓦大学医学教授维塞留斯出版基于解剖学的《人体构造》一书，从此将人的存在与物质性的碳基身体剥离开来，并顺理成章地——"解剖正逐步将人从宇宙中剥离出来。[3]"法国哲学家笛卡尔沿着维塞留斯开创的道路走得更远，他将身体视之为"我思"的残余、与"我在"无关的累赘和障碍，并认为"思想完全独立于身体而建立在上帝之上"，否认理性属于身体的范畴。"被区别于精神的身体一旦不是理性的载体与工具，便堕入卑微的境地。[4]"自笛卡尔开始，西方文明的核心性意义组织逐渐开始背弃碳基身体，转而围绕抽象的"理性"展开。

对人类身体的祛魅（disenchantment）宣告了对世界祛魅的肇端。马克斯·韦伯把"世界的祛魅"定义为"可以借助计算把握万物"，他认为"把魔力从世界中排除出去"并"使世界理性化"是现代文明发展的标志[5]。

任何一种文明都必然从属、附着、缠绕一个统领文明体内一切意义之"元意义"的"神性内核"而铺展，对人类现代文明而言，这个"神性内核"——"现代神话"，就是许诺一个超验的完美未来的"理性乌托邦"。这一"理性乌托邦"包含三大任务——对未来的承诺、对现实的祛魅以及对共同体的规范——对未来的承诺指向虚构，这样的虚构表现为种种对尚不存在之未来的预言、规划与设计；对现实的祛魅指向计算，利用计

[3] [法]大卫·勒布雷东．人类身体史和现代性[M]．王圆圆，译．上海：上海文艺出版社．2010:64。

[4] 同上：79。

[5] [德]马克斯·韦伯．入世修行：马克斯·韦伯脱魔世界理性集[M]．王容芬，陈维纲，译．西安：陕西师范大学出版社．2003:23。

算带来的对世界认知和行动的高效率击败所有低效率的非理性魔力崇拜；对共同体的规范指向在公共空间中建立完善的规则和秩序，从而保证文明共同体以统一、和谐的状态完美运行。

如果我们把预埋在"理性乌托邦"构架中的三个隐性关键词——"虚构、计算、公共性"提取出来与硅基空间的三大属性相对照，可以发现两者之间具有极高的契合度。事实上，在硅基空间中，虚构根本不需要耗费时间成本和物质成本指向未来的许诺，虚构一旦被虚构出来就已经是实现了的未来；同样，对于自带计算属性的硅基空间来说，人类运用理性对提升碳基空间效率所做的有限计算无异于稚拙的小儿游戏，硅基空间的"自主性计算"展现出的是一种远远超越人类个体头脑思考能力的强大"智慧"魔力；而共享属性使硅基空间天然成为全方位的公共媒体，媒体的超级信息密度远胜于物理空间中人类通过身体密度所传达的信息密度，再加上通过硅基空间媒介交流的超距离、非即时、可选择、可切换等特点，使得硅基空间具有碳基空间所无法比拟的"超公共性"优势。

综上所述，相对于碳基空间而言，具备虚拟、运算、共享三大特征的硅基空间，不仅具备把人类社会低耗、高效、互联地组织起来的压倒性技术优势，更在文明的意义性"神性内核"上续写并提升了"理性乌托邦"的现代神话。至此，我们可以认为，从资源组织、社会组织、文化组织这三个层面上全面接管现代碳基空间职能的硅基空间，已经孕育生成了一种全新的硅基文明。这一崭新的硅基文明，是对500年来以"理性乌托邦"为意义核心的人类现代文明的合法性延续与替代性升级。换言之，人类社会所创造的现代乌托邦文明，必将、并已经在从碳基空间向硅基空间转移。

四、功能性身体 vs. 意义性身体：硅基文明与碳基文明的相互批判

赫拉利在《人类简史》中指出："任何大规模人类合作的根基，都在于某种只存在于集体想象中的虚构故事。[6]"每一种文明的发展历史都表明，作为集体叙事的人类文明并不源于生理性"实体欲望"的驱策，而是来自心理性"虚拟欲望"的支配，也就是说，虚构是文明的本质。

从"虚构造就文明"的角度审视，尽管硅基文明和碳基文明的起源同出于虚构，发展的目标也同指向虚构，但两者的虚构之间却存在着一道不可跨越的门槛之隔，这道门槛就是对于身体以及身体所依赖的物质资源的根本态度。事实上，由于硅基文明的崭新崛起，其与传统的碳基文明之间，在对身体性的态度上就迅速构成了某种相互对立的批

[6] [以色列]尤瓦尔·赫拉利. 人类简史：从动物到上帝[M]. 林俊宏, 译. 北京：中信出版社，2014:028.

判关系——延续现代理性乌托邦"去身体化"逻辑的硅基文明,其发展的终极调性一定是无身、无物的"诸法空相";而在硅基文明映衬下虚构能力捉襟见肘的碳基文明,则不得不回归"即身而道在[7]"的身、物实存性意义场域。由是,如果将人类的身体视为某种"功能性存在",则硅基文明框架下必然可以通过技术进步实现对身体的全面和最终的虚拟性替代,而以身体为承载基础的碳基文明就必将失去其存在的绝大部分价值;但假若把人类的身体看作某种"意义性存在",则碳基文明就有着硅基文明所不可取代的独特价值内核。

法国哲学家梅洛-庞蒂在《知觉现象学》一书中,批驳了西方哲学自笛卡尔以降将身体贬谪为"功能性存在"的唯理传统,指出身体是人类存在的意义核心:"总之,通过对运动机能的研究,我们发现了'意义'一词的新意义。理智主义心理学和唯心主义哲学的力量在于它们能容易地证明知觉和思维有一种内在意义,证明知觉和思维不能通过偶然联结在一起的内容的外部联合来解释。我思就是这种内在性的觉悟。但是,任何一种意义由此被设想为一种思维活动,一个纯粹的我(Je)的活动,即使理智主义能轻而易举地战胜经验主义,它也不能解释我们的各种经验,不能解释我们的体验中作为无意义的东西,不能解释内容的偶然性。身体的体验使我们认识到一种意义的强加——不是一个有普遍构成能力的意识的强加,一种依附于某些内容的意义。我的身体就是像一种普遍功能那样运作,并且存在着和容易受到疾病侵袭的这个意义核心。在这个意义核心中,我们学习认识我们通常将在知觉中重新发现的、我们需要对它作更全面描述的这个本质和存在的纽结。"[8]

如上,身体的功能性与意义性定位之争关乎硅基文明与碳基文明的合法性之战。人类终将抛弃功能性身体,是硅基文明对于碳基文明的身体效率批判所引发的合理推论;而人类必须捍卫意义性身体,则是碳基文明对于硅基文明的文化价值批判所导向的必然结论。日益脱离人类肉身而疯狂扩张的硅基文明,势必将工业革命以来技术主义乌托邦的领地拓展到极致;与此同时,因资源与社会组织效能相对低下而不断收缩势力范围的碳基文明,则需要通过护卫和发掘身体性的意义深度而凸显自身的存在价值,从而坚守住最后的文化根据地。

五、碳基乌托邦之死:文明空间转移期的城市衰败

"城市,可以被认为是人类最早发明的一种互联网。智人作为社会性碳基生物,身体性的相互信息沟通只能借助近距空间这一媒介,因此发明了近距空间单元(互联

[7] "即身而道在",语出明末清初思想家王夫之《尚书引义》,本文拓其原义,借以说明身体作为文明意义的实存性依托。

[8] [法]莫里斯·梅洛-庞蒂. 知觉现象学[M]. 姜志辉, 译. 北京: 商务印书馆. 2001: 194-195.

[9] 周榕. 向互联网学习城市——"成都远洋太古里"设计底层逻辑探析[J]. 建筑学报, 2016（05）：030-035.

[10] [美]威廉·J. 米切尔. 伊托邦：数字时代的城市生活 [M]. 吴启迪, 乔非, 俞晓, 译. 上海：上海科技教育出版社, 2005:1.

[11] 同上：1.

性空间单元）的大规模高密度聚合形态——城市，来构筑起相互联系和协作的文明社会网络。简言之，空间，是城市这一'实体互联网'的基本联结纽带。"[9]正因如此，空间对于城市来说是最富于价值的神圣之物，城市通过对空间的高效利用来实现资源、信息与人际这三大链接，从而保证城市中的每一个个体都成为城市社会网络的联通节点。

作为碳基文明发展至今最为伟大的人工造物，长期以来，城市一直扮演着人类文明最重要的承载平台与组织枢纽的核心角色，记录着不同时代的文明缩影。在人类现代文明框架下，城市顺理成章地成为与之同构的理性乌托邦——城市发展的目的，就是通过高度理性的规划管控，来大幅提升城市空间资源配置的组织效能，从而使城市共同体成为运转和谐的整体效率系统。然而，在低耗、高效、协同地进行资源组织与社会组织的能力方面，碳基空间远远不能与自带虚拟、计算和共享属性的硅基空间相比，因此不得不将资源和社会组织的主导权拱手相让。在失去了组织枢纽地位之后，碳基空间所占据的资源与社会份额锐减，碳基空间的价值也随之一落千丈，呈现出实体商业大面积萧条、城市公共空间活力不足、城市信息交换场所纷纷倒闭等诸多城市衰败的征兆。

以北京为例：2015年2月—5月，笔者以"城市修正主义实验"为题，指导清华大学建筑学院的一组学生进行毕业设计。设计以北京二环与三环之间的环状区域为研究对象，而学生们实地踏勘的调研结果令人不寒而栗——这一传统上被认为是城市黄金地段的广大区域，除去三里屯附近的极小比例地区外，绝大多数地区在日常时间都表现为凋敝、衰败的状态，大量的商业场所除售货员外空无一人，许多城市公共空间同样乏人问津。这种情况显然并非来自空间设计的缺陷，而是源于维持空间活力的综合能量供给不足。

按照纯粹功能主义的价值标准评估，碳基空间构成的理性乌托邦城市几乎没有多少继续存在下去的理由，半个世纪以来，从事不同领域研究的学者从各自的角度预告了城市的死讯："1967年，麦克卢汉（Marshall McLuhan）就曾提出：'城市除了对旅游者而言仍是一个文化幽灵（cultural ghost）外，将不复存在。'"[10]威廉·米切尔也断言："这是一个最终必然会出现的现象。城市——指的是从柏拉图（Plato）、亚里士多德（Aristotle）到芒福德（Lewis Mumford）、雅各布斯（Jane Jacobs）这样的城市理论家们所熟悉的城市——已不能再像以前那样维系在一起并发挥作用了。这一切都是由于比特（bits），它们已经将城市摧垮。传统的城市模式无法与'网络空间'（cyberspace）共存。[11]"从近年来的城市发展趋势看，他们的预言已经大幅度地转化为现实，现代城市作为一个低版本的碳基乌托邦正在缓慢地走向死亡。

在硅基文明快速崛起的态势下，死亡，是否属于碳基城市以及碳基文明必然的宿命？城市，面对如此严峻的挑战能否找到一条自保之道？

六、自身复魅：硅基文明挑战下的城市因应之道

从追求效率的技术角度审视，面对硅基文明这一升级版的技术乌托邦，同为乌托邦模式的现代城市难逃被淘汰、被替代的最终命运。对于这一终极宿命，当代城市虽未整体清醒自觉，但已开始出现自下而上的局部因应。近年来，非线性、参数化设计在中国城市中大行其道，其中一个很重要的原因，就是人们开始隐约意识到常规的建筑形态已经难以在硅基空间所主导的视觉环境下继续攫取大众的注意力。王小东院士在他的演讲中[12]把这种逐奇求异的建筑形态称为"新巴洛克风格"，对此笔者深表赞同。因为巴洛克风格的实质，就是通过充满感官刺激的波动空间形式，来与文艺复兴后崛起的、充满吸引力并对教会威权富于挑战性的世俗社会抗衡、争夺的一种因应模式。"新巴洛克"，也是试图通过升级建筑形式的新异度和复杂度来应对时代挑战的当代建筑因应模式，但遗憾的是，面对硅基空间营造奇幻虚拟形式的强大能力，依靠实体资源来创新建筑形式不仅成本奇高，而且效果也远不能和虚拟视觉形式较量，曾被人们所津津乐道的"古根海姆效应"在这个时代已无法复制，"新巴洛克"的因应之道显然不可持续。

城市欲因应硅基文明的挑战，首先必须认清硅基空间与碳基空间彼此的优劣势所在。如前所述，在高效率的资源组织和社会组织等功能性层面，碳基空间远非硅基空间的对手，因此，城市应该果断放弃在这些职能领域与硅基空间的争夺，转而潜心经营碳基空间占据优势的"即身性"领域。硅基文明的崛起，倒逼碳基城市加速自身的进化。

[12] 王小东：巴洛克与当代建筑，中国建筑学会2014年年会主题演讲，2014年11月26日，深圳。

8. 城市表情，作者：陈育强+Chris Lai+蔡雯瑛.　　9. 听到人声露出微笑表情的凉亭　　10. 人声渐大露出厌恶表情的凉亭　　11. 人声过大露出流泪表情的凉亭　　12. 脚踏车用于给手机充电，表情随充电量而变化

参考文献：

[1] [美]凯文·凯利. 失控[M]. 陈新武等, 译. 北京: 新星出版社. 2011.1.

[2] [美]凯文·凯利. 科技想要什么[M]. 熊祥, 译. 北京: 中信出版社. 2011.11.

[3] [美]凯文·凯利. 必然[M]. 周峰, 董理, 金阳, 译. 北京: 电子工业出版社. 2016.1.

[4] [法]莫里斯·梅洛-庞蒂. 知觉现象学[M]. 姜志辉, 译. 北京: 商务印书馆. 2001.2.

[5] [美]威廉·J.米切尔. 伊托邦: 数字时代的城市生活[M]. 吴启迪, 乔非, 俞晓, 译. 上海: 上海科技教育出版社. 2005.4.

[6] [美]威廉·J.米切尔. 比特之城: 空间·场所·信息高速公路[M]. 范海燕, 胡泳, 译. 北京: 生活·读书·新知三联书店. 1999.12.

[7] 陈鼓应. 老子今注今译[M]. 北京: 商务印书馆. 2006.

[8] [法]大卫·勒布雷东. 人类身体史和现代性[M]. 王圆圆, 译. 上海: 上海文艺出版社. 2010.

[9] [美]约翰·奥尼尔. 身体形态——现代社会的五种身体[M]. 张旭春, 译. 沈阳: 春风文艺出版社. 1999.

[10] [德]马克斯·韦伯. 入世修行: 马克斯·韦伯脱魔世界理性集[M]. 王容芬, 陈维纲, 译. 西安: 陕西师范大学出版社. 2003.4.

[11] [英]托马斯·莫尔. 乌托邦[M]. 戴镏龄, 译. 北京: 商务印书馆. 1982.7.

[12] [以色列]尤瓦尔·赫拉利. 人类简史: 从动物到上帝[M]. 林俊宏, 译. 北京: 中信出版社. 2014.11.

[13] [美]爱德华·格莱泽. 城市的胜利: 城市如何让我们变得更加富有、智慧、绿色、健康和幸福[M]. 刘润泉, 译. 上海: 上海社会科学院出版社. 2012.12.

[14] [美]刘易斯·芒福德. 城市发展史——起源、演变和前景[M]. 宋俊岭, 倪文彦, 译. 北京: 中国建筑工业出版社. 2005.2.

[15] 周榕. 向互联网学习城市——"成都远洋太古里"设计底层逻辑探析[J]. 建筑学报, 2016（05）: 030-035.

城市必须反省自身在乌托邦理念长期指导下忽略对人类身体关怀的粗劣发展，重新学会如何精致地照拂人类个体的身体和心灵，让被乌托邦祛魅的人类身体在环境中重新"复魅"（re-enchantment），唤醒与身体媒介紧密相连的"在地"、"在场"的意义性和趣味性，使城市空间成为一处处特定的"即身事件"的栖息舞台。一句话：把乌托邦的还给乌托邦，让基于身体的生活浮现。

在可以预见的未来，硅基文明与碳基文明将会以一种"硅碳合基"的方式长期共存，相应的，城市也将从碳基空间的"在地城市"，转向硅碳合基的"在场城市"。"在场"，意味着同时占据硅基虚拟与碳基实存的双重场域，成为硅碳合基的整合系统（CPS：Cyber-Physical-System）。一方面，使碳基空间的公共事件通过硅基媒介得到更有效的传播与放大；另一方面，也可以通过硅基手段提升碳基空间的综合活力。

最后，笔者以自己参与策展的"2016深圳前海公共艺术季"中的一件作品"城市表情"为例，来约略描述"即身复魅"的"在场城市"某个节点的情境：当这座凉亭无人使用时，它的外壳呈现出一副孤独寂寞的表情；而当有人走进凉亭，并踩着脚踏车为自己手机充电时，外壳上的表情开始变得喜悦，进而大笑。但当人声过于喧哗时，凉亭外壳上的表情又开始悲伤甚至流泪（图8-12）。在这一组凉亭中，以身体为媒介，碳基空间与硅基空间终于找到了一条途径达成和解、形成默契，在这片始于荒凉并不知终于何处的城市……

（原载于《时代建筑》2016年04期）

理论探索
———
城市研究

理论探索——城市研究

城市不仅仅是人类聚居的场所，更是此空间中基于人类活动所产生各种能量的流动、组合和博弈的载体。故而，对城市的研究是来自人们各种视角的解读和辨析。

非独城市和空间的研究范式，城市研究自身的建构也是在不断延展的。随着全球化进程的深入，城市空间的政治属性、社会属性特别是其作为战略竞争资源的作用日益显现，马克·戈特迪纳提出了更具操作性的社会空间视角，并避免了传统空间生态学和新马克思主义空间理论两者的简化论特征，试图将阶级、教育、权力、性别、种族等更多因素以一种整合的观点纳入城市空间的分析中。在文化研究领域，芒福德把城市文化提高到同商业、军事、政治、工业等齐肩的位置，美国社会学家J.沃顿（John Walton）又提出了"新城市社会学"，认为城市社会学研究的重点不再是人口问题，而是资本主义的作用、国际经济秩序对城市建设的影响、财富的积累与权力的集中、社会阶级关系与国家管理职能等。同时，历史、文化领域中叙事理论与方法受到人文地理学，特别是城市地理学的关注，并结合城市意象、时间地理学理论和GIS技术形成了混合方法，在传统研究的基础上增加了可视性。芝加哥学派在20世纪中叶提出通过测量和描述区位、位置、流动性等概念最终解释社会分层现象的城市生态学后，近年由特里·N.克拉克领衔的研究团队提出新的城市研究范式"场景理论"，把对城市空间的研究从自然与社会属性层面拓展到区位文化的消费实践层面。

中国城市研究逐渐在成为一门显学。尤其在21世纪以来，中国的经济增长和城市发展速度是惊人的，与此同时，海外和本土对中国城市问题的研究也成为热点。中国城市研究需要立足于中国语境，这意味着既需要汲取、接轨西方国家的研究范式，又不能盲目地"拿来主义"，这样才能确立中国城市研究的合理取向。

《2016中国公共艺术年鉴》"理论探索"栏目遴选出有关"城市研究"的论文，以飨读者。

空间叙事方法缘起及在城市研究中的应用

侍非 高才驰 孟璐 蒋志杰

作者简介：

侍非，硕士，宿迁学院讲师。

高才驰，上海市城市科学研究会，副研究员。

孟璐，南京大学地理与海洋科学学院，硕士研究生。

蒋志杰，博士，南京大学地理与海洋科学学院讲师。

摘要：空间叙事学源自以历史学、文学等社会科学理论为基础的叙事学；在人文科学空间转型之际，被引入城市地理研究中。在此之际，空间叙事理论与行为主义、后现代主义城市地理学思想、方法融合形成，侧重指导城市规划与设计、定性与定量结合的空间叙事方法，并具体应用于城市情感空间、空间政治、景观规划与设计、遗产地规划的研究。这些研究方法还需在研究范式、理论与方法方面改进，以促进未来理论与实践。

关键词：空间叙事；叙事空间；城市研究

[1] Daniels S, Loriraer H. Until the End of Days: Narrating Landscape and Environment[J]. Cultural Geographies, 2012, 19(1): 3-9.

[2] 崔海妍. 国内空间叙事研究及其反思[J]. 江西社会科学, 2009, 1:42-47.

[3] 叶超, 柴彦威, 张小林."空间的生产"理论、研究进展及其对中国城市研究的启示[J]. 经济地理, 2011,31(3): 409-413.

[4] 周和军. 论空间叙事的兴起[J]. 当代文坛, 2008, 28(1):66-68.

[5] 郭晓柯. 城市开放空间叙事性设计方法研究[D]. 西安：西安建筑科技大学, 2011.

[6] Prince G. A Dictionary of Narratology[M]. Nebraska: University of Nebraska Press, 1987.

[7] Hones S. Literary Geography: Setting and Narrative Space[J]. Social and Cultural Geography, 2011,12(7): 685-699.

一、空间叙事理论产生背景

20世纪60—70年代，西方城市相继兴起由公众诉求和公众参与推动的城市空间理论研究和规划实践，叙事的理论与方法再次受到人文地理学，特别是城市地理学的关注[1]。叙事理论再度受到重视时，是西方人文地理学的文化转向时期，也是社会科学的空间转型时期。此后形成的多学科参与的叙事学，为包括城市地理学在内的人文地理学提供了质疑主流叙事的可能，这使得叙事得以包容各种叙事版本，而这些叙事版本深化并重新定义了地理学中的重要概念，如区域、景观、空间、场所和环境等；也使人们更加充分地认识了后现代城市中的多元化社会空间结构。

相对于长久以来偏重于叙事中的时间维度研究，叙事的空间维度研究只在近期才受到重视[2]。先前的相关研究之所以忽视叙事的空间维度，是因为叙事方法的首要任务在于揭示事实或事件之间时间顺序或因果关系。然而叙事过程更应是一个空间过程。社会科学家对于叙事过程的空间性的重视，迟至20世纪70年代。由于受社会学家列斐伏尔的空间生产理论[3]和福柯的空间理论[4]的影响，人文各学科才开始以社会建构理论为基础的空间叙事研究。

新诞生的空间叙事理论的一个重要研究领域是城市地理学，自20世纪60年代末开始，随着城市民主化运动的兴起，实证主义的城市地理学研究遭到了质疑与批判，先后出现了行为主义和后现代主义城市地理学的思潮和方法。这些思想和方法与空间叙事理论合流，形成了以定性方法为主、定量方法为辅的独特研究方法，而随后新兴的GIS技术融合质性方法与定量方法形成了混合方法；这些方法被应用于城市情感空间、空间政治、景观规划与设计、遗产地规划方面等领域的研究，已取得丰硕成果（图1）。

二、空间叙事与叙事空间

空间叙事与叙事空间是既联系、又有区别的概念。空间叙事（spatial narratives）在叙事学中的定义是指叙事者以空间物质要素为媒介，利用各种相关表达途径，向接受者讲述故事、事件或体验；同时接受者可以依据叙事媒介和个人不同的知识体系对空间进行自我诠释[5]。这里，空间叙事是叙事行为的媒介，而叙事空间（narrative space）是叙事行为的结果，它的传统定义是叙述情境、事件，案例发生的空间或场所[6]。传统定义突出了叙事空间的有形特征（物质特征），更契合城市地理学关于空间与场所的传统概念，因此成为城市地理学或城市学通常采纳的定义[7]；然而随着地理学和叙事学空间和场所的最新理解，一些学者提出了基于文本与读者互动的叙

事空间概念，其中代表观点是莱恩（Ryan）的等级叙事空间，她将叙事空间分为5个等级：(1)空间架构（spatial frames），即叙事情节得以实现场景转换的特定场所；(2)背景（setting），即情节发生的整体社会——历史——地理环境，它是包括叙事文本的稳定空间；(3)故事空间（story space），是由人物思想和行为决定的故事情节空间；(4)故事世界（story world），指基于读者文化知识和现实世界经验形成的想象，进而叙写完成的故事空间；(5)叙事世界（narrative universe），不仅包括叙事文本呈现的真实世界，而且包括由叙事主体（叙事者）和客体（接受者）的信念、愿望、恐惧、思索、假想、梦想和幻想建构的与事实相反的世界[8]。与传统概念的本质区别在于，新概念突出了叙事空间的互动性，涵盖了叙事空间的物质特征和非物质特征，因此它将成为城市地理学关于叙事空间的主流定义。

[8] Ryan M-L. Space[M] // Hühn P, eds. The Living Handbook of Narratology. Hamburg: Hamburg University Press, 2010.

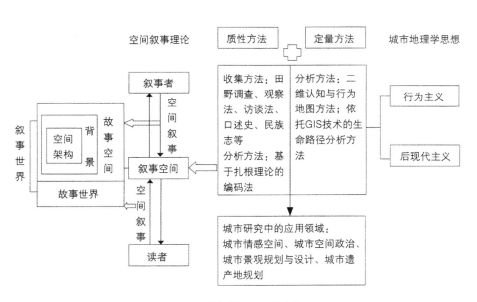

1. 空间叙事理论与城市地理学思想和方法融合及其在城市研究中的应用

三、空间叙事的三要素与叙事空间形式

根据叙事理论，空间叙事具有三类基础要素，即叙事者（narrator）、媒体（medium）和读者（reader）。其中，媒体是叙事者讲述故事时选择的不同空间物质要素。根据这些空间物质要素延展的向性，它可以是零维空间（如口述、音乐等）、一维空间（如信件或电子公告牌上的单行文本等）、二维空间（如小说、摄影、平面地

图等）或三维空间（如雕塑、三维地图、戏剧、芭蕾等）。在传统的城市叙事研究中，叙事者——媒体——读者三要素是单向传递关系；而后现代主义影响下的城市叙事研究中，以空间物质为媒介，叙事者与读者呈双向交互关系，而叙事者针对不同读者也采用不同类型媒介，或同类媒介而叙事内容不同的方式传递信息。

作为叙事行为结果的叙事空间包括两种形式，即作为真实和被表征的叙事空间。真实的叙事空间是叙述事件发生的物理空间，相当于莱恩的叙事空间等级中的空间架构。人们通常采取将叙述事件的空间位置与事件发生的位置同步等方式（如游客参观历史遗址时使用的同步耳机）来表达真实的叙事空间。被表征的叙事空间则相当于莱恩的叙事空间等级中的背景和故事世界。因其表征性特征，又被称为虚拟空间，而非实际的物质空间。此类空间一般指不易被表征的非表征空间（non-representative space），例如情感或记忆空间。

四、城市研究中的空间叙事理论应用

城市一直是各种利益群体博弈的舞台，也是主流叙事流行的场所。为了对抗主流叙事，边缘群体一直试图以对抗的叙事形式，建构自主的城市场所认同。城市多元利益群体的诉求，要求叙事理论为之提供多元的城市叙事文本，也要求叙事文本具有较强的可视性。因此，擅长空间分析和空间展示的城市地理学以地图为媒介，结合城市意象，时间地理学理论和GIS技术，创造性地发展了空间叙事理论，使空间叙事在揭示事件进程的基础上增加了可视性，并使传统的定性研究得以量化分析。目前城市研究中的空间叙事理论主要应用于城市情感空间、城市空间政治、城市景观规划与设计、城市遗产地规划方面的研究。

1. 城市情感空间研究

城市情感空间，即生活在城市中的人们有意或无意投入的感情积聚形成的一种带着情感意识的空间[9]。由于城市情感空间的形成与城市边缘群体的对抗性叙事密切相关，事关城市空间的公正性实现，因此是空间叙事理论在城市研究中的重要应用之一。根据叙事时空呈现的可视性程度的高低，该方法经历了三个阶段。

第一阶段是时空可视性程度最低的阶段——传统的口述史阶段，即收集和分析人们讲述的故事。这一阶段通常采用深度访谈方法，设计开放式问题，旨在提供包括参与者亲身经历、记忆和知识在内的自然、完整的个体记录，同时研究者和读者诠释也经常写入这些个体记录[10]，因此口述史应该被理解为口述参与者、研究者和读者共同创作的历史[11]。

[9] 李凡，朱竑，黄维. 从地理学视角看城市历史文化景观集体记忆的研究[J]. 人文地理, 2010, 25(4): 60-66。

[10] Ritchie D A. Doing Oral History: A Practical Guide[M]. Oxford: Oxford University Press, 2003。

[11] Denzin N K. Intepretive Biography[M], Newbury Park, CA: Sage, 1989。

[12] Opdycke S. The Routledge Historical Atlas of Women in America[M]. New York: Routledge, 2000.

[13] Kwan M P. Affecting Geospatial Technologies: Toward a Feminist Politics of Emotion[J]. The Professional Geographer, 2007, 59(1): 22-34.

[14] Kwan M P, Ding G. Geo-narrative: Extending Geographic Information Systems for Narrative Analysis in Qualitative and Mixed-tnethod Research[J]. The Professional Geographer, 2008, 60(4): 443-465.

[15] Gregory D. Geographical Imaginations[M]. Cambridge, MA: Blackwell, 1994.

[16] Laws G. Women's Life Courses, Spatial Mobility, and State Policies[M]. New York: Rowman and Littlefield, 1997.

[17] Kwan M P. From Oral Histories to Visual Narratibes: Re-presenting the Post-September 11 Experiences of the Muslin Women in the USA[J]. Social and Cultural Geography, 2008, 9(6): 653-669.

由于口述史只揭示了个体叙事的时序特征，因此第二阶段城市地理学者尝试以地图为空间叙事媒体，建构视觉叙事。这一阶段的典型研究如奥普代克（Opdycke）在美国妇女历史地图中绘制的一幅呈现巴拉德（Ballard）生活故事的地图[12]。巴拉德是美国马萨诸塞的一名助产士，连续记录了27年的日常活动日志。奥普代克根据日志，在地图上用一组直线表示巴拉德位移。这张地图与奥普代克对巴拉德活动和行程的解释建构了有关巴拉德生活的视觉叙事。但以二维地图为媒介讲述的故事，虽然增加了叙事的可视性，但没有清晰描绘事件的时间进程[13]。

第三阶段，城市地理学家创造性地运用了时间地理学中的生命路径为表征方法，并采用GIS技术，将个体生命和日常活动的演替描绘为三维空间内持续的生命路径[14]。这是一种更具艺术和表现力的视觉叙事方法。早期如格雷戈里（Gregory）的斯德哥尔摩码头工人日常生活路径[15]和劳斯（Laws）的妇女生命的时空路径研究[16]，只是简单使用生命路径图讲述特定时空中的生命故事。随着GIS方法和技术的日臻成熟，地理学家进一步在生命路径表征基础上，将个体口述史建构成为基于GIS的多媒体视觉叙事。典型研究如关美宝（Mei-Po Kwan）的美国哥伦布市穆斯林妇女的情感地理[17]，使用被试者的口述史和日记数据，运用GIS的3D可视环境，创建了侧重在时空中呈现事件和个体经历的视觉叙事。该视觉叙事的核心要素是可以追溯事件时间序列的生命路径，该路径以时空中个体的活动和行程为基础。由于该方法融合了事件与人们体验的时间和空间维度，因此便于研究者阐释个体的情感在不同时间、在不同的到访场所如何变化。关美宝获取数据的具体步骤为：首先实施活动日志调查，要求参与者记录包括活动起讫时间、行程模式、街道地址和目的的详细日志；稍后通过深度访谈，获取口述史资料（口述史是关于911事件引起的仇恨暴力造成她们日常生活的变化及其在城市环境中知觉的安全与危险）；接着请被试者绘制研究区域草图，标示她们经常活动的位置及她们认为911前后不安全的区域。在以上数据和资料的基础上，关美宝生成了穆斯林妇女娜达（Nada）的生命路径，随后对诸如建筑、地块、河流和街道网等地理特征数据进行数字化，作为视觉叙事的背景。接着将确认的草图特征信息进行数字化，并将定性资料（定性资料包括照片、录音、口述史文本摘录）连接到生命路径的特定字段上。最后呈现3D效果的个体生命路径，该路径以时间为主线组织个体的口述史，通过色彩编码，表示不同等级的害怕和知觉危险（图2）。

城市情感空间研究领域中，空间叙事方法的演进本质上是微观个体情感空间可视化的演进过程，即叙事空间从零维——二维——三维的可视化提升过程。这一演进的实

2. 911后几星期内娜达的生命路径（注：图中以不同颜色表示娜达感觉到的不同安全程度，红色表示不安全，绿色表示一般安全，蓝色代表很安全）

现，离不开20世纪90年代与GIS结合的新时间地理学（主要应用于城市地理学研究）的支持，由于其动态性较强，可跟踪一个群体中每个人的日常活动路径，研究发生在路径上的活动顺序及时空特征，再与个体的情感空间进行匹配，最终拟合群体的情感空间与日常活动。这一研究结果，突破了传统方法无法将人类的心理空间与行为空间相结合进行研究的局限。由于增加了可视情感维度，使人类活动模式变得三维可视化，表达了其复杂性与综合性。利用这一成果进一步合理配置城市设施，可以更人性化地服务于城市群体。但是需要注意的是，上述依托GIS技术的生命路径可视化方法目前仅采用了小样本，只有地理空间叙事（geospatial narrative）技术即处理大规模空间语义数据的技术成熟后，才能实施大样本研究。

2. 城市空间政治

城市空间的本质是政治性的，因此发生在其内的政治活动要受到利益派别的限制与监督。这就注定了在城市政治空间内部，一些人或群体比另一些人或群体具有更大的政治控制权，而且这种政治争夺时刻在发生变化[18]。近十几年来，西方城市空间政治中的地方政府、公民社会（civil society）的角色、责任和组织结构发生了很大转变。作为参与西方城市空间政治的上述重要利益派别，已经尝试使用GIS技术生成地图并以此为叙事媒介，表述社区需求、整体状况与资产状况。这些以GIS为媒介的空间叙事形式在城市规划、复兴和社区发展中具有举足轻重的地位，已成为空间叙事理论应用于城市研究的又一重要领域。

这一领域的空间叙事研究，多采用人类学数据收集方法与定性数据分析技术。典型研究如埃尔伍德（Elwood）的芝加哥社区组织的社区发展实践研究[19]。作者通过半结构式访谈参与者，参与式地观察了一系列相关公共会议，收集社区组织运用GIS技术生成的地图；接着使用基于扎根理论的解释性分析程序反复编码获取的田野笔记、地图和采访录稿，比较编码结果，定性分析社区发展。

该领域研究表明：相对于其他媒介表征的空间知识，在规划和政策制定中运用GIS或其他数字技术表征的空间知识更具优势。它既可以被强权社会政治利益方利用，以确立自下而上的控制和压制异己[20]；也可以为公民社会或社会边缘群体利用，界定与协商空间目标、实现权利诉求、知觉自身优势（图3）。鉴于依托GIS技术的空间叙事具有更强表述能力，它理应成为社区成员参与城市规划的有效媒体；而与此同时，也应采取增强公众GIS使用能力，开发互动性更强的WebGIS平台等措施，促进公众的空间叙事与城市规划管理人员的空间叙事实现有效交流，最终实现社区发展与城市整体发展的双赢。

[18] 亨利·列斐伏尔. 空间与政治[M]. 李春, 译. 上海: 上海人民出版社, 2008.

[19] Elwood S. Beyond Cooptation or Resistance: Urban Spatial Politics, Community Organizations, and GIS-based Spatial Narratives[J]. Annals of the Assiciation of American Geographers, 2006, 96(2): 323-341.

[20] Hoeschele W. Geographic Information Engineering and Social Ground Truth in Attappadi, Kerala State, India[J]. Annals of the Association of American Geographers, 2000, 90(2): 293-321.

[21] 顾朝林,宋国臣.北京城市意象空间及构成要素研究[J].地理学报,2001,56(1):64-74.

[22] 张新红,苏建宁,魄书威.兰州城市居民意象空间及其结构研究[J].人文地理,2010,25(4):54-60.

[23] 冯健.北京城市居民的空间感知与意象空间结构[J].地理科学,2005,25(2):142-154.

[24] 李沁茹.城市公共空间记忆生成的叙事性建构[D].无锡:江南大学,2009.

[25] 张楠.城种后现代城市设计的构建性思维[J].城市发展研究.2004,11(5):8-12.

[26] 朱政.苏州旧城区城市叙事空间研究[D].长沙:中南大学,2009.

3. 城市景观规划与设计

近年来，我国许多城市掀起了新一轮更新改造。然而，如何使城市焕发生机与活力，同时尽可能完整地延续城市文脉，对于国内城市景观设计与规划部门仍是难题。为更好地把握城市的文化肌理和发展脉络以指导城市景观规划与设计，不少国内研究者引入了城市意象理论[21-23]，从城市景观体验者视角出发分析城市空间的特征与形态。具体为从观者认知的5种城市空间形态要素（路径、边缘、区域、节点、标志物）出发，分析城市的可视性与可意象性。但是，运用城市意象理论呈现的只是被认知的城市物质空间形象，难以表征被认知的城市意识形态特征。因此，若欲准确归纳历史文化脉络，需要结合城市叙事空间研究方法[24]。

相对于城市意象理论，空间叙事理论更重视城市历史和文化对于城市叙事空间的影响，认为城市叙事空间是城市历史、文化等软环境与城市建筑、道路、标志物等硬环境的复合体，因而弥补了城市意象分析方法的不足。近年来，有学者尝试联合图底分析法，即联合使用空间叙事和城市意象理论方法，以此准确把握城市内涵。具体步骤是，首先将城市发展史分为几个时期，研究每个时期城市的叙事要素，并绘制出各时期的城市空间叙事地图；在此基础上，将各个历史时期的城市叙事空间结构进行叠加，得到整个城市发展历程的叙事空间结构；最后，找出城市中重要的可视域群（图4），总结得到准确的城市文化肌理和发展脉络[25-26]。

城市景观规划中的空间叙事理论应用，其实质是通过建构历史文献中的城市意象结构要素，使历代城市空间叙事要素可视化。这一应用将复杂的城市历史文脉简化为点、

3. 芝加哥西街近期发展与未来机遇（注：图中黄框中注释文字为社区组织叙述的拟发展和存在盈利机会的项目，图中不同颜色表示拟发展或具有开发潜力的用地类型）

4. 明清时期苏州城市叙事空间可视阈分析

线、面几何要素,有利于城市景观规划与设计的实际操作;但由于其忽视了城市历史人文环境形成的复杂性,因此不能用于探索城市景观空间叙事的深层机制。

4. 城市遗产地规划

城市是历史纪念地或遗产地集中地,利用这些遗产地开发形成的城市旅游产品,不仅是展现城市历史的重要窗口,也是吸引城市旅游者最重要的旅游吸引物。然而如何以合理的空间方式组织众多的城市遗产地,建构完整且具有吸引力的城市历史叙事,已成为近期西方城市遗产地规划重点研究的问题。

应用于城市遗产地规划的空间叙事理论,目前主要为城市遗产地的空间叙事策略研究,典型如阿扎雅胡(Azaryahu)[27]以北美、欧洲、以色列城市遗产地为案例的研究。阿扎雅胡认为存在3种遗产地空间叙事策略。(1)宣言式叙事策略(declamatory strategies)是在单一的地点或场所以标示呈现事件的简要说明,典型案例地如名人墓地。这类叙事策略通常应用于叙事事件受时间与空间限制的场合。(2)连续或非连续的线性叙事策略(sequential and non-sequential linear strategies)是沿路径以纪年形式连接时间和空间的策略,用于城市内中等时间与空间尺度的叙事。此策略的一种形式是沿着具有明确年代始终点的路径,进行线性叙事。典型案例是朝圣,如美国的摩门教之旅。另一形式是以路径连接未按严格顺序排列的纪年故事,典型案例是围绕著名人物生活与工作设计的游程,如美国费城的富兰克林之路。(3)主题叙事(thematic strategies)是一种横跨时间和空间,介绍大尺度复杂历史故事的叙事策略。这些叙事策略一般涉及大型战争和军事战役、重要社会、经济、政治和文化转型(如美国黑奴兴起与废除)事件。此类空间叙事常常难以创建,通常采用典型性简化方式叙事,即以简单的地理顺序、简洁的时间顺序,以及强调重要瞬间、场所和人物的主题方式叙事。

城市遗产规划的空间叙事策略研究虽处于起步阶段,但因其体现了空间叙事概念,目的是更有效地进行空间布局,使城市遗产"讲述"故事;而能讲故事的城市遗产旅游,无疑对旅游者具有更大吸引力,因此该领域的进一步研究,将具有很强的实践价值。

五、研究展望

空间叙事学源自以历史学、文学、人类学等社会科学理论为基础的叙事学;在人文科学空间转型之际,被引入城市研究。然而,现代城市日趋多元化的利益群体和因此形成的复杂城市社会空间为空间叙事理论提供了丰富的研究素材,但同时也要求空间叙事

[27] Azaryahu M, Foote K E. Historical Space as Narrative Medium: On the Configuration of Spatial Narrative of Time at Historical Sites[J]. GeoJournal, 2008, 73:179-194.

理论为这些素材的研究提供新的方法与技术,并且要求进一步拓展现有研究领域,以实现城市空间的公平性与公正性。为实现空间叙事与城市地理在理论、方法上的融合,城市研究中已经尝试将叙事学的质性方法与行为地理学、时间地理学的定量方法相融合,并以后现代地理学理论与方法为指导,形成偏重于指导城市规划与设计的空间叙事理论与方法[28]。但需要注意的是,由于城市地理学中的空间叙事方法的使命在于揭示后现代城市社会空间的多元形成机制,因此研究中仍要坚持以质性方法为主,融合地理学的空间分析方法与技术,以兼顾城市地理的理论研究与实践。具体而言,该领域的未来研究应注意以下几方面。(1)在研究范式方面,可采用作者——叙事者——叙事空间——读者构成的交互范式,并注意在研究中包含多元对象和利益主体,如作家、艺术家、建筑师、历史学家、政治家,以及不同个人、私人与公共团体、各级政府机构。(2)在研究方法方面,应将空间叙事理论与其他城市地理学理论结合,以揭示城市社会——空间的复杂过程,有效指导城市规划。例如,上述研究将空间叙事理论与城市意象结合,尝试为城市旧城区更新与改造提出建议。今后的研究也可以将空间叙事理论与空间句法理论结合,进一步探讨城市的物质空间结构与意识空间结构的关系问题。(3)在研究方法方面,仍要以质性研究方法为主,收集和分析数据,并以地图或GIS生成的地图为媒介,增强城市空间叙事表征的可视性。

[28] 柴彦威,等.城市地理学思想与方法[M].北京:科学出版社,2012。

(原载于《国际城市规划》2014年06期)

场景理论与城市公共政策
——芝加哥学派城市研究最新动态

吴军、特里·N.克拉克

作者简介：

吴军，中共北京市委党校社会学教研部教师，中国人民大学社会学博士生，研究方向：城市政策、城市文化和社会管理；

特里·N.克拉克（Terry Nichols Clark），美国芝加哥大学社会学系终身教授，研究方向：后工业城市社会学。

摘要： 全球化、个体化、中产阶层化以及文化消费的增长等对后工业化城市的转型与发展带来了影响，同时，也对城市公共政策的制定与设施提出了新的挑战。在这种背景下，如何塑造城市特征、如何实现城市增长与市民认同、如果保留城市传统与容纳多样性、如何建立较强情感纽带的社区共同体以及如何吸引高级人力资本等问题摆在了城市领导者面前。芝加哥学派提出的城市研究新范式，即"场景理论"为解答这些问题提供了新思路。

关键词： 场景理论；公共政策；芝加哥学派；城市

[1] Terry Nichols Clark and Daniel Silver, The Theory of Scenes, Chicago: The Press of University of Chicago, 2013.本文的主要观点来源于该书。另外，该书的核心观点——城市作为消费娱乐机器，最早出现在Terry Nichols Clark 的 The City as an Entertainment Machine(Lexington Brooks, A division of Rowman & Littlefield publishers, Inc, 2010)一书中，主要是对后工业城市发展动力（舵手）做了讨论，核心观点是都市娱乐休闲消费设施对后工业城市发展起到很重要的作用。

一、城市公共政策面临的新挑战

1. 全球化

全球化作为一种力量对城市转型与发展已产生深远影响。现有的研究主要集中在全球化对城市影响的经济维度，比如金融、自由贸易以及服务外包等，然而，很少有学者论述全球化所带来的文化后果与社会心理等，尤其是还没有人把"城市"作为一种生活方式来分析。这就为以消费为中心的后工业城市发展与转型提出了新挑战。

以芝加哥为例，新媒介激发了全球性的"相关群体"。从20世纪80年代起，芝加哥的电视、网络、移动客户端等覆盖面大幅度提高，从市政厅到偏僻乡村，从传统教堂到开放酒吧，居民和外来游客都可以同时收看到本地新闻和资讯。就如一名挪威游客曾说过："芝加哥昨天发生的变化（华盛顿竞选市长成功），我们完全清楚，因为在挪威看到了电视网络转播。"借助于这些媒介，芝加哥市政和议会的形象在全球观众心目中开始塑造。用社会学术语"相关群体"（Reference Group）来解释这种现象再恰当不过。尽管他们不是芝加哥人，但是，借助媒介所塑造的芝加哥全球形象，对他们来芝加哥旅游、社交和参加会议等产生了影响，而且这种影响会越来越大。这就提醒城市领导者，公共政策的制定不仅对本地居民产生影响，而且还对"相关群体"产生作用。

除此之外，比较性思维催生了城市发展的全球标准。随着全球化的深入，城市与城市、社区与社区的比较变成了可能，而且会越来越普遍，芝加哥大学终身教授Terry Nichols Clark在他的新书《The Theory of Scenes》[1]给出了一个结论：比较性思维催生城市发展的全球标准。这种标准尤其是体现在城市街区设施和市民组织的建设上，比如城市博物馆、现代艺术馆、水族馆、交响乐厅、市民广场、艺术节以及各种市民组织等。例如，芝加哥市长Daley为推动芝加哥国际化，专门雇佣汉语教师在中小学开展普通话培训；印第安纳波利斯为吸引相关的爱好群体前来居住，在市中心建造摩托车文化长廊；纽约为吸引游客把时代广场打造成步行……类似的例子很多，这种现象的实质是，如何在全球化背景下塑造城市特色和市民认同（Civic Identity）：我们是谁？我们希望以什么样的形象输出给全世界？我们现在拥有什么？与其他城市相比，我们的不同之处在哪里？我们的市民感受如何？如何建立一个充满生机活力的社区？如何吸引外来高素质人才？等等，对这些问题的回答并不容易，但是，场景理论为解开这些困惑提供了一种可操作的方法。

2. 文化消费的增长

芝加哥学派Terry Clark领衔的"财政紧缩与都市革新"（The Fiscal Austerity and Urban Innovation Project）项目组[2]，历时十几年，耗资1500万美元，对美国、加拿大、法国、意大利、日本等发达国家700多个城市设施与文化实践做了深入细致调查，结果发现，公民在教育、艺术、音乐、电影、餐饮以及其他娱乐休闲方面的文化消费不断增长，尤其是年轻人和低收入群体对文化活动的积极参与。

事实上，公民文化参与的需求增加将会对城市公共政策产生一些影响。这方面典型的例子当属波士顿（Boston）。由于受到清教徒精神传统的影响，学校、教堂、博物馆等元素是城市的主流基调，节俭、禁欲等仍然是当地政治文化的主流价值。不过，随着后工业社会的转型，传统产业优势逐渐减弱，新兴产业又没有出现，城市发展动力开始萎缩。在20世纪30年代，美国新一轮城市化过程中，类似波士顿的城市开始衰落。为了扭转这种颓势，50年代波士顿实行城市转型，向高新技术和文化产业转型，吸引电子高科技产业，重建都市休闲娱乐设施，鼓励市民组织参与各项活动和创办各种公共文化艺术节，等等。在城市领导者的鼓励下，更多市民对文化艺术的态度变得开放，更多公共政策制定价值导向于区域场景的活力：清理年久失修的喷泉、绿化城市道路、粉刷街道墙壁、举办文化艺术节、提倡自行车出行、鼓励公共场所的艺术表演……这些政策帮助城市官员把社区塑造成一个有魅力的街区场景，吸引高素质人才前来工作、生活和消费。随后，其他城市效仿波士顿，比如西雅图（Seattle）和明尼阿波利斯（Minneapolis）。这些城市的发展和转型无一例外地印证了：城市定位、规划设计、服务管理、重建都市娱乐休闲设施和市民组织，这些作为一个整体，共同营造一种特别的"城市气质"（都市场景），来吸引不同群体进行消费实践活动，从而推动区域经济社会的健康发展。

3. 中产阶层化

中产阶层化（Gentrification）是指一个旧区从原本聚集低收入人士，到重建后地价及租金上升，引致较高收入人士迁入，并取代原有低收入者。中产阶层化的转变过程可能因为重建速度而需时多年，但引申的结果是本区生活指数提高，原居住的低收入者最后可能反被新迁入的高收入者歧视，或引致原居住的低收入者不得不迁往更偏远或条件更差的地区维持生活[3]。这是早期美国城市扩展的主要特点。

然而，从20世纪50年代到70年代，与早期中产阶层化恰巧相反的是"白人大逃离"

[2] FAUI项目全称为 The Fiscal Austerity and Urban Innovation Project，被认为是全世界最大型的地方政府研究项目。它的目标是描写与分析地方政府的城市革新，什么样的革新能够成功、在哪里成功、何以成功等问题。参见特里·N.克拉克，文森特·霍夫曼：《新政治文化》，何道宽译，北京：社会科学文献出版社，2006年，第224页。

[3] 朱喜钢、周强、金俭：《城市绅士化与城市更新——以南京为例》，《城市发展研究》2004年第4期。

[4] Glaeser, E., Kolko, J., and Saiz, A., "Consumer City," Journal of Economic Geography, Vol.1, No.1, 2001, pp.27—50.

(While Flight)[4]——受过更好教育、具有更高收入的欧洲后裔从城市中心区向郊区撤离，因为中心城市区俨然成了拥挤嘈杂、暴力犯罪和种族歧视的代名词，而郊区的新鲜空气、静谧田园、干净草坪以及整齐栅栏等成了白人们幸福生活的场景空间。

不过，最近几十年，中产阶层化这种移民方式又开始出现。芝加哥学派对美国大城市的研究也印证了这一点：更多年轻人、富裕阶层、受过良好教育的人群开始向中心城区聚集。与之前"白人大逃亡"所带动的郊区化截然相反，城市中心地带的人口开始迅速增长，比如Phoenix、Atlanta和Houston。《纽约时报》专栏作家David Brooks把这种现象称为"回归城市运动"（Back to City Movement）。回归城市运动将为城市街区重建带来一系列动力，比如消费增加、休闲娱乐需求、都市设施更新、房屋租金升高以及种族、教育、年龄与职业的多样化挑战等。

中产阶层化作为学术标签在分析这样的移民现象时比较有用，因为它能够使政策注意力转移到人口群体移动与城市生活的结合上。这就涉及一个核心议题：一个地方具有怎么样的特征或者如何改造一个地方使其具有某种特点，才能吸引高级人力资本和相关产业，从而驱动区域经济社会发展。

4. 个体化

个体化（Individualism）是指人的普遍特征，即只有个体才具有能动性。在美国语境中，个体化代表着个体自由、尊严、正义方面的进步，以及个体自我发展、愿意选择加入某一社会、市场或政治组织的权利与自由。

个体化客观上带来选择机会的增多，生活在某种程度上出现了"权变"（Contingency）现象。换句话说，个体生活道路的选择开始逐渐摆脱传统纽带（家庭背景、社会阶层等）的影响而变得更加多变和开放。我们承认，个体出生时是与特定的民族、国家、城市、家庭、宗教以及从事各种职业的"父母绑定"在一起；不过，我们的问题是：之后，个体又将会去哪里呢（学习、工作和生活）？去还是留，基督徒还是无信仰，或者是重新沿着父辈的生活道路再走一遍呢？这些是开放性的话题。但是，这些话题所涉及的一个核心命题是：什么样的价值或因素影响着个体生活道路的选择？

再加上，伴随着国家福利、各种保险计划和基金项目等，孩子和妻子对父母和丈夫的依赖性减弱，老人们对子女物质方面的依赖减少。孩子们有更多的空间和机会发展出自己的口味或喜好。比如，在时尚方面，利用Twitter和Facebook等社交网络，通过互联网、电视等途径随时都能获取来自全球各地的讯息，包括由新闻、电影、视频、音乐

和图片等构成的地方景象。这些会激发他们的兴趣，拓展他们对某地的向往，从而使其借助交通工具达到某地成为可能。

因此，随着生活选择驱动力变得多元，选择个人化的特点逐渐呈现。这就意味着，在后工业社会里，休闲娱乐和文化活动在个体选择时扮演着重要角色。这也是理解为什么有的地方经济和人口增长较快而有的地方却比较慢的重要因素。

二、场景理论为应对挑战提供了新思路

全球化、个体化、中产阶层化和文化消费需求的增长对城市公共政策提出了新的挑战。如何塑造城市特征？如何实现城市扩张和市民认同？如果保留城市传统与多样性？如何建立具有较强情感纽带的社区共同体？如何吸引高素质人力资本？等等，对这些问题的讨论，离不开对都市场景（Urban Scenes)的分析。城市领导者有必要把场景（Scenes)的理念整合到公共政策当中，从而推动城市转型与发展，保证区域经济繁荣与社会稳定。

1. 场景理论的内涵

场景理论（The Theory of Scenes）是芝加哥大学终身教授Terry Nichols Clark领衔的研究团队提出的城市研究新范式。该理论把对城市空间的研究从自然与社会属性层面拓展到区位文化的消费实践层面。通过对纽约、洛杉矶、芝加哥、巴黎、东京和首尔等国际大都市的研究发现，都市娱乐休闲设施和各种市民组织的不同组合，会形成不同的都市"场景"，不同的都市场景蕴含着特定的文化价值取向，这种文化价值取向又吸引着不同的群体前来进行文化实践，从而推动着区域经济社会的发展。这正是后工业化城市发展的典型特点。该理论为中国城市发展和公共政策制定提供了一种全新的理论视角。

具体来讲，场景是由各种消费实践所形成的具有符号意义的空间。正如"社区"（Community）这个概念被用来揭示围绕着个体生老病所展开的各种实践活动组成的符号意义一样，"场景"这个工具将会揭示各种消费实践活动的符号意义。场景包括5个要素：(1)邻里（Neighborhood）；(2)物质结构（Physical Structures）；(3)多样性人群，比如种族、阶级、性别和教育情况等（Persons Labeled by Race, class, Gender, Education, etc.）；(4)前二个元素以及活动的组合（The Specific Combinations of These and Activities）；(5)场景中所孕育的价值（Legitimacy, Theatricality and Authenticity）。

2. 理解"场景"的基础条件

场景理论的提出是基于对城市街区的重新审视。传统视角把城市街区理解为居住区域或生产空间,是从居住视角或生产角度来审视城市,而场景理论是站在消费者角度来看待整个城市和各个街区,这就产生了完全不一样的理解。

通俗来讲,想象一个城市街区,你可能会看到许多东西:公寓、别墅、商店、交通工具以及各式各样的人群,比如散步者、购物者、收银员和警察等。但是,这其中的哪些元素与你相关?或者说,以什么方式或在什么程度上与己相关?对于这个问题的回答,取决于个体立足点是什么。

从普通居民的视角,个体可能倾向于生活必需品(Necessities of Life)容易获得的街区。城市街区就变成了充满生活意义的街坊邻里区(Neighborhood)—向居民提供生活必需品的区域,在这里,社会纽带(Social Ties)是由生活居住来定义,而健康的社会纽带意味着亲密的邻里关系。

从生产者或投资者的视角,街区不再是居民的住宅区域,而是被视为一个工业生产区域—提供就业机会和产品生产的空间,把劳动力转化成产品和服务的领域。从这种视角来看,社会纽带是由工作来定义,而健康的社会纽带是通过协调基于生产方式结成的不同群体的利益而形成。

对于城市街区,还存在另外一种可能,既不同于居住的视角(生活必需品的强调),也不同于生产的视角(工作就业的强调),而是消费的视角。从消费角度来审视城市街区,街区就变成了一个集各种消费符号和价值观念为一体的混合场域。在这个场域里,个体愿意花费时间和金钱,去寻求娱乐(Entertainment)、休闲(Leisure)和体验(Experience),而不是生活必需品或参与劳动生产。

以街区服装店为例。从这种视角来看,服装店不仅仅是提供保暖衣服或提供就业机会的地方,而且还是提供新锐设计、塑造时尚风格、传播文化理念和迎合某种品味的场域。更准确地说,服装店超越物质范畴,而上升到文化和价值的层面,传达和塑造着一种生活方式。消费者购买服装,不仅仅是为了保暖,而是透露着某种生活态度。去服装店,并不一定非要购买衣服,而是去体验和享受服装店和街区构成的整体场景。同样,便利店不再是提供食物以便生存或提供工作以便参与劳动生产的地方,而是一个激发有机农业兴趣、评价劳动的道德伦理、分享异国烹饪技术、发现基于共同爱好的潜在约会对象的空间。咖啡馆不仅是提供早餐或就业机会的场所,而且还是一个休闲娱乐的空间,可以听到最新的爵士乐,看到最流行的乐队或最新意的诗人。

从消费者的视角出发，他们关注的不再是居住或工作，而是集休闲、娱乐、新鲜体验为一体的空间，一个充满文化、艺术和价值理念的场域。这种场域能够满足个体更高层次欲望，如对艺术的渴望和体验。从这种角度来看到城市街区，制度是为了消费而设置，实物是为了被个体去消费、去欣赏和去娱乐而存在，这样才具有意义。

当从消费角度再去审视城市街区，个体变成了消费者，街区不再是作为邻里或工业生产而存在，而是一种场景（Scene）——不仅仅提供生活和工作的空间，而且还是提供生活便利、娱乐、休闲、快乐和新奇体验的场域，这里的社会纽带是由希望（Wishes）、欲望（Desires）和梦想（Dreams）来定义，而健康的社会纽带是由对这些价值观念的体验和经历去实现[5]。

从生产、居住和场景三种理论视角审视"城市空间"变化[6]

行动者 (Agent)	居住者 (Residents)	生产者 (Producer)	消费者 (Consumer)
目标 (Goal)	生活必需品 (Necessities)	工作与生产 (Works, Products)	体验 (Experience)
物质单 (Physical Units)	家或公寓 (Homes / Apartments)	公司 (Firms)	便利设施 (Amenities)
社会纽带的基础 (Basis of Social Tie)	基于本土出生、长大以及在这里出生、长大以及民族遗产等(Being Born and Raised Nearby, Long Local Residence, Ethnicity Heritage)	工作与生产关系 (Work /Production Relations)	理想典范 (Ideals)
空间 (Space)	邻里 (Neighborhood)	工业区域 (Industrial-District)	场景 (Scene)

3. 城市政策研究视角的转变

纵观社会理论的历史，有两种视角始终左右着学者们的研究：用生产的观点去解释消费和居住[7]，用人力资本的视角来分析工作和就业[8]。这样的研究对旧的社会秩序和现象有着较强的解释力。但是，随着全球化、个体化、中产阶层化和文化消费需求增长，一个以消费为主的城市形态开始出现，这些理论在认识社会现象方面就显得有点"捉襟见肘"。

"场景理论"应运而生，为人类认识城市形态提供了新视角。它以消费为基础，以城市的便利性和舒适性为前提，把空间看作汇集各种消费符号的文化价值混合体。从这

[5] Terry Nichols Clark, The City as an Entertainment Machine, Lexington Brooks, A Division of Rowman & Littlefield Publishers, Inc, 2010; Terry Nichols Clark, "Making Culture into Magic: How Can It Bring Tourists and Residents?" International Review of Public Administration, Vol.12, No.1, 2007, pp.13—26.

[6] Terry Nichols Clark and Daniel Silver, The Theory of Scenes, Chicago: The Press of University of Chicago, 2013.

[7] Bourdieu, Pierre, Distinction: A Social Critique of the Judgement of Taste, Cambridge, MA: Harvard University Press, 1984.

[8] James Coleman, "Social Capital in Creation of Human Resource," American Journal of Sociology, Vol. 94, 1988, pp. s95—s120.

个层面来理解城市空间，其已经完全超越物理意义，上升到社会实体层面。尤其需要指出的是，场景理论不排斥以生产和人力资本为主建立起来的理论，它在承认二者功能的前提下，增加了消费的维度，即从消费、生产和人力资本二者来解释都市社会。在后工业社会里，它引导学者们进行理论视角的转移，即由生产转向消费；它把不同社会符号或纽带（邻里关系、阶级、社区等）中的个体（居民与劳动者）看作消费者。

 总之，芝加哥学派提出的场景理论，是在对全世界700多个城市文化设施的调查基础上得出的结论：不同都市设施具有不同的价值取向，比如教堂取向传统保守、酒吧取向刺激开放、俱乐部取向自我表达、图书馆取向知识进取……于是，按照两个广泛维度，把每个街区的消费娱乐设施进行赋值，然后计算出分数，从而得出该街区各种设施所形成场景的价值取向，如开放或保守、张扬或寂静、愉悦或沉闷等。事实上，场景理论框架，揭示了各种都市消费娱乐设施和市民组织的组合形成特定场景，这种特定场景又彰显了不同的文化价值取向，这种文化价值取向吸引着不同群体前来居住、生活和工作，从而驱动区域经济社会转型与发展。这样的逻辑思维，可以图示如下：

 组合 孕育 吸引 进行 驱动
都市设施与市民组织——特定场景——价值取向——人力资本——消费实践——城市发展

 如果说研究者把生活必需品的组织形态演变成有意义的社会形式，如邻里街坊；把劳动的组织形态看作更大社会形式的生产输出，如公司、工业部门和阶级等，那么，芝加哥学派的目的是，用场景来把消费组织成有意义的社会活动和社会形式，这种社会活动和形式必须由专门的语法结构和学术词汇表示。就如马克思对生产的研究一样，他不仅仅把生产看作为了生产实物而存在，而且把其当作生产方式的社会组织来考察。异曲同工，芝加哥学派不仅把消费当作消费活动本身去研究，而且还着重研究消费的社会组织形态。

三、未来城市公共政策发展取向

 为了应对全球化、个体化、中产阶层化以及文化消费需求增长等挑战，城市公共政策不得不作出调整，而这种调整主要反映在都市场景的塑造上来。有必要说明的是，场景理论的提出，并不是去评判城市政策的好与坏，而是为政策制定者提供一些城市革新的建议，即在都市革新时如何能够塑造城市性格和品位。场景不是简单的物质设施的堆积或混搭，而是孕育着特殊文化价值的都市休闲娱乐设施与市民组织的混合体。

[9] Terry Nichols Clark and Daniel Silver, The Theory of Scenes, Chicago: The Press of University of Chicago, 2013.

对于城市政策制定者来说，场景理论为其提供一种全新的理论视角，来审视都市的革新与转型。芝加哥学派认为，场景理论对于城市政策的启示有两个维度：国家和州层面的高层公共政策（High Level Policy：National or State levels）与区域本土的底层公共政策（Low Level Policy: Local Levels）[9]。

1. 高层公共政策

联邦政府和州政府为了实现公共政策目标，通过划拨资金来支持地方政府（Local Government），因为他们认为，地方政府比较贴近居民需求，比较了解本地区社会问题。事实上也如此。前者比后者在动用财力方面比较有能力，但是，在贴近居民需求和本地区特点方面，后者更有优势。然而，许多州政府在划拨资金支持地区建设上却比较犹豫，因为现下他们还没有找到一种科学评估方法，来衡量地方开支与城市发展的关系；而地方政府急需这些资金的支持来进行都市革新与发展。场景理论为这样的公共政策实施提供了依据。

接着，挑战在于，一方面地方政府需要更大空间来回应本地区居民需求和社会问题，另一方面高层政府为了确保划拨资金合理运用而采取传统的量化规则。传统的方法是专家体系的引入。比如，邀请专家，通过大量数据和案例调查，总结出"最佳实践"（Best Practice）的案例，然后进行推广。然而，这些"最佳实践"不能成功地转化为地方经验。因为不同的地区有不同的特点，即使是同一个地区，不同街区或邻里都会有自己的特点，这种东西叫作背景性知识（Context Knowledge）。这是"最佳实践"成立的前提条件。问题的关键在于，不同的区域有着不同的背景性知识，基于某区域得出的"最佳实践"对于其他区域未必成立，因为他们的背景性知识有所差异。场景理论提供了一种评估都市革新与发展的全新维度，它对区域特质的强调和背景性知识的重视，使其超越"最佳实践"的评判思维，为不同都市区域的城市政策制定和政策目标评估提供了新的方法。

（1）新项目与现有的设施进行整合

政策制定者在决定新建都市设施和供给社会服务时，应该考虑把新设施和服务整合到已有的都市场景里。现下，不同类型设施、市民组织和项目区域的成功结合，从文化到艺术，从体育到舞蹈，从休闲娱乐到社会服务……这方面的例子有很多，并且产生了不错的效果。例如，为了防止和减少学生参与犯罪活动，芝加哥公立学校推出了中小学生午后项目（Afternoon Program），利用下午放学后和家长接学生的空当时间，由街区办公室牵头，学校、政府和市民组织联合推动文体联合活动，包括街区舞蹈、街道

墙壁绘画等，这些成为该街区独特的景观。这样的政策既做到了学校与家庭的"无缝连接"，又增添了街区场景的特色。另外，芝加哥政府还在"Big Box"比较集中的商店街区，资助艺术家、建筑师、音乐家等群体，鼓励街头艺术和现场表演，形成独特的街区场景，每天都会吸引大批年轻群体。再比如，密歇根州结合本地情况每年举办"酷城市"会议（Cool Cities），评选特色项目并为其颁奖，典型者如Flint镇举办的社区观光项目（Neighborhood Tour）。还有，多伦多市政府通过为老年人护理中心（Social Housing）增加录音室和音乐棚，为中小学校舍新建艺术与文化走廊等，从而改变本区域传统场景特色。

（2）扮演中间人的角色

芝加哥学派提出，最少的规则限制、慷慨的资金支持、宽泛的分类资助以及严格的评估制度将是宏观政策对区域发展的良好策略。例如，社区层面数量众多的积极的、零散的微型组织在城市繁荣和社区生机勃勃方面发挥着重要作用，而这些政策对社区层面的微型组织生存与发展起到关键作用。在低收入人群聚集的区域，这些数量众多的微型组织在塑造街区场景方面效果明显，比如激发社区活力、鼓励居民参与，使街区变成孕育着出自律（Self-discipline）、自我表达（Self-expression）、团结凝聚（Teamwork）和创造性（Creativity）的都市场景。

尽管这些组织在街区场景塑造方面发挥着重要作用，但是，现实中它们却很少得到资助。这涉及两个基本问题：管理（Management）和财务（Account）。由于组织过于微型，在筹资方面会遇到瓶颈，出资方会担心这么小的组织缺乏管理，随意性很大，如果资金给他们，是否会利用好；另外，作为一个组织要开展业务，需要独立财务和专业法律顾问，单个的社区微型组织没有能力承受这两项开支。针对这种情况，当地政府的公共政策就应该在创建"中介组织"方面有所作为。这方面比较成功的例子是芝加哥的南海岸银行（South Shore Bank）和芝加哥社区信任项目（Chicago Community Trust）。当地政府划拨相应资金，联合民间捐助共同成立中枢性组织（Intermediate-level Organizations），作为社区微型组织的一个联合体，在财务和法律业务方面给予它们专门的支援。

（3）参与区域规划

尽管许多区域项目是急需的，但是现实却不能实施。因为这些项目牵涉范围广，建设周期长，耗资大，但却见效慢。另外，还有些项目使整个区域获益更大，而具体单个区域却收益较少，就会出现个别地方政府"搭便车"（Free-riding）现象。区域交通

是个典型例子。联合的公共交通政策使更大范围的地区受益,但是,对于单个区域的受益并没有那么均等或明显。对于受益不明显的地方政府来说,他们就不乐意参与这样的项目;对于受益明显的地方政府来说"心有余却力不足",因为整个区域交通要多个地方政府的参与。区域旅游政策是同样的道理。单个城市或区域无法建立一套凸显都市场景的休闲娱乐设施,需要其他区域的配合才能够完成,因为整个区域或城市是一个有机的体系。这些项目的实施,就需要政府创造一个中介人的角色,出台一些相对宏观的公共政策进行引导、协调和支援。

2. 本土公共政策

作为国家和州层面的高层公共政策的资金支持、税收减免以及整体协调规划,由于太过"一般"(General),在塑造都市场景、更新便利设施以及保护市民组织方面效力会有一定局限。相反,本土政策制定者更了解区域特征,更贴近居民需求,所制定的政策直接对场景产生影响,比如城市规划中工厂区、住宅区等划分,土地的使用,文化区域设计,公园、停车场、步行街、公共交通、广场以及街头艺术表演的倡导或禁止等。

事实上,许多本土政策仍停留在"自上而下"的宏观维度上,比如所有社区(不考虑社区规模大小和已有资源限制)都要新建会议中心来刺激本区域经济发展。这样的政策就忽略了区域内在的差异性(Internal Diversity)。我们承认,某些区域确实有着同质性的特点和一致性的政策偏好,不过,大部分区域并不这样。因此,公共政策的制定应该对区域内在多样性进行回应。这就客观要求城市领导者对不同区域的邻里社区、基本设施、特殊场景以及文化背景等进行调查。比如,要想提高居民的创造性(Creativity)和自我表达(Self-expressive),就可以在该区域建设 Karate Clubs、Skate Park和Community Arts Centers,因为这样的设施组合体蕴含着特殊的价值取向、营造了特殊的文化氛围,从而激发和培养居民的创造力和自我表达能力。尽管这样的构思很好,但在传统保守的社区效果就会大打折扣。因此,不同区域内在多样性是本土公共政策要考虑的重要维度。

(1)构建本地设施数据库

为了应对后工业社会城市转型与发展的挑战,作为地方政府领导者来说,应该尽量推行一项政策,去构建本地区便利设施信息数据库。尽管每个人对自己所生活城市的每个设施都比较熟悉,比如教堂、餐馆、公园、酒吧等,但是,没有几个人能清楚地说出这些设施的具体种类和数量,以及不同种类与数量的不同组合所蕴含的文化价值取向。

场景理论可以指导建立一个数据库，把区域中的休闲、娱乐、文化等便利设施汇集起来，按照场景的两个价值维度进行分类和评分，推导出该区域潜在蕴涵的价值取向。这样做的好处有两个：

其一，帮助当地政府了解本地区便利设施的种类、数量和分布，特别是这些设施的各种组合所折射的文化价值取向，为利用现存资源、塑造区域特色提供前提条件。

其二，为潜在的游客、投资者和移民提供信息资源，因为不同群体的文化价值取向不同，利用便利设施所塑造的都市场景来吸引这些人群前来工作、生活和消费，从而推动区域经济社会发展。

其三，这种数据库的开放使不同区域、不同城市之间的比较成为可能，这种比较是按照场景理论的两个价值维度来进行。

（2）塑造具有浓郁地方特色的都市场景

作为政策制定者，仔细勘查本地区现存的设施和市民活动，尽量想办法使这些设施和活动为塑造都市场景发挥更好的作用。比如街区中的教堂、妇女投票天才联盟（Talented League of Women Voter）和高中生足球队等。咨询专家和参与者，如何能使这些活动开展得更好，如何使这些活动整合到社区的发展中来，如何利用这些活动来塑造一些特色的街区场景，这些都可以作为政策制定的思路。

当然，再好的政策也离不开市民的参与。对于区域领导者来说，放下姿态，经常去所管辖的区域走一走、看一看、问一问，你就会发现，几乎每个街区都会有一些商店、餐馆、教堂、公园、咖啡馆、书店以及学校等便利设施，但是每个街区所构成的整体场景（Holistic Scene）都有不同，有的相差很大。为什么同样的物质设施却带来不同的都市场景呢？原因在于设施的组合以及其中蕴含的文化价值取向。了解这种组合特征和文化价值的重要途径，就是和当地居民多接触，听听他们的想法，询问他们的意见，比如哪些场景是他们比较珍惜的，哪些社区活动需要改善等。

（3）了解当地游戏规则

事实上，美国的许多城市与欧洲的城市比较类似，有着很强的文化相似性，比如巴黎、柏林和伦敦等，尤其是在艺术文化和场景观念上，这些可以在城市塑造的具体细节和特点上发现。都市设施组合所蕴含的主流价值与传统宗教信仰有很大关系。当地居民的价值取向和文化传统是各种都市设施存在的前提条件。作为政策制定者，不可能在新年轻移民社区去建立过多的教堂和博物馆等设施，同样，不可能在深天主教（Deep Catholicism）为主流的社区过度建设同志酒吧和娱乐城。除了价值取向和文

化传统外,这些基本的规则还包括本地政治环境、自然条件、社区邻里关系以及其他区域背景性资料(Local Context)。因此,在都市更新时,城市领导者应该考虑这些潜在规则是城市政策制定的前提条件。了解这些潜在规则,然后去思考怎样塑造区域特色场景并使其效益最大化。

(原载于《社会科学战线》2014年01期)

文化城市研究的现状及深化路径

刘新静

作者简介：刘新静，女，山东青州人，上海交通大学媒体与设计学院博士后，副教授，上海高校都市文化E研究院特约研究员，主要从事都市文化研究。

摘要：文化城市研究是文化研究领域和城市研究领域共同关注的课题，目前相关的研究主要是围绕着城市的起源与功能、规划与建设而展开，其中对文化与城市的本质关系以及对当代城市重建的文化批评是重点。西方关于文化城市的研究从城市本质与文化的关系入手，经芒福德把城市文化提高到与城市商业、军事、政治、工业等相同甚至更高的地位以后，特别是随着后工业社会和文化产业的勃兴，城市文化本身以及其对城市政治、经济、社会发展的深层作用逐渐受到高度的重视和深入的研究。这些研究成果广泛涉及城市的文化资源、历史遗产、文化产业、文化传播、文化政策等，直接成为西方文化城市战略与实践的思想宝库。我国的文化城市研究则存在政治经济学、城市地理学和都市文化学三种语境。基于问题导向和现实导向的背景，今后文化城市研究必定与重大现实问题相结合，在理论深化与提升、专题研究的拓展以及跨学科研究方面走得更远。

关键词：文化城市；研究现状；深化路径

文化城市研究是文化研究领域和城市研究领域共同关注的课题，这一现象的形成是基于文化城市已经成为当下全球城市的发展趋势与战略目标，但千城一面、规划雷同等城市文化病制约着城市的可持续发展的现实状况。目前相关的研究主要是围绕着城市的起源与功能、规划与建设而展开，其中对文化与城市的本质关系以及对当代城市重建的文化批评是重点。正是在这种以城市文化功能为中心的探讨与阐释中，一种被我们称为文化城市的概念逐渐清晰起来，并随着当今城市发展对文化需求的不断上扬而逐渐成为城市研究的主流。由此可知，国内外关于文化与城市的研究成果，构成了文化城市的思想资源与理论来源。

一、国外相关研究的学术进程与主要成果述评

从文化角度界定和阐释城市本质，在思想源头上可以追溯到亚里士多德的"人们为了活着而聚集到城市，为了生活得更美好而留居于城市"。这一观点在西方学术界被认为是最古老的关于城市本质的界定，即城市的本质在于提供一种"有意义、有价值"的生活方式。但在人类城市漫长的发展进程中，占据主流地位的却一直是城市的商业、军事、政治与经济功能，而所谓的城市文化则主要是从属性的和非主流的。在某种意义上，直到20世纪中晚期以来，以西方世界文化城市战略的兴起和2010年中国上海世博会为标志，这一古老的智慧才开始落实到世界和中国的城市实践中并逐渐成为当代城市化的主流趋势。

在对城市本质与文化关系的理论探索中，西方学术界走过了一条相当曲折的思想历程。以城市社会学为例，就经历了从最初只关注城市人口、到其次主要聚焦于城市政治经济结构、再到把文化看作城市本质的三个阶段。

关于西方城市化进程的研究，刘士林在《文化城市与中国城市发展方式转型及创新》中简要总结为三个模式[1]：一是传统城市社会学的"人口论"。"迄今为止，人们把'城市化'定义为一种人口现象，即城市居民百分比的增长过程。"[2]城市与乡村在人口上的数值变化，是城市化问题研究最基本的测评方法与参数，至今仍十分重要并广泛使用，如我们常用的城市化率或城市化水平就据此而来。二是新城市社会学的"政治经济论"。1981年，美国社会学家J.沃顿（John Walton）提出了"新城市社会学"（New Urban Sociology），认为城市社会学研究的重点不再是人口问题，而是资本主义的作用、国际经济秩序对城市建设的影响、财富的积累与权力的集中、社会阶级关系与国家管理职能等[3]。新城市社会学与传统城市社会学的重要区别在于，其关注的重点从城

[1] 刘士林. 文化城市与中国城市发展方式转型及创新[J]. 上海交通大学学报, 2010, (3).
[2] 康少邦, 张宁, 等. 城市社会学[M]. 杭州：浙江人民出版社, 1986.
[3] 夏建中. 新城市社会学的主要理论[J]. 社会学研究, 1998, (4).

乡人口的数值变化转向在现实中直接决定着城市发展的政治经济结构，这比单纯地研究人口消长更能揭示出影响城市化进程的深层矛盾与问题。三是人本主义城市社会学的"文化艺术论"。芒福德是其最重要的代表人物。与传统城市社会学用人口统计学、新城市社会学以政治经济学来界定和研究城市不同，芒福德首开用精神生产与文化功能描述、界定与阐释城市本质和目的的先河。一方面，他明确指出："我们与人口统计学家们的意见相反，确定城市的因素是艺术、文化和政治目的，而不是居民数目"[4]，由此与传统社会学的"人口论"相区别；另一方面，他还强调指出："城市不只是建筑物的群体……不单是权力的集中，更是文化的归结"[5]，由此又与新城市社会学的"政治经济决定论"划清了界限。在这个意义上，芒福德"文化艺术论"是亚里士多德"生活得更美好"的复活，同时也是一个衡量当代城市发展的新尺度：不是城市人口的增加，也不是城市经济总量与社会分配问题，而是人在城市空间中生活的价值与意义，才是决定一个城市是否朝向其理想形态演化或向着自身本质复归的终极审判。

在西方城市社会学界，芒福德是名副其实的"文化城市之父"。与人口集聚、政治结构、经济生产相比，文化才是芒福德最看重的城市本质与功能，他把"文化贮存，文化传播和交流，文化创造和发展"称为"城市的三项最基本功能"，认为文化既是城市发生的原始机制也是城市发展的最后目的。这些思想随着20世纪西方城市发展问题和危机的不断加重，特别是随着城市社会问题、文化问题、精神心理问题的大量涌现而产生广泛和重要影响，使城市研究者越来越多地从文化角度理解、批评和研究城市。在《城市：它的发展、衰败与未来》一书中，作者沙利宁认为城市是一本打开的书，从中可以读出市民们的文化气质和抱负，并把这种文化气质看作是决定城市差异的重要方面[6]。在《美国大城市的死与生》中，作者 雅各布斯严厉批评了"花园城市""垂直城市"和"城市美化运动"等思想，认为在城市发展中应增加城市文化的多样性，以及营造各种适宜人的尺度的城市空间[7]。在20世纪50年代以后，随着人文生态思潮在城市研究中的传播，芒福德关于城市文化功能的研究更是受到高度重视[8]。如林奇在《城市意象》一书中提出，城市美不仅在于外在形式，更重要的是人的生理和心里的感受[9]。其他还有：《文脉主义：都市的理想和解体》以文脉主义为出发点，认为城市的既有内容不仅不应受到破坏，还应该尽量成为城市的有机内涵[10]。《拼贴城市》反对按功能划分城市区域、割裂城市文脉、破坏文化多样性，强调采用多元内容的糅合方式构成城市的丰富内涵，使之成为市民喜爱的"场所"[11]近十年来，随着经济全球化和世界城市化的加速发展，芒福德的文化城市思想广泛渗透在城市社区文化、城市文化产业、城市文化政

[4] 刘易斯·芒福德. 城市发展史——起源、演变和前景[M]. 宋俊岭，倪文彦，译. 北京：中国建筑工业出版社，2005. P132。
[5] 同上，P91。

[6] 伊利尔·沙利宁. 城市：它的发展、衰败与未来[M]. 顾启源，译. 北京：中国建筑工业出版社，1986。
[7] 雅各布斯. 美国大城市的死与生[M]. 金衡山，译. 上海：上海译文出版社，2006。
[8] 林奇. 城市意象[M]. 方益萍，何晓军译. 北京：华夏出版社，2011。
[9] 张京祥. 西方城市规划思想史纲[M]. 南京：东南大学出版社，2005。
[10] 柯林罗. 拼贴城市[M]. 北京：中国建筑工业出版社，2003。
[11] Olfert, Margaret Rose. Creating the Cultural Community: Ethnic Diversity vs. Agglomeration[J]. Spatial Economic Analysis, 2011, (6).

策等方面。如奥尔弗特在《创造文化社区：民族多样性与集聚》一文中指出，城市要吸引更多的文化资源、资本和文化人士，必须致力于文化多样性社区的建设[12]。巴德认为近十年来柏林之所以成为世界性的传媒城市，音乐产业的飞速发展是主要原因。詹姆斯•钱德勒则指出，英国浪漫主义的源头不在于乡村，而在于城市。作为英国浪漫主义构成要素的诗歌、音乐、绘画、会展、摄影等文化产品主要产生于城市，它们才是英国城市文化的根基。[13]而约翰•克瑞莫尔在《修理破碎的城市：城市发展战略的实施》[14]、托马斯在《内城区的新经济：21世纪大都市的重建、再生与错位》[15]中，不约而同地提到了文化要素在城市复兴与发展中的重要作用，认为文化策略是未来城市发展的重要路径。

由是可知，自芒福德把城市文化提高到与城市商业、军事、政治、工业等相同、甚至更高的地位以后，特别是随着后工业社会和文化产业的勃兴，城市文化本身以及其对城市政治、经济、社会发展的深层作用逐渐受到高度的重视和深入的研究。这些研究成果广泛涉及城市的文化资源、历史遗产、文化产业、文化传播、文化政策等，不仅直接成为西方文化城市战略与实践的思想武库，同时也为我国特色文化城市建设以及走文化型城市化道路提供了重要的参考与借鉴。

二、国内相关研究的理论分层与主要成果述评

中国在传统上是农业国家，尽管在古代也有高度发达的城市文明，但近现代以来的城市化已远远落后于西方发达国家。新中国成立以来，我国城市化进程的主要特点有三：一是起点低。1949年，新中国成立时城市化率为10.6%。与之相对，当时世界城市化的平均值是29%，一些发达国家则超过了60%，早已完成了自身的城市化进程。二是发展道路异常曲折、坎坷。直到改革开放的1978年，中国的城市化率仍低于18%（美国的城市化率在1960年已高达72%），从1949年的10.6%到1978年的18%，中国城市化水平年增长率不足0.3%。三是在迅速发展中城市病问题集中出现。改革开放以来，一方面是我国城市在超常规发展中取得的巨大成就，与西方发达国家相比，从20%到40%的城市化率，英国用了120年时间，美国用了80年时间，而改革开放的中国仅用了22年[16]。另一方面，则是在人口、环境、资源、能源、社会生态、生活方式、价值观念等方面日益突出和严重的城市病和城市文化病。总之，在农业人口规模巨大、工业化尚未完成、后工业时代兵临城下的现实背景下，我国城市发展也一直处于"二律背反"的尴尬和困境中，一方面，由于准备不足、仓促上阵，我国的城市化必然带有很大的"被城市化"成分，但

[12] Bader, Ingo. The Sound of Berlin: Subculture and the Global Music Industry[J]. International Journal of Urban and Regional Research, 2010, (34).

[13] James Chandler. Romantic Metropolis: The Urban Scene of British Culture, 1780—1840[M]. Cambridge University Press, FEB 2011.

[14] John Kromer. Fixing Broken Cities: The Implementation of Urban Development Strategies[M]. Routledge, JULY 2009.

[15] Thomas A. Hutton. The New Economy of the Inner City: Restructuring, Regeneration and Dislocation in the 21st Century Metropolis[M]. Routledge, MAY 2010.

[16] 刘士林. 以"大都市"与"城市群"的拔节声作证——纪念中国改革开放30周年[J]. 社会科学, 2008, (6)。

另一方面，城市化是世界发展大趋势，也是中国城市无法选择的选择，因而只能破釜沉舟、背水一战。在城市理论研究上也是如此。

具体而言，国内学者的相关研究，主要可以分为三个方面：

一是侧重从政治经济学角度研究城市文化功能及其与城市发展的相互关系。从政治角度出发，研究者主要从城市精神文明建设出发，如戴立然等认为：从狭义上讲"城市文化"是一个城市各种文化因素的总和。它是某一个城市市民的道德倾向、价值观念、思维方式、社会心理、文化修养、科学素质、外在形象、活动形式等因素的全面反映。而"文化城市"则是这种因素发挥作用的过程和结果。从宏观上分析，当代的"文化的城市"其形象和特征主要表现在四个方面：一是城市社会主体的知识化。二是城市社会财富的知识化。三是城市社会运行的知识化。四是城市社会体制的知识化。[17]在2004年上海文化工作会议上，也有学者提出文化城市是文明城市、学习型社会和国际文化交流中心，同时也是国家历史文化名城。从经济角度出发，多数学者主要关注的是城市文化产业以及相关城市新兴产业与文化服务的关系。这方面的研究成果众多，涉及广泛，在此不予赘述。此外，张鸿雁从传统工业转换为新兴的生产型服务业角度出发，在货币资本、财富资本、土地资本等基础上，提出"城市文化资本"是城市发展"动力因"[18]。这不仅为城市特色竞争力建构、城市可持续发展提供了新的观念与思想资源，同时，在某些方面也接近了以文化资源和文化资本为主要生产资料、以服务经济和文化产业为主要生产方式、以人的知识、智慧、想象力、创造力等为劳动者的主体生产条件、以提升人的生活质量和推动个体全面发展为社会发展目标的文化城市理论。

对上述研究可简要评论如下：前者主要是受我国政治体制与意识形态对城市发展的总体要求的影响。其优点是有助于我国社会主义主流价值文化的落实，其问题在于：一是在观念中把城市文化功能实用化，尚未达到世博会在实践中已提出的目标与境界；二是在手段上过度强调教化而显得比较简单化，忽略了审美教育、艺术实践等层面的综合作用。后者主要是受近年来西方文化产业、城市文化资本、城市文化政策等研究的影响，并直接把西方的相关研究作为基础理论，缺乏对这些西方话语与理论在中国的合法性问题的论证。这些都是在今后的研究中需要进一步关注和探讨的。

二是以城市地理学为中心，侧重于从城市规划学和文化遗产学角度的研究。目前，国内学者关于文化城市概念的理解，直接或间接地来自城市地理学。在左大康主编的《现代地理学辞典》中，文化城市被界定为："以宗教、艺术、科学、教育、文物古迹等文化机制为主要职能的城市。如以寺院、神社为中心的宗教性城市；印度的菩陀

[17] 戴立然. 城市文化与文化城市的辩证思考[J]. 大庆社会科学, 2001, (6).

[18] 张鸿雁. 城市空间价值的"城市空间资本"意义——中外城市空间文化价值理论的比较研究[J]. 中国名城, 2010, (10).

迦亚、日本的宇治山田、以色列的耶路撒冷、阿拉伯的麦加等；以大学、图书馆及文化机构为中心的艺术教育型城市，如英国的牛津、剑桥等；以古代文明陈迹为标志的城市：中国的北京、西安、洛阳等，日本的奈良、京都，希腊的雅典和意大利的罗马等。文化城市是历史的产物，虽然以文化活动为主要功能，但伴随文化发展出现人口集聚、市场繁荣、交通发达等趋向时，这类城市的商业、旅游服务及运输、工业等职能也应运而生，这就使一些文化城市向具有多功能的综合性城市发展或向其他主要职能转化。"[19]其要义可表述为二：一是丰富的文化资源，二是必须有特色文化，前者表明文化城市是人类生产与创造的结果而不是大自然固有的，后者则意味着它们是不同民族、地域及文化的表现而非千篇一律的。[20]由于在学术研究和实际运用中的关系密切，这一界定在我国城市规划学、文物学、文化遗产学、历史地理学等领域被广泛使用，并常常被等同于历史文化城市。如北京大学俞孔坚提出的"反规划理论"、同济大学阮仪三的历史文化城镇保护理论等，主要是从风景名胜资源、历史文化资源等不可再生资源的强制性保护出发，探讨城市化进程如何由对自然环境的高冲击转向与自然环境的和谐相处，或者由此出发研究如何保护和修复城市中的物质与非物质文化遗产。真正把城市的物质与非物质遗产提升到城市发展高度的，是前国家文物局局长单霁翔。在《略论开展城市文化问题研究的现实意义》一文中，他指出："城市文化成为城市化加速进程中的核心问题，任何违背人的全面发展的想法、做法，都是与城市追求的终极目的相违背的。"[21]在《从功能城市到文化城市》一书中，他更是进一步强调城市不仅要重视经济、居住等功能，还要注重文化遗产保护，留住城市文化的根。此外，中国国际城市主题文化设计院的付宝华以"从功能城市向文化城市的转化"为出发点，从建设世界名牌城市的角度把文化城市在内涵上具体化为"城市主题文化"，认为"我们每一个城市都应该有一个城市主题文化"。[22]在某种意义上，这是城市规学和文化遗产学中发现的最接近以文化资源和文化资本为主要生产资料、以服务经济和文化产业为主要生产方式、以人的知识、智慧、想象力、创造力等为劳动者的主体生产条件、以提升人的生活质量和推动个体全面发展为社会发展目标的文化城市理论的研究成果。

对城市地理学的"文化城市"理论及其相关运用可简要评论如下：一方面，在实践中看，它在我国当下的城市规划、旧城改造、城市文化遗产保护、历史文脉延续中发挥了积极的现实作用，值得肯定。但另一方面，由于未能揭示传统"文化城市"与其当代形态与功能上的内涵差异，因而也存在着需要进一步讨论的问题。我们把城市地理学的文化城市称为传统概念，而把以文化战略为目标的文化城市看作是其当代形态。这是两

[19] 左大康. 现代地理学词典[M]. 北京：商务印书馆，1990。

[20] 刘士林. 文化都市的界定与阐释[J]. 上海大学学报，2008，(03)。

[21] 单霁翔. 略论开展城市文化问题研究的现实意义[J]. 新华文摘，2007，(9)。

[22] 付宝华. 提升城市主题文化，建设名牌城市[N]. 中国社会科学报，2012-02-06。

个既有联系又有重要区别的概念。如果说两者的共同之处在于都拥有丰富的文化资源与特色,那么区别则在于,这些文化资源与特色所赖以存在、延续与发展的城市本身的结构与性质已发生了根本性变化。正是由于城市结构与性质的不同,一些城市的文化资源往往成为城市发展的负担,而另一些城市却由于它的文化资源与特色而获得了空前的发展[23]。原因在于,在前者,城市的形态、结构、功能与性质尚停留在"政治型城市化"或"经济型城市化"阶段,因而,其丰富的文化资源与特色只能成为城市政治与经济需要的牺牲品;而在后者,"文化"成为一个城市发展的核心机制与主导力量,为城市文化资源与特色保护与开发提供了坚实的背景与基础。因而,我国文化城市研究与建设,除了在具体对象和细节上的规划、设计、传承,更应该认真研究如何改造和更新我国城市社会的结构、功能与性质,以便为我国特色文化城市研究与建设提供理论框架与现实土壤。

[23] 刘士林. 从当代视野看文化都市[N]. 文汇报, 2007-09-03.

三是都市文化学语境中的文化城市研究。国内都市文化学的理论建构始于对以GDP为核心的"国际化大都市"的反思与矫正,是在强烈的现实需要的直接推动下兴起的。2005年前后,"国际化大都市"的城市定位与战略逐渐退居二线,文化城市成为众多城市的战略发展目标。除去一些跟风、浮躁、投机等表层因素,其深层原因主要可归结为三方面:一是以"旧型工业化"为主导的传统城市化模式,由于地理空间、自然资源的空前紧张正在陷入巨大的发展困境,逼迫我国城市必须通过寻找新的资源、探索新的发展模式以实现自身的可持续发展;二是在知识经济时代中,除了依靠高新科技研发的新能源、新材料之外,一直被看作"只消费不生产"的精神文化摇身变为财富神话的创造者,并为城市经济社会发展提供了可观的"软资源"与文化生产力要素;三是由于"城市问题""文明病"不断升级,使都市社会的生活环境与精神生态日趋恶化。尽管这些问题主要是经济社会与文化发展失衡的后果,但在逻辑上却只能通过建设城市精神、城市文明来解决,这是城市文化越来越受到重视,直至出现"文化城市"理念与发展战略的重要原因[24]。

[24] 刘士林,李正爱,曾军."文化城市的理论资源与现实问题"笔谈[J]. 河北学刊, 2008, (2).

与我国文化城市的实践桴鼓相应,一门新兴的都市文化学在我国最大的城市上海应运而生。都市文化学是在以"国际化大都市"与"世界级城市群"为中心的都市化进程中,通过人文学科(其核心是中国文学)与社会科学(其核心是城市社会学)的交叉建构、理论研究与实践需要的紧密结合而形成的前沿学科[25]。都市文化的理论建构与中国城市发展的文化转型,在文化城市这个概念和对象上实现了聚焦。在都市文化学初步形成理论形态之后,文化城市、文化都市迅速成为都市文化研究的重大问题与对象。

[25] 张杰. 都市文化研究与全球化时代的新实学[N]. 光明日报, 2009-10-24.

与城市地理学的文化城市研究不同,都市文化学主要突出了两方面:一是在城市形态与功能上紧紧把握都市化进程,认为在经济全球化的背景下,依托于规模巨大的人口与空间、先进的生产能力及富可敌国的经济总量、发达的现代交通网络与信息服务系统而形成的都市化社会,正在成为当代人生存与发展的重要背景;二是突出了都市文化对城市化进程的作用,认为在大都市形成并不断扩散的新型思维方式、生活方式与价值观念,不仅直接冲垮了中小城市、城镇与乡村固有的传统社会结构与精神文化生态,同时也在全球范围内对当代文化的生产、传播与消费产生着举足轻重的影响[26]。

都市文化学对文化城市的研究与关注,始于从城市发展方式来界定文化城市。2007年,刘士林提出文化城市是以文化资源为主要生产对象、以文化产业为先进生产力代表、以高文化含量的现代服务业为文明标志的新城市形态。认为其突出特征是城市的文化形态与精神功能成为推动城市发展的主要力量与核心机制。与城市地理学不同,都市文化研究更关注社会生产中活的城市文化资源和特色,因而,从一开始就关注如何在文化城市理念指导下,为具体的建设提供可行的操作系统[27]。以文化城市的界定为起点,都市文化学者围绕文化城市发表多篇文章。其中,既涉及文化城市概念的当代内涵,也涉及文化城市的历史演化;既包括对西方理论资源的吸收和反思,也包括对上海文化大都市建设的实际运用;既有关于都市文化与城市发展一般规律的研讨,也有对文化形态与城市兴衰的原理性建构。此外,还涉及城市空间生产、文化软实力、江南城市文化、城市及城市群个案等。由此可知,都市文化学对文化城市的研究内容相对丰富,也与城市发展等重大现实问题结合较为紧密。但其研究也存在着偏于总体性的研究,对具体问题关注不够,偏重于理论研究,在规划设计等方面不足等问题。

三、文化城市研究的深化路径

在世界城市人口过半及中国城市人口过半的背景下,城市研究越来越受关注,城市发展模式与城市发展战略是关注的重点。我国的城市化进程已经到了十字路口,转变经济增长方式、转变城市发展方式是当前面临的重大现实问题。实施文化发展战略,选择文化城市模式也是各大城市的趋势和潮流,但是在建设文化城市的过程中,还存在着很多问题没有厘清,还有很多领域需要进一步探索。基于"问题意识""问题导向"的研究视角,今后文化城市研究必定沿着三大路径不断深化拓展。

首先,是文化城市基础理论的深化与提升。虽然很多学者已经在文化城市的内涵、外延、特征、文化资源及建设路径等方面作了诸多有益探索,但是这些研究多

[26] 刘士林. 都市与都市文化的界定及其人文研究路向[J]. 江海学刊, 2007, (1)。

[27] 刘士林. 建设文化城市急需解决三大问题[N]. 中国文化报, 2007-07-17。

为零散的、局部的、形而上的概念，直接的后果就是导致了文化城市概念的混乱和庞杂，没有形成主流话语，使得文化城市实践过程中充斥着各种声音和言论，扰乱了文化城市建设。因此，深化和提升文化城市基础理论，形成主流话语，必定是今后研究的重要内容。

其次，是专题研究的拓展与丰富。在文化城市研究中，公共文化服务、文化产业、文化政策、非物质文化遗产保护等是比较经典的课题，像文化服务经济、文化资本等领域的研究向来比较少，但是文化城市的重要特征就是文化要成为主要的生产要素、文化资本成为城市发展的重要资本[28]、文化服务经济成为重要的支撑[29]，这些研究的缺乏导致这些方面的实践无从开展，专题研究的拓展与丰富是与现实需要息息相关的，也是文化城市研究的趋势。

再次，是跨学科研究的兴起。现代研究的重要发展之一就是跨学科研究，尤其是信息技术的普及，为很多学科带来了全新的领域，文化城市研究也不例外。像文化遗产保护这样传统的课题，现代信息技术可以提供全新的视野与方法，例如GIS技术的应用，可以通过利用空间属性提供新的管理方法，同时其可视化功能可以成为发布成果的新媒介，并且提供了空间分析的新方法论。欧美日等国家和地区已经有了成功的案例，像日本的"虚拟京都"项目，国内的相关研究也开始起步。由此可见，跨学科研究也会是文化城市研究的又一新领域。

总之，国内外文化城市研究经历了曲折的思想历程，文化城市的内涵和外延逐渐得到澄明，在文化城市实践全面展开的背景下，文化城市研究在相当长的时期内会受到高度关注，基础理论的深化与提升、专题研究的拓展与丰富以及跨学科研究的兴起会是文化城市研究领域发展的方向与途径。

(原载于《上海师范大学学报(哲学社会科学版)》2012年06期)

[28] 宋振春，李秋. 城市文化资本与文化旅游发展研究[J]. 旅游科学，2011，(4).

[29] 谭军，顾江. 后危机背景下的产业转型与文化创意产业成长[J]. 江淮论坛，2010，(6).

社会空间和社会变迁
——转型期城市研究的"社会—空间"转向

钟晓华

作者简介：钟晓华，女，1983年生，复旦大学社会发展与公共政策学院社会学系博士。

摘要：随着城市化、现代化、全球化进程的深入，空间重构成为转型期城市社会变迁的最为显著的变化之一。城市空间的政治属性、社会属性，特别是作为战略竞争资源的作用日益显现，空间一方面为权力、利益、理念等要素提供发生场所，另一方面也遮蔽和固化了城市扩张、人口流动、产业结构调整等现象背后的社会分层、权力冲突、利益争夺等深层制度化的社会问题。本文首先介绍了西方学者对城市资本化增长、地方政府干预、全球城市发展与日常生活实践等热门城市研究议题的社会空间解读；在此基础上，从制度转型、经济结构转型与社会结构转型三方面探讨了社会空间理论中国化应用的可能性；最后评述了社会空间理论对于转型城市研究的意义与局限。

关键词：
社会空间；社会变迁；转型城市；"社会—空间"转向

[1] 张京祥、吴缚龙、马润潮：《体制转型与中国城市空间重构——建立一种空间演化的制度分析框架》，《城市规划》2006年第6期。
[2] 潘泽泉：《社会、主体性与秩序：农民工研究的空间转向》，社会科学文献出版社，2007年，第3页。
[3] [美]约翰·厄里：《关于时间与空间的社会学》，[英]布莱恩·特纳主编：《社会理论指南》，李康译，上海人民出版社，2003年，第505页。
[4] 何雪松：《社会理论的空间转向》，《社会》2006年第2期。
[5] Henri Lefebvre, The Production of Space, Oxford: Blackwell, 1991, pp. 46–53.
[6] [美]爱德华·索贾：《后现代地理学》，王文斌译，商务印书馆，2007年，第120~122页。
[7] [美]马克·戈特迪纳等：《新城市社会学》，黄怡译，上海译文出版社，2011年，第75~76页。

20世纪，转型期的城市研究也不乏空间视角，但多集中于规划学、建筑学及地理学领域，空间被简单等同于土地、建筑、景观等概念。然而，随着全球化进程的深入，城市空间的政治属性、社会属性特别是其作为战略竞争资源的作用日益显现，空间一方面为社会变迁提供发生场所，另一方面也遮蔽和固化了变迁过程中社会分层、权力冲突、利益争夺等社会问题。城市空间不仅是传统意义上人们居住的一种场所，更是"城市中各种力量的成长、组合和嬗变"[1]的载体。城市空间重构与社会结构变迁相伴而生，因此研究城市空间重构是理解城市转型的路径之一。从社会空间视角阐释处于社会变迁过程的转型期的中国城市的空间重构经验，有着双重意义。一方面"社会空间"理论为研究、理解和反思城市社会变迁提供了一种新的范式；另一方面，转型期的中国城市也为"社会空间"理论发展提供了一个"现场"或"诊断所"[2]。

一、社会空间视角下西方转型城市研究的经典议题

19世纪至20世纪中叶，社会理论的历史被认为是"空间观念奇怪缺失的历史"[3]。直至20世纪中叶，社会学科经历了一场影响深远的"空间转向"[4]。芝加哥学派城市生态学将"空间区位布局简化为社会世界复杂度"的城市生态学，区位、位置、流动性等概念被用来测量、描述和最终解释社会分层现象。到60、70年代，以列斐伏尔为代表的新马克思主义城市社会学重新引入社会再生产、资本循环等概念，将空间作为重要的社会资源及力量，城市再生产由空间中的生产（production in space）转向了空间本身的生产（production of space）[5]。后现代地理学家索（Edward Soja）继而将社会空间的意涵进一步深化，提出"空间性"（spatiality）概念，使成为与"历史性""社会性"并置的社会分析维度[6]。继一系列空间的价值维度和理论范式维度方面的学术努力之后，马克·戈特迪纳提出了更具操作性的社会空间视角（socio-spatial perspective）[7]。他从以上理论中汲取精华，又避免了传统空间生态学和新马克思主义空间理论两者的简化论特征，试图将阶级、教育、权力、性别、种族等更多因素以一种整合的观点纳入城市空间的分析中。空间不再是康德意义上的虚空概念，也不是先验的、固定不变的客观存在，而是一个如历史性一般具有批判的、唯物主义特性的分析维度，是社会行为与社会结构作用的产物，同时也是反作用于社会过程的积极因素。社会空间理论作为对马克思唯物史观的补充，在后资本主义、全球化和转型社会的研究中逐渐成为一个重要视角。

随着分权化、市场化、全球化背景下城市转型的深入，城市空间重构成了社会变迁

中最为显著和重要的变化之一。城市空间不仅是社会变迁的实践场所，被视为现代化文明的标志和象征，也是集体意识与消费行为的表达场所。从社会空间视角理解社会阶层分化、社会关系重构、公共权力转型及城市文化再造等社会过程，是一个不可忽视的重要视角。以社会空间为演绎逻辑的空间实践，促成了一种以"发现事实"为主要特征的经验研究。[8]下文从资本、权力、文化等方面归纳了西方学术界在社会空间视角导向下的几个城市研究经典议题。

1. 城市增长中的"空间修复"与"空间分工"

戴维·哈维（David Harvey）延续了列斐伏尔的"资本循环"[9]理论，认为资本主义的首要任务就是解决资本累积过程中的种种困难。面对过剩的资本与劳动力，解决的办法就是通过城市建设等空间生产项目将资本在一个较长时间段内以某种物理形式固定在国土之中，资本累积的时间障碍故而转化为空间障碍。哈维提出"空间修复"（spatial fix）的概念来概括这种空间逻辑，即资本通过空间生产来创造适合自己的地理场所，用空间的使用价值加快资本累积，如资本投资建设出适合于原材料和商品运输的城市或区域交通网络[10]。

除了资本循环，社会空间视角也被用于产业变迁的研究中，多琳·马西就对"劳动的空间分工"做了解释：工人利用空间聚集而形成团结的力量；资本利用空间流动性避开这种团结，作为削弱工人的抵制的策略[11]。这个问题将城市空间从资本再生产的工具深化为社会关系变化的投射。与此同时，社会关系与空间结构的相互关联也成了随着"结构化理论"回归的问题，生产的国际化和空间分工重组、阶级和非阶级的社会运动的出现、交通通信和微电子技术的深刻革命以及国家对分散人群的监控能力的提高，这些变化使得城市空间结构逐渐被视为社会关系生产和再生产的媒介[12]。

2. 地方政府干预下的空间"集体消费"与新自由主义

空间重构不仅体现了资本再生产的逻辑，也与权力结构有着本质性关联。随着城市空间的交换价值日益突出，空间重构成了多元利益争夺及协商的结果，城市政府在空间建构中的角色定位与干预行为便成了一个重要议题。如卡斯特尔（M. Castells）把消费品分为私人消费品和集体消费品，后者所指代的与城市空间密切相关的公共产品与服务（如交通、医疗、住房、休闲设施等）成了他最主要的关注领域[13]。空间作为集体消费品成为基本经济过程的产物，由于其投资耗资大回报慢，私人资本无力或不愿投入，因

[8] 潘泽泉：《当代社会学理论的社会空间转向》，《江苏社会科学》2009年第1期。

[9] 列斐伏尔在《空间的生产》中指出，"资本"流通是资本主义生产过程得以发生的前提条件。为了解决过度生产和过度积累（第一循环）所带来矛盾，追求最大的剩余价值，过剩的资本就需要转化为新的流通形式或寻求新的投资方式，即资本转向了对建成环境（特别是城市环境）的投资，从而为生产、流通、交换和消费创造出一个更为整体的物质环境（此为资本的第二循环）。由于过度积累和资本转化的循环性和暂时性，以及在建成环境（城市环境）中过度投资而引发的新的危机，使得在资本主义条件下创造出来的城市空间带有极大的不稳定性。这些矛盾进一步体现为对现存环境的破坏（对现存城市的重新规划和大拆大建），从而为进一步的资本循环和积累创造新的空间（参见H. Lefebvre, 1991）。

[10] [美]戴维·哈维：《后现代的状况》，阎嘉译，商务印书馆，2003年。

[11] [英]多琳·马西：《劳动的空间分工：社会结构与生产地理学》，梁光严译，北京师范大学出版社，2010年，第55页。

[12] [英]德雷克·格里高利等：《社会关系与空间结构》，谢礼圣等译，北京师范大学出版社，2011年，第3页。

[13] M. Castells, The Question of City: A Marxist Approach, The MIT Press, 1979, pp. 271-272.

此城市政府开始发挥干预作用。政府通过制定优惠政策、直接投资等方式携手资本进行此类城市空间的生产。政府何时、何地以何种方式、在多大程度上组织和介入集体消费过程，极大地影响了城市空间的变化。随着政府干预的深入，城市空间生产问题便与权力问题发生了勾连。同时，那些服务于资本利益的规划政策等干预行为也进一步强化了不平等问题。

另一个关于政府干预下的城市发展的议题是空间的"新自由主义化"[14]，在信仰市场、增长至上、鼓励竞争的新自由主义理念下，城市空间作为稀缺资源以不同程度的热情和效应被诱惑到商业主义的风尚潮流之中，最终城市空间的重构结果加速了资本、就业和公共投资的流动性，并固化了落后的福利改革和劳动力市场两极化。

3. 全球城市的"流动空间"与"空间异化"

除了对空间生产的资本逻辑的关注，20世纪后半期以来的全球化浪潮把"全球化空间""世界城市"等概念推至前沿。全球化使时空不断被压缩，卡斯特尔将全球化中的城市社会形态解读为"网络社会"。网络社会产生了新的空间逻辑，即"流动空间"，如资本流动、信息流动、技术流动、组织性互动等，这也是时空辩证的最好例证；作为社会实践的物质支持的空间是支撑这种流动的，因此是"流动的空间"[15]。具有完整界定的社会、文化、实质环境和功能特征的实质性地方，成为流动空间的节点和中枢。概括来说，卡斯特尔所理解的全球化空间是以电子网络为基本形象、没有固定的形状或边界、自然流动着的空间。

虽然流动空间、虚拟空间等成为信息时代新的空间逻辑，但更多的学者则聚焦于全球城市的空间异化现象，即空间极化，富人堡垒型社区、绅士化社区、排外聚居区、城市群、边缘城市、族裔聚居区及贫民窟都是城市空间资源分配不平等的典型表现[16]。没有各类空间设施的地理存在，就不会有今日信息传播的"扁平化"；而经济社会活动的跨边界运作与全球化，则恰恰凸显出特定功能（如命令、生产性服务业）的地理集聚的重要性。正因如此，全球化促使新的"权力的空间几何学"[17]出现，地理资源的空间分布不是更平等，而恰恰是更为不平等了。

4. 日常生活的空间实践与空间秩序

无论是全球化的城市空间的外向扩张，还是中心城区发生的绅士化过程，城市空间重构都是日常生活场景中的真实过程，是具体行动者能动性的产物，同时又直接影响

[14] J. Peck and A. Tickell, Neoliberalizing Space, Antipode, Vol. 34, 2002, pp. 380—404.

[15] [美]曼纽尔·卡斯特：《网络社会的崛起》，夏铸九、王志弘译，社会科学文献出版社，2001年，第504页。

[16] S. Sassen: Rebuilding the Global City: Economy Ethnicity and Space, Anthony D. King ed., Re-presenting the City: Ethnicity, Capital and Culture in the Twenty-first Century Metropolis, London: Macmillan, 1996, pp. 23—42.

[17] D. Massey, Globalization: What does it Mean for Geography? Geography, Vol. 87, 2002.

着人的行为、生活方式及文化价值。布迪厄提出空间组织将人们限定在不同的地方,从而有助于建构社会秩序并构成阶层、性别和分工[18]。与空间生产的资本逻辑与政治逻辑不同,日常生活的空间实践更强调普通人以空间为指向的策略行为。继承了现象学传统的德塞尔托在《日常生活实践》中解释了基于强者与弱者权力关系的城市街头行动者空间实践,提出了策略和战术这一对概念工具,分别代表权力关系中的支配者和被支配者,虽然强者用策略体现分类、划分、区隔等方式规范空间,但是作为弱者的普通人可以用游逐不定的移动等战术即兴发挥和创造,对抗以强权为后盾的空间支配[19]。

与日常空间实践相呼应的,是对不同场域位置的行动者基于空间生产所产生的社会秩序的关注。在《城市的权利》和《日常生活的批判》两部著作中,列斐伏尔认为资本主义空间生产所造成的中心与外围的分化和矛盾首先是城市本身功能的分割和分散,由资本利益而形成的空间组织造成人口的分割和分散,城市中心区吸引和集中了越来越多的政治权力组织和商业功能,普通人的日常生活空间被迫向外围边缘地区置换[20]。他的追随者哈维也随之提出了城市的权利及公平正义问题"一方面,商业王义不断俘获内城空间,把它变成一个炫耀性消费的空间,称颂商品而非市民价值。它成为一个奇观地点,人在其中不再是占用空间的积极参与者,而是被化约为一个被动的观赏者。另一方面,以推进平等参与和正义秩序为目标而建构的社会空间,来取代阶层与纯粹金钱权力之地景的斗争,从来没有停息"[21]。

二、社会空间视角的中国化反思

中国城市转型交织了若干个重要社会过程,包括从计划经济向市场经济的转型、工业化中的劳动密集型经济到技术(知识)密集型经济和服务型经济的转型、大规模农村人口向城市转移的过程,以及由封闭到开放融合的过程。多重社会变迁过程并行,使中国城市正在"由过去高度统一和集中、社会连带性极强的社会,转变为更多带有局部性、碎片化特征的社会"[22]。在这样的背景下,中国城市空间发生着剧烈的变化,如以征地规模浩大的"开发区""大学城""卫星城"为代表的新城建设运动,以"以地养城,以路带房,以房补路,综合开发",为宗旨的大拆大建和房地产开发,以"城市美化"为目标的大规模造绿运动,以及以保护性开发旧街区和保护性再利用旧建筑为方式的旧城更新等。社会空间视角源于西方学者对资本主义城市危机的批判性反思,是否可以被用于解释以上中国城市转型及空间重构的经验,国内外中国研究学者已经做了一些尝试。

[18] [法]布迪厄:《社会空间与象征权力》,载包亚明主编:《后现代性与地理学的政治》,上海教育出版社,2001年,第120~122页。

[19] Michel de Certeau, The Practice of Everyday Life, Berkeley: University of California Press, 1984.

[20] 吴宁:《列斐伏尔的城市空间社会学理论及其中国意义》,《社会》2008年第2期。

[21] D. Harvey, Between Space and Time: Reflections on the Geographical Imagination, Annals of the Association of American Geographers, Vol. 80, 1990, pp. 418-434.

[22] 孙立平:《转型与断裂——改革以来中国社会结构的变迁》,清华大学出版社,2004年,第5页。

1. 体制转型与城市空间重构

列斐伏尔所提出的从"空间中的生产"到"空间本身的生产"的转变，不仅适用于对资本主义发展的分析，也能充分证明为何改革开放30年来，空间的重构成为中国城市显著的、剧烈的变迁过程。在计划经济时期，城市不是资本积累的实体，而是国有企业的集群，土地的无偿划拨使得城市空间只有使用价值，城市空间的改造并不是列斐伏尔意义上的空间生产；从生产导向的城市计划经济向服务消费导向全球市场经济转变的生产方式，需要生产出不同于以往的新空间，故此产业空间、居住空间和消费空间都发生了空间位置与形态上的巨大变化。城市空间的变迁背后不仅是资本累积的逻辑，也体现了政治控制与意识形态的逻辑。魏立华等将中国城市空间演进的主要内部机制归纳为中国改革中特有的政治经济转变，权力离心化、市场运行机制的引入以及与全球化经济的整合[23]。关于具体的中国城市空间生产机制的讨论，多集中于城市政府角色的转变。改革开放以后，尤其是20世纪90年代的土地批租制度改革以后，城市空间被纳入资本扩大再生产的体系中，城市政府作为国有土地的代管人掌握着土地管制权，土地成为城市政府主持城市开发、参与区域竞争以及官员获得晋升的最大资本，如此背景下的城市大开发承载着极其丰富的政治经济内涵。不同于西方地方政府积极地利用企业家精神来改革公共管理部门，实施更加外向的、培育和鼓励地方经济增长的行动和政策，中国地方政府更倾向于将行政资源直接移植到新的城市竞争体系中。城市空间资源是地方政策通过行政权力可以直接干预、有效组织的重要竞争元素。中国地方政府利用自己对行政、公共资源等的垄断权力，如企业一样追逐短期经济和政治利益"政绩"激烈竞争，中国式的企业化趋势是政府指向"越位"——政府强烈主导、逐利色彩浓厚的特征。地方官员发展地方经济的强烈动机和基于土地的经济精英聚敛财富的动机主导着城市政治的发展方向，并因此建立城市行政体系，是一种典型的政府与城市增长力量双向"寻租"现象[24]。对"与民争利"所造成的社会公平质疑，地方政府将政策技巧和价值资源作为应对质疑的手段的过程，以扩大其主张的城市开发模式的合理性[25]。

2. 经济结构变迁与城市空间重构

无论是内部经济转型还是与全球经济的融合，资本逻辑在中国式空间生产中都大行其道。从中国经济运行市场化程度及产业结构变迁的角度看，城市空间结构的演化呈现出越来越强的经济利益驱动性和利益冲突特征[26]。城市空间生产已成为当代中国建构社会生活世界的根本生产方式之一。以房地产为基础的空间生产由于关联度高、带动力

[23] 魏立华、闫小培：《有关"社会主义转型国家"城市社会空间的研究述评》，《人文地理》2006年第4期。

[24] 张京祥、吴缚龙、马润潮：《体制转型与中国城市空间重构——建立一种空间演化的制度分析框架》，《城市规划》2006年第6期。

[25] 陈映芳：《城市开发的正当性危机与合理性空间》，《社会学研究》2008年第3期。

[26] 吴缚龙、马润潮、张京祥主编：《转型与重构：中国城市发展多维透视》，东南大学出版社，2007年，第4页。

强,成为促进消费、扩大内需、拉动投资、提高国民生产总值的重要产业之与空间生产相关的物流业、汽车制造、住房建设和城市基础设施建设等是近30年来中国经济高速增长的强大助推力。用资本逻辑便不难理解中国城市无序扩张及重复建设的问题,为了解决资本过度积累所带来的矛盾,追求最大的剩余价值,过剩的资本就需要转向对城市空间的投资。与其他商品一样,这样的资本循环引发了空间的"同质化",但由于空间不同于其他商品,是不可再生的稀缺资源,因此所谓新空间的生产不过是对旧空间的重复破坏以获取空间的交换价值,从而导致了空间的"不稳定性"。

从全球化、国际资本转移的角度看中国城市空间问题,流动空间和国际劳动分工体系正深刻重塑着中国城市空间结构,大量新类型的空间正在出现并带来了一系列社会问题,如超大型城市和大都市连绵区、外城(outer-cities)和后郊区化(post-suburbia)、再中心化(recentralization)绅士化(gentrification)等。但是,不同于西方后福特主义的城市转型,这种市场的、全球化的力量在中国只有透过地方结构才能发生效应[27],城市开发只有通过鼓励外商投资、土地租赁、产业调整和经济部门重组等一系列政府制度改革才能实现。张庭伟在分析上海的全球城市战略与空间重组的关系时讲道:建设全球城市必须产业重组;产业重组必须在城市不同区位重新分配功能;功能重组必须要空间重组,如退后进三,将制造业从中心区迁走,将高端服务业引入中心区,并改变中心区的人口构成和住房等级等。这一观点也被用到了对具体旧城更新案例的分析中,任雪飞[28]、何深静[29]将上海新天地项目的开发看做是全球化城市开发战略的产物,是新自由主义之下政府主导的绅士化过程,以公共权力与私人资本合作的方式实现。

3. 社会结构变迁与城市空间重构

在社会空间视角中,空间重构与社会结构之间的辩证关系尤为突出。一方面,制度与经济结构的变迁导致了一系列新空间的产生,并由空间分异加剧了社会不平等;另一方面,空间商品化(房地产开发)及全球化空间分工等新社会空间又重塑着普通人的主观经验、价值偏好与日常生活世界。在社会空间视角导向下,社会学者对因空间重构而产生的新社会群体,诸如动拆迁户、城市移民、失地农民等群体的关注尤显人文关怀[30]。30年来的城市开发几乎没有社会力量参与到对建构城市空间主导权的争夺中,政府与市场主导的匀质、抽象的空间生产将原先多元、差异的日常生活世界推至边缘,城市空间的商业价值(占有)和市民价值(使用)孰轻孰重的问题浮出水面,裹挟而入的西方新城市社会学理论成了学者们质疑空间公正问题的思想武器。

[27] Wu Futong, The Global and Local Dimensions of Place-making: Remaking Shanghai as a World City, Urban Studies, Vol. 37, 2000.

[28] XF Ren, Forward to the Past: Historical Preservation in Globalizing Shanghai, City & Community, Vol. 3, 2008.

[29] Shenjing He, State-sponsored Gentrification under Market Transition the Case of Shanghai, Urban Affairs Review, Vol. 43, 2007.

[30] 陈映芳:《城市中国的逻辑》,生活·读书·新知三联书店,2012年。

与此同时，一些学者也就"弱者"空间实践策略的中国化应用进行探索。虽然中国的社会组织发育并不成熟，但社会力量并不是单纯被动地接受空间重构的后果，而是"策略性"地应对并获取自身利益，并在此过程中重构了"国家—社会"关系。童强将之称为边缘空间或缝隙空间的出现，快速城市化所导致的城乡格局变化和经济全球化所带来的产业空间重构致使大批城市新移民和市民化的农民的出现，与前者的空间生产相对的是这些人基于对制度和情境的反应而创造的各种生存的缝隙空间，如城中村、居改非、街头摊贩等[31]。潘泽泉研究了广东的农民工寄寓空间（如"城中村"、城市边缘区等），通过分析农民工群体在城市空间中的实践，探讨其利用自身种种社会文化资本来创造生存融入方式或多样生活经验的策略及行为[32]。此外，陈映芳以制度变迁为语境，解释作为社会一方的行动者（市民/农民）如何通过对制度的利用挖掘支持其保卫家园的利益诉求的道德资源[33]。这样的经验性研究突破了原先基于社会结构和社会网络的此类社会群体的研究，不失为一种"社会空间"转向的有力尝试。

三、城市研究中"社会—空间"转向的意义及局限

不同于技术性的空间研究，社会空间理论在城市研究中的应用不局限于对城市空间形态和特征的客观描述，而是发现城市空间形态及其变化过程背后的政治、经济、社会动因，将空间生产过程和社会变迁过程结合起来。同时，该理论范式使空间研究超越了空间因素本身和空间生产技术，空间作为积极的、特殊的作用因素参与了社会的生产与再生产。但是，社会空间理论至今仍处于未达成共识的开放探索阶段，要将其整合到既有的理论范式中，仍有不少局限性。

1. 强调城市空间的社会性

虽然在转型期的城市研究中不乏空间视角，但多集中于规划学、建筑学及地理学领域，空间被简单等同于土地、建筑，对城市空间结构的研究还处于城市形态研究与实证主义研究为主的阶段。社会空间理论致力于去除自然主义和历史决定论下的空间遮蔽及空间误判，以揭示自然、物质空间形态背后的动态政治、社会、文化意涵，从方法论上是建构主义和批判主义的。尤其是转型期、全球化时代的城市空间生产实践将"物理空间转化为社会空间"[34]，城市空间不仅是国家、市场与社会等各利益主体互动的场所与容器，也是目前权力利益斗争的主要对象之一。城市的发展与危机产生无不与城市空间变化联系在一起，资本在空间上的重新配置、劳动力流动、城市扩张、内城衰落等，

[31] 童强：《空间哲学》，北京大学出版社，2011年，第10页。
[32] 潘泽泉，2007 年。
[33] 陈映芳：《行动者的道德资源动员与中国社会兴起的逻辑》，《社会学研究》2010年第4期。

[34] 黄晓星：《上下分合轨迹：社区空间的生产》，《社会学研究》2012年第1期。

城市空间重构与资本主义生产方式、资本积累方式、权力结构的建构、社会阶级关系与社会结构变迁紧密相关。

2. "空间性"成为新的城市社会分析维度

社会空间理论"空间性"概念的提出及其唯物性的论证，不仅将抽象的空间概念运用到对经验事实的发现和解释中，也使物化的空间现象成为理解城市转型和社会变迁的具体镜像。政治经济制度、社会生产关系、个人家庭生活等无不具有空间性，具体可将城市研究的空间性维度归纳为以下四方面。第一，资本生产与消费：空间的生产与再生产是资本主义得以维持下来的手段，资本主义把空间由自然的消费品变成谋取剩余价值的对象，新自由主义及全球化发展都有相对应的空间表征；第二，"国家—社会"关系：无论是强权政府、城市政体，还是公民社会，其"国家—社会"的关系都会被投射在空间生产与空间形态中，现代国家借助了空间手段支配社会，而社会力量则通过空间资源的争夺来抗争社会不平等，空间重构的过程极富意识形态意涵；第三，符号和意义的系统：空间是一个表达社会意义的象征符号的载体和承担者，具有分类判别和社会类别化的功能，遮蔽了其背后的意识形态；第四，生活体验与身份认同：即人们在创造和改变空间的同时，又被生活、工作空间以各种方式约束和控制，空间是主体获得身份认同及本体性安全的场所。

3. 社会空间理论的局限性

社会空间理论作为新建构的理论范式，仍处于开放探索阶段，因此该理论应用于城市研究领域仍具有一定的局限性。

第一，社会空间与城市空间的界定之难。虽然社会空间视角将城市空间作为主要的研究对象，但是处于探索初期的理论建构并未清晰界定两者之间的关联与界限。经典社会学理论中的社会空间包含有认知空间、场域空间、象征权力等社会性隐喻[35]，从这个角度而言，社会空间概念是高于城市空间的方法论概念；而政治经济学批判将社会空间定义为城市中对应于权力资本支配下的匀质化抽象空间的异质化具体空间[36]，社会空间在此意义上又从属于作为阶级斗争、利益争夺场所和容器的城市空间；与此同时，后现代理论流派又将"社会地生产出来的空间"[37]皆称为社会空间，据此而言社会空间又包含城市空间。由于对这组空间概念及其相互关系的界定至今仍无定论，使得社会空间至今无法成为一个比拟阶级、性别、职业等的城市转型研究的解释自变量。

[35] [法]布迪厄、华康德：《实践与反思：反思社会学导引》，李康等译，中央编译出版社，1998年，第171页。
[36] D. Harvey, Social Justice, Postmodernism and the City, International Journal of Urban and Regional Research, Vol. 16, 1992, pp. 588—601.
[37] E. Soja, The Socio-spatial Dialectic, Annals of the Association of American Geographers, Vol. 70, 1980.

第二，与既有城市空间研究的融合之难。虽然摒弃空间自然主义的论辩被认为是具有突破意义的划时代转向，但是真正将其运用到既有的空间学科及理论中并非易事。地理学、规划学、建筑学等城市空间研究学科对社会空间已有较成熟的定义，如建成环境、居住空间、社区、邻里等，在此共识下引入新的社会空间概念，容易与既有概念发生混淆，产生歧义；此外，社会空间理论批判性的视角如何与现有的测量、描述及解释物质空间现象的方法（如地理信息系统、遥感等）结合，也是亟待探索的问题。

第三，西方理论对中国经验的适用性不足。西方城市学者的研究核心是"空间形式"及作为其形成动因的社会过程之间的关联。但是，西方社会的组织化程度、空间的产权属性、城市政体特征都与中国城市有很大不同，理论移植的情境维度发生了很大的变化。虽然人文地理学、城市社会学、区域经济学等领域的学者也对其的中国化应用进行了一定的验证和修正，使得既有的社会空间理论对中国城市转型问题有一定的解释力，但是在新旧体制交汇、本土化与全球化影响并存的背景下，社会空间视角的中国化如何既能延续西方经典理论并与之对话，又凸显还原中国经验的特殊性，需要更为广泛深入的理论研究与经验应用。

社会空间理论的崛起，体现了全球化背景下城市在全球网络中的节点性意义及其物质空间组织的重要性正在日益凸显，但这并不意味着空间本身具有决定性作用。社会空间理论作为一种建构性的视角，只有在批判性地汲取既有空间研究学科的基础上提出具有交叉学科意义的社会空间概念，即处理好"空间"与"空间性"的关系，才能避免落入"泛空间化"的简化论，为城市研究注入新的内涵与理论活力。

（原载于《国外社会科学》2013年02期）

海外中国城市研究的管窥与思考

张京祥、胡毅、罗震东

作者简介：

张京祥，南京大学建筑与城市规划学院，教授、博士生导师。

胡毅，博士，住房和城乡建设部城市规划管理中心。

罗震东，博士，南京大学建筑与城市规划学院，副教授。

摘要： 中国城市研究正在成为一门显学，海外中国城市研究更是成为当今的热点领域。文章对海外中国城市研究热的产生背景、主要研究领域及主要贡献进行了评述，着重揭示了当前海外中国城市研究存在的几个突出问题，并针对中国城市研究语境与话语权、海外与本土学者的结合以及学以致用等方面进行了思考及建言，以期有益于海外中国城市研究的持续健康发展。

关键词：

中国城市研究；显学；语境；话语权；研究范式

[1] 张京祥，陈浩 . 中国的压缩城市化环境与规划应对 [J]. 城市规划学刊，2010(6)：10-21。

[2] 如西欧的城市研究学界近些年研究重点之一是：如何处理第二次世界大战后高速工业化时期的大批外国劳工及其后裔，以及在欧盟人口自由流动以后的后工业化驱动下的大批移民劳动力的居住隔离和社会融合等问题。

[3] 由于海外中国城市研究的文献众多，基于本文的主要目的不是要对之进行一个全面的检索和详尽的评价，所以只是选择了其中最具代表性的一部分经典文献，以作为文中相应观点说明的依据。

[4] Zhang L, Zhao X B. Re-examining China's Urban Concept and the Levelof Urbanization[J]. The China Quarterly, 1998(154)：330-381.

引言

1978年以来的改革开放，开启了中国经济高速发展与快速城市化的进程。然而，由于处在"压缩城市化"的环境中，中国走上了一条与西方工业化和城市化不同的"非经典发展之路"[1]。中国的经济发展正经历着高速增长的"奇迹"，与此并行的是人类历史上速度最快、规模最大和充满诸多"令人迷惑的问题"的城市化进程。

在创造出令世人炫目的经济增长成就的同时，中国的工业化和城市化进程中也产生了大量的社会问题，而城市无疑是这些成就与问题汇集交织的场所。在20世纪90年代末以前的西方学术界，海外的中国城市研究（Urban China Research）主要还只是少数华人学者专攻的非主流领域；但是近十余年来，中国城市研究不仅成为国内学术界的热点，更是已经成为海外城市研究一个高度关注的领域。中国城市目前正在经历的以及未来还将持续一段较长的发展时期，被国际和国内学者称为中国城市发展的"转型期"，这一系列的城市转型发展过程展现了一套不同于西方传统发展道路的"中国范式"。在这样的背景下，除了众多的国内学者外，越来越多的海外学者加入到中国城市研究的群体中来，试图厘清和解释中国城市增长之谜，掀起了海外中国城市研究的热潮。

应该说，海外中国城市研究在丰富研究成果、规范研究范式与方法以及培养人才等方面作出了积极的贡献。但是由于受制于语境、社会文化背景与研究条件等多方面因素，当前海外中国城市研究实际境况中也面临着一系列困惑与值得思考的问题。如果不能对此有清晰的认知和思考并采取相应的对策，将必然在有关研究成果的科学性、准确性、深入性等方面造成不利的影响，从而最终影响中国城市研究的持续、健康和高质量发展。

一、中国城市研究正成为海外城市研究的"显学"

中国的经济增长和城市发展在较短的时间内高度浓缩地完成了历史上欠账的工业化、现代化、全球化、信息化等进程，与此同时，还要受到日益趋紧的内外发展环境的严重制约。中国城市化总体上是在完全不同于西方城市化历程所处的时空背景下，沿着一种不同发展路径进行的，表现出极为明显的时空压缩特征，这就使得城市矛盾往往在短时期内呈现出高发性。一方面，中国的城市"浓缩"了西方过去近二三百年城市化过程中几乎所有的问题（如经济发展、产业转型、社会分异、住房缺缺、环境问题等各种城市问题）；另一方面，由于发展背景及政治制度等差异，中国在城市化过程中也必然产生了一系列新矛盾和新问题。快速的经济发展和一系列相对滞后的体制变革（如政府治

理模式、社会保障、土地制度等等），使得当前中国城市发展中的各种问题和矛盾异常尖锐，引起了众多海外学者的关注。

尤其是21世纪以来，对中国城市问题的研究已经由过去集中在中国香港和北美地区的状况，迅速扩展到整个西方特别是西欧学界。一方面原因是相比于北美，中国与西欧在城市研究方面的语境更为接近。北美的发展更加强调自由市场化及受其驱动力的影响，城市发展主要呈现以高速公路和私人小汽车的普及使用为基础的结构形态；而欧洲社会发展中，则更多地强调了政府的管制传统（如政府对社会福利、社会住房分配和社会公平等的关注），城市发展在资源利用和人口条件上与中国有更多的相似之处（强调节约资源和紧凑发展），很大程度上也要不断解决历史发展所遗留的各种城市问题[2]，故而中国和西欧学界之间的研究互相更为关注，更有借鉴价值。另一方面，欧洲多数国家一直尚未从2008年的经济危机中完全复苏，而中国的城市化发展正孕育着各类发展的"机会"和无限的"潜能"，也使得一些欧洲学者将目光更多地投向了高速发展并有众多矛盾、问题亟待解决的中国城市研究领域。总之，中国城市研究正在成为一门"显学"（significant study）。

目前，海外的中国城市研究者主要由三类人群构成：一是海外华人学者（包括港澳台的学者），主要由外出留学并留在海外从事研究工作的学者组成，他们在将中国介绍给国际学界的同时，也为国内积极引介了当前国际学术研究的许多前沿领域，扮演了重要的桥梁与媒介作用；二是一些外国本土学者，他们在熟知西方体系和城市发展过程后，出于对快速发展的中国以及国际比较研究的关注，逐渐将其研究领域扩展到中国城市；三是越来越多到海外求学的中国留学生和一些关注中国城市研究话题的外国研究生，有力地推动了中国城市研究主题的数量与质量提升。与此同时，以上三类海外中国城市研究者之间的文化背景、社会体验、认知水平和关注重点等都存在着较大的差异，从而形成了海外中国城市研究多样化的格局。

二、海外中国城市研究主要领域的变迁

在国际学界对中国城市研究的变迁过程中，根据中国城市发展阶段与背景的不同，研究所关注的领域重点也随之发生着一系列的变化。海外中国城市研究正是伴随着中国改革开放和经济增长，从20世纪80年代末、20世纪90年代初开始逐步繁荣起来。通过在国际城市综合研究的电子网络出版物上以"城市"（urban, city）、"中国"（China, Chinese）为关键词，以规划和人文地理（planning & human geography）为

[5] Chan K W, Zhang L. The Hukou System and Rural-urban Migration in China: Processes and Changes[J]. The China Quarterly, 1999(160): 818-855.

[6] Chan K W, Hu Y. Urbanization in China in the 1990s: New Dentition, Different Series, and Revised Trends[J]. The China Review, 2003, 3(2): 49-71.

[7] Ma L J, Xiang B. Native Place, Migration and the Emergence of Peasant Enclaves in Beijing[J]. The China Quarterly, 1998(155): 546-581.

[8] Wang F H, Zhou Y X. Modeling Urban Population Densities in Beijing 1982-1990: Suburbanization and Its Causes[J]. Urban Studies, 1999, 36(2): 271-287.

[9] Fan C C. Of Belts and Ladders: State Policy and Uneven Regional Development in Post-Mao China[J]. Annals of the Association of American Geographers, 1995, 85(3): 421-449.

[10] Wu W P. Proximity and Complementarities in Hong Kong-Shenzhen Industrialization[J]. Asian Survey, 1997, 37(8): 771-793.

[11] Yeung Y M, Hu X W. China's Coastal Cities: Catalysts for Modernization[M]. Honolulu, University of Hawai'i Press, 1992.

[12] Yeung Y M. Coastal Mega-cities in Asia: Transformation, Sustainability and Management[J]. Ocean and Coastal Management, 2001, 44(5): 319-333.

[13] Lin C S, Ma L J C. The Role of Towns in Chinese Regional Development: The Case of Guangdong Province[J]. International Regional Science Review, 1994, 17(1): 75-97.

[14] Kin L C. Foreign Manufacturing Investment and Regional Industrial Growth in Guangdong Province, China[J]. Environment and Planning A, 1996, 28(3): 513-536.

[15] Victor F S, Yang C. Foreign-investment-induced Exo-urbanisation in the Pearl River Delta, China[J]. Urban Studies, 1997, 34(4): 647-677.
[16] Shi Y L, Hamnett C. The Potential and Prospect for Global Cities in China: in the Context of the World System[J]. Geoforum, 2002, 33(1): 121-135.
[17] Ma L J, Wu F L. Restructuring the Chinese City: Changing Society, Economy and Space[M]. London: Routledge, 2005.
[18] Shen J F. Cross-border Urban Governance in Hong Kong: The Role of State in a Globalizing City-region [J]. Professional Geographer, 2004, 56(4): 530-543.
[19] Cartier C. Transnational Urbanism in the Reform-era Chinese City: Landscapes from Shenzhen[J]. Urban Studies, 2002, 39(9): 1513-1532.
[20] Friedmann J. China's Urban Transition[M]. The University of Minnesota Press, 2005.
[21] Logan J R. Urban China in Transition[M]. Blackwell Publishing, 2008.
[22] Wu F L. Urban Poverty and Marginalization Under Market Transition: The Case of Chinese Cities[J]. International Journal of Urban and Regional Research, 2004, 28(2): 401-423.
[23] Liu Y T, Wu F L. The State, Institutional Transition and the Creation of New Urban Poverty in China[J]. Social Policy and Administration, 2006, 40(2): 121-137.
[24] Tang A. Globalization and the Development of New Central Business Districts in Beijing, Shanghai and Guangzhou[M] // Laurence J C Ma, Fulong Wu. Restructuring the Chinese City. Routledge, 2005: 87-104.
[25] Wang Y P, Murie A. Social and Spatial Implications of Housing Reform in China[J]. International Journal of Urban and Regional Research, 2000, 24(2): 397-417.

所属领域进行英文论文检索，并辅以海外发行出版的中国城市研究英文书籍为补充，以被引用率较高的文献为主要参照标准[3]，重点追溯自20世纪90年代以来海外的中国城市研究成果，可以将研究主要关注领域的变迁划分为三个阶段。

1. 20世纪90年代：快速人口城镇化和工业化带来的城市——区域空间变化

1）人口城镇化以及出现的以工业化为驱动的移民潮（农村—城市劳动力）

20世纪90年代中国官方的城市化率与实际的城市化率存在着很大偏差，因此海外学者对中国城镇化的研究多数是对国内的城市化率进行修正，指出城市化率统计中的缺陷[4]。这一时期，由于工业发展产生的人口城镇化，即农村—城市移民成为当时中国城镇化的主要力量[5、6]，造成了大城市人口的快速增长和人口密度的不断增大，并由此导致了北京等大城市出现郊区蔓延的态势[7、8]。

2）工业化和改革开放政策作用下的城市和区域经济空间变化

在改革开放政策的作用下，中国的一些城市—区域特别是东部沿海地区，受当时发展政策和海外投资的影响率先发展起来，快速走向社会和经济的现代化[9、10]。一些学者也关注到由于对经济增长的过度强调，中国呈现了区域发展不平衡的态势[11]，同时指出沿海的经济发展道路对环境和长期发展的影响是不可持续的[12]。

3）海外投资和中国沿海地区小城镇的发展

海外投资是促进中国工业化和城镇化快速发展的重要原因。20世纪90年代海外投资特别是海外制造业投资公司的分布呈现出在珠三角小城镇集聚的特征[13、14]，对其经济结构以及空间景观产生了重要的影响，沿海地区从传统的集市中心迅速转变成为现代制造业中心。同时，这种外资驱动的城市化方式也丰富了全球化进程及其对发展中国家的影响[15]。

2. 20世纪90年代末—2005年：全球化背景与发展转型中的城市社会和经济空间重构

1）全球化背景和转型条件下的城市——区域关系重构

在全球化背景下，海外学者关注中国的一些中心城市在区域和国家经济发展中所扮演的主导角色，以及在全球城市体系中所扮演的重要角色[16、17]；指出沿海三大巨型城市区域将是今后引领中国发展的主要空间载体，以及巨型城市区域进行城市—区域综合治理的重要性[18]。

2）转型发展对中国城市的社会和经济影响

研究重点关注中国城市经济转型发展对中国城市空间社会结构的重构[19、20、21]，以及转型对空间的多维度影响，包括经济体制转型形成了新的城市贫困和被边缘化特征[22、23]；

产业发展转型导致北京、上海和广州等前沿城市形成了新的生产空间形式（如CBD）[24]；住房制度改革引起了深层的社会空间重构；以及转型发展带来了新的分配不公问题[25]。

3）土地市场化改革及其影响

海外研究学者指出在经济制度改革的框架之中，中国城市土地的市场化演变成了当地企业开发商和政府结成联盟的项目基础[26,27,28]；并提出虽然中国城市土地市场化改革提高了土地的分配利用效率，但是由于城乡二元土地制度的存在，导致了农业用地流失以及城乡土地收益的不平衡等问题。

4）政府治理模式的变化

中国城市在转型发展环境中，城市政府在内在发展需求和外在全球化因素的共同影响下形成了新的治理模式，新的市场元素和分散的政府权力机制已经让中国城市治理呈现"企业家模式"[29]，政府和开发商结成的增长联盟已经成为推动城市发展的重要方式[30,31]。研究发现，经济和政治是海外学者对中国城市增长模式进行分析的两个重要维度，中国转型期的增长联盟与国外的不同之处在于将社会组织排除在了增长联盟之外[32]。

3. 2005年以来：对既有体制下城市高速发展所引致的社会问题的反思

1）城市空间商品化以及在空间开发过程中的社会问题

以商业和房地产为驱动的城市更新和城市空间开发成为当今中国城市空间重构的背后主要驱动力之一[33,34]，学者从资本积累的逻辑和对级差地租的追求[35]，或是西方新自由主义思潮[36]和绅士化理论等[37,38]，分析中国当前的城市更新问题以及更新过程中大规模的拆迁所造成的社会问题。

2）住房政策与住区分化问题

1998年以来中国全面住房制度改革政策对城市社会空间产生了重大的影响[39]，从计划经济时期机关、企事业单位大院内的功能混合转向了市场化驱动下不同的社区形式[40,41]，并且开始社会住区分化，在此过程中产生了大量的住房不公平现象[42,43]。海外学者一方面关注新自由主义政策与旧有制度框架叠合对居住空间和住房问题产生的双重影响[44]，另一方面对城市中不同人群，特别是农村移民的住房不公平问题[45,46,47,48]进行了深入研究。

3）社会公平与城市贫困，以及农村移民的社会福利与保障问题

虽然经济增长带来了大量的财富，但是中国城市与农村以及不同人群间的不公平等社会问题已经受到越来越多的海外中国城市研究学者的关注[49,50,51]。研究重点关注对农村移民在城市中住房、福利、工资和教育等资源的分配不公平问题[52,53,54]；以及

[26] Zhu J M.Local Growth Coalition: The Context and Implications of China's Gradualist Urban Land Reforms[J]. International Journal of Urban and Regional Research, 1999, 23(3): 534-548.

[27] Samuel P S, Lin C S. Emerging Land Markets in Rural and Urban China: Policies and Practices[J]. The China Quarterly, 2003(175): 681-707.

[28] Deng F F, Huang Y Q. Uneven Land Reform and Urban Sprawl in China: The Case of Beijing[J]. Progress in Planning, 2004(61): 211-236.

[29] Wu F L. China's Changing Urban Governance in the Transition Towards a more Market-oriented Economy[J].Urban Studies, 2002, 39(7): 1071-1093.

[30] Zhang Y, Fang K. Is History Repeating Itself? From Urban Renewal in the United States to Inner-city Redevelopment in China[J]. Journal of Planning Education and Research, 2004, 23(3): 286-298.

[31] He S J, Wu F L. Property-led Redevelopment in Post-reform China: A Case Study of Xintiandi Redevelopment Project in Shanghai[J]. Journal of Urban Affairs, 2005, 27(1): 1-23.

[32] Zhang T W. Urban Development and a Socialist Pro-growth Coalition in Shanghai[J]. Urban Affairs Review, 2002, 37(4): 475-499.

[33] Hsing Y T. Global Capital and Local Land in China's Urban Real Estate Development[M]. Abingdon: Routledge, 2006: 167-189.

[34] Yang Y R. An Urban Regeneration Regime in China: A Case Study of Urban Redevelopment in Shanghai's Taipingqiao Area[J]. Urban Study, 2007, 44(9): 1809-1826.

[35] Yang Y R. An Urban Regeneration Regime in China: A Case Study of Urban Redevelopment in Shanghai's Taipingqiao Area[J]. Urban Study, 2007, 44(9): 1809-1826.

[36] He S J, Liu Y T, Wu F L. Poverty Incidence and Concentration in Different Social Groups in Urban China, a Case Study of Nanjing[J]. Cities, 2008, 25(3): 121-132.

[37] Fang Y P. Residential Satisfaction, Moving Intention and Moving Behaviors: A Study of Redeveloped Neighborhoods in Inner-city Beijing [J]. Housing Studies, 2006, 21(5): 671-694.

[38] Li S M, Song Y L. Redevelopment, Displacement, Housing Conditions, and Residential Satisfaction: A Study of Shanghai [J]. Environment and Planning A, 2009(41): 1090-1108.

[39] Wang D G, Li S M. Housing Preference in a Transitional Housing System: The Case of Beijing, China[J]. Environment and Planning A, 2004, 36(1): 69-87.

[40] Wu F L. Rediscovering the "Gate" Under Market Transition: From Workunit Compounds to Commodity Coursing Enclaves[J]. Housing Studies, 2005, 20(2): 235-254.

[41] Song Y, Zenou Y, Ding C R. Let's not Throw the Baby Out with the Bath Water: The Role of Urban Villages in Housing Rural Migrants in China[J]. Urban Studies, 2008, 45(2): 313-330.

[42] Li Z G, Wu F L. Socio-spatial Differentiation and Residential Inequalities in Shanghai: A Case Study of Three Neighborhoods [J]. Housing Studies, 2006, 21(5): 695-717.

[43] Wang S Y. State Misallocation and Housing Prices: Theory and Evidence from China [J]. The American Economic Review, 2011, 101(5): 2081-2107.

[44] Wang Y P, Shao L, Murie A, Cheng J H. The Maturation of the Neo-liberal Housing Market in Urban China[J]. Housing Studies, 2012, 27(3): 343-359.

[45] Sato H. Housing Inequality and Housing Poverty in Urban China in the late 1990s[J]. China Economic Review, 2006, 17(1): 37-50.

在户口政策、土地制度等的城乡二元化结构下，多年来实施"效率优先于公平"政策所导致的影响[55、56]。

4. 小结

从研究的主题看，自20世纪90年代以来海外中国城市研究领域的变化总体追随了中国城市发展环境的演变，将中国城市发展中的现实问题推到了国际城市研究的前缘：从研究初始时期对中国城市基本情况和规划建设概述等一般性的介绍，发展到对城市空间发展转型背后政治和经济机制的探讨；从关注计划经济体制对中国城市空间显著性影响的研究，到当前全球化背景下和市场经济体制下的中国城市发展的独特性研究；从对城市物质空间景观变化的关注，转变为对社会空间和社会公平的关注等。

从研究的理论和方法看，西方规范的研究理论和方法被越来越多地引入到中国城市研究之中，越发向广度化和纵深化演变，极大地提升了海外学界对中国城市研究的整体水平：从早期依赖统计数据为基础的定量研究，到对典型城市个案的深入分析；从宏观的城市研究，拓展到对个体行为—空间影响的微观研究；从仅对中国少数发达地区城市的研究，扩展到对内陆区域中心城市的研究；以及由单纯的中国城市—区域研究，发展到与国际城市—区域的对比研究，等等。总之，近年来海外中国城市研究迅速发展，其研究领域日益多样化，已经基本与国际主流城市研究的话题同步。

三、海外中国城市研究的积极贡献

近年来，海外中国城市的研究领域不断扩展，研究理论方法和技术的多样化受到了多种因素的影响。这些因素包括：中国经济快速增长过程所引致的各种经济、社会和环境问题越来越显著，其影响效应也越来越广泛；越来越多的海外华人学者与国内的交流日益密切，使得海外学者从以前主要依靠中国的公开统计数据进行研究，转为与国内合作进行更为深入的实地调查；中国愈来愈重视国际的合作与交流，有关中国城市研究的国际学术交流活动日益频繁；众多的中国留学生给海外中国城市研究学者带去了丰富的研究话题与鲜活的案例……

总而言之，近30年来海外学者对中国城市研究作出了重要的、积极的贡献，主要体现在四个方面。（1）在链接中国——国际城市研究方面发挥了重要的桥梁作用，增进了国际学界对中国城市发展的研究兴趣和关注度；（2）极大地拓宽了中国国内城市研究的视野，引入了许多非常有价值的研究视角与前沿的理论，推动了中国本土城市研究的发展及其与国际的接轨；（3）引入科学且严谨的研究范式、研究手段与方法，促进了中国本土城

市研究的理论发展与方法规范；（4）通过对越来越多留学生的教育，海外学者也为中国城市研究培养了一大批高层次的后继人才。以上这些贡献都是有目共睹，值得肯定的。

四、当前海外中国城市研究存在的主要问题

与此同时，海外中国城市研究也存在一些非常值得关注的现象和问题，受制于文章篇幅所限，本文将主要论述其中的三个方面。

1. 尚未真正确立中国城市研究的话语权

西方学界对城市研究具有较长时间的传统，并且已经在理论体系和方法体系上形成相对固定的范式，因此海外学者会非常自然地将其移植到有关对中国城市的研究中来。目前，海外中国城市研究基本是在西方的研究范式和语境（context）中进行的。一般而言，有关中国某一具体的城市问题研究，常常被理所当然地首先纳入西方既有的理论体系进行考察，并在其中标示出该问题所属的"话题"领域，然后运用西方城市研究的有关理论与方法，去揭示和解释中国城市问题相对于西方理论体系而言的"普适性"或者是"特殊性"。在很多研究中，即使某些中国城市问题因不同于西方的一些"特殊性"而被揭示出来，但依然会被置于西方理论体系中进行"修正性"的解释。

也就是说，关于中国城市的研究必须要以一种被西方学者固定认可的、可以用思维惯性予以理解的范式去进行和表述[57]，以便于被西方学者接受。这样的一种经典研究范式对西方学者而言是规范且清晰的，也使得他们对自己业已建立起来的理论与方法体系更加自信；但是，对于中国城市研究而言，这样的一种研究范式可能首先在研究前提下就陷入了一种认识论的误区——中国的城市发展只是西方体系中一点有限的"变异"。如此，未必能探索到中国城市研究的真知与答案，因为中国城市发展很有可能完全（或在很大程度上）是在塑造另外一种不同于西方的范式，不管这种可能性有多高，主动地放弃对它的探索实质上是忽视了人类文明本来的多样性。

此外，一些海外城市研究成果为了得到西方学者的认可并得以顺利发表，只一味地引用那些海外有关中国城市研究的外文文献，而不愿意去引用大量的中国本土研究文献，这在一些海外留学生的论文中体现得尤其普遍。如此的做法，无形之中把大量中国本土城市研究的优秀成果（例如有关城市化、城中村、居住分异和城乡土地制度等）"屏蔽"掉了，本土中国城市研究学者也就自然而然地被排除在了国际上有关中国城市研究的主流队伍与话语主体之外。这样一种状况显然是非常有害的，不仅漠视了中国本

[46] Huang Y Q, Jiang L W. Housing Inequality in Transitional Beijing[J]. International Journal of Urban and Regional Research, 2009, 33(4): 936-956.

[47] Lin Y L, Zhu Y. The Diverse Housing Needs of Rural to Urban Migrants and Policy Responses in China: Insights from a Survey in Fuzhou[J]. 2010, 41(4): 12-21.

[48] Wang Y A, Murie A. The New Affordable and Social Housing Provision System in China: Implications for Comparative Housing Studies[J]. International Journal of Housing Policy, 2011, 11(3): 237-254.

[49] Lahr M L. Inequality and Growth in Modern China[J]. Review of Regional Studies, 2008, 38(2): 271-274.

[50] Logan J R, Fang Y, Zhang Z. Access to Housing in Urban China[J]. International Journal of Urban and Regional Research, 2009, 33(4): 914-935.

[51] Li Y, Wei Y H. The Spatial-temporal Hierarchy of Regional Inequality of China[J]. Applied Geography, 2010, 30(3): 303-316.

[52] Huang Y Q, Jiang L W. Housing Inequality in Transitional Beijing[J]. International Journal of Urban and Regional Research, 2009, 33(4): 936-956.

[53] Wei Z, Hao R. Fundamental Causes of Inland-coastal Income Inequality in Post-reform China[J]. Annals of Regional Science, 2010, 45(1): 181-206.

[54] Chen Y. Occupational Attainment of Migrants and Local Workers: Findings from a Survey in Shanghai's Manufacturing Sector[J]. Urban Studies, 2011, 48(1): 3-21.

[55] Fu Q, Ren Q. Educational Inequality Under China's Rural-urban Divide: The Hukou System and Return to Education[J]. Environment and Planning A, 2010, 42(3): 592-610.

[56] Chen G. Privatization, Marketization, and Deprivation: Interpreting the Homeownership Paradox in Post-reform Urban China[J]. Environment and Planning A, 2011, 43(5): 1135-1153.

[57] 当然也可能会有一定的"突破",但是这种突破往往是有限度的,依然是要在西方语境体系框架中通过适度延展就可以进行解释的。

土既有的大量优秀、深入的城市研究成果,不能真实地反映国际上中国城市研究的实际状况与水平,更重要的是导致了一种对中国文化与研究能力的不自信。

如此,无论在研究语境与研究范式上,还是在文献引用与语言表达上,如果海外中国城市研究都采取了这种"削足适履"的方式,那么最终将使本土的以及海外华人学者失去对中国城市研究的主导话语权,而这不仅不利于中国城市研究学术体系的建设,更为严重的可能会给中国问题以不合理的解决对策。海外中国城市研究绝不应该重蹈当年西方学者对非洲、拉丁美洲和殖民地等地的那种研究状况,如何确立中国城市研究的主导话语权,是一个值得所有海外学者与本土学者共同思考的问题。

2. "方法之形"与深入研究之间的脱节

在目前海外中国城市研究的人群中,许多海外华人学者长期生活在国外,对中国本土社会的体验有限,而且受制于时间与科研经费,一般只能进行阶段性、个案性的调研;而外国学者则由于语言和文化的限制,基本更是依靠间接的调研资料甚至是短暂的直观感受进行中国城市研究;同时,许多的中国留学生因为缺少实际的生活经历和感悟(从校园到校园),于是也更加依赖于书本和文献研究。总之,由于上述种种原因,许多海外的中国城市研究学者难以获得像中国本土学者一样的研究便利和深入直接的体验,于是一些学者更加依赖和强调"定量研究",更加强调研究方法的"科学性"。

在西方的城市研究中,比较普遍强调运用定量分析的方法作为研究结论的基本支撑,这是西方近代自然科学革命延伸到社会研究领域的结果,对于提高社会问题研究的科学性、精确性和可比较性起到了积极的作用。近年来,海外中国城市研究中也越来越强调运用西方城市研究的方法,注重对定量数据的分析,大量的数据来自于中国的统计年鉴和海外学者对中国的实地调查(社会访谈和问卷调研等)。然而需要指出的是,由于中国城市社会的复杂性以及那些公开数据的不准确性,许多海外学者通过在中国短期、有限的社会调研,很难获取足够的样本和真正可靠的数据,继而并不能掌握真实的信息。因此,基于这些基础上的定量研究,其真实性和准确性也大打折扣。定量研究的成果虽然容易发表,但是从另外一个角度看,过于强调定量研究本身就是将复杂的中国城市问题予以简略化、抽象化和模型化,特别是一些"为定量而定量"的研究成果,难以在深层次给予准确和令人信服的解释,显然这样的定量研究是很不可取的。

影响和驱动城市发展背后的深层原因是体制与制度环境,特别是对于中国这样一个处于快速发展时期、激烈转型期和在非西方范式轨道中运行的最大发展中国家而言,只有基于深入的了解,理解中国社会的历史、现实和制度环境,才能对中国城市

问题作出深刻和可信的分析。而目前海外中国城市研究成果尤其是一些中国留学生的论文，相当一部分还只是属于向西方简单地介绍中国城市发展状况与问题，很难真正从深层次将中国城市问题研究透彻，极易在国际上对中国城市研究造成种种"误导"。尽管这样的研究成果可能在国际上得到发表，但是其研究深度和结论却未必能够得到中国本土城市研究学者的认同。

3. 缺乏对国际比较研究与学以致用的关注

一个非常明显的现象是，众多的海外华人学者都将中国城市研究作为其研究领域的主要选择，而越来越多的中国留学生也是将中国城市研究作为其学位论文的选题[58]。如果说过去是因为难以渗透到对西方城市研究的"主流领域"中去，而不得已选择中国城市研究；那么现在，中国城市研究已经成为连外国学者都青睐的显学，越来越多的海外华人学者和海外留学生选择将此作为自己研究的核心领域，这未尝不是一件对中国城市研究和城市发展大有裨益的幸事，中国城市研究也理应得到更快、更好的发展。然而，总观近十余年来海外中国城市研究的成果，绝大多数都属于向西方单向地介绍和解释中国城市发展与城市问题，或者如前文所述，是在西方主导的城市研究语境中揭示中国城市发展中有限的差异性和特殊性。很少有研究成果对中西方城市发展进行深刻的比较研究，并深入地解释导致这些差异背后的深层机制和原因，更缺少对中国城市发展和城市问题提出明确、有效的对策建议。如果说在海外中国城市研究发展的初期，首先需要重在解释清楚中国城市发展和城市问题的现实情况，那么长此以往（十余年甚至更长时间以来）依然停留在这种向海外学术界进行单向的描述和评述中国城市发展状况的阶段[59]的话，则是不应该的。

因此，在中国本土学术界常常出现一种有趣的现象：在写作论文时会去认真阅读海外的中国城市研究文献，主要目的是借鉴其研究的那套理论与方法"范式"，而并不一定会认同其结论的可信度、深刻性和学术价值，更难以期望在这些海外中国城市研究文献中得到对中国城市发展和城市问题解决有意义的答案。这样的一种局面，无疑大大降低了海外中国城市研究成果的价值，也不应该是中国城市研究在成为"国际显学"后，我们应该收获的果实。今天，我们不仅要向国际学界介绍中国，满足海外学者对中国城市发展了解的欲望；更重要的是，大量的海外中国城市研究成果如何有效地反馈及反哺中国的城市发展，如何实质性地促进中国城市问题的解决。对于海外中国城市研究的现状及未来发展而言，这就必然要涉及如何加强国际城市的比较研究，以及如何促进学以致用的问题。

[58] 绝大多数的海外中国留学生，都是选择中国城市研究作为他们论文研究的主题，一方面是因为这个主题他们相对熟悉，另一方面也是海外导师非常关注中国城市研究，借此希望得到更多的信息。

[59] 前文所述的大量"定量研究"，其本质上还是属于一种"描述性研究"，只不过换了一种表现方式而已。

五、对中国城市研究的思考与建言

前文简要地论述了当前海外中国城市研究的现状与问题,但是也必须看到,本土的中国城市研究也存在着诸多的问题,受文章篇幅所限,本文在此不展开赘述。通过对海外中国城市研究境况的分析,并反思本土城市研究中的现实不足,本文对如何促进"整体的"中国城市研究发展提出如下一些思考和建言。

1. 建构中国城市研究的语境与主导话语权

如果深入地分析当前海外中国城市研究"热"的原因,应该说,中国城市研究之所以能成为显学,其根本原因不是仅仅为了让西方世界了解中国,从而向他们介绍中国城市问题的方方面面,我们进行研究的更重要目的是试图探索和回答一个基本的命题,即在西方城市发展的传统经典范式之外,是否还存在着另外一个"中国城市发展范式"?如果有所谓的"中国城市发展范式",这种范式是什么动因驱动的?它是否可以持续,并具有新的、一定意义上的普适价值?

如果我们认同这样一个更重要且更有价值的研究目的,那么无论是海外的中国城市研究学者(尤其是华人学者),还是本土的学者,大家都有一个共同的责任,即努力构建中国城市研究的"新语境",而不是一味地强调要被动地服从和纳入西方城市研究的"既有语境"。这并不是我们主观地去强求建立一个特有的"中国城市研究语境",而恰恰是客观的中国城市发展现实需要一个实事求是的解释中国城市研究的正确语境。在此方面,并不存在中国与西方学术界谁高谁低、谁先进谁落后的问题,这恰恰是社会研究与自然科学研究的重要区别之处。其实美国历史学家柯文(P. Colen)[60]也曾指出,西方对近代中国的研究普遍属于"西方中心模式",无法真正触及中国研究的本质。因此,他呼吁要从中国自身的历史社会角度研究中国,也就是要建立一种"中国中心观"的研究取向(China-centered approach)。

当然,所谓中国城市研究语境的建立,需要我们经历诸多艰辛的工作和长期不懈的积累。首先,要在"中国城市发展"的相关理论方面,进行积极的贡献和系统的累积与总结;其次,要在研究方法体系中,大力推进规范性和严谨性;最后,还需要通过各种场合,主动发出中国城市研究者自信的声音与成果。本土与海外华人学者应该作为一个整体,主动地去构建中国城市研究的语境,才能确立中国城市研究的主导话语权。

2. 海外研究与本土研究力量的紧密结合

如今,中国城市研究的本土与海外学者都是非常庞大的群体,而且在不断地发展壮大,然而这两个群体之间却依然缺少紧密的互动与结合。这绝不仅仅是由于语言的差

[60] 柯文. 在中国发现历史:中国中心观在美国的兴起[M]. 林同奇, 译. 北京:中华书局, 2002.

异，更重要的是源于研究语境与方法范式的不同。从普遍意义上讲，本土的中国城市研究更长于深入和准确地分析与论述，重于对策研究；而海外中国城市研究则更注重规范性、逻辑性和方法的科学性。两者应该取长补短，相互学习与借鉴，共同推进未来的中国城市研究真正大步前进，而不是像现在这样，本土和海外处于两个世界中的中国城市研究者，基本都是在原地各自打转——前者虽然体验、分析得"深入骨髓"，却难以在语境上接轨，在方法上令海外学者信服；而后者虽然拥有理论体系的完整性和方法工具的先进性，却往往难以进行真正深入和准确的研究。在促进海外与本土中国城市研究的紧密结合，并进而构建中国城市研究语境的过程中，海外华人学者居于极其重要的位置，必然应该承担和发挥更为重要且积极的角色作用。同时，双方应该携手促进中国本土城市研究水平的提高和国际影响力的提升，注重对本土城市研究成果的积极推广，将国内城市研究的重要刊物（《城市规划》《城市规划学刊》《国际城市规划》等）推向国际。

3. 学以致用，促进研究成果发挥实际作用

无论在历史上还是当前，恐怕世界上很少有哪个国家的城市研究像"中国城市研究"这样成为国际范围内广受关注的热点议题，吸引数量众多且来源广泛的学者共同关注中国城市问题，产生出如此丰硕的研究成果。然而，如何将这种巨大的机遇和丰硕的成果转变为能对促进中国城市发展、解决城市问题产生实际效用的贡献呢？这必然是我们所期待的一个重要方面。

当今西方国家的城市化进程已经基本稳定并停滞，所面临的城市问题远没有中国当前所面临的问题这样显著且亟待解决，所以，我们常常发现如今西方城市研究领域选题中普遍存在着一些"生僻冷门"为研究而研究"贵族化研究"的情况——学者只强调研究是为了发表文章，进行知识的建设（knowledge build），而并不注重这些研究成果是否能对城市问题的解决发挥实际的"效用"。中国的体制、文化背景与内外部发展环境的特殊性，大量复杂而生动的城市快速发展现实，以及正在大量出现且互相交织的城市问题，都使得中国城市研究者难以从西方当年快速工业化、城市化的经验中直接找到现存的解决答案。而中国当前剧烈且复杂的转型发展现实，更要求中国城市研究不能变成一门阳春白雪式的"高雅学问"，不能变成一项象牙塔中的"贵族研究"。事实上，19世纪末、20世纪初西方在处于高速工业化和快速城市化的时期，大量尖锐的城市问题频发，霍华德、盖迪斯、沙里宁等城市研究学者同样不是关起门来进行"室内城市研究"的学者，他们也极其强调研究成果的"学以致用"。

客观的发展阶段和现实的国情，要求中国的城市研究不应该发展成为一门"实验室科学"，而更应该是一门"经世致用之学"（至少在目前和未来相当长一段时期内如此），这需要海内外的中国城市研究学者共同为此作出积极的努力。也只有这样，海外中国城市研究乃至更为广泛、整体的中国城市研究才能不脱离中国发展的大环境，才能获得更多的认可与支持，才能持续地提升其在学科体系与实践发展中的地位。

（原载于《国际城市规划》2013年04期）

书籍出版

部分中文出版书目

中国当代艺术研究2(公共空间与艺术形态的转变)
胡斌 主编
广西师范大学出版社 2015-10-1

吾城吾形:城市公共艺术设计之新探索篇
张新宇 著
高等教育出版社 2016-2-1

地方重塑:公共艺术的挑战与机遇
金江波,潘力 著
上海大学出版社 2016-5-1

南张楼公共艺术研究
张琦 著
苏州大学出版社 2016-6-1

2015中国公共艺术年鉴
中国国家画院公共艺术中心 编
中国城市出版社 2016-6-1

公共文化政策前沿译丛
国外促进文化艺术繁荣政策法规读本
李竞爽 李妍 主编
中国文联出版社 2016-8-1

公共文化服务体系建设中的公共艺术发展问题研究
黄有柱 著
武汉大学出版社 2016-8-1

地铁公共艺术创作:从观看,到实践
武定宇 著
海洋出版社 2016-9-1

视觉书与公共空间
张晓静 著
清华大学出版社 2016-9-1

公共艺术设计原理与创意表现
程霞 著
中国水利水电出版社 2016-9-1

感性建构——王永刚建筑·公共艺术作品选
王永刚 编著
中国建筑工业出版社 2016-9-1

发生·发声·中国公共艺术学术论文集
王中 主编
河北出版传媒集团，河北教育出版社 2016-10-1

中国公共艺术专家访谈录(2015)
武定宇 主编
河北出版传媒集团，河北教育出版社 2016-10-1

景观中的艺术
翁剑青 著
北京大学出版社 2016-11-4

部分日文出版书目

パブリック・アートは幸せか
山岡義典 著
公人の友社 1994-10

パブリックアートが街を語る
杉村荘吉 著
東洋経済新報社 1995-3

ファーレ立川アートプロジェクトー都市・パブリックアートの新世紀
木村光宏，北川フラム 著
現代企画室 1995-12

美術から都市へーインディペンデント・キュレーター15年の軌跡
南條史生 著
鹿島出版会 1997-10

広場の芸術——パブリックアート〈記録〉1977-1992
桑原住雄 著
日貿出版社 1998-7

アートを開くーパブリックアートの新展開
竹田直樹 著
公人の友社 2001-9

文化と都市の公共政策ー創造的産業と新しい都市政策の構想
後藤和子 著
有斐閣 2005-9

パブリックアート政策ー芸術の公共性とアメリカ文化政策の変遷
工藤安代 著
勁草書房 2008-6-25

日本国内におけるアート・プロジェクトの現状と展望——実践的参加を通しての分析と考察
三田村龍伸 著
Kindle版

疾走するアジア―現代アートの今を見る
南條史生 著
美術年鑑社 2010-3

美術は地域をひらく：大地の芸術祭10の思想
北川フラム 著
現代企画室 2014-4-28

パブリックアートの展開と到達点：アートの公共性・地域文化の再生・芸術文化の未来
松尾豊，藤嶋俊會・伊藤裕夫 著
水曜社 2015-3-18

ひらく美術：地域と人間のつながりを取り戻す
北川フラム 著
筑摩書房 2015-7-6

岡本太郎にであう旅：岡本太郎のパブリックアート
大杉浩司 著
小学館クリエイティブ 2015-9-14

アートの力と地域イノベーション
芸術系大学と市民の創造的協働
本田洋一 著
水曜社 2016-3-9

地域アート
藤田直哉等 著
堀之内出版 2016-3-10

アートと社会
竹内平蔵，南條史生 著
東京書籍 2016-4-6

社会の芸術／芸術という社会―社会とアートの関係、その再創造に向けて
北田暁大，神野真吾，竹田恵子 編集
フィルムアート社 2016-12-22

部分英文出版书目

Veiled Histories: The Body, Place and Public Art
Krzysztof Wodiczko, Victoria Vesna 著
Critical Press 1899-10-30

Art in Seattle's Public Places:
An Illustrated Guide
James M. Rupp 著
Univ of Washington Pr 1992-3-1

The City Shaped: Urban Patterns and
Meanings Through History
Spiro Kostof 著
Bulfinch 1993-5-4

Art, Space and the City
Malcolm Miles 著
Routledge 1997-9-28

Critical Issues in Public Art Content,
Context, and Controversy
Harriet Senie 著
Smithsonian Books 1998-9-30

Art in a City
John Willett 著
Liverpool University Press; Revised ed.
2001-7-21

Dialogues in Public Art
Tom Finkelpearl 著
The MIT Press 2001-10-1

Open 6 - Art, Public Space and Safety
Sven Lutticken 等著
NAI Publishers 2004-1-1

One Place after Another: Site-Specific
Art and Locational Identity
Miwon Kwon 著
The MIT Press 2004-2-27

Art Nature Dialogues: Interviews with
Environmental Artists
John K.Grande 著
State University of New York Press 2004-6-3

City Art: New York's Percent For Art Program
Eleanor Heartney 著
Merrell Publishers 2005-5-1

Public Art: Thinking Museums Differently
Hilde Hein 著
AltaMira Press 2006-7-27

Participation
Claire Bishop 著
The MIT Press 2006-12-6

Art, Anti-Art, Non-Art: Experimentations in
the Public Sphere in Postwar Japan, 1950-1970
Charles Merewether, Rika Iezumi Hiro 编
Getty Research Institute 2007-3-6

Public Intimacy: Architecture and the Visual Arts
Giuliana Bruno 著
The MIT Press 2007-3-16

Art U Need: My Part in the Public Art Revolution
Bob Smith, Roberta Smith 著
Black Dog Publishing 2007-10-14

Public Art: Theory, Practice and Populism
Cher Krause Knight 著
Wiley-Blackwell 2008-4-28

The Practice of Public Art
Cameron Cartiere, Shelly Willis 编
Routledge, 2008-5-8

The Artist's Guide to Public Art:
How to Find and Win Commissions
Lynn Basa 著
Allworth Press 2008-5-27

Public Art: A World's Eye View Integrating Art
into the Environment
International Creators' Organization 著
Azur Corporation 2008-7-18

Public Art New York
Jean Parker Phifer 著
W. W. Norton & Company 2009-3-30

Public Art in Vancouver: Angels Among Lions
John Steil, Aileen Stalker 著
TouchWood Editions 2009-9-1

Hold It!: The Art and Architecture of Public
Space Bricolage Resistance Resources Aesthetics
Folke Kobberling 著
JOVIS Verlag 2010-1-1

The Artist as Public Intellectual
Stephan Schmidt-Wulffen 著
Schlebrugge.Editor 2010-10-1

Art and the City
Nicholas Whybrow 著
I.B.Tauris 2010-10-30

Social Works:
Performing Art, Supporting Publics
Shannon Jackson 著
Routledge 2011-2-21

Public Art in Canada: Critical Perspectives
Annie Gérin, James S. McLean 著
University of Toronto Press, Scholarly
Publishing Division 2011-3-18

The One and the Many: Contemporary
Collaborative Art in a Global Context
Grant H. Kester 著
Duke University Press 2011-9-12

Education for Socially Engaged Art
Pablo Helguera 著
Jorge Pinto Books Inc 2011-10-5

What We Made: Conversations on Art and
Social Cooperation
Tom Finkelpearl 著
Duke University Press Books 2013-4-15

Service Media
Stuart Keeler 著
Green Lantern Press 2013-3-16

Art & Place: Site-specific Art of the Americas
Editors of Phaidon 著
Phaidon Press 2013-11-4

Walls of Freedom: Street Art of the
Egyptian Revolution
Don STONE Karl, Basma Hamdy 著
From Here to Fame 2014-5-6

Unexpected Art: Serendipitous Installations,
Site-Specific Works, and Surprising Interventions
Jenny Moussa Spring 编
Chronicle Books 2015-4-17

Public Art (Now): Out of Time, Out of Place
Claire Doherty 编
Art Books 2015-4-28

High Art: Public Art on the High Line
Cecilia Alemani 编
Skira Rizzoli 2015-5-5

The Everyday Practice of Public Art:
Art, Space, and Social Inclusion
Cameron Cartiere, Martin Zebracki 编
Routledge 2015-9-21.

Complexity and the Art of Public Policy:
Solving Society's Problems from the Bottom Up
David Colander、Roland Kupers 著
Princeton University Press 2016-2-16

2016
公共艺术论文摘要

部分公共艺术论文摘要

《"Lumiere China 光影中国"灯光艺术节》
【作者】俞俞
【来源】《公共艺术》2016年01期
【摘要】〈正〉2015年12月12日晚6时，在上海的虹桥天地商业中心上演了一场灯光盛宴，"Lumiere China 光影中国"灯光艺术节在此拉开帷幕。

《滨水地段更新中全球与地方文化共生的艺术策略》
【作者】陆邵明
【来源】《公共艺术》2016年01期
【摘要】〈正〉一、理论探索 当前，文化强国已成为我国发展的首要战略。对于滨水（城镇）地段或者社区来说，如何推进文化引导下的更新建设、缔造滨水区的美丽家园成了当下滨水城镇化的重要使命。从伦敦到毕尔巴鄂，滨水更新已经成为一个世界性的文化现象。30年来我国城镇化的快速发展，国际化城市建筑充斥了我国的滨水边界，如何使之融入地域文化，是问题的关键之所在。这一命题将有助于提升滨水地区人民的文化认同感与幸福感。

《城市旧区更新与公共空间规划建设——以上海中兴绿地公园为例》
【作者】姚正厅 李永浮
【来源】《公共艺术》2016年01期
【摘要】〈正〉一、前言 上海市中心老城区建设用地资源紧张，可建设用地很少，城市开发建设不均衡，城市用地效率不高，结构不尽合理。另外，在旧区中有大量棚户区，建筑质量较差，建筑密度大，缺少完整的配套设施，环境质量较差。随着《国家新型城镇化规划（2014-2020）》颁布，上海未来城镇发展将从增量扩张向存量挖潜转变，城市更新应遵循土地集约利用、资源合理配置、功能合理布局的原则。而且，公共开放空间可以给周边高密度居住区带来稀缺的景观开放空间和社区休闲空间，在城市旧区更新中应该得到更多关注。

《城市历史街区的再生路径——以北京大栅栏与白塔寺历史地段的更新计划为例》
【作者】魏秦 郑瑞瑞 卢紫荷
【来源】《公共艺术》2016年01期
【摘要】〈正〉一、研究背景 从粗暴的"城市更新"运动后，人们从老城区中迁移而被重新安置到城市郊区后滋生出的矛盾与问题，可发现住区规划往往大多停留在物质层面，对历史住区的改造往往使住区失去了居住功能的本性，历史文化沦为新兴商业的装饰点缀，传统住区文化也随着人们生活方式的改变而逐渐消亡。城市更新已不仅仅是简单的旧房拆除新建，更多的是关注社会的安定及人民的安居乐业。另外，当历史住区改造项目与旅游开发相结合，大量旅游设施的新建及大批外来人口的进入，又会导致住区原有生活环境逐渐变异。

《当现代公共艺术相遇博伊斯——论当代文化语境下的公共艺术》
【作者】倪志琪
【来源】《装饰》2016年01期
【摘要】公共艺术是一种现代艺术，其现代性主要体现在特定的内涵上。公众的参与无疑是公共艺术最为主要的特征，它揭示了这类艺术和其他艺术样式本质上的差别。本文试图从"现代艺术的引路人"约瑟夫·博伊斯关于当代艺术、包括公共艺术的观念和创作实践出发，对公共艺术的内涵进行一些探讨。

《告别旧城改造，走向城市更新——同济大学副校长伍江教授访谈》
【作者】谢建军
【来源】《公共艺术》2016年01期
【摘要】〈正〉长期以来，我国城市更新领域一直存在着这样那样的误读、误解和误区，代之而来的实践或偏离城市更新的应有之义，或造成许多多难以弥补的建设性破坏。同济大学副校长伍江教授是2015年上海城市空间艺术季的中方主策展人，本届城市空间艺术季以"城市更新"为主题，笔者就城市更新的系列话题对伍江教授进行了深度访谈，试图通过权威的视角来解读"城市更新"的科学内涵。

《公共艺术是一种妥协的艺术——宋伟光访谈》
【作者】张玲 肖琳
【来源】《公共艺术》2016年01期
【摘要】〈正〉宋伟光，美术评论家，《雕塑》杂志执行主编，中国工艺美术学会雕塑专业委员会秘书长，长期致力于推动中国公共艺术的发展，撰写多篇学术论文，多次主持有关公共艺术的学术研讨会。2015年9月，"无间创想——2015年中国公共艺术展"在上海举办，展览期间本刊记者就公共艺术的相关问题采访了宋伟光先生。

《解决当前两种"公共艺术教育"严重混淆现象的路径探索》
【作者】王鹤
【来源】《河北工业大学学报（社会科学版）》2016年01期
【摘要】近年来，以提高学生综合素质为目的的普通高校艺术教育的"'公共'艺术教育/教学"（General art education）和作为专业艺术教育一部分的"'公共艺术'教育/教学"（Public art education），由于名称的相近已经在文献检索、项目申报领域产生一定程度的混淆现象。准确辨析两者的区别有助于增强研究的针对性和严谨性。在此基础之上促进两者间的交流和共同建设，对普通高校素质教育和专业艺术教育都有裨益。

《旧城改造、城市更新与地方重塑》
【作者】刘勇 张伯伟
【来源】《公共艺术》2016年01期
【摘要】〈正〉城市发展的历史，是一个不断更新与改造的新陈代谢过程。任何城市发展到一定阶段，城市更新必然作为城市自我调节机制中的重要环节存在于城市发展之中，城市更新是维持城市存在和发展的必经之路。

《两岸公共艺术研讨会纪要》
【作者】周娴
【来源】《公共艺术》2016年01期
【摘要】〈正〉为了推动公共艺术研究，促进政府、高校、企业、民间形成良性的公共艺术运作环境，建立起海峡两岸暨香港的公共艺术研讨机制，2014年，上海大学美术学院、《公共艺术》杂志与台湾帝门艺术教育基金会共同发起了"海峡两岸暨香港公共艺术研讨会"，并于2014年1月6日至7日在上海大学美术学院成功举办首届研讨会。

《迈克尔·黑泽的大地艺术》
【作者】易昕 欢欢

【来源】《公共艺术》2016年01期
【摘要】〈正〉迈克尔·黑泽（Michael Heizer）是美国当代大型雕塑和大地艺术家，目前生活和工作在美国的内华达州。迈克尔·黑泽1944年出生于加州的伯克利，他的父亲罗伯特·黑泽（Robert Heizer）是著名的加州大学伯克利分校的考古学博士。黑泽在法国读了一年高中后，进入旧金山艺术学院进修（1963-1964），并于1966年搬往纽约市，在苏荷区的莫色尔大街找到一处阁楼，开始创作小规模的传统绘画和雕塑。

《浅析艺术墙在南昌地铁公共艺术设计中的应用》
【作者】姜珺珺
【来源】《科技视界》2016年01期
【摘要】地铁作为现代城市主要的公共交通，展现着城市的发展进程，同时又能呈现一座城市的风貌。本文选择地铁公共艺术设计这一分类，从江西地域文化、空间特性、城市发展等方面进行考虑，提出了探索性方案。艺术墙属于公共艺术设计的展现方式之一，如何满足南昌地铁的形象需求，同时又达到宣传江西地域文化。

《日本大分县中心街区的再生重建》
【作者】张天翱
【来源】《公共艺术》2016年01期
【摘要】〈正〉日本大分县位于日本九州的东北部，多山，观光资源非常丰富，拥有日本极负盛名的温泉观光地别府、由布院等，县内温泉数量和涌出泉量居日本第一位。大分县的观光旅游集中了别府、由布院等温泉著名的地方，怎样吸引旅游者来大分县，一直是大分县政府面临的课题。

《上海中心城里弄更新模式研究》
【作者】周建祥 散宜生
【来源】《公共艺术》2016年01期
【摘要】〈正〉一、前言 近来，北京百万庄小区成为新一轮城市更新的讨论热点，现代历史社区的拆与留成为大家关注的焦点问题。同样，在《关于编制上海新一轮城市总体规划的指导意见（沪府发〔2014〕12号）》文件中，上海市政府要求，"严格控制用地规模，依靠存量优化、流量增效和质量提高满足城市发展的用地需求，实现全市规划建设用地问题'零增长'"。

《思想者的艺术：欧文·乌尔姆的公共雕塑》
【作者】孙婷 欢欢
【来源】《公共艺术》2016年01期
【摘要】〈正〉欧文·乌尔姆（Er win Wurm）是奥地利艺术家，1954年出生于奥地利施蒂利亚州穆尔河畔的布鲁克（Bruckan der Mur），目前生活并工作在奥地利的维也纳（Vienna）和林堡（Limberg）。乌尔姆的作品往往是批判西方社会或是批判他所生活的那个年代，即二战后的奥地利的精神状态及生活方式。尽管乌尔姆的雕塑看起来荒谬，实际上它们是很严肃的。他的批判主义是好玩的，但不应与善意混为一谈。

《文化兴市，艺术建城——俞斯佳访谈》
【作者】鲁淄 周建祥
【来源】《公共艺术》2016年01期
【摘要】〈正〉由上海市城市雕塑委员会主办，上海市规划和国土资源管理局、上海市文化广播影视管理局、上海市徐汇区人民政府共同承办的"2015上海城市空间艺术季"于2015年9月拉开帷幕。首届艺术季以"城市更新"为主题，以"文化兴市，艺术建城"为理念，旨在打造具有"国际性、公众性、实践性"的城市空间艺术品牌活动，促进上海城市的转型发展，提升城市公共空间品质，推动城市更新工作的开展。

《镶嵌：深圳公共雕塑展纪实》
【作者】张晓飞
【来源】《公共艺术》2016年01期
【摘要】〈正〉在深圳城市规划局和城市管理局两大公共服务部门全力支持下，深圳市公共艺术中心策划实施了主题为"镶嵌"的第三届公共雕塑展，著名艺术家夏与兴先生担任策展人，孙振华先生担任学术主持。该展览在2015年11月13日至12月17日在深圳中心公园对公众免费展出。

《"文化艺术"手段下的城乡居住环境改善策略——以韩国釜山甘川洞文化村为例》
【作者】魏寒宾 唐燕金 世铺
【来源】《规划师》2016年02期
【摘要】"公共艺术"作为一种城市再生手段被广泛运用到韩国的城乡建设中。文章以韩国政府2009年开始推行的"村落艺术"项目及其经典案例"釜山甘川洞文化村"为研究对象，通过回顾公共艺术活动在韩国的兴起历程，解析"村落艺术"项目的开展过程、特征与成功要因等，探究韩国借助公共艺术改善城乡居住环境的具体策略及做法，从而为我国的城市更新和社区改造活动提供相应的经验借鉴。

《"艺术红岛——澜湾艺术季"公共艺术论坛纪要》
【作者】武沛
【来源】《公共艺术》2016年02期
【摘要】〈正〉2015年12月5日，由青岛市高新区管委会和天津美术学院共同主办，天津美术学院公共艺术学院策划的"艺术红岛——澜湾艺术季"活动，于青岛高新区澜湾艺术公园开幕。此次艺术季活动由天津美术学院公共艺术学院院长景育民担任策划人，天津美术学院院长邓国源担任学术主持。活动内容包括澜湾艺术公园国际公共艺术展、"艺术红岛·公共艺术论坛""青春维度"雕塑邀请展等系列活动。

《地方重塑：非遗传承与乡村复兴》
【作者】金江波
【来源】《公共艺术》2016年02期
【摘要】〈正〉中国城镇化的高速发展为城乡二元结构的变革推波助澜，乡村社会接受"现代化"浪潮的洗礼。这场空前的社会结构调整和社会迁徙运动带给人们的不仅仅是城乡格局的变迁，更是一种文化生态的重塑。"美丽乡村计划"是建设"美丽中国"的重要环节之一，其核心是从生长的地方寻求文化资源，以乡村文化重建为主旨，在"地方重塑"过程中梳理公共文化体系，完善公共文化设施功能，激发当地村民对新生活的追求，达到自身发展方式的升级与转型。

《雕塑家在公共艺术建设中的作用——朱尚熹访谈》
【作者】静香 孙婷 朱尚熹
【来源】《公共艺术》2016年02期
【摘要】〈正〉静香：您曾经写过《应该以公共艺术替换城市雕塑》的文章，可否就此谈谈公共艺术与城市雕塑的区别？朱尚熹：先从城市雕塑谈起吧，"城市雕塑"的概念是我们中国人提出来的，是以刘开渠为首的雕塑前辈在20世纪70年代末80年代初提出来的。在他们的倡议和推动之下，成立了全国城市雕塑领导小组，后来更名为全国城市雕塑指导委员会。

《非典型公共艺术》
【作者】孙振华
【来源】《美术研究》2016年02期

【摘要】 公共艺术概念在中国出现时间不长，它与中国公共空间、公共艺术教育尚处在初步的磨合阶段，距离一门成熟的学科，还有相当的距离。因此，公共艺术的学科目前只能是"非典型"的，因为它要在不断回应新案例和新问题中定义自身。从发展的角度看，公共艺术学科的核心问题是观念和方法的问题，公共艺术教育的重点也是观念和方法的教育。

《公共雕塑需要"中式语言"——许正龙访谈》
【作者】 赵楠楠 易昕 许正龙
【来源】《公共艺术》2016 年 02 期
【摘要】〈正〉赵楠楠：使用生活中常见的物品进行创作是您的创作特点之一，请问您为什么会想到用平常事物作为题材？许正龙：看来你们还挺了解我呀，谢谢！我在创作中确实较早直接反映日常物品，今天，我在研讨会上说的也是要强调"中式物语"。所谓继承传统不是去做佛像或者其他什么，那是表面的，我们是否会从诗性角度去承继？诗是中华文化国粹，诗性特点就是象征、隐喻、托物言志。

《公共空间中的光艺术》
【作者】 介的
【来源】《公共艺术》2016 年 02 期
【摘要】〈正〉光艺术 (Light Art) 是一种以光为主要表现媒介的实用艺术。光线可以塑形，特定地点的光线装置可以临时或永久的方式用于城市和自然环境中。光艺术大体分为两种主要类型：室内展出的光艺术和户外出现的光艺术。与光艺术密切相关的媒介形式包括了投影机、三维地图投影、多媒体、录像艺术和光学科技图像。光艺术凭借光与影的相互作用和存在，产生改变人的空间知觉经验的视觉效果。

《公共艺术的发展演变及其概念辨析》
【作者】 李雷
【来源】《美术研究》2016 年 02 期
【摘要】 公共艺术是一个动态性概念，其概念内涵、作品形态、运作机制与价值功能等处于持续的变化和拓展之中。经过不断的发展演变，公共艺术已由一项文化福利政策延伸为一种带有普泛性的文化观念和艺术精神，其代表了艺术与城市、艺术与大众、艺术与社会关系的一种新型取向，最终指向具有开放性、公共性、民主性的现代公民社会的实现。

《公共艺术关键词（十一）》
【作者】 张玲 道艺
【来源】《公共艺术》2016 年 02 期
【摘要】〈正〉挂锁艺术 (Lock On) 是街道艺术的一种，显著特点是用一定长度的链子将作品与旁边的公共家具相连，其中以锁在栅栏或者街灯上最为常见，链子上加一把或多把锁，随着挂锁艺术作品的逐渐增多，有的锁是从附近废弃的自行车上直接摘下来的。

《光电奇观：洛扎诺·赫默的装置作品》
【作者】 彭伟 尔洛
【来源】《公共艺术》2016 年 02 期
【摘要】〈正〉拉斐尔·洛扎诺·赫默 (Rafael Lozano-Hemmer, 1967-) 是墨西哥裔加拿大电子艺术家，康科迪亚大学理学学士，善于将建筑、科技、戏剧和行为艺术融于其创作之中，现生活、工作于蒙特利尔和马德里两地。拉斐尔·洛扎诺·赫默1967年出生于墨西哥首都墨西哥城 (Mexico City)，1985年移居加拿大，先后就读不列颠哥伦比亚省的维多利亚大学和蒙特利尔的康科迪亚大学。作为墨西哥城夜总会老板的儿子，洛扎诺·赫默一方面被科学研究所吸引，另一方面也痴迷于跟朋友一起参与各种创意活动。

《互动性公共艺术介入地铁空间的可行性探索》
【作者】 武定宇 王浩臣
【来源】《美术研究》2016 年 02 期
【摘要】 随着社会和行业的发展，互动性公共艺术受到越来越多的关注和欢迎。然而，就地铁公共艺术而言，由于空间和功能上的局限性，将互动公共艺术引入地铁空间有着来自于各方面的限制和难度。本文试从互动性公共艺术本身的特征和地铁空间对公共艺术的要求两个方面，探究互动性公共艺术介入地铁空间的可行性和方法原则。

《空间、地理、媒材：德·马里亚的大地艺术》
【作者】 孙婷 特德
【来源】《公共艺术》2016 年 02 期
【摘要】〈正〉沃尔特·德·马里亚 (Walter De Maria, 1935-2013) 出生于加利福尼亚州的奥尔巴尼市。1957年，他毕业于加利福尼亚大学伯克利分校，两年后获得艺术硕士学位。同年，德·马里亚和他的好朋友——美国前卫作曲家拉蒙特·扬 (La Monte Young) 共同投身于圣弗朗西斯科地区的音乐和戏剧创作中。1960年，德·马里亚来到纽约，开始创作概念艺术作品，这些作品在1963年被编入其《青年作品选集》(An Anthology) 中。与此同时，他还加入到被他称之为"戏剧片段"(Theater Pieces) 多媒体展示活动中。

《跨学科试验：德·布罗因的公共雕塑》
【作者】 苞璐尔 因出
【来源】《公共艺术》2016 年 02 期
【摘要】〈正〉米歇尔·德·布罗因 (Michel de Broin, 1970-) 出生于加拿大魁北克省的蒙特利尔，他是一位雕塑家，但同时也创作录像艺术、行为艺术、绘画、摄影和现成品艺术。他在加拿大和欧洲创作了一些公共艺术作品，如位于蒙特利尔的萨尔瓦多·阿连德纪念碑 (Salvador Allende Monument)。

《论公共艺术的在地性》
【作者】 安德里亚·巴尔蒂尼
【来源】《文艺理论研究》2016 年 02 期
【摘要】 艺术的"在地性"一直是公共艺术中的焦点问题。在地性观念旨在强调艺术与场所之间既改变、又适应的辩证关系。本文通过三个典型案例的分析，逐层论证了三种公共艺术品的展示类型：透明型、割裂型与辩证型。如果公共艺术的价值是参与地方身份的建构，促进民主的抗议，那么，卡斯塔尼亚的在地性观念更能胜任这一使命。因为它既响应了地方精神，延续了特定场所的历史文脉，又加入了原创性因素，重构了地方共同体的身份。

《美国公共艺术的法规体系研究》
【作者】 胡哲
【来源】《公共艺术》2016 年 02 期
【摘要】〈正〉2015年，全国人大十二届三次会议通过了《中华人民共和国立法法》修订案，将城市立法权扩大到全国282个设区的市。该修订案规定城市在规划建设、文化方面享有地方立法权，此举为城市公共艺术立法扫平了体制上的障碍。如何借鉴西方国家的经验，建立健全我国的公共艺术法规体系是学术界一项迫切的任务。美国公共艺术立法已有半个世纪，在联邦、州、城市都已形成了覆盖国土全域的完备的法规体系（表1），对发展中的中国有积极的参考价值。

《艺术点亮城市——欧洲著名灯光节》
【作者】 周娴
【来源】《公共艺术》2016 年 02 期
【摘要】〈正〉在漫长而寒冷的冬季，没有什么比光更能带给人们温暖。近年来，灯光节在欧洲各大城市中开始流行起来，从简单地用灯光装饰逐渐转变成创意与创新的当代艺术舞台，它吸引了全世界知名的艺术家、设计师为城市打造视觉奇观。这些蕴含高新科技、充满创意的光艺术作品通常都与举办地的建筑、空间以及文化联系紧密，不仅激活了夜晚的城市空间，更促进了当地旅游业和文化产业的发展。每逢灯光节都能吸引数万甚至数十万的参观者涌入城市，带来可观的经济收入。

《走向公共空间的数据可视化》
【作者】 李谦升
【来源】《公共艺术》2016 年 02 期
【摘要】〈正〉随着信息技术的发展，我们所生活的城市正在逐步从工业时代下的城市形态转变为信息时代下的城市形态。其中最重要的里程碑之一，就是 IBM 在 2008 年提出的智慧城市概念，至此之后，全世界的重要城市都在向着智慧城市的建设方向迈进。通过智慧城市的基础信息设施建设，城市每天都会产生和累积海量的城市动态数据，包括交通数据、能源数据、视频监控数据、社交网络数据、金融交易数据等等。

《"发生·发声——公共艺术专题展学术论坛"纪要》
【作者】 李小川
【来源】《公共艺术》2016 年 03 期
【摘要】〈正〉由中华人民共和国文化部、广东省人民政府、深圳市人民政府主办，文化部艺术司、广东省文化厅、中共深圳市委宣传部、深圳市"设计之都"推广办公室、深圳市文体旅游局、深圳市经济贸易和信息化委员会、深圳市城市管理局承办的"第二届中国设计大展及公共艺术专题展"于 2016 年 1 月 9 日拉开序幕。

《城市的魅力在于公共资源的共享——访方晓风教授》
【作者】 张羽洁 方晓风
【来源】《公共艺术》2016 年 03 期
【摘要】〈正〉作为《装饰》主编，同时又从事城市规划、建筑理论方面的研究，您对公共艺术的关注点在哪些方面？方晓风：《装饰》对公共艺术的关注是比较早的。因为它是原中央工艺美院的院刊、学报。中央工艺美院与公共艺术有着比较长的历史渊源。在改革开放初期，最早出现的公共艺术即首都机场壁画，就是中央工艺美院与中央美院的老一代艺术家共同创作的。

《当代公共艺术与景观雕塑管窥》
【作者】 黄丹麾
【来源】《公共艺术》2016 年 03 期
【摘要】〈正〉进入 20 世纪之后，随着现代科学的变革、现代绘画和现代艺术的革命、摄影术的出现、现代传媒从技术到创意的日新月异，尤其是从电影、电视、数码、网络到商业广告的影像文化向我们日常生活的全面渗透，媒介文化与传播方式的转换必然对雕塑艺术产生震荡式的影响。雕塑作为一种独特的公共艺术和社会意识形态的变迁以及文化传播模式密不可分。

《俯仰即拾，触手成春：公共空间中的捡拾物艺术》
【作者】 王洪义
【来源】《公共艺术》2016 年 03 期
【摘要】〈正〉捡拾物（Found Object）这个词来源于法语 objet trouve，用来描述使用日用品尤其是废弃物的艺术创作。捡拾物与传统意义上艺术媒材如青铜、大理石、木头等不同，它不是正统的艺术媒介。毕加索是最早使用捡拾物的艺术家（Pablo Picasso），他在 1912 年将藤椅印刷图像粘贴在他的油画《有藤椅的静物》（Still Life with Chair Caning）上。

《公共空间中的节日庆祝活动》
【作者】 韩亮 于城
【来源】《公共艺术》2016 年 03 期
【摘要】〈正〉对于城市来说，节日标志着整体氛围的转换：路灯的颜色变了，街道上到处悬挂着闪亮的装饰，节日来临时，当地民众把昔日沉闷的市中心变成一场大型的庆典秀场。正如家庭成员用饰品装扮他们的家园那样，城市用自己的公共空间来庆祝新年的到来或者当地的节日。随着节日的临近，城市的公共空间亦越来越显示出它的诸多益处：它能够将当地居民紧密联系在一起，为举办社区活动提供了场地，并在喧闹的都市环境中营造了一片净土。

《公共艺术关键词（十二）》
【作者】 张玲 朱琳
【来源】《公共艺术》2016 年 03 期
【摘要】〈正〉绿道（Greenway）是指那些未经政府开发的，出于休闲或环保目的而保留下来的狭长地带。绿道还含有"景观道"的意思，在英格兰南部，绿道也指存在于丘陵地带的古道或者环保车道，类似于我们所说的山脊路。废弃的老铁路和公路、曾经的运河河道，甚至荒废的工业用地都是绿道的雏形，其中，以废弃铁路形成的绿道最为常见。

《没有房顶的美术馆：韩国的村庄艺术项目》
【作者】 李多惠
【来源】《公共艺术》2016 年 03 期
【摘要】〈正〉"村庄艺术项目"由韩国文化体验观光部与韩国文化艺术委员会主办，是村庄艺术项目推进委员会与当选的地方自治体运营的公共艺术事业，也是为艺术家们提供就业机会的"艺术新政"中的一环。2009 年兴建的这个项目有两个主要目的：一是为艺术家提供就业机会，再就是促进乡村文化的再生。在居民日常生活家园中展示一些有乡村历史特征的艺术品，为艺术家提供了创作机会，为居民提供了享受艺术品的机会，增进了地区自豪感。

《美国的十个公共艺术空间》
【作者】 陈雅丽 欢欢
【来源】《公共艺术》2016 年 03 期
【摘要】〈正〉公共空间是能聚集人群和促进人际交往的社会场所，最能够反映出一个城市或区域的精神活力。可以开展公共活动的建筑和功能性强的街区规划，是现代公共空间的物理构成基础，也是最适合开展城市公共艺术活动的地理区域。下面介绍美国城市中的 10 个公共空间，其各具特色的建设和使用方式为我们提供了有益的经验。

《让日常生活成为艺术——日本艺术家北泽润访谈》
【作者】 张天翱 北泽润
【来源】《公共艺术》2016 年 03 期
【摘要】〈正〉在公共艺术领域，您有哪些作品？能否为读者介绍一两件代表性的作品？北泽润：《客厅》（Living Room）是我创作生涯的一个代表作品。该作品是把商店街的空店铺改造成客厅，使平常进行经济活动的商店街变

成了如同家里一样的公共空间。在空间里铺上地毯,然后仿造客厅的摆设,将从这个地区的居民那里收集到的家具和日用品摆放在一起。这些物品是可以进行物物交换的。由于当地的居民参加物物交换,所以这个空间一直处于不断变化中。

《艺术介入社会:博伊斯和他的作品》
【作者】 彭伟 夫博
【来源】 《公共艺术》2016年03期
【摘要】 〈正〉约瑟夫·博伊斯(Joseph Beuys,1921-1986)是德国激浪派代表人物,偶发艺术家、行为艺术家、雕塑家、装置艺术家、艺术理论家和艺术教育家。博伊斯的大量作品是基于人文主义、社会哲学和人智学(Anthroposophy)的思考和表达,其倡导的以艺术介入方式参与社会和政治塑造的创作实践,引领西方当代艺术进入社会公共空间并动员广大民众参与艺术创造。

《城市公共空间设计中的绘画艺术元素分析》
【作者】 张楠 董可木
【来源】 《普洱学院学报》2016年04期
【摘要】 现代社会发展的脚步和进程越来越快,城市建设也在不断变化和发展着,城市公共空间的面积也在逐步扩大,因此城市公共空间设计也越来越受到普通大众的关注与重视,绘画艺术具有独特的审美风格和表现风格,将其运用到城市公共空间设计当中能够有效增添美感和艺术感。在此基础上,简要分析城市公共空间设计中的绘画艺术元素。

《城市公共艺术设计中平面包装艺术形式的表达》
【作者】 谭茹轩 丁山
【来源】 《中国包装工业》2016年04期
【摘要】 伴随城市发展和时代的进步,新时代的城市居民对城市公共空间的精神需求越来越高。而空间中的公共艺术设计也伴随人们精神需求的提高受到大众的关注和重视。其中的平面艺术形式以其多样的形式和优势,应该在城市公共艺术设计中受到重视。

《第三届"国际公共艺术奖"评选会报道》
【作者】 金兆奇
【来源】 《公共艺术》2016年04期
【摘要】 〈正〉2016年5月27日至28日,由上海大学美术学院与国际公共艺术协会(IPA)共同主办的第三届"国际公共艺术奖"评选会在上海大学举行。国际公共艺术奖(IAPA),由《公共艺术》(中国)杂志和《公共艺术评论》杂志(美国)于2011年共同发起。该奖项旨在为世界各地区正在开发中的城市提供公共艺术建设范例,引领公共艺术发展潮流。

《改造城市,从微空间做起——俞挺、徐明松对谈》
【作者】 孙婷 俞挺
【来源】 《公共艺术》2016年04期
【摘要】 〈正〉在当下,都市更新显然是一个重要的议题。越来越多的案例正在佐证着在新一轮都更过程中,当大规模的建筑风潮渐渐平息之后,那种大尺度的城市广场、大体量的公共建筑以及大而无当的街区设计与建造,开始被拉回到关注个人尺度的设计与营造之中。

《公共壁画与现代城市状况之思考》
【作者】 浦捷
【来源】 《公共艺术》2016年04期
【摘要】 〈正〉21世纪初,壁画更多地被纳入中国城市的公共空间中,它与城市的发展,尤其与现代型城市的发展正在形成某种"相随相伴"的状况。一件好的公共壁画会与大众产生某种特殊的文化互动关系,并对社会起到某种独特的作用,甚至拥有某种独特的社会影响力,这也是公共壁画自身的文化特点所为。

《公共空间创作中的"骑墙派"》
【作者】 汪单
【来源】 《公共艺术》2016年04期
【摘要】 〈正〉今天,美术馆不断地延伸展览空间,它越过围墙,进入公共空间,它鼓励艺术联结公众,构建文化发展空间,引发有关空间与地区人文间相互影响的广泛讨论。

《公共艺术关键词(十三)》
【作者】 张玲 和城
【来源】 《公共艺术》2016年04期
【摘要】 〈正〉城市更新(Urban renewal)是一种土地再开发项目,目的是为了缓和城市用地的紧张。在英国,城市更新又被叫做城市重建(Urban Regeneration),在美国则被称为城市复兴(Urban Revitalizatin)。它兴起于发达国家,20世纪40年代后期较为集中出现。城市更新项目不仅包括商业区迁移、建筑物拆除和人口再安置,还包括政府利用土地征用权将一些私有物产纳入公共建设项目中来。

《行走上海2016——社区空间微更新计划》
【作者】 陈成
【来源】 《公共艺术》2016年04期
【摘要】 〈正〉一、研究背景 城市更新的目的是对城市中某一衰落的区域进行拆迁、改造、投资和建设,以全新的城市功能替换功能性衰败的物质空间,使之重新发展和繁荣。

《玛丽·马丁莉的生态艺术》
【作者】 贾艳艳
【来源】 《公共艺术》2016年04期
【摘要】 〈正〉玛丽·马丁莉(Mary Mattingly)是一位在纽约工作和生活的视觉艺术家。1978年出生于康涅狄格州的罗克维尔市,她曾就读于纽约的帕森设计学院,后获得太平洋西北艺术学院的学士学位,她还是耶鲁大学艺术奖学金的获得者。马丁莉的作品融汇艺术、生态、科技、心理学等于一体,体现了环保和可持续发展的理念,因此受到人们的广泛关注。

《社区园艺——城市空间微更新的有效途径》
【作者】 刘悦来
【来源】 《公共艺术》2016年04期
【摘要】 〈正〉前不久,中央城市工作会议明确指出,城市工作要把创造优良人居环境作为中心目标,努力把城市建设成为人与人、人与自然和谐共处的美丽家园。要增强城市内部布局的合理性,提升城市的通透性和微循环能力。上海已经进入了都市空间微更新时代,从景观园林而言,几年前市中心几个区的绿地增量已经接近零。

《台湾公共艺术导览书刊出版调研》
【作者】 黄健敏
【来源】 《公共艺术》2016年04期
【摘要】 〈正〉按不完全统计资料,自1998年至2014年,台湾地区已设置的公共艺术作品共计达2000余件,在不算短的16年之间,其数量之多

堪称"台湾奇迹"之一。但是这些艺术品却是"存而不在"——太多太多的民众不知晓公共艺术的存在，更遑论了解设置案的意义与功效。

《西部公共艺术中民间艺术元素的应用与创新"包装"》
【作者】 王士勇
【来源】《中国包装工业》2016 年 04 期
【摘要】 公共艺术是大众在共享空间喜闻乐见的艺术形式，也是城市文化形象的视觉"包装"。公共艺术具有传递文化和精神内涵的新媒介功能，而丰富的西部民间艺术资源可以为当地公共艺术注入传统文化视觉符号，使现代城市空间艺术与地域文化相融合，打造民族与民间艺术形象的公共艺术，加深对传统文化艺术关注的认识、理解和青睐，为繁荣西部的文化艺术，促进当地经济发展发挥积极作用。

《艺术与自然同体：帕特丽夏·约翰森的生态艺术工程》
【作者】 陈雅丽 夏约
【来源】《公共艺术》2016 年 04 期
【摘要】〈正〉帕特里夏·约翰森（Patricia Johanson, 1940—）是一位美国艺术家，以为人类和野生动物创造的美丽实用栖息场所的大型艺术项目而闻名。她在自然景观中设计和创作了具有功能性的艺术项目，一方面解决了基础设施和环境的问题，另一方面重新联系起城市居民与自然及其地方的历史。这些项目的设计可追溯到 1969 年，这使她处于生态艺术的先锋领域。

《公共艺术关键词（十四）》
【作者】 韩亮 欢欢
【来源】《公共艺术》2016 年 05 期
【摘要】〈正〉一、低俗文化 低俗文化（Low culture）是一个贬义词，泛指受广大群众追捧的各种流行文化，时下流行的食品外卖、八卦杂志及畅销书均是这种文化的产物。近代的浪漫主义运动是最早重振低俗文化的运动之一，如曾经广受批评的中世纪骑士文学就在浪漫主义运动的推广下重新焕发光彩。当代美国人杰夫·昆斯（Jeff Koons）则是低俗艺术的代表人物，他创作于 20 世纪 90 年代的作品中充斥着低级趣味和色情描绘。

《贵州雨补鲁寨"艺术介入乡村"创作实录》
【作者】 胡泉纯
【来源】《公共艺术》2016 年 05 期
【摘要】〈正〉2016 年 4 月，中央美术学院雕塑系第五工作室（公共艺术工作室）在贵州雨补鲁寨开展了以"艺术介入乡村"为题的乡村艺术创作实践。雨补鲁寨是贵州省黔西南布依族苗族自治州兴义市清水河镇的一个自然村落，地处马岭河峡谷上游，清水河景区下游，距兴义市区 20 公里。

《海边的艺术潮——记日本"2016 濑户内海国际艺术节"》
【作者】 闫丽祥
【来源】《公共艺术》2016 年 05 期
【摘要】〈正〉"濑户内海国际艺术节"始于 2010 年，每三年举办一次，分为春、夏、秋三个展期共 108 天，举办地点位于日本濑户内海的 12 个岛：直岛、丰岛、女木岛、男木岛、小豆岛、大岛、犬岛、沙弥岛（限春季举办）、本岛（限秋季举办）、高见岛（限秋季举办）、栗岛（限秋季举办）、伊吹岛（限秋季举办）以及高松港、宇野港周边。

《基于社区的文化创新："新通道"设计与社会创新项目》
【作者】 何人可 郭寅曼 侯谢 蒋友燏
【来源】《公共艺术》2016 年 05 期

【摘要】〈正〉一、"新通道"源起背景在一些偏远地区，特别是少数民族聚居区，虽然经济发展相对落后，但却拥有非常独特的自然资源以及大量隐形文化资产。在全球化和现代化的冲击下，他们的传统社区被现代生活方式深深影响，两者的文化碰撞使得他们的文化特征正一天天地被消磨，这不仅仅体现在建筑和服饰等一种显性方面，在习俗、生活方式、交流方式等方面，也在趋向同质化。文化的多样性与生态的多样性同样重要，它是一个社会和谐发展的基本条件。多样化的本土知识构成了这个多样化的全球世界。

《里约奥运公共艺术研究》
【作者】 汤箬梅
【来源】《体育与科学》2016 年 05 期
【摘要】 里约奥运会是世界公共艺术的一场重大实践。奥运历史上首次实行"艺术家驻场计划"，里约奥运公共艺术将当代艺术、南美传统艺术与奥运相结合，既充满巴西元素又具有世界意义。这些作品在拉动城市景观增长点、均衡区域发展、助推里约城市复兴等方面起到了积极作用，同时传递了自由、平等、包容的人文精神与可持续发展的生态理念。

《民间美术引入高校公共艺术专业教学的核心价值和创新性作用》
【作者】 朱亮亮
【来源】《常州工学院学报（社科版）》2016 年 05 期
【摘要】 我国高等院校开设公共艺术专业的时间不长，在公共艺术专业的教学与实践中存在学科定位不清晰、专业内容不明确、教学方法僵化等问题。民间工艺美术作为公共艺术专业教学内容中一项非常重要的内容，长期以来被忽视。文章选取江南地区有代表性的民间美术类型，阐述其在高校公共艺术专业教学与实践中的核心价值和创新性作用。

《融入雕塑艺术的公共设施设计研究》
【作者】 吴绍兰 晋漪萌
【来源】《雕塑》2016 年 05 期
【摘要】 文章阐述了融入雕塑艺术的公共设施设计的价值和意义，通过分析国外经典案例，汲取经验，归纳总结出公共设施设计中融入雕塑艺术的对策和途径，从与自然共生、创设文化符号、利用材料技术之美、营造情景互动体验等方面，探索将雕塑艺术与工业设计进行跨界融合，拓展了公共设施的设计维度，丰富了公共设施设计的内涵和价值。

《乌镇，任何事物都可以被打破？——记"乌托邦·异托邦"乌镇 2016 国际当代艺术展》
【作者】 赵蕾
【来源】《公共艺术》2016 年 05 期
【摘要】〈正〉乌镇，一座有着千年历史的典型江南水乡古镇。这些年，"乌镇国际戏剧节""乌镇世界互联网大会""乌镇木心美术馆开馆"，这些事件陆陆续续将这个小镇子炸开锅似的炒得沸沸扬扬，这座江南水镇的文艺复兴似呈徐徐态势铺陈开来。而今，古镇艺术时差再次被颠覆，"2016 乌镇国际当代艺术邀请展"邀来了一帮国际国内艺术圈内的大咖，再次将乌镇 + 当代艺术的乌托邦想象落地在我们眼前。

《"艺术银行"的公共艺术实践——台湾"艺术银行"执行长张正霖访谈》
【作者】 张羽洁 张正霖
【来源】《公共艺术》2016 年 06 期
【摘要】〈正〉您对公共艺术的关注点在哪些方面？张正霖：早年，我受到的是传统艺术的教育，讲究艺术的形式、风格、内涵、场域等等，从所谓好的美学品质这个角度受到训练。接触到公共艺术是从 20 世纪 90 年代中

后期开始的。台湾的社会环境发生了变化，认为艺术品、艺术创作应该走出美术馆，走出我们习惯的那些常态的展示点，所以就开始关心公共艺术了。台湾是一个公共艺术发展的后进地区。大概在20世纪80年代，台湾才开始引入了公共艺术的概念。

《城市规划中的公共艺术——侯斌超访谈》
【作者】 金兆奇
【来源】 《公共艺术》2016年06期
【摘要】 〈正〉随着近年来上海的转型发展，为了提升城市公共空间品质，推动城市更新工作的开展，上海市政府于2015年颁布了《上海市城市更新实施办法》，并于同年9月举办了2015上海城市空间艺术季。虽然上海硬件设施发达，高楼林立，但是市民可以接触到的公共空间，尤其是高品质的空间和场所，距国际大都市相比还是有差距。在这一阶段，如何通过公共艺术来提高空间品质，提升市民及游客对于城市空间的参与度；如何通过公共艺术来探索城市空间、建筑、城市雕塑之间的关系是我们需要思考的。

《民间组织机构是公共艺术发展不可或缺的力量——以台湾帝门艺术教育基金会和蔚龙艺术有限公司为例》
【作者】 袁荷
【来源】 《公共艺术》2016年06期
【摘要】 〈正〉随着新型城镇化建设的不断深入，公共艺术变得炙手可热，其理论成果也不断涌现，但多为涉及对公共艺术主办机关、主管单位以及策划／创作者的研究，而作为公共艺术发展过程中不可或缺的力量——民间组织机构，却极少给予关注。实际上，大陆公共艺术的发展缺少民间组织机构的积极参与，因而较少有学者提及这股力量的重要性。公共艺术肇始于欧美，台湾通过借鉴学习并结合本地实情发展公共艺术，使其大放异彩。

《台湾美力——公共艺术奖在台湾》
【作者】 黄健敏
【来源】 《公共艺术》2016年06期
【摘要】 〈正〉前言 20世纪80年代的台湾艺术圈，众声喧哗，先有雕塑界呼吁在建筑法规中制定比例设置艺术品，引来官员响应，但是最终只是口头的空头政策；尔后经由媒体强力报道，1%艺术基金的观念得以被引介被讨论。20世纪90年代，借由文化艺术奖助条例的立法，完成了《公共艺术设置办法》，此乃继韩国于1986年之后，成为亚洲地区第二个将公共艺术政策立法者，确立了公共艺术是文化建设的一环，让美质美感进入民众的日常生活，树立艺术发展的新里程碑。

《体验经济下的公共性——当代艺术中的体验性》
【作者】 姜俊
【来源】 《公共艺术》2016年06期
【摘要】 〈正〉今天，"体验性"这个概念无论是在艺术中还是在新经济中都魅力无限。那么，到底什么是所谓的"体验性"呢？我们生活在这个世界之中，难道分分秒秒不都是在体验吗？以下将用一个文艺复兴的案例来切入对体验性的探讨，通过圣像画中的体验性，试图打开一种对于当下新经济和当代艺术中的体验性讨论。达·芬奇在米兰圣母恩宠教堂（Santa Maria delle Grazie）的食堂中描绘了一幅壁画《最后的晚餐》。

《现代公共艺术在古镇改造中的运用研究》
【作者】 杨宁
【来源】 《湖南城市学院学报（自然科学版）》2016年06期
【摘要】 利用调查法、观察法、经验总结法和文献研究法对公共艺术在古镇改造中的运用进行研究。探讨出适宜古镇的公共艺术表现形式和公共艺术创作应注意的问题。丰富了在改造古镇中公共艺术创作理论。

《当代展览语境下的艺术价值实现——以2015英国皇家美术学院夏季展为例》
【作者】 石秀芳
【来源】 《美术》2016年08期
【摘要】 〈正〉众所周知，"艺术展览"是用绘画、雕塑或者广义的造型艺术（无论是当代抑或是古代的艺术遗产）在公共空间获取观众的基本方式。正是通过这种方式，艺术品与观者完成一定意义的审美互动，从而使"艺术作品价值"得以实现。回顾"艺术展览"的历史，从公元前6世纪，古希腊人就有了艺术展览的先例。

《基于城市集体记忆建构的城市公共艺术规划——一种公共艺术介入环境空间规划设计的路径》
【作者】 邱冰 张帆
【来源】 《规划师》2016年08期
【摘要】 文章将公共艺术介入环境空间规划设计的内在原理置于城市集体记忆建构的框架下进行解读，并分析了城市公共艺术对城市集体记忆建构的影响机制，认为其有助于增强人们对城市空间的认同感。在此基础上，结合城市集体记忆建构的社会过程梳理城市公共艺术实践的规律性内容，并将城市公共艺术与城市规划融合，从价值基点与技术策略方面提出城市公共艺术规划的要点，以此作为公共艺术介入环境空间规划设计的操作路径。

《大连市轨道交通一号线车站公共空间环境艺术设计》
【作者】 潘薪宇
【来源】 《美与时代（城市版）》2016年11期
【摘要】 随着社会经济的发展，每个城市都在进行市容市貌的建设，为了能够给居民带来舒适美观的城市环境，在城市建设的各方面都必须进行合理的构建，因此公共空间环境的艺术和使用成了必然的内容。轨道交通对于城市的建设来说也很重要，因此，以大连市轨道交通一号线车站公共空间环境艺术设计为例，针对车站公共空间一号线现状，挖掘其存在的问题，从而提出解决对策，希望该研究能为其他城市的轨道交通车站公共空间环境艺术设计提供借鉴。

《公共艺术——环境空间的"修理工"》
【作者】 朱海林
【来源】 《艺术科技》2016年11期
【摘要】 进入21世纪以来，科技的发展给人类带来了众多便利，但也在多个方面给人类和自然带来了伤害。西方的艺术家、哲学家、文学家开始针对科技发展带来的弊端进行了整体的反思。人类正面临着全球变暖、大气污染、生态平衡破坏等问题，环境问题也成了全球关注的焦点。艺术家们也越发关注环境的恶化问题，从哲学、美学、心理学、社会学的角度创造出了很多新颖的艺术作品，折射出了艺术家们对于生存环境强烈的敏感度与感知力。当今的艺术价值的提高影响着人们生活的方方面面。本文将结合现实社会和对以"环境"主题的公共艺术实践案例分析，论证公共艺术是推动环境更新与维护环境的重要媒介。

《公共艺术的生态化趋向研究》
【作者】 王儒雅 宋鲁
【来源】 《美与时代（城市版）》2016年11期
【摘要】 "水"元素的合理运用使得公共艺术自觉与不自觉地参与到环境与社会生态这一热点议题中来。人类进化的生态经验使现代人类对水具有

特殊情感，"水"元素强大的可塑性使它能适应多样化的空间精神，并实现了调节气候、净化生态、增加参与性，以及对公共空间范围的拓展与对公共空间功能的丰富，因而正向引领了全球变化大背景下的环境与社会生态。

《论绿色生态观对公共艺术的影响——以西溪艺术集合村为例》
【作者】 袁美姿
【来源】 《美与时代（城市版）》2016年11期
【摘要】 以杭州西溪艺术集合村为例，对其公共艺术进行规划与设计，探索绿色生态与人文价值的关系。从双向性进行研究，横向上分析了绿色生态观的出现及发展，从纵向上探索了其对公共艺术的影响。最后指出，城市公共艺术要坚持可持续发展的人性化设计，这对未来公共艺术的转型与发展有着重要的现实意义。

《公共艺术介入旅游环境空间的价值导向研究——以徐州汉文化旅游景区为例》
【作者】 刘庆慧
【来源】 《美与时代（城市版）》2016年11期
【摘要】 公共艺术作为城市旅游形象中的视觉形象设计，是城市旅游环境空间的重要景观建设项目。从公共艺术的社会价值和文化价值取向来分析公共艺术在旅游环境空间的价值导向，提出了公共艺术的四种价值导向，为公共艺术在城市旅游环境空间的有效实施，提供理论依据。

《以心传心——广州传统村落中的公共艺术参与方式》
【作者】 刘佳婧
【来源】 《美与时代（城市版）》2016年11期
【摘要】 近年，急剧的城市化进程让乡土文化不断被挤压。作为改革开放前沿的珠三角，岭南水乡风貌和传统农耕文化也在逐渐消失，取而代之的是破碎杂乱的城中村现象。而如何在保持经济快速发展和城市逐步完善的基础上，延续和发展岭南传统村落文化，已经成为政府和学界界的重要议题。

《论公共艺术方式构建的场所交互关系》
【作者】 温洋 霍丹
【来源】 《建筑与文化》2016年11期
【摘要】 公共艺术是建立在公共空间基础之上，以平等、自由、共享等观念来进行艺术实践的方式。其交互关系是由景观、装置、雕塑等艺术形式为载体，通过互动参与等方式，建立的公共交互行为。行为是构成场所的必要因素，而交往互动的行为又是场所精神的重要组成和来源。公共艺术在公共交互关系方面有独特的吸引力和手段，能为场所营造提供独特的路径和方法。集中表现在文化的生动再现、场所精神的叙事性、社会活动的趣味吸引等方面。以公共艺术的观念介入场所营造，具体以交互的空间形式、艺术介质、艺术视觉、艺术体验、场所文化等方面来构建而成。

《汕尾城市公共艺术设计与本地文化的交互研究》
【作者】 袁学丽
【来源】 《美与时代（上）》2016年11期
【摘要】 分析研究一所城市的公共艺术设计可以将城市文化作为解读密码，城市文化不仅包括传统文化和新型文化，还包括未来的文化发展趋向。汕尾城市公共艺术设计既有传统文化的体现，也有现代新型文化的反映。在未来的汕尾城市规划中，若能够从汕尾特有的本地文化角度设计构思汕尾城市的公共艺术设计，那么对汕尾城市来说将具有重大而深远的意义。

《交互性地铁公共艺术的设计策略探究》
【作者】 舒悦
【来源】 《包装工程》2016年12期
【摘要】 目的：研究交互性地铁公共艺术的重要作用、功能特性和设计策略。方法：在交互性公共艺术介入地铁空间的基础上，提出地铁空间中交互性公共艺术最本质的功能特性，结合案例分析交互性公共艺术的设计策略。结论：地铁公共艺术成为城市文化的重要载体和交流窗口，在数字化背景下，新媒体技术和交互手段逐步成为现代公共艺术的表现形式，未来的交互性地铁公共艺术应结合便捷交通功能和交互媒介功能进行综合考量，并结合交互空间模式、全信息艺术设计、交互媒体叙事和数字情感体验等设计策略进行创新探索，在吸引乘客参与更多体验的同时，进一步提升地铁公共艺术的科技性和艺术性。

《周窝国际乡村艺术节的公共性探讨》
【作者】 王晓强
【来源】 《装饰》2016年12期
【摘要】 周窝国际乡村艺术节是由韩国艺术家、韩国高校、武强政府、衡水学院、金音集团共同参与组织的、为周窝音乐小镇服务的驻村艺术创作活动。本文从周窝音乐小镇的历史和现状入手，深入分析此次艺术活动中公共艺术的公共属性，以及公共艺术与村庄再生的关系。

《艺术史的继续书写问题探究——兼论艺术史通史和公共艺术"史"的呈现方式》
【作者】 李小川
【来源】 发生·发声 中国公共艺术学术论文集
【摘要】 本文着眼于艺术史的继续书写问题，重点讨论"艺术通史"与"艺术门类史"两种书写方式。"艺术通史"通常是大多数艺术史入门者所接触到的第一份教材，作者通过样本比对注意到"艺术通史"继续书写的趋势和局限性；公共艺术是生成于后现代主义的艺术概念，公共艺术"史"的书写有其必然性，其存在也使艺术更广泛地参与构建人类社会主流的话语体系。这两种书写方式的侧重点不同、呈现形式不同但各有其价值，它们也共同构成了艺术史的继续书写。

《从公共艺术节看中国公共艺术本科教育新模式》
【作者】 卢远良
【来源】 发生·发声 中国公共艺术学术论文集
【摘要】 〈正〉一、公共艺术节与公共艺术专业 汕头大学公共艺术专业成立于2004年，同年招生，经过多年教学的探索和发展，已建立起一套完整的公共艺术专业教学体系。与此同时，专业师生团队以双年展模式每两年举办一次"公共艺术节"，此外每年举办一次"公共艺术专业年度展"。这两个活动一大一小、遥相呼应。每到举办公共艺术节年份时，年度展成为公共艺术节的一项重要组成部分。对于专业教学而言，形成以展览和艺术节相结合的方式，带动学生自主创作，在实际操作的过程中实现公共艺术专业教学价值的最大化。

《公共艺术引导下的城市营造实践——以上海市为例》
【作者】 张莉
【来源】 规划60年：成就与挑战——2016中国城市规划年会论文集
【摘要】 随着我国城市逐渐由增量向存量过渡，城市建设正在从以"量"的增长转向"质"的提升为主的新阶段，公共艺术是塑造城市魅力，提升城市吸引力的重要手段之一。上海作为我国最早进入后城市化阶段的城市之一，近年来逐渐开始探索公共艺术介入城市建设领域，通过介绍公共艺术介入风貌区活化、中心城更新、新城营造、传统村落复兴方面的实践，探索物质空间与文化空间的同步复兴，并以空间转型影响城市治理转型建立一种公众性的城市治理模式。

部分博士、硕士论文摘要

《现代文明的反思与人类心灵的抚慰——侵华日军南京大屠杀遇难同胞纪念馆的公共艺术研究》
【作者】孟舒
【导师】吴为山
【作者基本信息】苏州大学，设计艺术学，2016，博士
【摘要】侵华日军南京大屠杀遇难同胞纪念馆（简称"遇难同胞纪念馆"）始建于1985年，是一座"遗址型专史纪念性博物馆"。2007年经大规模扩建后的遇难同胞纪念馆新馆（简称"新馆"）正式对外开放。2015年是世界反法西斯战争暨中国人民抗日战争胜利70周年，时代性的要求赋予了该馆成为中国纪念反法西斯战争胜利最为重要的一座博物馆，具有和平博物馆的特殊使命。作为一座具有世界影响力的当代纪念性历史博物馆，公共艺术是其中不可缺少的组成部分。因此，遇难同胞纪念馆公共艺术的理论研究也就具有了极其重要的理论价值与现实意义。"公共艺术"是当代文化范畴中的术语。对公共艺术的把握需要从哲学、美学、艺术学、文化学和社会学等不同学科去发掘其背后的深刻人文意涵，以阐释公共艺术的本质，论述公共艺术所体现出的当代公共艺术实践与当代公共文化展示的关系。作为中国极为重要的纪念性历史博物馆，该馆公共艺术的发展历程充分体现出了公共艺术在满足"集体模式"和个人化的艺术创作两者的矛盾性与不断权衡中所形成了的一种"多样化展示的整体精神"。论文运用"历时态"的研究方法，分三个阶段纵向梳理了遇难同胞纪念馆1985年至今30年间的公共艺术发展历程。
【关键词】遇难同胞纪念馆；公共艺术；当代博物馆；反思与抚慰；纪念性场所体验；

《"互联网+"视域下交互媒体在公共艺术中的应用研究》
【作者】陈立博
【导师】王中
【作者基本信息】中央美术学院城市设计学院，艺术设计，2016，硕二
【摘要】当代中国正处在巨大的社会转型中，"互联网+"行动计划和国家新型城镇化建设是当今社会发展的两个重要目标。首先，我国正在从工业时代向信息时代转型发展，以互联网为代表的信息技术正引领着社会新变革。其次，中国城镇化进程的不断加速和深化，对城市的发展水平要求越来越高。新型城镇化建设不仅需要物质化基础，还需要精神化和艺术化的满足。公共艺术是城市发展的产物，是新型城镇化建设的重要组成部分，它以艺术为媒介，营造人、城市与环境的新关系，同时公共艺术也是文化快速传播的重要媒介。互联网和新媒体的快速发展，催生出一大批新的文化艺术类型，使公共艺术的形式和载体更加丰富多元。"互联网+公共艺术"的创新模式，改变了公共艺术的传统艺术样式和审美观念，运用新的媒介和方式影响着公众对艺术的需求，为未来发展提供无限可能。本论文主要研究工业时代向信息时代转型时期，公共艺术在观念、媒介和形式上的转变，"互联网+公共艺术"的特征，交互媒体对当代公共艺术发展的观念转变和内涵影响，交互媒体在公共艺术中的具体应用形式、手段和方法。形成前沿科技与公共艺术相结合，理论研究与应用研究相融合的创新驱动、跨界融合的应用研究。
【关键词】"互联网+"；交互媒体；公共艺术；

《公共艺术的公众参与机制研究——以汉诺威街头艺术活动为例》
【作者】陈迪
【导师】赵力
【作者基本信息】中央美术学院艺术管理与教育学院，美术学，2016，硕士
【摘要】从古希腊到现代，公共艺术从为宗教王权服务转变为大众为服务对象，其公共性在不断拓展中。而在当前的公共艺术实践中，大众认同与艺术审美之间的不一致，使得公共艺术的公共性受到限制，公众成为公共艺术实践中非常被动的角色。

而德国汉诺威市的早期公共艺术项目——街头艺术活动，虽然一开始由当地政府组织实施，但活动带动了公众的积极参与，使得街头艺术活动在当地居民的支持下，自发延续近两年的时间。公共艺术的导向力量从政府转移到公众，尽管使汉诺威街头艺术活动在争议声中谢幕，但公众对公共文化的影响力得到凸显。因此，本文通过公共艺术实践中的H个重要角色：国家机构、艺术工作者、公众，对德国工业城市汉诺威的街头艺术活动进行案例分析，在此基础提炼出汉诺威公众之所以形成影响力的原因，正是在于公众能与艺术家及当地政府形成有效的互动，并揭示出公众参与公共艺术的重要性，直指当前中国公共艺术的机制问题，为公共艺术的研究提供一种新视角，并期望对解决中国公共艺术发展面临的问题提供借鉴。
【关键词】公众参与；汉诺威；街头艺术活动；公共艺术角色；公共艺术机制；

《公共艺术理念下商业建筑的互动性探析》
【作者】刘扬
【导师】常志刚
【作者基本信息】中央美术学院建筑学院，建筑学，2016，硕士
【摘要】公共艺术的发展是人类文明的体现，公共艺术以其"公共性"的突出特质深刻地影响着城市的发展，这一特质表现在以促进人的交往为目的所搭建"互动性"平台的方式完成社会课题，以互动完成社会"秩序"的建立。商业建筑在其发展过程中，由于消费模式的转变以及商业建筑在高速发展中所导致的"公共性"缺失，如何提高广告效应、如何吸引消费者、如何在城市空间中具备更强的瞩目性，都将成为现代商业建筑所面临的问题。通过"格兰亚商业中心"和"包裹德国国会大厦"两则案例，梳理出"公共艺术""新媒体""互动"三条重要线索，各条线索沿着自己专业的轨迹发展，同时产生诸多交集，而这样的交集在面对商业建筑的"公共性"问题中，构成全新的商业建筑发展模式。以公共艺术视角审视商业建筑，成为本文的独特之处。现代艺术早已走下神坛，走入人们的日常生活之中，艺术家也努力消解艺术与生活的界限，以公共艺术的理念影响商业建筑不仅是视觉的审美构建，更是一种人与人、人与环境新关系的构建，这种关系的构建通过"互动"的行为完善沟通强化"公共性"。公共艺术在商业建筑的表现中以多元的艺术表达构筑视觉呈现，从而满足不同的空间和受众，造就多重感官体验。
【关键词】商业建筑；公共艺术；新媒体；建筑互动；

《哈尔滨老工业基地文化资源与城市公共艺术的融合与再现》
【作者】孟献国
【导师】张红松
【作者基本信息】哈尔滨师范大学，艺术设计学，2016，硕士
【摘要】哈尔滨老工业基地有着耀眼的历史，随着时间的推移即国家经济结构调整老工业基地也逐步衰退并进入转型的关键时期，哈尔滨老工业基地作为一种重要的文化资源和历史的见证正在迅速地淡出人们的生活，甚至会逐渐消失。中国作为发展中国家，其发展的速度令世界瞩目，经济发展及社会环境的变革可谓日新月异，国家在大力提倡发展经济的背景下，也在加快哈尔滨老工业基地转型发展的步伐，但是传统意义的老工业基地

的价值并不仅仅取决于土地价值和产品价值，这样的观点过于简单化和单一化，哈尔滨老工业基地文化资源也是一种不可再生的资源形式，无论经济如何发展都不能违背历史发展的规律，更不能一概抹杀优秀的文化、历史及艺术资源，如何更好地传承历史记忆，发掘特定历史时期的建筑文化、工业文化及艺术文化与现代艺术形式再融合并产生创新的设计艺术表现形式，创造出一种和谐持续发展的社会文化形式，也是循环经济理念的重要组成部分，同时也能够提示和提醒人们不能简单地追求一时的经济效益，而是应该尊重历史、善待文化、提升质量，打造哈尔滨城市特有的城市文化，拥有独特的视角和创造力，再次成为中国发展的先进城市。

【关键词】 哈尔滨； 老工业基地； 城市公共艺术；

《空间新语 ——在城市中生长的新媒体公共艺术》

【作者】 王秋石
【导师】 王中
【作者基本信息】 中央美术学院城市设计学院，艺术设计，2016，硕士
【摘要】 一座城市的发展离不开物质与精神的双重基础，而精神建设中不能忽视艺术的作用。在众多艺术形式中，公共艺术因其与公众、环境、社会的特殊的密切关系，在城市发展中扮演着越来越重要的角色。伴随着科技的更新，公共艺术的媒介也出现了新元素——新媒体与公共艺术的融合，不仅丰富了公共艺术的表现形式，更重要的是，新媒体公共艺术所具有的创新性、趣味性、互动性等特征，为构建城市文化品牌、激活城市生命力起到了推波助澜的重要作用。新媒体与公共艺术的结合是符合时代发展潮流的必然，同时也为公共艺术的创作拓展了更多可能。但是，在艺术实践中仍要注意：新媒体公共艺术仍然属于公共艺术的范畴，它仍然要遵循公共艺术的创作准则。成功的新媒体公共艺术拉近了艺术与公众之间的距离，易于与公众产生情感共鸣，使广义的公共交流成为可能，但也有一些新媒体公共艺术作品过于强调媒介的创新，而忽视了公共艺术创作的根本，因此较难得到公众认同。对公共艺术创作来说，重要的是艺术与公众、与公共空间的关系。优秀的新媒体公共艺术作品以对话作为公共交流的重要形式，有助于打破传统的公共艺术观念中的沉默，使公共艺术和公众及公共空间的关系获得更新，进而推动建设公民社会的进程。

【关键词】 公共艺术； 新媒体； 城市； 公众；

《无为而无不为 ——论艺术家在公共艺术创作中的立场》

【作者】 周一然
【导师】 于凡
【作者基本信息】 中央美术学院造型学院， 美术， 2016， 硕士
【摘要】 随着社会的发展，城市公共空间日益成为人们关注和探讨的焦点。由于城市公共空间自身的复杂性，它所带来的问题也触及到了社会的各个层面。公共艺术作为公共空间中精神文化的凝结点，既有着十分重要的位置也面临着同样艰巨的挑战。公共艺术往往尺寸巨大、耗时耗力，当呈现在公众视野时，即使遭人谩骂，也仍会以一个强硬者的姿态霸占人们的视觉空间。这不仅是艺术作品在公共空间中的失败，更是艺术作品对公共领域的肆意践踏。造成上述现象的主要根源便是艺术创作个人化和城市空间公共性之间的矛盾。那么艺术家应该站在什么样的立场上创作公共艺术？艺术家如何处理创作时个人意志与公众的关系？本文详细阐述了艺术家在创作时如何通过"无为而无不为"的方式来积极地处理这些问题。艺术家通过"无为"的方式，化解了艺术作品与观众之间的界限，借助公众的参与最终达到"无不为"的效果。"无为而无不为"在处理公共领域事务上以人为本的独特方式，彰显出了东方哲学的超前性和超越性。

【关键词】 公共空间； 公共艺术； 留白； 无为而无不为；

《艺术介入空间 ——公共艺术介入商业空间的应用研究》

【作者】 卢文龙
【导师】 丁圆 李存东
【作者基本信息】 中央美术学院， 风景园林专业， 2016， 硕士
【摘要】 当代艺术从架上走向城市空间、走向公众生活，越来越成为一种发展的趋势。一方面，当代艺术需要新的创作题材和新的拓展渠道来扩大艺术的影响力，另一方面公共空间、公众生活需要摆脱重复和雷同，创作丰富多样的个性特色。特别是商业空间已经完成从商店、商业街到商业综合体的演化过程，在线上电商的冲击下迫切需要创新经营理念，通过个性化服务吸引消费者视线，构建单纯商业消费概念以上的全新客户体验模式。艺术作为一种原创力，艺术介入空间，艺术介入生活。"艺术介入"是一种精神理想，也是一种踏踏实实的践行。艺术介入集合具有使命感的艺术家、策展人、设计师、评论家、媒体人等，形成突破原有专业、行业边界的解决问题的高效平台。因此，艺术介入商业空间的魅力在于艺术创造性思维和人文气息，她兼顾空间生存的要素，承载公众的记忆，必将成为推动商业空间发展的新兴力量。

【关键词】 公共艺术； 商业综合体； 空间； 介入；

《文化背景下的高校公共艺术研究 ——以南京理工大学为例》

【作者】 胡敏
【导师】 张轶
【作者基本信息】 南京理工大学，工业设计工程（专业学位），2016，硕士
【摘要】 随着近几年，我国高等教育改革步伐不断加快，对于校园环境建设的要求也在逐步提高，良好的校园环境直接影响学生和老师的日常生活，也是高校生活及校园文化当中的一个重要组成元素。校园文化传播的重要载体高校公共艺术具有传承校园文化、树立校园文化品牌形象、提升校园文化品质和传递校园文化精神等重要功能。高校公共艺术的设立已不再是早期单纯的艺术品堆砌，现如今高校公共艺术已被赋予了更多的职能。公共艺术的设立应遵循与环境相一致原则，并结合区域环境内的文化特征，以保证公共艺术设置的合理性，同时通过公共艺术深层次的文化属性，引起师生与高校公共艺术之间的精神共鸣，以此培养师生个人的审美修养，从而提升校园整体文化水平，以期达到提高校园文化软实力的目的。本文在收集大量相关研究资料的基础上，就高校公共艺术所具有的装饰性、文化性、教育性和参与性的基本特征进行分析，为研究高校公共艺术设计提供了理论依据。论文针对目前高校公共艺术存在缺乏校园文化传承、缺乏校园个性特色的表现、缺乏人性化设计等方面现存的实际问题进行了相应的分析，寻求造成这些现象的原因，并通过大量国内外优秀高校公共艺术案例的对比，归纳出校园文化在高校公共艺术中的应用模式。最后以南京理工大学为背景，通过分析研究校园内已有的公共艺术现状，尝试总结出具有南京理工大学特色的校园文化，以此为设计实例注入设计灵魂。

【关键词】 高校校园； 校园文化； 公共艺术； 南京理工大学；

《传统水墨特征在现代地铁公共艺术中的应用研究 ——以西安地铁一号线为例》

【作者】 赵小然
【导师】 汤雅莉
【作者基本信息】 西安建筑科技大学， 艺术设计， 2016， 硕士
【摘要】 地下车站是完全人造的封闭空间，受众置身其中会产生心理感受、空间认知等问题。公共艺术是在特定社会、空间环境下的艺术形式，是艺术与公众沟通交流的方式。水墨画是我国传统绘画艺术，符合本土审美体系、有丰富文化与艺术内涵。本文以地铁水墨公共艺术为研究对象，以地铁水墨公共艺术的应用为研究主题，以传统水墨在现代地铁公共艺术中的应用为研究内容。运用理论联系实际的研究方法，将理论学习与实地调研相结合，探索地铁空间内水墨公共艺术的应用规律，并应用于实践中。西

安地铁一号线水墨公共艺术的设计实践,根据城市历史文化特色,结合线路、站点周边环境特征,融合传统水墨艺术,运用现代装饰手法进行设计创作,并结合新工艺技术手段进行加工制作。以期为乘客创造车站记忆点,丰富空间层次、体现人文关怀。通过实践,得出传统水墨特征在现代地铁公共艺术中的应用:1. 解决了经济时代下水墨艺术发展问题,使水墨艺术走向大众。2. 解决了地铁公共空间特色问题,增加地域、城市、线路、站点辨识度。3. 解决了地下封闭空间区域识别的问题,丰富空间层次。4. 缓解压抑紧张感,体现人文关怀;提高地铁文化艺术内涵,宣传城市正能量。传统水墨与现代地铁公共艺术的结合,可以唤起大众对传统文化艺术的记忆,同时使地铁形象更加丰富,富有文化艺术内涵。

【关键词】 水墨艺术; 公共艺术; 地铁公共艺术; 地铁水墨公共艺术;

《类型与分析:公共艺术视野中的"门"》
【作者】 史阳
【导师】 邬烈炎
【作者基本信息】 南京艺术学院, 设计艺术学, 2016, 硕士
【作者基本信息】 门,作为建筑的重要部件,作为特定的空间标志与符号,在不同民族、地区及不同的历史阶段有着迥异的风格与装饰手法,折射出人类文明与社会生活的方方面面。同时,门又作为相对独立的构筑体与装置物,体现出特有的艺术表现力,常常集建筑、装饰、雕塑、装置于一身,汇象征、符号、文脉、隐喻标志为一体。由此,一系列的门就具备了公共艺术的身份。论文以概念描述入手,以门的文化演化为基础,试图从这一视角,去审视门的公共性的价值意义,从纪念性、视觉性、文化性层面解读门的类型,从构成方式与形式手法去分析门作为公共艺术的表现性,并以"门"为特例为公共艺术找到一种新的类型及相应的设计方法。

【关键词】 门; 建筑; 公共艺术; 类型; 设计;

《城市公共艺术策划与文化建设——以武汉园博会为例》
【作者】 张伞伞
【导师】 卢斌 赵复雄
【作者基本信息】 湖北美术学院, 艺术策划与管理, 2016, 硕士
【摘要】 公共艺术作为一种艺术,不仅具有艺术本身的美学范畴,同时又是一种文化现象。本文以2015年第十届中国(武汉)国际园林博览会为背景,以园博会中部分园区的公共艺术策划为例来探讨公共艺术与文化的关系。在研究过程中,首先整理公共艺术相关资料,把城市文化介入到公共艺术当中,其次再以园博会公共艺术的策划为实践指导来论述地域特色文化在公共艺术中的呈现,最后通过探讨城市文化在公共艺术中的应用,来展示公共艺术在城市建设中的重要性,城市公共艺术建构城市的文化、丰富城市的内涵,使公共生活中的人们通过公共艺术可以了解到城市的传统文化。

【关键词】 公共艺术; 城市文化; 园博园;

《公共艺术在城市空间建构中设计美感的研究》
【作者】 徐珊珊
【导师】 刘海英
【作者基本信息】 哈尔滨理工大学, 设计学(公共艺术设计及理论), 2016, 硕士
【摘要】 公共艺术是在公共的空间环境中,以公众为参与主体,协调周围环境,并以美感为目的的艺术表现形式,现阶段常常被用于城市空间的建构中。公共艺术在城市空间建构中具有两个研究目的:一是通过经济与文化之间的联系,研究公共艺术在城市空间建构中的作用;二是通过对公共艺术美感元素的分析,研究符合特定空间环境的设计美感。公共艺术是城市空间建构的重要组成部分,它的设计美感能够体现一个城市的文化品位和发展水平,通过设计美感抒发人文情感,不同的城市有着不同的文化背景,城市中不同的空间环境需要不同的公共艺术来展现不同的美感。从设计者的角度出发,设计美感元素的积累不容忽视,它决定着公共艺术作品的表现形式和内容主题;从空间环境的角度出发,公共艺术作品要符合所处的环境,利用空间的自身属性进行设计,才能得到富有美感的公共艺术作品。本文从公共艺术在城市空间中的定位出发,以公共艺术的功能性和设计规律入手,通过对城市空间建构中经济和文化进行分析,充分论述了公共艺术的设计美感对城市空间建构的重要性,利用对不同美感元素的把握,研究公共艺术如何应用到不同的城市空间中产生设计美感。在生活环境不断提高的今天,公共艺术在创作过程中不仅要考虑它自身的表现形式,还要考虑它存在的环境是否符合它的主题内容,同时是否具备设计美感,通过公共艺术对城市空间的作用,建构充满美感元素的城市生活环境,使公共艺术在城市空间中拥有更大的发展空间。

【关键词】 公共艺术; 城市空间建构; 设计美感;

《公共艺术对乡镇敬老院老年人精神生活需求的介入研究》
【作者】 崔学飞
【导师】 赵昆伦
【作者基本信息】 江南大学, 设计学, 2016, 硕士
【摘要】 进入21世纪以来,中国人口老龄化趋势日渐严重,现代家庭结构的单一,使得家庭养老的负担越来越重,空巢孤寡老人越来越多,从而社会机构养老成为很多老年人的选择,乡镇敬老院作为最基层的社会养老机构,也正在接受越来越多的社会空巢与孤寡老人,入住敬老院的老年人由于脱离了原先的生活环境,缺乏来自家庭的关怀及对敬老院新环境缺乏一定的认同感,其精神生活面临着很大的问题,而当下来自家庭与社会的精神供给又不能充分地满足老年人的精神生活需求,而把"为广大公众服务"作为核心文化内涵的中国当代公共艺术则有责任来关注这个问题,公共艺术介入敬老院老年人的精神生活,对于满足老年人各方面的精神生活需求,增加老年人之间的凝聚力,提升老年人对敬老院生活空间的认同感,完善敬老院整体空间规划,帮助老年人在更高的精神层面上实现民主权利等方面起到了积极的作用。

【关键词】 公共艺术; 敬老院; 老年人; 精神生活需求; 介入;

《扬州城市文化背景下的公共艺术研究》
【作者】 张法鑫
【导师】 翁剑青 黄建生
【作者基本信息】 上海大学, 公共艺术设计(专业学位), 2016, 硕士
【摘要】 公共艺术是城市文化的集中体现,城市文化则是城市公共艺术创作的源泉,是城市历史的传承与创新的核心标志,是公众的城市文化归属感的集中反映。城市公共艺术不仅改造和美化了城市空间,也引起了人们对于城市文化的思考与认识。扬州市作为京杭大运河上一颗璀璨的明珠具有悠久的历史文化,自吴王夫差在公元前486年修筑邗沟建立邗城以来已经有2500年的历史。研究扬州城市文化下的公共艺术对于全国二三线历史文化名城、对于公共艺术的探索具有一定的意义。本论文主要通过文献查阅、社会访谈、实地调研及实践案例分析相结合的方法,阐述当前扬州城市文化下的公共艺术的历史渊源与现状,并分析其发展过程中存在的问题及对策。论文研究主要有以下几个方面:首先,通过对扬州城市的地理、历史、文化因素进行整理分析,从时间和空间的角度来分析扬州城市文化的内容和成因;其次,从扬州现有的公共艺术表现形式和城市公共艺术的分布情况进行调研,探究其现有的公共艺术与城市文化结合的现状;最后,以扬州城市公共艺术的三个典型区域的实践案例评析为导向,对扬州城市文化下的公共艺术的整体规划、构建原则以及发展策划等具体方面进行综合性的评析,旨在提出扬州城市公共艺术与城市文化结合建设的可能发展方向

及需重点对待的问题。总的来说，由于扬州城市文化的内容丰富，但是其公共艺术还处在落后阶段，所以在其城市文化与公共艺术的结合中形成了明显的矛盾。扬州作为中国历史文化名城的一个代表性城市，公共艺术建设不要单纯地模仿中外其他城市的建设模式，应以民族的、历史的城市文化为基础，顺便代入现代的公共艺术设计规划理念，这样才能形成具有自己风格的扬州城市公共艺术。

【关键词】 公共艺术； 城市文化； 扬州；

《城市轨道交通公共室内空间艺术设计的研究》
【作者】 杨佩云
【导师】 李瑞君 朱显泽
【作者基本信息】 北京服装学院， 艺术（专业学位）， 2016， 硕士
【摘要】 伴随着中国城镇化的快速发展，城市轨道交通逐渐成为城市发展的骨架，在交通运输、保护环境、彰显城市文化、提高城市品质等方面发挥着重要作用。面对不断提升的社会地位，城市轨道交通中室内空间艺术设计的介入也显得尤为重要。通过不断的调查研究去发现问题，最后改善问题，提高品质，丰富内涵。本文在对当前城市轨道交通各个领域的理论研究、实地观察、案例分析等方法，从轨道交通公共室内空间的布局、功能、位置分布，室内设计的内外基本要素和室内设计的各项原则三个方面，分析公共艺术是如何介入城市轨道交通。并且通过对不同国家、不同地区、不同时间段的城市轨道交通公共室内空间设计状况的研究，从纵向和横向探析北京公共室内空间设计状况并延伸到中国城市轨道交通公共室内空间艺术设计发展的趋势和方向。通过以上研究，总结了中国在城市轨道交通公共室内空间设计方面存在的问题：功能空间的单一性和不合理性、人性化设计的缺失、缺乏地域性和艺术氛围、趣味性的缺失、一体化设计的同一性缺失、对于地域性特色彰显的不足。最后针对这些问题，提出了多元化的建议和设想。通过该课题研究，本文旨在在理论和实践中，全面分析城市轨道交通中公共室内空间艺术设计的缩影，为公共艺术介入城市轨道交通公共空间设计提供依据和借鉴。

【关键词】 公共室内空间； 公共艺术； 城市轨道交通； 一体化设计；

《中国南北方步行街雕塑对比研究》
【作者】 王丹妮
【导师】 孟祥洋
【作者基本信息】 吉林大学， 设计学， 2016， 硕士
【摘要】 在我国经济飞速发展的今天，民族传统文化的传达和保护开始被逐渐重视起来。我们越来越多的把目光停留在城市的文化内涵和文化氛围保护上。城市以街道为空间架构，同时它也是我们的交通命脉，而步行街——城市街道形象的体现者，从某种程度上来说，不仅仅是城市的地标，更体现着一个城市的文化内涵。城市步行街建设承载着城市的将来，而步行街雕塑更可以为城市道路锦上添花，它汇聚着整个街道的精髓。本文通过多个方面对比中国南北方步行街雕塑的异同，结合我国步行街的发展现状和多个相关实例来分析，南北方的步行街雕塑有哪些关联与影响。目的在于探究如何使步行街雕塑既达到对文化的传承，又能与环境相融合。这不仅仅是对我国未来雕塑小品的展望，也是对艺术性同传统文化的完美结合的探索性研究。

【关键词】 步行街雕塑； 艺术性； 文化内涵； 公共艺术；

《街头艺术现象研究——公共艺术的内涵与外延》
【作者】 赵真
【导师】 钱为
【作者基本信息】 南京艺术学院， 设计艺术学， 2016， 硕士
【摘要】 随着城市化的推进和城市规模的不断扩大，城市公共空间中的艺术作品，艺术展览与艺术行为大量涌现。在这些公共艺术的作品与现象中，街头艺术以其自身的规模小、起点低、内容通俗易懂、表现形式丰富多样，为城市空间和市民生活提供了丰富多彩的文化艺术内容。有鉴于此，本文拟通过对街头艺术的表现形式和内容特征的梳理、分析，并选用大量中外街头艺术现实案例对街头艺术的艺术形式、人文内涵及其与大众城市生活中文化艺术的基本诉求的关系方面进行粗略解读，为公共艺术的发展提供一定的借鉴与参考。

【关键词】 街头艺术； 公共艺术； 艺术形式； 人文内涵；

《媒介环境学视角下数字公共艺术对城市文化的影响研究》
【作者】 王升才
【导师】 孙为
【作者基本信息】 南京艺术学院， 广播电视艺术学， 2016， 硕士
【摘要】 计算机的诞生、网络技术的普及让"数字化生存"成为真实的现代化生活方式。随着4G技术、物联网等新的数字技术和服务终端平台的应用，数字技术革命开始出现。在这样的技术背景下，公共艺术这种存在于城市公共空间中的大众艺术，随着数字时代的进程而一同发展，具有数字性和科技性的数字公共艺术应运而生。数字公共艺术以其强大的艺术表现力迅速在全球各地发展蔓延。近年来，全球各地区的数字公共艺术作品数量逐渐增多，影响力逐渐扩大。数字公共艺术通过独有的数字化的形式语言，依据城市而存在，占据城市各个角落稳步发展，多元化的表现媒介和全方位的感官体验使其成为一种具有独特表现力的另类公共艺术。本论文对基于数字技术的数字公共艺术理论与案例进行研究，从媒介环境学的视角出发，分析研究数字公共艺术的基本特性，通过对国内外优秀数字公共艺术作品的研究，探析当前数字公共艺术在城市空间中对城市文化的影响，为未来数字公共艺术在城市空间中和谐健康发展提供理论参考。

【关键词】 媒介； 数字； 公共艺术； 文化；

《地铁公共空间装饰——以上海地铁特殊站点墙面艺术作品为例》
【作者】 陈梦蠹
【导师】 孙彤辉
【作者基本信息】 上海师范大学， 艺术设计专业（专业学位）， 2016，硕士
【摘要】 随着21世纪经济的快速发展和各地城市化的高速扩展，许多经济发展快速的城市人口与外来人口的密集化，交通堵塞的压力日趋严重，城市的公共交通也发生了很大的变化，地面交通已不能满足人们的出行，公共交通的目光投向了新型的地下轨道交通。地铁站公共空间装饰应运而生，出现在公众的视野里，将城市的风貌、地域风情、历史文化等各个领域，以最直观的视觉语言展示在大众的面前。地铁站公共空间装饰与其他壁画不同，地下空间环境对其的影响和限制很大。我们注意观察地铁站公共空间装饰时，发现公共空间装饰基本出现在站点大厅、电梯楼梯墙壁、出入口照壁等地方，匆忙的行人经常会忽略这些地方。而且很多公共空间装饰未标注作品名称、构想理念、设计作者等相关信息，从而会直接影响人们对空间装饰作品的认识和理解，更无法理解公共空间装饰所表现的主题内容和它所要表达的中心思想。与当地文化历史的相关联系，间接影响到当地文化的传播和人们对当地文化的直接感受和了解。本设计研究涉及艺术学、公共艺术学、建筑学、设计心理学等多个专业领域，通过实地调研、文献研究归纳、比较研究，对"公共空间艺术""地铁站壁画"等知识领域进行分析与研究，根据国内外地铁站公共空间装饰的现状研究和分析，实地考察，现场拍照，收集资料等，总结地铁站公共空间装饰的影响因素、基本特点、设计手法等，重点分析国内外典型城市的地铁公共空间装饰，剖析我国地铁公共空间装饰现状中存在的问题，研究和提出解决问题的方法和建议与未来的发展方向。希望通过本文对还处于初步发展阶段

的国内地铁公共空间装饰有更进一步的分析和探究。对今后公共空间装饰创作有所引导，对涉及地铁站公共空间装饰相关的知识理论化有所帮助。使相关部门更注重地铁公共空间装饰对城市的文化历史面貌的传播有很大的影响力，提高空间装饰作品的审美意识，使其提升城市面貌的综合魅力，成为城市另一道独特的宣传途径。

【关键词】 地铁站； 公共空间； 装饰； 壁画； 公共艺术；

《旧工业元素在住宅区公共艺术中的再利用研究——以莱茵小镇景观设计为例》

【作者】 刘畅
【导师】 袁傲冰 戴向东
【作者基本信息】 中南林业科技大学， 工业设计工程（专业学位）， 2016， 硕士
【摘要】 时代的发展与科技的进步给人们的生活和生产带来了巨大的改变，人类社会眼下已经迈入了一个信息大爆炸的崭新纪元，科学技术的进步使得城市显现出了"逆工业化"的现象。一大批的工业厂房、工业建筑等为城市的建设而让出了道路，遭到了粗暴的直接损毁与简单的全盘置换。时代轮轴滚动的同时，也渐渐将承载着城市历史记忆的遗留旧工业元素无情的碾压殆尽。一座座摩天大楼的拔地而起，使得城市原本的风貌完全的改变与消失，甚至于再也找不到一丝丝旧时光的痕迹。在这样的时代大背景下，我们应当如何在发展的前提下有效地保留与保护好旧工业元素，留住每座城市所独有的往日记忆与时光故事，并且将它们与当代公共艺术相结合起来，重新融入人们的生活、居住环境当中，是本文所思考与探讨的主题。本文旨在通过对旧工业元素在住宅区公共艺术中的再利用设计进行分析研究。首先对当下社会背景进行分析与总结，对旧工业元素的再利用现状进行研究与分析，提出对旧工业元素进行再利用设计的观点，对旧工业元素再利用的现实意义进行分析，响应当下节约资源、可持续发展的时代呼声，阐述对旧工业元素进行再利用设计的可行性与必要性。同时对当代公共艺术的现状与未来的发展进行阐述，将旧工业元素的再利用与公共艺术结合起来，探索对遗留旧工业元素的保护、保存与再利用的方式，分析其在商业领域、文化领域与住宅区的应用区别，探讨旧工业元素在住宅区公共艺术景观中的再利用的设计手法。并且结合莱茵小镇的案例实践，对该小区原址所遗留的旧工业元素进行再利用设计，创造出目前小区内的共艺术景观小品。通过案例实践，为居住环境的景观设计提供新的参考，创造出新的居住环境景观形式。

【关键词】 旧工业元素； 住宅区； 公共艺术； 再利用；

《运漕古镇改造中的公共艺术设计研究》

【作者】 杨宁
【导师】 董可木
【作者基本信息】 安徽工程大学， 美术学， 2016， 硕士
【摘要】 公共艺术作为城市文化中的一种重要文化形式，是公共空间中凝聚城市形象和内涵以及公众理想与需求的精华部分，在文化事业大力发展的当代越来越受到人们的重视，并逐渐成为城市的地标和文化的载体。我国的公共艺术的发展和研究在城乡之间仍然具有较为悬殊的差距，如何在广大城镇的保护改造中从公共艺术设计方面，摸索出一种既具有积极意义的时代精神，又不失当地传统特点的表达方式和导入方法，已成为我们在公共艺术研究中的重要课题。本文正是在这种发展背景下，结合笔者亲身参与的运漕古镇公共艺术设计案例，通过对运漕古镇公共艺术作品的设计实践和研究，分析阐述了古镇公共艺术设计中应注意的几组关系，对公共艺术设计在历史文化村镇改造中的设计原则和应用方式进行了实践性的探讨。全文共分为5章，主要从设计背景、设计原则、设计方案、研究成果总结等各方面对运漕古镇公共艺术设计课题进行探讨研究。第一章是绪论部分，主要阐述了课题来源、研究目的与意义，对国内外研究现状进行简单分析概括。第二章中主要内容是通过对运漕古镇的实地考察进行分析和研究，分析了自然环境和历史背景以及古镇传统风俗，以及当地传统建筑的面貌，重点的结合图片阐述了古镇公共艺术发展现状，以及其公共艺术中存在的问题和影响。第三章中主要阐述了笔者对项目设计方案的整体规划和构想，探讨了公共艺术的设计原则。从人、公共艺术与环境三者的关系出发对古镇公共艺术的设计建设进行了探讨研究，从历史文化村镇保护与更新的角度阐述了公共艺术的设计方法和导入方法，深入地论述了传统古镇公共艺术更新设计的意义。第四章主要阐述了笔者针对运漕休闲广场的公共艺术作品设计方案，从设计思想、构图、色彩、材料等方面对方案进行了详细解读，对公共艺术介入古镇公共空间进行实践性研究，并结合笔者实际设计方案探讨了古镇传统文化元素和内涵的转换手法和表达方式。通过对不同方案的对比评估，从受众的角度进行修改完善，最终确定设计方案，为公共艺术在古镇环境改造更新中的应用提供作品原型。第五章对全文内容进行总结，着重对课题研究成果进行概括总结，在总结的基础上对古镇未来公共艺术的深入多元发展进行展望。本文通过对运漕古镇公共艺术设计项目的设计实践，对公共艺术介入古镇公共空间的设计方法和应用方式进行了实践性和理论性的综合研究，阐述了小城镇改造中对地域性文化特征的保护和与公共艺术的融合方式。希望通过对古镇公共艺术表达方式的探讨，能为历史文化村镇的现代化保护更新和当代公共艺术的发展与建设提供一些新的可供借鉴的设计方法和途径。

【关键词】 运漕古镇； 公共艺术； 雕塑设计； 广场规划； 应用研究；

《2015中国公共艺术年鉴》
研讨会实录

548 / 568

《2015中国公共艺术年鉴》研讨会实录

2016年9月22日,《2015中国公共艺术年鉴》发布暨年鉴研讨会在北京中国国家画院举行。本次会议由《年鉴》出品方中国国家画院公共艺术中心主办。

伍皓:

各位领导、专家、艺术家,今天是《2015中国公共艺术年鉴》发布暨年鉴研讨会,在座的都是公共艺术方面的专家、学者,我是带着学习的目的和心态来的。

中国公共艺术的发展要提上重要的议事日程。近年来,国家在大力推进新型城镇化,农村也在搞新农村建设。我长期在地方工作,在云南省委当过省委宣传部的副部长,以及在下面州市当过宣传部长,所以在城镇化包括新农村建设的快速推进过程中,就发现一个特别突出的问题:城市建设日新月异,速度越来越快,对比祖先留下的文化遗产,我们这代人能为我们的子孙后代留下什么?

现在的城市建设,尤其是基层,千城一面。城市是新了,但却越来越没有特色。大量的老城和文化遗产,在快速的城镇化过程中消失殆尽。我非常关注这方面的问题,去年我专门写了一本书叫《中国城镇化"问题清单"与创新解决》,里面主要研究的问题实际上就是今天探讨的主题——公共艺术——的问题,如何让我们的城市有品位以及有文化内涵。在书里我提出了自己的主张,也就是我们必须要以强烈的文化意识来指导我们的城市建设。

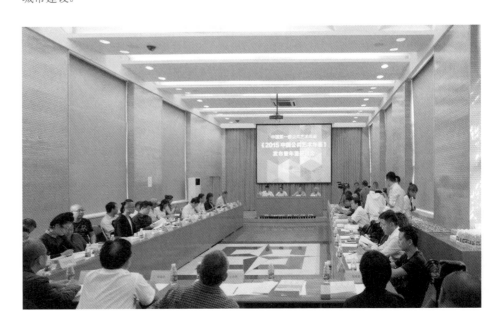

对于中国而言，这是一个严重的问题。包括新农村建设，领导进行村庄整理的时候让老百姓搬出原来的村庄，然后把过去的村庄基本上都拆掉。新建的村庄是什么样呢？都是整齐划一的。过去的村庄，错落有致，那是"记得住乡愁"。现在的村庄，村民都住洋楼，居住条件是好了，但中国的文化特色没有，已经完全西化了。从全国城市来看，包括乡村，公共艺术还远没有达到普及的程度。其中不仅是民众没有公共艺术意识，主宰一个地方城市建设的领导干部和官员们，也都没有公共艺术的概念和意识，这是最大的问题。

国家画院公共艺术中心来牵这个头，每年出一本《中国公共艺术年鉴》，对中华民族的文化传承，对推进城镇化的健康发展，同时对推动整个新农村建设的健康发展，都是非常有意义的。尽管它只是一本出版物，但是通过发行、宣传、推广，影响将是巨大的，我也希望《年鉴》的发行能让国家的城市建设水平有一个大的提升。我对《年鉴》的出版表示祝贺，也希望能够坚持下去，只有坚持才能够最终有所成就。公共艺术意识的提高不是一蹴而就的，所以希望我们坚持不懈地去宣传，去推广，去传播。

卢禹舜：

《2015中国公共艺术年鉴》的出版和发布得益于中国国家画院的付出，他们事前做了很具体的工作，做得好，做得扎实。中国国家画院是一个专业创作的研究单位，它承担着一定的社会责任，它承担着文化领域，特别是跟美术有关系的各个领域的发展。杨晓阳院长给王永刚写了一个序，其中专门谈到美术与建筑之间的相互融合，公共艺术在建筑和美术之间是什么样的关系。

中国国家画院是在原来中国画研究院的基础之上形成的一个综合学科发展的机构，其中包括公共艺术这样一个专业的创作和研究。公共艺术中心落户中国国家画院并且有研究成果，是国家画院最重要的一个转折，在一般意义上可能不会把画院理解成有公共艺术研究这一块，但是我们现在做到了，恰恰是因为有王永刚为代表的一批优秀艺术家。我认为《2015中国公共艺术年鉴》的编纂工作是有历史眼光的，而且体现了一种负责任的历史态度。

王明贤：

各位领导，各位专家，我向各位介绍一下《中国公共艺术年鉴》编辑工作。《中国公共艺术年鉴》是在国家画院的支持下，由国家画院公共艺术中心来主抓这个事，耗

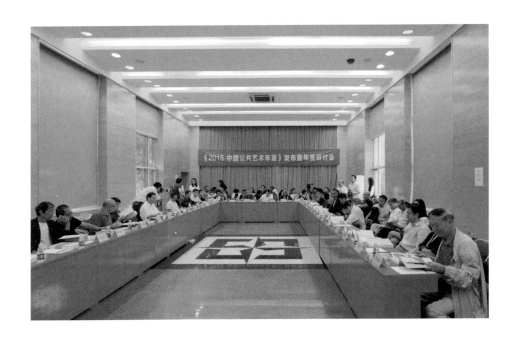

时好几年。在杨晓阳院长以及杜大恺先生，还有原建设部总规划师陈为邦先生等的指导下，我们组织了全国艺术界、建筑界、城市规划界、社会科学界专家来共同讨论，拟定了《中国公共艺术年鉴》的编辑大纲。这本《2015中国公共艺术年鉴》实际上并不是2015一年的《年鉴》，而是21世纪以来，整个中国公共艺术发展状况的一个总结，所以它是中国第一部《公共艺术年鉴》。

《年鉴》首先收录了2000—2014中国优秀艺术作品、2015年中国优秀艺术作品，还有21世纪以来关于中国公共艺术研究的主要论文。另外还设立了一个栏目，叫做"'公共艺术'的艺术"，就是艺术家创造的有关公共艺术的"文本"。《中国公共艺术年鉴》除了客观记录总结中国公共艺术的现状以外，还希望有一定的学术高度，所以也开设了一个专栏叫"理论探索"。这个"理论探索"可能与中国一般的公共艺术研究情况还有所不同。我们这个"理论探索"介绍的是目前国际上最重要的一个理论趋势，就是"空间生产"。"空间生产"是从20世纪六七十年代到现在，在国际上很重要的一个理论，库哈斯他们对此都做了专门研究。但"空间生产"在中国的影响好像还是不够，包括对城市规划，对艺术界的影响好像还不是很大。所以我们这里就专门组织了一批空间生产的理论家，希望使中国的公共艺术研究达到一个理论高度，甚至是国际上理论学术的高度。

另外我们还编辑了一个2000—2015年的中国公共艺术大事记。这个大事记具有一定历史价值。如果要了解中国公共艺术、雕塑、建筑等各方面的发展，可以从这个大事记入手。《中国公共艺术年鉴》主要是21世纪以来整个中国公共艺术的客观记录，但是我们又希望它能成为中国公共艺术发展的风向标，而不仅仅是简单的总结和记录。大家知道法国的年鉴学派在整个国际上的社会科学历史研究领域是非常有影响力的，所以我们希望《中国公共艺术年鉴》有它理论上的研究，也有它创造性的实践，以期引导整个中国城市艺术的发展。

在座的专家们、艺术家们可能觉得目前中国的城市到处是千城一面，那城市的生命在哪里呢？在此，希望中国的公共艺术跟我们的城市共同创造一个美好的未来，也希望《中国公共艺术年鉴》能够提供一个背景，提供一个学术的方向。

王永刚：

这本《年鉴》可以说做了有四五年时间。刚开始把这个事情想象得比较简单，但实际上在做的过程中发现不是一个简单的事情，越想越多，越想越复杂。在之前，我们举行了一次《年鉴》的筹委会和研讨，各位老师给出了很好的建议，最终把《年鉴》的大致方向和基础方法，以及里面的基本框架形式定了下来；同时，把很多实际做起来未必能有效果的想象性的内容，或者可能会适得其反的东西给回避掉了，这样又经过将近两年的编排，才出现了手头这本《年鉴》。这一本征求了很多人的意见，有的人觉得很好，有的人认为还可以提升。这是今天发布会和研讨会想达到的一个效果，希望在下一步的工作中能有更好的表现。

就这个《年鉴》，我说说我对国家画院公共艺术中心的看法。在做城乡规划的过程当中，我们并不希望让原有的城市规划置后，只是把建筑、公共艺术作为一种成果往里面一放，而是希望把公共艺术作为一个前置因素，和城市的发展进行互动。它们不是一个主次关系，而是一个平行关系，甚至是一种后者对前者的引领关系。在第一本《年鉴》当中，除了以往看到的壁画、雕塑以外，更多地加入了城市规划和设计。他们从基础，甚至从立项开始，就把这个空间，就刚才王明贤老师说的"空间生产"的问题放在城市建设的重要地位，而不是当作城市的装饰或者环境的美化。这个是我们在现实生活中遇到的一个问题。

下一步我们希望把《年鉴》平台化，除了一年印一本《年鉴》以外，希望通过新的媒介方式进行更好地传播。再有是把《年鉴》的采编过程和项目的创作过程进行同

步，可能在过程当中会提供各个方面的配合，对一些具体的项目进行实时的支持和互动。这样《年鉴》本身就变成了一个公共艺术作品，这也是咱们编辑小组未来的发展方向。把它变成一个跨界融合的平台，形成以公共艺术为核心的城市文化产业平台，让公共艺术和城市生活很好地交流互动，生根成长，同时释放出不同地域文化的魅力。每个城市、每个农村、每一条沟有自己的特色，而现在大量的状态是普遍化、标准化、模式化。这也就是把公共艺术这个问题前置要起到的一个作用，希望把这个局面进行一定程度的扭转。

梁富华：

我非常荣幸作为中化岩土的代表参加《2015中国公共艺术年鉴》的发布会。就像伍司长说的，改革开放以来城镇化快速推进，工程建设单位的发展也是突飞猛进。公共艺术作为一个时代的产物，在城市建设中需要担当的责任和角色，可以说是日益凸显，在这一点上应该说中化岩土，包括我们中建，包括大的集团，感受非常深刻。

公共艺术对当代乃至将来的城镇化发展，肯定会起着长久的公共文化策略的作用。在今天也是一样，我们也一直谨记"望得见山、看见得水、记得住乡愁"，尽量避免千城一面的理念，发挥公共艺术在城市建设规划当中的作用，在保存和发展中间找到合作的契合点。我们也继续关注并参与中国公共艺术的建设与发展，让更多的艺术家关注当代中国公共艺术和公共场域中的艺术景观，关注城市化和城镇化建设以及在发展过程中公共艺术需要肩负的普及责任，从而唤起全社会对公共艺术的关注，保护具有个性的城乡和历史文脉记忆，推动我国公共艺术的发展，推动社会的文明进步，作为企业的我们会尽一份力。

杜大恺：

《年鉴》是为了纪念历史，记载历史中间曾经发生的哪些事情，其中《中国公共艺术年鉴》本身也会成为历史。这么厚重的一本《年鉴》，其中的编辑工作量巨大，王明贤先生是做这个工作的关键，我认为要向他表示致敬！

《年鉴》所涉足的公共艺术的问题，其实背后就是中国城市发展的问题。城市化是中国将来发展的一个动力，城市化进程的周期很长，在非常长的一段历史时期，都要依赖城市化来实现整个中国社会的发展。所以公共艺术在中国城市化发展中的作用会越来越被人认识，它实际产生的作用会越来越大。

《年鉴》做到今天这一步已经非常好了，它的编辑体例，所涵盖的内容，立足点的高度，在公共艺术领域中是非常值得首肯的。我期待《年鉴》编辑工作能够持续下去，三十年后再看我们累积起来的《年鉴》对中国社会的影响。这是一个记录历史评价现状的成果，希望编辑队伍能够为明年的《年鉴》做更好的筹划，办得比今年的还要好。

基于这个原因，我想提几点建议：

第一，中国城市发展不能失去制度建设这个主要的杠杆。今天的千城一面，城市发展的诟病，是与城市发展缺少制度建设相关联的。在京津冀一体化建设中的一次会议上习近平主席曾经提出，要把城市规划纳入立法。法律本身高于执行者，执行者要尊重立法，假设这个制度能实现，城市将来的发展就不会是今天这样的状态。将来《年鉴》要关注中国制度建设的成果，纳入《年鉴》的板块，这是一个特别重要的事情，期待《年鉴》编纂能够跟踪这个制度化。

第二，《年鉴》在编辑过程中，范畴已经拓展到建筑，不只是以往所认识的雕塑、壁画或者景观，它已经覆盖到城市很多方面，甚至是全覆盖的状态。我认为我们还要跟踪正在发生的城市建设中的一些可喜的变革，记录他们的成果，比如说通州副中心的建设。习主席否决了通州原来的方案，又提出新的立项观点，他希望要建成国际一流城市，要实现城市的艺术化。将来通州城市的每一步发展，都值得我们去认识和了解，甚至推广。它一定会成为中国城市发展的典型。因为副中心建设周期很长，期待通州副中心的建设全过程在《年鉴》里面能够反映出来，这对于整个中国城市建设具有非常大的指导作用。

我还有一个期待，希望能够跟踪一些对于中国的城市建设或者是建筑业有积极影响的理念。比如说现在的别墅建设，中式四合院变成了一个所有开发商积极推进的建筑理念，它背后是时代文化的自觉。

另外，我觉得我们假设明年再做这个《年鉴》，是不是应该有一个综述？因为法国年鉴学派其实是有自己的主张的，我们也可以通过综述表达一下我们对中国公共艺术发展历程的态度、思考和理想。

总的来讲，从人类发展史去看，城市发展历史很短，我们很难说城市应该发展成一个可以定格化的状态。公共艺术实际上是城市的一部分，你说公共艺术应该怎么发展，但实际上谁都不能去做这样的一个界定。我们今天对于城市需要做理论上的一种梳理，这样我们再走下去，也许会清醒一些，也可能少犯错误，我们城市建设就更能处于一种接纳的状态。

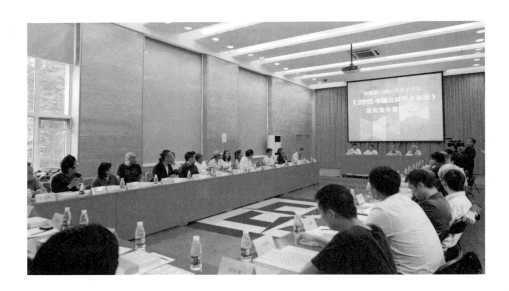

陈为邦：

看到这本《年鉴》，我很感动，这是一本质量很高的出版物。我非常赞同刚才杜大恺先生的发言，为什么呢？过去我参加过几次类似的会，但是像这一次这么直接跟中国的城市化联系，而且对城市规划建设管理、建筑设计等方面提出这么多中肯的要求是第一次，特别是杜先生提出要从制度上解决，我认为点到了要害，我们的问题确实是制度的问题，不是哪一个人面临的问题。

我个人认为《中国公共艺术年鉴》面临一个问题，就是在社会结构的分化和社会心态的浮躁、功利主义盛行的情况下，领导的行为、专家的行为、公众的感受，所有一切都不是很正常的。我这个话可能说得过分了，就是在社会结构分化和社会心态浮躁的情况下，大概是没有好的作品，而作品往往最后关注的是钱。而在比较安静的情况下能够有所创作的人，有，但不多。这就是大的环境。在这个大环境下我们怎么做？领导怎么做？政府组织？NGO怎么做？专家怎么做？公众怎么做？我认为需要深入地、有针对性地来进行一些工作。我们需要安静，需要思考，需要反思，所以《年鉴》的出版非常好，它给我们提供了很多案例，还有论文，在这里面还有专家的评论，比如北京胡同里面的微改造，城市更新。整个城市发展要向内，向内就是更新。这种更新是城市的常态，有面的更新，有点的更新，而这种更新过程中不仅仅是城市，还有农村。我们应该让有关方面联手开展一些行动，我有一个具体的建议，公共艺术要和城市设计紧密结合，我希望能够共同在一起开研讨会，开案例的分析会，而这种研讨可以吸收有关地方

领导，如市长、县长、书记来参加，也听听他们的想法，还有开发商，也听听他们的看法，能够使我们的艺术直接面对领导，面对市场，面对公众。

最后我自己对公共艺术有两点想法：第一，公共艺术必须是面对公众，不是艺术家个人，公众肯定你就被肯定，如果公众不肯定你就被否定。第二，公共艺术是世界性的，我们中国的公共艺术要有中国的特点。

翁剑青：

《年鉴》的出版，对于中国的公共艺术而言，无论从文化的角度，还是从学术角度，或是从艺术界和设计界的角度，还是对政府有关部门，可能对未来造成一种吹风也好，或者对他们施加影响也罢，再或者是将来从文献的角度来看，都是一件非常有意义的事件。其实已经成为可以载入历史的事件。

《年鉴》的检索和录用方面做得很细，尽管没有全录进去，也许是检索渠道不同。前面的作品、大事记、重要的论文，还有学术方面的累积，都是按编年、按时段梳理的，这种集成其实是很不容易的。我这些年来一直在思考，因为制度问题是一个国家和政府层面的问题，从法律、文化、制度层面，不是我们一个知识分子或者一个普通人的一己之力可以解决的事情。但必须要有人出来说话，要有人呼吁，要有人去呐喊，如果没有这个的话，我们自己首先就失职了。

刚才诸位先生谈到城市问题。西方的公共艺术从城市生活中展开。制度建设，在将来是一个大事。现在中国在这方面做得比较好的是台州，为了提高当地公共空间的人文和美学含量，政府用行政干预的办法，在卖地的时候要求中标的房地产开发商必须拿出一个百分比资金投入在环境艺术上。他不是用立法的形式，而是用行政的形式来进行适当地干预。这种做法并不是长久之计，但是这样做总比不做好，也是一种进步。

另外一个，公共艺术是需要文化批评的。刚才王明贤老师讲到西方关于空间生产的问题，西方从不同的学科、文化视角来研究城市的形态、社会结构、文化结构以及城市空间产生的背后的博弈。政治权利背后可能有很多是经济的、利益的，还有社群的，包括一些弱势群体的社会话语权博弈。促进社会交流的同时，促进一个空间的人性化、精神性。在体现地域文脉，体现一个地区人的诉求同时，反映社会问题，或者展望他们对未来对城市发展的愿景。通过公共艺术实现与社会的对话，同时又把他们的空间形态进行各种各样的创造性塑造。这样的话，公共艺术成了城市形态的一个集中体现，成了城市精神文化或者城市人格。

我刚看了两个数据，一个是中国在再生产上的投入，在世界上是第一位；另一个是在公共设施和公共服务上的投入，排名世界倒数几位。这就说明中国的公共文化、公共空间的设计，其实是很落后的。虽然我们的CBD，还有一些大的国际场馆搞得很光鲜，包括G20。但其实很多还是在表演，还是在脸面上，那不是生活，不是寻常大众的真实的生活，不是一个普通公民的生活内涵与实质。所以从文化上来讲，我认为这是中国及社会的一个失策，我可能讲得很过分。公共艺术的参与，其实就是程序上的公开透明，它真正要进行的就是一种竞标，把好的方案、好的思想、好的作品吸收进来，但是这个要靠制度，要靠合法、开放、透明的程序，需要公众参与。如果没有公共参与，那不是公共艺术，只是在公共空间里面放了一些有美学含量的、有艺术价值的作品。

其实，公共艺术不是某一种形式，而是一种社会的、民主的、全民参与下的文化和艺术方式。它需要通过一个民主的程序来运行。如果没有这个，公共艺术在中国就只是说说而已，就没有公共这两个字的真正内涵。

最后我只是想说，我们的艺术原来包括装饰艺术、环境艺术、景观艺术以及空间艺术。为什么有些换了这种名字，比如室内装饰，后来又叫景观设计，现在又走到规划，这个层面的圈越画越大，就说明公共艺术是多维度的、多层次的，是跨学科的，而且是围绕当代城市，包括政治、经济、文化、社交，包括对经济环境，对软环境的建设，这是一个非常复杂的系统性的文化。

顾振清：

看了这本《中国公共艺术年鉴》以后让人非常感慨。在当今中国艺术圈普遍浮躁、普遍被资本挟持而身不由己的情况下，有那么多人坐下来踏踏实实地做一些文献整理和学术积累的工作，非常不容易。在此，我建议以《中国公共艺术年鉴》素材作为一个基本的学术框架，策划一个中国公共艺术的文献展，可能对这样一本《年鉴》以及它所负载的社会责任和文化使命，会有一个很好的推进。

中国作为一个急剧转型的发展中国家，有大量的城市规划和城镇改造的正面和负面的案例。如果在研究、出版方面创造条件，《中国公共艺术年鉴》可以在艺术圈子内外发起各种主题性的跨界学术讨论。我关注的一个主题叫"当代公共艺术考古"。因为近三十年来，特别是近二十年来，有很多公共艺术、建筑艺术、当代艺术的项目变成一个个烂尾工程。这样的经验，其实是刺激到一个制度建设的问题，包括政府力量、非政府力量如何来关注、支撑这样的一类公共艺术和公共建筑景观项目的问题。如果把这类烂尾案例做一些真正的概括、归纳和研究的话，也能找到一些规律性。然后做出理性的考量：什么样的案例应该支持，什么样的教训可以吸收，什么样的失误可以规避？台湾有一位艺术家叫姚瑞中，他十年来拍了整个台湾宝岛所有"蚊子馆"的政府公共建筑项目。许多建筑长期空置，没有任何社会文化功能在里头发生，最后变成只能养蚊子，成为"蚊子馆"。这些"蚊子馆"经过艺术家长期的追踪研究和曝光，最终引起当地几级政府非常大的反响和关注。在我看来，《中国公共艺术年鉴》研究工作其实是社会性、实践性、综合性的，而不是只是在书面上高歌猛进。

吴士新：

最近我策划了一套"21世纪公共空间与艺术"的丛书。因为"公共艺术"这个概念目前在学术领域里面还存在很多短板。正像翁剑青先生说的，其实"公共艺术"的概念包含了两个层次，一个是狭义的，一个是广义的。我考虑的是，如何用公共艺术的理论来更具体地指导实践。公共艺术的发展经历时代的变化，"公共艺术"概念的内涵和外延也在变化。但是有一点，我们看到，在西方城市化越来越成熟的情况下，公共空间与艺术两者也越来越处于一种良性互动的状态。

因此，我在策划这套书的时候，就想这个概念可能要从公共空间这个角度来进行突破，要探讨艺术和公共空间的关系。首先要回归到一个原点上，这个原点就是公共空间、艺术、人、城市。公共艺术的核心是什么？我想是人。那么这里接下来的一个问题

就是对"人"的界定，包括我们对"公民"的界定，这个词怎么来界定？他应该在我们这个城市里面享有哪些权利？公共艺术为他们提供什么样的产品？还有一个问题就是，我们不同城市的公共空间独特性在哪里？它们和艺术、科技在未来如何融合？或者说，未来的城市形态应该如何？我们探讨的理想的居住空间应该会是什么样的？还有就是，我们构筑的艺术形式，可以为我们的未来城市发展贡献什么样的力量？我们的艺术家应该为未来城市建设提供什么样的艺术？这是我们艺术家需要思考的问题。

当然，刚才杜大恺先生说到北京通州区建设这个问题。我认为我们的中央政府也正在思考城市建设的这个问题。就像陈为邦老师说的，现在就是一个不断地扩张，这个扩张没有人文、艺术的考虑。在城市的建设与更新中，如何让艺术家、设计师介入进去，保留一些历史的、人文的东西。这需要政府去思考的。能不能让艺术家介入进去，来保护好我们一些好的文化记忆？这就是我想这种公共艺术是以人为中心的。

还有一个，杜大恺先生刚才说的上升到政策层面，我觉得这个非常重要。我们看到西方的国家和地区如美国、欧洲，都有自己的公共艺术立法，而我们虽然对公共艺术的研究时间比较短，但是我们的城市发展非常快，很多问题现在都暴露出来了，立法没有跟得上。这个立法需要谁来做呢？需要大家一起来做，特别是住房城乡建设部、文化部的领导要携手行动，我们学者也要多多呼吁。《非物质文化遗产保护法》的立法经过了半个多世纪，有很多的曲折。公共艺术的立法建设实际上需要从现在开始做，如果一直缺乏立法，会令艺术家、公众参与城市建设缺乏法律保障。我觉得现在是一个很好的机会。我希望大家特别是媒体界的朋友要多呼吁一下，从学术等各个层面来推动公共艺术的立法。

车飞：

首先看到王明贤老师能来主持这个活动，我们发自内心的非常高兴，知道明贤老师带病前来，听到他恢复不错，我们作为晚辈来说心里很高兴，因为明贤老师从90年代到2000年之后一直在推动中国当代实验建筑、公共艺术、环境艺术的发展，包括之前也做建筑艺术年鉴，现在做的《中国公共艺术年鉴》，觉得还是非常重要的一个事情，《年鉴》做得非常的丰满，里面涵盖了很多内容。

我本人是建筑师，对公共艺术这一块，我更多的是想从建筑的角度来思考怎么做这个事情。我们现在正好刚做了一个藏经馆胡同，挨着雍和宫那边，一个胡同，几个小的改造设计。我思考的可能更多是如何在公共空间里做一个设计，做一个建筑，或者是做

一个艺术，当然这个可能跟真正的公共艺术的定义是不太一样的，但我只是从我个人的专业来说提供一个思路。因为之前翁剑青老师也提到很多关于公共空间、公民社会的问题。我们很切实地接触到这个问题，这个小项目，在胡同里，我们做了一个小改造，这是一个死胡同，在藏经馆胡同门口的支路做一个环境提升的改造。

我们发现实际上在旧城里面，城市的公共空间和邻里之间共同生活的公共空间经常是重叠在一起的，所以这里面就带来了大量的问题。比如老北京胡同里晒的内衣我们可能看着很不习惯，经过跟他们的交流沟通，人家会说我们生活在自己的院子里，我们生活在自己的胡同里，像家一样，我们为什么不能这样？外来人你不能进来。我们想也对，公共空间是开放向市民、向公民的空间，我们说的邻里之间生活的公共空间是一个集体的空间，是一个小范围的空间，它俩之间如果是重叠的，那就会带来利益上和空间上的冲突和诉求。我们就在胡同口简单设计了一个不锈钢的架子，像门楼一样，实际上是提示外来者，你要进入到这个胡同里面的时候，会意识到这是人家的内部空间了，所以，虽然是一个很简单的设计，但其实又涉及非常复杂的公共空间中一些不同的人，当中涉及复杂的产权问题，一些社区、居委会、街区的诉求，对于城市风貌的诉求。在一个公共空间里面去做艺术也好，设计也好，可能要受制于社会经济很多限制条件，这些东西还不是一个简单的任务书能够写清楚的，还是需要实际的操作才能做得好。

包泡：

公共艺术显然是指艺术社会性，放置公开场所为大家随便看。名词产生于1962年美国人卡逊《寂静的春天》之后，是工业文明时代人类狂妄要征服、战胜自然之后受到的老天爷惩罚，是西方文化体系第一次向自然忏悔。在1972年才有《联合国人类环境会议宣言》，从此环境问题影响人类社会的政治、经济、文化各方面。在文化领域才有环境艺术、大地艺术、景观艺术、公共艺术之发展。其实这一切自古以来就有，从金字塔、方尖碑、雅典神庙的建筑雕塑、中国五千年前红山文化、良渚文化的紫坛到霍去病墓、武则天墓，太多了。

但在人类历史上这些无不是对神灵及宗教崇拜、帝王的尊严而做的艺术，都同自然环境有关。80年代开始做城市雕塑是按照欧洲古典概念去实践。90年代末发展的城市雕塑，主题内容基本是各级官员交代意思决定了。第三阶段应该在奥运会前的大规模城市雕塑公园，城市命名或是学术命名一层一层地在进行。学术特征同美国华盛顿大草坪两侧的雕塑公园基本一样。

美国华盛顿的两个越战纪念碑，完全同时呈现两种形态，两种思维方法。一个是写实再现历史人物，服装武器道具人物形象，如同在越南打仗的瞬间场景，出现在美国首都林肯纪念堂旁边的草地上，有如时空穿越模仿的历史事件。另一件作品是为华裔21岁大学生林璎设计的，初始是将大地划一道口子，裂开了，人们慢慢进入正常行为的地下，只有逝者的名字，观者的容貌清晰地出现在镜面般的墙面上，同逝者的名字重叠，阳光下逝者和观者在同一时空中相遇，而产生无限的思念。作者创造这一神奇的境界，没有一字对战争给人类带来无限苦难的评说，传达了对人类命运无限的关注。

这同一地点的两组越战纪念碑，看看它们的文化艺术的差异何在？

三个越战美国士兵衣帽服装、手中武器，是真实历史上的东西。它给观者带来观看欣赏，这三个人是完全写实的人，他们的姓名是士兵，看服装武器可知道他们在军中的军衔，但他们的籍贯、父母、兄妹不可考。他们是抽象人，只有人的形体容貌的人模样的型。这就是我们学习西方一百多年来的写实的公共艺术。

林璎的越战纪念碑，用碑来讲林璎的设计是不确切的。碑有着观看、欣赏的意思，而林璎设计的是一个精神意境的环境。观者能进入对话。更值得我们研究的是镜面黑色花岗岩上千万个英文姓名。单个英文字母是抽象符号，当组成人物姓名，每个姓名的社会属性是真实的血肉的人。他们有家庭父母兄妹亲戚朋友。从这个角度看，没有人物形象，只有名字的设计是真实的社会历史存在。写实再现的人物，倒是虚拟的，抽象的。这是两种不同文化哲学艺术的差异。他们的认识论突出表现在对自然的存在的理解。东方文化把人放在天地之间。

我想解读越战纪念碑的两个设计看两个文化体系的不同，来寻找我们文化的特点，推动当代的文化。如看不到体系的特征，用中国符号、中国性口号，天天喊，没用。

冯瑛：

我今天受各位老师的启发，有很多感慨。我也是从业很多年，在这个过程中，《中国公共艺术年鉴》这个事情，我是参与者，也是见证者，同时也是最初的反对者。

因为做这个事情，我可以理解为我们今天的这个活动就是一个艺术，就是一种精神下的社会行为方式，这就是公共艺术。这个公共艺术的精神层面是表达了一批人的坚守，一种担当。中国的公共艺术到底谁来做，谁来承担这个责任？是企业吗？是政府吗？到底谁来承担？今天看到的这个东西只是我们具体行为当中的一种，其实通过我们

建构的这些实体,希望能够真正地把公共艺术,从白房子引到我们的空间里,让它和我们的公众发生一种互动关系,让它来形成这个地方的核心价值。

除此以外,我们目前正在组织的千村计划,我们要把公共艺术中心,把公共艺术站设到乡村,让新农村建设,让这些人的扶贫能够真正体会到怎么样来审美,怎么样知道乡村的美学,我们希望用我们的行为影响更多的人。

在这个过程中我其实也有犹疑,也有质疑,今天也确确实实得到各位老师、各位专家的认同,我们还要走下去。这条路非常长,我们也特别愿意让各界、各位记者来帮助我们,我们共同一起来做!

钟萧:

我只是一个画家,之前对公共艺术没有太深刻的认识,几年前王永刚谈论这个计划,要编一本《中国公共艺术年鉴》。那时候我挺感兴趣的,通过跟他们接触,也了解了很多。我就从一个画家的角度,说一点我的认识和看法。

我觉得公共艺术就是在公共空间里产生一种艺术行为或作品,公共艺术的终极目的是为了改变和提升人们的生存环境和生活空间的质量。这是一种相当宽泛的领域,里面涉及很多问题,政治因素、经济因素和全民的生活习惯和文化程度以及环境意识。公共艺术要根植于一种先进的政治体系,还需要提高全民的文化和审美修养。

《年鉴》不仅仅是一个出版物,或一本记录性的书,它还是对这么多年的中国公共艺术发展现象和优秀作品的集中整理,对公共艺术发展过程中的典型事件案例的分析和研究,也是对适合中国本土文化形态的优秀公共艺术作品的推广和传播,是一个非常严肃的、技术性的课题。希望永刚和各位老师专家能够继续推广这个《年鉴》,而且进一步对内容进行细化,做得更具体一些。不要局限于公共环境当中的艺术,或者雕塑,或者园林景观,还应该更深入地挖掘一些包括像农村和传统文化区域的乡村整体规划的内容。

谢晓英:

我想说咱们的《中国公共艺术年鉴》这本书编得很好,尤其是王明贤老师和王永刚老师,还有这么多的团队一起合作,这个成果非常好。

我就提两个小建议,一是能否给每个项目的题目、关键词或内容摘要加上英文?我想若是在国外有人研究中国公共艺术的发展,咱们这本年鉴如果有英文注解,可能对研

究者来说就非常有价值，他哪怕找到项目名称、关键词或内容摘要，再去网上去搜，就比较容易了解。另外一个小的建议是，由于公共艺术所涉及的不仅仅是美学议题，也涉及公共议题、文化议题以及社会问题，因此，应该单独开辟一个单元，以多学科的视角对相关公共艺术的概念、定义、边界等问题展开讨论与批判。如果刊登文章的作者是国外的，就一定要用原文（比如英文等），可以附上中文翻译，但翻译的理解与原文作者可能会有差异。

吴秋龑：

诸位下午好，今天在座的很多是行业的长者前辈，前面谈话的不少观点着实让我感触良多。尤其是在经验之谈上，而非纸上谈兵。

那么，接着前两位学者的论题，我想从三个层面上去谈所谓的"公共"。首先，我觉得公共艺术倒不见得必须这么叫，这里也许我称呼它为"公共环境创艺"更有讨论的延展性。这种公共环境的解析，一是可以从国家意志层面去整合，再者可以从大的社会专业角度去设定，最后就是切入到人民生活方面去感受。

其次，我们整个社会专家的业态里面，到了必须要面对公共环境这个层面上的探讨了。现阶段这个艺术层级的专业已经分得过细，细到谁都不认识谁，所以大家才开始谈公共、谈跨界。我是逐渐才清晰了自己做事的方向：整体上主要是在探讨空间，在摸索一种跨界文化所带来的空间应该怎么去面对民众。因为在我策划的六七十场展览里，有很多展览是在城市的公共空间，比如在广场、公园、体育馆、公共展览馆、茶馆空间、餐饮空间等等。在这些项目里，我其实主要是以实践去一点点地感知这方面应该怎么做。

还有最后一个层面，是关于民众自己的公共。我们这个民族跟西方是不太一样，其从众心理是有他严峻的一面的。如果要谈公共，这部分议题是必须要考虑的。而这类心理的思想整合其实就必然要用艺术的方法来重新激活，让他们真正看到自己的问题在哪儿，然后再谈公共艺术，在谈"公共环境创艺"。

卢远良：

估计在座的，数我是最小的。我从事公共艺术的创作、研究和策划。整个论坛听下来，大家都在关注城市的发展，有关城市问题更多一点。《年鉴》可能还没有涉及教育的理论体系，或者是说中国公共艺术专业的建设问题。因为有越来越多院校开设公共艺

术专业，但实际上无非是换一个名字，环境艺术换成公共艺术，或者是把雕塑专业再开辟一个公共艺术方向。这个其实很混乱。在之前我还遇到过一个美院的学生，他跟我聊了聊，说他以前根本不知道什么是公共艺术，但他又是从公共艺术专业出来的。我给他解释，我过去很多创作，都在考虑公共空间甚至去思考公共领域的事情，然后再回归到自己创作的命题里去。

下一本《年鉴》是否可以从公共艺术专业的教育体系上提出一些问题和做相关研究工作，让各大院校去参考这一份研究文本，通过这份文本去建设他们的专业。这样可能会为未来的城市发展提供生力军，培养更有创造力和想象力的人才。这样从公共艺术专业毕业出来的人就不会不知道自己要干吗了。我自研究生毕业以后，持续参加一些展览，虽然未来怎么做也不太清楚，但我在着手做一些有关公共艺术的翻译，还有自己写文章，思考这个问题该怎么解决，未来的公共艺术概念又会是怎样的形态。因为这个词语本身有很多危险的地方，比如说有些公共艺术专业会提"公共艺术设计"。这是一个非常矛盾的词语，公共的艺术设计？那艺术设计是什么？其实又说不清楚了。但是我作为小辈做这么一些工作，希望在未来可能会有一点收获。

阿福：

各位老师好，我是来学习的。我现在做创意城市课题，我把创意城市和艺术生态结合在一起研究。

公共艺术展览作为公共空间里的事件，其实还是很值得去关注的。事实上，除了长期陈列的公共艺术作品之外，影响大家公共生活的还有很多临时性展览。比如，我们最近在购物中心做了许多临时性展览，包括在798艺术区举办公共艺术展，我们往往选一些互动性比较强的作品，让大家在公共空间里面有比较好的艺术体验。好的公共艺术作品如果没办法被采购，一个好的公共艺术展览也能让这个空间更加有品质，让老百姓享受到更好的公共艺术教育。

程艳春：

我是从日本留学回来的，现在做自己设计事务所的同时也在大学教书。刚才谈到教育，我想起关于日本的建筑教育，建筑是一个特别大的概念。因为像我之前所在的学校，他的本科是建筑、结构加上咱们所谓的景观，以前都是学建筑的，只是最后才分专业，所以学科互相之间可以很好沟通与理解，最后整个建筑、环境、城市呈现出来的时

候不是脱离的，因为有一个相同的背景，大家又有一个共同的认识去设计的时候，就非常容易沟通，比较容易有好的呈现。

 我认识王永刚老师也是在日本，当时王老师给我讲了一个公共艺术的事，我当时眼前一亮，因为以前好像在开这些论坛的时候，大家都在讲公共空间的设计，但是没有人说公共艺术这个事。公共艺术不是一个视觉性的，而是一个身体性的，会让我在这个城市里感受到愉悦。这种愉悦不是靠眼睛让我愉悦，而是说通过整个的行走、身体，甚至我的参与，整个事件都是一个公共艺术，生活本身在艺术中。

 刚才我还记了几点，关于尺度，一个大尺度，一个小尺度。大的尺度是一个城市大的空间，小的尺度，比如说哪怕我下地铁的时候，这个扶手有没有关注到我，这个扶手是不是能够让我觉得有回家的感觉，等等。对于一个普通人，艺术不是那么遥不可及，对于一个人身体与情感的关照，其实都是公共艺术的一部分。

 我每年都会去日本的一个地方——濑户内海，那里每三年举办一个艺术节，他们会把老的房子通过艺术、设计的方式让它焕发活力，房子本身就可以是一个装置，你会觉得这个岛上不光是美术馆和展品，哪怕是自然，一块石头，甚至是食物，都是体验的一部分，它的公共艺术是一个更大的概念，并不是一个物件的感觉了，是一个全方位的感受，从身体到视觉、味觉、听觉、等等，总结起来就是一个人基本的感觉。

书面补充发言：

王中：

 今天的公共艺术发展，我指的是城市公共艺术的发展，它有一个非常重要的取向，叫作艺术激活空间，这个空间不仅仅是物理空间。

 公共艺术到底有哪些价值和作用呢？城市公共艺术可以打造城市形象；可以介入公共空间；可以引发文化互动；可以形成社会衍生。这些又可以辐射到多少呢？它可以结合国家级城市设计框架，导入城市整体形象的营造，比如巴黎拉德芳斯新城、巴塞罗那干脆将公共艺术整体导入城市再开发。它可以是国家或城市的视觉代码、比如自由女神像；它可以纪念重要历史事件，比如苏联的二战纪念碑，美国的越战纪念碑，等等。

 它可以结合城市景观和人居环境介入公共空间；它可以结合城市家具打造富有个性城市功能的设施；它可以留存历史的文化事件；它还可以传承社区历史和文化并保持一种开放的对话状态；它也是动态、开放与互动的展演；它甚至可以通过网络互动艺术或

游戏娱乐方式进入大众。那么，它还是新生活方式孵化器；它可以针对社会面临的共同问题，以艺术的方式揭示；甚至现在还有艺术教化功能的有效手段和治疗功能。

城市公共艺术的建设，是一种精神投射下的社会行为，不仅仅是物理空间的城市公共空间艺术品的简单建设，最终的目的也并不是那些物质形态，而是强调艺术的孵化和生长性，并对城市文化风格、城市活力以及城市人文精神带来富有创新价值的推动。

（摘录自王中的书面发言稿）

张学栋：

一个良好的公共艺术的生成，需要五维一体的参与，各级各类社会组织、各级地方政府、各类艺术家，广大的公众及具有战略眼光的投资者。

我认为，公共艺术大致以下有四性：第一是人民性，由此可以实现真正基于民间智慧的高雅重现。公共艺术需融入民间，它不仅仅是欣赏对象，而是市民生活的一部分。好的公共艺术，应该是活的，有生气的，与人身心俱怡的。

第二是思想性，有思想的公共艺术有精气神，能与人共鸣。公共艺术不是复制品，也不是流水线式的制作，不是仓促做完的，更不是今天做明天就恨不得立地成金。那不是公共艺术，只能称之为带标签的公共艺术，或者布景式的公共艺术。

第三是传承性，中国的公共艺术需要做好年鉴来记录发展脉络。网络时代的公共艺术，以年鉴的方式记录比较系统，短时间可以一目了然整体概貌，建议通过研讨会、在大学组织各种交流会等方式，把现有的公共艺术作品进行一个全面分析。

第四是标志性，中国公共艺术呼唤伟大的艺术巨匠出现，他们作为旗帜成为引领公共艺术，同时成为时代的标杆。

我十二年前完成的"图•像思维"，就试图以跨学科的视角，整体感悟一下中国的公共艺术。由此观之，中国的公共艺术未来前景光明。

钱晓鸣：

《2015中国公共艺术年鉴》出版是一件大好事，这是公共艺术领域基础性的学术工作，因为我在做这一方面梳理，应主编的邀请我编写了《中国公共艺术大事记2000-2015》。

与公共艺术有关的有两个重要的事件。第一件是中国雕塑学会的成立，这是众望所归，水到渠成的事业，也让大家看到老一代雕塑家高度重视学术研究的苦心。

第二件是老一代雕塑家非常重视学习国外的先进经验。在1979年，中国雕塑家就在文化部的批准下组织了代表团出访欧洲，当时改革开放还没有全面展开，出访时间是33天，参观了43个博物馆，参加了十几次展览，考察了二十多个户外大型纪念碑雕塑，也就是现在说的公共艺术场所。回国后，老先生们合写了《雕林漫步》的学术述评出版，刘老在该书的序中系统地谈了考察感想后，预见我们将迎来雕塑，特别是公共雕塑的辉煌明天。另外一位老雕塑家潘鹤，当年写文章明确指出，雕塑的出路在户外。

这两件事我认为是对现代中国公共艺术发展有重大影响的先声。（摘录自钱晓鸣的书面发言稿）

谷云瑞：

首先祝贺《2015中国公共艺术年鉴》顺利出版发行，并感谢编委会为此付出的努力。规划师、建筑师、艺术家等多专业创作人员的作品，伴随着城市的建设与发展而共同走过15年，这多领域的携手同行，也许就是优秀公共艺术作品出现的必备条件之一吧。

国内过去15年的公共艺术创作，在城市建设快速进程的大环境中，涌现出不少优秀的作品，为我们的城市空间注入了文化的新动力。在城市规划、新区建设、旧城改造及单体项目中展现出鲜活的艺术影响力。

公共艺术创作是一种以城市建设的基本条件为依托，而传递本体（自身）精神内涵的艺术表现形式。优秀的公共艺术作品应与置身周围的空间环境有着隐形的血脉关系，脱离了群体，即使再优秀的单体艺术作品，不能与空间对话，那也只能是城市环境中多余的摆设。我个人认为，城市建设与社会的发展应该有自然渐进的过程，突破了这自然的规律，在观赏之后总会有负面的因素相伴。

规划师、建筑师、艺术家应该是城市建设进程中不可分割的有机整体，从城市建设的起点至发展的未来，需发挥其应有的整体作用。未来的再一个15年，我们的城市建设、公共艺术发展能否一步一步走稳走好，是需要我们的规划师、建筑师、艺术家共同努力的。

欧阳东：

谈两点感受：一是年鉴对21世纪以来我国公共艺术发展的记录总结，充分体现了中央城市工作会议所倡导的尊重、顺应城市发展规律的要求。年鉴既梳理了2000—2015年

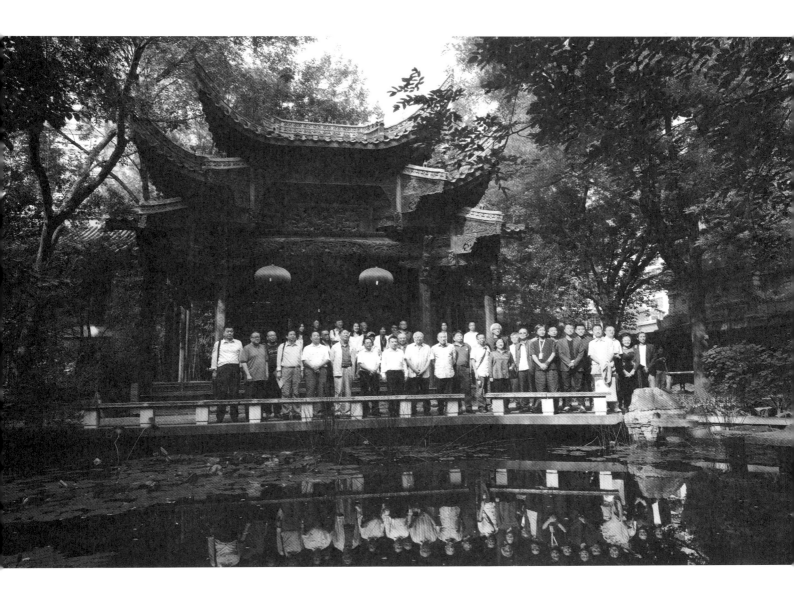

公共艺术的优秀作品,又提炼了国内外公共艺术理论研究的前沿成果,出版发行不仅具有重要的学术价值,并且对于我国公共艺术建设和发展具有里程碑式的意义。对落实习总书记"望得见山、看得见水、记得住乡愁"的城乡建设愿景,引领我国城乡规划设计上新水平意义十分重大。

二是在年鉴的编辑出版工作中,充分感受到了中国国家画院公共艺术中心等单位在王明贤主编、王永刚主任的带动下通力配合、精益求精、严谨细致的工作作风。年鉴立意高远,内容丰富,结构合理,体例科学,图文并茂,装帧精美,达到了比较高的水平。我社参编的同事深受教育希望今后能够继续与永刚、明贤等老师配合把年鉴越做越好!谢谢大家!

2015中国公共艺术年鉴研讨会邀请嘉宾名单:

伍　皓	文化部艺术司副司长
陈　喆	《2015中国公共艺术年鉴》总策划
杜大恺	中国国家画院公共艺术院执行院长
王明贤	建筑批评家、中国艺术研究院建筑艺术研究所副所长
陈为邦	建设部原总规划师、教授级高级规划师
欧阳东	中国城市出版社总编辑
梁富华	中化岩土工程股份有限公司总裁
刘旭东	立能投资CEO
卢禹舜	中国国家画院常务副院长、青年画院院长
乔宜男	中国国家画院办公室主任
董　雷	中国国家画院办公室副主任
王　平	《中国美术报》执行主编
陈　燕	中国国家画院公共艺术院学术秘书
张培生	中国国家画院艺术交流部
王永刚	中国国家画院公共艺术中心主任
冯　瑛	中国国家画院主题纬度规划院长
薛　斌	中化岩土工程股份有限公司投资总监
王　中	中央美术学院城市设计学院院长、博士生导师
翁剑青	北京大学艺术学院教授、博士生导师
吴鹤林	城市公共艺术研究中心主任、中国雕塑学会秘书长
王　昀	北京大学建筑与景观设计学院副院长、方体空间工作室主持建筑师
陈柳钦	中国城市报主编
李荣峰	人民政协报主编
李　虎	OPEN建筑事务所创始合伙人、美国哥伦比亚大学北京建筑中心/Studio-X负责人
张学栋	中国行政管理学会副秘书长、高级建筑师
包　泡	当代艺术评论家、建筑批评家、环境艺术家
吴宜夏	城市公共艺术研究中心学术委员会秘书长、城乡与风景园林规划设计研究院院长
谷云瑞	中国建筑学会环境艺术专业委员会主任委员
武定宇	中央美术学院中国公共艺术研究中心副主任、中国城市雕塑家协会创研部副主任
陈　炯	中国人民大学艺术学院副教授
董豫赣	北京大学建筑学研究中心副教授
王　征	北京交通大学建筑与艺术学院数字媒体教研室主任
吴士新	中国艺术研究院公共艺术学者
谢晓英	景观建筑师
朱　其	艺术批评家、独立策展人
阿　福	时代空间创始人、中央美术学院博士
车　飞	建筑师、理论作家、超城建筑设计事务所创始人和主持建筑师
顾振清	评论家、策展人
黄丹麾	《中国美术馆》主编（陈新元主任代参会）
吴秋龑	艺术家、策展人、跨界设计师、空间媒介艺术事务所创建人、中央美术学院教师
钟　鼎	艺术家、辽宁职业艺术学院教师
程艳春	早稻田大学创造理工学研究科建筑学专攻博士、C+Architects建筑设计事务所主持建筑师
卢远良	策展人、艺术家

2016
中国公共艺术大事记

570
/
573

2016 中国公共艺术大事记

《中国公共艺术年鉴》编辑部整理

1月

1月8日 "发生·发声——公共艺术专题展学术论坛"在深圳市关山月美术馆二楼学术报告厅举办。该论坛为第二届中国设计大展及公共艺术专题展的学术板块之一，论坛以"发生·发声"为主题。发生，是对中国公共艺术发生与发展的一次全面梳理；发声，是中国公共艺术各层面的一次集体发声。参与论坛的人员包括：克劳斯·西本哈尔（德）、崔泰晚（韩）、王玉龄（台）、颜名宏（台）、孙振华、王中、汪大伟、马钦忠、顾丞峰、景育民、宋伟光、吴洪亮、翁剑青、汪大伟、金江波、王洪义、王明贤、杨奇瑞、张树国、张宇、林学明、余丁。

1月9日 "第二届中国设计大展及公共艺术专题展"开幕，该展览由中华人民共和国文化部、广东省人民政府、深圳市人民政府主办，文化部艺术司、广东省文化厅、中共深圳市委宣传部、深圳市"设计之都"推广办公室、深圳市文体旅游局、深圳市经济贸易和信息化委员会、深圳市城市管理局承办；展览在深圳市关山月美术馆、工业展览馆、华·美术馆、EPC艺术中心展出。

1月17日 第五届"刘开渠奖"国际雕塑大展于芜湖中央公园开幕，该展览由中国雕塑学会、中国美术学院、芜湖市人民政府联合主办。本次大展主题为"汇聚·融合"，既是塑造当代雕塑姿态与品格，又是从人文艺术交流与彰显时代精神两个层面体现芜湖魅力，与建设"创新、优美、和谐、幸福"的芜湖新生活的社会目标融为一体。

2月

2月5日至2月10日 "欢乐春节·艺术中国汇"系列活动再次走进纽约，为美国带来农历猴年的迎春问候。2016国家艺术基金资助项目——"欢乐春节·艺术中国汇"由中国文化部主办，中央美术学院联合美国美中文化协会共同承办，是以当代公共艺术的形式传播中国传统文化的国际艺术活动。不同于首届"艺术中国汇"系列活动，2016年的项目设置更加关注设计、艺术、人文、环境与教育的多元结合，在一系列论坛及活动中搭建对话桥梁。

2月20日 "入境"2016东湖公园公共雕塑邀请展在四川成都东湖公园举办。展览时间：2016年2月20日至3月15日。

2月28日至29日 由上海大学美术学院与国际公共艺术协会（IPA）共同主办的2016国际公共艺术奖研究员年会在上海大学伟长楼国际会议中心举行。

3月

3月8日 美国纽约公共艺术基金会（Public Art Fund）宣布，中国K11艺术基金会创始人郑志刚（Adrian Cheng）加入其董事会。

3月19日 2016年的"地球一小时"中国活动主场设在深圳，活动举办当天主办方启动"彩绘熊猫公共艺术展"。期间，35只彩绘"大熊猫"和1864只"小熊猫"登场，公众还可在网上对"小熊猫"进行彩绘设计，将其认领回家。

3月26日 四方沙龙2016年第一期《当代公共艺术与社会疗伤——以印度"跟我说话"（Talk to Me）艺术项目为个案》在深圳市关山月美术馆举办，主讲人：李公明。

3月27日 "乌托邦·异托邦——乌镇国际当代艺术邀请展"开幕。本次邀请展由文化乌镇股份有限公司主办，陈向宏发起并担任展览主席，冯博一、王晓松、刘钢策划的大型国际当代艺术展览。展览汇集了来自15个国家和地区的40位（组）艺术家的55组（套）130件作品，分布在乌镇的西栅景区和北栅丝厂两个展览区域。展期为2016年3月28日至6月26日。

4月

4月2日 "万物皆牛——陈文令大型户外雕塑展"在北京顺义国际鲜花港开幕，该展览由北京国际鲜花港、北京德美艺嘉文化产业股份有限公司、北京德美自在文化创意有限公司和自在艺术创客联合主办，由艺术评论家、中国艺术研究院建筑与艺术史学者王明贤担任策展人。展期为2016年4月2日至2016年5月10日。

4月29日 第四届"中国美丽乡村·万峰林峰会"之"乡村面孔·生态与公共艺术"高峰论坛在兴义万峰林国际会议中心举行，该论坛由中国文化产业促进会城市雕塑文化委员会、中国公共艺术网、黔西南州委、州政府主办。

4月30日 四方沙龙2016年第二期《艺术创造文化国家——公共艺术与城市文化》在深圳市关山月美术馆举办，主讲人：王中。

4月30日 艺术北京ART PARK公共艺术展"艺术为明天"于当代馆VIP区正式开幕。2016"艺术介入ART PARK"延续"理想城市艺术介入"的主旨，以"艺术为明天"为主题，关注艺术公共化的趋势，探

索艺术与公共融合可产生的作用，以及对自然环境与城市关系的思考，同时开展公共艺术体验项目。

5月

5月12日 "艺术，与前海一起成长"2016前海公共艺术季系列活动——前海公共艺术论坛暨公共艺术展在深圳前海开幕，该活动由深圳市前海深港现代服务业合作区管理局主办，深圳市一和雅韵建筑咨询有限公司、北京市贵点画廊有限公司承办。

5月18日 安东尼·葛姆雷结束在香港展示的大型公共艺术作品"视界·香港"，展览时间自2015年11月19日始至2016年5月18日，为期6个月。这是目前为止香港史上规模最大的公共艺术装置项目。

5月26日 陆家嘴滨江金融城公共艺术系列活动"永不间断的展览"启动仪式在上海浦东文华东方酒店举行。日本策展人北川富朗作为陆家嘴滨江金融城公共艺术项目总监应邀出席启动仪式，并担任重要嘉宾做主旨演讲。

5月26日（当地时间） 第15届威尼斯国际建筑双年展中国国家馆在意大利水城威尼斯军械库和处女花园拉开帷幕。此次展览由文化部支持、中国对外文化集团公司主办，文化部副部长杨志今、意大利前外交部副部长罗拉·芬卡多等近300余人出席了开幕式。无界景观设计团队装置项目《安住-平民花园》成为本届威尼斯双年展中国国家馆的参展作品之一。

5月28日 四方沙龙2016年第三期《地方再造与公共艺术》在深圳市关山月美术馆举办，主讲人：翁剑青。

6月

6月8日至11日 "触摸DE概念—公共艺术展"作为艺术板块，在北京市五棵松体育馆南广场的"华熙Live体验日"开放期间举办。

6月8日至12日 "COART艺术现场"在云南大理举办，期间，"绿色艺术行动计划"大型公共艺术装置首度亮相。

6月17日至20日 "场所·空间·艺术"杭州跨国学术论坛在中国美术学院象山校区举办，该论坛由中国美术学院主办，中国美术学院雕塑与公共艺术学院、中国美术学院艺术现象研究所共同承办。参加这次活动的有来自中国、加拿大、英国、澳大利亚等国家的专家和学者共计20余名。

6月25日，四方沙龙2016年第四期《公共&艺术》在深圳市关山月美术馆举办，主讲人：卢征远。

7月

7月3日 "无序之美"——由18位中国当代艺术家参与创作的户外雕塑展于卡斯雕塑基金会开幕，这是首个在英国展出的向中国当代艺术家委托创作的户外雕塑展览。

7月12日 "别处即此处"大型装置艺术国际巡展项目在北京一号地艺术园区展出。本次展览由中法两国联合举办，法方协办单位为维恩省议会和Francoise Livinec艺术中心、中法两国各推选本国当代艺术家代表，以集装箱为创作载体，集中在中国北京进行创作。

7月16日 "棉3·天津当代公共艺术计划"首次展出，该计划是在多位国际艺术家、批评家、学者的策划与支持下推出的，是天津展示城市活力、增强城市竞争力的举措，也是一项提升整体城市人文内涵的大型公益性当代艺术计划。

7月26日 《言语与视觉："衣山钵影"公共艺术创作研讨会》在广东省韶关的莞韶城举行。该会议由中山大学视觉文化研究中心、中山大学南方学院艺术设计与创意产业系共同主办。来自全国艺术评论界、雕塑界的专家学者以及专业媒体齐聚一地，探讨当代语境下城市空间的公共景观艺术的现状和未来创作的方向。

7月30日 四方沙龙2016年第五期《公共艺术与新媒体——"公共空间的干预与协商"》在深圳市关山月美术馆举办，主讲人：洪荣满。

8月

8月2日 首届"楼纳国际高校建造大赛"在中国贵州义龙试验区顶效镇楼纳村广场开赛。作为"2016年义龙楼纳国际山地建筑艺术节"的重要组成部分，大赛为期20天，以"露营装置"为主题，来自海内外的23支建筑高校代表队共计180余人参加。主办单位：贵州省义龙试验区管理委员会，承办单位：CBC（China Building Centre）。

8月18日至20日 "艺术的力量：熔铸传统与现代再造生活新空间——北戴河艺术论坛"在北京举办。来自人类学界、艺术界以及其他各人文学科的学者30余人，围绕从"技"到"艺"的相融、艺术振兴乡土文化和传统手工艺、创造具有诗意的农村新空间、艺术促进生态文明的发展等议题并配以实际案例展开了研讨。

8月25日 "我织我在"2016第二届杭州纤维艺术三年展开幕，展期自8月25日至10月25日，展场：浙江美术馆，中国丝绸博物馆，中国美术学院美术馆。

8月27日 四方沙龙2016年第六期《现代性与地方性——后现代文化中的公共艺术》在深圳市关山月美术馆举办，主讲人：冯原。

9月

9月4日 首届"Shanghai Project｜上海种子"以"远景2116"为主题开幕。该项目由上海喜玛拉雅美术馆馆长李龙雨（Yongwoo Lee）与伦敦蛇形画廊艺术总监汉斯-乌尔里希·奥布里斯特（Hans Ulrich Obrist）担任联合艺术总监。

9月8日 日本越后妻有大地艺术祭、濑户内国际艺术祭总监北川富朗在清华大学美术学院进行了《公共艺术如何重建城市辉煌》讲座。

9月10日 首届银川双年展在银川当代美术馆揭开帷幕。本次双年展由艺术家、策展人及印度科钦-穆吉里斯双年展的创始人之一的Bose Krishnamachari（伯斯·克里什阿姆特瑞）策展，参展的国际艺术家共有73位，来自于33个国家，本次双年展主题为"图像，超光速"，

作品内容包括视频、装置、摄影、绘画、雕塑等，参展作品在美术馆内及华夏河图银川艺术小镇园区内呈现。

9月12日 "潮起东方——2016首届中国海宁百里钱塘国际雕塑大展"在浙江省海宁市潮起东方雕塑公园开幕，该展览由中国雕塑学会和海宁市政府主办，同时举办了"潮起东方雕塑公园"的开园仪式。

9月14日 上海大学美术学院举办公共艺术讲座2场：《二战后的美国艺术：从意识形态角度看纽约画派的公共性》《"生活世界"的现象学意涵及其效应》。

9月16日至19日 2016"艺术深圳"在深圳会展中心6号馆举行。活动首次设置公共艺术空间板块，在展厅外围平台区域展示大型公共雕塑，由深圳本土画廊1618艺术空间带来日本抽象雕塑家松尾光伸的作品《人影》、戴耘的《清风扇舞》，以及任戎的《创世纪》系列作品，这三个大型公共雕塑作品于展厅外围平台区域展示。同时，展厅也呈现了大型装置艺术。

9月19日至23日 第五届中国·青岛（即墨）国际雕塑艺术节举办，此次艺术节由青岛市政府主办，以"创新、绿色、共享"为创作主题。

9月19日 "2016中国·上海静安国际雕塑展"在上海静安雕塑公园开幕，来自7个国家和地区的24位艺术家携45组作品参展。在原静安区和闸北区"撤二建一"的背景下，展览首次涉及多个展区：除静安雕塑公园外，"新静安"北部的大宁公园和明当代美术馆以"延伸展"的身份加入上海静安雕塑展。

9月20日至22日 静安区举办主题定位为"城市创变"的"2016静安国际公共艺术暨城市更新论坛"，共分四个分论坛。其中，分论坛一主题定位为"城市创变中公共艺术的介入"，主要从中国城市公共艺术建设、城市公共艺术建设与空间改造结合、生活与公共艺术在城市语境中的对话三个方面探索和论证"公共艺术创变城市"。

9月22日 我国第一部关于公共艺术的大型权威性年鉴《2015中国公共艺术年鉴》发布暨年鉴研讨会在北京中国国家画院举行。本次会议由年鉴出品方中国国家画院公共艺术中心主办。

9月23日 北京市三里屯太古里举行"烁·2016太古里灯光节"亮灯仪式。太古里灯光节于9月23日至10月16日举行，此次三里屯太古里联合品项策划，甄选了十件灯光装置作品，包括《控制与否》《比这更好》《映射》《LED地毯》《重现》《行人》《机器的自在之语》《声动竹林》《光之战车》《破坏性观测场》。

9月23日 2016阳澄湖"大地启示录"地景装置艺术季开幕。本次艺术季由苏州市阳澄湖生态休闲旅游度假区和同济大学设计创意学院联合主办，邀请中外艺术家、建筑师、新锐设计师、艺术跨界人士以及设计机构等共同参与。

9月23日 公共艺术项目"引力场2016"在上海静安区中信泰富广场举办开幕仪式。引力场是一系列公共活动的聚合，今年的项目中，除了开幕式上的音乐与舞蹈演出，在整个项目持续期间还有大量公众可以参与的互动活动。

9月24日—10月23日 游乐园Ⅲ——第三届798公共艺术邀请展举办。作为北京798艺术节的特别展，798公共艺术邀请展延续前两届的展览主题，为市民创造一所开放式的雕塑公园，打造一个艺术游乐园，一场公共艺术嘉年华。

9月24日 上海市社会科学界第十四届（2016年）学术年会青年论坛"公共艺术教育视角下的城市文化"专题研讨会在上海社会科学院分部举办。该会议由上海市社会科学界联合会主办，上海社会科学院文学研究所承办。会议围绕公共艺术的边界与底线、城市社区的公共艺术实践、博物馆与公共艺术教育等专题进行了研讨。

9月25日 2016北京国际设计周正式开幕。本届北京国际设计周由文化部与北京市政府共同主办，秉承"设计之都、智慧城市"理念，以"设计2020"为主题，在京津冀设28个分会场，举办主题展览、主宾城市、经典设计奖、北京设计论坛、设计市场等九项主体内容，并有超过500项创意设计活动。

9月26日 北京国际设计周"遇见什刹海"在什刹海西海西沿10号院开幕。该活动由北京什刹海阜景街建设指挥部、北京天恒置业集团有限公司、北京天恒正宇投资发展有限公司、CBC（China Building Centre）共同主办，《城市·环境·设计》（UED）杂志承办。此次"遇见什刹海"的主题是"约会设计与艺术"，这是一次对什刹海旧城更新模式的探索。

9月27日 四方沙龙2016年第七期《乡村公共艺术》在深圳市关山月美术馆举办，主讲人：孙振华。

9月28日 首届国际竹建筑双年展在浙江丽水龙泉宝溪乡溪头村开幕。来自8个国家的11位建筑师一起寻找中国乡村的文化基因，并以在地展出的方式展现艺术构想。展览地点：浙江丽水市龙泉市宝溪乡中心街079号，隐居龙泉竹建筑。

9月28日 白盒子公共艺术中心宝溪驻留基地启动，展览时间：2016年9月28日至11月28日。

9月28日 首届道滘新艺术节开幕，并持续至10月27日。本次艺术节以"光年"为主题，包括"绘画与图像""装置与委托创作""新媒体建筑投影"与"放电影"四个单元。艺术节汇集了来自17个国家的79位艺术家的作品，散布于东莞道滘镇的街区中。

10月

10月1日 首届中国（隆里）国际新媒体艺术节在贵州黔东南自治州锦屏县隆里古城开幕。该艺术节由中国舞台美术学会、黔东南苗族侗族自治州政府共同主办，倡导把当代艺术植入生活，用生活激发艺术，全民参与创作。

10月3日 在阿布扎比阿莱茵贾希里城堡举行的阿卡汗建筑奖颁奖典礼上，市政事务部主席兼交通运输部主席兼阿布扎比执行委员Awaidha Murshed Al Marar宣布了2016年阿卡汗建筑奖获奖名单，中国建筑师张轲的"微杂院"项目当选，张轲也成为继2010年李晓东后第二位获得此奖的中国建筑师。

2016中国公共艺术大事记

10月10日 《长沙市城市雕塑规划》(2015年修订)在政府官方网站进行批前公示。根据规划,未来长沙将形成"一心、一园、一轴、两带、多点"城市雕塑总体布局。

10月15日 多维之境公共艺术节第一单元展"移步换形"在地性的现场生成在重庆熙街开幕。据悉,本次展览将持续到2017年7月1日。

10月18日 "中国姿态·第四届中国雕塑大展"在山东美术馆开幕。本次展览由中国雕塑学会和山东美术馆联合主办。

10月22日 第一届公共艺术与城市设计国际高峰论坛于中央美术学院举办。本次论坛邀请到荷兰艺术家弗洛伦泰因·霍夫曼、英国皇家艺术学院副院长纳仁·巴菲尔德、英国伦敦大学学院名誉教授傅柯林、韩国艺术学者崔泰晚、中国城市规划设计研究院院长杨保军、中央美术学院学术委员会主任徐冰、建筑师朱锫等20余位专家学者出席。

10月26日至30日 "泊"运河公共艺术展举办。此次展览是由CIID会员与艺术家多方联合的跨界艺术实践活动,也是配合第三届中国室内设计艺术周暨CIID2016第二十六届(杭州)年会&AIDIA第九届年会的活动项目。

10月28日 深圳地铁三期文化艺术墙项目以"地铁美术馆"为主题,通过公开征集、专家评选、公众评议、协同创作等流程,历经一年多的时间策划完成,最终确定一批与地铁文化、社区文脉及公众有关联互动的公共艺术作品及流动展示的"地铁美术馆"空间。

10月29日 四方沙龙2016年第八期《当代公共艺术漫谈——"介入"与"浸入"》在深圳市关山月美术馆举办,主讲人:顾丞峰。

10月29日 "让我们靠近公共艺术——文化艺术项目中的公共参与性"讲座在尤伦斯当代艺术中心举办,讨论艺术教育和公共艺术案例中如何引领儿童教育和儿童的参与。主讲:范娅萍、马修·贾纳特 Matthew Jarratt(英)、温蒂·斯考特 Wendy Scott(英)。

本月 北京大学艺术学院教授、北京大学视觉与图像研究中心公共艺术研究所主任翁剑青学术著作《景观中的艺术》由北京大学出版社出版。

本月 《发生·发声——中国公共艺术学术论文集》《中国公共艺术专家访谈录二零一五》由河北教育出版社出版。

11月

11月10日 荷兰建筑师雷姆·库哈斯在清华大学建筑学院举办演讲"从《癫狂的纽约》到亚洲城市"。

11月19日 "在路上·2016:中国青年艺术家作品提名展暨青年批评家论坛"在深圳市关山月美术馆开幕。该论坛由深圳市宣传文化事业发展专项基金支持,深圳市关山月美术馆、中国美术家协会策展委员会共同主办,本届提名展和论坛将雕塑(空间艺术)作为研究和展示的对象。

11月26日 四方沙龙2016年第九期《场域艺术的空间谱记学》在深圳市关山月美术馆举办,主讲人:颜名宏。

12月

12月12日 北京大学艺术学院举办讲座《国外公共艺术掠影》,演讲人:丁宁。

12月16日 "艺术改变城市"首届公共艺术与城市空间高端论坛在重庆南滨路1891时光道二期举办。

12月16日至18日 第三届"海峡两岸暨香港公共艺术研讨会"在浙江莫干山举办。研讨会由浙江莫干山镇人民政府、上海公共艺术协同创新中心、中国台湾帝门艺术教育基金会共同主办,由上海大学美术学院公共艺术理论研究及国际交流工作室承办,学术支持为国际公共艺术协会(IPA)和《公共艺术》杂志。

12月17日 第五届ART·SANYA艺术季"不隅之见"在三亚华宇度假酒店开幕。

12月18日 方立华、李荣蔚、李彧莎、王景策划的群展"一次集结:缅怀与重构"在上海浦江展区展出。展览是"上海浦江华侨城十年公共艺术计划"过去九年的实践总结,也是对该艺术计划的发起人——黄专(1958-2016)先生的缅怀与致敬。该展览由OCAT和上海浦江华侨城主办。开幕仪式现场,十位曾参与该项目的艺术家隋建国、汪建伟、林天苗、谷文达、刘建华、爱德文·斯瓦克曼(Edwin Zwakman)、王广义、徐震—没顶公司出品、姜杰、展望(按参展日期排序)均出席。

12月22日 "写意中国·2016中国国家画院年展公共艺术院作品展"在中国国家画院美术馆开幕。

12月28日 由南方公共艺术研究院策划与实施的社区型公共艺术展——第四届公共艺术节暨大悦生活艺术展在广东省汕头市龙湖区的大悦花园开幕。

12月31日 四方沙龙2016年第十期《公共艺术塑造城市美学品质的方法与路径》在深圳市关山月美术馆举办,主讲人:马钦忠。

编后语

经过一年多的策划、筹备和编辑，《2016中国公共艺术年鉴》如期成书。去年出版的《2015中国公共艺术年鉴》是中国第一部公共艺术年鉴，有着相对特殊的编辑环境，所以第一期年鉴并不局限于2015年一年的公共艺术内容，而是将视野放大到近15年来中国公共艺术的实践与研究。其中既有中国公共艺术长期发展的成果，也有近来面临的新情况、新问题以及发展的新思路。然而，由于篇幅所限，第一期内容采取以点带面的方式，筛选公共艺术各种类型中的代表性作品及文章、书籍等研究成果，予以呈现。与此同时，回顾20世纪具有影响力的经典公共艺术作品，以窥中国公共艺术之全貌。

《2016中国公共艺术年鉴》延续上一期年鉴的编辑方法，通过收录公共艺术项目、征集作品、邀约案例和整理文献的方式，从而遴选并辑录2016年重要的公共艺术内容。同时，将视野放诸海外，关注收集华人在世界范围内的公共艺术实践案例，整理公共艺术相关英文、日文的出版物，探索"城市研究"的理论发展。此次，年鉴编辑部邀请了数位评论家为部分作品撰写评语，以期进一步丰富年鉴的文本内容。

当前，中国公共艺术蓬勃发展，但缺乏理论建构，作品水平不齐，本书的编辑也面临诸多难题。所幸在编辑过程中得到各位顾问专家及公共领域的众多朋友给予的极大的帮助，在此特表感谢！恳请大家在日后的编辑工作中一如既往地给予支持。这些帮助与支持定将推动《中国公共艺术年鉴》成为中国公共艺术领域具有学术性、权威性和指导性的年鉴。

中国国家画院公共艺术中心

中国国家画院是中华人民共和国文化部直属的事业单位。中国国家画院公共艺术中心（CCPA）作为中国国家画院从事公共艺术创研专属机构，旨在服务于公共文化事业，以推动公共艺术文化产业为己任。在学术上对国际和国内公共艺术领域进行系统整合，逐渐形成符合中国未来公共艺术发展的理论体系及实践范式。

中国国家画院公共艺术中心（CCPA）致力于整合中国公共艺术各领域资源，建立公共艺术创研平台，编制《中国公共艺术年鉴》，推广公共艺术成果，举办公共艺术发展论坛，实施公共艺术建筑、公共艺术营地、公共艺术公园、公共艺术小镇等项目及相关学术研究。为中国公共空间的建设与发展提供专业的服务，激活城乡空间，激发公众对于公共空间的广泛参与，进而推动我国公共艺术健康、良性地发展。

支持机构

鸣　　谢